姜寿田 著

A History of
Calligraphy of
the Wei, Jin, and Northern and
Southern Dynasties

魏晋南北朝书法史稿

上海书画出版社

导　论

　　从公元4世纪到公元6世纪,中国书法经历了魏晋南北朝时代。这是一个书法转换和书法典范化建立的时代。由于时间跨度太大,以及书法历史嬗变过程中,充斥着混融、交叉、分立以及多元文化、审美冲突。因而,很难用一种单一的模式框架来阐释这段漫长复杂并充满张力的书法历史。但是,从整体上看,从魏晋开始,书法的文人化成为书法史的主导动机,这构成一个重要的标志。它同时表现在书法本体与文化哲学思潮双重层面。从书法本体而言,玄学书法作为一种审美理想范型得到确立,表明自然宇宙论(取象模式书法)被"意"(主体意志的书法)所取代,书法开始转向内在。它从空间单位走向时间化个体存在。工匠化的触觉书法被文人化的视觉书法所取代。用宗白华的话说就是"深层的创构"。这种"深层的创构"来自生命感性精神——笔迹者,界也;流美者,人也。

　　书法审美的先验精神被发觉并受到极大推崇。书法的工具化趋于边缘,这是一个本体转化过程。

　　熊秉明在《中国书法理论体系》中,曾将早期书法概括为"喻物的书法":"这'喻物'亦即写实,和绘画上的写实当然不甚相同。这里且用自然美来说明书法的美。最早的书法理论都是用这种方法讲书法的。"这种纯任自然的写实,即立足"象"模式书法。亦即刘熙载所说:"蔡中郎但谓书肇于自然。此立天定人,尚未及乎由人复天也。"

　　如果说早期中国哲学史、思想史,从商周到春秋战国秦汉魏晋,始终是围绕着天与人、神与巫、天道与德礼之间关系探究的话,中国书法则在摆脱了取象模式之后,至东汉晚期便开始与思想史同步而进入审美风格化时代。

　　东汉晚期,以张芝为代表的文人草书流派,便以其对儒学的冲击,而使书法摆脱名教

桎梏,而以其对生命感性——情本体的推扬,开启了一个新的书法美学里程。"书法之艺术化起于东汉,而尤盛于其季世,在时间上实与士大夫自觉之发展过程完全吻合,谓二者之间必有相当之联贯性,则或不致甚远于事实也。尝试论之,东汉中叶后士大夫之个体自觉既随政治、社会、经济各方面之发展而日趋成熟。而多数士大夫个人生活之优闲,又使彼等能逐渐减淡其对政治之兴趣与大群体之意识,转求自我内在人生之享受,文学之独立,音乐之修养,自然之欣赏,与书法之美化遂得平流并进,成为寄托性情之所在。亦因此之故,草书始为时人所喜爱。盖草书之任意挥洒,不拘形迹,最与士大夫之人生观相合,亦最能见个性之发挥也。"(余英时《士与中国文化》)。由此,儒学告退,老庄方滋,至魏晋肇端为正始玄学。"从总体上看,玄学与美学的联结点在哪里? 我们认为就在超越有限追求无限。"(李泽厚、刘纲纪《中国美学史》)因而,王弼言不尽意,"以无为本"便构成魏晋玄学的核心。玄学所谓意即道,它妙绝言象,超绝有限象限。"夫玄学者,谓玄远之学。学贵玄远。则略于具体事物而究心抽象玄理。论天道则不拘于构成质料(cosmology)而进探本体存在(ontology),论人事则轻忽有形之粗迹,而专期神理之妙用。夫具体之迹象,可道者也,有言有名者也。抽象之本体,无名绝言而以意念者也,迹象本体之分,由于象意之辨。依言意之辨,普遍推之,而使之为一切伦理之准量,则实为玄学家的发现之新眼光新方法。"(汤用彤《魏晋玄学论稿》)

它从根本上摆脱了汉代自然宇宙观的桎梏,而趋于形上本体,从而易道哲学在被压抑了四个世纪之后而得到重新复兴。这既是一种思想解放进程,也是一种主体回归。人的主体从大一统王权中解放出来而获得生命感性自由,这在整个中古史中也是罕见的。由此,在这种玄学思想背景中产生的书法思潮便具有了玄学审美特质。

正是魏晋书法玄学本体转向,使书法具有了文化生命精神价值与意义。而在魏晋之前,书法并不具有人格本体价值。先秦时期,书法处于喻物写实阶段,而缺乏文化审美的自觉。书法的工具性与书法文化精神处于分离状态。换言之,书法的文化性与美学品格并不是自明的。当人的因素没有介入书法之前,书法自然缺乏文的自觉和人的自觉。在书史上,之所以将魏晋时期定义为书法审美自觉时期,正是因为书法开始与人的自觉与文的自觉相结合。书法开始摆脱工具性地位,而成为人物品藻的品目之具。这种品目已内化为人化自然和人格本体论,宣谕着人的主体性,而上升到艺术哲学高度。

从玄学书法的气韵、神采、妙、骨等审美范畴,无不显示出魏晋书法的内在超越与本体化。因而是"气韵生动",言不尽意构成魏晋书法的内在精神和审美本体。书法本体不是仅仅停留在取象模拟层面,而是须深入到人的内在精神与风骨层面。在这方面,书法的文人化要求便与技匠书法拉开了距离并产生了不同要求。文人书法是充分个性化的,寄寓着文化襟抱、价值理想与生命境界,而技匠书法则是类型化的,缺乏个性意识与生命境界。它可能好看,但却缺乏主体审美情感和风格高度。苏轼说:"世之工人,或能曲尽其形,而

至于其理,非高人逸士不能辨。"(苏轼《静因院画记》)魏晋玄学书法之所以成为人的自觉与审美自觉的标志,恰恰是书法审美意识与主体情感寄寓于书法之中,而成为自由审美的标志。以此为界,书法开始由象到意转化,书法人格本体取代书法外在取象的形质模拟。同时,"情本体"也体现出玄学书法气韵生动的另一向度。至少在汉代儒家中庸美学中,书法"情本体"是遭到深层压制的,而且在儒家中庸美学占据主导地位的漫长时期,无论思想史、美学史、情统于理与中庸美学都构成对"情本体"的绝对笼罩。由此,魏晋书法的转折与开创意义,即在于它不仅将书法与文人化结合,以气韵、神采、风骨开辟出书法美学的内在理路,同时将"情本体"内蕴于玄学书法之境,使以王羲之为代表的魏晋世族书法成为书史典范。"魏晋整个意识形态具有智慧兼深情的根本特征。即以此故,深情的感伤结合智慧的哲学,直接展现为美学风格,所谓魏晋风流,此之谓也。"(李泽厚、刘纲纪《中国美学史》)

有学者从文化形态上,将南朝文人集团划为南朝玄学士族,北朝文人集团称之为北朝经学士族,这是颇为确当的。南朝自魏晋玄风发端分别经历了正始玄学、元康玄学、东晋玄学三个阶段。正始玄学以王弼、何晏为代表,以《老子经》《周易经》《论语注》为主,倡导贵无论,崇本息末,以无作为道之本体。对儒家名教秩序加以批判否定,表现出对名教危机下社会颓势的忧心与时代思想文化体系的探究与重建。裴頠、郭象倡导崇有论和独化论。主张儒道合一,"名教即自然",认为名教即在自然之中,两者并不必然存在对立。郭象则在裴頠崇有论的基础上,提出"无"只有在"有"中才能产生,"无"不能生"有",从而认为"无"不能成为自然的主体,而"有"则是自然的本然之物,是独化于玄冥。联系到郭象提出独化论之际,西晋已经覆亡,这便从侧面表明,郭象苦心经营的表面上圆融的玄学体系,已经经不起社会现实的冲击而归于破裂。事实上,魏晋玄学是以王弼、何晏以无为本为最高标志的,它代表了汉代儒学覆亡之后,魏晋新的社会思潮的转换与崛起。玄学以易道形上之学将汉代烦琐经学及《周易》象数之学扫荡一空,崇本息末,道归于一,建立起以无为本的魏晋玄学。主张"万物虽贵,以无为用,不能既以为体也"。相较之下,裴頠的崇有论和郭象的独化论,因其对"无"的否定,而走向玄学的反面。至于东晋玄佛合流,是以佛学通过格义,剽袭玄学观点,而演绎佛学以立足中土。如僧肇《不真空论》以玄学"有""无"为基,将玄学"无"之本体论,转为大乘般若空观,认为一切物皆为空寂假有,真则只是因缘凑泊之幻影,所谓假有性空。僧肇《不真空论》引鸠摩罗什《中观说》立论:"物从因缘故不有,缘起故不无。"这种"空、有之虚实辨,无疑是从玄学有无相生论而导出,乃道家哲学的转论。只是僧肇的空有论已转化为大乘空宗佛学,而与道家哲学已不是一回事了。有学者认为:"僧肇根据鸠摩罗什的中观思想,解决了玄学的问题,意味着玄学的终结。"(余敦康《魏晋玄学史》)这个结论显然过于简率而值得怀疑,因而对此问题需认真对待。从整体来看,魏晋书法与玄学是一体化的,而与佛学则并没有产生对应性影响,这主要表现在魏晋书法始终没

有追求佛教彼岸意识及大乘空宗和涅槃思想。在王羲之、王献之、谢安等世族书家创作观念中,也并没有产生影响和相应表现。他们在审美书法观念上追求的是玄学的虚静、玄远之境与言不尽意,气韵生动,同时,强调生命感性和"情本体"。这种情本体书法创作审美倾向发展到南朝宋齐梁时期便愈益强烈了,这是魏晋文的自觉与人的自觉,在书法领域的自然强化与延续。

相较于南朝,北朝并无玄学产生,而延续的是北方儒学传统。永嘉之乱后,中原文化南迁,玄风南渡。中原一些名士望族也避乱迁移河西地区,传统儒学遂传脉于河西凉州之域,同时,北方一些郡望大族固守本土,没有南渡,如清河崔氏、范阳卢氏、河东柳氏、荥阳郑氏、太原王氏等皆留守北方,对北方社会政治文化产生重大影响,如清河崔氏、范阳卢氏皆入仕北魏,崔浩历仕北魏道武帝、明元帝、太武帝,官拜司徒,对促进北魏统一北方立下卓越功绩。作为北魏儒学领袖,崔浩"欲大齐整人伦,分明姓族",即按儒家理想,整顿调整北魏门阀政治礼制,促进汉化,并提升汉族官员在北魏朝廷中的整体地位。

至北魏太和十八年(494)孝文帝迁洛,臻于北魏汉化高潮。但中经北方六镇北魏正光四年(523)起义及河阴之变(528),北魏遭受重创,汉化受阻。东魏、北齐,鲜卑化回潮。但在西魏北周,宇文泰以儒学立国,苏绰拟"六条"诏书,并与卢辩依《周礼》建立六官制度,从而建立起以儒学为主干的北方关陇文化,成为隋唐制度文化渊源。

由于受儒学整体思想影响,北朝书法表现出实用类型化功利性特征,多正体碑刻书法,而鲜见行草墨迹。因而在很大程度上北朝书法没有实现审美自觉和缺乏个性风格,而很少像南朝具有审美个性化的文人书法创作。这同时表现在其书法理论的非审美自觉特征方面。北朝遗留为数很少的书论,皆为书法文字学实用理论,没有产生如南朝书法审美理论和审美范畴,如韵、势、神采、风骨、妙、天然、工夫等。这从根本上影响到北朝书法创作的审美自觉与独立。

北朝书法除从整体上受到儒学影响,强调功令正大之外,佛教的兴盛也对北朝书法也构成整体笼罩。在北朝拓跋焘和北周周武帝统治时期,虽有过两次灭佛运动,但却历时很短,佛教很快得到恢复。因而可以说,北朝在政治体制上倾向儒学治国,而在宗教信仰上,则皈依佛教。基于佛教的普遍兴盛。北朝书法也呈现出与佛教的密切结合,这主要表现在书法的宗教应用一途。如"龙门体"即主要为造像题记,再就是写经与摩崖刻经。如前凉《道行品法句经》《泥洹品法句经卷》《大般涅槃经卷第一寿命品第一》《大般涅槃经》《妙法莲花经卷第六》《优婆塞戒经卷六》《大槃涅槃卷第四十》。刻经如:《岗山佛说观无量寿经》《响堂山佛经》《无量意经》《水牛山文殊般若经》《徂徕山文殊般若经》《泰山经石峪金刚经》等。

北朝摩崖刻经主要集中在北齐域内,一些大型摩崖刻经是为应对周武帝灭佛法难(577年北周灭齐)而选择在高山巨石上刻制,以免被毁,还有一些刻经尚未完成,灭佛运

动便已开始,以至延遗至北周。

北齐刻经以走向自然摩崖为载体,表现为宏大叙事,并体现出圆融逸宕、博大深穆的大乘佛教气象。书体上篆隶杂糅、隶楷结合,圆笔为主,与早期魏碑雄肆侧厉、方笔瘦硬的审美风格不同。表明北碑后期,佛教精神对北朝书法的渗透。这也是魏晋南北朝时期佛教以大乘形上境界对书法加以融和升华的发端。

南朝玄学士族与北派经学士族,开创了两种迥然不同的书法范式。这两种书法范式源于魏晋南北朝不同的社会历史文化形态。因而是客观社会历史文化的产物,而非主观要求所致。从对书法史的整体影响而言,南派玄学书法文人化帖学模式,构成书法大传统。而从晋代之后,在唐代形成晋唐一体化,构成书史的整体笼罩;北朝经学书法,则以其摩崖刻经碑体,奠定碑体模式。在南朝禁碑之后,推动魏晋南北朝时期大字楷体的本体演进。其进程从北魏平城"洎唐永徽以后,直至开成,碑版、石经尚沿北派余风焉"(阮元《南北书派论》)。

北朝书法在唐代之后,为帖学尽掩,最终流为民间书法传统。至清代乾嘉时开始冲破帖学遮蔽,催生出划时代的碑学运动。

目录

篇一　书法模式的建构

从魏晋开始，书法成为反映生命的艺术，书法由对外在自然的膜拜而转向关注人格本体，从而神、韵、气、骨成为书法的精神祈向，象为意所取代。写意成为中国书法包括绘画艺术的灵魂，也是从魏晋开始，文人尺牍代替了石刻，文人书写代替了工匠制作，成为帖学的真正发端。

东晋士人尚清谈，志轻轩冕，情骛皋壤，不以机务经心，重品藻，人的容貌、举止、风度都构成人物之美的重要方面。而对士大夫书家来说，书写之美也是其展现自身心性、襟抱的有效手段，是他们内在智慧、风骨、精神的审美展示，是类似于辩才无碍的玄学品藻。它远离世俗功用并具有形而上的审美品格。

章一 墨迹与书帖
节一 文人的精神奢侈品

● 实用性
● 尺牍的精神附丽
● 翰墨之道

在魏晋之前的上古三代，由于文字崇拜，经过"艺术化"书写后的文字成为王史卜祝所掌握的通达天人的神秘符号，并在汉代由于独尊儒术，而被推为"经艺之本，王政之始"，但这在很大程度上是由于宗教教化及政治因素才使其在祭祀、礼教中占据着中心地位，书法的审美价值并未得到充分彰显。书法所负载的沉重的教化意识和政教功能遮蔽了它的诗化因素和审美价值，而强大的实用功能与惯性更是使书法游离于审美世界边缘。从春秋战国到东汉魏晋之前的漫长时间里，书法的实用性变革贯穿着这个时期整个书法史。书法对王政教化的附丽，不仅使之始终沉沦于日常教化与日用书写而不知——"俗所传述实由书记"，而且还表现出强烈的技匠意味。在甲骨金文神秘、诡谲的形式感背后，是笨重的工匠式的繁复契刻和翻铸，留下的是经过二度创作的范铸效果。"唯笔软而奇怪生焉"的书写之美为契铸所取代，线条的生命意味与流美节奏为工艺化流程所遮掩，同样，在秦帝国铭功颂德的丰碑巨额中，被彻底规范化的小篆通过工匠之手传递出的是冷冰冰的技术理性；而在汉代摩崖碑刻书法中，人们通过粗拙野性的笔迹所能感受到的也只是一种生命的蛮荒和工匠式的雕凿，而感受不到书写之美的情韵。

书写过程中的生命意味和个性表现是在魏晋士人书家的尺牍里才得以充分表现出来的。这是一种美的再发现，它伴随着人的觉醒和文的自觉而产生，因而，它是一种新的美的历程。"现在要追问的是，在中国人的心灵里所潜伏的与生俱来的艺术精神，何以一直要到魏晋才在文化中有普遍的自觉。此时始赋予很早便已存在的艺术作品以独立的价值，并有意识地推动当时的纯艺术活动。先简单地答复一句，这与东汉以经学为背景的政治实用主义的陵替及老庄思想的抬头有密切的关系。老庄思想，尤其是庄子的思想——实际即是艺术精神，则魏晋玄学对艺术的启发成就乃是很自然的事。"[①]

（秦）《峄山刻石》（局部）

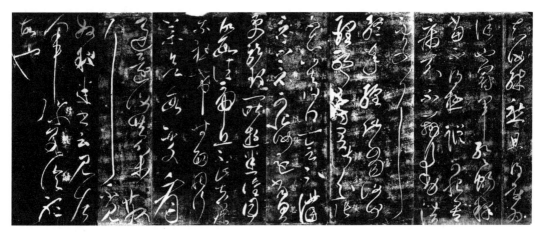

（东汉）张芝《冠军帖》

　　钟繇云："笔迹者，界也，流美者，人也。"②"所以中国人这支笔，开始于一画，界破了虚空，留下了笔迹，既流出人心之美，也流出万象之美。"③书法审美的自觉源于人的自觉。魏晋士人向外发现了自然，向内发现了自己的深情。他们超越于世俗的外在权威和功利之上，转向对自我价值的肯定，这是一个由外在转向内在的精神追寻过程，在对"有"（外在物质）的否定中，"无"（内在精神）被凸显出来。因而，不是现存秩序，而是超越性的精神本体才是具有永恒价值的。由此，人的智慧、襟抱、风仪、才性乃至清谈与析理，成为魏晋士人追寻的价值核心。在中国历史上，魏晋士人真正将哲学与美的结合推到一个历史高度，使审美境界走向了玄学。"只有到了人的精神充分自觉的时代，艺术才成为人的本身生存的歌唱，事情本身的言说。艺术才成为人追问终极价值而达到超越之境的绝对中介，艺术的言说使人的混沌的存在转化为明朗的价值存在。"④

　　尺牍书法的出现标志着魏晋士人阶层对书法文化形态的重塑，它既是对东汉晚期以张芝为代表的文人化草书流派的延续，也是一种更高意义的美学升华。它打破了观物取象模式对书法的类型化规定，走向个体审美精神的升华。"晋人之美，美在神韵。神韵可说是'事外有远致，不沾滞于物'的自由精神（目送归鸿，手挥五弦），这是一种心灵的美或哲学的美。"⑤如果说，以张芝为代表的文人化草书流派在东汉晚期的出现以其文化反抗的启蒙性质而遭到来自儒学的扼制的话，那么魏晋文人书法以其玄学对儒学的彻底颠覆而与老庄哲学合流，从而使其成为时代精神的象征。在中国书法史上，魏晋书法真正实现了文化—哲学的突破以及对精神与个性的突破，因此，无论怎样赞美这个时代的文化—审美精神都不为过，它是人本主义书法史的真正开端。从魏晋开始，书法不再是宇宙本体论的附庸，由宇宙本体论向人格本体论的转换使它与玄学思潮如此清晰有力地整合在一起，并成为魏晋玄学的最佳表达方式，也成了文人精神的象征物，并演变成象征中国艺术精神的最高代表，它甚至改变与重塑了中国艺术的发展方向。从公元三四世纪开始，文人书法及其

文化审美理念开始支配中国艺术精神及审美思潮的价值定向与取舍,在某些时期,书法的影响甚至要远远高于文学及绘画,而在很大程度上,绘画的文人化实现也受到了来自书法的影响,甚至说是书法决定了绘画的命运也一点不为过。⑥

从魏晋开始,书法成为反映生命的艺术,书法由对外在自然的膜拜而转向关注人格本体,从而神、韵、气、骨成为书法的精神祈向,象为意所取代。写意成为中国书法包括绘画艺术的灵魂,

（东汉）《刑徒砖》

也是从魏晋开始,文人尺牍代替了石刻,文人书写代替了工匠制作,成为帖学的真正发端。⑦

东晋士人尚清谈,志轻轩冕,情骛皋壤,不以机务经心,重品藻,人的容貌、举止、风度都构成人物之美的重要方面。而对士大夫书家来说,书写之美也是其展现自身心性、襟抱的有效手段,是他们内在智慧、风骨、精神的审美展示,是类似于辩才无碍的玄学品藻。它远离世俗功用并具有形而上的审美品格。在魏晋时期,行草书尚占据不到庙堂正体地位,尺牍书帖,只是文人士夫之间的一种手谈的交流方式,是清流玄谈的一个重要侧面,所谓"尺牍书疏,千里面目"。占据庙堂正体地位的仍是隶书,这从魏晋出土的碑刻墓志皆为隶书可以得到证明。

在尺牍书疏盛行于魏晋朝野之际,书法更是成为文人士大夫争名邀誉、显示清流的胜场,这我们可以从谢安等人的行为中明显地感受到。⑧⑨⑩

在这种类似贡布里希所谓名利场时尚情境逻辑中较名争胜的背后,是艺术家对自我人格价值实现的追寻,是对名声、时望、清誉和艺术不朽的渴望,而并不夹杂现实与世俗功利觊觎的书法形而上的追求,使魏晋书家高自标置,将书法视为清流和内在超越精神的象征。"正是魏晋时期,严整整肃、气势雄浑的汉隶变而为真行草楷,中下层不知名没地位的行当变而为门阀名士们的高妙意应和专业所在。"⑪魏晋书家鄙弃书法的实用功能,视石刻题榜为匠作贱役。张怀瓘在《书断》中曾论述到,谢安想让王献之为新建的太极殿题写匾额,不敢明言,而以韦诞题凌云台暗示,遭到王献之严词拒绝,并认为以工匠般役使国之重臣,乃魏国运不长之根由。

王献之的矜持自贵和不为俗役,表明魏晋书家将书法视为玄学品藻的高妙意兴之所

（三国）《曹真碑》

在与风流气骨的展示，是玄学谈辩、人格之美、精神之美的一部分，容不得来自世俗匠役的驱使玷污，从而与类似隶书题榜的实用性书写严格区别开来。由此，翰墨之道生焉。

注　释：

① 徐复观《中国艺术精神》，华东师范大学出版社，2002年，第89—100页。

② 刘熙载《艺概》，《历代书法论文选》，上海书画出版社，1979年，第715页。

③ 宗白华《美学散步》，上海人民出版社，2002年，第169页。

④ 王岳川《艺术本体论》，上海三联书店，1994年，第18页。

⑤ 宗白华《美学散步》，上海人民出版社，2002年，第217页。

⑥ 宗白华认为：中国音乐衰落，而书法却代替了它，成为一种表达最高意境与情操的民族艺术。三代以来，每一个朝代有它的"书体"表现那时代的生命情调与文化精神。我们几乎可以从中国书法风格的变迁来划分中国艺术史的时期，像西洋艺术史依据建筑风格的变迁来划分一样。见宗白华：《美学散步》，上海人民出版社，2002年，第138页。

⑦ 北宋欧阳修在论到魏晋帖学时说：余尝喜览魏晋以来笔墨遗迹，而想前人之高致也。所谓法帖者，其事率皆吊哀候病，叙暌离，通讯问，施于家人朋友之间，不过数行而已。盖其初非用意，而逸笔余兴，淋漓挥洒，或妍或丑，百态横生，披卷发函，烂然在目，使骤见惊绝，徐而视之，其意态如无穷尽，使后世得之，以为奇玩，而想见其为人也。见欧阳修：《集古录》跋王献之法帖。

⑧ 南朝宋王僧虔云："谢安亦入能流，殊亦自重，乃为子敬书嵇中散诗。得子敬书，有时裂作校纸。"

见《论书》,《法书要录》卷一,人民美术出版社,1984年,第20页。

⑨ 唐孙过庭云:"谢安素善尺牍而轻子敬之书。子敬尝作佳书与之,谓必存录。安辄题后答之,甚以为恨。"见《书谱》,《历代书法论文选》,上海书画出版社,1979年,第124页。

⑩ 南朝宋王僧虔云:"庾征西翼书,少时与右军齐名。右军后进。庾犹不分。"在荆州与都下书云:"小儿辈乃贱家鸡,爱野鹜,皆学逸少书,须吾还,当比之。"见《论书》,《法书要录》卷一,人民美术出版社,1984年,第18页。

⑪ 李泽厚《美的历程》,文物出版社,1989年,第100页。

节二 鉴藏之风

● 人物品藻
● 收藏鉴评
● 书家与宫廷

随着书法品藻之风在门阀士族及宫廷中的弥漫流行，魏晋南朝的书法已成为玄学自标清流、区别雅俗清浊的手段。宗白华甚至称："晋人书法是玄学自由人格精神最具体与最高的艺术表现，只有这抽象的音乐似的艺术才能表现出晋人空灵的玄学精神和个性主义的自我价值。"① 由此，在魏晋南朝的书法品藻里，书法便与人伦鉴识紧密联系在一起：

> 王右军如谢家子弟，纵复不端正者，爽爽有一种风气。
> 张伯英书如汉武帝爱道，凭虚欲仙。
> 卫恒书如插花美女，舞笑镜台。②

从魏晋南朝开始，文人书法与民间工匠书法已有了严格的区分。即如题署匾额这类实用性书写，文人书家已多视为贱役而远避。这表明书法在魏晋南朝已成为文人显示清流身份和高贵门第，严别士庶清浊的一种手段。由此在士族书家之间相互争胜扇誉便不可避免。这种来自社会上层的态度和观念，无疑极大地扩大了书法的社会影响，使围绕书法名家进行的书法品藻与鉴藏活动在社会朝野间迅速流行开来。这主要反映在两个方面。一是书法理论上赏评之风的兴起。如羊欣《采古来能书人名》，袁昂《古今书评》，萧衍《古今书人优劣评》，王僧虔《论书》《笔意赞》，陶弘景《上武帝论书启》，庾肩吾《书品》等，从玄学人物品藻和美学批评的立场，对秦汉两晋尤其是东晋南朝书家进行了广泛系统的评论，这构成魏晋玄学人物品藻的重要部分，从而也正是通过这种书法品评确立了魏晋南朝书家在书法史上的地位。另一种品评则围绕着对名家书法的收藏鉴评进行，这主要表现在私人收藏与宫廷秘府鉴藏方面。在南朝虞龢《论书表》中有关于这方面的大量记载。③

从以上所引可以看出，东晋南朝时二王书法在社会朝野已获得广泛影响，并深受人们喜爱，成为竞相收藏的对象，家有盈余钱财则不惜远近搜求。不仅如此，二王书法在民间还具有不菲的经济价值，从王羲之为老姬书一扇即值金一百便可见一斑。从《南史·萧子云传》中的一段记载，则更可见出南朝书家作品价格之高。④

收藏是推动艺术进步的一个重要的方面。只有在人与人之间的这种对艺术价值的互

相认同中,才能提升彼此的艺术品位,同时,反过来也会进一步刺激艺术的创作。

在南朝除私家收藏对法书趋之若鹜外,宫廷御府更是倚国家财力来收藏。⑤

国家收藏与私人收藏历来是收藏的两翼,收藏之富既是国力财力的象征,同时也对推动王公贵族对艺术品的雅好起到了关键的作用,中国的艺术的进步与帝王宫廷的收藏和积极参与不无关系。

当然,从以上虞龢论述御府所藏书法可以见出,二王书法在南朝是占据主导地位的。虞龢《论书表》也主要是围绕二王书法进行鉴评甄别,而其目的也在于推崇二王妍媚书风,这在《论书表》前述中已透露出消息。⑥

二王在当时是一个情结,也是一个焦点词语,可见二王的艺术是相当有震撼力的。

古代书家地位的确立,除了来自书史本身的定评外,宫廷御府的收藏往往起到关键作用,它代表着来自官方立场的价值认同。可以看出,从虞龢的《论书表》到王僧虔的《论书》

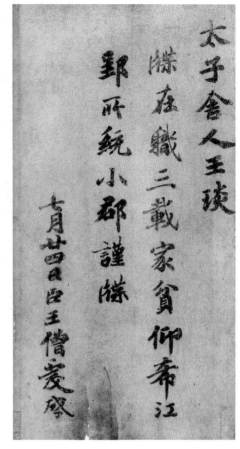

（南朝）王僧虔《太子舍人帖》

无不是围绕着对二王书法的鉴藏展开的。虞龢的《论书表》即是奉南朝宋明帝诏命"料简二王法书",对御府收藏的二王书法鉴别等级,以备御览赏鉴的书论作品。⑦

鉴定时收藏品起到了定级的作用,这使得一些重要的艺术品受到了高度的重视。而帝王本身也可以从一些上佳的艺术品中获取营养。

而宋明帝喜好草书,其草书从王僧虔受二王法,故对这次"料简二王法书",虞龢颇为尽心,在《论书表》一书中对其结果也甚为自得:

僧虔寻得其术,虽不及古,不减郗家所制。

二王新入书,各装为六帙六十卷,别充备预。又其中入品之余,各有条贯,足以声华四宇,价倾五都,天府之名珍,盛代之伟宝。

王僧虔则在《论书》中明确表示他对王羲之书法超迈古今的尊崇。⑧

二王书法之所以能成为一个源远流长的体系,除了本身的艺术价值外,每个朝代的叠

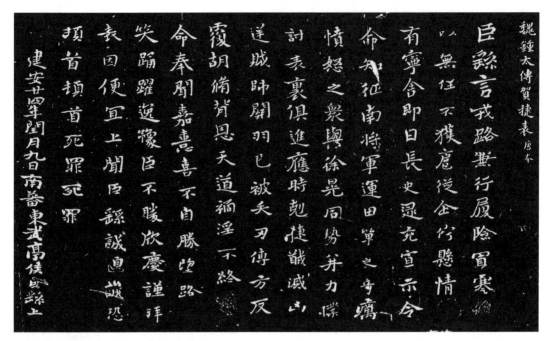

（三国）钟繇《贺捷表》

加的褒扬起到了重要的作用，当这种褒扬达到一定的量之后，它的地位便无可撼动。

　　来自官方御府的鉴藏评定无疑极大地提高了二王书法在南朝的声誉和地位。事实上，在当时二王书法已取代东晋所有世族书家，而与张芝、钟繇构成四贤论辨格局。不过，在南朝宋齐间，王献之的声誉影响曾远超张芝、钟繇。在很长一段时间里，王献之甚至独领风骚，超过其父。但王僧虔在《论书》中表达了认为王羲之超出王献之的观点，这无疑在南朝奠定了尊崇王羲之的书史基调，对初唐崇王观念也产生了深远的影响。同时，这也表明随着南朝宫廷秘府鉴藏二王书法，二王书法已确立起牢固的书史地位，并受到来自官方的认同。

注　释：

① 宗白华《美学散步》，上海人民出版社，2002年，第213页。

② 南朝梁袁昂《古今书评》，《法书要录》卷二，人民美术出版社，1979年，第75—76页。

③ 虞龢《论书表》云："桓玄爱重书法，每宴集，辄出法书示宾客。客有食寒具者，仍以手捉书，大点污。后出法书，辄令客洗手，兼除寒具。子敬常笺与简文帝十许纸，题最后云：'民此书甚合，愿存之。'此书为桓玄所宝。高祖后得以赐王武刚，未审今何在。

"桓玄耽玩不能释手，乃撰二王纸迹，杂有缣素，正、行之尤美者，各为一帙，常置左右。及南奔，虽甚狼狈，犹以自随。擒获之后，莫知所在。刘毅颇尚风流，亦甚爱书，倾意搜求，及将败，大有所得。卢循素善尺牍，尤珍名法。西南豪士，咸慕其风。人无长幼，翕然尚之。家赢金币，竞远寻求。于是京师三吴之迹颇散四方。羲之为会稽，献之为吴兴，故三吴之近地，偏多遗迹也。又是末年道美之时，中世宗室诸王尚多，素嗤贵游，不甚爱好，朝廷亦不搜求。人间所秘，往往不少。新渝惠侯雅所爱重，悬金招买，不计贵

贱,而轻薄之徒锐意摹学,以茅屋漏汁染变纸色,加以劳辱,使类久书,真伪相糅,莫之能别。故惠侯所蓄,多有非真。然招聚既多,时有佳迹,如献之《吴兴》二笺,足为名法。谢灵运母刘氏,子敬之甥,故灵能书而特多王法。

"旧说羲之罢会稽,住蕺山下,一老姥捉十许六角竹扇出市。王聊问一枚几钱?云值二十许。右军取笔书扇,扇为五字。姥大怅惋云:'举家朝餐,惟仰于此,何乃书坏?'王曰:'但言王右军书字,索一百。'入市,市人竞市去。姥复以十数扇来请书,王笑不答。

"又羲之性好鹅。山阴县礵村有一道士,养好鹅十余,右军清旦乘小艇故往,意大愿乐。乃告求市易,道士不与,百方譬说不能得。道士乃言性好《道德》,久欲写河上公《老子》,缣素早办,而无人能书,府君若能自屈,书《道德经》各两章,便合群以奉。羲之便往,半日,为写毕,笼鹅而归。

"又尝诣一门生家,设佳馔供亿甚盛,感之,欲以书相报;又见一新棐床几,至滑净,乃书之,草正相半。门生送王归郡,还家,其父刮尽,生失书,惊懊累日。

"谢奉起庙,悉用棐材,右军取棐,书之满床。奉收得一大簀。子敬后往,谢为说右军书甚佳,而密已削作数寸棐板,请子敬书之,亦甚合,奉并珍录。奉后孙履分半与桓玄,用履为扬州主簿;余一半,孙恩破会稽,略以入海。

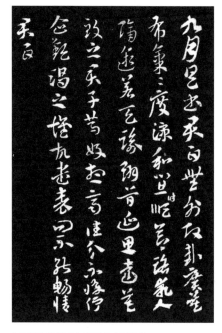

(西晋)索靖《月仪帖》(局部)

"有一好事年少,故作精白纱裓,著诣子敬;子敬便取书之,正、草诸体悉备,两袖及褾略周。年少觉王左右有凌夺之色,掣裓而走。左右果逐之,及门外,斗争分裂,少年才得一袖耳。

"子敬门生以子敬书种蚕,后人于蚕纸中寻取,大有所得。"见南朝梁虞龢:《论书表》,《法书要录》卷二,人民美术出版社,1984年,第38—39页。

④《南史·萧子云传》:"萧子云出为东阳太守。百济国使人至建邺求书。逢子云为郡,维舟将发,使人于渚次候之。望船三十许步,行拜行前。子云遣问之。答曰:侍中尺牍之美,远流海外,今日所求,惟在名迹。子云乃为停船三日,书三十纸与之,获金数百万。"

⑤ 虞龢《论书表》:"大凡秘藏所录,钟繇纸书六百九十七字,张芝缣素及纸书四千八百廿五字,年代既久,多是简帖。张昶缣素及纸书四千七十字,毛宏八分缣素书四千五百八十八字,索靖纸书五千七百五十五字,钟会书五纸四百六十五字,是高祖平秦川所获,以赐永嘉公主,俄为第中所盗,流播始兴。及泰始开运,地无遁宝,诏庞、沈搜索,遂乃得。又有范仰恒献上张芝缣素书三百九十八字,希世之宝,潜采累纪,隐迹于二王,耀美于盛辰。别加缮饰,在新装二王书所录之外……孝武撰子敬学书,戏习十卷为帙,傅云戏学而不题,或真行章草,杂在一纸。"《历代书法论文选》,上海书画出版社,2002年,第51页。

⑥ "夫古质而今妍,数之常也。爱妍而薄质,人之情也。钟、张方之二王,可谓古矣。岂得无妍质之殊?且二王暮年皆胜于少,父子之间,又为今古,子敬穷其妍妙,固其宜也,然优劣既微,而会美俱深,故同为终古之独绝,百代之楷式。"同上,第50页。

⑦ "诏臣与前将军巢尚之、司徒参军事徐希秀、淮南太守孙奉伯,料简二王书,评其品题,除猥录美,供御赏玩。遂得游目瑰翰,展好宝法,锦质绣章,烂然毕睹。"同上,第51页。

⑧ "承阅览秘府,备睹群迹。崔、张归美于逸少,虽一代所宗,仆不见前古人之迹,计亦无以过于逸少。既妙尽深绝,便当得之实录。然观前世称目,窃有疑焉。崔、杜之后,共推张芝,仲将谓之笔圣,伯玉得其筋,巨山得其骨。索氏自谓其书银钩虿尾,谈者诚得其宗。刘德昇为钟、胡所师,两贤并有肥瘦之断。元鸣获钉壁之玩,师宜致酒简之多,此亦不能止。长允《狸骨》,右军以为绝伦,其功不可及。由此言之,则向之论,或至投杖,聊呈一笑,不妄言耳。"同上,第61页。

节三　《四体书势》的述史立场

- 体、势
- 史观意识
- 审美核心

　　从汉到魏晋时期，书法理论中出现了新的审美概念，即体势论，如崔瑗《草书势》、蔡邕《篆书势》、索靖《草书势》、王羲之《笔势论》、成公绥《隶书体》，皆冠之"体""势"。卫恒《四体书势》则为集其大成之作。由于汉代崔瑗《草书势》、蔡邕《篆书势》两家之文均包含在卫恒《四体书势》中，可能经过了卫恒的修改加工，因此，严格说来，体势论这一书法理论的出现，当以《四体书势》为起点。

　　卫恒《四体书势》，包括古文、《篆书势》《草书势》《隶书势》。其中的《篆书势》《草书势》，卫恒在《四体书势》叙中明言为崔瑗、蔡邕所作。而《隶书势》中的古文则可能出自卫恒之手。考虑到古文乃卫氏家学，更无或疑焉。因古文非体，故称势。《四体书势》分叙篆书、古文、草书、隶书书体源流，并加叙、赞、铭，表现出强烈的述史意识。

　　在从汉到魏晋的书法理论进程中，《四体书势》的出现，无疑表明书法史学意识的觉醒与书法史学独立意识的产生。而在整个汉代书法史学意识尚未萌醒之时，东汉光和年间出现的《非草书》虽被推为书法理论滥觞之作，但它只是一篇立足现实的书法批评之作，无关书史。许慎《说文解字》以经学小学立场观照书法，也缺乏相应的史学观念。卫恒的《四体书势》则表现出一种自觉的书法史学立场，并具有一种宏观的书史结构。它旨在叙述与总结从上古到魏晋时期的书法史，因为从古文到篆书、隶书、草书已基本涵盖了中国书法由上古到中古的发展历史。因而《四体书势》所表现出的书史通鉴立场与史学意识无疑是极其鲜明的，它开创性地建构起一种述史模式，不仅对整个南朝书法理论研究构成整体影响，而且使唐代张怀瓘《书断》《六体书论》及窦臮、窦蒙《述书赋》都深受其述史模式的影响。不仅如此，作为一种述史模式，它直到清代仍相沿不衰，在包世臣《艺舟双楫》及康有为《广艺舟双楫》中仍能看到来自《四体书势》述史模式影响的痕迹。

　　在《四体书势》中，卫恒虽然直接采用蔡邕、崔瑗的《篆书势》《草书势》的内容，但他不是孤立地移用，而是将其置于一种宏大叙事的史学结构中，并加以史的观照，从而使《篆书势》《草书势》获得了更高的史学意义。他在《篆书势》《草书势》中认为虽然当时有"八体"，但许慎的《说文》具有体例最新的特点，后又经过李斯、曹喜、邯郸淳、韦诞等人的研究整理，篆书已经相当成熟，当时魏氏宝器上的铭题，都是韦诞用篆书所写。而草书也是

经过了杜度、崔瑗、崔寔、张伯英、姜孟颖、梁孔达、田彦和、韦仲将等人的努力，而达到了一个新的水平。①

在上述题叙中，卫恒无疑表现出卓荦的史识及对书史演变的熟稔、洞悉，在他的题叙中保留了精详丰富的从上古到秦汉魏晋的书法史料。很多书史资料赖卫恒《四体书势》以存，因而后世很多史家的书史论著，如张怀瓘《书断》、孙过庭《书谱》等，都是从《四体书势》中得到前代文献史料。因而卫恒《四体书势》无疑是书史上书法史学的开山之作。

在书史上，"势"的概念虽为传蔡邕《九势》中首先提出，但是，将"势"上升概括为魏晋书法审美中的"尚势"论，则为卫恒《四体书势》所首倡，并由书势推导出笔势，从而奠定了魏晋笔法论的基础。在《四体书势》中，除史论部分，即是对古文、篆书、草书、隶书"势"的审美描述，在这种描述中，

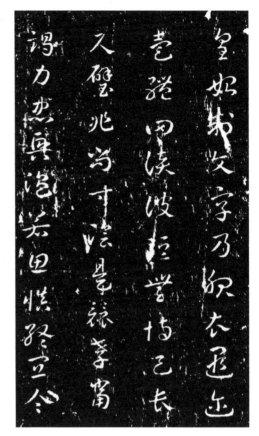

（传）汉章帝《千字文》（局部）

我们可以看到人的社会和自然经验形态的想象被充分调动了起来，达到了一种看到物象后所引起的思考已经无法用语言所能表达的了。②

在自撰《篆书势》中，卫恒则更是对隶变这一书法现象作了精赅的阐释："鸟迹之变，乃惟佐隶。蠲彼繁文，从此简易。"

事实上，细加分析《四体书势》的文本内容，卫恒关于古文、篆书、隶书、草书的题叙整合起来即是一部提纲挈领的上古三代至秦汉魏晋的书法史纲，它具有自足的书史结构，体现出强烈的史观意识，整个上古三代到秦汉魏晋的书史，由于《四体书势》以明。而其中的《篆势》《草势》只是卫恒书史的补充。相对于卫恒书史，蔡邕《篆势》、崔瑗《草势》更多偏重于对书体本身的美学描述。

这种立足体势的审美描述，虽尚有法象的痕迹，但是它的审美立场，已由人法自然转变为观照审美主体。也就是说，表现在篆势、隶势，尤其草势中的美已是人心营构之象，而不是自然之象。所以，卫恒才予以强调：

睹物象以致思，非言辞之所宣。

　　卫恒书论无疑构成汉晋由"象"到"意"书学转换的一个中介，他与卫夫人、王羲之立足生命本体的"尚意"论只有一步之遥。此外，更为重要的是，卫恒贯穿在《四体书势》中对"势"这一书法时空运动过程的研究，使魏晋书论建立起不同于文字学立场的审美价值观——势来不可遏、势去不可止的书法时空运动概念，也是书法线条摆脱图绘性文字学立场桎梏而向笔法表现转换的一个重要契机。可以说，书法的审美自觉，书法情感表现的实现，书法的神采、气韵、笔法，皆由于"势"的发现和追寻而得以实现。因而，书势论无疑构成魏晋书论的审美核心，而卫恒《四体书势》则是奠定魏晋书法审美的理论基石。

注　释：

　　① 卫恒《四体书势》云："自秦坏古，文有八体：一曰大篆，二曰小篆，三曰刻符，四曰虫书，五曰摹印，六曰署书，七曰殳书，八曰隶书。王莽时，使司空甄丰校文字部，改定古文，复有六书：一曰古文，即孔子壁中书也；二曰奇字，即古文而异者也；三曰篆书，即秦篆书也；四曰佐书，即隶书也；五曰缪篆，所以摹印也；六曰鸟书，所以书幡信也。及汉祭酒许慎撰《说文》，用篆书为正，以为体例，最新，可得而论也。秦时李斯号为工篆，诸山及铜人铭皆斯书也。汉建初中，扶风曹喜善篆，少异于斯，而亦称善。邯郸淳师焉，略究其妙。韦诞师淳而不及也。太和中，诞为武都太守，以能书留补侍中。魏氏宝器铭题，皆诞书也。

　　"汉兴而有草书，不知作者姓名。至章帝时，齐相杜度，号称善作。后有崔瑗、崔寔，亦皆称工。杜氏杀字甚安，而书体微瘦；崔氏甚得笔势，而结字小疏。弘农张伯英者，因而转精其巧，凡家之衣帛，必先书而后练也。临池学书，池水尽墨。下笔必为楷则，常曰：'匆匆不暇草书。'寸纸不见遗，至今世尤宝其书。韦仲将谓之草圣。伯英弟文舒者次伯英，又有姜孟颖、梁孔达、田彦和及韦仲将之徒，皆伯英之弟子，有名于世，然殊不及文舒也。罗叔景、赵元嗣者与伯英同时，见称于西州，而矜此自与，众颇惑之。故伯英自称，上比崔杜不足，下方罗赵有余。河间张超亦有名，然虽与崔氏同州，不如伯英之得其法也。"《历代书法论文选》，上海书画出版社，2002年，第13页、16页。

　　② 矫然突出，若龙腾于川；渺尔下颓，若雨坠于天。或引笔奋力，若鸿鹄高飞，邈邈翩翩；或纵肆婀娜，若流苏悬羽，靡靡绵绵。是故远而望之，若翔风厉水，清波漪涟；就而察之，有若自然。信黄唐之遗迹，为六艺之范先，籀、篆盖其子孙，隶、草乃其曾玄。睹物象以致思，非言辞之所宣。（同上，第13页。）

　　字画之始，因于鸟迹，仓颉循圣，作则制斯文，体有六篆，巧妙入神。或龟文针裂，栉比龙鳞，纾体放尾，长翅短身。颓若黍稷之垂颖，蕴若虫蛇之梦缊。扬波振撇，鹰跱鸟震，延颈胁翼，势欲凌云。或轻笔内投，微本浓末，若绝若连，似水露缘丝，凝垂下端。纵者如悬，衡者如编，杪斜斜趋，不方不圆，若行若飞，跂跂翾翾。远而望之，若鸿鹄群游，骆驿迁延；迫而视之，端际不可得见，指㧑不可胜原。（同上，第14页。）

　　鸟迹之变，乃惟佐隶。蠲彼繁文，从此简易。厥用既弘，体象有度。焕若星陈，郁若云布。其大径寻，细不容发。随事从宜，靡有常制。或穿䆴恢廓，或栉比针裂，或砥平绳直，或蜿蜒缪戾，或长邪角趣，或规旋矩折……何草篆之足算，而斯文之未宣。岂体大之难睹，将秘奥之不传。聊仿思而详观，举大较而论旐。（同上，第15页。）

　　草书之法，盖又简略。应时谕指，用于卒迫。兼功并用，爱日省力。纯俭之变，岂必古式。观其法象，俯仰有仪。方不中矩，圆不副规。抑左扬右，兀若竦崎。兽跂鸟跱，志在飞移。狡兔暴骇，将奔未驰。或黝黭黱黮，状似连珠，绝而不离，畜怒怫郁，放逸生奇。或凌邃惴慄，若据高临危。旁点邪附，似蜩螗捬枝。绝笔收势，余綖纠结，若杜伯捷毒，看隙缘巇；腾蛇赴穴，头没尾垂。是故远而望之，摧焉若阻岑崩崖；就而察之，一画不可移。几微要妙，临时从宜。略举大较，仿佛若斯。（同上，第16页。）

章二　模式的双重效应
节一　规范与引导

- 士人草书
- 古质今妍
- 抑羲扬献
- 独尊大王

魏晋书法是中国书法转向内在并全面建立起文化—审美精神体系和法度规范的时期,在这一书法转向内在理路的过程中,贯穿始终的是书法的文人化努力。这一文人化努力当然不是始自于魏晋,而是早在东汉晚期以张芝为代表的草书启蒙流派中就已开始了,但是东汉这一草书文人化运动,显然与儒家正统价值取向背道而驰,从而受到来自儒学阵营的抨击与批判。赵壹在《非草书》中认为,草书不论于国家治乱兴亡,还是于个人仕途名位皆毫无意义,纯属细流末技。这应该不仅仅是出自赵壹个人的认识,而是来自当时正统儒学阵营的普遍观念。不过,书法审美的自觉与独立意识的启蒙,恰恰是在与书法实用功利和官方正统意识的决裂中产生的。虽然由于在文化方面与官方正统观念疏离而得不到主流文化的支撑,难以取得书法正统地位并获得规范化途径,但无论如何,东汉张芝的草书标志着"翰墨之道"生焉。它成为书法史有机境遇中的理想与偶像,并以其主导动机构成了当时书法史的张力之所在。

以张芝为代表的东汉士人草书的文人化努力,也直接为魏晋士大夫书家所承担,并成为文人书法的最高典范。从上古到秦汉,书法史的任何一个时期都表现出书法向文化凝聚的向心运动。或者说,不论在这些历史时期书法与文化的结合表现出一种什么样的结构关系,但书法与文化乃至王权下的普遍教化都处于一种密切结合的状态。即使在书法与文化处于最松散状态的时候,书法也始终是为普遍教化服务的,这决定了书法的文化性质。秦始皇焚烧经书,毁弃文化,但统一六国后他的第一个举措便是"书同文"。①

秦始皇将六国古文统一为小篆,小篆作为官方书体也成为秦始皇颂扬自己赫赫武功的工具。在书法史中,人们已很难将小篆与李斯谀颂秦始皇统一六国功绩的《泰山刻石》《峄山刻石》《会稽刻石》分开。西汉时期,也许是书法与文化关系处于最松散状态的时期。西汉承秦制,号为六体:古文、奇字、篆书、佐书、缪篆、鸟虫篆。但六体中能敷用而为实用书体者寥寥,秦代已废弃大篆,篆书为庙堂正体但在西汉只缩居碑额、玺印一隅,鸟虫篆为工艺化书体,唯有处于俗体地位的隶书承担着经艺之本的普遍教化功能。西汉时立五经博士,五经皆为今文,即用隶书书写。这表明书法与普遍教化的密切关系,所谓"夬扬于王

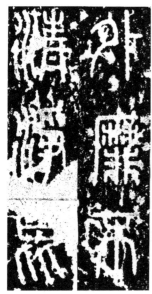
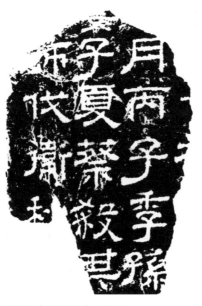

（秦）《泰山刻石》（局部）　　　　（东汉）《熹平石经》（局部）　　　　（东晋）王荟行草书

庭，言文者宣教明化于王者朝廷，君子所以施禄及下，居德则忌也"。

　　张芝草书的独立启蒙到魏晋产生全面书史效应。随着儒学的全面破产和玄学的光大遍至，成为魏晋时期的一般知识、思想和信仰，魏晋士大夫书家开始重新谋求书法的文化整合。即由东汉草书对文化的反叛疏离，而转向促进书法与文化统一性的努力。当然这种文化统一性努力不是建立在王政之始、经艺之本的语境下的来自普遍王权的大一统文化指令，玄学对儒学的解构已经使魏晋时期的文化形态偏离了普遍王权而更多的是建立在门阀士族的文化道德、审美信仰基础之上。相对于东汉儒学对普遍王权的宗教神学化叙事与合法性维护，魏晋玄学则更多地表现为一种立足个体自由与心性智慧的个体化哲学。何晏、王弼以无、本己、本末建立起的本体论，嵇康、阮籍"越名教而任自然"的生命感性论，都表明魏晋玄学对天人合一宇宙本体论的破除。在何晏、王弼之后，虽然裴頠、郭象、向秀提倡"崇有论"，"独化论"认为"名教即自然"，企图以此统一儒玄，化解名教危机，但是他们的努力统归于失败。这表明在普遍王权已失去道德合法性，象征个性自由的老庄玄学化变天下之际，任何一种企图重新建立天人合一大一统普遍王权以收拾世道人心的思想努力都已几无可能。魏晋时期思想文化领域所悬置的文化目标已不是建立权威化的统一思想与信仰，而是人生个体价值的安顿和生命存在的辨惑解疑与终极追问，由此佛学与玄学在东晋合流便变得可以理解了。"这一切反映到哲学上，使得自汉末魏初以来政治性和审美性的人物品藻，很自然地发展成为对个体人生的意义与价值的思考，成为魏晋玄学的最高主题。虽然这种思考不可能从主张'名教以治天下'的儒学那里寻找到自己的根据和支撑点，而只能从'重情'重'养气''全身'的道家哲学特别是庄子哲学那里找到自己的根据

和支撑点"。②魏晋玄学以"无"消解了一切现实权威,重估一切价值,人论成为价值的源头与起点。"'无'这个否定性概念所消解的是经学中的道德之天,只有否定了这个最高人格本体,才能否定现实中的绝对王权,从而以'无'为政治消解霸道专制已日趋虚伪的名教秩序"。③

魏晋玄学对个体生命价值和审美自由的追寻肯定,对情与美的关注,对超越有限而追求无限以至人生不朽的生命境界的追慕,都使魏晋士人走向对世俗人生的否定。他们以"无"为本,虚己以静,从哲理思辨走向美学观照。玄学与美学的联结点,正在超越与追求无限。这样一种境界正是审美境界。

在魏晋尤其是东晋时期,书法已成为士人或世族高门间标榜清流门第、显示内在风流气骨与玄学人格、品藻清谈、以名相高的手段,成为人物之美的显示。在由儒入玄的清流士族中,书法简直就是优入玄学的标志,否则,其玄学清流资格便颇可置疑并要大打折扣。在很大程度上,借助玄学的推动,魏晋士人将尺牍草书推到一个超越隶书正体的中心地位。"东晋士人互相陶染,至于王谢之族、郗庾之论,纵不尽其神奇,咸亦挹其风味"④,以至石刻铭石书法在东晋士大夫书家眼中已类同匠役,行草书则独擅风流,风靡朝野。东汉张芝草书所蕴含的启蒙意识与文化反抗意识以及与名教的疏离在魏晋书法中已为玄学这一时代文化—审美精神所体现,也就是说,作为东汉晚期张芝士人草书流派的延续,魏晋尺牍行草已超越于名教教化辖制之上,而成为士族文化—审美精神的最高典范。这是门阀士族超越普遍王权所获得的以道抗势的文化道统的独立与尊严在书法领域中的反映。同时,由此开始,文人书法成为中国书法的主导规范和价值认同的核心,并深刻地改变了中国书法的文化范型和模式构建。可以看到,从魏晋以后,单一的儒家道统已不能够独立解决中国社会文化包括艺术美学问题,儒道释三教合流并置,共同构成中国文化的常态。即使在唐代以儒学立国、儒学重新复兴的隆盛时期,也无法排除释道两教的存在与影响,儒道释互补已内化为中国文化的内在深层心理结构,成为一般知识、思想与信仰,这在魏晋唐宋书法领域都有着鲜明的反映。

魏晋尺牍行草虽上承东汉晚期张芝草书流派,但东汉张芝草书却无疑为章草古体,严格说来应为稿草。这从赵壹《非草书》的论述中可以明显地感受到这一点。⑤

赵壹认为草书之旨是求简易急速,但东汉晚期草书却效法杜、崔草法,反繁难而迟滞。所谓"匆匆不暇草书",亦即说时间匆促,无暇用心作草,这与草书求急速的性质恰恰相背。苏轼对此颇有疑问并认为此论乖乎草理。⑥

王羲之在东晋书法史上出现的意义,就在于他变古质的章草为今妍的今草,创立了草书新体。王僧虔《论书》云:

亡曾祖领军洽与右军书俱变古形,不尔至今犹法钟张。

　　王僧虔很可能是抬举先祖王洽，称其与王羲之共同创变古体，这段话恐怕与史实不符。据羊欣《采古来能书人名》，王羲之对从弟王洽虽说过"弟书遂不减吾"，但这可能只是出于王羲之的自谦和对王洽的推誉，并不能代表时论。至少在东晋有关书学文献中，并未见到有关王洽与王羲之俱变古体的论述。而王羲之创为新体则是史有公论的。不仅如此，在东晋书坛，王洽甚至与王羲之齐名都谈不上，既然如此又何以能够与王羲之共创新体呢？事实上，东晋与王羲之早年齐名甚至超过王羲之的是庾翼、郗愔，但因为庾翼、郗愔皆守古法，不思新变，最终为王羲之所超越。以至引得庾门后辈皆争效王羲之，而背弃庾翼书风，这使得庾翼大为不平。"庾犹不分，在荆州与都下书云：'小儿辈乃贱家鸡，爱野鹜。皆学逸少书，须吾还，当比之。'"⑦值得注意的是，在这段有关王羲之创为新体的史料论述中，并未见有关对王洽创变新体的论述。这也颇可证明王僧虔所言王洽与王羲之俱变古形、创为新体的说法只是出于一厢情愿的对先祖的虚饰与溢美了。

　　这里所谓古质与今妍，当然并不仅仅是一个书法工拙、技巧高低的问题，而是书风的新旧与书体的守旧与创新的问题。庾翼书法为士族后辈所弃，无疑是因为书法守旧，缺乏创新意识，而王羲之书法为士族后辈普遍效法则是因为他书法变古质为今妍，创立新体，开风气之先。而这无疑与书家对书史主导动机的洞悉、把握以及将对生命感性的探询与形式风格紧密结合密不可分。"艺术必然与感性的解放或活的感性的生成这一总目标相系起来，艺术归结为形式的目的性。"⑧在东晋士族中，书法的争胜成为普遍风气，这似乎与维护门第清流和文化身份具有密切关系。王羲之书法早年学卫夫人，后学叔父王廙，在东晋士族书家群体中并不居胜流，如庾翼早年书法即远高于王羲之，"桓玄书自比右军，议者未之许"⑨。王羲之最终能够在东晋士族书家中超越群侪，就在于他深入并综合张芝、钟、卫古法，创立了新的书法规范，变稿草为今草。"子敬才高识远，行草之外，更开一门。"⑩从而与王羲之共同成为引领东晋士大夫书法新风的开创性人物。

　　不过，对于今草规范建立的归属问题在后世史家的论述中却并不是一个定于一尊的问题，⑪换言之，对王羲之在东晋创立今草新体这一事实，南朝之后仍史有阙疑，成为一桩公案。这方面尤其因张怀瓘个人的史学偏见而变得疑窦丛生，在张怀瓘的一系列论述中，他将张芝推为草圣，认为是张芝创立了今草，从而剥夺了王羲之创立今草的史学地位。他在《书断》中对今草新体的创立具有自己独特的看法，张怀瓘在上述论述中，主要企图通过对草书历史演变的梳理考辨，确立张芝创立今草的书圣地位。他开宗明义地表达出这一宗旨："案草书者，后汉征士张伯英之所造也。"⑫在这一宗旨背后潜隐的真实意图则是抑羲扬献，推崇王献之的书学观念。围绕张芝草书，张怀瓘还对蔡邕、欧阳询的草书观点逐一批驳。针对蔡邕所提出的草书产生于春秋战国，诸侯交争力战，羽檄交驰，为赴急速而删简篆隶，以利实用的观点，张怀瓘认为，草书伪略，战争倥偬间又岂能从容识读？"且此书之约略，既是苍黄之世，何粗鲁而能识之？"⑬他还进一步认为：春秋战国时期，小篆、楷隶

皆未产生,难道唯独产生了草书? ——在他看来,草书理应产生于小篆楷隶之后,而不是之前。他认为这是蔡邕厚诬书史之处。而对欧阳询所说,张芝、皇象草书皆为章草,王羲之、王洽变稿草为今草,张怀瓘则大斥其非,甚至表现出怒不可遏之情:

> 右军之前能今草者,不可胜数。诸君之说,一何孟浪? 欲杜众口,亦犹蹑履灭迹、扣钟销声也! [14]

从以上不无强词夺理的言论中,可以看出,张怀瓘对王羲之创为今草的观点,是极为反感并激烈反对的,言词间几乎失掉史家理性本色,他要极力证明和确立的是张芝在草书史上今草始祖的地位。在这一方面,他表现出不惜对王羲之的厚诬和对草书史的严重歪曲误读,甚至有些完全出于杜撰。而这无疑与张怀瓘抑羲扬献的书学观念有关,同时,与张怀瓘在中唐彻底否定唐“法”异化及孙过庭“中和”理论、推扬狂草潮流、确立“神格论”的书学立场有着内在的联系和一致性。要推翻初唐由

（三国）皇象《急就章》（局部）

唐太宗李世民钦定的王羲之书圣地位,就要托古改制,否定与推翻王羲之创为今草的书史合法性地位,在王羲之之前的书史上寻找更古也更能够加以神圣化的书家取代王羲之。由此,张芝便进入了张怀瓘的期待视野。[15] 以张芝取代王羲之今草创立者的地位有几个有利的书史背景和条件:一、张芝在书史上本来就以草书著称,有草圣之誉;二、王羲之本人也是服膺、推崇张芝的书家,其草书直接受惠于张芝,并将其视为典范而加以追慕宗法。孙过庭《书谱》:

> 王羲之云:“顷寻诸名书,钟、张信为绝伦,其余不足观。”

但是张怀瓘的史学吊诡之处表现在,在唐代以前的书学文献中,并没有张芝创擅今草乃至狂草的记载,所有书学文献记载都表明张芝上承崔、杜古法,专其精巧,如此而已,张怀瓘可谓以一己之论,杜书史之口。[16]

而通过对赵壹《非草书》中对东汉晚期士人草书的描述,结合上述分析可以更进一步认识到,张芝草书虽较之崔、杜草书有一古拙、一精巧之别,但难而迟,失草书简易而尚速

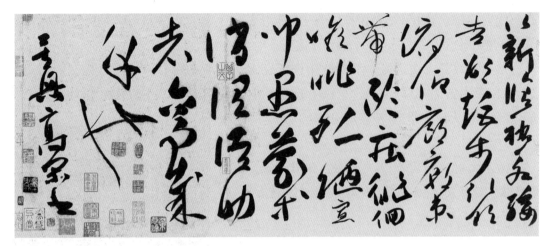

（唐）高闲草书（局部）

之旨。

　　考察分析从汉魏到南北朝隋唐书学文献，可以论定，这一时期的文献史料并没有任何涉及张芝擅狂草或创立今草的论述，因而，张芝创今草一笔书的说法完全是出自张怀瓘托古改制的伪托或杜撰，而其潜在的史学动机则极为复杂。

　　颇能说明这一点的是以下一段张怀瓘在《书议》中充满矛盾的言述，暴露了其中破绽：

　　草书伯英创立规范，得物象之形，均造化之理。然其法太古质，不剖断，以此为少也，有椎轮草意之妙。（着重号为笔者所加）

　　这段话与张怀瓘在《书断》推崇张芝创一笔草的言论可谓大相径庭，所言"太古质，不剖断"已充分言明张芝所作只能是章草或稿草，而不可能是"拔茅连茹""气息通其隔行"的狂草或今草，张怀瓘在不留意间把自己的推张言论完全推翻了。

　　张怀瓘显然不满于孙过庭崇王的"中和论"，身处盛唐书法审美变革潮流及草书崛起并体现出壮美理想审美追寻的整体背景下，作为对草书情有独钟的理论家，张怀瓘的理论努力即表现在要求打破初唐"中和论"和"法"的异化对唐代书法审美的桎梏，而以张扬天才无法的"神采论"取代"中和论"，为盛唐狂草的全面崛起扫清道路。[⑰]但要推翻"中和论"，就必须推翻王羲之在初唐的书圣地位及对唐代书法审美的全面笼罩，因而在张怀瓘的书法史学先在结构中抑羲扬献的观念已经是呼之欲出了。但是要推翻王羲之的书圣地位，只做到理论上的"抑羲扬献"显然还不够，还需要重新虚构与营构一种能够获得历史支撑的草书创世说，并以此杜今世及将来书史之口。将公认的王羲之创立今草的书史地位抹杀掉，唯有这样才能彻底消除和遮蔽王羲之在唐代的影响，建立起"神格"论的全新书法审美体系，而书史上取代王羲之的最佳人选当然非赫赫有名、史不绝载的张芝莫属了。

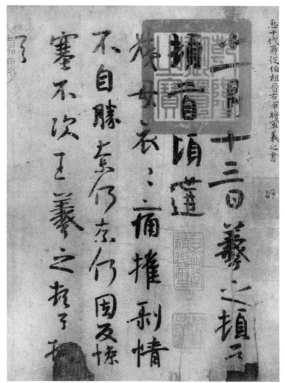

（东晋）王羲之《十七帖》　　　　　　　　（东晋）王羲之《姨母帖》

应当承认，张怀瓘托古改制的"抑羲扬献"论及确立张芝为今草之祖的理论努力在盛唐获得了极大的书史效应。遭受来自儒家狂狷美学——"神格"论及禅宗"逸格"论的双重打击，王羲之的影响很快消退并不断边缘化，沦为唐代书法的底色，并在日趋兴盛的狂草审美潮流中大受抨击和揶揄。韩愈作为文学家也毫不掩饰地对盛中唐草书审美思潮推波助澜，他的唯一一篇论狂草的书法文章《送高闲上人序》也成为书论名作，并成为推扬盛中唐以张怀瓘为代表的草书"神格"论的力作；而他在《石鼓歌》中则与张怀瓘同一论调，指斥"羲之俗书趁姿媚"，从而为张怀瓘的"抑羲扬献"论增加了很大的砝码。韩愈开了后世以妍媚批评王羲之的先河，这在很大程度上不能不说是对王羲之书法的严重误读。而仔细分析，在盛中唐这一狂草潮流中，张芝只不过是一座被用来取代王羲之书圣地位而被唐人遥尊的偶像，真正被推崇的人物无疑是王献之。为此，张怀瓘大力抑羲扬献。⑱

实际上，推倒王羲之今草创立者的地位，将张芝尊为今草之祖，并进而将王献之从王羲之的压抑笼罩中解放出来，同时最终以"神格"论取代"中和"论，张怀瓘已完全实现了他的托古改制的理论思想。

应该看到，王羲之书史地位的获得，虽然得自诸体兼擅，为古今之冠，但是更为重要的还在于他在汉晋书法审美转换中，变古为今、创立今草新体方面对草书史的巨大推动与转挟作用，如果褫夺了王羲之创立今草的历史地位，则王羲之在整个书法史上的地位将黯然

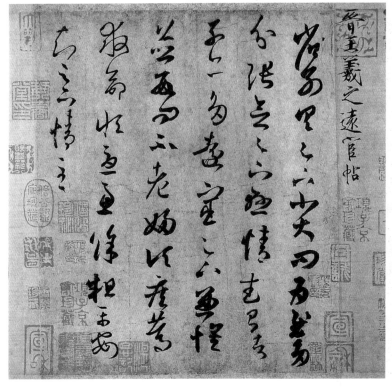

（东晋）王羲之《远宦帖》

（晋）《济白帖》

失色。

　　相对于张芝创立今草，王羲之创立今草无疑更为符合史实，这无论从书史本身，还是草书传世作品，都可以得到证明。如上所述，张芝的草书尚未能够脱出章草范畴，收入《淳化阁帖》列于张芝名下的狂草作品《冠军帖》《知汝殊愁帖》等显系伪托，应是出于王献之或唐人之手无疑。从草书本体嬗变的历程来看，东汉晚期，是稿草或后世所谓章草趋于高度成熟并谋求进一步深化发展的时期，它离今草只有一步之遥。但是，这个时期尚不可能出现规范的今草书体。书史表明，这一草书立法不可能由张芝来完成，而必要等到东晋由王羲之来完成。王羲之的传世书法作品，虽无一真迹，皆系唐人摹本，但如果将王羲之的一系列尺牍手札如《十七帖》《姨母帖》《得示帖》《二谢帖》《远宦帖》《丧乱帖》《寒切帖》中的任何一件作品作为基准作品，来与同时代或前后相距年代不远的作品如《济白帖》《出师颂》《平复帖》相比勘，都会获得一种来自书史有机境遇的真实性与合法性，这既表现在书法形质方面，也表现在书法精神史效应层面。当然，相较于上述作品仍存有浓厚的古质遗意，王羲之书作已是更加进化的书法形态，不过，这正从草书的历时性方面证明了王羲之草书的真实性。王羲之正是在广泛吸收几乎是同一时期的西域民间草书及张芝、陆机文人化草书的基础上，穷伪略之理，强化了草书的使转和绞转笔法，打破了稿草静态化的结构方式和单一的中锋平动，并从章法上强化了字势与勾连，一拓直下，使书法

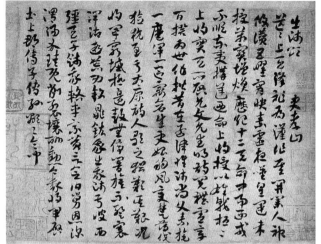

（隋）隋人《出师颂》

（西晋）陆机《平复帖》

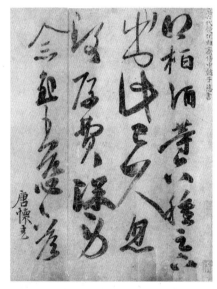

（南朝）王慈《柏酒帖》（唐摹本）

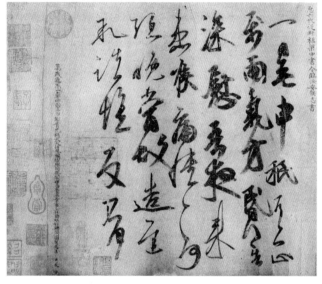

（南朝）王志《一日无申帖》（唐摹本）

的时空运动性空前凸显出来。从这个意义上说，王羲之创立今草新体，通过改体—试错与修正—制作与匹配，在草书史的有机境遇中确立了个性化的主导动机与风格范型，引领一代书风，是毋庸置疑的。

王羲之创立新体的努力，使他完成了汉晋草书审美转型和范式改变，在东晋时期已使他成为文人书法的典范。进入南北朝时期，王羲之书法开始产生全面书史效应，与钟繇、张芝、王献之构成"四贤并峙"格局。不过，随之也出现一个现象，即由于王献之事实上与王羲之一同进入书史接受视野，因而，王羲之的书史遭际便与王献之密不可分了。这实际上已不是一个单纯接受王羲之还是推崇王献之的书法美学识鉴问题，而是表现出

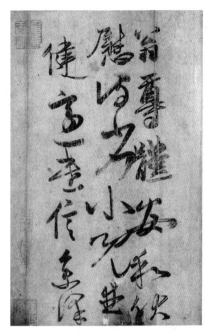

（南朝）王慈《尊体安和帖》（唐摹本）

在同一崇王审美结构中，随着书法时尚情境逻辑的变化，人们对羲、献审美方面不同的接受与偏爱。也就是说，不论是推崇王羲之，还是接受王献之，无不都是出于同一种崇王情境下的审美心理效应，而并不真正影响到王羲之、王献之本身的声誉隆替，因为，"钟张方之二王，可谓古矣。且二王暮年皆胜于少，父子之间又为今古。子敬穷其妍妙，固其宜也。然优劣既微，而会美俱深，故同为终古之独绝，百代之楷式，岂得无妍质之殊"⑲？这表明二王已经成为一个密不可分的整体了。

不过来自书法名利场与时尚情境逻辑的干预还是使得南朝时期陷于对王羲之、王献之的优劣月旦评。从南朝开始一直绵延到唐代，很多书法史家都卷入了抑羲扬献或抑献扬羲的声势浩大的书法论争之中。王羲之、王献之也就在这种批评中升降隆替。在南朝宋、齐、梁时期，王献之的书法影响要超过王羲之，"海内非惟不复知有元常，于逸少亦然"。羊欣为王献之外甥，得王献之亲炙，时谚有"买王得羊，不失所望"之说，不过，由于羊欣步趋王献之，不敢越雷池一步，《古今书评》中对其书也有"婢作妇人"的讥评。另外，萧思话、范晔、孔琳之也都为传王献之草书一脉。而真正得王献之风流气骨、纵逸夭矫之势者为王慈、王志，其《柏酒帖》《一日无申帖》《尊体安和帖》，风神朗耀、光彩照人，有丰肥之妍劲，可谓献之后劲，直启张旭、高闲狂草一脉。

南朝宋、齐、梁间，王献之书法的影响要大于王羲之，主要是因为王献之草书更具奔放超逸之致，符合当时书法尚妍、尚情的审美潮流，所谓父子间又为今古。王羲之书风较之张芝、钟繇为新，与王羲之相比则王献之书法为新，此无以较其优劣，只是书法风气际会转移所酿致。事实上，至南朝梁武帝年间，推崇王羲之的言论已经蔚成主调：

崔、张归美于逸少，虽一代所宗，仆不见前古人之迹，计亦无过于逸少。既妙尽深绝，便当得之实录。⑳

（隋）《龙藏寺碑》（局部）

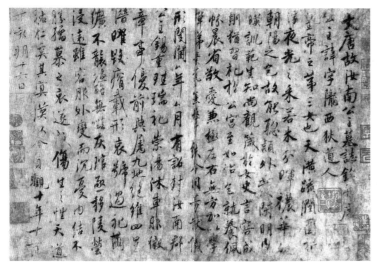

（唐）虞世南《汝南公主墓志》　　　　　　　　　　　　　　　　　　　（唐）李世民《温泉铭》（局部）

但后一句话，也隐约透出当世不重逸少之实情。到梁代由于梁武帝的倡导，钟繇古体及王羲之书风又稍复振起。但从书史上看，这种复古风气的倡导并没有真正消除王献之草书对当世草书风气的影响，而是三家并峙，同流共进。至陈、隋之间，南朝二王一脉书风浸衰，北派压倒南派。隋代几为碑版天下，草书几于不闻。在这个时期，传王一脉全赖智永一人之力。智永为王羲之七世孙，陈、隋僧人，他一生致力于弘扬王氏家法，唐代崇王风气实赖智永以兴，并传王羲之家风于虞世南。

王羲之在初唐由于唐太宗李世民的独尊而最终确立起他在书史上的书圣地位。如果说在南朝"四贤论辨"中，王羲之只是与张芝、钟繇、王献之处于同一地位，并由于书法今体体系内古今分野的视阈不同而处于隆替不定的书史境遇的话，那么，唐太宗李世民《王羲之传论》则全面打破了"四贤论辨"的平衡格局，而将王羲之推到"尽善尽美，古今莫二"的境地，"其余区区之类，何足论哉"！在这篇总结性的、充满权力话语、影响唐以后一千余年帖学历史的史论文章中，唐太宗李世民几乎对整个汉魏晋南北朝书法史作了彻底否定，包括张芝、钟繇、王献之、萧子云这些史有定评的一流书家皆淡出他的书法视野，而独尊王羲之：

　　所以详察古今，研精篆素，尽善尽美，其惟王逸少乎！ ㉑

从而为从南朝绵延到初唐的"四贤论辨"画上了一个句号。立足关陇文化立场，㉒唐太宗李世民对南朝的佛玄风气无疑是持彻底否定批判态度的，由此，他对齐梁浮艳文风、书风无法不怀有鄙夷之情，他对王献之书法不遗余力的攻击在很大程度上便是因为他将王献之的新巧书风归之于齐、梁浮妍风尚之列。否则便无法解释唐太宗李世民对王献之为何要如

此诋斥厚诬。应该说,王羲之在初唐地位的确立,并不完全出自唐太宗李世民九五之尊的一言九鼎,王羲之书法本身所具有的巨大书史影响,为唐太宗李世民对王羲之的独尊提供了书史的合法性支撑。[23]他顺应了书史的期待。不过,在初唐王羲之书圣地位确立过程的特殊历史语境中,唐太宗李世民超迈睿智的书史眼光无疑也起到了决定性作用。

因而,颇为吊诡的是,王羲之在初唐书圣地位确立的过程,同时也是南朝书法之旨解体与走向终结的过程,而"中和论"要求的王羲之书法与其说已远离了魏晋六朝玄学人物品藻与心性化的美学背景和文化氛围,毋宁说倒是更多地体现出来自儒家中庸美学的要求,抑或说是在儒学主体立场这一前提下的儒玄融合。初唐书家包括唐太宗李世民既对魏晋风韵心摹手追,艳羡不已,同时又念念不忘于"法"的审美矛盾,便强烈地表明了这一点。因而可以说,是"中和论"与"筋骨论"而不是"神采论"构成了初唐崇王的基调。相对于帖学道统对书法规范与理性秩序的要求而言,这倒不失为一个较好的起点。因而随着唐代以后王羲之影响的广大遍至,帖学迅速演变为书法史上的主导趣味与图式价值,并成为文人书法的最高典范。

注　释:

① 许慎《说文解字》云:"秦始皇初兼天下,丞相李斯乃奏同之,罢其不与秦文合者。斯作《仓颉篇》,中车府令赵高作《爰历篇》,太史令胡毋敬作《博学篇》,皆取《史籀》大篆,或颇省改,所谓小篆者也。"见朱文长《墨池编》卷一。

② 李泽厚、刘纲纪《中国美学史》上卷,安徽文艺出版社,1999年,第103页。

③ 陈明《儒学的历史文化功能——士族:特殊形态的知识分子研究》,学林出版社,1997年,第138页。

姜澄清认为:这个"无"既站在一切意识的最高,又无孔不入地向各种意识层面渗透。说世界是生于"太极"的,但生太极者,却是"无极",追其终端,是无生有,而非有生有,更非有生无;"无名,万物之母"也。这"无"在人生哲学方面,尤得大发挥。

执古御今,实质便是执无御有。"夷""希""微",是不可知觉的,它们无形、色,无声、音,无体态,却又绵绵不绝地创造万物,创生万物而自身又无形象,迎之,随之不见其首、后,它超越时空,"无状之状""无物之象"。玄妙无穷,莫可名状。"常无,欲以观其妙",观照道体的奥微,舍"无"的视角莫以知之。

这种哲学理念,奠定了中国美学的基础。中国美学,其富于特色之处,便是由"无"建构起的玄学体系。(《中国绘画精神体系》,辽宁教育出版社,1992年,第187页)

④ 孙过庭《书谱》,《历代书法论文选》,上海书画出版社,1979年,第126页。

⑤ 赵壹《非草书》云:"盖秦之末,刑峻网密,官书烦冗,战攻并作,军书交驰,羽檄纷飞,故为隶草,趋急速耳,示简易之旨,非圣人之业也。但贵删难省烦,损复为单,务取易为易知,非常仪也。故其赞曰:'临事从宜。'而今之学草书者,不思其简易之旨,直以为杜、崔之法,龟龙所见也。其擥扶拄挃,诘屈乙,不可失也。龀齿以上,苟任涉学,皆废仓颉、史籀,竟以杜、崔为楷,私书相与,庶独就书,云适迫遽,故不及草。草本易而速,今反难而迟,失指多矣。"《历代书法论文选》,2002年,第2页。

⑥ 苏轼《论书》云:"书初无意于佳乃佳尔。草书虽是积学乃成,然要是出于欲速。古人云'匆匆不及草书',此语非是。若匆匆不及,乃是平时亦有意于学,此弊之极。遂至于周越仲翼,无足怪者。"《历代书法论文选》,1979年,第314页。

⑦ 王僧虔《论书》,《法书要录》卷一,人民美术出版社,1984年,第20页。

⑧ 参阅王岳川《艺术本体论》第三章《人的审美和感性生成》,上海三联书店,1994年。

⑨　王僧虔《论书》,《法书要录》卷一,人民美术出版社,1984年,第20页。

⑩　张怀瓘《书议》,《法书要录》卷四,人民美术出版社,1984年,第156页。

⑪　草书起源于何时以及广义草书与隶书、章草及今草的关系问题是横亘上古至中古书法史上的重大问题,同时,也是众说纷纭、充满疑问的问题。书史上有"汉兴有草书"之说,对何为草书,也有广义、狭义的不同理解与认识。

当我们正视隶变与草化,贯穿于两汉到魏晋六个世纪的史实,便不得不在面对这一漫长书史过程中的隶变与草化现象变得谨慎起来。因为充斥这一段书史中的除宏大叙事外,还存在很多细节。这些细节既与书史宏大叙事有关,但同时也在某种程度上游离于宏大叙事之外,并以其相对独立的细节结构揭橥书史真相,从而改变或重构书法史的形态与面貌。

事实正是这样。重新检讨两汉隶变进程,便会发现,隶变并不足以含盖两汉书法形态,尤其是从草书立场审视两汉书法,隶变更是缺乏充分的对应与兼融。也就是说,隶变并不能完全说明两汉草书嬗变现象,细加追究,隶变是一种与文字学混合的书法立场,隶变即对应指称的是由文字学演变而导致产生的书体变革。因而,由于隶变的产生,在中国文字发展史上,出现了古今文字的变革与分野,隶书为今文字,篆书为古文字。明确这一点无疑是非常重要的,它直接影响到中国古代经学史。从西汉时发端的经学今古文之争,便是由于记载儒家经典文字的不同所导致。

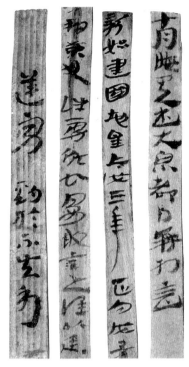

（汉）《河西简牍》（局部）

两汉经学今古文之争,是中国经学史上争论最大、历史最久的一桩公案。它的起因是由于西汉初期古文经的发现。两汉从景帝以后,随着社会的稳定、经济的繁荣,学术文化也逐渐得到复兴。景帝除"挟书令",朝廷鼓励民间献书,于是躲过秦火、藏匿民间的一批佚书古本被发现。此外,鲁恭王刘余坏孔子宅,在墙壁中也发现了《礼记》《论语》《诗经》及《古文尚书》几部用先秦古文抄写的儒家经典。其中《古文尚书》,经孔子之后孔安国隶定,献于朝廷,建议列于学官,但适逢宫内发生巫蛊案,《古文尚书》列于学官的问题便被搁置下来。

在古文经发现以前,西汉时期的经书,全部是用当时通行的隶书抄写的。所谓今文,即指汉代通行的隶书。由于今文经与古文经在篇数及文字上均有歧异,遂引发经学今古文之争。

两汉经学今古文之争的起因,虽缘于今古文两家授受所据儒家文本的不同。但政治上的纷争对立,也是引起此一论争的重要原因。西汉武帝时,立五经博士并置博士弟子员。列于学官的儒家经典,皆为今文经。这使得今文家在政治与学术上居于绝对优势地位。而古文经的出现,则在客观上对今文经构成了极大威胁。由此,为维护自身在学术上的独尊地位,今文家拼命诋毁,压制古文经。古文家也不甘示弱。经东西两汉四百余年,今古文二家展开激烈论争,荦荦大端者约有四次,结果是古文经除在王莽篡汉及光武帝初年,依靠政治势力短暂列于学官外,在两汉始终是一门私学,经学方面仍是今文家的一统天下。

从书史立场而言,隶变不仅横亘两汉四个世纪的书法史,并且隶变的肇端还远不止起于西汉,而是从春秋战国时期便开启了。如春秋时期晋国《侯马盟书》,在笔法上便突破了宗周大篆体系,在露锋起笔,侧锋刷扫的快速起收笔中,便出现打破篆书绝对中锋的节奏感,书体空间结构也趋于开放。而至秦代《睡虎地秦简》《里耶秦简》中捺画的萌端,表明隶变的进程正式开启。

从西汉开始,隶变开始进入到一个明确化阶段,在笔法上的突出标志即是捺画的强化——它萌芽于《睡虎地秦简》。这是隶书后来的一个典型笔法,同时也是汉简隶草得以确立自身笔法特征的典型笔法。隶草正是通过隶变捺笔,获得奋曳之势。而将捺势加以转束纵逸,便形成草书一拓之下之法。这从陆机

《平复帖》中，可以窥测其嬗变之迹。从西汉开始，隶变与草化走上两条不同途径。隶变的目标是文字学意义的正体化隶书；而草化则是艺术审美意义的，是个体自由感性的草书创作。在东汉晚期，草书逐渐由下层庶民向上层文人转换。在以张芝为代表的文人阶层，草书得以形成弥漫性社会审美思潮，并对儒学主流价值观念构成强烈冲击。由此草书在东汉晚期的文人化，便具有了书法思想史的意义，它表明书法开始冲破儒家经世致用的桎梏，而与人的生命感性及个性自由结合起来。情本体开始在书法中发挥支配作用。草书由下层庶民操持的不知名行当而上升到由文人支配的抒发生命情感的崇高艺术形式，并且草书的高度符号化与抽象化，赋予了线条的形上品格。几乎与此同时，道家学说在经历了两汉四百年压制，又重新开始活跃起来，成为文人追寻自由审美精神的内在支撑，并由此与草书达成内在的精神契合。随着东晋玄佛合流，草书在以王羲之为代表的东晋世家大族手中臻于高旷之境，形成书法史上第一个草书高峰。

相对隶书在汉代占据"六体"地位，并且隶书取代古文，成为今文并成为儒家今文经学的载体。说明隶书已经取得官方合法性正体地位。至东汉隶变终结，隶书的正体化获得确立。而隶书所造成的另一条线索：草化，两汉也始终没有完成典则化，而草书所依托的简草至东汉晚期不仅尚远未终止，并且还一直持续嬗变，直至西晋时期。因而，草化固然是因隶变而起，但草书的后期发展则并不能为隶变所含纳——草书已逸出隶变范畴。换言之，隶变在两汉书法史上，更多地是来自文字学立场的揭橥，而草化则是书体立场的审美演化。到西晋，卫恒《四体书势》将草书与古文、篆书、隶书并列为四体，并以势加以论略，便表明至西晋草书的艺术审美地位已昭然若揭了。

隶变与草书在汉代嬗变的差异，还同时表现在笔法上。隶书的笔法从隶变早期的率意多变渐趋于内收单一。至东汉晚期，庙堂隶书已形成蚕头燕尾的典型华饰与中锋为主的单一笔法。而草书从西汉早期一直到东汉隶变终结，隶书完成正体化，则其始终处在嬗变过程之中。表现在笔法上，便是线条不断趋于抽象和节奏化，不断去除隶意，由裹束曲笔趋于振迅的直笔。后世草书的使转笔法，正是在去除隶意，振迅直笔基础上完成的。所以草化虽与隶变有直接的关系，但草化由隶变脱化而出，笔法上自成统系。至东汉隶变终结，隶书正体化完成之时，草书之草化变革——今草，离实现目标也实距一步之遥。这即是张芝与王羲之草书的书史递嬗的间距。

而这看似一步之遥，但就草书史内部而言却存在着复杂的问题。首先，草书的正体化及草书与隶变的关系问题。随着两汉书法史研究的深入与推进，可以基本得出结论：隶变导致的草化与隶变结果，隶书正体化并不相同。这中间存在着文字学的字体与书法立场的书体问题。在很大程度上，字体并不等同书体，书体也并不等同字体。因此，"我们一方面要指出书体在字体嬗变上起的作用，而另一方面，又不要使书体与字体相混淆"。比如篆书、隶书、楷书皆可称字体，而行书草书则不能称字体，而只能称书体。因而隶变的草化虽然推动隶书字体的成熟，但草书本身却并没有获得正体化。这便牵涉到章草问题。在东西两汉草书发展嬗变过程中，究竟有没有产生章草？如果汉代没有产生章草，则后世围绕章草的讨论又是如何产生的，又有什么意义？通过对东西两汉围绕隶变而产生的草书嬗变的认识分析，我倾向于认为，汉代书史上并没有产生草书的正体化，即章草。追究汉代草化的根本，其无疑是隶变的副产品。这是因为，隶变整体进程有一完型的终极目标——隶书的正体化。除此而外，草书、稿书，皆为隶变的附庸。

追溯推究两汉魏晋草书的嬗变，从汉简、尺牍到"相闻书"、行狎书、稿书、今草，可见其清晰的演变轨迹。但却始终没有发现章草典范化的现象。

可以发现，整个西汉草书主要表现为汉简形态。从西汉初期的古隶到宣、元二世的隶草，草书于隶变中产生。但这个时期的草书并未成为独立的书体，而是隶变的混融性书体。只是对后世草书来说，它已显示出草书"检式纯变"的符号化。这尤其表现在草书偏旁结构的创变上。它开始建构草书的偏旁体系。如在《神乌赋》《居延》《武威》汉简中都开始大量出现简化的草书偏旁结构，构成后世草书偏旁结构系列。

面对汉晋草书加以系统梳理。隶草乃其核心。尺牍、相闻书、行狎书，稿书便是围绕隶草的不同演变。其中相闻书、行狎书，隶草名异实同。汉代民谚有"尺牍书疏，千里面目"，可见草书在汉代已广泛流行。而在汉晋草书长达六个世纪的嬗变中，草书前后期也表现出不同的审美形态。其中汉晋之际出现的"稿书"可能即是草书的新变形态，稿书乃行草的结合。

两汉草书的嬗变既于隶变密切相关，也有着自身的主体特征。这突出表现在草化对隶变的突破与笔

法的简化与拓化。后世围绕章草的认识与讨论实牵涉到汉代草书是否实现正体化问题,但在汉代书史上,章草确属有名无实。因为从西汉到东汉简书皆无皇象《急就章》一类典范化章草书体,史游《急就章》只存文词,实无书迹传世。皇象《急就章》笔法上,皆为楷化笔法,与汉简草法完全不类。换言之,在西汉时期不可能出现类似《急就章》的章草书体。这无疑应出自后世伪托,至于出自何世何人,则遽难考证。

那么,章草作为书体概念出于何时?检讨书史,从两汉到魏晋南朝六百余年,章草名称最早见于羊欣《采古来能书人名》,后王僧虔在《论书》加以引录。南朝虞龢《论表》也对章草加以引述,之后至唐代以前再无文献史料关于章草称述。而后世关于章草的名称,大多出于附会。如:西汉元帝黄门令史游编纂《急就章》而得名;再如东汉章帝刘炟,喜欢并擅长章草书体,因而称章草。传章草《辰宿帖》是书史上传世最早的帝王书帖。

循名责实,两汉草书并无一个正体化过程,以草草不谨,自由书写为特征的草书,确也不需要一种规范化的法则。这尤其表现在笔法上。可以说以"势"为审美核心的草书,其最高审美表现,即体现在笔法上——以笔势生结构,从而使草书界破了虚空,走向道·空·舞的大化流行。

当然,这不是说草书在从两汉至魏晋6个世纪进程中,从没有产生法度规则的要求。事实上,草书的自由审美表现,是建立在严格法度基础上的。这体现在草书结构,偏旁的高度符号化方面。在西汉简书中,草书的偏旁结构符号化已构成谱系。至东汉早期,草书的规范化也趋近成熟。

毫无疑问,草书在汉代经历了一个虽然短暂,却目标明确的规范化过程。只是它并未指向草书的正体化,也难以等同章草。日本学者西川宁在《西域出土晋代墨迹的书法史研究》中曾指出这一现象:"如章草系中所说的那样,因为缺少非常典型的风格,当时常难以区分章草和草书。"

书史上有"匆匆不暇草书"的说法。关于这句话有两种解释:一是时间太匆促,来不及写草书;一为时间匆遽草草写就。而将这句话还原到赵壹《非草书》中,则可得到确解:时间匆迫,不遑草书。原文是这样说的:"而今之学草书者,不思其简易之旨。直以为杜崔之法,龟龙所见也……私书相与,庶独就书,云适迫遽,故不及草。草本易而远,今反难而迟,失指多矣。"

文中批评当世学草者,极尽盘曲装饰"龟龙所见"。并称时间迫促,既使给友人写信,也来不及写草书。草书本求简而速,今却写的繁难耗时。

这表明在东汉晚期,曾有一个草书讲求笔法繁难,偏于工巧,同时也趋于规整的阶段。但对照同一时期草书,却并未出现一个章草阶段。关于这一方面,还可得到证验的是,直到西晋时,简牍草书仍然存在,如西晋泰始五年简。早于王羲之书法约一百年左右,在西晋敦煌残纸中,发现有《急就章》残本,按文辞可以证明与史游《急就章》文本相同,书写风格笔法则不同于汉简,工谨端正,但也绝不同于皇象《急就章》,索靖《出师颂》。这表明草书的规范化只存在一个很短的时间,便迅速过渡到王羲之今草阶段。时间应在东汉晚期至东晋中期。西晋草书乃为重要过渡阶段。这可以《济白帖》《为世主残纸》,敦煌《急就章》,以及陆机《平复帖》为证。所以草书的今体化,应是在王羲之手中完成的。欧阳询在《与杨附马书章草千文批后》中说:"张芝草圣,皇象八绝,并是章草,西晋悉然。迨乎东晋,王逸少与从弟洽复为今草,韵媚流转,大行于世,章草几将绝矣。"

欧阳询关于章草的认识尚存偏差,但对今草产生时间的推断则无疑是明确的。

马啸认为:

草书是中国书法由篆书转向隶书过程中产生的一个必然副产品,所以其成熟过程与隶书的成熟过程基本一致。这一点从根本否定了传统书学所谓的由篆而隶、由隶而草的理论。也正是由于此种原因,我们在西北简牍中发现草书与篆书、隶书密不可分地交织在一起,而且时间越早越强烈,我们前面说的古隶,并不只是篆书与隶书的结合物,它的里面还应有草书的参与。

草书的成熟过程实际上是其中的篆隶与隶书成分逐渐减少的过程,在这个过程中篆书最先被过滤掉,仅存隶书,达到一种隶意的基本平衡,这便产生了我们所称的章草或"隶草"。由于西北汉简的主要书写年代为西汉中期到东汉晚期,而这个时期也正是隶书的成熟期,所以章草在西北简牍中占了绝大多数。

从大量出土的简牍墨迹,我们可以看到,章草发端于西汉初期至西汉末年,东汉初年便已成熟。二百年对一个个体的生命或许是漫长的时间,但对一种书体的完善,却是极短的时间。然而章草这门有着极高规定性的书体却奇迹般地成熟了。究竟是什么因素促进了章草的迅速成熟,确切原因我们不得而知,

上层文人书法家的贡献与努力自然是不可忽视的因素,但同时也不应漠视民间书手的实践,因为正是处于"自由书写"状态的民间写手的大规模文化与社会实践,使得那些并不起眼的边塞关隘、库房民舍成了一个艺术创新的实验室。

在解读西北简牍时,我们还有一个困惑:章草自诞生之日起,便有明确的草法(只是草化的幅度不够大,或书体中留有明显篆书或隶书痕迹而已),尽管某些字有数种草法,但不同字之间的草法却绝不会混同(这是草法成立的关键之一)。是什么人创立了草法,这一点除了一些不可考或已被现代考古学证明是错误的历史记载外,我们至今一无所知。

魏晋时期是中国书法在古代社会中至高无上艺术地位正式确立的时期。从此时开始,中国书法真正进入了自觉时代。然而遗憾的是,我们对于这个刚刚开端的自觉时代的许多东西知之甚少。19世纪末西方探险家在西北荒漠中发现第一批魏晋简牍猛然为我们了解这个书法艺术黄金时代的真正底细洞开了一扇大门。随着其后更多的简牍、帛书、残纸的发现,魏晋平民社会书法的原貌开始完整地呈现在我们面前。事实上,如果我们仔细寻绎,在西北出土的两汉简牍中就已有魏晋行草的影子了。……民间书法在中国的西北是一根活的艺术之链,简牍、帛书、墨书、残纸之后便有"敦煌遗书"。毫无疑问,总数约有五万余件的"敦煌遗书"是除简牍之外敦煌书法最为重要的组成部分。表面上看,"敦煌遗书"书法与此前的简牍帛书、墨书残纸无论内容与形式都很不相同,然而当真正站在艺术的立场上来看问题,我们立即会发现前者是后者顺理成章的衍生与发展的结果。(《书法的动力——从敦煌书法看民间书法的作用》,《中国书法》2006年第5期)

马啸对草书的认识无疑为我们正确认识草书、草书与隶书的关系及各个阶段的发展提供了一种新的思路。

也有学者认为严格意义的草书是指东汉晚期产生的章草与魏晋时期产生的今草,但章草与今草的关系如何,书史上是否产生过真正意义上的章草或存在一个章草阶段,都是充满疑问的问题。

⑫ 张怀瓘在《书断》中写道:

怀瓘案:章草之书,字字区别,张芝变为今草。如流水速,拔茅连茹,上下牵连,或借上字之下而为下字之上,奇形离合,数意兼包,若悬猿饮涧之象,钩锁连环之状,神化自若,变态不穷。呼史游草为章,因张伯英草而谓也。亦犹篆,周宣王时作,及有秦篆,分别而有大小之名。魏晋之时,名流君子,一概呼为草,惟知音者乃能辨焉。章草即隶书之捷,草亦章草之捷也。案杜度在史游后一百余年,即解散隶体。明是史游创焉,史游即章草之祖也。

他又在草书条目中细加辨析缕述道:

案草书者,后汉征士张伯英之所造也。梁武帝《草书状》曰:"蔡邕云:'昔秦之时,诸侯争长,简檄相传,望烽走驿,以篆隶之难,不能救速,遂作赴急之书,盖今草书是也。'"余疑不然。创制之始,其闲者鲜。且此书之约略,既是苍、黄之世,何粗鲁而能识之。又云:"杜氏之变隶,亦由程氏之改篆,其先出自杜氏,以张为祖,以卫为父,索为伯叔,二王为兄弟,薄为庶息,羊为仆隶者。"怀瓘以为诸侯争长之日,则小篆及楷隶未生,何但于草,蔡公不应至此,诚恐厚诬。案杜度,汉章帝时人。元帝时史游已作草,又评羊、薄等曰:未知书也。欧阳询与杨驸马书章草《千文》批后云:张芝草圣,皇象八绝,并是章草,西晋悉然。……怀瓘案,右军之前能今草者,不可胜数。诸君之说,一何孟浪!欲杜众口,亦犹蹑履灭迹,扣钟销声也。又王愔云:稿书者,若草非草,草行之际者,非也。案,稿亦草也。因草呼稿,正如真正书写,而又涂改,亦谓之草稿,岂必草行之际谓之草耶?盖取诸浑沌天造草昧之意也,变而为草,法此也。故孔子曰:"禅谌草创之。"是也。楚怀王使屈原造宪令,草稿未成,上官氏见欲夺之。又董仲舒欲言灾异,草稿未上,主父偃窃而奏之,并是也。如淳曰:"所作起草为稿。"姚察曰:草犹粗也,粗书为本曰稿。盖草书之祖出之于此。草书之先因于起草。自杜度妙于章草,崔瑗崔寔父子继能,罗晖、赵袭亦法此艺,袭与张芝相善,芝自云:上比崔杜不足,下方罗赵有余,然伯英学崔杜之法,温故知新,因而变之以成今草,转精其妙。字之体势,一笔而成,偶有不连,而血脉不断,及其连者,气脉通其隔行。惟王子敬明其深指,故行首之字,往往继前行之末,世称一笔书者,起自张伯英,即此也。实亦约文该思,应旨宣言、列缺施鞭、飞廉纵辔也。伯英虽始草创,遂造其极,伯英即草书之祖也。(着重号为笔者所加)见《法书要录》卷七,人民美术出版社,1984年,第239页。

⑬ 唐张怀瓘《书断》,《法书要录》卷七,人民美术出版社,1984年,第239页。

⑭ 唐张怀瓘《书断》,《法书要录》卷七,人民美术出版社,1984年,第239页。

⑮ 考诸文献,将张芝推为狂草之祖的始作俑者为唐代书法理论家张怀瓘,他将历代论者对张芝擅章草的定评完全推倒:

案草书者,后汉征士张伯英所造也……然伯英学崔、杜之法,温故知新,因而变之以成今草,转精其妙。字之体势,一笔而成,偶有不连,而血脉不断,及其连者,气脉通其隔行……世称一笔书者,起自张伯英,即此也。

张怀瓘以上论述,可以说是一种完全缺乏书史依据的理论虚构,遍检唐代以前所有书学文献都难以发现与之相关的内容。其目的完全是出自一种托古改制,即利用张芝在书史上的巨大影响为中唐崛起的狂草提供史学支撑,这与他一贯的抑羲扬献观念是完全一致的。

即使在唐代,大多论者也持张芝擅章草的立场。李嗣真将张芝列为逸品:"伯英章草似春虹饮涧,落霞浮浦;又似渥雾沾濡,繁霜摇落。"蔡希综《法书论》说:"张伯英偏工于章草,代莫过之。"

由书史考察,张芝约生活于公元2世纪——生年不详,约卒于东汉献帝初平三年(192)。被按于张芝名下的《冠军帖》之类狂草作品显系后人伪托。实际上具有章草向今草深化意义的较为纯粹的草书作品直到晋泰始年间(269)才出现——这可以从《泰始五年简》《为世主残纸》《济白帖》中窥出。而具有狂草意义的草书则一直要等到公元4世纪王献之出现才发其嚆矢。

徐邦达在《古今草、行书论》中认为:

古(章)草书的出现早于行书……

古草书的始起、盛行和"章"字名称之由来。草书的创始时间,根据汉末赵壹的《非草书》一文,知道约在秦代。赵云:"夫草书之兴也,其于近古乎……盖秦之末,刑峻稠密,官书烦冗,战攻并作,军书交驰,羽檄纷飞,故为隶草,趣急速耳。"后来又有兴于汉代之说,如晋卫恒的《四体书势》云:"汉兴而有草书,不知作者姓名。至景帝时齐相杜伯度(操)号称善作篇,后有崔瑗、崔寔亦称工。"又梁庾肩吾《书品论》亦云:"草势起于汉时,解散隶法,用以赴急,本因草创之义,故曰草书。建初中京兆杜操,始以善草知名,今之草书是也。"

从以上文献中我们看出它的创始人是秦汉之际的一般群众,当时因书不便急写,于是就自发地"解散隶体",逐渐形成。至于由少数人加以规范化、美化而成为一种定型的字体,则要到后汉时代的杜操(度)、崔瑗等人,方始知名。

可是我们现在又从唐张怀瓘《书断》卷上章草叙论中引出王愔之说:":汉元帝时史游作《急就章》,解散隶体,粗书之,汉俗简堕,渐以行之是也。此乃存字之梗概,损隶之规矩,纵任奔逸,赴俗急就,因草创之意,谓之草书。"张氏又说:"按杜度在史游后一百余年,即解散隶体,明是史游创写。史游,即章草之祖也。"王愔之说,大约又是出于《文字志》佚书,此书所论往往"异军突起",不同于六朝众说,我是大大的怀疑非唐以前真本。《急就》是小学用的字书,它和《凡将》等篇是一样的,当时是否就同古草体字有同创的关系还待深考。又按史游所撰的"急就",在《汉书·艺文志》里称为"篇",到梁陶弘景《上武帝启》中亦同,直至《隋书·经籍志》中才见到改称为"章",唐以来因袭沿用之。这里王愔亦称为《急就章》,也是一个值得推敲的问题。张怀瓘一贯专信王说,不信其他古文献,以致经常使自己的判断陷于谬怪的泥坑中,甚至自己会发生矛盾,真令人有啼笑皆非之叹。现在根据我们所看到的古文献,到目前为止,还没有发现除了《文字志》以外讲到史游同时创草的事,其说之可信与否,岂非更可深思的吗?

关于古草之称为章草,其得名的来由,在张氏同文中又说:"至建初(汉章帝始元76至83)中,杜度善草,见称于章帝,上贵其迹,诏使草书上事。魏文帝亦令刘广通草书上事。盖因章奏,后世谓之章草。"这正与"章程书"之得名相同,我认为此说是合理可信的。至于后世(如清《四库全书》简明目录等等)因附和《文字志》史游撰《急就章》亦即创草书之说,以为章草之"章"系从"急就章"之"章"得来,那也是错误的。且不管史游与草书的创立关系怎样,即如上说"急就"在梁陶弘景书启中还称为"篇",怎么到刘宋时期倒已称为"章"了呢?或曰:篇、章可同时并用。可惜还没有见到实证,因之我也不信此说。

从草稿过渡到今草。古(章)草书到魏、晋之间(应在行书出现之后),又在起些变化,其意向与发端(群众中来的)是要摆脱隶体,便于书写,到书家手中——也就是规范化了的变化,则有过渡到后来变成

今草的过渡形式。"草稿"书的出现,其流行的时间,是极为短暂的。按羊欣《采古来能书人名》文中一条云:"河东(今山西省)卫觊字伯儒,魏尚书仆射,善草及古文,略尽其妙,草体微瘦而笔迹精熟。觊子瓘,字伯玉,为晋太保,采张芝法,以觊法参之,更为草稿,草稿是相闻书(尺牍)也。""觊法"究竟是如何的一种样式,已不可知,瓘书则《淳化阁帖》卷二中传摹有"顿首州民"一帖(米芾、黄伯思均未评为伪帖),其书体大略同于古(章)草而减去了波势——也就是减去了隶笔了。其他还见有吴入晋的陆机书的《平复帖》墨迹(机为"吴士",当然可能东南书体中另有一个系统,不敢说他定受卫觊的影响),又楼兰出土的许多魏晋木简中的草体字也大都相近,从蜕变的情形来看,这是时代的自然趋势,不是由一二人的意志来决定的。

张怀瓘《书断》草书序论中,又引到王愔之说云:"稿书者若草(古)非草,草、行之际。"我认为这倒是王说中比较合理的一条,但张氏却反而不赞同它。这种已经变样了的新草形式,又受到一些稍早出现的(见后说)行书的影响,于是有了一二字到数字以上的连笔和接近于八分、正书的结构的一种更新的"今"草出现以至确立,其时间则在东晋中期。其规范化、美化的代表书家,根据六朝文献和传世字迹(主要是唐代的勾填和宋代传摹善本)中我们所知道的则是王羲之、王洽等人。这里我们再来温习一下王僧虔《论书》中语:"亡曾祖领军洽与右军书云:俱变古形,不尔,至今犹法钟、张。右军云:弟子遂不减吾。"可以说:"俱变古形"除了变去"钟真"以外,就是把古(章)草书完全改去,确立新体的(今)草书了。又如《书断》行书序论中又引着一段晋人语道:"献之常向父曰:古之章草,未能宏逸……不若稿、行之间,于往法固殊也,大人宜改体。"王羲之早期也写着古(章)草字,所见如《豹奴帖》传摹本即是,到后来才变为新的今草书。献之所说的"稿",应即"草稿"书,以草稿同行书结合一下,就成为今草书,多带一些行体的则是行草,此实为无可非议之说。

今草(包括行草在内)的确立,王羲之不愧是一位使它规范化美化的重要书家,也是无可否认的,如唐欧阳询《与杨尉马书章草千文批后》云:"张芝草圣,皇象八绝,并是章草,西晋悉然。迨乎东晋,王逸少与从弟洽复为今草,韵媚宛转,大行于世,章草几将绝矣。"欧阳询离开王羲之只不过二百年光景,其时王羲之的真迹一定还较多。欧阳既是一位大书法家,又掌握六朝文献,有具体实物印证,其言当然是非常可信的。再结合我们今天所看到的唐摹、宋刻王氏字帖,也还两相一致。可是又是那个略后于欧阳询的张怀瓘,他却偏偏不信那些正确的说法,也无视于传世的手迹,擅自把今草的确立,推早到后汉末张芝的身上,真是骇人听闻之极。

张在《书断》草书序论中说道:"按草(今)书者,后汉征士张伯英之所造也。"又云:"怀瓘按:右军之前,能今草者不可胜数,诸君(包括欧阳询)之说,一何孟浪。"又云:"然伯英学崔、杜之法,温故知新,因而变之,以成今草,转精其妙,字之体势,一笔而成,偶有不连,而血脉不断,及其连者,气脉通而隔行,唯王子敬明其深旨,故行首之字,往往继前行之末,世称一笔书者,起自张伯英,即此也。实亦约文该思、应指宣言、列缺施鞭、飞廉纵辔也。伯英虽自创,遂造其极,张伯英即(今)草书之祖也。"这样连绵不断写法的汉代的草书,何以欧阳询和更前的论书者一个人都不知道,也没有人谈到过,只有张氏一人有"独得之秘""独到之见"呢? 如果有人曾具同样的识见,那么只有宋王著才是张的"传人"。试看《淳化阁帖》卷二中列入的所谓"张芝书""冠军"等今草五帖,倒是符合怀瓘此说的。不过那些今草字帖已给米芾、黄伯思等鉴评家论定为唐张旭书,只有第六帖作章草体的方是芝笔。孰是孰非,知者早已都有定评,用不着我为龇龇申说了。张怀瓘所谓"一笔而成"的草书,已近乎后世所说的张旭、怀素以来的狂草(当然可以包括在今草中,不成为另一字体)。事实上旭、素并非真狂,要到晚唐、五代以来,才出现真正的"狂獗"丑怪的草书,那就是僧彦修辈笔下的恶札。

⑯ 我们可以从一系列的论述中看清楚这一点:

张怀瓘《书断》中记载:"韦诞云:'杜氏杰有骨力,而字画微瘦。惟刘氏之法,书体甚浓,结字工巧,时有不及。张芝喜而学焉,专其精巧,可谓草圣,超前绝后,独步无双。'"《法书要录》卷七,人民美术出版社,1984年,第260页。

南朝宋羊欣《采古来能书人名》中记载:"弘农张芝,高尚不仕,善草书,精劲绝伦。家之衣帛,必先书而后练;临池学书,池水尽墨。每书,云'匆匆不暇草书',人谓之为'草圣'。芝弟昶,汉黄门侍郎,亦能草,今世云张芝草者,多是昶作也。"《法书要录》卷一,人民美术出版社,1984年,第11页。

　　南朝宋王僧虔《论书》中记载："张芝、索靖、韦诞、钟会、二卫并得名前代，古今既异，无以辨其优劣，惟见笔力惊绝耳。"

　　"索靖字幼安，敦煌人，散骑常侍张芝姊之孙也。传芝草而形异，甚矜其书，名其字势曰'银钩虿尾'。"

　　"子瑾字伯玉，晋司空太保，为楚王所害。瑾采张芝草法，取父书参之，更为草稿，世传其善。"

　　"崔、杜之后，共推张芝，仲将谓之笔圣。伯玉得其筋，巨山得其骨。索氏自谓其书银钩虿尾，谈者诚得其宗。"

　　"崔、张归美于逸少，虽一代所宗，仆不见前古人之迹，计亦无以过于逸少。"《法书要录》卷一，人民美术出版社，1984年，第19—23页。

　　⑰ 颇可献疑的是，与张旭、怀素同时代不遗余力地推崇狂草，直斥"羲之草有女郎才无丈夫气"，推崇王献之"一笔书"的大书法理论家张怀瓘，却对张旭草书不置一词。是嫉妒、不屑，还是故意的遗忘？此乃一段公案。张怀瓘与张旭同为开元间人物。据熊秉明考证，张旭约生于658年，卒于748年，享年90岁。"错误不致很大，谨慎些则可说他的生年不迟于657年，卒年不会早于746年（《张旭的生卒年代》，见

（唐）（传）张旭《古诗四帖》（局部）

《二十世纪书法研究丛书·考识辨异篇》，上海书画出版社，2008年），卒于安史之乱前。张怀瓘生卒不详。但其主要著述活动当在唐开元—天宝年间。宋翟耆年《籀史》。"唐张彦远《法书要录》载张怀瓘《书断》。怀瓘本名怀素，开元二十二年改名怀瓘。（转引自朱关田《唐代书法考评》。）唐开元二十二年为公元734年，时张旭狂草已久负盛名，而张怀瓘则视而不见，不予评骘，殊令人疑惑不解。推测其原因，大致有两个方面因素：张怀瓘对自己的书法甚为自负，自信其真行可比虞褚，草欲独步于数百年间，加之又是供奉翰林的大书论家，因而对时人包括张旭草书便心存不屑之意；另一个深层的原因则可能与张怀瓘草书独崇晋人、心仪王献之有关。他的抑羲扬献论便颇能够说明这一点。由于在草书审美上偏向魏晋之韵，因而张怀瓘对张旭狂草一味狂肆的盛唐气象便在审美观念上存有抵牾，而不予接受，不加月旦评也便可以理解了。至于怀素则其草书创作活动主要在"安史之乱"之后，晚张旭二十余年，《自叙帖》写于唐大历十二年（777）为两代人，与张怀瓘也差了年辈，其臻于创作全盛时，张怀瓘可能已去世，故无以评说。另一值得注意的现象是，旭素狂草并未在当时文人士大夫书家中形成风气，除贺知章外——贺也仅擅今草，盛唐时期士大夫阶层也再没有出现更多的狂草大家。狂草流脉一转而为狂禅变奏，在晚唐缁流中风气大开，成为禅僧心印顿悟的法门，一时间僧人狂草书家云起，高闲、晋光、贯休、彦休、亚栖者流，皆以草书鸣。

　　⑱ 张怀瓘在《书议》中这样排序的：草书，伯英第一，叔夜第二，子敬第三，处冲第四，世将第五，仲将第六，士季第七，逸少第八。《法书要录》卷四，人民美术出版社，1984年，第157页。

　　⑲ 针对人们对其草书排序合理性的客观质疑，张怀瓘辩解道：

　　或问：此品之中，诸子岂能悉过于逸少？答曰：人之材能，各有长短。诸子于草，各有性识，精魄超然，神采射人。逸少则格律非高，功夫又少，虽圆丰妍美，乃乏神气，无戈戟铦锐可畏，无物象生动可奇，是以劣于诸子。得重名者，以其行故也。举世莫之能晓。张怀瓘：《书断》，《法书要录》卷八，人民美术出版社，1984年，第207页。

　　⑳ 虞龢《论书表》，《法书要录》卷二，人民美术出版社，1984年，第36页。

　　㉑ 王僧虔《论书》，《历代书法论文选》，上海书画出版社，1979年，第60页。

　　㉒ 李世民《王羲之传论》，《历代书法论文选》，上海书画出版社，1979年，第122页。

　　㉓ 陈寅恪在《隋唐制度渊源略论稿》一书中认为：

李唐传世将三百年,而杨隋享国为日至短,两朝之典章制度传授因袭几无不同,故可视为一体,并举合论。……

隋唐之制度虽极广博纷复,然究析其因素,不出三源:一曰(北)魏、(北)齐,二曰梁、陈,三曰(西)魏、周。所谓(北)魏、(北)齐之源者,凡江左承袭汉、魏、西晋之礼乐政刑典章文物,自东晋至南齐其间所发展变迁,而为北魏孝文帝及其子孙摹效采用,传至北齐成一大结集者是也。其在旧史往往以"汉魏"制度目之,实则其流变所及,不止限于汉魏,而东晋南朝前半期俱包括在内。旧史又或以"山东"目之者,则以山东之地指北齐言,凡北齐承袭元魏所采用东晋南朝前半期之文物制度皆属于此范围也。又西晋永嘉之乱,中原魏晋以降之文化转移保存于凉州一隅,至北魏取凉州,而河西文化遂输入于魏,其后北魏孝文、宣武两代所制定之典章制度遂深受其影响,故此(北)魏、(北)齐之源其中亦有河西之一支派,斯则前人所未深措意,而今日不可不详论者也。所谓梁陈之源者,凡梁代继承创作陈氏因袭无改之制度,迄杨隋统一中国吸收采用,而传之于李唐者,易言之,即南朝后半期内其文物制度之变迁发展乃王肃等输入之所不及,故魏孝文及其子孙未能采用,而北齐之一大结集中遂无此因素者也。旧史所称之"梁制"实可兼该陈制,盖陈之继梁,其典章制度多因仍不改,其事旧史言之详矣。所谓(西)魏、周之源者,凡西魏、北周之创作有异于山东之江左之旧制,或阴为六镇鲜卑之野俗,或远承魏、(西)晋之遗风,若就地域言之,乃关陇区内保存之旧时汉族文化,以适应鲜卑六镇势力之环境,而产生之混合品。所有旧史中关陇之新创设及依托周官诸制度皆属此类,其影响及于隋唐制度者,实较微末。故在三源之中,此(西)魏、周之源远不如其他二源之重要。然后世史家以隋唐继承(西)魏、周之遗业,遂不能辨析名实真伪,往往于李唐之法制误认为(西)魏、周之遗物,如府兵制即其一例也。

节二　反模式依据

- 历史偶然性
- 民间书法
- 大传统与小传统

由福柯知识考古学的立场观照阮元南北派书史建构模式，可以看出权力话语对历史叙事的独断和遮蔽。如南派从唐代之后对北派长达十个多世纪的遮蔽和清除，便表明在历史叙述背后权力话语的存在。作为书史立场，在它们背后都存在着一个庞大的观念和话语支持系统，同时它们也在历时性的文本话语嬗变中寻求自身的变革契机，从而使书法史表现出十足的张力。葛兆光在《中国思想史·导论》中写道："传统的思想史依据的是怀有某种意图的官方或控制着知识和思想话语权力的精英的历史记述。这些历史记述并不一定切中思想世界，尤其是一般知识、思想与信仰世界的本相。在任何一个时代的档案和史书中，都可能存在'有组织的历史记载'和'有偏向的价值确认'，正是这种价值赋予记载以某种意义并把它放置在某个位置。经过筛选、省略、简化、凸显，使我们在不经意中就站在他的立场上观察历史，并通过我们的写作把这种价值与意义延续下去。特别是在那些经过无数次确认的经典记载中，思想家的位置已经被这种价值和意义反复确定。某人在某个年代是思想史的象征，某人在某个时代提出了某种有意义的思想或观念，某人继承了某人的思想，因此是一环续一环，于是思想史就这样被凸显出它的线索。可是真正在社会生活中延续并直接起作用的，却常常不是那些高明的思想，而是一般性的普遍性的知识与思想。"①不过，就公元4世纪肇端的魏晋南北朝书法史来说，北派模式的存在和建构无疑不是一种自洽的本体建构，而是充斥着社会学层面的有机介入，并使其模式建构表现出很大的历史偶然性——北派的完型由社会学因素决定其审美面貌和嬗变轨迹，从而与书法本体的自洽演变发生了断裂，这是一种外部书法力量的强势介入。"文变染乎世情，兴废系乎时序。"因而文化上所谓的夷夏之变，也完全可以用之于这个时期的书法。②

南北两派出于同源，皆祖述钟、卫，其分化之迹在魏晋之际，而以永嘉南渡为开端，南北两派遂形成对峙之势。阮元以书法知识考古学的立场，发现并重新梳理出南北两派的谱系，而这种南北谱系在唐代之后是被严重混淆并被彻底遮蔽的。③

阮元的史学分疏和范式建构，改写了充斥着官方与精英权力话语的书史谱系，在将一元论的书史观念模式彻底颠覆并建立起南北派书史模式的同时，自然将民间书法的概念与范畴引入书法史学模式架构中，从而建立起二元论的书史模式：碑—帖，文人—工匠，精

（北魏）郑道昭《东堪石室铭》（局部）　　　（北魏）《牛橛造像记》　　　　（西晋）《成晃墓碑》

英—平民。

从魏晋南北朝书法史的整体格局来看，北派书法是作为南派——文人书法的对立模式存在的。这种书法模式的对立，当然最初并不是出于一种有选择的书史主导动机，因而，也就并不必然具有一种文化对抗意识。但是，随着南北两派分化的加剧和时间的绵延，这种南北书法对峙自然也就直接受到来自文化、政治、宗教、审美、习俗、教化的挟制和左右，以至具有了文化认同的意义，其风格史本身自然也就渗透进思想史、观念史、趣味史的因素，并成为思想观念史的体现。"南北朝经学本有质实轻浮之别，南北史家亦每以夷虏相诟詈，书派攸分，何独不然？"④西晋皇权倾覆、四海分崩和少数民族入主中原，导致对王权合法性的观念争夺，南北朝政权皆以中原正朔自居，视对方为夷虏，这种来自意识形态的国家政治形态间的对抗，无疑加剧了文化对抗并最终促使与造成文化模式的互异与间离。因而，在南北两派书法文化模式的主导动机中，无疑潜隐着强烈的意识形态焦虑以及由这种意识形态焦虑所引发的文化反抗。北方少数民族马背上得天下，以蛮夷入主华夏，先天地决定了他们在文化道统上的不合法性。北方少数民族政权要取得文化上的合法性和克服弥补自身文化上的不足，就自然要在文化上认同儒家正统并将儒家文化引为立国之基。因而"北学是汉代学术的自然延伸"。北魏孝文帝的汉化政策便表明了这种文化认同和价值选择，他将北魏首都由代北平城迁到中原洛阳，易服改姓，讲汉语，与汉人通婚，大兴儒学，这种汉化政策使北魏政权迅速获得文化上的价值定向，而以儒家作为北朝文化

主体和正统更是加强了这种文化上的合法性,同时也获得了与南朝玄学文化争夺正朔的文化依凭。"南北朝虽同处于一个历史阶段,但其具体的社会力量构成及其关系却不尽相同,从士族来说,如果东晋南朝的玄学士族是两汉经学士族在魏晋以来特殊历史条件下发展衍变而成的新形态,那么,在西晋灭亡后,沦陷非所的北朝郡姓世家则大体仍维持着经学士族的各种文化特征,可视为经学士族的自然延续。"⑤由此,这也自然成为南北朝文化对立的内在根由。

(南朝)《瘗鹤铭》(局部)

北朝特殊的社会文化形态导致其书法模式建构的自我对象化。与南朝书法的文人化模式相较,北朝书法则建立起非文人与非主体化的以民间书法为主流的非自觉书法模式。⑥北朝书法创作主体大致可分三类:一类为文人书家、世族书家,如崔悦、卢谌、崔浩及郑道昭,皆史传有名;一类为僧人书家,包括经生;一类为民间书家、刻工。在书法审美上,这三者是相互影响的,与南朝文人书法占据书法主导地位、引领书法潮流不同,北朝书法并不存在一个自觉意义的文人书法群体或流派,因而,北朝书法的自身发展更多的是受到来自书体演变这一书法本体的规定和影响。具体地说,就是楷隶之变的影响。而从书法审美观念上说,儒家重篆隶重庙堂正体、轻行草尺牍的价值倾向也全面反映在北朝书法的整体格局中。同时,北朝书法夷夏之变作为结果也在北碑书体中全面反映出来。北朝书法由于缺少来自文人化的审美支撑和主动选择,因而,行草书全面衰颓,书法领域几乎全部为楷书书体占据。书体的楷、隶之变与进化嬗变构成整个北朝书法的整体面貌,并直接对隋唐书法构成深刻影响。从楷、隶之变而言,早在公元3世纪,钟繇即在隶变基础上完成楷书变革,创立楷书新体。不过,作为初创新体,楷书既未被官方认同,获得庙堂正体地位,同时,由于钟繇对独创楷书的保守,使其成为不传之秘,而没有在社会层面广泛普及。这种情形直到东晋时期也没有改变。永嘉之乱后,钟繇《宣示表》因王导衣带过江而使钟繇楷法在北方失传,而只在南方士族书家中得到传播,一般书家难获其秘,遑论处于社会下层的民间书家,这也是造成东晋墓志书体楷化程度不高、方正呆板的原因。而一般情形下,东晋士族书家视题书碑榜为工匠贱艺,加之魏晋严厉禁碑,因此,士大夫清流书家远离碑刻,南朝石刻碑志也流传很少,而出自名家之手的碑刻则更为罕见。正如阮元所说:"东晋民间墓砖,多出陶匠之手,而字迹尚与篆、隶相近,与《兰亭》迥殊,非持风流者所能变也。"⑦

钟繇楷法的南播和在北方的失传,使北朝书法在楷、隶之变中没有获得钟繇楷法的支撑与启蒙,因而北朝的楷、隶之变不得不遥接汉隶传统,从而造成北派楷书进化的迟滞。

从公元4世纪开始，南北派各自走上一条独立发展的道路，直到隋唐南北书派趋向融合，为南北朝书法下一结局之前，南北派之间并无产生切实的相互影响。有的学者认为王褒入关，推动了南派书法的北传，使南派书法在北派得到传播，并使北派书法深受南派影响，这仅是从史料文献上的推论，而并没有得到出土资料或图像学上的证明。事实上，王褒入关事件发生在公元6世纪，这个时期，北朝书法的鼎盛期已过，北碑已通过自身内部的自洽演变完成了楷、隶之变，从而建构起独立的北碑书法审美类型，在这种情形下，北朝书法已不太可能接受来自南朝的影响。史实表明，在王褒入关之前（554），南北两大书派是各自独立发展的两个体系。在公元4世纪至6世纪，两者并行发展，并无交互影响。王褒入关是南北书法交流的唯一事件。⑧但书史表明它并没有改变北派书法的发展方向。

有理由相信，对儒学道统的认同和对汉隶传统的传承使北派书法自然走向对南派书法的拒斥。玄学催化了南派文人行草书的成熟，而北派对儒学的尊崇则使得汉隶传统在北派得以延续，并通过夷夏之变催生出魏碑新体。北派书法虽然在楷隶之变的书体进化方面要晚于南朝一个多世纪，但由于南朝禁碑，加之文人书家视碑榜题铭为贱艺，石刻碑榜多为民间工匠书家所为，因而导致南方石刻大字楷书反而落后于北派。传统铭石书魏晋以后实际是靠北派得以延续的，同时篆、隶古法也由于魏碑而得到新的转化，从而成为后世碑学的重要源头。在近三个世纪的并行发展中，南北两派之间几乎未构成交互影响，直到隋灭陈统一中国，南北两派书法对峙格局才得到改变。

梁亡后，南朝由梁入陈，南派书法继续发展，而北周也仍沿北派旧习。581年隋灭北周，589年灭陈，统一中国。北周统治集团乃属胡族，其文化价值和审美趣味左右和影响了后来代之而起的隋朝，并延及唐代。陈寅恪认为："李唐传世将三百年，而杨隋享国为日至短，两朝典章制度传授因袭几无不同，故可视为一体，并举合论。"⑨

因而，从北周隋朝之后的书史发展来看，南派书法不仅没有影响到北派，反而是北派彻底遮蔽了南派，占据书史主流地位。这种状况直到唐代贞元之后才有所改变。隋代除智永以王羲之书风享名外，传世书迹90%以上全为碑刻。时隋善书者为房彦谦、丁道护，皆为北派书法，方严遒劲。这种书法审美价值取向也全面影响到唐代书法。唐代沿隋代尚碑成例，欧阳询、褚遂良、薛稷、颜真卿、徐浩、柳公权皆以碑版名。"唐尚法"，而尚法之质，即尚碑也。在很大程度上，唐代是仍保持着篆、隶古法的时代，因而典型唐样行草书，如颜真卿《祭侄稿》《争座位》，张旭《古诗四帖》，怀素《自叙帖》，柳公权《蒙诏帖》，杜牧《张好好诗》，徐浩《岳麓祠碑》皆体现出篆、隶古法，而不是二王帖法。初唐在表面上崇王，但骨子里尚法崇碑却是左右初唐书法活生生的现实。因而可以说，唐代崇尚骨力的壮美理想是借助北派得以实现的。北派以"筋骨论"为中心的碑骨对帖学之韵构成有力的反拨。唐代中期张怀瓘抑羲扬献论的倡导便与崇尚北派"筋骨论"有着密切的关系。完全可以证明这一点的是，韩愈在《石鼓歌》中发出的"羲之俗书趁姿媚"的诋斥。唐代草书臻于鼎盛也是

（北魏）《石门铭》

借助对篆、隶古法与北派之势的倡导才得以实现的。故阮元认为："欧褚诸贤，本出北派。泊唐永徽以后直至开成，碑版石经，尚沿北派余风焉。"[⑩]南派书法占据书法中心，彻底压倒北派，一直要等到北宋，以《淳化阁帖》为标志的帖学的建立，才摒弃了北派书法系统，真正确立了二王帖学道统。

宋代以后随着帖学的光大遍至以及书法文人化传统的建立，北碑作为一种典型的流派从书法史上消失了。但是无论是宋代尚意书家苏东坡、黄山谷，还是米芾、陈抟，都有过尚碑的经历。苏东坡早年倾慕李北海，而李北海以碑著称，其碑书尤受北碑影响；黄山谷书法取法《瘗鹤铭》，而其长枪大戟、中宫紧缩的笔势结构，从书法图像学上也明显有着来自北碑的渊源。方闻在《心印》一书中论到黄山谷书法时也注意到黄山谷受北碑影响的事实："除了《瘗鹤铭》，黄庭坚还吸收了6世纪其他一些石刻碑文。如509年的《石门铭》和511年由郑道昭（卒于511年）所书的《郑文公碑》。黄庭坚的书法与古代特指'摩崖'或崖壁碑刻的书法影响浑然融为一体。"[⑪]至于米芾宗法褚遂良，也有着北派书法渊源。

宋人多受唐人影响，而唐人大多尚不能摆脱北碑的影响，并存在以隶为尊的传统书学

（北魏）《郑文公碑》

观念，这是唐宋书法从整体上尚潜在地受到北派书法影响的深层原因。在北派书法被文人书法遮蔽而彻底失去影响的元明两代，颇为值得关注的是，虽然二王帖学由于赵孟頫的倡导，仍维持着表面上的繁荣和鼎盛，但帖学内部危机已开始酝酿显露出来，至明代晚期，董其昌帖学已趋于烂熟，而失去继续存在下去的生机与活力。推究其原因，除赵、董帖学取法不高，将二王帖学推入歧途外，尚有一个很重要的原因在于帖学失去北派的张力和激荡，遁入一个缺乏外部动力源的自我循环的封闭的体系，这导致帖学的全面衰微。康有为认为："自唐以后，尊二王者至矣。然二王之不及，非徒其笔法之雄奇也。盖所取资皆汉魏瑰奇伟丽之书，故体质古朴，意态奇变。后人取法二王，仅成院体，虽欲稍变，其与几何？岂能复追古人哉！"[12]

明代中晚期，以黄道周、倪元璐、张瑞图、王铎为代表的帖学后劲的崛起，其反拨的对象就是以董其昌为代表的伪古典主义帖学，这在黄道周评董其昌书论中已再清楚不过地表现出来："既见董宗伯裒集，已尽古人之能，而皇索已还，虎踞鸾翔，半归妩媚，其次排比整齐而已。"又言："董先辈法力，包举临模之制，极于前贤，率其姿力，亦时难佳。"[13]而他们作为晚明新崛起的帖学家群体，明显不同于赵、董之处，即在于他们无不具有强烈的尚碑意识，并将尚碑观念贯穿到帖学实践中，以此作为化解帖学危机的转捩点。王铎认为："学书不通古碑书法，终不古，为俗笔也。"傅山对秦汉碑刻的尊崇以及"四宁四毋"理论的倡导则更是将批判的矛头指向赵、董帖学的伪古典主义，而成为清代碑学崛起的逻辑起点。[14]

如果说晚明启蒙主义思潮大背景下的反伪古典主义帖学运动由于清人入主中原，重新确立程朱理学思想的统治地位，而遭到扼制，被强行打断的话，清朝乾嘉时期碑学的全

面崛起,则使帖学真正处于江河日下的衰颓之势。北派在历经唐宋之后一千余年的潜隐之后,又以流派模式的姿态出现,不仅如此,它还对帖学构成致命一击,褫夺帖学之席。阮元《南北书派论》既出,碑帖两派对立模式已成定局。

南北书派虽是书史上早已存在的事实,整个南北朝时期,南北派并峙发展,构成中古书法史的复线形态,并形成审美风尚与形式风格截然对立的两大书法体系,但是由于初唐及唐代以后文人书法道统的建立及权力话语的遮蔽,北派书法谱系在书法史的合法性叙事中被虚化和边缘化处理,特别是在宋代帖学建立起文人书法的独尊地位之后,北派作为书史流派的地位便被彻底遮蔽了,它的书史效应也趋于衰歇。因而,阮元、康有为对北派的梳理和钩沉无疑具有重构书法史的意义,这种立足书法北派的知识考古学的谱系重建,重新确定了北派书法的合法性,并以其对帖学道统的反拨构成书法史的张力结构。

文化形态与文化存在在很大程度上并不是一个完整的具有相同价值的统一体,而是存在着文化分类意义的价值尺度划分。如传统语言学中的雅音、正音、方言、俚音,诗歌中的雅、颂与地方性国风,皆表明文化形态的非统一性与着雅、俗之别。西方现代文化学研究领域也有类似的看法,如人类学家雷德斐在20世纪50年代提出的大传统与小传统文化分类概念便具有广泛影响。按照雷德斐的解释,大传统或精英文化是属于上层或知识阶级的,而小传统或通俗文化则属于下层没有受过正式教育的普通民众。由于人类学家和历史学家所根据的经验都是农村社会,这两种传统或文化也隐含着城市与乡村之分。大传统的成长和发展必须依靠学校和寺庙,因此较集中于城市地区,小传统则以农民为主体,基本是在农村中传衍的。在一般情形下,大传统体现为共同文化体,凝结成集体无意识的文化心理结构,而小传统则体现为一般知识思想与信仰。一为普遍性知识,一为地方性知识。但是,在通常情形下,大传统与小传统之间并不截然对立,"礼失而求诸野",两者在文化上常常是互为根源的。"一般地说,大传统与小传统之间,一方面固然相互独立,另一方面也不断地相互交流。所以大传统中的伟大思想或优美诗歌往往起于民间;而大传统既形成之后也通过各种管道再回到民间,并且在意义上也发生各种始料不及的改变。但理论上虽然如此,在实际的历史经验中,这两个传统的关系却不免会因每一个文化之不同而大有程度上的差异。和其他源远流长的文化相较,我们可以肯定地说,中国大小传统间的交流似乎更为畅通。"⑮

在传统书法领域无疑也存在着大传统与小传统的复杂对应转换关系。大传统在传承嬗变过程中往往演化为小传统,如商周大篆、六国古文至战国之际演变为隶书,隶书小传统经正体化努力而成为书法大传统;之后经汉末解散隶体,向草书演变,又转化为书法小传统。这充分说明大传统与小传统之间是一种充满张力的开放性结构。书法史上的南派与北派,虽然不能按书法文化分类原则简单地将其划分为书法大传统与书法小传统,它们就书法史的主导动机和书史效应来说都具书法大传统的性质,但相对而言,唐代之后,南

派经官方的倡导和文人化思潮的洗礼已经占据书法史的主流,演变为书法大传统,北派则终因没有经历文人化阶段,缺少文人化支撑,遭帖学道统的遮蔽而边缘化,沦为书法小传统。经历自唐宋之后近四个多世纪的沉寂,于公元18世纪,北派作为书法小传统又从暗流转为主流,开始向书法大传统发起挑战。清代乾嘉书道之变所引起的声势浩大的碑学思潮,使北派与汉学结合,成为左右18世纪书法史的主导性力量,从而南派与北派的彼消此长成为这个时期书法史的主体内容。

（北魏）《始平公造像》

北派作为书法史的另一种主导性力量,它与南派构成了一种既相互对立又相互融合、既排斥又相互转化的二元张力结构。作为一种反模式依据,它以开放性姿态和格局与魏晋之后整个书法史相终始,并始终成为一种左右书史的基本力量;它的存在与南派帖学一样,成为书法史上伟大传统的象征。

注 释:

① 葛兆光《中国思想史·导论》,复旦大学出版社,2002年,第17页。

② 丹纳在《艺术哲学》中认为:"自然界有它的气候,气候变化决定这种植物的出现。精神方面也有它的气候,它的变化决定这种艺术的出现。我们研究自然界的气候,以便了解某种植物的出现,同时我们应当研究精神上的气候,以便了解某种艺术的出现。"见丹纳《艺术哲学》,傅雷译,安徽文艺出版社,1991年,第48—49页。

③ 阮元认为:"盖由隶字变为正书、行草,其转移皆在汉末、魏、晋之间,而正书、行草之分为南北两派者,则东晋、宋、齐、梁、陈为南派,赵、燕、魏、齐、周、隋为北派也。南派由钟繇、卫瓘及王羲之、献之、僧虔等,以至智永、虞世南;北派由钟繇、卫瓘、索靖及崔悦、卢谌、高遵、沈馥、姚元标、赵文深、丁道护等,以至欧阳询、褚遂良。南派不显于隋,至贞观始大显。……南派乃江左风流,疏放妍妙,长于启牍,减笔至不可识。而篆隶遗法,东晋已多改变,无论宋、齐矣。北派则是中原古法,拘谨拙陋,长于碑榜。而蔡邕、韦诞、邯郸淳、卫觊、张芝、杜度篆隶、八分、草书遗法,至隋末唐初,犹有存者。两派判若江河,南北世族不相通习。至唐初,太宗独善王羲

之书,虞世南最为亲近,始令王氏一家兼掩南北矣。然此时王派虽显,缣楮无多,世间所习犹为北派。赵宋《阁帖》盛行,不重中原碑版,于是北派愈微矣。

慕羲、献者,惟尊南派,故窦臮《述书赋》自周至唐二百七人之中,列晋、宋、齐、梁、陈一百四十五人(周一人,秦一人,汉二人,魏五人,吴二人,晋六十三人,宋二十五人,齐十五人,梁二十人,陈二十一人,北齐一人,隋五人,唐四十五人),于北齐只列一人,其风流派别可想见矣。羲、献诸迹,皆为南朝秘藏,北朝世族岂得摩习……盖钟、卫两家,为南北所同,托始至于索靖,则惟北派祖之,枝干之分,实自此始。

……

中原文物,具有渊原,不可合而一之也。北朝族望质朴,不尚风流,拘守旧法,罕肯通变。惟是遭时离乱,体格猥拙,然其笔法劲正遒秀,往往画石出锋……其书碑志,不署书者之名,即此一端,亦守汉法。"见阮元《南北书派论》,《历代书法论文选》,上海书画出版社,1979年,第629—631页。

④ 阮元《南北书派论》,《历代书法论文选》,上海书画出版社,1979年,第634页。

⑤ 陈明《儒学的历史文化功能——士族:特殊形态的知识分子研究》,学林出版社,1997年,第273页。

⑥ 在书史研究中,碑与帖的观念已牢不可破,被治史者所普遍接受,但阮元的北碑南北论即南北书派理念在清末民初碑派内部即遭诟难物议——康有为、沈曾植、沙孟海皆斥其非——当代书法史学领域指其非者更夥。一种带有普遍性的观点为:南北不可分派,在魏晋南北朝时期书风是浑融的,理由是南派也有与北碑风格相似的碑刻,如《爨宝子》《始兴王碑》;北派也有如南派帖学风格的遗墨,如楼兰残纸写经等。因而认为阮元南北书派论不能成立。康有为在《广艺舟双楫》中认为:书可分派,南北不能分派。阮文达之为是论,盖见南碑犹少,未能竟其源流,故妄以碑帖为界,强分南北也。事实上这种理论反拨带有很大的盲目性、片面性,并且得不到书史的支撑。南北书派是地缘政治格局及文化对抗的产物,它是对书法史深层结构的描述。阮元南北书派虽然是一个宏观的史观结构模式划分,但却是在对史料文献深入细致地梳理分析的基础上提出的,并不是立足单纯碑学立场的对帖学的反动。南北分派是一种客观存在,而不是一种来自理论上的虚构。但是检讨清末民初至当代对阮元南北书派理论反拨的史学言路则可以发现,大多论者只是依据某种孤例来对南北书派予以否定,缺乏史学的时空定位和对史料的整合性梳理,更缺乏思辨性史学洞悉,因而并不足以撼动或颠覆阮元南北书派论的史学基础。以个别作品的南北相似性来否定南北书派的存在不仅不能合理地解释魏晋南北朝书法史,反而会由于缺少书史解释性框架而使得对这一时期的书史研究陷入琐碎、混乱,离书史真相越来越远。

⑦ 阮元《北碑南帖论》,《历代书法论文选》,上海书画出版社,1979年,第636页。

⑧ 当代力主南北不可分派者,大都以王褒入关为例,证明南派北传及对北派书法的影响,并以此证明南北书派的互融性。但颇可置疑和值得商榷的是,在使用这段史料时,大多数学者皆采用了含混和非时空定位的手法,不究及王褒入关的年代,而只是孤立地夸大了这一事件的作用和影响。事实上,王褒入关是在公元554年西魏破梁之后,王褒随着被俘虏的梁百官士庶被带到长安。如果注意一下时间便可获知,在公元554年之前,南北派书法早已分别达到成熟的顶峰。魏碑在公元5世纪末前后便产生了一系列被后世目为经典的作品,如《始平公造像》(495)、《一弗造像记》(496)、《尉迟造像记》(495)、《解伯达造像记》(477)、《姚伯多造像记》(496)、《元详造像记》(494)、《吊比干文》(494)、《元弼墓志》(499)、《崔承宗造像记》(483)、《广川王造像记》(502)、《惠感造像记》(502)、《孙秋生造像记》(502)、《郑长猷造像记》(501)、《马庆安造像记》(501)、《崔敬邕墓志》(517)等等。而南派则在早于魏碑一世纪的公元4世纪便出现了王羲之、王献之、王珣等伟大的书家及一系列代表性作品,如《丧乱帖》《得示帖》《十七帖》《远宦帖》《兰亭序》《伯远帖》《鸭头丸帖》《廿九日帖》《黄庭经》《洛神赋十三行》等。因而可以说,早在公元554年之前,南北两大书派的审美风格已经定型,在这种情形下,仅凭王褒入关,以一人之力,根本无法扭转北派风习。而北派作为卓然自立的书法体系也自会本能地对南派书风加以拒斥,这从目前不见北派有南派二王书法作品流传,可以看得很清楚。据史载:"褒入北周,贵游翕然学褒书,赵文渊亦改习褒书,然竟无成。至于碑榜,王褒亦推先文渊。"可见王褒对北派书风的影响极为有限。在这方面,有学者也注意到这一问题,美籍华裔学者卢慧纹认为:"这次大规模文化交流的影响可能不如想象中深远。目前所见北方出土的刻石或书迹不见南方书风的影响,而南方也同样少见北方风格的作品,这个问题尚有待更进一步的研究。"

　　阮元在《南北书派论》中说:"南北朝经学,本有质实轻浮之别,南北朝史家亦每以夷虏互相诟詈,书派攸分,何独不然。"史实表明,在王褒入关之前(554),南北两大书派是各自独立发展的两大体系,在公元3世纪至6世纪,两者并行发展,并无交互影响,王褒入关是南北书法交通的唯一事件,但它没有改变南北派的书史发展方向,因而无论如何都不能将其视作南派书派在北派广泛撒播、实现南北书风融合的标志。

　　⑨ 陈寅恪《隋唐制度渊源略论稿》,河北教育出版社,2002年,第1页。

　　⑩ 阮元《南北书派论》,《历代书法论文选》,上海书画出版社,1979年,第630页。

　　⑪ 方闻《心印》,上海书画出版社,1993年,第72页。

　　⑫ 康有为《广艺舟双楫·本汉》,《广艺舟双楫》,上海书画出版社,1979年,第794页。

　　⑬ 黄道周《书秦华玉镌诸楷法后》,《明清书法论文选》,上海书画出版社,1994年,第407页。

　　⑭ 傅山云:"宁拙毋巧,宁丑毋媚,宁支离毋轻滑,宁直率毋安排,足以回临池既倒之狂澜矣。"

　　"不知篆籀从来,而讲字学书法,皆寐也,适发明者一笑。"

　　"汉隶之不可思议处,只是硬拙。初无布置等当之意,凡偏傍左右,宽高疏密,信手行之,一派天机。"

　　"汉隶一法,妙在不知此法之丑拙古朴也。吾幼习唐隶,稍变其肥扁,又似非蔡李之类。既一宗汉法,回视昔书,真足唾弃。眉得《荡阴令》,梁鹄方劲书法,莲和尚则独得《淳于长碑》之妙,而参之《百石卒史》《孔宙》,虽带森秀,其实无一笔唐气杂之于中,信足自娱,难与人言也。"

　　"书未宗晋,终入野道。怀素、高闲、游酢、高宗一派,必又参之篆籀隶法,正其讹画,乃可议也。慎之慎之。"均引自傅山《霜红龛集》。"

　　⑮ 余英时《中国文化的大传统与小传统》,方克立主编《现代新儒学辑要》之《余英时:内在超越之路》,中国广播电视出版社,1992年,第196页。

节三　哺育与扼杀

- 书圣地位
- 帖学道统谱系
- 书法复古主义
- 开放性帖学观念

　　魏晋是一个在书法的内容和形式上均有所突破的时代,晋人精神上追求的大自由,人格上追求的大解放和浓于热情与表现的性情张扬,造就了魏晋书法对前朝历代的审美超越,并推动魏晋书法由宇宙本体论转向人格本体论,使书法成为自由心灵和人格本体的写照,魏晋书法在真正意义上完成了一种文化—审美转向。玄学对儒学的制衡及新的文化秩序的建立,表明文化道统已从政统的桎梏中解放出来。玄学成为士大夫的文化自我命名与主体建构,从而玄学支配下的书法也成为人物品藻的重要部分。从此开始,书法成为生命的艺术并牢固建立起文人化传统。

　　在东晋王、郗、谢、庾四大书法世家及士大夫诸多书法群体中,王羲之、王献之无疑是超绝群伦、创制立规并最终确立魏晋书法典范的人物。孙过庭《书谱》称:

　　夫自古之善书者,汉魏有钟、张之绝,晋末称二王之妙。

　　王羲之自谓:"顷寻诸名书,钟张信为绝伦,其余不足观。"又云:"吾书比之钟张,钟当抗行,或谓过之。"[①]至东晋末期,王羲之已经确立了他在书史上的地位。历南北朝至隋唐,虽然二王书法有着或显或隐升降隆替的书史遭际,但二王始终成为书法史有机境遇的价值体现。南朝梁代之后,王羲之书史地位不断上升,至初唐最终奠定书圣地位,成为不祧之祖。并且,值得注意的是,随着二王开创的今草在南朝被广泛接受流播,在审美取向上古质日趋为今妍所取代,由此,在"四贤论辨"格局中,代表古质的张芝、钟繇日渐为代表今妍的王羲之、王献之所取代并日渐边缘化。南朝宋、齐之间,王献之尽掩张芝、钟繇诸贤,包括王羲之也在其影响之下,陶弘景《与梁武帝论书启》便透露出此中消息:

　　比世皆尚子敬书,元常继以齐代,名实脱略,海内非惟不复知有元常,于逸少亦然。

　　到南朝梁代,梁武帝欲兴儒学,倡导古质,贬抑王献之,推崇钟繇古法,并在一定程度

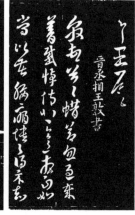

（东晋）王敦《腊节帖》　　　　　　　　（东晋）郗鉴《灾祸帖》

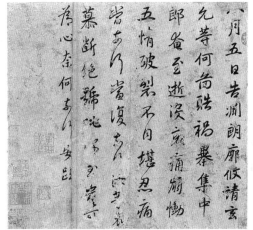
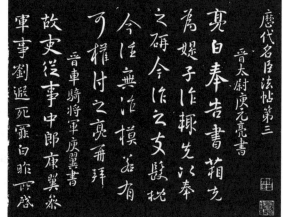

（东晋）谢安《八月五日帖》（摹本）　　　（东晋）庾元亮《书箱帖》

上对王羲之有所推扬。但梁武帝对古法的倡导并没有达到他预期的书史目的和效应，颇有意味的是，王献之的影响并没有被消除，王羲之的地位与影响却随之发生了微妙的变化，开始压倒王献之，而唯独钟繇却并没有在这场旨在复古的抑献扬钟的思潮中恢复其书史影响和地位，反而被羲、献书风彻底笼罩了。这表明在南朝萧梁崇尚妍美风尚的文化—审美时代氛围中，古质之美已乖时运而成为明日黄花，难以左右引导时代审美潮流了。王羲之相对于王献之，"虽父子间，又为今古"，但王羲之的今草较之张芝、钟繇古体，无疑应属趋新的今妍新体，取代张芝、钟繇实则是书史情景逻辑中的必然结果。张怀瓘《书断》中的一段评论，颇能道出此中关捩：

是知钟、张得之于未萌之前，二王见之于已然之后。……然草隶之间已为三古，伯度为上古，钟张为中古，羲、献为下古。

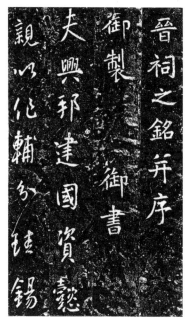

（唐）李世民《晋祠铭》（局部）

从公元5世纪后期到7世纪初南朝梁以后至唐代，王羲之的书史影响日隆，而张芝、钟繇则逐渐失去书史影响力，并从"四贤论辨"中的四贤并峙结构中彻底隐遁了。羲、献开始占据这个时期的书史主导地位。张芝再度与羲、献争胜、并驾，尚要等到中唐张怀瓘托古改制、推崇今草、倡导抑羲扬献论之际。在抑羲扬献论中，张怀瓘以托古改制的书史策略，将张芝推为今草之祖，旨在为唐中期兴起的狂草潮流扫清道路，从而使张芝从南朝梁代之后的王羲之笼罩中拯救出来。

初唐唐太宗李世民对王羲之书圣地位的确立，无疑是借助权力话语而实现的。但这种权力话语之所以能够得到书史情境逻辑的支撑，是因为唐太宗李世民虽然在运用权力话语黜斥遮蔽张芝、钟繇、王献之及其他南朝名家时显得武断乃至霸道，但是就他对王羲之的推崇和为其所作的书史定位而言，还是顺应并把握了历史与逻辑的统一的。也就是说，即使不是唐太宗李世民推崇王羲之，王羲之也将会是一个始终置身书史有机境遇并左右书史进程的人物，只不过王羲之会在什么样的书法史情境逻辑中出现并对书法史有机境遇施加何种影响，这一点无法确定罢了。瑞士著名艺术史学家沃尔夫林曾提出没有姓名的艺术史的概念，他认为"艺术的目的和风格的倾向统统都是一个时代的产物。它的公式是'不是什么事情在所有的时代都是可能的'。这不仅是指艺术家总是包含在某个历史情境之中，而且还要加上这一点，他决不能超越他的时代所给予的既定界限。它告诉我们，艺术家有可利用的某些'视觉的'可能性，它们是艺术传达的一种词汇和规则，但从根本上说，他被限制在其中。艺术家能丰富和复兴这种艺术形式的语言，但他决不能回避或跳过他所面临的种种问题的实际状况。……因此，这样一种'没有名字的艺术史'造成了这种基本的理论假设：'视看'的历史（the history of 'seeing'）根据一种内部的逻辑而发展，根据它自身的内在规律而发展，与外部影响无关"[2]。

因而，唐太宗李世民推崇王羲之的书史效应即在于，他在初唐南北文化统一整合，并立足儒学，力矫南朝齐梁浮艳文风及玄学流弊的历史文化背景下，以"中和论"的立场，折中南北，确立了王羲之超越古今、统合南北的书圣地位。理解了这一点，唐太宗李世民对钟繇、王献之、张芝及南朝名家的黜斥批评便变得可以理解了。事实上，这远不是缘于一种简单的审美价值判断，而是立足北方关陇文化立场及在儒家意识形态支配下对南方文化所作出的批判、清理与扬弃。以此为标志，南朝玄佛合流支配下的审美思潮趋于彻底终结与消歇。在很大程度上，"中和论"的倡导与确立为帖学逻格斯道统的建立作了观念预设。

作为审美观念,"中和论"更多地带有儒家中庸美学的思想特征,而这无疑在很大程度上与对玄风语境下生成的体现魏晋风韵的王羲之书风的倡导构成悖论。不过,儒家中庸美学支配下的"中和论"在初唐的有效性即在于,它折中了南北的文化功效,从而将源于南北文化冲突所导致的这种文化悖论降低到最低点,这也是"中和论"能够与魏晋风韵安处的深层原因。在初唐理论家的努力下,"中和论"不仅与魏晋风韵达成一致,并且与崇"法"的理念也并行不悖。这在孙过庭《书谱》中已再强烈不过地表现出来。③

"中和论"的倡导及在"中和论"书法审美语境中王羲之书圣地位的确立,表明初唐对王羲之的接受已偏离了王羲之书法既定的文化规约——魏晋玄学,而是通过一种期待视野下的审美误读,将王羲之塑造成一位符合并体现儒家中庸美学的书法偶像,这离帖学道统的建立实际只有一步之遥。唐代之后,"中和论"随着帖学道统的建立而不断得到强化,并成为权力话语,任何偏离"中和论"的言论观念都会被视为异端——这无疑为帖学的异化埋下了伏笔。这在项穆《书法雅言》中表露无遗。④

自唐代开始,王羲之便开始成为无上权威,并形成法统,以至在李煜看来,唐代名家只不过是各得王羲之一体而已。⑤

唐代并不是开启帖学道统的时代,但帖学道统谱系的发端却无疑是在唐代。初唐的崇王运动为帖学道统的建立提供了两个基本历史内容:一是奠定了王羲之书法的偶像地位,二是确立了以《兰亭序》为最高典范的崇王文本。⑥而"中和论"书学精神体系的倡导与建立,更是在儒学背景下为帖学道统的建构提供了合法性思想资源。

从初唐到中唐,围绕对羲、献的不同接受与评价,唐代书家分成两个阵营,一派以唐太宗李世民为代表,其中坚人物有欧阳询、虞世南、褚遂良、孙过庭等,为扬羲抑献派;另一派则以张怀瓘、韩愈为代表,是抑羲扬献派。作为理论家和文学家,张怀瓘、韩愈的审美努力主要表现在书学领域而不是实践领域,其书学宗旨在于倡导狂狷美学,为中唐狂草的崛起提供观念支撑并扭转初唐以来抑献扬羲的书法观念。这对张旭、怀素狂草及晚唐禅僧狂草无疑构成重大影响。关于这一点,从怀素大笑羲之《笔阵图》的诗句中便可清楚地看出。具体来说,初唐继唐太宗李世民力倡扬羲抑献论,确立了王羲之书圣地位之后,王羲之在书史上获得了绝对独尊的权威地位,在唐代之后再也没有过王献之胜过与超越王羲之的言论与现象。事实上,在初唐唐太宗李世民的扬羲抑献论中,王献之在崇王结构中已退居次要与被排斥地位,这为王献之在书史上的被边缘化埋下了伏笔。至元、明、清时期,王献之已彻底失去了与王羲之的对等地位,而沦为陪衬与附庸,所谓"二王"只是缘于书史延续下来的习惯称谓而已。至中唐,由于张怀瓘一反初唐"扬羲抑献论"而力倡"扬献抑羲论",从而又重演了南朝宋、齐、梁间羲、献互为隆替升降的书史局面。应该说,经过张怀瓘"扬献抑羲论"的倡导及唐代狂草的兴起,王羲之在唐代的书史地位已一落千丈,直至唐五代,王羲之的影响始终没有得到恢复。从中唐之后,王献之以压倒性影响在声誉上远远超过王羲

之。不过,虽然如此,从长时段的历史效应来看,由
初唐建立起的"扬羲抑献"的崇王结构始终在发挥着
整体性影响,同时也对王献之构成绝对的压抑。如果
说在宋代,由于尚意书家对二王还保持着一定的间离
立场,因而不论是"扬羲抑献论"还是"抑羲扬献论"
都没有获得接受,并且在宋人的帖学建构中羲、献还
处于一个同被尊崇的二元结构中的话,那么到宋代之
后,这种羲、献同构的书史平衡便被彻底打破了,初唐
"扬羲抑献"的崇王结构开始真正发挥出巨大的书史
效应,王献之几乎是作为异端被排斥在帖学道统核心
之外,这不论是在赵孟𫖯、董其昌还是在姜夔、项穆的
书论中都清晰可见。在他们的崇王言论中,几乎很少

（唐）孙过庭《书谱》（局部）

提到王献之。而王羲之却被推为"大统斯垂,万世不
易"、等同孔孟的书法圣人。王羲之对帖学的绝对统
治,导致帖学成为一个封闭僵化的体系,而王献之在帖学体系中的遭排斥则极大弱化了帖
学的精神风力和自由审美意志,导致帖学创造力的大为衰减。

　　唐人是按照自身的审美立场来接受认识王羲之及魏晋风韵的,这表现在初唐统治者
立足关陇文化立场对儒学复兴的推动,落实在书法领域则是对北派书法的强调,而玄学
及南派书法之韵则受到节制。初唐"筋骨论"的倡导,表明"韵"只有与"骨"结合才具有
美学价值。因而,唐太宗李世民虽极力称赞王羲之书法"通古今之变,尽善尽美",但他本
人包括欧阳询、虞世南、褚遂良对王羲之的接受都无不打上北派"骨"的痕迹。而初唐崇
"法"理念的光大遍至,更严重歪曲了魏晋风韵,使晋人之韵荡然无存。《兰亭序》的风格
异化在很大程度上便是由来自唐"法"的侵袭所造成。这只要看一下欧阳询临本《定武兰
亭》便不言自明。至孙过庭,已强烈不满初唐"法"对晋韵的破坏,他撰写《书谱》便旨在
从理论和实践上恢复王羲之魏晋风韵的真实面目。也就是说"王羲之的书法为什么优秀
卓绝,其理论根据是什么? 孙过庭以前的人们几乎都没明确解释",而孙过庭也的确为初
唐唯一一位能够真正认清王羲之书法真谛的人物。不仅如此,在书法创作上,他也是初唐
唯一能够传递王羲之魏晋笔法的书家。因而,孙过庭的出现标志着魏晋书法在初唐的真正
复兴。正是有了像孙过庭这样对王羲之书法有着深刻理解、把握的杰出书家,以王羲之书
风为代表的魏晋笔法在唐代才未遭到中断。而体现王羲之真迹文本笔墨精神的一批唐摹
本的存在,也使我们有理由推断和相信,初唐除孙过庭外,无疑尚有一些虽不知名但却如
孙过庭一样对王羲之书法有着精深理解和把握的书家,王羲之的作品正是靠着他们下真迹
一等的勾摹功夫,才得以传世的。因而可以说,初唐对王羲之书法一脉的传递有两派:一

派以唐太宗李世民、欧阳询、虞世南、褚遂良为代表，他们以唐法为立足点，以《兰亭序》为文本，营构出具有唐人风格的王羲之书法并将其推到独尊的地位；一派以孙过庭及一批无名书家、书手为代表，他们寝馈山阴，力追王羲之笔法本源，冲出初唐"法"的禁锢，使魏晋风韵得以真实再现，同时，也为书法史留下了《书谱》以及王羲之、王献之等魏晋一系墨迹勾摹本这样一批书法经典。

不过，后来书法史的发展证明，孙过庭一派并未力挽狂澜，占据唐代书史主导地位。随着中唐狂草书法潮流的崛起，孙过庭复兴魏晋风韵的努力归于失败沉寂，同时，尚"法"一派也被边缘化。至此，王羲之书法的命运在唐代急转直下，由偶像而变成被揶揄的对象。而中唐书家如颜真卿、怀素也并未表现出对王羲之的尊崇，初唐的崇王运动至此告一段落。不过，经由唐太宗李世民将王羲之一举推为书圣的崇王情结的整体书史效应是根深蒂固地种下了，这在元明清将会有狂热的表现。而随着王羲之的神圣化，他的《兰亭序》也由于欧阳询、褚遂良等唐代书法大师的摹习和唐太宗李世民的眷宠以至身后将其殉葬昭陵而变得身价百倍，其影响远在王羲之其他传世帖本之上。同时，它也直接掩盖遮蔽了孙过庭传王一脉，从而成为后世学王的圣经。但唐摹本《兰亭序》本身风格的异化和严重失真，使后世对王羲之书法产生误读并由此直接导致帖学的衰颓便成为不可避免的了。

唐代的崇王运动，虽然自中唐以后遭到破产的命运——这甚至影响到宋人对王羲之的接受心态，但宋人对帖学的热情和超乎寻常的推助，却在真正意义上建立起帖学的结构与秩序。由此，王羲之在中唐以后的没落命运在宋代也就被彻底改变、扭转了。王羲之由于帖学在宋代的建立而更为牢固地占据了书史，魏晋风韵也构成宋代书家心仪的趣味图式与价值范型。不过，从北宋尚意书家苏轼、黄庭坚、米芾的书法立场观念来看，他们对王羲之并不狂热，不仅如此，他们甚至还表现出一种间离的立场。他们对创造力的追寻和对书史超越价值的渴望，使他们始终在晋唐之间寻求一种张力与平衡。同时，他们对晋唐书法也都表现出某种不满乃至不屑。如米芾的卑唐言论激烈而毫不隐晦，斥颜、柳为后世恶札之祖；黄山谷对当时北宋书家普遍摹习《兰亭序》食古不化的揶揄批评，都表明他们对王羲之及唐人的间离立场。值得注意的是，他们对王献之倒是表现出特别的推崇，激赏之情溢于言表。

毋庸置疑，在唐宋二代并不存在一个始终如一的崇王思潮，崇王思潮往往在发展到关键或高潮时被打断。但是，唐宋两代无疑又是崇王运动的关键性历史时期，正是经过唐宋人的努力，王羲之的偶像地位和帖学道统才得以真正确立。从宋代开始，王羲之的书史地位已不可动摇。到元代，赵孟頫不过是顺势匍匐于王羲之这尊偶像下，将崇王运动推向书史高潮罢了。

在元代由于赵孟頫倡导书法复古主义运动，王羲之的偶像地位被推崇到无以复加的地步。如果说，王羲之的书法命运无论在唐代还是在宋代都由书法审美思潮的嬗变转换而

（东晋）王羲之《丧乱帖》

（东晋）王羲之《得示帖》

表现出升降隆替的不同遭际的话，那么，到元代开始王羲之才真正确立了无可动摇的书圣地位，并且随着从南宋横亘元代的理学统治的不断加强，乃至事实上对儒学的阉割，王羲之事实上也被歪曲利用为在书法领域进行理学统治的神学偶像。这种观念异化愈到后来愈加强烈，到清代，帖学道统已成为思想统治的工具。赵孟𫖯所倡导的书法复古主义，虽然表面上与理学没有多少关系，但事实上，赵孟𫖯书法复古主义在元代的出现，正是由于理学在思想文化领域日趋占据主潮并且日趋强化思想统治的结果。不论赵孟𫖯的书史主动动机如何，他的书法复古主义产生和生存的背景只能是在理学专制这一特殊意识形态语境之中。有学者认为，在元代蒙古族统治下，赵孟𫖯倡导书法复古主义具有文化反抗和守护传统本位的意义，应该承认，这种意义是微乎其微的，赵孟𫖯对王羲之书法内在精神的异化和内在风骨的消除，以及他对北宋尚意书法禅宗主体人格论的颠覆，都再清楚不过地表明了这一点。赵孟𫖯书法复古主义精神与风格的双重沦落，事实上导致对帖学的奴役。在书法母题和形式风格的匹配上，他彻底拒绝了真正体现王羲之玄远蕴藉而又充满风力气骨的一系列手札作品，如《丧乱帖》《得示帖》《远宦帖》《孔侍中帖》《二谢帖》等，而是将《兰亭序》视作心摹手追的书法理想国，对王献之则不置一辞。在他对《兰亭序》的一跋再跋以至多至十三跋中，不难看出赵孟𫖯对《兰亭序》无以复加的膜拜。可以说，赵孟𫖯赋予《兰亭序》以更深层的意义，他巧妙地利用了《兰亭序》在唐代因种种扑朔迷离的传说及最终葬于昭陵而造成的神秘感，放大并拔高了《兰亭序》在王羲之书法中的地位与价值。从而，《兰亭序》开始取代并遮蔽王羲之的其他作品，成为书法的圣经。他说"结

（元）赵孟頫《兰亭十三跋》（局部）　　　　　　（元）赵孟頫临《兰亭序》（局部）

字因时而转，用笔千古不易"，在很大程度上即指以《兰亭序》为代表的王羲之魏晋笔法的千古不易。"在中国书法史上，有一个发人深省的史实，即：提倡《兰亭序》最盛的时代，也往往是书道不振的时代。初唐，《兰亭序》并不普及，'摹拓日广'的是什么本子，也难以考索。盛、中唐人是瞧不起《兰亭序》的，看怀素'大笑羲之笔阵图'即可想一二。北宋初年的《阁帖》，根本就没收《兰亭序》。只是到了南宋，《兰亭序》才成了热门，游似一人所藏，几达百本。宋理宗赐贾似道，一下子就一百十七刻，可以想见着迷的程度。那时候，《兰亭序》竟然成了一门学问。真是无奇不有。但，南宋的书道又怎样呢？萎弱得很！不堪一问。特别是，终南宋之朝，草法不振。赵构等人，毫无写草的天才。这是发人深省的：为什么《兰亭序》满天下，书道而竟至于一塌糊涂呢？一点动人的光彩都没有。而那个时代，辛弃疾的时代，志士仁人，是需要作草的……万马齐暗，正是《兰亭序》风靡的必然结果。"从元代开始，《兰亭序》的地位不断上升，成为习王的不二法门，至清代已是阮元所说"《禊帖》之外更无书法"。《兰亭序》成为王羲之书法的象征，并维系着对帖学道统的信仰。从而赵孟頫的书法复古主义使帖学真正成为压抑性的结构。"复古主义者注重仿古范本中'格'与'法'的重要性，而反传统主义者则强调自我实现与个人风格的发现。然而各执一端的态度还都存在着一个难解的关键。正如刘勰《通变》篇所指出的，正确的仿古方法应当建立在个人变化之上，否则创新或者非正统的个人变化不过只是不守惯例的正统。"

　　在公元13世纪帖学道统的建立过程中，颇可注意的是，从南朝开始建立起的崇王二元结构，即羲、献并峙稳定结构，被彻底打破。从南朝到唐代，对王羲之、王献之的评价与接受虽然随文化——审美思潮的嬗变而起伏不定，但王羲之、王献之始终处于书法史有机境遇的主导地位，左右着书法时代潮流，但是到元代，赵孟頫却打破了羲、献共尊的局面，

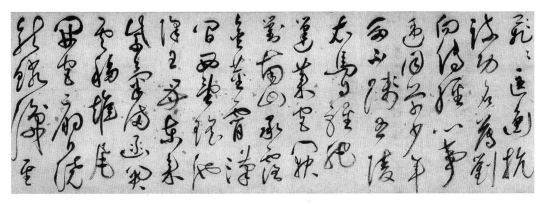

（明）祝枝山《草书杜诗秋兴八首》（局部）

而独尊王羲之。在他的书论中几乎从未提及王献之，更不用说对王献之的推崇了。在赵孟
頫尚古意的书法审美观念中，王献之显然不是一个理想的人物。他对宋代尚意书风的抨击
和反拨表明他始终是以古为尚，而对书法变革观念抱有强烈抵触。虽然他没有重申唐太
宗李世民扬羲抑献论的老调，但对王献之的冷漠和独尊王羲之本身已表明，他事实上也是
奉行扬羲抑献论的，只不过他采取了较为隐晦的方式而已。在帖学史上，赵孟頫无疑是一
个发生了整体性效应的关键人物。他的理论观念与帖学实践彻底改变了帖学史的内在结
构与史学谱系。这主要表现在，赵孟頫通过对王羲之的尊崇建立起晋唐一体化的超稳定结
构，也就是他所倡导的古意要通过"法"来加以实现，由此，在审美观念上，他与唐"法"达
成潜在的一致。进一步说，就是他倡导和理解的古意，其题旨不在"韵""神""骨"，而在
"理""法"与"中和"。这就是赵孟頫很少言"韵""神""骨"，而唯倡论"古法""笔法"之
正的原因。由此，赵孟頫为理学书论的建立搭起了一座桥梁。从赵孟頫开始，书法的表现
主义思潮遭到全面扼杀。王羲之帖学开始成为一个封闭的系统，并形成书法权力话语与帖
学逻格斯道统。因此，从帖学的多元化历史要求而言，赵孟頫对帖学的干预无疑是一种逆
转，而二元崇王结构的失衡与破裂——王献之一脉的边缘化——使得书法主体论和个性
表现思潮遭到彻底压制，成为一股潜流。从元代到明代中期，可以看到在理学支配下的书
论对宋代尚意书风及明代中期尚意书风回潮的肆无忌惮的压制与攻击。从书法理学立场
来看，这成为世风不古、人心大坏的标志。⑦

因此，正书法即正人心，这已赤裸裸地将帖学异化为思想统治的工具。这个演变过程
从赵孟頫始而至项穆达到顶点，在完成帖学理学化建构的同时也为它的破裂埋下了伏笔。

自明代中期以来，赵孟頫的帖学统治已开始出现裂隙，反对赵孟頫书风及抨击赵孟頫
的书论已渐次出现。在这方面，祝枝山无疑是开风气之先的人物。在书法审美观念上，他
重新提倡北宋尚意书风，并由宋入唐，直接盛唐狂草一脉。他以一种久被遗忘的陌生化、个
性化狂草风格图式，重新激活了唐宋型狂草，被赵孟頫所抨击的黄山谷草书，也许还有旭
素、高闲草书，整合为一种新的草书风格图式，成为明代草书的典范，直接引发了徐渭以及

徐渭之后的晚明王铎、倪元璐、黄道周的书法表现主义思潮。从这个意义上说，祝枝山无疑是推动明代书法，实现创造性审美转换的枢纽式人物。至此，由于他的挑战性存在，赵孟頫所建立起的帖学终极信仰，已失去合法性依据了。对赵孟頫帖学道统的批判与清理开始构成中晚明书法重要现象，即使固守帖学道统的顽固保守主义者也卷入了这种批判思潮。以维护帖学道统著称的项穆在《书法雅言》中便对赵孟頫从书法到人格做了彻底否定。⑧

项穆对赵孟頫的批判抨击几乎是致命的，这意味着赵孟頫在明代无可挽回的没落命运。从明代中晚期开始，人格本体论与北宋尚意书风的回潮以及同时展开的对赵孟頫书风的批判清理，在很大程度上预示着帖学的范式转换。人们开始从两个路径在帖学内部寻求帖学转换的契机和突破，这主要体现在董其昌及后来的黄道周、倪元璐、王铎身上。董其昌显然不满于赵孟頫帖学，他对北宋尚意书风的积极评价虽然有限，但不无心仪的推崇接受，同时，包括他以禅宗立场对书法的审美阐释，都使他走向赵孟頫的反面。他在《画禅室随笔》中论到赵孟頫时说：

> 行间茂密，千字一同，吾不如赵；若临仿历代，赵得其十一，吾得其十七。又赵书因熟得俗态，吾书因生得秀色；赵书无不作意，吾书往往率意。当吾作意，赵书亦输一筹，第着意者少耳。

董其昌对赵孟頫书"俗""熟""正局"的指斥，其背后审美语境的置设是"淡意"的禅宗书学观念。与赵孟頫舍"韵"求理、舍神求法不同，董其昌与赵孟頫的对立处则在以"韵"释"理"、以"神"求"法"的陌生化审美路径，这使董其昌虽然并不能够真正属于倡导晚明帖学变革的人物，但他对赵孟頫书风的反拨至少也表明他是不满于帖学的理学桎梏，

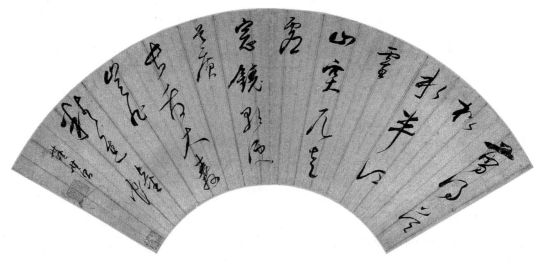

（明）董其昌《行草扇面》

而有意于帖学变革的,只不过他的帖学变革不是激进主义的,也不是主体论的。他以一种退避、隐逸的,同时不失雅化的圆融思致,表达出与晚明书法启蒙思潮完全对立的书法观念。从董其昌对帖学雅与淡意的审美追寻以及求逸却并不反法的矛盾观念中,可以发现,董其昌并没有真正走向与赵孟頫的对立。他试图以禅宗心性论和内在意境的抉发来改造赵孟頫的软媚甜俗,但由于对主体论的拒斥和对雅的片面耽迷强调,董其昌以另一种命运同样遁入赵孟頫的帖学泥淖。这招致来自晚明帖学启蒙思潮阵营的激烈抨击。

黄道周对董其昌的抨击与否定,表明以风格论而不是主体论改造帖学的破产。事实表明,晚明思想文化领域由理学到心学的重大转换,引发了书法领域的变革。晚明帖学启蒙思潮的崛起便顺应了晚明王阳明心学的思想推动,从而显示出帖学颓势的转机。它立足帖学内部但又打破了帖学道统的独断论,从而有效地冲破了帖学道统的理学桎梏,化解了帖学危机。黄道周、倪元璐、王铎对汉碑的取法表明他们已冲破帖学道统,而建立起全新的开放性帖学观念。同时,晚明帖学的中兴也激活了王献之和唐代草书,久被压抑的王献之书风和唐代旭、素狂草开始重新流行,羲、献二元结构的书史双重效应又得到某种程度恢复,从而为晚明草书提供了新的审美思想资源。王铎草书的突破在很大程度上即来自王献之的天才启示。虽然王铎为了表明其草书传统意义的正统性,尤其强调他对王羲之书法的独尊而对唐代旭、素狂草加以抨击不屑,但是不得不承认王铎草书纵肆不羁的郁勃之气还是在很大程度上得益于唐代狂草,只不过他力图将唐代狂草的疏狂归结到魏晋的逸气上。在王铎传世临帖中有大量唐人草书临帖便说明了这一点。而晚明帖学中兴的另一位巨匠倪元璐,则直接从唐代颜真卿书法中得到开启,并融入苏东坡斜画曳沓体式,恢复了行草书的篆籀笔意,拓展了《阁帖》的审美表现领域。此外,黄道周、张瑞图也以幽峭危咽和侧利横宕的碑味突破了崇王体系,而上溯汉魏钟繇、索靖古法,以章草及北派笔法融通魏晋风韵,从而以回溯的方式,激活了魏晋帖学传统,在裂变中实现了帖学变革与转换。但紧随而来的明代覆亡,清朝入主中原,在武力征服的同时重新建立起禁锢人性的理学统治,晚明心学思潮被强行打断,至此晚明帖学启蒙思潮也随之式微。随着王阳明心学的衰落,在书法领域,帖学的理学统治又重新恢复。赵、董帖学受到官方的极力推崇而成为干禄仕进的馆阁体。由此,皇家趣味和科举制度引导书风并形成书法权力话语,彻底消解了书法个性化表现途径。在这里,意识形态逻辑显然要远远大于审美逻辑。因为康熙、乾隆以一代雄主青睐赵、董书风,并不见得是真正出于书法审美上的动机,他们看重的也许恰恰是赵、董平庸风格下的思想驯服和甘为奴役,因为很难想象在一种激烈冲动的形式风格中会寄寓一种循规蹈矩的卑顺观念。清初统治者彻底扼杀晚明启蒙思潮,重建程朱理学道统,以《四书》八股取士,在书法领域倡导软媚书风,反拨黄道周、倪元璐、王铎、傅山个性反叛书风,便恰恰证明了这一点。清初统治者在晚明启蒙主义书风中看到的是令他们心悸的文化反抗意识与自由审美意志,因而强化思想

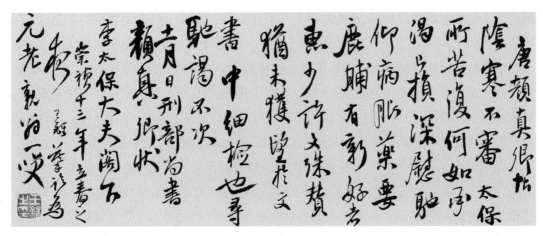

（明）王铎《临颜真卿鹿脯帖》

领域的理学统治，以奴役人性桎梏思想便成为其主导思想。对赵、董书风的倡导便与理学的倡导有着完全的内在一致性。赵、董书风在清初的光大遍至便是理学统治在书法领域的反映，至此帖学道统与程朱理学完全达成一致，并愈益趋于僵化、僵固，赵董书风在理学羽翼下成为钦定标准，这无疑是对王羲之这一帖学典范的最大歪曲。正如贡布里希所言："任何伟大的艺术家都具有这种两重性，他们总是可以被称为前一阶段发展顶峰的代表、新时代的先驱者，或被反对者称作引起堕落的祸首。"⑨当然，王羲之所垂范的帖学传统的"堕落"是赵、董所强加给的。

注　释：

① 传《王羲之自论书》，《法书要录》卷一，人民美术出版社，1984年，第4页。

② 参阅阿诺德·豪塞尔《艺术史的哲学》，中国社会科学出版社，1992年，第114—115页。

③ 孙过庭《书谱》里说："仲尼云：五十知命，七十从心，故以达夷险之情，体权变之道。亦犹谋而后动，动不失宜，时然后言，言必中理矣。是以右军之书，末年多妙，当缘思虑通审，志气和平，不激不厉，而风规自远。"孙过庭对王献之的批评便是缺乏"中和"的制约："子敬已下，莫不鼓努为力，标置成体。岂独工用不侔，亦乃神情悬隔。"孙过庭《书谱》，《中国历代书法论文选》，上海书画出版社，2002年，第129页。

④ "圆而且方，方而复圆，正能含奇，奇不失正，会于中和，斯为美善。中也者，无过不及是也。和也者，无乖无戾是也。然中固不可废和，和亦不可离中，如礼节乐和，本然之体也。礼过于节则严矣，乐纯乎和则淫矣，所以礼尚从容而不迫，乐戒夺伦而瀫如。中和一致，位育可期，况复翰墨者哉。……"

"天圆地方，群类象形，圣人作则，制为规矩。故曰规矩方圆之至。范围不过，曲成不遗者也。《大学》之旨，先务修齐正平；皇极之畴，首戒偏陂反陂。且帝王之典谟训诰，圣贤之性道文章，皆托书传，垂教万载，所以明彝伦而淑人心也。岂有放辟邪侈，而可以昭荡乎正直之道者乎？古今论书，独推两晋，然晋人风气，疏宕不羁。右军多优，体裁独妙。书不入晋，固非上流；法不宗王，讵称逸品？六代以历初唐萧羊以逮智永，尚知趋向，一体成家。奈自怀素，降及大年，变乱古雅之度，竞为诡厉之形。暨夫元章，以豪逞卓荦之才，好作鼓弩惊奔之笔。且曰，大年之书，爱其偏侧之势，出于二王之外。是谓子贡贤于仲尼，丘陵高于日月也？岂有舍仲尼而可以言正道，异逸少而可以为法者哉？奈何今之学书者，每薄智永、子昂似僧手，谓真卿、公权如将容。夫颜柳过于严厚，永、赵少夫奇劲，虽非书学之大成，固自书宗之正脉也。且穹壤之间，莫不有规矩；人心之良，皆好乎中和。……肇自元章，一时之论，致使浅近之辈，争赏毫末之奇，不探中和之源。徒规诞怒之病，殆哉书脉，危几一缕矣。"项穆《书法雅言》，《中国历代

书法论文选》，上海书画出版社，2002年，第526、521页。

⑤ 李煜说："善法书者，各得右军一体。虞得其美韵而失其俊迈，欧得其力而失其温秀，褚得其意而少变化，薛得其清而失于窘拘，颜得其筋而失之粗，柳得其骨而失于生犷，徐得其肉而失于俗，北海得其气而失于体格，张旭得其法而失于狂，献之俱得而失于惊急，无蕴藉态。"李煜《评书》，转引自王镇远《中国书法理论史》，黄山书社，1990年，第190页。

⑥ 关于《兰亭序》的风格问题，学术界有一点认识是共同的，即《兰亭序》的书法风格与传世王字法帖风格如《孔侍中帖》《十七帖》《远宦帖》《得示帖》等完全不类，缺少王字玄远的气韵和清俊洒脱的作风；而笔法上更是带有强烈的隋唐人笔意，缺少翻绞和丰富的技巧动作，多平动，与王字笔法迥别。这不论在《定武兰亭》还是在《神龙本兰亭》中都有显著的表现。《定武兰亭》传为欧阳询临拓本，观其笔迹多取圆势，笔势呆板，少风神，多唐人楷书笔意，与王字风格相差不可以道里计；《神龙本兰亭》传为冯承素勾填墨迹本，较之《定武兰亭》，《神龙本兰亭》多了些笔墨气息和锋颖萦带间的细微变化，但却不见王字典型的翻绞笔法，因而虽笔势劲利却显得笔法单一，气韵上也与魏晋风韵相去霄壤，而显然带有唐法的痕迹。郭沫若推断"神龙墨迹本即为《兰亭序》帖真本，就是陈隋间僧人王羲之七世孙智永所写的稿本"。这当然只是一个推论，目前无法得到证实。事实上，智永虽为王羲之七世孙，但书法上智永多以圆笔取势，较平和，笔法也较单一，与王字风格差别很大，而体现为南朝晚期书法风格，因而《兰亭序》神龙本不太可能出自智永手笔，而定为唐人所为。其次，观其笔势，《神龙本兰亭》应为勾填墨迹本，而非临本。

在中国古代书法史上，没有传世真迹而获得书圣地位、被后世尊崇不已的书家，王羲之虽然不是唯一的一位（汉代有张芝被称为草圣），但却是影响最大的一位，认真想来，这是让人非常困惑的。王羲之之后，没有真迹传世而被推崇备至的书家则几乎没有。颇为滑稽的是，由于王羲之书法缺少真迹传

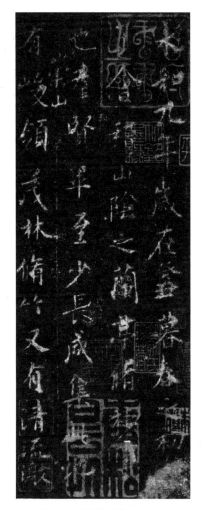

宋拓《定武兰亭》（局部）

世，即使以皇家之尊也可能被蒙骗上当，如被乾隆尊为《三希堂法帖》之一加以宝赏的王羲之《快雪时晴帖》便是一件拙劣的伪作。这也说明，如何认识和把握王羲之书法的风格并不是一件轻而易举的事。而由于没有传世真迹作品作依据，后世包括现当代对王羲之书法风格的认识只能是推断，即通过文献记载核证并以那些能够准确无疑地反映王羲之书法风格的作品作为基准作品（prime objects）来推断认定王羲之书法风格。现当代书法史学研究，虽然缺乏风格形态学的自觉，但对王羲之书法风格的推断认定，正是建立在诸如《十七帖》《奉橘帖》《得示帖》《丧乱帖》《姨母帖》《寒切帖》《远宦帖》这些能够准确无疑地反映王羲之书法风格的基准作品之上的。而这些基准作品的确定，则来自与其同时代或年代大致相同的传世真实墨迹的勘证，如《十七帖》《二谢帖》等在风格上便与《济白帖》及大量魏晋残纸具有风格相类性。这些作品确证了《十七帖》等王羲之杂帖作为王羲之书法风格的可靠性。而将《兰亭序》与这些体现王羲之书法风格的基准作品及其勘证这些基准作品风格可靠性的王羲之同时代传世墨迹相较，《兰亭序》风格的相异性便强烈显示出来。由此，是否可以这样说，现在我们见到的《兰亭序》，作为王羲之之作品，虽不存在书体之伪，但却存在风格之伪。因为即便《兰亭序》真的出自王羲之之手，但由摹本的误读而导致对王羲之《兰亭序》书法风格的严重歪曲乃至完全失真，在这种情况下，还有理由承认《兰亭序》为真迹吗？

唐摹《兰亭》本身风格的异化和严重失真，使后世对王羲之书法产生误读并由此直接导致帖学的衰颓

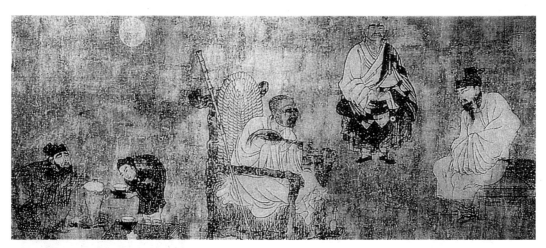

（传）阎立本《萧翼赚兰亭图》

便成为不可避免了。

　　《兰亭序》在初唐无疑声名显赫，不仅欧阳询、虞世南、褚遂良以大师之尊相继临摹，据传唐太宗李世民还命萧翼赚《兰亭》，死后作为陪葬物，将《兰亭》随葬昭陵，这都为《兰亭序》平添了神秘色彩。随着孙过庭的崛起，初唐书坛对《兰亭序》的推崇声势大减，而孙过庭的《书谱》也几无来自《兰亭序》的影响，在风格上明显承袭王羲之杂帖，而其破而愈完的刚断、绞转笔法则更多来自《丧乱帖》。到中唐，张怀瓘一反孙过庭对王羲之的推崇，而大力抑羲扬献，并斥王羲之字有女郎才，无丈夫气。在这种书史背景下，《兰亭序》的影响与地位更是无从谈起。至张旭、怀素、颜真卿出，《兰亭序》已几无地位。《兰亭序》已在他们的书法视野中消失，检视这个时期的书学论著包括书家言论，未见有片言只字提到《兰亭序》，至此《兰亭序》的地位一落千丈，这种情形一直持续到晚唐五代，直到北宋才发生改变。

　　北宋初期书法，承五代之弊，甚为落寞。宋太祖勤政之余颇属意翰墨，出内府所藏法帖，敕王著摹勒上石拓为《淳化阁帖》，此实为帖学之始。《淳化阁帖》除收秦汉名臣书家墨迹（多伪作）外，主要以二王行草书为主，唐人墨迹则未收，这明显见出宋人崇晋贬唐的书法倾向。不过值得注意的是，宋人虽以晋人书法为书法复兴之基，但对晋人也始终是抱着间离立场的。这在苏东坡、黄山谷、米芾书法中都有强烈的表现。因此，在宋代《兰亭序》的地位虽较中晚唐有所回升，但终归是不高的。苏东坡早年学过《兰亭》，中年以后便弃而转学颜真卿、杨凝式，翻检东坡书论，很少看到他对《兰亭序》的赞誉；黄山谷则对《兰亭序》面恭而实倨，他认为："兰亭虽真行书之宗，然不必一笔一画为准，譬如周公、孔子不能无小过，过而不害其聪明睿圣，所以为圣人。不善学者，即圣人之过处而学之，故蔽于一曲，今世学《兰亭》者多此也。鲁之闭门者曰，吾将以吾之不可，学柳下惠之可，可以学书矣。"这应该说是尚意书家的典型口吻，对一笔一画追摹《兰亭》，他是不屑的，而这还只是客气的说法。他在一首咏杨凝式的诗中，则径称《兰亭》为俗书，诗云："俗书喜作《兰亭》面，欲换凡骨无金丹。"从诗中可知，在北宋书坛，《兰亭》是颇为流行的，而这些追摹《兰亭》的书风在黄山谷看来却不过是俗书。这里不排除黄山谷对刻意摹古的鄙视，但实际上由此也透露他对《兰亭》不屑的消息，他的书法创作也证明了这一点。从现存墨迹看，黄山谷一生从未临过《兰亭》，他的书法也丝毫没有受到《兰亭》的影响。米芾相较苏东坡、黄山谷是崇晋情结比较强烈的人物，但他的书法也几无《兰亭》的影响——虽然他不曾一次地临过《兰亭》——他的书风实得益于二王杂帖、王珣《伯远帖》及初唐虞世南、褚遂良的影响。可以说北宋苏东坡、黄山谷、米芾对《兰亭》皆面恭而实倨，以他们睥睨千古的开张胆略和意气，他们对《兰亭》甜腻呆板的风格显然是不会入眼的。也正是因为绕开了《兰亭序》的笼罩和风格陷阱，苏、黄、米才开辟出超晋迈唐的一代写意书风。因而宋代虽为帖学的发端，但北宋尚意书风却与帖学实在关系不大。他们对《兰亭序》的拒斥态度便明白地显示出这一点。

　　《兰亭序》真正被推为神圣经典的时代是在元代，这也可视为帖学的正式发端。如果说初唐唐太宗

李世民完成了王羲之的造神运动的话，元代赵孟頫则完成了《兰亭序》的经典化运动。《兰亭序》成为与王羲之书圣地位相匹配的书法圣经，并成为帖学的元典。从此开始，学帖几无不以《兰亭》开始。赵孟頫认为："魏晋书至右军始变为新体。《兰亭》者新体之祖也。然书家不学《兰亭》，复何所学，故历代咸以为例。"

赵孟頫自己更是身体力行，他一再临习《定武兰亭》，并一跋再跋，以至十三跋。赵孟頫对《兰亭序》的推崇于此可见一斑。赵孟頫于书于画皆以古意相尚，他的名高一代，实将文人画推到一个新的历史高度。而相对于他的绘画，他在书法上的识见是有问题的。王羲之法帖那么多，而且不乏能够真正体现王字魏晋风格风韵者，如《十七帖》《得示帖》《丧乱帖》《远宦帖》《二谢帖》等等，赵孟頫视而不见，却独耽力于明显带有唐人"法"的痕迹的《兰亭序》以及显系伪作的《快雪时晴帖》，以至一生抖擞不去一个"俗"字和一个"媚"字，此皆误法《兰亭》之误也。此一误，不仅误了赵孟頫，也误了从元到清的帖学。试想，如果赵孟頫推崇并加以力学的不是《兰亭序》，而是《得示帖》《十七帖》，则赵书肯定会是另一种样子，而以赵书为范式的元明清帖学也就不会妍媚靡弱以至颓废不振了；再进一步假设，如果《兰亭序》不经过唐人的歪曲，而能够保留王羲之原迹的风格精神，则赵孟頫书法及后世帖学也定会成另一种格局。从这个意义上看，《兰亭序》对帖学而言关系至巨，真可谓成也《兰亭》，败也《兰亭》，而不幸的是，帖学的最终命运是败在《兰亭》！

赵孟頫之后的董其昌，对赵一生看不上眼，并一生与赵较劲，但在对《兰亭》的推崇上却一脉相承。董也是对《兰亭》一临再临，传世《兰亭》临本竟有十余通之多。董书取法较杂，并自认为宋人颇有心得，但他的书法实为唐宋孱弱的混合体，于唐人则实是未着边际，如果有的话，也是从《兰亭序》的异化风格中得到的。此外，对禅宗的耽迷，使董其昌始终以淡意相尚，但这与晋韵又实是两码事。因而颇可玩味的是，董其昌虽一生将赵孟頫视为敌手，但董除了在书法的淡意和松活上较赵书稍胜一筹外，在对《兰亭序》的接受和帖学观念上则是如出一辙。清初书坛，赵、董书风的相继流行，以至同沦为趋时贵书便充分说明了这一点。

帖学的衰败，在很大程度上是由赵孟頫误法《兰亭》造成的，也就是取法不高造成的。将《兰亭》推为"天下第一行书"的神圣化举动，使《兰亭》成为帖学的元典和学王的不二法门，而赵孟頫自身的身体力行和他实际上成为有元一代的帖学宗师，皆使帖学全面走向误区。一个显著的事实是，从元代开始，学帖无不从《兰亭》始，著名书家无不临习《兰亭》，此尤以清代为盛。阮元在《南北书派论》中已指出这一点："元明书家，多为《阁帖》所囿，且若《禊序》之外，更无书法，岂不陋哉！"这里的关键还在于，《兰亭序》实是严重失真的唐人风格，而不是王字的原貌，此帖学走向衰颓的关捩！

⑦ 赵孟頫说："心为人之帅，心正则人正矣。笔为书之充，笔正则书正矣。人由心正，书由笔正，即《诗》云'思无邪'，《礼》云'毋不敬'，书法大旨，一语括之矣。……如桓温之豪悍，王敦之扬厉，安石之躁率，跋扈刚愎之情，自露于毫楮间也。他如李邕之挺竦，苏轼之肥鼓，米芾之努肆，亦非纯粹贞良之士，不过啸傲风骚之流尔。至于褚遂良之遒劲，颜真卿之端厚，柳公权之庄严，虽于书法少容夷俊逸之妙，要皆忠文直亮之人也。……故欲正其书者，先正其笔；欲正笔者，也正其心。"

"正书法，所以正人心也。正人心，所以闲圣道

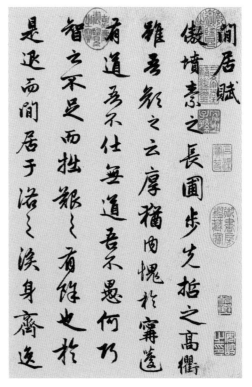

（元）赵孟頫《闲居赋》（局部）

也。子舆拒杨、墨于昔，予则放苏、米于今，垂之千秋，识者复起，必有知正书之功，不愧为圣人之徒矣。

"苏米之迹，世争临摹，予独哂为效颦者，岂妄言无谓哉？苏之点画雄劲，米之气势超动，是其长也。苏之浓耸棱侧，米之猛放骄淫，是其短也。皆缘天资虽胜，学力乃疏。手不从心，借此掩丑。譬夫优伶在场，歌喉不接，假彼锣鼓乱兹音声耳……然蔡过乎妩重，赵专乎妍媚，鲁直虽知执笔而伸脚挂手体格扫地矣。苏轼独宗颜、李，米芾乃兼褚、张。苏似肥艳美婢，抬作夫人，举止邪陋而大足，当令掩口。米若风流公子，染患痾疚，驰马试剑，而叫笑旁若无人。"见方闻《心印》，上海书画出版社，第1页。

⑧ 项穆说："若夫赵孟𫖯之书，温润闲雅，似接右军正脉之传，妍媚纤柔，殊乏大节不夺之气。所以天水之裔，甘心仇敌之禄也。

"明初肇运，尚袭元规。丰、祝、文、姚，窃追唐躅，上宗逸少，大都畏难。夫尧舜人皆可为，翰墨何畏于彼？逸少吾师也，所愿学是焉。奈自祝、文绝世以后，南北王、马乱真。迩年以来，竞仿苏、米。王、马疏浅俗怪，易知其非；苏、米激厉矜夸，罕悟其失。斯风一倡，靡不可追。攻乎异端，害则滋甚。况学术经纶，皆由心起，其心不正，所动悉邪。宣圣作《春秋》，子舆拒杨墨，惧道将日衰也。其言岂得已哉？柳公权曰：'心正则笔正。'余则曰：'人正则书正。'取舍诸篇，不无商、韩之刻，心相等论，实同孔孟之思。六经非心学乎？传经非六书乎？正书法，所以正人心也。正人心，所以闲圣道也。子舆拒杨、墨于昔，予则放苏、米于今，垂之千秋，识者复起，必有知正书之功，不愧为圣人之徒矣。"见项穆《书法雅言》，《历代书法论文选》，上海书画出版社，1979年，第532、512页。

⑨ 贡布里希《艺术与人文科学贡布里希文选》，范景中编选，浙江摄影出版社，1989年，第93页。

章三　文人创作意识的觉醒
节一　书家地位与审美风尚

● 地位提升与身份转移
● 玄学对美的关照
● 名利场情境逻辑

　　自文字诞生以来，由于文字连接天地的神圣功能，依附文字而生的书法也地位显赫。商周以来，书法占据礼乐文化的中心地位。周代"六艺"，书法列居其中，成为贵族子弟必修的课目。汉代儒学独尊以来，书法更成为"王政之始、经艺之本"。不过，这只是围绕书法的礼乐教化功能而言。就书法的审美价值来说，却遭到普遍漠视，而书家本身同样处于被漠视的边缘化地位。自商周至秦代以来，书法家类同工匠，为技艺之卑者。也就是说，掌握书法技艺的书法家只是一种职业手艺人，而书家的书写行为往往与工艺化过程的匠作连在一起。如甲骨卜辞的锲刻、金文的翻铸、秦汉碑刻摩崖的镌刻，都使书法家等同匠人。这与古希腊艺术家的卑微地位有相似之处。"希腊的艺术家在社会上的地位，是被上层阶级所看不起的手工艺者、卖艺糊口的劳动者、丑角、说笑者。他们的艺术虽然被人赞美尊重，而他们自己的人格与生活是被人视为丑恶缺憾的（戏子在社会上的地位至今还被人轻视）。希腊文豪留奇安（Lucian）描写雕刻家的命运说：'你纵然是个飞达亚斯（Phidias）或波里克勒（希腊两位最伟大的艺术家），创造许多艺术上的奇迹，但欣赏家如果心底明白，必定只赞美你的作品，而不羡慕作你的同类；因你终是一个贱人、手工艺者、职业的劳动者。'"[①]孔子在《论语》中所说"君子不器"，无疑也有着类似的倾向。

　　书法家地位的提升是随着书家的身份转移与书法审美意识的觉醒而得以实现的。汉代以来，随着士阶层的兴起，书法逐渐成为审美趣尚的中心，翰墨之道生焉。余英时在《士与中国文化》中，论到书法艺术化与

砖铭

士大夫自觉的关系时说："书法之艺术化起于东汉而尤成于其季也。在时间上美与士大夫自觉之发展过程吻合,谓二者之间必有相当之连贯性,别或不致甚远于事实矣。……亦因此之故,草书始为时人所喜爱,益草之任意挥洒,不拘形迹,最与士大夫之人生观相合,亦最能见个性之发挥也。……复次,草书之艺术性之所以强于其他书体者,尤在其较远于实用性。"②这个时期日渐浓厚强烈的书法审美风尚为魏晋书法的文人化和审美自觉奠定了基础。书法由吏人工匠手中转到文人学士手中,并成为上至皇帝、皇后,下至将相士夫的普遍爱好。但相对魏晋时期书法审美高度自觉与人的对象化,汉代书法审美还只是来自一种礼教束缚下的感性经验的施放和书法美的启蒙,尚未体现出人物之美。这个时期,很多书法都出自缺乏书法技巧修养的匠吏之手,如西北汉简、摩崖碑刻、砖铭等,这些民间书法在表现出某种朴质烂漫之趣的同时,也在整体上表现出俗化倾向,它缺乏严格意义的技巧支撑,同时,在趣味、图式、价值上也不具备个性化的精神表现,其风格是类型化的。

魏晋时期,随着儒家谶纬经学的崩溃,老庄玄学取代儒家经义成为文化主流,并以其反正统反礼教的思想形态,成为文人士大夫的一般信仰,这种一般信仰以其对世界宇宙法则与人的生存本体论真理性的思考,而与统治者的官方哲学——儒学,划清了界限,从而玄学成为文人士大夫的个体哲学。

玄学对美的关照,对来自人格本体的智慧、襟抱、风仪、谈吐、言辞及内在精神的无限关注,使玄学成为美的哲学。"晋人以虚灵的胸襟、玄学的意味体会自然,乃能表里澄澈,一片空明,建立最高的晶莹的美的意境。"③在玄学支配下的书法也超越实用性羁绊和一般性审美赏悦,而成为人的对象化。书法之美成为人物之美。书法与文学、诗赋共同成为展示、追求个体生命不朽的象征。至东晋,书法已远远超过文学绘画、诗赋而成为文人审美活动与审美信仰的核心,这个时期占据文化中心地位的是书法家,而不是文学家、画家,王羲之在东晋的地位要远远超过同时期的文学家孙绰,甚至佛僧名流支道林,而成为时代文化精神偶像,也成为士族文化的象征。宗白华说:"晋人风神洒落,不滞于物,这优美自由的心灵找到一种最适宜于表现他自己的艺术。这就是书法中的行草。"④书法与玄学的合流不仅使书法上升到形而上的哲学层面,而且牢固地建立起文人化书法道统。书法由经艺之本转换为体现人格本

(唐)孙过庭《书谱》(局部)

体论的心灵化艺术。"心灵必须表现于形式之中,而形式必须是心灵的节奏,就同大宇宙的秩序定律与生命之流动演进不相违背而同为一体一样"⑤,文人的审美趣味和文化价值追寻规定着书法的趣味、图式价值与标准。即使皇帝、王公大臣的书法审美趣味也无不遵循着文人书法的价值标准。书法由此成为文人所专属的精神领域,这极大提升了书家的社会地位。

在东晋南朝,书法成为清流展示人格、襟抱之类的手段,甚至也构成其玄学化人生的一个重要内容,在优游林下、共析论理、谈玄论辩之余,书法成为重要的审美活动。这种审美活动是超功利的,是一种来自纯粹人格论和生存论的生命境界的昭示,它遵从着士大夫的文化人格逻辑,将书法从世俗工具理性的桎梏中解放出来,而拒斥着世俗世界的侵袭。可以看到,在东晋南朝,其书法的文化指向与人格展示是极其鲜明强烈的。这也包括士大夫之间的书法争胜。⑥⑦这种书法争胜虽然也遵从着名利场情境逻辑,但却与干禄仕进无关,它是玄学氛围下士大夫以名相高、心存不朽的文化价值追寻,也是士大夫清流信仰世界的全面展示。"艺术家是个小造物主,艺术品是个小宇宙,它的内部是真理,就同宇宙的内部是真理一样。"⑧

注 释:

① 宗白华《美学散步》,上海人民出版社,第234页。
② 余英时《士与中国文化》,上海人民出版社,2003年,第301页。
③ 宗白华《美学散步》,上海人民出版社,第211页。
④ 宗白华《美学散步》,上海人民出版社,第212页。
⑤ 宗白华《美学散步》,上海人民出版社,第232页。
⑥ 孙过庭《书谱》云:"谢安素善尺牍,而轻子敬之书。子敬尝作佳书与之,谓必存录。安辄题后答之。甚以为恨。"《历代书法论文选》,上海书画出版社,2002年,第124页。
⑦ 王僧虔《论书》云:"庾征西翼书,少时与右军齐名。右军后进,庾犹不忿。在荆州与都下书云:'小儿辈乃贱家鸡,爱野鹜,皆学逸少书。须吾还,当比之。'"
"(齐太祖)尝与王僧虔赌书,书毕,问曰:'谁为第一?'对曰:'臣书臣中第一,陛下书帝中第一。'帝笑曰:'卿可谓善自为谋矣。'"《历代书法论文选》,上海书画出版社,2002年,第58页。
⑧ 宗白华《美学散步》,上海人民出版社,第232页。

节二 艺术认同与艺术创造

● 个体独立与审美自觉
● 书法成为人的符号
● 价值追求

　　魏晋书法围绕着玄学思潮的展开,实现了文化—审美的突破,并随之实现了人的自觉与文的自觉。这突出表现在魏晋书人格本体论的确立。书家主体由宇宙本体论的桎梏中解脱出来而趋于个体独立及审美自觉,从而魏晋书家观照书法的审美方式发生了根本改变。书法由儒家知识论背景下的教化工具而成为独立的艺术本体,并成为人的象征符号。玄学与书法的结合,使书法突破有形象限和形而下的工具理性桎梏而成为人的内在和审美自由的象征。这成为书法美的历程的开端。卡西尔在《人论》中认为:"艺术是一个独立的话语宇宙(universe of discourse)。"①艺术从宇宙自然中诞生,同时又超越了自然宇宙的本然状态,而与人心发生了密切的联系,或者说艺术本来便是人与大自然冥契的产物,离开了人本身,艺术将不复存在。从这个意义上,艺术更多的是基于人自身文化—审美的内在需要的一种发现和创造,它服务于人的心灵和情感需要。"艺术往往被界定为一种意在创造出具有愉悦形式的东西,这些形式可以满足我们的美感。"因而,艺术既是自然的人化,也是人的对象化,它独立于人与自然,并成为反观自然与人本身的话语宇宙。"艺术使我们看到的是人的灵魂最深沉和最多样化的运动,但是这些运动的形式、韵律、节奏是不能与任何单一的情感状态同日而语的。我们在艺术中所感受到的不是那种单纯的或单一的情感性质,而是生命本身的状态过程。是在相反的两极——欢乐与悲伤、希望与恐惧、狂喜与绝望——之间的持续摆动过程。使我们的情感赋有审美形式,也就是把它们变为自由而积极的状态。在艺术家的作品中,情感本身的力量已经成为一种构成力量(formative power)。" ②

　　在公元4世纪之前的漫长世纪里,书法始终没有产生自觉的审美意识及获得独立的审美地位与发展,它与文字的实用功能长期纠缠不清,而在很多情形下,来自官方的普遍教化和工具理性又将书法严格限定在翼卫教经、经艺之本的载道层面,而遮蔽了书法的审美本源。这在儒家书法观念中始终占据主流,并成为儒家经艺模式下的书法原则及书法存在状态。项穆在《书法雅言》中的一段话,可视为儒家这种书法文化要求的体现:"然书之作也,帝王之经纶,圣贤之学术。至于玄文内典,百氏九流,诗歌之劝惩,碑铭之训戒,不由斯字,何以纪辞? 故书之为功,同流天地,翼卫教经者也。"同样的言论在汉代赵壹《非

草书》中也早已出现。两相对照，便可以明白看出，儒家经艺观念对书法审美的天然抵触和拒斥："且草书之人，盖伎艺之细者耳，乡邑不以此较能，朝廷不以此科吏，博士不以此讲试，四科不以此求备，征聘不问此意，考绩不课此字。徒善字既不达于政，而拙草无损于治。推斯言之，岂不细哉？"对儒家经艺来说，书法始终是与政教伦理与社会教化联系在一起的，它将书法推到王政之始、经艺之本的高度，但在审美上却始终对书法的本体价值保持缄默。事实上，对儒学而言并不存在独立于道德教化之外的主体性审美。儒家强调的是文质彬彬——道与艺的结合和统一。而在很大程度上，道构成对艺的绝对统辖，这导致艺成为道的精神传声筒，并在大多数情形下构成对人这一主体的全面压抑。因此，也就不难理解赵壹对冲破儒家经艺观念辖制的草书审美思潮所作出的卫道式回应与抨击。因为草书的审美自由和个性反叛意识已构成对儒家伦理教化的猛烈冲击。对儒家而言，这已不单纯是一个书法问题，它实际已牵涉到世道人心之大防。后世儒学书论一再强调的书品即人品、心正则笔正，从一个侧面证明了这一点，从而也表明儒家观念如何谋求从道德教化的意识形态层面左右和制约书法的审美自觉和主体论的实现。

因此，从书法审美本体进程考察，书法的艺术认同是从公元4世纪开始，随着书法与儒学的冲突而展开的。也就是说，书法的艺术认同在儒学思想内部无法真正酝酿生成。不仅如此，儒学对道德本体的独尊始终抑制了艺术审美的自觉，进而也对人格主体造成全面抑制。这便使得书法艺术认同的发端不能不从冲破儒家的观念桎梏开始。这一过程伴随着两个具体内容而展开：一是文人创作意识的觉醒，一是草书的本体化。魏晋时期，随着人的自觉与文的自觉，书法艺术创作已与实用性书写做出绝对的划分。书法作为立言的一种方式已与个体生命的不朽联系在一起，书法成为人的内在精神、智慧、风度和才性的表现。由此，对书法之"意"的领悟、体察已对书法主体有了形而上的文化要求。这在传王羲之《书论》中已明确提示出来：

夫书者，玄妙之伎也。若非通人志士，学无及之。

由此，书法已由外在自然模拟转向人的内心，并成为人的符号。书法所要表现的就是人的内在精神和人格本体与人的无限性。这意味着书法精神和人格本体的实现无疑是在玄学思潮下取得的，是书法与玄学一体化的产物。在这种书法玄学化的整体氛围中，对书法的文人化要求已是题中应有之义。《周易·贲卦·彖传》："观乎天文，以察时变；观乎人文，以化成天下。"书法正是从玄学这一文化原型出发，结合个体生命感性，从而上升到天地之心的哲学高度。

在魏晋时期，草书的审美本体化及形式自律构成这一时期书法艺术趋向自觉与独立的标志，也是魏晋书法谋求艺术意志、实现书史超越的象征。草书作为书体，应该是伴随

（三国）钟繇《宣示表》

着隶变进程开始滥觞，因而，草书可以说是隶变过程的衍生物。相对于篆书、隶书正体，草书始终不被看作独立的书体，这决定了它的民间书法俗化性质。在书法史上，草化与正化、俗化与雅化之间始终存在着一种矛盾的联系与纠结。书法随实用而演进，因而草化是正化的必然前提，而推动草化实现的力量往往来自民间，这就决定了草化的俗体性质。书史上，秦隶、汉简无不是来自民间的俗体。在两汉至魏晋南北朝时期，书法的嬗变主要表现为隶变与楷隶之变。隶变于东汉晚期已趋于终结，紧承隶变终结开启的是自东汉晚期萌芽至三国魏晋南北朝发端的楷隶之变。相对而言，楷隶之变所经历的本体化进程要大大短于隶变。而这又有不同的表现：南派楷隶之变至钟繇已趋于完型，并被公认为楷书之祖，而北派楷隶之变则落后于南派一个多世纪。在书史上，虽有"汉兴有草书"之说，不过草书作为书法文本，在整个两汉时期始终处于附庸地位。在更多情形下，草书被称为稿草，即非正式书写的潦草之书，这颇能从书史本源上说明草书的文化身份与书史地位。但就是这种民间化的俗体草书却在东汉晚期大发异彩，在广大士人中间掀起轰轰烈烈的草书浪潮。草书也一跃成为显示书法审美自觉与新变的显赫书体。颇为耐人寻味的是，草书始终受到来自官方及儒学正统派的抵制，由此，东汉晚期草书也以其对正统思想的疏离和审美自由的追寻而获得了观念史的意义。这是书法思想史的真正开端。

魏晋书法在很大程度上延续了东汉晚期以张芝为代表的草书文人化指向，并使其与玄学合流，从而使草书获得了独立的书史地位。无论如何，草书都是书法文人化与书法审美走向自觉的开端。在魏晋时期，书法艺术的创造性与文化认同、书法主体意识的觉醒与书法艺术的自觉都集中在草书领域，而隶书正体却退居实用领域而趋于整体衰落。后世认为对王羲之书"龙跳天门，虎卧凤阙"的评语，显系指其隶书，但王羲之包括东晋王谢郗庾书法世家皆无隶书传世，这似乎颇能说明隶书在东晋的尴尬地位和窘境。实际上，在东晋由于隶书的实用化性质，使其一直与实用性书写和日常用途——如题榜刻碑紧密联系，从

而为东晋士族清流所拒斥而视为匠作,远离文人书法核心。毋庸置疑,草书的崛起及与玄学清流士族的结合,并不单纯是一个书法问题,它还牵涉到思想史深层及自东汉至魏晋士风的演变。事实上,如果没有东汉桓灵之际的二次党锢之祸所造成的东汉士人与大一统王权的疏离、儒家经学的崩溃以及从清议到清谈的玄学转换,草书就不会凸显出自由审美价值而成为士人个体反叛的形式表达与观念寄托,因而,草书的审美本体化在很大程度上是思想史价值选择与文化给定的结果。"有意义的综合就是创造过程本身。"而从艺术史的形式自律来看,草书有意味的抽象形式以其形式冲动和感性冲动为自由审美和艺术意志的实现开辟了广阔的空间。魏晋书法将"意"这一玄学化精神本体与人格理想寄寓到草书的抽象形式中,使其成为书家生命人格的迹化。德国哲学家谢林说:美是有限呈现出来的无限。草书的自由审美形式作为风格创造正连接着书家个体的人格理想以及内在精神的超越和无限自由的追思。因而,草书作为一种书体与形式风格,最紧密地与人连接在一起,从而使书法成为反映人的艺术,这是中国书法走向自由创造的伟大开端。从这个意义上说,艺术创造始终离不开感性生命与主体自由审美意志的实现,艺术创造个体只有与生命的不朽价值追求连接起来才是实现创造力的开端。

注　释:
① 卡西尔著,甘阳译《人论》,上海译文出版社,2013年,第189页。
② 宗白华《美学散步》,上海人民出版社,2015年,第189页。

节三 由俗而雅的质变趋势

- 自觉与非自觉
- 文人化传统
- 俗雅的对立

中国书法史,可划分为两个不同的历史时期,即书法的非文人化与书法的文人化时期。也有学者将商、周、秦、汉书法划分为书法的非自觉期,而以魏晋为开端划为书法的自觉期。①

不过,在很大程度上,书法自觉与书法非自觉、书法文人化与书法非文人化并不能构成书史内涵和概念上的完全对应。自觉与非自觉的界定着重于书法审美,而文人化与非文人化的界定则着重于书家主体本身,即着重于书法如何从类型化走向个性化。书法的本体化价值选择,使书法由人格宇宙化向人格本体论转化,并在与儒、释、道文化融合的过程中,开启了书法文人化历史渊源,因而,两者在书史内涵方面还是存在着明显的不同,而相对来说,书法文人化无疑构成书史的核心。

考察书法文人化传统的源流与建立,对深入研究书史无疑具有重大意义。书法的文人化,其书史意义首先在于,书法文人化传统的建立,推动古代书法完成由匠技到艺术的审美转变,它实际上标志着书法由俗而雅的质变趋势。

上古三代秦汉时期,无论是甲骨文、金文,还是小篆、汉碑、简帛、摩崖,大多由无名书手即民间书家完成,因而带有强烈的匠技、工艺或俗化成分。而其作品本身也体现出审美上的类型化与文化上的集体无意识。这里所说的雅俗并无高下之分,而是依据文化学家所谓大传统、小传统,精英文化(亦称高雅文化)、俗文化等理论划分所提出的概念。

书法的非自觉与非文人化使书法沦为普遍教化与伦理的工具或陷于日常应用而不知,受工具理性支配,书法行施的只不过是文字载体意义上的实用功能,远离书法的精神性表现和主体审

(西汉)《灯铭文》

美表现，其审美价值的实现也只是限定在文字美化的装饰性层面。而书法文人化的实现，则使书法由对外在自然的膜拜转向关注人的内心——心源，从而主体情感的表达构成书法的主调，同时书法与文化的结合也开始冲破集体无意识，魏晋玄佛合流与书法的整合便表明了这一点。

其次，在文人化传统建立过程中，书法笔法趋于成熟并建立起以名家为传授核心的完整的笔法谱系。从东汉晚期至三国初，笔法传授谱系开始形成。据唐张彦远《法书要录》传授笔法人名记载：

（西汉）马王堆帛书（局部）

蔡邕受于神人而传之崔瑗及女文姬，文姬传之钟繇，钟繇传之卫夫人，卫夫人传之王羲之，王羲之传之王献之，王献之传之外甥羊欣，羊欣传之王僧虔，王僧虔传之萧子云，萧子云传之僧智永，智永传之虞世南，世南传之授于欧阳询，询传之陆柬之，柬之传之侄彦远，彦远传之张旭，旭传之李阳冰，阳冰传徐浩、颜真卿……凡二十有三人，文传终于此矣。

这个笔法传授谱系虽有后世臆造的成分，不可尽信，但笔法的神秘性和门派家族意义的垄断性使其在隔代书家中递相授受、传承还是合乎书史真实的现象。如无历代大家对笔法的传承革新，则建立在笔法传授基础上的风格嬗变就变得不可想象了。值得指出的是，笔法传授的过程，亦即书法的文人化传统建立的过程。在这个由俗而雅的嬗变过程中，民间书法被逐渐边缘化了，成为被压抑遮蔽的历史记忆。从晋唐开始，笔法开始构成文人书法的核心。

更为重要的是，书法文人化传统的建立，使文人书法成为书史的价值核心，并建立起自洽的文人化审美精神体系。由此，书法被严格地限定在文人化限囿之内。从唐代开始，

（东汉）《遂内中驹死册》（局部）

更是通过科举，将书法与文人仕途紧密地联系在一起。文人必擅书，甚至书法成为文人进入仕途的必修课，如唐代选官，楷法遒美即为定例，这种情形一直延续到清朝光绪年间废除科举制才彻底终止。

那么在书史上，书法的文人化传统究竟肇端于何时？按学术界公认的看法，是将魏晋作为书法艺术走向自觉的开端。这是一个人的自觉与文的自觉的时代，也是一个主体人格趋于高度自觉的时代。从书史考察，这个时期的书法理论、书法创作皆趋于高度自觉，东晋王、谢、郗、庾四大家族书家辈出，各擅胜场，王羲之、王献之的出现更是将魏晋书法推到一个超绝古今的高度。

当然，书法文化传统的建立有一个历史发展过程，这个发展过程是渐进的，与前代存在着密切的联系。如以张芝为代表的东汉士人草书潮流便在书家主体意识与审美观念选择方面为魏晋书法文人传统的建立作了奠基。东汉士人以草书为突破口，张扬个性和生命意识，在士人中间造成极大的震荡，他们甚至弃绝儒家经典，而全身心地投身草书，表现出狂热的追求。从东汉晚期的草书潮流中，我们看到与玄学思潮背景下魏晋书家以书竞胜相似的艺术情景，而东汉时期在清议背景下发起的这场非比寻常的草书运动确实也为魏晋书法文人化传统建立起历史基点。不过，两相比较，区别还是存在的，这表现在：一、东汉晚期草书还处于章草古质阶段，性质上属稿草，尚未完成向今草的过渡，由章草到今草这一历史性变革要等到王羲之出现才能够完成；二、东汉晚期草书的产生虽然极大地引发了东汉士子们的审美热情，同时极大地张扬了他们的主体意识和审美人格，但是这一时期的草书尚不具有自觉的文化意识与风格史主导主动，这与魏晋玄学思潮推动下的书法创作在文化学上的意义不可同日而语。"严肃的真正的担负责任的艺术必定会卷入生命和人类存在的意义之类问题的探讨，这些艺术使我们面对着改变我们生活方式的要求，无论民俗艺术还是流行艺术中，这种要求几乎是不存在的。"②

在以史官文化占据主体地位的中国传统文化艺术领域，俗往往意味着非正统、边缘化的傍流品存在。在儒家中庸美学中，俗则意味着野与不雅。孔子曰："质胜文则野，文胜质则史，文质彬彬，然后君子。"雅即正，俗则野。因而俗在中国传统艺术美学中是占据不到

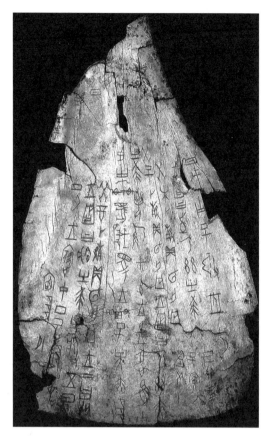

祭祀狩猎涂朱牛骨刻辞

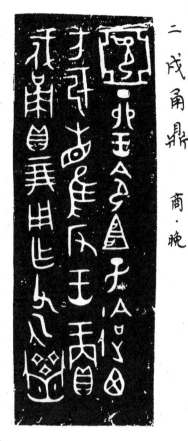

（商代）《戍甬鼎》

亞見，丁卯，王令宜子逾（合）西
方于省，隹（唯）反（返），王商（賞）
戍甬貝二朋。用乍（作）父乙彝斯。

任何地位的。

　　不过，俗作为雅的对立面，它又往往象征着一种民间趣味与活泼生气，在很多情形下两者又构成对立中的补充。儒家经典《诗经》中，《风》《雅》《颂》的审美文化整合便说明了这一点。因而，当站在书法大传统与小传统相互转化这一立场来看待雅俗问题，雅俗之间又是对立统一、可以相互转化的。这种价值调整位移与美学范式转换便使得书法风格史的演变开始与观念史、趣味史相整合而具有了思想史的意义。就汉晋书法的由俗而雅的质变趋势而言，离不开魏晋人的自觉与文的自觉背景下的书法审美意识的觉醒。

　　无论如何，在东晋玄学思潮这一新的文化语境中产生的新的书史主导动机，在很大程度上裹挟进占据文化垄断地位的门阀士族新的美学原则和审美趣味，它在书法史的多向变化和发展中，把握住了草书的嬗变脉络，使草书由民间化小传统向文人化大传统转捩。无论如何，草书在东汉晚期书史演进的目标和价值预设都是极不确定的，它对儒家正统文化范式的叛离和其民间化审美趣味都极有可能使它遭受灭顶之灾。因而，草书在书法史有机境遇中主导地位的获得，并不是来自书法本体的规定，而是借助人的自觉这一感性解放的审美契机得以实现的，这一历史机缘的促成是与魏晋玄学思潮背景下文的自觉、书法审美

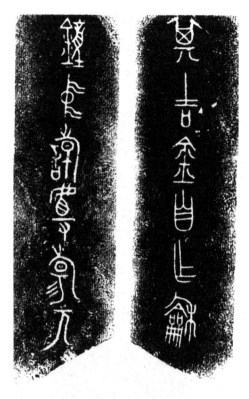

春秋《楚王孙铜钟铭》

意识的觉醒与独立分不开的。

注　释：

① 关于书法自觉期的划分是书法史分期讨论的关键问题。目前史学界普遍认同魏晋书法是书法自觉的开端。将魏晋视作书法自觉期开端的合理性在于，它将书法与人的自觉及文的自觉的进程紧密连在一起进行考察。书法作为艺术在很大程度上是文化给定的结果，而不是纯粹形式化的结果，只有当书法反映出主体精神并成为人的对象化时，书法作为一门艺术才得以成立。甲骨金文之所以不能作为书法艺术自觉的开端，就在于甲骨金文还只是孤立地反映出工匠技艺之美，而没有与人的心灵发生联系，因而，主体精神和人格本体的缺失使书法难以真正走向自觉。

黄简《中国古代书法史的分期和体系》综合各家观点，认为：

中国的书法艺术始于何时，众说纷纭，莫衷一是，各家的观点散见于历代书论和近年的报刊文章中，大致说来，可归纳为下列六种：

（一）文字同期说，认为文字创始同时就有了书法。理由很简单，使用文字必须要书写。而各人的书写自然会有巧拙、高下、美丑之分，其中给人以美感的书写，不管它多么原始，就是书法。最近出版的《书法教学》一书中《中国书法简史》一章，开首就明确地提出："书法与文字同时产生。"可视为此说的一个代表。该书作者认为，中国的文字"草创于四千年前，可上溯到六千年左右"，以此推之，则中国书法的历史也应有这样长的年限。

应当指出，文字同期说非常古老，古代书论中比比皆是。中国古代皆以仓颉为"造字"之第一人，因此他同时也成了"作书"之第一人。究其根源，持此说者基本上都以许慎《说文解字叙》为本：

"仓颉之初作书，盖依类象形，故谓之文；其后形声相益，故谓之字。字者，言孳乳而浸多也。著于竹帛谓之书，书者，如也。"

……

（二）殷商甲骨说，认为中国书法始于甲骨文。甲骨文发现于光绪二十五年（1899）故持此说者皆为近人。如商承祚先生："我国书法源远流长，从商周的甲骨金文，秦的小篆和秦隶、汉隶，下及楷行草已有三四千年的悠久历史。"

……

（三）殷商金文说，以唐兰为代表。唐兰先生比较谨慎，他考虑到甲骨文经以锲刻，未能保存书写的意趣，所以提出殷商时的金文才是书法的起点：

"商代的文字，在甲骨上跟铜器上显然不一样。因为甲骨只是锲刻的，但是铜器由于是范铸的，在制范时可以细细地加工，所以还可以保存绘画或书写的技术。原始文字是用绘画的，但在文字被大量应用以后，绘画的意味就逐渐减除，而变成书写了。因为绘画方式最适于极少数的文字，才可以自由发展，到了长篇文字，互相牵制，渐渐要分行布白，每一个字就不能独立发展，在同一篇文字里，笔画的肥瘦，结构的疏密，转折的方圆，位置的高下，处处受了拘束，但却自然而然地生出一种和谐的美，这就是书法。"

……

（四）春秋金文说，以郭沫若为代表，认为春秋末期的金文开创了我国的书法艺术。郭说又有一个发展过程。在《青铜时代》一书中他说："东周而后，书史之性质变而为文饰，如钟镈之铭多韵语，以规整之款式镂刻于器表，其字体亦多作波磔，而有意求工。""凡此均于审美意识之下所施之文饰也，其效用与花纹同。中国以文字为艺术品之习尚当自此始。"

……

（五）两汉说，认为秦以前的篆书时代，文字的使用都是从实用目的出发的。先秦诸子著作中根本没有关于书法和书法家的记录，足以证明这一艺术在当时人们心目中尚未形成概念，更毋庸说取得一定的社会地位了。所以，书法是从汉代才开始的。郭绍虞先生在《从书法中窥测字体的演变》一文中说："研究字体的演变至汉以后比较困难，其主要原因，是汉代以后以工书为美艺，书家辈出，因此对于有些独创性的书体也不免和字体相混淆，引起了字体演变上的歧说。在此前，金石文的书写者并不想以是擅名，即如李斯这样以工书著称，也只是完成了以前的篆引之体。"

具体地看，此说又有前汉和后汉之分。徐邦达先生认为隶书的出现标志着书写方式转变的最高潮，他说："从一开始创造出字的时候，书写者就总是要想把它写得整齐一些，好看一些（当然那时大都还掌握不太好），这是自发的一种爱美心理的体现，也是形成书法艺术美的根由。但字的主要目的是为了日常使用……因此群众又不约而同地把字体向简化方面去努力改进，于是促使字形（开始尚无"体"之称）逐渐变换，同时因字形的变换而又促使书写的方式方法也有所更改。一个大转折开始从战国末期到秦汉之际推向了最高潮，那就由单纯、粗细一样的圆的篆笔，变为有转侧、有顿挫、粗细轻重不一，又方（主）圆（退居其次）兼施的隶笔，这不但便利于书写，同时也因写的方式方法变了，使笔法可以表现出更繁富、更活泼的形式而增加了书法的艺术美。"

徐说同郭说基本一致，不过他具体地指明了书法艺术的笔法来之于字体的革新和变化，时间在秦汉之际，距今约二千一百多年。

持后汉说的，有翦伯赞等历史学家，他说："东汉末年，书法艺术已经形成，名学者蔡邕就是那时书法的能手。"

……

（六）魏晋说，认为称得上艺术的书法，一直到魏晋时期才产生。潘伯鹰《中国书法简论》从书体、用笔等方面详加考察，得出了这个结论：

"草书和楷书都是从秦汉的隶书演进的，到了魏晋才算成熟……这时代的特色是用笔的方法，由于楷书的成熟而愈加明白、愈加确定了。在这以前虽然用笔的方法随着自然的趋势向前发展，虽然在其中也突出地涌现了许多特殊的书家，但所谓'八法'的明确分工学说，始于此时期中。这学说虽然逐渐发展到隋僧智永方算完备，但也不能归之于智永一人的发明，而是魏晋旧说，发展到陈隋而大备的。这一时期是中国书法确立的时期。"

……

很明显，上述六说的分歧，根源于各家对"什么是书法"这一问题理解的不同。可以看到，虽然各说彼此之间的标准大不相同，但在各自论点的范围中，都是有一定的道理的。这里的分歧，可以理解为是广义的书法和狭义的书法之分。但是在研究中国书法艺术的上限这一问题上，广义的、泛泛而谈的"书法"几乎包括了一切书写，因而也就没有什么意义了。必须找出严格的真正称得上是艺术的书法的起始点，才算是掌握了解决问题的钥匙。也就是，只有透彻地懂得了某一事物的本身，才算是把握了该事物，从而才获得了研究它的起源和发展的基础。……

那么，什么是严格意义的书法呢？

综合上述诸家的论点，可以归结为这样四条标准：

（一）独立性——把作为应用工具的文字和作为书法艺术的文字加以区别。

……

（二）自觉性——把自发地追求书法美和自觉地追求书法美加以区别。

严格意义上的书法艺术，必须是达到了自觉程度的艺术，这里所说的"自觉"是指美学上的概念，如

"文的自觉""艺术的自觉"等。诚然,在甲骨文时代就必然有了自发的对美的追求,但是,这对于讨论书法史的上限来说却是毫无意义的。因为自发地追求美是人类在几乎一切事物上都会表现出来的一种倾向……从自发至自觉是一个渐进的过程,其间要经从无意识到有意识的转变。郭沫若提出春秋末期文字的艺术达到了"有意识的阶段",但"有意识"并不等于"自觉"。……所谓"艺术的自觉"或"文的自觉"又称"为艺术而艺术",即"确认艺术本身具有自己的价值",并在这一认识下,开始了对自身规律的深入探讨和总结。

……

(三)严格性——把书法艺术和美术字加以区别。

追求文字本身的艺术化,还存在着两种不同的创作方向,即书法和美术字。在古代,这两种不同的艺术门类是混淆不清的,而我们研究书法史时,却必须加以明确的区分。

书法和美术字都是以文字字形为基础的艺术,但二者的表现手法截然不同:书法是通过毛笔自然的书写去创造艺术美,它必须一气呵成,不允许添加任何多余装饰。而美术字恰恰相反,它允许使用几何变形、添笔敷色,甚至添加许多附加物(如龙头鱼尾之类)等表现手法,它不是自然地进行书写,而常常近于描绘。这样,在艺术效果上也产生了不同的情况:书法是以内在的意象(即神韵)去感染观众,而美术字却以外在的形象来吸引人们。

……

(四)成熟性——把正在形成中的书法和已经成熟的书法加以区别。

……

什么是成熟的、完整意义上的书法艺术呢?可以从三方面看:

第一,从书法本身来看,它应当是具有了系统的技法,从而能够恰如其分地、细致地传递作者的情感,换句话说,它具有了熟练地表达作者的个性和塑造艺术美的能力。书法是线条的艺术,因此,从根本上说,书法的技法的核心就是用笔。……第二,从书法艺术存在的社会条件看,为着最大限度地、得心应手地使用毛笔以产生所需要的艺术效果,必须掌握制作挥洒自如的毛笔、纤维毕现的优质纸张、黝黑不变的墨等书写用品的技巧。此外,还必须有完全脱离了绘画意味、成为单纯线符的汉字。……第三,从书法产生的社会影响看,达到成熟程度的书法艺术应当得到了社会的承认并拥有一定数量的书法家。我这里所说的"社会的承认"是指社会承认书法为一门独立的艺术,而不是仅仅承认书法作为文字的属性。……

……

研究书法史的分期,重要的是要把成熟的书法这一阶段首先划分出来。

在上文中,潘伯鹰先生从笔法角度,李泽厚、宗白华先生从美学角度都得出了魏晋是中国书法成熟期上限的结论。潘先生在《中国书法简论》卷下《隶书的重要作用》一节中,更明确地提出由于王羲之成功地把隶书运用到楷、草中,使他成为中国书法史上枢纽性的人物,"事实上,自从有了他,中国书法才形成了由他而下的一条法的大河流的"。

考虑到上述四个标准,以魏晋为中国书法的成熟期之上限,自然是无懈可击的,但是,我认为还可以稍稍向前推进一些,即以张芝、钟繇为成熟期的起点。从时间上说,大约在汉末桓灵之间;从字体上说,恰在隶书演为楷书,章草演为今草的交接点上。张芝是今草的始祖,钟繇是楷书的大家,二王继其踵而总其成,登峰造极,成为千古宗师,但平心而论,开创性的人物是钟、张,这一点,王羲之本人也是承认的。

② 阿诺德·豪塞尔《艺术史的哲学》,中国社会科学出版社,1992年,第27页。

节四　书法本体化进程

- 政治教化
- 庙堂书体
- 雅化与俗化

在儒家经—艺审美体系中，艺术相对于经学是处于附庸地位的。孔子说："志于道，据于德，依于仁，游于艺。"道与德是根本，是士人立身的根基，而仁则是士人不能违背的行为与精神的价值取向，艺则构成美学上的赏玩对象，是精神上的逍遥，因而在可"游"之列。所谓"德成而上，艺成而下"。当然，这并不意味着儒家不重审美，在儒家"六艺"中，"书"便赫然在列，只是相对于儒家所强调的修齐治平、政教伦理的社会人生大目标而言，书法便变得无足轻重了，它只能成为"道"与"德"普遍教化的点缀品。

先秦与两汉书法在很大程度上因其工具理性与实用性而存在，依附于经学、小学，并被广泛运用于礼教祭祀与政治教化活动中，其中尤以铭石书为最。阮元《北碑南帖论》云：

> 古石刻纪帝王功德，或为卿士铭德位，以佐史学，是以古人书法未有不托金石以传者。

在这种史官文化首重的教化意识中，书法的审美性被降到极次要的地位而遭到严重忽视。在秦朝八体中，不论大小篆、刻符、虫书，还是缪篆（摹印）、署书、殳书、隶书，皆为实用性书体。因而在儒家文化观念中，书法本身是不具有独立文化意义与审美价值的，它只是经学的附庸，是直接为政教伦理服务的。因而，书法的实用性与功利化要求首先使其与正字联系在一起，写字不是为表现个性、谋求风格乃至审美价值追寻，而是要书写正确。西汉时期文字教育与文字律令是极其严厉的，小学——识字教育和对书体的掌握是结合在一起的，这也是入仕为官的基础。[①]

汉代在书法上直接承袭秦代，但古文、大篆经秦"书同文"统一于小篆，至西汉古文已失传。因此，当时士人已很少能够识读古文。

西汉通行的是今文，即隶书，五经通行写本也皆用隶书书写。因此，汉武帝时，朝廷设置五经博士弟子员，也全为今文经学博士。武帝时鲁共王坏孔子宅，得古文《尚书》及古文《礼记》《论语》《孝经》。"孔安国者，孔子后也。悉得其书，以考二十九篇，得多十六篇。安国献之，遭巫蛊事，未列于学官。"古文经的发现引发士林对古文的兴趣，并成为专门的学问，同时也使得古文经学开始挑战今文经学的独尊地位，经学今古文之争遂构成横亘东

（秦）李斯《峄山碑》（局部）

西两汉的一大公案。直至东汉郑玄、马融出，遍注群经，经学今古文之争才宣告终止。不过，终东汉之世，古文经学始终没有能够列于学官。

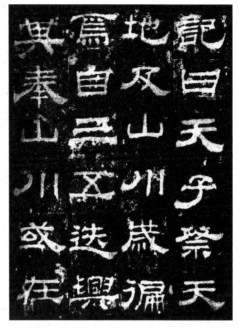

（东汉）《西岳华山庙碑》（局部）

西汉时期通行的虽是今文，即隶书，但官方庙堂书体却仍以篆书为尊，隶书、草书皆为俗体，隶书在整个西汉时期都没有取得庙堂正体地位，尚处于隶变本体演变过程中。至东汉中晚期，隶书才逐渐取得合法性地位，而篆书则趋于全面衰微。从隶变本体进化立场而言，西汉时期刻石隶书的进化要慢于简帛隶书。至东汉晚期，由于简策制度趋于废止，隶书的进化由简帛转向刻石，这极大地推动了汉隶的进化，使汉碑取代简帛成为隶书的典范，并标志着隶变的完成。

自先秦到两汉的书法本体进程突出表现为草化与正化、雅化与俗化、实用与艺术、本体与载体的矛盾。郭沫若认为："有意识地把文字作为艺术品，或者使文字本身艺术化或装饰化，是春秋末期开始的。这是文字向书法发展达到有意识的阶段。"②不过，这种艺术化是图绘的工艺化，尚不能提到文的自觉与人的自觉的高度，尚难以称之为书法的艺术的觉醒。春秋战国时期，还有一些鸟虫篆作品表现出强烈的装饰性趣味，但这种装饰趣味和工艺化审美取向由于游离于书法本体而遁入书法审美的误区，从而成为书法本体进程中的匆匆过客。这种文字—书体的工艺化追求影响到后世，以至唐代韦续曾撰有《五十六种书》，详细记载书史上出现的各种名目的装饰性书体，计有龙书、六书、八穗书、鸾凤书、虫书、仙人篆、麒麟篆、符信书、金错书、龟书等等。孙过庭在《书谱》中便对其作了本体论否定：

> 复有龙蛇云雾之流，龟龙花英之类，乍图真于率尔，或写瑞于当年，巧涉丹青，工亏翰墨。

认为这种鸟虫书、云书已滑入绘画一途，而非严格意义的书法艺术。

这表明书法本体的演进并不是一个自洽的自我演进过程，而是与书法主体、社会文化环境客体有着紧密的联系。③书法的本体演进如果失去来自对书法本体的把握和社会文化环境客体的接受与检验，就可能发生偏差，走入歧途。也就是说，书法本体的进化有赖于书法主体意识的不断觉醒和对书法本体的有效把握，书法本体的演进始终不能脱离书法载体，这种书法本体的规定性是书法本体发展免于走向异化与歧途的保证。

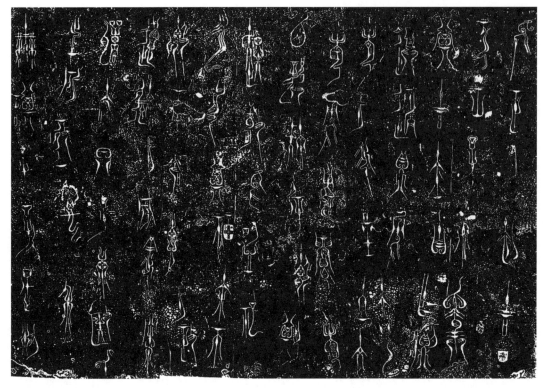

（春秋）《王子午鼎》

　　进入东汉晚期，随着隶变本体进程的加剧，书法草化与正化、雅化与俗化、本体与载体的矛盾空前尖锐起来。这个时期隶书已由民间俗体完成正体化，成为官方正体。但草书在士人阶层的普遍流行与接受，则对隶书的正体地位起到极大的冲击作用，并预示着书法本体进程的重大转换。这种本体论转向自然受到来自儒家正统立场的批判抨击。赵壹在《非草书》中对草书做出严厉的批判和轻蔑的否定，认为草书是艺之卑细者，是无关宏旨的无用之物。而相对于赵壹立足官方正统立场对草书的激烈否定，东汉士子则全身心陶醉在草书的自足世界里，如痴如醉，获得了一种极大的审美自由和感性冲动。

　　魏晋玄学书法的独特性在于它与前此的一切书法时代作了划分。这表现在书法本体"在之中"而对时间与存在的领悟与召唤。而在此前，书法本体存在于自然宇宙观所构成的统一性之中，而未获得"在之中"时间与存在的晤对、去蔽。时间性意味着生命的绵延、敞显、领悟和揭橥，是对自然一体化与封闭空间的打破。时间性的存在不是单维的空间单位占据，而是"在之中"的体验、领悟、去蔽的此在与敞显。魏晋玄学预设的"无"即道。而道是虚无本体，是非对象化的。由此，"道可道，非常道"。道既不可言说，也无从"有"中寻求。道之谓道，惟恍惟惚；无物之象，是谓惚恍。

　　由此，魏晋玄学美学由外在走向内在，由对人格本体的揭橥而将人物品藻与美学结合起来。反映在艺术美学中，便是"言不尽意""气韵""神采""风骨"成为核心题旨。"言

不尽意"从哲学上表明,"意"作为道之本体的不可究诘。它是自名的,是物自体。这反映出魏晋玄学与两汉经学的分立及转化。李泽厚在《美的历程》中指出:"反映在哲学／美学领域内,不是外在的纷繁现象,而是内在的虚无本体,不是自然观(元气论),而是本体论,成了哲学的首要课题。只有具备潜在的无限可能性,才可发为丰富多样的现实性。""所以以无为体,崇本息末,本在无为,母在无名。弃本舍母而适其子,功非大焉,必有不济"。汤用彤认为:"王弼《易略例·象》一章中即说明此意。言或象数为第二重要者,故讲《易》不应拘拘于象数。"它由自然论转向本体论。汉代自然元气论,把宇宙自然视作由阴阳五行及元气论构成。气推动阴阳五行而使自然万物产生变化。魏晋玄学打破了汉代元气论,而以"无"——道之虚无本体,作为世界万物的本原,并将宇宙自然的本原视作精神性的。既然"无"是先天地生的本根,那么,决定宇宙万物包括名教与世间秩序,便不是既成之"有",而是本体之"无"。因为"有"难以随时更化、改变,而"无"则是随时生成的。它是"在之中",绵延、生成、更化,无可究诘。玄学"无"的本体论,推动了中国古代文化完成了一种形上哲学转换。玄学的天道观念和心性化与儒家实践理性——外在超越的政教观念完全分判开来。儒家明言"夫子不言性与天道","子不语怪力乱神",从而建立起牢固的人本主义传统和道德本体论。同时,对社会现实政治的关切,使儒学建立起内圣外王的政治理念。这是由《周礼》贯通孔子仁学所建立起的儒学价值谱系;玄学则以自然天道为本,对儒家的道德礼教予以底彻批判,体现出玄学士族的个体价值理想。它从根本上与大一统王权格格不入,处于思想信仰对立状态。而魏晋玄学作为文化哲学形态,之所以能够存在并成为社会主流思潮,根本上是由于东汉晚期僵死的儒家经学体系的崩溃,加之老庄道家哲学复兴和魏晋士人思想自由、个性解放。同时,东晋门阀士族与王权共立乃致操控凌驾王权之上,并在思想信仰方面一枝独秀,趋于自觉独立也是重要原因。

从言意之辨到韵、神、气、骨等书法美学范畴的建立,推动魏晋玄学书法的内在化。如"韵"可以说是书法美学思想史上最核心的审美概念与范畴,在书法美学史上能够与"韵"等量齐观的书法审美概念唯有"神""气""逸"差可媲之;同时"韵"又是书法审美范畴史上最具创活力的审美概念,它与"神"结合构成"神韵",与"气"结合构成"气韵"。同时,又衍生出大量复合性审美概念。如风韵、清韵、妙韵、逸韵、高韵、玄韵等等。由此,"韵"也成为古代书画文论共享的核心审美概念,乃至离开"神韵""气韵"便无以言书画,文论,诗论也莫不如此。但就文人书画领域而言,"气""神"这两个核心审美概念,愈到后世其影响与笼罩力也愈无法与"韵"相并论。作为审美概念,"气"首先在三国魏时期文学批评领域提出并获得广泛影响。曹丕在《典论·论文》中,首倡"文以气为主"。"气"即宇宙自然之气,指生命力,孟子"吾善养吾浩然之气",对"气"加以道德主体人格论的界定转化,而于三国魏时期被作为审美概念引入文论。相对而言,西晋时期,"气"作为独立的审美概念,在书法审美领域的影响已有所下降,远不如在文学诗歌领域的影响,而"气"在南朝产

生更大影响,则是由于与"韵"的结合。南朝梁谢赫在《古画品录》中提出"六法",首拈"气韵生动"。"六法"者何?"一气韵生动是也;二骨法用笔是也;三应物象形是也,四随类赋彩是也;五经营位置是也;六传移模写是也。"据学者考察,"气韵"这一重要概念,"首先是在中古时期的文论中提出来的。南朝萧子显在约于天监十六年(517)之前所作《南齐书·文学传》中称:"史臣曰:文章者,盖清情之风标,神明之律吕也,蕴思含毫,游心内运,放言落纸,气韵天成"。

不过,应该承认,"气韵"虽然首先是由文论家率先提出,超前于绘画,但是就"气韵"在后世所产生的审美影响而言,谢赫在绘画上对"气韵"的倡导所产生的影响却远超过文论家对"气韵"的倡导。书法领域也概莫如此。自谢赫"六法"对"气韵"加以倡导之后,"气韵"便成为古代文人画无出其右的最重要核心审美概念,它超越笔法、造型、色彩,而成为文人画体道的象征及审美精神标志。概言之,舍"气韵"便无从言文人画。这成为自南朝迄于明清一千余年,古代文人画一直尊奉的圭臬。从这个意义上说,古代文人画肇端于谢赫"六法"言"气韵";"神"作为审美概念,在书法美学思想史上,无疑同样占据着极为重要的地位。在从两汉魏晋南朝到中唐的某些时期乃至超过"韵"。就审美影响力而言,"神"要超过"气"。"神"在东汉即为蔡邕所提出。在其传《笔论》中说:"夫书,先默坐静思,随意所适,言不出口,气不盈息,沉密神彩,如对至尊,则无不善矣。为书之体,须入其形,若坐若形,若飞若动……纵横有可象者,方得谓之书矣。"蔡邕对"神"的强调,使书法从对大自然——象的依附中解脱出来而开启了形上审美价值追寻。只是这个时期"神"与"形"还有所待,"神"的前提仍须入其形。这为南朝王僧虔的"神采论"提供了历史铺垫。

到南朝时期,"神"从"形"中完全独立出来,这不仅表现在南朝的书法批评中,在文学、绘画领域也都对"以形写神"作了突出强调。

　　书之妙道,神彩为上。

　　骨气洞达,爽爽有神,

　　古人云,形在江海之上,心存魏阙之下

　　神思之谓也,文之思也,其神远也

　　恺之每画人成,或数年不点睛,人问其故。答曰:四体妍媸,本无缺少,于妙处传神写照,正在阿堵中。

南朝书论对"神"的强调直接导源于玄学人物品藻,也就是说只有通过神鉴才能洞彻幽微,穷理尽性:

　　盖人物之本,本乎情性。情性之理,甚微而玄,非圣人之察,其孰能究之哉。凡有血气

者,莫不会元以为质,禀阴阳以立性,体五行而著行。苟有形质,犹可即而求之。……虽体变无穷,犹依乎五质。故其刚、柔、明、畅,贞固之征,兼乎形容,见乎声色,发乎情味,各如其象。

夫色见于貌,所谓征神。征神见貌,则情发于目。……物生有形,形有神情,能知神情,则穷理尽性。

<div style="text-align: right;">刘劭《人物志·九征》</div>

徐复观在《中国艺术精神》中论"神",认为《世说新语》的作者所说的容止,不止是一个人外在的形象,而通过形象所表现出来的,在形象后面所蕴藏的作为一个人的存在的本质。作为一个人的存在本质,在老子、庄子称之为德,又将德落实于人之心。后期的庄学,又将德称之为性。在刘劭《人物志》中及钟会《四本论》中亦称之为性。而人伦鉴识作了艺术性的转换后,便称之为神。此"神"的观念亦出于庄子。《庄子·逍遥游》"不离于精,谓之神人",德与性与心,是存在于生命深入的本体。而魏晋时的所谓"神",则指的是由本体所引发于起居语默之间的作用。"……"神"的全称是精神。精神一词正是在《庄子》上出现的老子称道的精。《二十一章》"窈兮冥兮,其中有精;称道的妙用为"神;《六章》"谷神不死"。庄子则进一步将人之心称为精,将心的妙用称为"神",合而言之,则称之为精神。魏晋之所谓精神,正承此而来,但主要落在"神"的一面。"

但魏晋之后很长一个时期,"神"虽然在审美批评领域占据核心范畴,但"神"仍然还是在很大程度上借助"韵"而产生了更广泛的影响力,以至"神"与"韵"被整合为一个统一性审美概念。不过细加考察,在中国书法美学史及绘画文学史上,"神"与"韵"还是有着微妙的不同分梳的。徐复观、钱钟书认为"韵"是"神"的分解,神韵共称是足文申意,似不确,此处不赘。

应该说,"神"与"韵"分别作为独立审美概念,在两汉魏晋南北朝时期,"神"的影响笼罩力要高于"韵"。因为这个时期,在书法审美领域,"韵"虽已有个例品评出现,但尚未获得独立和在书论中得以普遍运用,而是以"意"称"韵","韵"只是被广泛运用于人物品藻中。至唐代也是如此,张怀瓘创立书法"神""妙""能"三格,"神"便高居其首,而"韵"则未被列及。在张怀瓘心目中,"神"高于"韵"是无可怀疑的。"韵"作为审美概念超过"神"并正式确立要一直等到北宋。

魏晋玄学的本体化,是相对于汉代自然元气论而言。它由自然元气论走向形上天道论,而道复归于人格本体,是个体自由哲学。所以玄学之道,既是言意之辩之意,归趋于个体生命自由的无限性,也是天地人神的大全。由此,魏晋玄学冲破了普遍王权的文化专制和"天不变道亦不变的思想桎梏,推动了古代文化变革和人的觉醒。它以'无'领悟时间与存在,将真理置于艺术作品中,从而以诗与思敞显被遮蔽的艺术本真"。形而上学作为

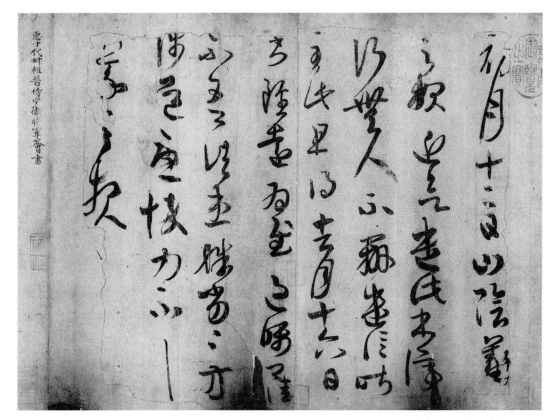

（东晋）王羲之《初月帖》

人的本性，在中国是以有关道的思考表现出来的。在传统中国思想中，以道为无的看法并不少见。而正是"道"的无性在根本上既保证着它的形上性（不同于形下之"万有"），又保证着它作为"万有"之根的终极根性。为此中国古人对形上之道（无）的思考，也就是对"万有"（存在者）之存在基础（本源、根本、本体）的思考。这种思维是典型的形而上学思维，对道"无"的信念也是典型的形而上信念。依海德格尔之见，形而上学的历史还有一个显著的特见，那就是形而上学本来出于对"万有"之根（无）的洞见而思考"无"本身的问题，但无中生有总难通过常识和逻辑的关卡。因此，当形而上学思考"无"本身的时侯，总是难免将"无"思考为一个最高最终极的"有"。

　　随着魏晋时期人的自觉与文的自觉，书法主体意识也趋于觉醒。书法开始挣脱政教伦理的功利性束缚，与经学分离，趋向审美自觉，并有效地摆脱了文字载体的限阈，成为独立的艺术门类。魏晋玄学由宇宙本体论向人格本体论的转化，极大地强化了人的主体意识，人的才性、襟抱、智慧、风仪都成为审美观照的对象。书法也成为人物品藻、清流玄谈的重要内容，并成为晋人追求个体生命不朽的立言方式。由此在汉代被视为民间俗体的草书一跃成为晋人心仪的审美对象。草书的本体独立与魏晋士风的演变有着极大关系。它奠基于人的觉醒之上，"笔迹者界也，流美者人也"。书法作为艺术的独立与自

觉离不开人的自觉。正是人的自觉，推动了书法艺术审美意识的觉醒，并由此奠定了书法作为独立艺术门类的本体地位。

从书法本体论立场来看，书法的本体进程并非孤立地表现为书法与文字载体的嬗变，而是与观念史、思想史、趣味史——人的精神生长史紧密联结在一起的。正如李泽厚在《美的历程》中所论述的那样："内容积淀为形式、想象，观念积淀为感受。"离开人这一主体，艺术形式本身便会走向虚无和空洞化。因而，书法的本体进程不是自在之物，而是存在本身，它随着人的自觉而自觉，随着人的发展变化而发展变化。"纵观本体论演变的历史，可以说在本体参照系、时空存在方式、必然与自由等方面，实现了以下几方面转向：由传统实在的自然绝对本体论转向人类生命本体——个体感性生命本体（即由客观世界转向人的生活世界）；由恒定不变的存在（上帝、自然）转向人的感性生成（过程、时间）；由无时间的大全转向时空之中的过程；由客体论（必然）转向主体论（自由）。"④

因而书法本体并不是孤立的存在或工具性本体，也即书法本身，而是围绕书法的精神体系与审美体系的整体构建，这是一个漫长的发展嬗变过程。从文字原初的取象意识到抽象法则的建立以及伴随着书法文人化意识的渗透与生命感性的自觉，书法本体愈来愈向情本体与人本体靠拢，并以其形式的合目的性与书法的人化而成为存在的象征。

换言之，书法本体不是先天定在之物，而是面向存在敞开的不断生成的方生方成之物，它以思、史、诗彰显生命本体，显示并揭橥存在，因而离开存在与思，书法本体就会被遮蔽。本体是存在的真理，是人的存有与活动本身，是生命的最高实在。即海德格尔所说的"自在"。因而书法本体的建构离不开对生命与存在的亲晤与揭橥。

魏晋时期正是围绕着人的存在论意义的自觉和审美自觉而完成了书法的本体论转向，奠定了书法从观念到技法的作为一门独立门类的全部要素。

注　释：
①据《汉书·艺文志》记载：
"古者八岁入小学，故《周官》保氏掌养国子，教之六书，谓象形、象事、象意、象声、转注、假借，造字之本也。汉兴，萧何草律，亦著其法，曰："太史试学童，能讽书九千字以上，乃得为史。又以六体试之，课最者以为尚书、御史、史书、令史。吏民上书，字或不正，辄举劾。"六体者，古文、奇字、篆书、隶书、缪篆、虫书，皆所以通知古今文字，摹印章，书幡信也。古制，书必同文，不知则阙。问诸故老。至于衰世，是非无正，人用其私。故孔子曰："吾犹及史之阙文也，今亡矣夫！"盖伤其寖不正。《史籀篇》者，周时史官教学童书也。与孔氏壁中古文异体。《仓颉》七章者，秦丞相李斯所作也；《爰历》六章者，中车府令赵高所作也；《博学》七章者，太史令胡母敬所作也；文字多取《史籀篇》，而篆体复颇异，所谓秦篆者也。是时始造隶书矣，起于官狱多事，苟趋省易，施之于徒隶也。汉兴闾里书师合《仓颉》《爰历》《博学》三篇，断六十字以为一章，凡五十五章，并为《仓颉篇》。武帝时司马相如作《凡将篇》，无复字。元帝时黄门令史游作《急就篇》，成帝时将作大匠李长作《元尚篇》，皆《仓颉》中正字也。《凡将》则颇有出矣。至元始中，征天下通小学者以百数，各令记字于庭中，扬雄取其用者以作《训纂篇》，顺续《仓颉》，又易《仓颉》中重复之字，凡八十九章。臣复续扬雄作十三章，凡一百二章，无复字，六艺群书所载略备矣。《仓颉》多古字，俗师失其读。宣帝时征齐人能正读者，张敞从受之，传至外孙之子杜林，为作训故，并列焉。"

② 郭沫若《奴隶制时代》，人民出版社，1973年，第258页。

③ 在哲学上，本体是指非对象化超越性存在，是宇宙的第一根据与实在。康德将其称为物自体，即不可证实的自在之物。用于艺术领域，所谓艺术本体即艺术的存在论依据。这里始终存在一个物的本体与人的本体问题。艺术是反映人的存在的，因而艺术本体表现上显示的是作品本文，是物的主体，但是离开人的存在本体，艺术本体，即文本将不复生成与存在。因而艺术本体是存在本体与艺术本体不断相互生成之物。书法本体亦当作如是观。

本体问题

成中英《成中英文集》第四卷《本体诠释学》第15页，湖北人民出版社。

廓清本体：吾人对本体的意义，可以归纳出以下两点，第一，"对象的意义"，即将本体视为一种对象，是实在的东西。第二，验存的意义，即体验的存在是主观和客观同时结合的感受。根据这两项意义，我们可以把"本体"和现象作一相对的划分。从语言的立场看，我们首先须辨别Ontology与Ideology的不同。Ontology是指语言所指涉的对象，而Ideology则是指语言所表达的各种形态。其次，借用海德格尔的说法，我们还需注意Beings与Dasein的不同。所谓Beings是指客化的事物，即客观化，完全以科学方法处理的事物，而所谓Dasein是指人的存在，亦即"世界内存在（Being-in-The-World）"

因此，我们到底要如何决定本体？如何了解本体呢？我以为以下四项标准是有用的：

第一，逻辑语言的量化标准，即将语言转换成逻辑语言，以确定指涉的"本体对象"。

第二，意义来源的标准，即意义究竟来何处？是来自经验或来自主观反省，还是如德里所说的"意义来自语言符号彼此间的关系"？

第三，范畴论的标准，亦即终极概念建构的标准。

第四，实存经验显示的标准，显示的方式，可以以反省批评的广泛，或辩证的方法，来察觉本体的含义。

从以上的四项标准来看，我们可知"本体"本身是多层面。

王岳川《艺术本体论》，上海三联书店，1994年，第7—8页。

什么是本体？什么是本体论？什么是艺术本体论？也许通过追问，我们能对艺术作为人类本体反思的诗意话语的确立，人类超越性中终极价值的追问，人类本体演进的秘密等问题有更清晰一些的了解。

所谓本体，指终极的存在，也就是表示事物内部根本属性、质的规定性和本源，与"现象相对。而本体论就是对本体加以描述的理论体系，亦即指构造终极存在的体系"。

本体论（ontology）作为一个哲学范畴，意为关于存在、存在物的学说。原是17世纪唯理论者为证明"存在本质本源"的终极真理性而引入古典哲学体系的。德国经院学者郭兰克纽（1547—1628）在其著作中第一次创用ontosophia一词，表示研究onto的一般的学问。其后德国哲学家沃尔夫（O.Woiff）将研究onto的一般学问称为ontologia（1670），进而把本体论看成一种导致有关存在本质的必然真理的演绎法。这样，本体论的基本含义和研究内容就确定下来，然而，在何谓"本体"（onto）的问题上，却形成长达二百多年的论争，迄今仍然言人人殊。

尽管如此，哲人们仍大体上认为，本体即超越性存在。对这个超越的存在，人是无法用感性直观来把握的。本体论讨论着本体，这种讨论即一种认识，是只能从感性直观出发的，这种感性，可以是对部分对象的观照，也可以是对内部检验的反思。这样，如何由此感性的活动大于超越的存在，就成了一个困扰着所有本体论哲学家的问题。可以认为，对这存在本身的不同认识，表明了本体不仅植根于人的根本本性，而且内在于人的历史演变。

④ 王岳川《艺术本体论》，上海三联书店，1994年，第16页。

篇二　典范的力量

　　这种玄学参与使得书法主体趋于高度觉醒,并使得书法创造与个体价值不朽联系起来,书法开始真正摆脱外在功利束缚而成为人的对象化。有什么样的文化模式,就会培育诞生出什么样的人格主体,从而,也将诞生与之相应的艺术本体。因而,社会文化环境客体与书法主体及书法本体之间是三体合一、相互制约、自洽生发的。而文化归根结底又是人创造的,人创造了文化,又同时反过来为自身创造的文化所制约。当一种文化模式与主体、本体趋于高度自洽和自律时,就会产生文化艺术的高峰。魏晋书法之所以在书法史上具有划时代的意义并成为书法最高美学典范,即在于魏晋时期书法文化环境客体、书法主体与书法本体臻于高度自洽和整体上的高度完美结合。

章一　古质与今妍
节一　用与美

- 教化工具
- 对儒学的反叛
- 美的自由

　　中国书法与文字的整合性以及书法与文化的相伴而生都使书法居于教化和礼乐的中心地位。相传仓颉造字"天雨粟,鬼夜哭",表明书法具有通天人之际的通神功能,这也是在中国上古文化中普遍存在文字拜物教的原因。"早在最古老的传说中,古文字就被说成神奇的东西。识文断字的人被视为神奇的卡理斯玛的化身,而且我们将看到如今依然如故。"①文字的神圣化在进入普遍王权时代便转化为宗教教化功能,但它的神圣化还没有被完全脱魅,因此宗教崇拜与理性自律相互纠结在一起。商代甲骨文辞的巫祝卜问,便表现出亦欲究天人之际、稽天问疑、卜占吉凶的沉重命运感,表明人的理性还被宗教天命所遮蔽,人的命运还为天命所掌握。到西周时期,礼乐文化代替宗教迷狂,人的理性从宗教天命的沉重铁幕笼罩中解脱出来,透射出人性的光芒。这个时期书法已成为礼乐文化的重要内容。"国之大事,在祀与戎。"在西周重礼的文化氛围中,书法成为西周王朝贵族子弟教育的六艺之一。《周礼·地官》:"保氏掌谏王恶而养国子以道,乃教之'六艺':一曰五礼,二曰六乐,三曰五射,四曰五驭,五曰六书,六曰九数。"书法在礼乐文化中的中心地位,深刻影响了后世儒家对书法的认识。在儒家看来,书法为王政之始,经艺之本。"然书之作也,帝王之经纶,圣贤之学术。至于玄文内典,百氏九流,诗歌之劝惩,碑铭之训戒,不由斯字,何以纪辞? 故书之为功,同流天地,翼卫教经者也。"②因而,儒家对书法的认识是立足工具理性,立足于政教伦理与礼乐教化,而非审美自由和人格本体的,这决定了在儒学内部书法工具理性与审美自由之间不可避免的矛盾冲突。"美是自由",书法美的实现必然要与人格本体和审美自由联系在一起。而来自儒家美学知识主义、礼乐教化对书法的僵硬束缚和桎梏却彻底扼杀了书法的生命意识,书法成为普遍王权的教化工具,成为天象所垂的宇宙论反映。因而,当东

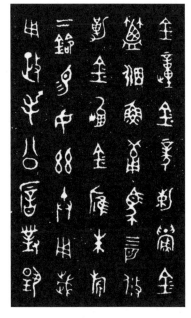

(西周)《毛公鼎》(局部)

汉晚期，文人士子在书法审美意识觉醒的感召下为草书的审美自由所沉醉时，赵壹便以儒家正统立场写下《非草书》，对草书大加挞伐抨击。而颇为值得注意的是，他对草书的批判便是立足知识主义和王政教化这一正统立场的。③

在赵壹看来，书法远离圣道，非圣人之业，"上非天象所垂，下非河洛所吐，中非圣人所造"，只不过是由于战国秦代政苛刑烦，"战攻并作，军书交驰，羽檄纷飞"，篆书不敷实用，故求为隶草，临事从宜，以趋简易的实用化产物。这便从根本上否定了草书的存在价值。"儒教对祖先顶礼膜拜的教义，要求艺术家严格摹仿祖传艺术，这在艺术中界定为原始传统主义。有史以来，中国艺术便是凭借一种内在的力量来表现有生命的自然，艺术家的目的在于使自己同这种力量融会贯通，然后再将其特征传达给观众。"④

草书在汉代的兴起恰恰是对儒学的反叛，它以其对审美自由的追寻，疏离名教规范，它的中心是美，而不是现实功利，为此东汉士子不惜抛儒家经义及仕途，献身草书，"苟任涉学，皆废仓颉、史籀，竟以杜、崔为楷"。草书在东汉晚期的出现具有文化—审美的双重意义，而这种双重意义又整合于书法思想史的统一背景下，从而使其超越了纯粹的书法美学价值。在书法史上，东汉晚期以张芝为代表的文人化草书流派的崛起标志着书法启蒙思潮的滥觞，它以反叛经学和张扬个性为鹄的，与以清议为标志的社会批判思潮整合为一体，形成审美文化反叛力量，从而对儒家正统思想秩序构成强烈冲击。余英时在《士与中国文化》中论到东汉晚期草书受到士大夫如何青睐时说："盖草书之任意挥洒，不拘形迹，最与士大夫之人生观相合，亦最能见个性之发挥……其次，草书之艺术性之所以强于其他书体尤在其较远于实用，亦如新兴文学不重实用而但求直抒一己之胸襟者……而草书之起源虽据崔瑗《草书势》，乃由于'应时谕指，用于卒迫，兼功并用，爱日少力'，但及其艺术化之后，则较之其他诸体，反离实用最远。故其在政治与社会一般价值如何，今已无从考见。亦因此之故，遂益成为士大夫寄托性情之一种艺术矣。"

对现实功用和儒家政教伦理的疏离和反拨使草书走向体己的个体化，这在玄学支配下的东晋士族那里更是得到进一步的发展。在东晋书法世族那里，书法成为清谈人物品藻的一部分，是玄学虚旷为怀、不以物累的精神象征。书法开始真正摆脱儒家名教伦理的束缚羁绊，而成为书家自我确证、自我超越的审美本体，它与文学一样成为立言以追求人生不朽的手段，这使得书法与实用功利彻底疏离，而成为纯粹的美学对象。

在很大程度上，书法艺术精神的主体是经由老庄玄学的启蒙得以呈现的。"老庄思想所当下成就的人生是艺术的人生，而中国的纯艺术精神实际系由此一系统思想所导出。"⑤

以尺牍为表现媒介的草书的兴盛正是因为草书与玄学的合流，玄学对个体生命人格本体的强调消解了儒学经艺模式对草书的宰制，而使草书获得真正的审美独立。在东晋，篆书已基本从书家的审美创作视野中消失，隶书作为铭石书则更是等同匠作，士大夫书家高自标置，不为碑榜之事，王献之严词拒斥谢安让他题匾之举，便表明了这一点。

草书在东晋南朝士大夫中的流行,反映出玄佛合流下士大夫书家的宇宙意识与生命情调以及对美的无限关注,同时也反映出汉晋文化审美思潮的嬗变和人的个体觉醒。这成为东晋南朝草书由启蒙走向高潮的无法隐没的背景。草书在东汉晚期的出现,正值儒学危机,大一统普遍王权分崩离析,士大夫疏离王权,"匹夫抗愤,处士横议,遂乃激扬名声,互相题拂,品核公卿,裁量执政,婞直之风,于斯行矣"⑥。无论如何,草书的兴起都与个性反叛思潮密不可分,并伴随着价值虚无、信仰危机的弥漫而成为书家追求存在意义和生命信仰的价值所在。到东晋南朝随着草书观念与玄学致思的合一,它成为体道——生命关怀的一部分。同时草书之美也在尚情、尚妍、尚变的审美艺术思潮中成为联结玄学与美学的结合点,美与思的结合使草书成为诗意的存在,成为理性的感性显现。"观念愈高,含的美愈高,观念的最高形式是人格,所以最高的艺术是以最高的人格为对象的东西。"⑦东晋王羲之无疑是这样一种书法美学人格的典型体现。当王羲之誓墓去郡、辞官归隐之后,书法便成为与他个体生命紧密联系在一起的存在方式。在书史上还没有哪一个时代的书家能像魏晋书家那样将个体生命的自觉与内在精神人格与书法结合得这样紧密,以至离开书法,他们的生命价值就将会失去道的依托。

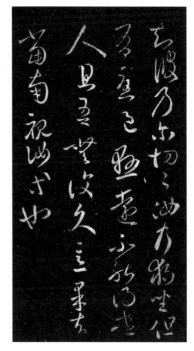

（东晋）王羲之《独坐帖》

艺术是对自由的表达,而草书便是挣脱实用羁绊而彰显美与自由的象征。草书在审美上所体现出的自由解放与人格逍遥正是庄子"游"的体现。而根据徐复观的观点,"游的基本条件是'无用'"。"无用"才能摆脱一切世俗物累、礼义规范、心灵枷锁,才能随世高蹈、归真返璞、乘物游心、与道冥契。艺术是对自由的表达,也是对必然王国的超越,正是在艺术中人们实现了在世俗社会所不能实现的东西。庄子所提出的"虚己""无待""逍遥"在本原上并不指向艺术,而是一种人生哲学,但这种磅礴与万物齐一、涤除玄览、心斋而静观的体道方式,正是一种美的观念显现。草书正是在无用中,以美的显现方式昭示出"游"的人格自由。徐复观认为:"世人之所谓用,皆系由社会所决定的社会价值。人要得到此种价值,势须受到社会的束缚。无用于社会,即不为社会所拘束,这便可以得到精神的自由……所以当一个人沉入于艺术的精神境界时,只是一个浑全之'一',而一切皆忘,自然会忘其天下,自然也会忘记了自己平治天下的事功。这是'无用'的极致。""无用"在艺术欣赏中是必需的概念,在庄子思想中也是重要的观念。《齐物论》:"圣人不从事于务,不就利,不违害,不喜求,不缘道";《人间世》:"且余求无所可用久矣,几死,乃今得之,为予

大用"，"嗟呼，神人以此不材"，"人皆知有用之用，而莫知无用之用也";《外物》:"知无用而始可与言用矣"，皆是以"无用"为得到精神自由解放的条件。同时，由对于"用"的摆脱，而对物的观照，恰成美的观照。⑧

在美与用之间，草书以其"无用"而获得美的自由，"而这种自由解放，实际上是由无用所得到的精神的满足"。正如海德格尔所说:"艺术品是存在者，艺术家的所作所为就是要使艺术品从与它自身以外的东西的所有关系中解脱出来，使它为了自身并根据自身而存在。"艺术品不是有用之物，艺术品的本质是"自行设入作品的存在者的真理"。⑨

注　释:

① 马克斯·韦伯《儒教与道教》，商务印书馆，1997年，第161页。

② 项穆《书法雅言》，《历代书法论文选》，上海古籍出版社，1979年，第512页。

③ 赵壹在《非草书》中说:"且草书之人，盖伎艺之细者耳。乡邑不以此较能，朝廷不以此科吏，博士不以此讲试，四科不以此求备，征聘不问此意，考绩不课此字，善既不达于政，而拙无损于治，推斯言之，岂不细哉!"《历代书法论文选》，上海书画出版社，2002年，第2页。

④ H.里德《艺术的真谛》，王柯平译，辽宁人民出版社，1987年，第75页。

⑤ 徐复观《中国艺术精神》，华东师范大学出版社，2004年，第28页。

⑥《汉书》卷六十七《党锢传》，中华书局点校本，1982年。

⑦ 徐复观《中国艺术精神》，华东师范大学出版社，2004年，第34页。

⑧ 徐复观《中国艺术精神》，华东师范大学出版社，2004年，第40页。

⑨ 参阅海德格尔《诗·语·思》，文化艺术出版社，1991年，第40页。

节二　古与今

● 风格概念
● 审美取舍
● 古与今　质与妍

在魏晋南北朝时期,随着"人的自觉"与"文的自觉",书法风格开始成为书家的自觉追求。在魏晋南北朝以前,只有书体的概念,而无风格的概念,秦书为六体,汉沿秦制,为六体,只有到了魏晋南北朝时期,随着钟繇、王羲之的出现,书家才开始自觉地追寻风格的概念,同时古与今问题也构成一个重要的书史问题。

书法古与今问题的主旨是文、质问题,显示出趋今趋古的不同分野和审美批评维度。魏晋南北朝时期,风格已成为贯穿这个时期书法史、文学史、美术史的共同审美轴心。王羲之玄学书论对意——内在自由精神的强调,王僧虔"神采论"的倡导,谢赫"六法气韵论"的独出,陆机《文赋》"诗缘情而绮靡,赋体物而浏亮"的文体描述,曹丕《典论·论文》对不同文体的划分,都是围绕着审美风格这一主旨进行的,所谓文的自觉即风格的自觉。"对于艺术史来说,风格的概念是中心的和基本的概念。对同时期的或前后相继活动的不同艺术大师的一种描述,还附带着一张这些大师的确定的或有疑问的作品的目录。在这个意义上,没有风格这概念,我们充其量只有一个关于艺术家的历史。我们就不可能有共同倾向的历史,就不可能有普遍为人们所接受的与一个时期、一个民族、一个地区的种种作品相连的诸形式的历史。首先,风格是艺术史的基本概念,这是因为艺术史的基本问题,只能根据这个概念才能概括系统说明。风格概念引导于这个似是而非的事实,即将多个艺术家相分离地和常常是独立地活动着,人们发现在他们各自不同的努力中却展现了一种共同的方向,他们个人的目的不知不觉地隶属于一种非个人的超越个人的倾向;风格概念导引艺术史似乎无法解决的这个矛盾事实,即一个艺术家经由给予他自己的种种冲动以自由创作的某些东西却超越了他实际打算要做的东西。风格就在于许多具体的和完全不同的因素所构成的一种整体的理想统一。"[①]

在整个魏晋南北朝时期,对今与古的不同评价与接受造成趋今趋古的不同审美视野。东晋时期,王羲之剖析张芝、钟繇古法,"崔张归美于逸少",汰除章草遗意,创为今草,一时蔚为风尚,为书家普遍效法。从东汉时期开启的章草变革,到东晋王羲之今体创立宣告告一段落。王羲之今体行草的意义在于,他整合了汉晋之际由质趋文、由俗趋雅及文的自觉的审美文化思潮大势,推动了书法的文人化进程,确立了文人书法的主导地位。王献之则

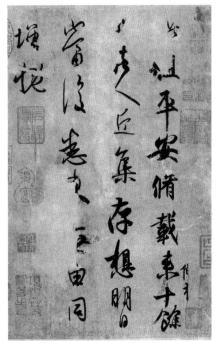

（东晋）王羲之《平安帖》

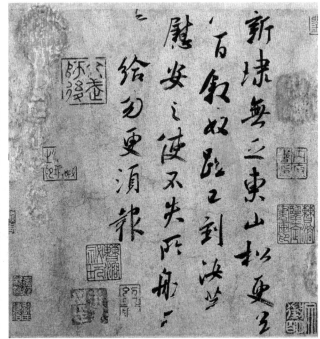

（东晋）王献之《东山松帖》

在王羲之的基础上，"穷伪略之理，极草纵之致"，"于行草之外，更开一门"。整个东晋南北朝书法皆处于"二王"书风笼罩之下。

不过，随着"二王"今体在东晋南朝地位的确立，在"四贤论辨"审美框架下的今古分野和不同认识评价以及批评观念的对立也强烈表现出来。南朝宋齐间，由于羊欣、虞龢、王僧虔的推崇，加之追求妍美绮丽成为审美时尚，王献之书风弥漫一时。"比世皆尚子敬书。子敬、元常继以齐名，贵斯式略。海内非惟不复知有元常，于逸少亦然。"②钟繇虽与王献之前后齐名，但钟繇古法终被王献之今草所取代、遮蔽，以至南朝宋齐间不仅钟繇被遗忘，即使王羲之也没有什么影响。也就是在这种书史背景下，梁武帝萧衍开始以复古的立场反拨宋、齐书风，推崇钟繇古法，贬抑二王今体。③明确反对用古肥今瘦来作为对钟繇、张芝、二王的审美取舍和审美高下的价值判断标准，认为这不过是受了王羲之言论的影响，人云亦云，实际上对张芝、钟繇古法并没有正确的认识。

梁武帝推崇张芝、钟繇，贬抑羲、献的复古论，在梁代起到很大影响。陶弘景、袁昂、萧子云都在理论上予以迎合支持。④

不过，梁代比之宋齐是在文风上更趋于绮靡乃至艳佟的时代，宫体诗的出现表明梁代在审美上已完全摈弃古质而全力追寻妍美，甚至不避俗艳和感官刺激。萧纲倡导"文章且须放荡"，朝野上下，宫体诗风靡，性事、床笫、女性姿容皆成描写对象，可见绮靡艳俗的审

美风尚已不可阻挡。刘勰在《文心雕龙》中论到宋齐梁文风时写道："自近代辞人，率好诡巧。原其为体，讹势所变，厌黩旧式，故穿凿取新……势流不反，则文体遂蔽。""宋初讹而新，从质及讹，弥近弥澹，何则？竞今疏古，风味气衰也。"

因而梁武帝的复古理论在梁代并没对书风的扭转真正起到什么根本性的影响，张芝、钟繇古法也没有左右主导梁代书坛，爱妍薄质书风

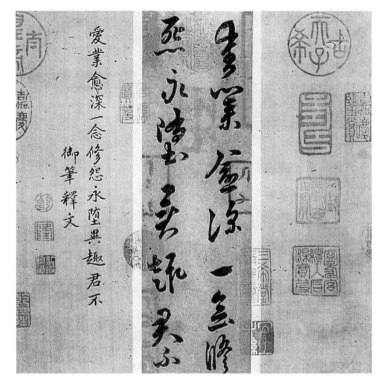

（南朝）萧衍《异趣帖》

仍成为梁代书法主流。齐梁书法当然受到这个时期爱妍而薄质、追求妍媚风尚的影响，但相较于齐梁文风的俗艳、侈靡，尚保持着文人化的雅化品位，二者尚不能相提并论。只是由于尚情尚妍，齐梁书法较之东晋书法的玄远骨髓，更表现出纵肆逸宕的狂狷之气。这也是王献之草书在南朝齐梁更为受到普遍推崇的原因。羊欣在《采古来能书人名》中评王献之书法："骨势不及父，而媚趣过之。"受王献之影响的王慈、王志，如《柏酒帖》《尊体安和帖》，便更是表现出情感奔放不羁和笔势遒媚丰肥的一面，这显然与王羲之草书的瘦劲骨髓在审美上有着很大的不同，所谓"父子之间，又为今古"即显指这一方面。

但是，由于梁武帝倡导古法，推崇钟繇、张芝，贬抑二王，尤其是压制王献之，古今质妍乃至"肥瘦"问题都成为南朝书法批评史上的重要审美范畴，并伴随着"二王"自南朝至隋唐升降浮沉的书史遭际而成为被书法史家不断提起并展开争论的话题。

自梁武帝倡导古法受挫后，在今古及质妍问题上，崇今的书法理论日趋占据主流，而崇古论则日趋边缘化，声音日趋微弱。同时，古今论也由"四贤论辨"的古今优劣评价而日趋转向羲、献之间的月旦评。为"四贤论辨"及古今优劣论画上句号的是唐太宗李世民。李世民承袭了梁武帝、袁昂对王献之的贬抑，但是他却并没有像梁武帝那样倡导复古，推崇钟繇、张芝。恰恰相反，他在贬抑王献之的同时，也将钟繇、张芝置于王羲之之下。事实上，他将"四贤论辨"中的张芝、钟繇、王献之的书史地位全部推翻，并毫不掩饰地加以批

评和否定。⑤

而独尊王羲之,称其书为"详察古今,尽善尽美"。唐太宗李世民在书法古今问题上无疑是进行了深入缜密的历史思考的,但无可讳言,在古今这个问题上他也充满了审美矛盾。他贬抑王献之,但又并不推崇钟繇古法;他在书法审美上倾向于崇今,但又将代表今妍的王献之视作批判的靶子。

不过,唐太宗李世民的睿智之处,也恰恰在这种审美矛盾中表现出来。事实上,在独尊王羲之这一观念预设下,他已无意陷于书法的古今之争、质妍之争。他力图通过对王羲之书法会通古今、尽善尽美的审美揭橥和书史评价来打破南朝齐梁以来"四贤论辨"的古今优劣批评体系,确立儒家中和论的全新书法审美标准。而在中和论这一代表初唐书法的审美标准范畴中,虽然今与古、质与妍作为不同审美评价体系和审美价值倾向获得了某种表面上的平衡,但在文化审美心理深层,崇今论仍占据了初唐书法的主导倾向。

可以看到,随着王羲之书圣地位在初唐的确立和"中和论"的倡导,书法古今优劣作为书学论争已趋于终结,而为扬羲抑献论所取代。当然随着书法审美风尚的转移,从中唐开始,扬羲抑献论又为抑羲扬献论所取代。

孙过庭作为初唐崇王理论的集大成者,他巩固了王羲之的书圣地位,并进一步完善深化了"中和论"理论体系,⑥同时也全面地论述了古质今妍问题。在这一方面,孙过庭完全沿袭了南朝宋虞龢的书学观点。⑦

孙过庭无疑是崇今论者。他认为质文之变、妍因俗易是书法审美发展的必然规律,也是书法史发展的必然要求。重要的不是拘泥于古今、质妍,不知变通,一味趋古或一味趋今,而应说"古不乖时,今不同弊",既遵循古法而又不背趋时法,既预流时风而又超越时弊。这种对书法古与今的卓荦认识和洞悉,使孙过庭自然在理论观念上超越了古今二元对立,因而也就自然化解了古与今、质与妍的对立问题。孙过庭对"中和论"的完善和深入阐释,使从南朝到隋唐绵亘不断的古与今、质与妍的问题得到最终解决,同时,这也就标志着以二王为代表的魏晋书法新体历史地位的最终确立。由此,从唐代之后,即使是最保守顽固的理论家在古今问题上也能够保持一种圆融开放的立场,这可以项穆为典范。⑧

注 释:
① 阿诺德·豪塞尔《艺术史的哲学》,中国社会科学出版社,1992年,第202页。
② 南朝梁陶弘景《与梁武帝论书启》,《法书要录》卷二,人民美术出版社,1984年,第52页。
③ 梁武帝针对当时"钟繇谓之古肥,献之谓之今瘦"之说,驳斥说:"字外之奇,文所不书。世之学者宗二王,元常逸迹曾不睥睨,羲之有过人之论,后生遂尔雷同。今古既殊,肥瘦颇反,如自省览,有异众说。张芝、钟繇,巧趣精细,殆同机神,肥瘦古今,岂易致意……又子敬之不逮逸少,犹逸之不逮元常。学子敬者如画虎也,学元常者如画龙也。"萧衍《观钟繇书法十二意》,《法书要录》卷二,人民美术出版社,1984年,第45页。
④ 陶弘景在《上武帝论书启》中说:

一言以蔽，便书情顿极。使元常老骨，更蒙荣造；子敬懦肌，不沉泉夜。逸少得进退其间，则玉科显然可观。……斯理既明，诸画虎之徒，当日就辍笔，反古归真，方弘盛世。

萧子云《论书启》：

因此研思，方悟隶式。始变子敬，全法元常。迨今以来，自觉功进。

⑤ 李世民说："伯英临池之妙，无复余踪。……钟虽擅美一时，亦为迥绝，论其尽善，或有所疑。至于布纤浓，分疏密，霞舒云卷，无所间然。但其体则古而不今，字则长而逾制，语其大量，以此为瑕。"唐李世民《王羲之传论》，《历代书法论文选》，上海书画出版社，1979年，第121页。

⑥ 王岗、肖云在《初唐书法美学巡礼》（《书法研究》1987年第1期）一文中认为：

初唐书法艺术的审美理想究竟体现在什么地方？一言以蔽之，就是对王羲之的近乎盲目的崇拜。或认为这种现象出现完全是因为最高统治者唐太宗的个人好尚与大力推崇所致，但这只是问题的表象；对王羲之崇拜的意义在于传统儒家的审美价值观在唐初的重新确立，在于唐初的统治者继承了隋代的遗制，在思想和学术领域力图用正统的儒家学说来矫正六朝以来淫靡浮夸的风气。但另一方面，他们又深深服膺于南方发达的文化事业，包括那些性灵摇荡、千姿百态的文艺作品。理智与情感的需要在现实中逐渐趋于中庸和统一。从隋代到初唐，是北方书风与南方书风互相融合的阶段。但即使是初唐的欧、虞、褚诸家，其作品中虽然不同程度地保留了北方书法严谨峻整的风格，但王羲之的神韵在他们身上一步步地明显起来了。与崇拜王羲之相联系的另一面，就是相对地贬抑王献之，崇羲抑献，实质是那个时代审美风尚转化的反映，而不单纯是个人的好恶问题。盛唐时期的书法理论家张怀瓘曾说："若逸气纵横，则羲谢于献；若簪裾礼乐，则献不继羲。"就艺术风格而论，张怀瓘的评价是十分中肯的，而初唐的书法，恰恰就到处表现了"簪裾礼乐"的风格。李世民在《晋书·王羲之传论》中对二王的评价，固然有过于偏激之处，却明显地反映了他想推动这种审美风尚转化的强烈愿望。他说："所以详察古今，研精篆素，尽善尽美，其惟逸少乎？"说到底，王献之的书法之所以不美，之所以不如其父，只是不符合他所谓善的标准。《论语·八佾》云："子谓《韶》尽美矣，又尽善也；谓《武》尽美矣，未尽善也。"孔子所强调的善，历来是儒家传统审美观的最高准则，其中带有相当浓厚的社会伦理成分；李世民同样也从这一点上要求于书法艺术，所以对王羲之的崇拜，并不是简单地回到王羲之，而是基于对六朝以来书法艺术发展历史的反省与总结，从而将所谓善的理想与原则重新纳入艺术审美的领域，使美与善在新的历史现实面前获得新的平衡与统一。对这一审美观念自觉的理论阐述，在初唐主要体现在孙过庭的《书谱》中。

孙过庭生活在初唐时期，新的文学和艺术审美观初步建立的时代。当时的文坛虽然仍被六朝齐梁间的浮艳风气所笼罩，但统治阶级的上层人物及一些文人已经意识到这种风气对人心和社会的不良影响，隋代的李谔、王通，唐初的刘知幾等都是六朝浮艳文风的激烈反对者，他们从不同的角度强调文章经世致用的目的和伦理教化的功能。而作为孙过庭的朋友陈子昂则在汉魏风骨的基础上，倡导风雅兴寄的诗歌审美标准。这实际上反映了儒家传统的诗歌审美观在初唐新的历史条件下的重新抬头。孙过庭在这方面的认识和主张虽然不及陈子昂强烈，但他的《书谱》较之六朝及初唐前期的理论著作，在很多方面，都更加鲜明地显示着传统儒家的道德伦理思想及其艺术审美观的烙印。……孙过庭用艺术的伦理教化功能来解释书法现象，既是当时社会文艺思潮的反映，又体现了孙过庭力图用这一理论武器来矫正六朝以降书坛上一味好异尚奇的淫靡风气的一片苦心。这种理论观点的提出，表明传统儒家的伦理美学观对书法艺术领域的渗透。其实中国传统美学在相当大的程度上就是伦理美学；它涉及的主要不是外在于人获得独立生命的艺术自然，而是人的精神活动及其对人的行为的影响，具有相当浓重的伦理教化色彩——在书法理论中自觉而较具体地提出其伦理教化的作用，并以此为基点建立新的书法艺术审美标准，这在中国书法美学史上尚属首次。与唐太宗李世民关于王羲之书法尽善尽美的思想联系，孙过庭的理论可以说是标志了新的书法艺术审美观在初唐已开始形成。

韩玉涛《反中和论》则认为：

在中国美学史上，中和论比自然论还要原始，但它也像自然论一样，从不曾构成中国艺术和美学的灵魂，从不曾成为中国艺术和美学的主导……虽然它在孙过庭时期，确曾有过颇大的势力。

在孙过庭时期，中和论还是巨大的因袭力量，而且，也确乎是孙过庭追求的目标，这是很需要分析的，于是他就把大王书——时代的热门作为楷模了。这就给他的理论，带来了许多不应有的罅漏。

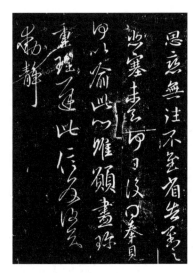

（东晋）王献之《思恋帖》

总而言之，第一，根据知人论世的原则，实事求是地摸一下右军的根底，就会发现，大王晚年的书，应与身世相符，而不是孙过庭概括的不激不厉，而风规自远。这句话，不但对他的身世不了解，并且对他的书风也是隔膜的。第二，今后论右军书，应以《丧乱帖》为极诣，其他都不能与之相比。据《丧乱帖》以观不激不厉论，可以说，孙过庭实在是有眼无珠了。第三，自从季札观乐以来，宫廷美学——庙堂美学，即神之听之、既和且平的中和原则，在中国美学界一直有极大的努力。但有豪杰逆起横行，势必冲决其罗网而后可。大王的雄强、俊爽，就在其樊篱之外。但父子之间，又为今古，针对大王残存的灵和，献之早就拔戟而自为一队，他要极草纵之致。后世学王的，虽然羲、献并提，但往往是献之得笔，这不是偶然的。

⑦ 孙过庭认为："而今不逮古，古质而今妍。夫质以代兴，妍因俗易。虽书契之作，适以纪言，而淳醨一迁，质文三变，驰骛沿革，物理常然。贵能古不乖时，今不同弊。所谓文质彬彬，然后君子，何必易雕宫于穴处，反玉辂于椎轮者乎？"孙过庭《书谱》,《历代书法论文选》,上海书画出版社,1979年,第124页。

⑧ 项穆说："书契之作，肇自颉皇。佐隶之简，兴于嬴政。他若鸟宿芝英之类、鱼虫薤叶之流，纪梦瑞于当年，图形象于一日，未见真迹，徒著虚名。风格既湮，考索何据？信今传后，责在同文；探赜搜奇，要非适用。故书法之目，止以篆隶古文，兼乎真行草体。书法之中，宗独以羲、献、萧、永，佐之虞、褚、陆、颜。他若《急就》、飞白，亦当游心；欧、张、李、柳，或可涉目。所谓取法乎上，仅得乎中。初规后贤，冀追前哲，匪是生今之世不能及古之人。学成一家，不必广师群妙者也。米元章云：时代压之，不能高古。自画固甚。又云：真者在前，气焰慑人，畏彼益深。至谓书不入晋，徒成下品。若见真迹，惶恐杀人。既推二王独擅书宗，又阻后人不敢学古。元章功罪，足相衡矣。噫！世之不学者固无论矣。自称能书者有二病焉：岩搜海钓之夫，每索隐于秦汉；井坐管窥之辈，恒取式于宋元。太过不及，厥失维均。盖谓今不及古者，每云今妍古质。以奴书为诮者，自称独擅成家。不学古法者，无稽之徒也。专泥上古者，岂从周之士哉？夫夏彝商鼎，已非污尊抔饮之风；上栋下宇，亦异巢居穴处之俗。生乎三代之世，不为三皇之民。矧夫生今之时，奚必反古之道？是以尧舜禹周，皆圣人也，独孔子为圣之大成；史李蔡杜，皆书祖也，惟右军为书之正鹄。奈何泥古之徒，不悟时中之妙，专以一画偏长，一波故壮，妄夸崇质之风。岂知三代后贤，两晋前哲，尚多太朴之意。宣圣曰：'文质彬彬，然后君子。'孙过庭云：'古不乖时，今不同弊。'审斯二语，与时推移，规矩从心，中和为的。谓之曰：天之未丧斯文，逸少于今复起，苟微若人，吾谁与归。"项穆《书法雅言》,《历代书法论文选》,上海书画出版社,1979年,第513—514页。

节三　和谐、偏胜和双强

- 四贤论辨
- 复古与变革
- 独尊大王

从南朝开始,张芝、钟繇、王羲之、王献之"四贤论辨"的批评格局便已形成,并且伴随整个南朝的书史进程。张芝、钟繇、王羲之、王献之在南朝的不同遭际及对四贤书法优劣的不同评价,在很大程度上反映出南朝书法审美—文化的不同变化。在南朝书法形式观念演进中,个人风格概念已取代书法概念强烈地凸现出来。同时,由于风格的观念占据了书法史的核心地位,加之玄佛合流所造成的对儒家思想的侵夺,儒家政教伦理型书学观念在南朝已经占据不到任何地位,代替儒家经艺书学观念出现的是"古"这一史官传统文化观念。"古"虽然在很大程度上并不指向道德教化意识,而只是时间概念,但由于中国史官文化本身所特有的崇古性质,"古"在这里便不如表面那样简单而变得非同凡响了,它实际暗喻着对书法精神传统的捍卫和遵循。"中国的文学、书法和绘画——绘画是这三门中最年轻的,不但有一个完整而连续的历史,而且这历史还与一个强大的道德精神传统,一种有精神目的却又允许自由多样行为的意识是共同发展的。中国艺术家注重道统(A great tradition)之正,强调人为的教条的真理,再三重申规则要大于人为的方式。中国学者认为,不具备对文化传统中'道'的认识,任何独特的或者怪异的思想,不管有多么奇警,只能导致妄作,不可能载入新的史册。"①

公元4世纪出现的"四贤论辨"批评观念的对立与扞格论争,显示出书法新美学风格在南朝发展中所遭遇到的来自书法传统观念的阻力和话语紧张,也就是说,在一个书法新美学风格已取得绝对胜利并占据绝对优势的情形下,来自古代典范的感召和道统效应使身处新风格潮流并被书法新风格包围的批评家在观念上产生强烈的忧虑和不安,毕竟一种缺少历史时间积累和非连续性的当代风格范式在与传统典范的对比中大多数情况下是缺少证明力量的。这便可以很好地说明,为什么在南朝萧梁时期,一向被崇尚的羲、献书风突然变得可疑起来,而难以避免地受到来自复古派阵营的批判。梁武帝、陶弘景在书论往还中所展开的对王献之的批判、贬抑及对钟繇古法的推崇,在很大程度上表明,以二王为代表的书法新美学风格已进入到书法史有机境遇并占据主导地位,其造成的震撼效应已不得不表现为公开的冲突——复古与变革的对决。事实表明,这将全面影响到南朝之后的整个历史——推出什么样的书家或作品来作为最高的典范?这种趋今

趋古的期待视界使南朝书法批评观念表现出强烈的复杂性和空前对立。

在南朝,由于对文学、声律、文体、诗赋审美法则规律的深入探讨认识和"文的自觉""诗赋欲丽""诗缘情而绮靡"已成为普遍审美观念,书法也由崇尚骨力转向崇尚妍媚,因而张芝、钟繇古质书风不被重视,二王书法成为时尚主流。羊欣评王羲之书法"古今莫二",这很能表明南朝宋齐间的书法审美观念。他们推崇二王,但在羲、献之中,又更为推重王献之:"(献之)骨力不及父,而媚趣过之。"因而,在"四贤论辨"书法批评格局中,如何确立书法审美标准和典范,便成为这个时期的核心问题。实际上,在羊欣、王僧虔、虞龢的书论中,王羲之始终处于一个批评窘境,到梁武帝倡导古法,推崇钟繇、贬抑王献之,王羲之的窘境地位仍没有得到改变。陶弘景也只是将王羲之置于王献之之前、钟繇之后。因而可以说,在整个南朝,不论是在崇今书风还是崇古书风中,王羲之都不是一个占据一流书史地位的人物。

就梁代书风本身而言,梁武帝的复古书风当然没有真正被倡导起来,不过,王羲之也没有成为左右这个时期书法潮流的书家,并且事实表明,王羲之还继续受到抑制。倒是从王慈、王志草书来看,崇尚王献之妍媚丰肥一路书风仍占据书史中心地位。进入陈代,智永对王羲之书法影响的恢复与扩大起到重要作用。作为王羲之七世孙,他以传承复兴王氏书法家学为己任,欲存王字典型。他的草书《千字文》便成为传王一脉的元典。在王羲之《兰亭序》尚未对书史造成普遍影响之前——这要等到宋代帖学建立以后,《千字文》是传承王氏书风一脉的重要的书法文本。值得注意的是,从南朝陈智永开始,王献之书法地位明显下降,王羲之重新受到尊崇,由智永建立起的崇王观念经过隋代的短暂隐晦、徘徊之后在初唐获得巨大书史效应,并且通过虞世南的衣钵相传,深刻影响到唐太宗的书学观念,后者独尊王羲之在很大程度是受到来自智永及虞世南的影响。

在南朝"四贤论辨"批评格局中,立足于趋今趋古的不同立场和观念,人们表现出对张芝、钟繇、王羲之、王献之书法的不同评价。其主要批评观念来自两种对立的审美范畴:古质与今妍,功夫与天然。虞龢推崇王羲之、王献之,认为:"古质今妍,数之常也;爱妍薄质,人之情也。"因而王羲之、王献之书法胜张芝便是自然的了。在天然与功夫问题上,虞龢只提出了天然,而功夫成为一个潜在的问题,后为庾肩吾正式提出。梁武帝萧衍则在《观钟繇书法十二意》中针对古质与今妍的变相问题:钟繇古肥、子敬书瘦,提出针锋相对的观点。他认为:"今古既殊,肥瘦颇反,如自省览,皆异众说。张芝、钟繇,巧趣精细,殆同机神。肥瘦古今,岂易致意。"看得出,萧衍虽然没有使用虞龢古质今妍的审美概念,但是提出肥瘦的概念——实际上古肥这一概念与古质今妍在审美内涵上完全相同——并表示出他对古质今妍这一当时普遍为众人所赞同的书法审美观念的批判。应该说,在南朝从宋到梁时期的"四贤论辨"中,王羲之并没有得到普遍的推崇。

在虞龢提出古质今妍这一书学命题后,庾肩吾在《书品》中又提出了功夫与天然这一新

的书学问题,并引入"四贤论辨"中,成为对南朝及后世产生极大影响的书法美学范畴。②

同时,并以羊欣之口称王羲之"贵越群品、古今莫二",兼撮众法,自成一家,推崇王羲之之意已溢于言表。在这一方面庾肩吾显然与梁武帝的批评观念相左,但是,在贬抑王献之上,他却深受梁武帝的影响。颇可注意的是,在庾肩吾的评价体系中,王献之第一次遭到放逐,在《书品》上九品之上品中,他只列了张芝、钟繇、王羲之,而将王献之列于上之中,这便意味着王献之从南朝"四贤论辨"格局中被汰除,这无疑为王羲之的全面崛起提供了契机。

在这个历史过程中,一些理论家也起了一定的作用,孙过庭就是如此。他作为继唐太宗李世民确立王羲之书圣地位之后,对巩固王羲之书圣地位具有重大理论贡献的理论家,在崇王观念体系建构中表现出极高的理论策略。③他在继续围绕"四贤论辨"展开书法批评时,并没有过多地纠缠于古质今妍问题,而是紧紧抓住功夫与天然问题。因为对古质今妍的争论很容易流于审美上的二元对立,因而很难获得一种历史性客观结论。而功夫与天然则不仅内

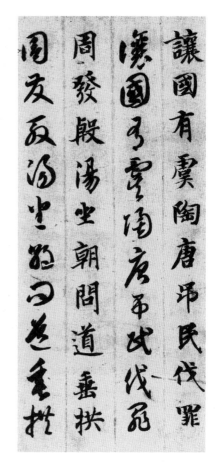

(隋)智永《真草千字文》(局部)

中蕴含着古质今妍的审美内容,同时又具体化地指向一种书体。既然王羲之兼擅张芝、钟繇书法之长,而张芝、钟繇相较于王羲之只有专擅之别,则王羲之超过张芝、钟繇便是毋庸置疑的了。至于王献之,由于受儒家道德伦理批评观念及唐太宗钦定扬羲抑献观念的双重影响,孙过庭根本就没有在"四贤论辨"框架中讨论王献之的书法问题,而是假借书史上传为王献之自称胜父的口实,将王献之彻底否定了——在这里,孙过庭审美与伦理的书学矛盾暴露无遗。

在书史上,孙过庭通过自己的理论努力,彻底打破了"四贤论辨"的平衡格局,同时在他手上为"四贤论辨"画上了圆满的句号。王羲之书法的双强战胜了张芝、钟繇的偏胜,而更为重要的是,在孙过庭的批评结构中,经孙过庭所塑造的体现儒家中和美的王羲之成为唐以后帖学史的价值核心与偶像。

不过在孙过庭《书谱》中所体现出的书法美学冲突也在"中和"美平静的表面下,不可抑制地爆发出来,这就是他在极力赞美王羲之书法"不激不厉,风规自远"的同时,又在歆歆不已地感叹中发出"岂知情动形言,取会风骚之意;阳舒阴惨,本乎天地之心"的绝

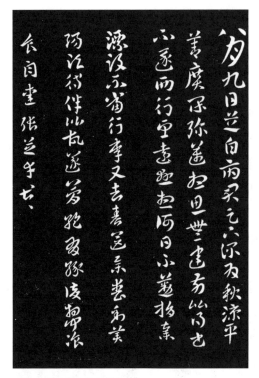

（传）张芝《秋凉平善帖》

唱，两相比较，这已经是盛唐旭素狂草的写意之境了。

注　释：

① 徐复观《中国艺术精神》，华东师范大学出版社，2001年，第195页。

② 庾肩吾认为："若探妙测深，尽形得势，烟花落纸将动，风彩带字欲飞，疑神化之所为，非人世之所学。唯张有道、钟元常、王右军其人也。张功夫第一，天然次之，衣帛先书，称为草圣；钟天然第一，功夫次之，妙尽许昌之碑，穷极邺下之牍。王功夫不及张，天然过之；天然不及钟，功夫过之。"《历代书法论文选》，上海书画出版社，2002年，第87页。

③ 到唐代孙过庭《书谱》中，孙过庭创造性地发挥了庾肩吾功夫与天然的观点，在"四贤论辨"批评框架内，以偏工与兼擅作为突破口，彻底推翻张芝、钟繇的书史地位，将王羲之推到掩张迈钟的书史独尊地位：

夫自古之善书者，汉魏有钟、张之绝，晋末称二王之妙。王羲之云：顷寻诸名书，钟、张信为绝伦，其余不足观。可谓钟、张云没而羲、献继之。又云：吾书比之钟、张，钟当抗行，或谓过之；张草犹当雁行，然张精熟，池水尽墨。假今寡人耽之若此，未必谢之。此乃推张迈钟之意也。考其专擅，虽未果于前规，摭以兼通，故无惭于即事。

且元常专工于隶书，伯英尤精于草体，彼之二美，而逸少兼之。拟草则余真，比真则长草。虽专工小劣，而博涉多优。总其终始，匪无乖互……是知逸少比之钟张，则专博斯别。

同上，第124页。

章二　流美：人的对象化
节一　客体、主体与本体

- 与王权的疏离
- 独立人格与价值担当
- 高度自洽

东汉桓灵之际，随着烦琐僵化充满宗教迷信色彩的谶纬经学的崩溃，支撑东、西两汉近四百年的儒家大一统学说轰然坍塌；而经历了两次党锢之祸的荼毒，也从根本上造成士人阶层与王权的疏离，他们从卫道走向体己，从清议走向清谈，个体价值开始凸显。

魏正始以后，随着王弼、何晏对玄学的倡导，汉代的宇宙本体论开始向人格本体论转换，人伦鉴识代替礼法名教成为社会文化思潮的核心。魏晋玄学崇无贵本，越名教而任自然；道本儒末，老庄之道成为魏晋玄学的出发点。魏晋玄学发挥老庄哲学反名教礼法的思想，以"无"与"本"来颠覆一切现存秩序，并重估一切价值，从而在思想的原点上，建立起道的逻格斯谱系。它彻底扭转了儒家天人合一理论对人性的压抑，将生命个体从普遍王权的绝对统治中拯救出来。士人阶层不再是普遍王权的附庸，而成为具有独立人格担当和价值担当的自觉文化群体。魏晋士人的文化选择不仅构成时代精神和整体文化模式，而且直接占据了意识形态的主流话语。这当然可以从深层看出魏晋士人阶层在社会政治结构中地位不断上升的趋势，同时，事实上，这一文化行为结果本身也是由东晋门阀政治左右王权所造成的。由此魏晋玄学从内到外都是士大夫人生观、价值观与审美观的全面体现，是士大夫的个体哲学。这是春秋战国时代以来最具个体意义的文化转型，它完全立足于文化个体，从而与儒家的群体秩序构成激烈的冲突和对立，并最终颠覆和取代儒家的思想统治。如果说，儒家对"仁"与"礼"的价值认同是为其修身治国平天下的圣贤人格塑造建立起人性论的基点，最终人本身还是未能摆脱政教伦理这一思想铁笼的话，那么魏晋玄学对道的推崇则在于通过对儒学的彻底否定，而催生出一种新的人本主义思想。这种人本主义思想是建立在纯粹个体价值基础上的，它是精神性的形而上学，也是哲学美学意义的宗教理想。它远离世俗功利，也远离

（西周）《敔簋铭》

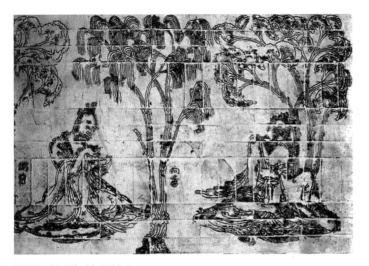

《竹林七贤画像砖》（局部）

名教礼法，以人的存在为最高原则，追寻个体进而追寻普遍的存在意义与价值信仰。由此，魏晋玄学使中国哲学第一次实现了自始至终地归结于人格本体，是人和人格本身而不是外在事物日益成为这一历史时期哲学和文学的中心。因而文的自觉（形式）和人的主题（内容）同是魏晋的产物。这个时期伴随着人的自觉，人是目的，人成为最高美学，人的风度、襟抱、谈辩、精神都成为自足性的审美内容。在文学上强调以气为主，并将文学推为"经国之大业、不朽之盛事"；绘画则讲求气韵生动；书法则更将人的主体精神强调到极致："笔迹者界也，流美者人也。"魏晋玄学对人格本体的强调与关注，在思想史层面促成了人的自觉和人的解放，从而为主体的确立奠定了观念基础。对于存在的领悟，是一切知识的基础和源泉。魏晋书法的自觉正是建立在主体意识的觉醒——人的自觉基础上的。魏晋以前的书法，与人的主体意识和个体价值是分离的。书法法天象地的取象意识，虽然也表现出天人之际的文化通感，但是这种文化通感不是建立在主体意识和个体价值的本位诉求上，而是表现出天人合一的文化整体压抑。商周以来的书法更是礼乐文化模式下的圣道主义工具，书法的哲学—美学意义由于人的主体精神被遮蔽而遭到褫夺。因而，在魏晋玄学思潮发生之前，书法事实上只是沦为儒学的附庸，根本没有独立地位，书法家自身的社会地位也类同工匠，也就是艺术之卑细者。如同司马迁所说："文史星历，近乎卜祝之间，固主上所戏弄，倡优畜之，流俗之所轻也。"[①]

书法与人的疏离导致它文化审美意义的失坠，它为日常语言——儒家权力话语所支配，从而陷入工具性的泥潭；同时，它与一般工艺化装饰性实用书法的混淆，也使得它无法表现人的主题。魏晋时期人的自觉推动了文的自觉，使书法成为表现生命形式与生命状态的艺术。李泽厚认为："所谓'文的自觉'，是一个美学概念，非单指文学而已。其他艺术，特别是绘画与书法，同样从魏晋起，表现着这个自觉。它们同样展现为讲究、研讨、注意自身创作规律和审美形式。"[②]书法的自觉首先是人的自觉，并使得书法自觉地反映人的主体意识。由此，书写之美反映出人格之美，翰墨之道生焉。关于书法自觉的问题，曾是书法理论界长期讨论的课题。有学者认为从文字产生，书法艺术便已产生，因

而甲骨金文无疑表现出书法的美；而有的学者则持相反的观点，认为甲骨金文尚受实用性所羁绊，在艺术审美上尚未趋向觉醒，因而是非自觉书法。由此关于书法自觉问题讨论的核心便不是一个纯粹的美学问题，而是一个文化学问题。书法自觉不仅指"文的自觉"，而更为重要的是人的自觉，因而，有学者认为，书法的自觉和独立只有伴随着人的自觉才能得到实现。而书法自觉的标志就是书法成为反映生命精神的符号。书法是把这种线的艺术高度集中化、纯粹化的艺术，为中国所独有。这也是由魏晋开始自觉的。"正是魏晋时期，严正整肃、气势雄浑的汉隶变而为真、行、草、楷。中下层不知姓名没地位的行当，变而为门阀名士们的高妙意义和专业所在。"③

（东晋）王导《改朔帖》（局部）

魏晋时期，社会文化环境客体与书家主体、书法本体趋于高度自洽，并构成互动格局。玄学对虚无内在精神本体的观照，使两汉书法由趋于外在表现和铺陈形貌的外在占有向内在人格本体转化，书法的价值不再表现为法天象地的取象意识及沦为儒家经艺工具，而是与人格本体相结合，成为表现人的内在精神和审美趣味的独立艺术。

在很大程度上，书法是借助玄学对内在虚无本体的探究与观照实现书法本体论转向的，同样，书法是借助玄学才实现了"人的自觉"与"文的自觉"。因而不是外在的、有限的、表面的功业活动，而是具有无限可能性的潜在精神格调风貌成了这一时期哲学中"无"的主题和艺术审美的典范。

魏晋玄学以言不尽意作为哲学命题，表明道的内在超越和自由精神本体，同时也表明用外在的概念、言辞难以穷尽事物的真象。人们必须透过外在的工具性概念、言辞去把握探究内在的无限本体、玄理，即道。"道"究竟是指什么？在老庄哲学中，"道"既是宇宙的本源，也是自然本身，同时又是人格本体，所谓道心惟微，"道可道，非常道"。道的实现最终必须依循心这一主体化途径，因而，魏晋玄学实际是用人格本体论来取代自然元气论的，所谓"穷理尽性，事绝言象"，就表明对道的探究始终围绕着的是人的主题。它的美学含义则在于"要求通过有限的可穷尽的外在言语形象，传达出、表现出某种无限的、不可穷尽的、常人不可得不能至的'圣人'的内在神情。亦即通过同于常人的五情哀乐去表达出那超乎常人的神明茂如。反过来，也可以说是，要求树立一种表现为静（性，本体）的具有无限可能性的人格理想，其中蕴含着动的（情、现象、功能）多样现实性"④。

这种玄学参与使得书法主体趋于高度觉醒，并使得书法创造与个体价值不朽联系起

来,书法开始真正摆脱外在功利束缚而成为人的对象化。有什么样的文化模式,就会培育诞生出什么样的人格主体,从而,也将诞生与之相应的艺术本体。因而,社会文化环境客体与书法主体及书法本体之间是三体合一、相互制约、自洽生发的。而文化归根结底又是人创造的,人创造了文化,又同时反过来为自身创造的文化所制约。当一种文化模式与主体、本体趋于高度自洽和自律时,就会产生文化艺术的高峰。魏晋书法之所以在书法史上具有划时代的意义并成为书法最高美学典范,即在于魏晋时期书法文化环境客体、书法主体与书法本体臻于高度自洽和整体上的高度完美结合。

注 释:

① 《汉书》第九册《司马迁传》,中华书局,1975年。
② 李泽厚《美的历程》,文物出版社,1989年,第100页。
③ 李泽厚《美的历程》,文物出版社,1989年,第100页。
④ 李泽厚《美的历程》,文物出版社,1989年,第95页。

节二　筋、骨、肉：与生命形式的类比

- 人的系统艺术
- 人物品藻
- 筋骨的美学内涵

　　魏晋时期是书法从肇于自然，走向造乎自然的开始。书法由宇宙论法则——法天象地——趋向内在主体审美自由追寻，书法开始与生命本体及人的内心相结合。刘熙载《书概》："蔡邕但谓书肇于自然，而不谓造乎自然。此立天定人，尚未由人复天矣。"刘熙载确实一语抉破汉代书论为天象所蔽之弊，而"由人复天"则显然是魏晋玄学书论的主旨了。钟繇一句"笔迹者界也，流美者人也"，划出了汉与魏晋书法审美的分水岭。

　　魏晋书法观念经历三个转变：一、由象到意，即由法天象地法则转到书法内在精神抉发；二、由意——内在精神，转到生命图式；三、由生命图式转到人格本体，即人的风韵、襟抱、神采，这是一个不断趋向内在并获得内在超越的主体审美过程。在这个审美转换过程中，卫夫人的"筋""骨"生命比德论的首倡无疑具有重大审美转换意义，它突破了东汉蔡邕比象书论的束缚，首次将书法审美引入生命本体，使魏晋玄学书论落到实处。书法开始与人本身结合起来，由此提出书法只有反映人本身才是美的，而对书法的审美观照也只有从生命本身出发才能揭橥书法的审美本源，这将书法审美由对自然的依附转换到人自身，并直接全面开启了南朝书法人物品藻，书法成为人存在的反映。这是一个巨大的审美跃进，至少，在卫夫人提出"筋""骨""肉"书法审美概念范畴之前，在书法审美中人是隐遁或不存在的。人作为书法的主体被遮蔽在法天象地的宇宙论中。在儒家书法审美论中，书法只是彰显出"同流天地，翼卫教经"的教化功能，书法主体审美则被工具理性彻底遮蔽了。书法人本主义的消遁，使得书法近乎政治教化的附庸——在魏晋以前，书法成为人的象征艺术，似乎显得遥遥无期。

　　东汉晚期，张芝草书流派的崛起无疑开启了书法向人学转变的美学历程。东汉士人在草书线条的抽象变化表现和多极变奏中感受到生命的律动，并将生命的律动情感投入到草书的审美经验中，草书成为揭橥书法生命美学的开端，书法与人的生命经验开始紧密地结合在一起。这成为魏晋玄学书法的价值源头。

　　不过，东汉草书在审美上尚处于一种朦胧自发的不自觉状态，草书图式与生命感性经验尚未寻找到一种来自文化——审美支撑的深层契合。同时由于书家的主体精神尚未上升到文化——审美高度，书家还没有能力从人格本体论立场来观照书法，也无法在书法中

（东汉）汉章帝《千字文》（局部）　　　（传）卫铄《近奉帖》（局部）

注入生命本体精神，这也是赵壹抨击草书作《非草书》的原因。由此，我们只能感到东汉草书家狂热不可抑止的创作情感，但却无法从一种主体审美精神立场来诠释和体认这种草书审美经验的原因。

　　魏晋玄学书论开启了书法人学的美的历程，而卫夫人对"筋""骨""肉"审美观的倡导则奠定了魏晋玄学书论的基础。更为重要的是，卫夫人筋骨肉书论并未将其泛泛定位于一种书法生命类比，而是上升到人格本体——比德的高度，它直接开启了南朝的书法品评人物品藻模式，对谢赫《六法》等画论品评也构成直接影响。因而，"筋""骨""肉"三格在审美价值上并不是等同的。从生命本身而言，"筋""骨""肉"是构成生命的三要素，缺一不可，但落实到审美范畴，"骨""筋"却是构成生命内在结构的主体，是生命意志内在生命力的象征，并诉诸道德美感。无"骨"，生命就难于挺立，所以卫夫人才说：

　　善笔力者多骨，不善笔力者多肉。多骨微肉者谓之筋书，多肉微骨者谓之墨猪。多力丰筋者圣，无力无筋者病。①

　　卫夫人筋骨肉书论奠定了魏晋玄学人物品藻论的基础，构成玄学人物品藻论的开端，同时也成为南朝书法品评乃至绘画、文学、美学批评领域的重要审美范畴。但颇可注意的是，在南朝书论，包括文论、画论中，对"骨"的重视要远远高过"肉""筋"。"骨"成为内在生命力并诉诸道德人格美感的审美范畴，而"肉"则往往流于贬义，往往意味着缺乏内

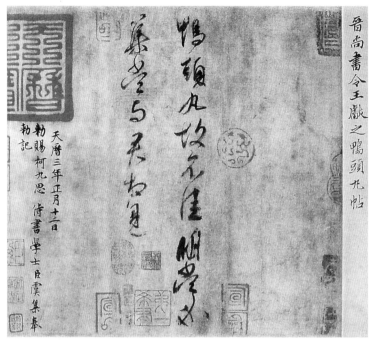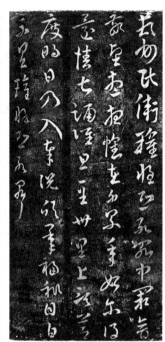

（东晋）王献之《鸭头丸帖》　　　　　　　　　　　　（三国）卫瓘《顿首州民帖》

在生命力甚或缺乏道德感。②

　　由于"骨"在书法审美范畴中的高自标置，便影响到书家"骨"的价值追寻与推崇，王羲之不仅为人清鉴有裁断，而且书法也尚骨髓，这与南朝书论评王献之书的媚趣恰成对比。因而在书法批评中，无骨也自然就成为贬词，甚至延伸到人伦道德领域，以至无骨同时成为人格沦丧的象征。在重"骨"的同时，"筋"也成为重要的书法审美范畴，但作为独立审美范畴，在审美批评上的影响与价值显然要远低于"骨"。不过，南朝之后，"筋"与"骨"在审美上逐渐合流并构成复合性审美概念，在唐代，"筋骨论"便成为核心的书法审美范畴。

　　卫夫人对"筋""骨"的重视，显然与卫门书派有着重要的内在裔缘关系。卫门书派世重古文、篆隶，是后世北派的重要源头之一。③

　　卫门书派由于世传古文家法，因而自然造成卫门书家对"势""力"的重视，这成为魏晋书法尚骨力的先声。同时由于东汉末以张芝为代表的草书新流派也以骨力相尚，从而导致师法张芝的卫门书家如卫觊、卫瓘在书法上也以瘦为尚。从魏晋到南朝宗法张芝、钟繇的卫门、王氏一派皆尚瘦——尚瘦在很大程度上成为书法新体的标志。萧衍称钟瘦胡肥，言钟体新变，胡（昭）书笃旧。南朝书论评钟繇、王献之书法说"元常谓之古肥，子敬谓之今瘦"④，则显然是以钟繇为古体，王献之为新体。至于父子间又为今古，也是指王献之较之王羲之在行草书体的新变上更趋今妍。《南齐书·刘休传》："羊欣重子敬正隶书，世共宗之。右军之体微古，不复见贵。休始好右军笔法，因此大行。"卫夫人为卫恒从女，得钟

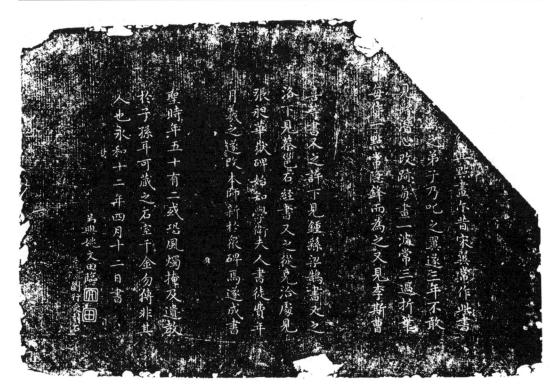

（传）卫铄《笔阵图》

铄传授，因而在书法审美上无疑也是尚瘦的。只不过在传卫夫人书论中，卫夫人没有用"瘦"字来概括和描述卫门书派这一普遍崇尚的审美特征，而是指出"骨"这一审美范畴。卫门崇尚骨势的审美观念对王羲之构成深刻影响并成二王书风的审美核心，对后世帖学也发生深刻影响。

如果考虑与联系到王羲之书法上承卫门书派并兼采张芝、钟繇新体，崇"骨"尚"势"，则后世赵、董帖学之所以走向衰陋便不难理解了。因为无论赵孟頫还是董其昌，都丧失了王羲之书法因取法卫门书派所具有的骨髓之气，这不仅表现在书法上，也表现在道德节操上。正如徐复观在论述到"逸"格的生成时所说："凡不由意境的升进，而仅在技巧上用心，在技术上别树一帜的，也有人称为逸格或逸品；但这是逸格的赝品，逸格常由此而转于堕落。"⑤

注 释：

① 卫铄《笔阵图》，见《历代书法论文选》，上海书画出版社，2002年，第22页。

② 袁昂云："蔡邕书骨气洞达，爽爽有神。"袁昂《古今书评》，《法书要录》卷二，人民美术出版社，1984年，第75页。

萧衍云："纯骨无媚，纯肉无力。"萧衍《答陶隐居论书》，《历代书法论文选》，上海书画出版社，1979年，第80页。

袁昂云："王右军书如谢家子弟，纵复不端正者，爽爽皆有一种风流气骨。"袁昂《古今书评》，《法书要

录》卷二，人民美术出版社，1984年，第74页。

王僧虔云："骨丰肉润，入妙通灵。"王僧虔《笔意赞》，《历代书法论文选》，上海书画出版社，1979年，第62页。

羊欣云："骨势不及父，而媚趣过之。"羊欣：《采古来能书人名》，《法书要录》卷一，人民美术出版社，1984年，第15页。

庾肩吾云："子敬泥帚，早验天骨。"庾肩吾《书品》，《法书要录》卷二，人民美术出版社，1984年，第65页。

张怀瓘云：卫恒字巨山，瓘之仲子，官至黄门侍郎。瓘尝云："我得伯英之筋，恒得其骨。"唐张怀瓘《书断》，《历代书法论文选》，1979年，第185页。

刘义庆云："时人道阮思旷'骨气不及右军，简秀不如真长，韶润不如仲祖，思致不如渊源，而兼有诸人之美。'"南朝宋刘义庆《世说新语·品藻》，《诸子集成》第八册，上海书店，1987年。

③ 卫恒在《四体书势》中述先祖敬侯传邯郸淳古文写道："魏初传古文者出于邯郸淳，恒祖敬侯写淳《尚书》，后以示淳，而淳不别。至正始中，立三字石经，转失淳法，因科斗之名，遂效其形。太康元年，汲县人盗发魏襄王冢，得策书十余万言，按敬侯所书，犹有仿佛。古书亦有数种，其一卷论楚事者最为工妙，恒窃悦之，故竭愚思以赞其美，愧不足以厕前贤之作，冀以存古人之象焉。古无别名，谓之《字势》。"

羊欣在《采古来能书人名》中述称卫门书家说："河东卫觊字伯儒，魏尚书仆射，善草及古文，略尽其妙。草体微瘦，而笔迹精熟。觊子瓘，字伯玉，为晋太保，采张芝法，以觊法参之，更为草稿。草稿是相闻书也。瓘子恒亦善书，博识古文。"均选自《历代书法论文选》，上海书画出版社，2002年，第12、46页。

陶弘景云："一言以蔽，便书情顿极，使元常老骨，更蒙荣造。"陶弘景《与梁武帝论书启》，《历代书法论文选》，上海书画出版社，1979年，第69页。

④ 萧衍《观钟繇书法十二意》，《法书要录》卷二，人民美术出版社，第45页。

⑤ 徐复观《中国艺术精神》，华东师范大学出版社，2004年，第195页。

章三　意的崛起
节一　从《隶书体》说起

● 本体与审美
● 反中庸
● 得意忘象

在魏晋玄学对书法理论构成全面笼罩影响之前，成公绥的《隶书体》无疑是最早受到玄学影响的魏晋书论，它比王羲之的书意论要早整整一百年。仅此一点，成公绥《隶书体》对意的倡导启蒙作用就不得不引人重视了。

成公绥在《隶书体》中，首先从书体发展的立场，肯定书法的本体进化与审美追寻的合理性：

俗所传述，实由书纪；时变巧易，古今各异。

同时又在将篆书、草书与隶书的对比中，认为隶书兼得篆书、草书之美，乃篆草二体之中和：

虫篆既繁，草稿近伪；适之中庸，莫尚于隶。规矩有则，用之简易。

成公绥对隶书的推崇，固然在某些方面显示出他的保守，但他的书法审美观念却显出追寻审美自由的一面。颇能说明这一点的是，他对隶书的品藻完全出之于纯粹的审美，而与实用功利无关。①

在上述对隶书的审美描述中，"势"及由书写性所造成的动态美又构成文本中心，这表明隶书已从图绘性向书写性转换，书法的空间结构取代了书体的空间结构。随着对意的关注，书法时空运动与人的精神开始发生联系。从汉魏开始，随着书法审美"意"的启蒙觉醒，书法自由审美精神便占据了这个时期书论的主流。韩玉涛认为："从崔瑗到王铎，书论史走

（东汉）《孔羡修孔庙碑》

过了两个圆圈,这就是:一、从崔瑗(正)经过孙过庭(反),到张旭、黄山谷(合);二、从黄山谷(正)经过朱子、项穆(反),到王铎、包世臣、刘熙载(合)。就是说书史上第一篇可信的文献《草书势》是反中庸的。"[②]

继崔瑗之后的成公绥《隶书体》,无疑也是秉承崔瑗《草书势》书学精神的反

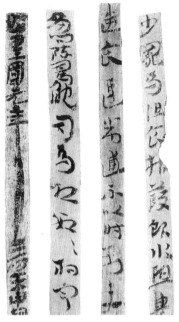

(汉)《河西简牍》

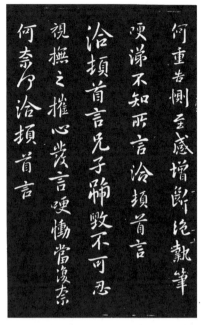

(东晋)王洽《兄子帖》

中庸书论,虽然他对草书不无微词,有所保留,但却并没有像赵壹《非草书》那样,对草书进行非难抨击。实际上,隶书与草书,二体共脉,草书是隶变的产物,东汉草书就是隶草或隶书的简易写法——章草。崔瑗《草书势》:"惟作佐隶,旧字是删,草书之法,盖又简略。"说明草书是隶书的进一步简化,同时,这也表明草书与隶书的密切关系。启功在《古代字体论稿》中说:"按汉时和秦以前是古体或雅体,隶是通用的正体,草和新隶体是俗体。"

在整个汉代及魏晋时期,草书都未获得正体地位。但在魏晋上层文人阶层,草书尺牍却成为雅玩审美的对象,并成为日常书写主体。同时,这个时期隶书与草书之间还存在着微妙的关系,二者并未截然二分。如羊欣《采古来能书人名》称王羲之"善草隶",称王献之"善隶稿";其余论到东晋书家王导、王恬、王洽、王珉、王玄之、王徽之、王淳之、王蒙、王绥、郗愔、谢安、许静民、谢敷、康昕等,皆称善隶、草、隶草或隶行、稿书。这里排除阮元所说的唐以前存在以隶为尊的观念,更为重要的是,这说明隶书与草书、稿草之间具有割不断的联系。实际上在东晋,稿草、隶草、章草几乎是同一个概念[③],都与隶书有关。王献之劝父改体说:"古之章草未能宏逸。"也是指章草未脱隶意。并且,隶书与草书在审美上的密切相关性,使得隶书本身就具有强烈的表现性。中国书法走向艺术化的第一站就是隶书。隶书时空运动的强化对图绘性——描摹性篆引笔法的破除,正是引发中国书法走向表意和主体抒情的重要因素,它直接为草书的审美自觉奠定了基础。

成公绥早于王羲之一个世纪提出"意"的书学观念表明魏晋书论的早熟,同时也表明,受魏晋玄学言意之辨观念以及文学审美观念的影响,书法尚意精神已强烈地渗透进

（西晋）《故处士成君之碑》

晋砖拓本

这个时期的书论中，书法开始由注重取象——外师造化，转向对内在精神的关注，对书法美的价值追寻开始与哲理思辨结合起来，这是一个重要的转折。也就是说，这个时期书家已开始认识到书法美不是对自然的描摹，而是与人的感性经验和生命意识密不可分。对书法的认识和再现必须经过主体精神的深入洞悉才能达到。这实际上是一个书法心性化过程。书法之意的宗旨，即重在表明书法是意匠之所为，是主观心灵的产物，这对后期魏晋书论产生了重大影响。后于成公绥一个世纪的王羲之发言倡论即说："书法乃玄妙之伎，非通人志士，学无及之。"这无疑是关乎"意"的枢机之论，是对成公绥书意的进一步明确化表述。王羲之进而阐释"意"说："须得书意，转深点画之间皆有意，自有言所不尽，得其妙者，事事皆然。"联系到身处东晋玄风中的一代名士王羲之对言意之辨的深刻领悟及玄佛合一的审美观，王羲之所表述的书法之意已越出书法的范围，这正表明王羲之是从哲学—美学的立场来看待书法之意的，得意则不会为外物所限，才能致玄远，尽广大。这已经触及玄学得意忘象的核心旨趣。

成公绥书论对意的关注，开启了魏晋书论玄学化审美进程。作为正始名士，他的《隶书体》在魏晋书论史上首次明确地提出"意"的审美范畴，后来这为王羲之所发扬光大；同时他对隶书的审美阐释，也深刻影响到魏晋南朝书法品评模式的建立。"所以魏晋书论较之于东汉末年的书论，具有两大特点。一是超出了观其法象的思想，很为重视主体意的抒发表现；二是十分自觉地追求与书法相关的'象'的美。简单说来，重意的玄妙深微和象的自然美丽，是魏晋书论的重要特征。"④

注　释：
① 成公绥在《隶书体》中还说："随便适宜，亦有弛张。操笔假墨，抵押毫芒。彪焕磥硌，形体抑扬。芬葩连属，分间罗行。烂若天文之布曜，蔚若锦绣之有章。或轻拂徐振，缓按急挑，挽横引纵，左牵右绕，长波郁拂，微势缥缈，工巧难传，善之者少，

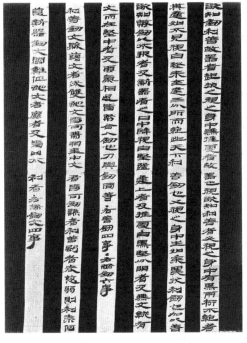

（西汉）《相利善剑册》

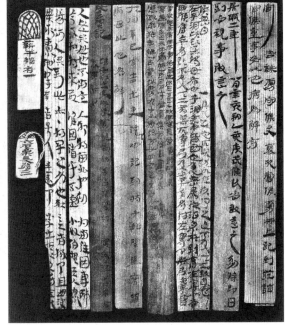

（西汉）《敦煌马圈湾木牍》

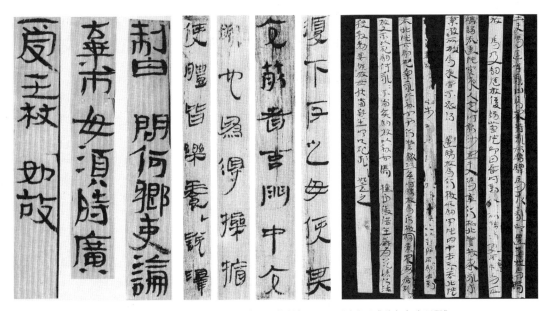

（西汉）《武威王杖诏令册》　　（西汉）《马王堆汉墓简牍》　　（东汉）《遂内中驹死册》

应心隐乎，必由意晓。尔乃动纤指，举弱腕，握素纨，染玄翰，形管电流，雨下雹散，点黵折拔，掣挫安按。缤纷络绎，纷华粲烂。绹缊卓荦，一何壮观。繁缛成文，又何可玩？章周道之郁郁，表唐虞之耀焕。……或若虬龙盘游，蜿蜒轩翥；鸾凤翔翔，矫翼欲去。或若鸷鸟将击，并体抑怒。良马腾骧，奔放向路。仰而望之，郁若霄雾朝升，游烟连云；俯而察之，漂若清风厉水，漪澜成文。垂象表式，有模有楷。形功难详，粗举大体。"见《历代书法论文选》，上海书画出版社，2002年，第9页。

《石门颂》"命"字末笔纵向延伸

《石门颂》"升"字末笔纵向延伸

（传）曹操《衮雪》

② 韩玉涛《书论十讲》，江苏教育出版社，2007年，第236页。

③ 关于章草问题，启功在《古代字体论稿》中作过细致的梳理（《古代字体论稿》，文物出版社出版）：章草这一名称，在文献中最早出现的要数王献之的话，张怀瓘《书断》卷上说："献之尝向父云：古之章草未能宏逸，顿异真体，今穷伪略之理，极草纵之致，不若稿行之间，于往法固殊，大人宜改体。"张怀瓘《书议》亦引这话，但略简。《书断》引崔瑗《草书势》亦有"章草"一名，但《晋书》所载《草书势》"章草"二字实作"草书"。《书断》所引有节文，知二字殆张怀瓘所改，故不据。并可见第二节谈《书断》，把《吕氏春秋》"仓颉造书"，引为"仓颉造大篆"也是张氏所改的。又所谓卫夫人《笔阵图》及王羲之《题笔阵图后》俱有章草一名，但二篇俱出伪托，亦不据。王献之这段话，还没见其他反证，所以暂信张怀瓘之说，再次像刘宋羊欣《采古来能书人名》中有章草这一名称。《书断》卷上引南齐萧子良的话说："章草者，汉齐相杜操始变稿法。"梁虞龢《论书表》中亦见章草名称，以后便是唐人所述的，更多不必详举了。

章草的"章"字又怎么讲，前代人有种种推论，近代又有许多人著论探讨。总的说来，不出五种说法：

（一）汉章帝创始说。宋陈思《书苑菁华》引蔡希综《法书论》说："章草兴于汉章帝。"

（二）汉章帝爱好说。《书断》卷上引唐韦续《五十六种书》说："因章帝所好，名焉。"

（三）用于章奏说。《书断》卷上记后汉北海王受明帝命草书尺牍十首，章帝命杜度草书上事，魏文帝令刘广通草书上事等等。

（四）得名于史游《急就章》说。见《四库提要·经部小学类·急就章》条。

（五）与"章楷"的章同义。也即是"章程书"的章，近人多主此说。

按章草之名创始于汉章帝和汉章帝爱好的说法，都是以皇帝的谥法为字体名。在古代以帝王之谥为字体名称的，汉前汉后俱无成例。其为附会，可不待言。至于《急就》在汉代并不名章。如《三苍》，亦俱分章，也不叫什么"仓颉章"，且史游是编订《急就》文词的人，不是用草字写《急就》的人，今日所见的汉代写本《急就》，都是隶书的，章草写本传说最早出于吴时皇象。《书断》卷上引王愔云："汉元帝时史游作《急就章》，解散隶体粗书之，汉俗简堕，渐以行之。"这是误认史游是草书的创始人。按草书西汉前期已有，见《神爵简》《五凤元年十月简》等，并非史游才开始粗书的。只剩章奏、章程二义，值得注意。

考章字的古义，有乐章之义，即所谓"从音，从十"，有爱书之义。《观堂集林》卷六《释薛下》说：章字

从"辛",与"辜""辟"等字同含"皋"义,是认章是罪状,爰书之义。又有章奏、章程之义,还有图案之义。凡章黼文章等都属此义。引申为章明之义,章明亦作彰明。现在试拟找出这些方面的共同意义,实有条理、法则、明显的意思。即用作谥法的章字,也是取于这个意义。所以相反的意义,杂乱便是无章。再拿今草和章草相比较,章草是较为严格的,今草是较为随便的,那么汉代旧草体之得名章草,应是由于它的条理和法则的性质比较强烈,也可以说正由于它具备了这种性质,才会合乎章程,有用于章奏的资格。

无论旧体或新体的草书,到了汉末,已成为满街争唱的时调,只看汉末赵壹的《非草书》一文所讥讽的,便可以见到当时人对于草书的普遍爱好。再看《四体书势》和《后汉书·张奂传》引张芝所说"匆匆不暇草书",也都说明这时草书不但已成为公开的、合法的字体,并且还成为珍贵的艺术品,但美而不贵,仍不见登于碑版。

华人德认为:

"章草"之名称究竟起于何时?遍检各种文献资料,可以发现汉代人只有"草书"这一名称,而从未将草书叫做"章草"的,"章草"的名称是汉代以后才有的。后人伪托王羲之《题卫夫人〈笔阵图〉后》有云:"惟有章草及章程、行狎等,不用此势,但用击石波而已。""夫书,先须引八分、章草入隶字中。"但此文至早要是梁、陈时人所作。美国耶鲁大学班宗华教授并断言《笔阵图》成于唐代。刘宋时虞龢《论书表》中云:"(王羲之)尝以章草答庾亮,亮以示(庾)翼,翼叹服,因与羲之书云:'吾昔有伯英(张芝)章草书十纸,过江亡失,常痛妙迹永绝,忽见足下答家兄书,焕若神明,顿还旧观。'"齐王僧虔录刘宋羊欣《采古来能书人名》云:"高平郗愔,晋司空,会稽内史,善章草,亦能隶。"张怀瓘《书断》引萧子良语:"章草者,汉齐相杜操始变稿法。"古人引语不一定全照原话,但可以从这

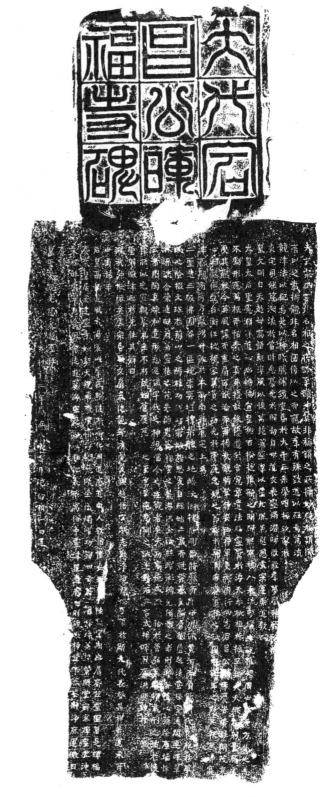

(北魏)《晖福寺碑》

（北魏）《元桢墓志》

些论述中得知，"章草" 这一名称可能是在南朝初期才有的。

至于章草产生于何时，古人自然是模糊的，即便东汉人如许慎、蔡邕、赵壹，也说不明白。魏晋以后，更是指一名流为始作俑者，这和指隶书为程邈、八分为王次仲、行书为刘德昇等，情况类同。大量秦汉简牍的出土和发现，对这些书体的产生和演变，展示了甚为清晰的脉络。

从草书史的发展来说，很可能并不存在一个严格意义的或典型化的章草时期，而是以隶变为端绪的草化进程，这从汉代与两晋只有草书、稿草、隶草之名而无章草称谓便可明白，而传世的史游《急就章》、三国皇象《急就章》包括西晋索靖《出师颂》无疑皆系伪托之作。章草很可能即为稿草的较为规范化的书写，而今草很可能即为草书获得合法性称谓的标志。不过，从陆机《平复帖》这一今草过渡形态来看，章草还并不是后世所认为的如史游皇象《急就章》、索靖《出师颂》般形态，而是与敦煌草书形态相类，并且作为过渡阶段，这种 "匆匆不暇"、结构用笔缓慢繁富、讲求华饰的隶草存在时间很短，便为今草所取代。

郭绍虞认为："隶书的正体化以章草为关键。" 是不是章草的作用就止于此呢？不。章草一方面完成了隶书，使无波势之隶成为有波势之隶；而另一方面的间接影响，又使波磔之体进为悬针垂露之体，完成了现在的所谓楷书。

于是，再讲章草在字体演变上所起的另一种作用。

章草之得名，有三种不同的说法。一是由于汉章帝爱好它的关系，自徐浩《古迹记》乃至黄伯思《东观余论》等都如此说。二是因这种字体可用于奏章的关系，自张怀瓘《书断》乃至顾炎武《日知录》等又是作此主张的。这两种说法虽不同，但论章草发生的时代都在章帝之世则是一致的。三是认为托始于史游《急就章》的关系。《急就章》，一般作《急就篇》，但《四库全书总目》认为应以 "急就章" 为本名，所以章草之称也可说是从《急就章》来的。如照这个说法，则章草之起又要提前到西汉元帝之时。

关于《急就章》的问题，《汉志》作《急就篇》，《隋志》作《急就章》，似乎仅仅是名称的不同，但是和内容也有关系。称为《急就篇》，可能如《凡将》《训纂》这样，只是一种编纂的字书，而于所谓急就云者，只

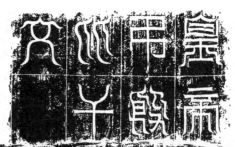

是谓字之难知者缓急可就而求之意。称为《急就章》则可能如张怀瑾《书断》引王愔说："汉元帝时，史游作急就章，解散隶体粗书之。"那么《急就章》之写章草，是取这种书法可以赴急之意。如前说，则章草的时代不一定可提到元帝之时；如后说，则章草的产生可能在元帝以前。于是，问题所在，就在《急就章》之作章草，是否史游所书。我觉得《急就章》是否出史游所书，固然没有明确的证据，但如后人写本，如皇象、索靖所书都作章草，那么推想《急就章》的原本是作章草体，也是可能的。何况，据"流沙坠简"来考西汉的书体，则元帝时很有产生这种草体的可能，谓为史游所书，也在事理之中。照这样讲，在当时虽无章草之名，不妨已有章草之实。至于《急就章》之原称《急就篇》，也并不奇怪，因为古人都是以篇命名的。以篇命名，也不妨内容写的是章草体，因为这二者是并不冲突的。那么对《汉志》所谓"武帝时司马相如作《凡将篇》，无复字；元帝时黄门令史游作《急就篇》，成帝时将作大匠李长《元尚篇》，皆仓颉中正字也"，又将怎样解释呢？《汉志》明言"皆仓颉中正字"，何以又可说是章草呢？我想《急就篇》虽是编纂一些日常用字，但不妨为了要使日常用字有正规的写法，于是采取了当时流行的草体而使之标准化，因为这种草体正是当时日常应用的写法。所以对这问题虽不能作十分肯定的话，但在元帝时，《急就篇》要采用当时的草体书写，是完全可能的事。

从西汉木简来看，已有接近章草的字体；从《急就篇》的

（北魏）《吊比干文碑》

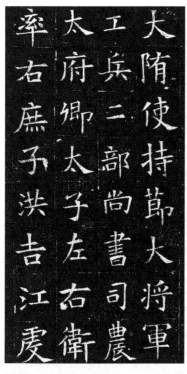

（隋）《苏慈墓志》（局部）

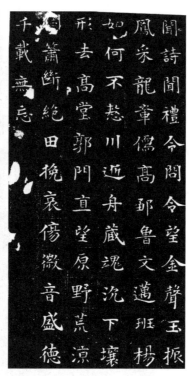

（隋）《张盈夫妇墓志》（局部）

性质来看，也同《史籀》《仓颉》诸篇一样有厘正字体的作用，所以《汉志》所谓"皆仓颉中正字"一语，不妨认为是正字的草写。那么《急就》一篇是使当时草体规范化的著作，而此后皇象索靖诸人都以章草书之，也不是一无根据的了。从这点看，已可看出这种草体走向正体化的趋势。

章草之正体化，发展为两个不同的方向。一个变为汉隶，即是有波势之隶，已如上述。另一个方向变为楷书，使点画俯仰之势成为悬针垂露之形，于是又在字体上产生了一大变化。这一大变化又从哪儿来的呢？何以这两个不同方向，会同出于章草呢？事实上，我们看了汉代木简中的草书，就知隶和楷都可以从此演化出来。最初无波势之隶，从圆笔改为方笔，于是字的结构成为一横一直的组织关系。这种字体的草书，表现在"横"的方面，就成为有波磔的章草；表现在"直"的方面，自然会进为悬针垂露之体。木简中的草体于横笔多磔法，而于直笔每有涨墨，有科斗文意，就是这种关系。《石门颂》中如"命"字、"升"字垂笔甚长，也是这种关系。草书而重在横画，所以成波磔之体。草书而重在直笔，则不需要波磔之体，可以全部用圆笔，并可以把上下几个字勾连起来。所以崔杜诸人所写的还是章草，而到了张芝，就变为今草，成为所谓"一笔书"了。关键所在，正在减少横笔的波势，加强直笔的垂势。实则，不仅章草之变今草是如此，即隶草之转化为楷书也是如此。所以从这种新的今草产生以后，采用它的笔法而使之正体化，就成为刘德昇的行书，再进一步就成为钟王一流的楷书。

东汉时，章草盛行，但自张芝创为今草以后，此后魏武、曹植、钟繇、钟会以及晋时卫瓘、卫恒、陆机、陆云、王羲之、王洽诸人虽也以擅章草著名，都不免受张芝影响。张怀瓘《书断》称卫瓘、索靖善章草书，而《晋书·卫瓘传》称"瓘得伯英（张芝）筋，靖得伯英肉"，那么在张芝以后之善章草书者，很明显地可以看出多少都受张芝影响了。《宣和书谱》谓"钟繇备尽法度，为正书之祖"，而钟繇同时也以草书著名，所谓"备尽法度"，正说明了正书之中也可备有草书的法度。杨慎《墨池琐录》谓"羲、献学钟索，钟索学章草"，那么我们说现行的楷书直接受张芝今草的影响，间接受章草的影响，也还是可能的。

这样说明，不仅可知章草如何正体化的全面情况，而且可以说明北碑南帖所由分歧的情况。自阮元有《南北书派论》与《北碑南帖论》，于是南北书学之分歧遂为人所悉知。康有为《广艺舟双楫》虽不主此说，但就大体言，不能不承认南北书体之不同，所以也有"钟派盛于南，卫派盛于北"之说。要之南北两派有共同处，也确有不同处；执一以求，都不全面。大抵北碑犹存隶意，是从章草出，所以北朝诸史对当时书家如刘懋、裴敬宪、张景仁、萧慨、源楷之、泉元礼诸人每称其善作草隶；而南帖则从今草出，盖当时书法也同南派的经学文学一样，重在变更古法，所以江左风流独以疏体妍妙见长。孙过庭《书谱》谓"元常（钟繇）专工于隶书，伯英（张芝）尤精于草体，彼之二美，而逸少兼之"，则南派之袭今草之法又可知。刘师培《书法分方圆二派考》谓"真书之中复有南派北派之不同。其所以不同之由，则以南派之真字为行书

之变体,而北派之真字则为隶书之变体",这话也说着一部分事实。不过没有说明行书是从今草来的,而隶书中之楷法,也是受草书影响而完成的。只因碑刻于石,帖书于帛,作用不同,所以北碑的楷书重在端书正画,要便于认识,也就好似成为隶书之变体了。我们可以这样说:北碑之于隶书,虽省其波势,而多用方笔,仍存八字分散之形,故与隶近;南帖之于隶书,则完全变其波势,而从行书中吸取其笔法,所以虽楷书也自有妍妙之致。因此,北碑南帖之分歧,还是由于章草今草的关系。今草与楷虽面貌迥然不同,但有行书为之媒介,那也就可以从草体而过渡到正体了。

这两种南北不同风格的楷书,到隋唐而归于合流,于是正式的楷书归于确定,成为汉族文字的正体。此后印刷术发明,遂使这种楷体更加固定。而行书则为与这种正体相配合的草体。但是楷体笔画还嫌较繁,所以为了书写的便利,简笔字又逐渐孳生。到现在,简笔字已取得正式的地位,于是认识与书写之间的矛盾也就减少很多。

④ 李泽厚、刘纲纪《中国美学史》卷一,安徽文艺出版社,第409页。

节二　批评范型

● 逸
● 人生观之新型
● 审美主体

公元4世纪,魏晋书法与玄学的合流,实现了由"象"到"意"的转变,它的学理核心是由东汉政治性品藻——清议,到魏正始之后的人物品藻——清谈的转进。"意"作为书法审美精神原型的提出,使书法从自然美中抽象出来,成为人心营构之美,书法由类型化公共风格向个人风格转换,也就是说书法的美并不是法天象地的产物,而是中得心源的产物,它的价值源头在人本身。由此魏晋书家开始建立起一种牢固的美学意识与观念,书法之美是存在的反映。徐复观认为庄子奠定了中国艺术的最高精神。他在《中国艺术精神》中写道:"现在要追问的是,在中国人的心灵里所潜伏的与生俱来的艺术精神,何以一直要到魏晋,才在文化中有普遍的自觉,此时始赋予很早便已存在的艺术作品以独立的价值,并有意识地推动当时的纯艺术活动呢?先简单地答复一句,这与东汉以经学为背景的政治实用主义的陵替,以及老庄思想的抬头,有密切的关系。老庄思想,尤其是庄子的思想,如前章所述,实际即是艺术精神;则魏晋玄学对艺术的启发、成就,乃很自然之事。"[①]老庄思想当下所成就的人生,实际是艺术的人生,而中国的纯艺术精神实际系由此一思想系统所导出。

庄子以道为本体,以生命的大化流衍——逍遥游为旨归。乘万物而与万物齐一,物我两忘,坐忘心斋,虚室生白,生成美的观照。庄子的至高理想是超越现实世俗社会束缚,游心物外。他将道归于无,恰恰是对现实社会——人间世的彻底否定。庄子无法在人间世建立起自己的信仰,只能将生命信仰和人生价值寄托于超越的精神本体——道。对社会现实的否定使庄子自然走向对儒学淑世主义与礼乐教化的批判与对立。儒学强调宗法血缘制的群体主义和礼乐教化,奉行实践理性,以积极入世、修齐治平为己任,罕言性与天道。庄子则倡导遗世独立,遁世高蹈,开历史上隐逸一派,主张自然无为,反对礼乐教化,强调个体自由,认为礼乐教化恰恰构成对人性的戕害。这种对个体价值的尊重和对自然天道的信仰恰恰构成一种体现审美自由的生命意识与宇宙情调——它成为哲学与美学的结合点。中国艺术美学所悬置的最高境界"逸"恰由庄子道家美学所生成,而"谢赫六法""气韵生动"与禅宗求淡、求静、求寂之境,其审美价值源头也无不来自道家美学。在这一方面,方东美与徐复观有着一致的看法与阐释,他说:"庄子是兼有诗和哲学两方面造诣的伟

大天才。作为一位诗人，他带有浓厚的情感；作为一位哲学家，他献身于精神生命的高扬。由于他兼有这两方面的特色，他悲悯人类之如此沉沦，远离了道体。人类之所以如此，乃是由于他们为了一己私利、表相的价值，乃至世俗的虚荣，而把真性泯灭在物质的世界中。庄子整个精神在于完成一种寓言化的大思想体系，借着讥讽世俗的妄动和无聊以辨明精神解脱的重要，及彻悟理想生命的崇高意义……他的主张是，生命的崇高，在于经验范围的拓宽，价值观念的加深，使我们的精神升华的道体一，使我们把人世的快乐和天道的至乐打成一片。在这方面庄子把老子和孔子的智慧推展到极点，同时也为一千年以后的大乘佛学的融入中国哲学而铺路。"②

以下一段话显然也是针对庄子哲学而发。

要从中国哲学看来，一切艺术文化都是从体贴生命之伟大处得来的。所以在艺术领域之中，人类无须再模仿自然。相反地，他甚至可以挺身而出，超拔其上，因为他的生命主流已经灌注了更大的创造力，不受任何下界所拘限，故能臻于最高的精神成就。③

魏晋书法批评以玄学人物品藻与品评模式整合建立起书法批评原型，它以言意之辨为轴心，并逐渐趋向人格本体论建构。在人物品藻品评模式中，宇宙本体论自然法则被彻底打破而遁隐，书法政教伦理型的教化工具论也不再受到重视。书法的一切都无不围绕人而展开，人的精神、才学、心性、风度、襟抱、姿容、智慧、言谈都成为书法美的依据，因而所谓书法的美也就成为人物之美，书法优劣评也就成为人物本身的月旦品藻。这在南朝人物品藻书法批评文本——萧衍《古今书人优劣评》、袁昂《古今书评》、庾肩吾《书品》中都强烈表现出来。"总括地说，当时艺术性的人伦鉴识，是在玄学、实际是在庄学精神启发之下，要由一个人的形似把握到人的神，也即是要由人的第一自然的形象，以发现出人的第二自然的形象，因而成就人的艺术形象之美。而这种艺术形象之美，乃是以庄子的生活情调为其内容的。人伦鉴识，至此已经完全摆脱了道德的实践性及政治的实用性，而成为当时的门第贵族对人自身的形象之美的趣味欣赏。"④

六朝人物品藻书法批评模式与《世说新语》人物赏鉴"目"的方式完全相同，或者说，魏晋书法品评模式即源于《世说新语》的人物品藻，二者在话语方式、文本范型方面都如出一辙。它们都突出强调了人的精神、韵致、风骨、气度，这种个性化审美风格体现出的是一种冲破社会理性桎梏的新感性人格，它超越于名教礼俗权威之上，也摆脱了巨大的宇宙论阴影笼罩，而成为独与天地往来的独立个体。"于是魏晋人生观之新型，其期望在超世之理想，其向往为精神之境界，其追求者为玄远之绝对，而遗资生之相对。从哲理上说，所在意欲探求玄远之世界，脱离尘世之苦海，探得生存之奥秘。"⑤

在魏晋以前，书家主体精神还从没有得到如此彰显，个体书法审美风格也从没有如此

成为书法审美的中心旨趣，它表现为书法审美从外在走向内在，从物质走向精神，从外部自然转向人的内心，书法审美成为自由超越与道冥契的象征。书法品藻与玄学人伦鉴识同一机杼，反映出魏晋南朝书家的审美自由意识。魏晋草书与东汉士人草书同一关捩，皆由反叛儒学政教伦理而来，并随着人的自觉与文的自觉而趋向审美自觉。这种书法审美自觉实是魏晋士人政治觉醒和生命意识独立觉醒的标志，它以庄子为最高美学精神并融以哲学思辨则充分表明，它内中所蕴含的是与现实疏离拒斥的反抗意识。东汉草书本由反抗儒学而获得审美启蒙，并与文人道统结合，这是书法开始有意识地进入文人信仰价值世界并建立起文人最高审美范型的开端。魏晋到南朝书法思想史意义的外部反抗明显弱化，当书法已牢固地建立起文人书法精神体系时，它开始成为普遍审美教化。东晋南朝从皇帝、丞相到将军、门阀士族无不倾心书法，便表明书法已由于文人的导引掌控而成为超越意识形态的东西。它的观念性在不断加强，并日益与文化审美思潮的嬗变密不可分。但他的高度形式化与审美自由在表面上却好像与观念形态距离愈来愈远。如南朝书法品评，对书法"神采""气韵""风骨"、妍媚、情、简以及人格本体的审美阐释，似乎只停留在美学赏玩的层面，书法也只是在传达出一种六朝门阀士族的高雅情怀。不过，这只是一种表面现象。透过东晋南朝书家对书法审美自由和人物品藻的价值追寻，反映出的正是一种来自存在论意义上的焦虑紧张和文化超越，这种焦虑紧张是来自人格本体论意义的，而其根源则是缘于与现实秩序的疏离对抗。在中国古代士人心理深层，修齐治平无疑是人生价值理想的最高信仰，入世与仕途的受挫、修齐治平理想的落空，则已经在政治操作层面意味着人生的失败。对古代士大夫而言，仕途失败与入世理想破灭后，只剩下两条路可走，一是归隐高蹈，一是转向艺术与道问学。先秦时期的老子、孔子莫不如此。庄子虽然一生未仕，对政治与世俗权力有着本能的厌恶，避之唯恐不及，但他无疑也是历史上最早遁世高蹈、开道家隐逸一派并求为天人之学的文化先知。汉代由于罢黜百家，独尊儒术，从而将儒家信仰与仕途权力紧密联结起来，修齐治平成为儒家知识分子的最高理想。但东汉时期两次党锢之祸导致东汉士人对大一统王权的向心力与儒家理想信仰的破灭，同时引发了弥漫士大夫阶层的清议浪潮。这个时期黄老之学的重新抬头以及最终演化为反叛烦琐儒学的魏晋玄学，都意味着汉晋文化思潮的学理转换，而在这种学理转换中，最值得关注的学术理路即是文的自觉——自由审美的开启。表现在书法领域，便是东汉晚期草书热席卷士林以及东晋至南朝的草书文人化变革运动。草书由俗匠的实用化末技成为文人士大夫的心性化表征，成为象征自由审美精神的文本图式，这种书法本体论转换，促成了书法由工具理性的"物"，转为人格本体论象征。在玄学家看来，美就是超越有限而达到无限。"美是无限的表现，同时也就是人生中一种绝对自由的境界。"⑥而这种无限的美只能从艺术审美中才能获得，外在的功业、名利、权势、地位包括生命本身都是短暂的存在，只有艺术本身才能在美的绝对自由中超脱有形象限，将生命引向无限。在东晋南朝，韵、神、意之所以构成书法审美的

核心，就在于书法已成为书家实现内在超越、追求生命无限和审美自由的象征性暗喻，并成为对人性内在美的守护与持存。早在魏初，曹植大力推崇三不朽说："太上立功，其次立德，再次立言。"⑦书法作为立言的一种方式到魏晋无疑已成为不朽的事业，它代替外在的事功、权位、名声，以其超功利的自由审美本质显出晋人的宇宙意识与生命情调。这就是王羲之能够始终拒绝仕途高官的诱惑，在隐与仕之间寻求一种张力，最终则完全归于隐逸一途，而以书法终志的原因所在。

书法品藻与人伦鉴识，"目"与品题的批评方法，构成南朝书法批评的原型。它的生成完型得力于汉晋以来玄学人物品藻及言意之辨，与气韵论、形神论的思想审美影响，它揭橥出书法的内在精神，也以其对审美主体的提携，将书法与生命形式类比，建立起"神采""风骨""韵""妙""妍媚""情"等重要书法审美范畴与概念，并提示出美在生命经验中的活感与诗化，书法之美即人物之美。

更为重要的是，作为书法批评原型的开端，魏晋书论由取象论转向表意论，使书法审美视角由外在自然转向人格本体。东晋晚期更以其玄佛合流开启了意境论，在很大程度上对唐宋"逸"格书论及禅宗书论的崛起做了学理铺垫。⑧

由袁昂、萧衍开启的魏晋书法品评，融哲理思辨与审美致思于一体，建立起传统批评书法经典模式与范型，并从文化类型学层面牢固建立起书法的文人化审美精神体系。由此书法成为文人艺术的最高典范，而开始对绘画产生重大影响，文人画在唐宋的兴起便直接受到书法的启蒙。由于文人书法家的参与，绘画开始摆脱匠作，成为文人化艺术，与书法一道共同构成文人化审美理想的传统。作为批评原型，魏晋南朝书论对唐宋元明清书法批评构成预设性历史影响。从唐代孙过庭、张怀瓘、李嗣真、张彦远，到宋代苏东坡、黄山谷、米芾，一直到清代刘熙载、康有为的书法批评实践，都不难看出魏晋南朝书法品评模式的影响。

注　释：
① 徐复观《中国艺术精神》，华东师范大学出版社，2001年，第89页。
② 方东美《中国人的智慧》，见《中国现代学术经典·方东美卷》，河北教育出版社，1996年，第364页。
③ 方东美《从比较哲学旷观中国文化里的人与自然》一文，见方东美《生命理想与文化类型》，载方克立主编《现代新儒学辑要》，中国广播电视出版社，1996年，第123—124页。
④ 徐复观《中国艺术精神》，华东师范大学出版社，2001年，第93页。
⑤ 汤用彤《魏晋玄学与文学理论》，《汤用彤选集》，吉林人民出版社，2005年，第558页。
⑥ 李泽厚、刘再复《中国美学史》第一卷。
⑦ 见《左传·襄公十二四年》："太上有立德，其次有立功，其次有立言，虽久不废，此之谓不朽。"阮元《十三经注疏》，中华书局。
⑧ 张天弓《略论中国古代书法理论批评自觉的问题》（见《张天弓先唐书学考辨文集》，荣宝斋出版社，2009年，第389页）不赞同现在通行的书论史著述关于东汉后期、魏晋时期书法理论自觉的观点，主

魏晋文书残纸

张将这种自觉后移至萧齐永明年间，也就是后移至300年，从公元2世纪下半叶移至公元5世纪末期。认为"如果以文论自觉的参照并结合书论发展的实际在东汉后期、魏晋时期，书论'远远没有达到"自觉"的水平。现行的"东汉"后期自觉说'，笔者认为，存在着两个根本性的缺陷：一是文献史料的问题，二是自觉的标准问题。'东汉后期说'的文献史料的基础主要是蔡邕的《笔赋》《九势》，《笔论》前一篇主要讲文字典籍的功用，与书论无直接关系，后二篇实为唐以后人依托。另外崔瑗《草书势》，蔡邕《篆势》是以书艺为题材的辞赋作品，不是专门的书论的著述。赵壹《非草书》是经过后人改窜的。……论者强调当我们断定书论自觉早于文论自觉时，不能书论自觉是一种标准，文论自觉是一种标准，而使用二种不同的标准并断言书论自觉早于文论自觉，则没有任何意义。认为，对于文论自觉的界说，不仅要书学界认可，还应得到文论界、画论界以及中国古代美学研究的认可"。

事实上，这个问题本身便是颇可质疑的。首先，史学界并没有学者如论者所说，在著作中提出东汉后期或魏晋时期书法理论自觉说，更没有形成一个共识。也就是说史学界并没有将这个问题当成一个学术研究课题，原因很简单，东汉书法理论自觉说本身就不符合事实，也是不能成立的。史学界不会提出一个有着常识性错误的问题并展开研究。其次，史学界一直关注古代书法的自觉问题，围绕书法自觉与划分标准问题，很多学者参与讨论并提出各种不同的观点，黄简《中国古代书法史的分期和体系》综合各家观点，大致说来，可归纳下列六种：一文字同期说，二殷商甲骨说，三殷商金文说，四春秋金文说，五两汉说，六魏晋说。

目前史学界较为认同并基本得到共识的是魏晋说，即魏晋是中国书法的自觉期。由此不难表明，迄魏晋书法尚仅臻至自觉，又何来书法理论的自觉？

书法理论是书法创作实践的总结和理性阐释，在东汉晚期及魏晋书法刚刚处于审美启蒙自觉的阶段，理论不可能同步趋于自觉，这是符合书法史发展规律的。当然，从东汉晚期到魏晋，伴随着书法审美意识的产生和渐趋自觉，书法理论也趋于产生并出现了一些成果，有些论著在理论观念上还臻至很高水平。但从总体上看，魏晋时期的理论水平还未臻于与创作实践并驾的高度，这需要一个理性思维酝酿发展的过程。由此来说，张天弓所提出的"东汉后期及魏晋时期书法理论尚未自觉、书法理论应退后三百年至南朝齐梁时期尚趋于自觉"的观点，在很大程度上便是自我预设的一个并不存在的问题，而其得出的结论也应是一个事实而无须揭橥的问题。

但颇使人不解的是，为了论证由自己预设而事实并不存在的东汉魏晋理论自觉说，论者还连带疑及赵壹《非草书》，认为是后人伪窜之作。原因是赵壹《非草书》被认为是书法理论史上的开山之作，而其观念和理论思维水平则超越东汉乃至魏晋南北朝书论水平，因而必欲去之而稍安。依论者立场，东汉后期理论既未自觉，则赵壹《非草书》之理论超越性观念必伪，因而寻行数墨，做牵强考证以证其伪。但此种厚诬古人之态，既无益于古，也无益于今，在学术层面更难以成立，事关汉魏晋书论枢机，因以辩之。

节三　书法语言规则

- 情感意兴
- 流动空间
- 势

沃尔夫林在《艺术风格学》中将西方古希腊至文艺复兴时期的雕塑艺术风格用五对相对的概念加以分析阐释,即线条的相对于涂绘的,平面的表面相对于纵深的深度,封闭的(或建构的)形式相对于开放的(或非建构的)形式,多样的或复合的统一相对于融合的或匀称的统一,绝对的清晰相对于相对的清晰。①在这五对概念中,"线条的相对于涂绘的"一对概念颇可移用来分析中国书法从先秦到两汉魏晋时期的笔法风格变化。在两汉战国以前,中国书法是图绘的,不论是甲骨、金文还是小篆都带有强烈的图绘性——工艺性,风格受书体支配;表现在审美风格上,类型化风格成为这个时期书法的主导风格,亦即由书体共生所带来的风格形态的超稳定。由于书家个体精神还没有可能渗透进书法形式中,因而书法风格在很大程度上表现为类型化的凝固状态。每一种书体除时间绵延所造成的整体风格迁变外,在相当程度上,风格的变化不大。从线条笔法语言来说,篆引笔法构成先秦篆书体系的基本笔法形态。这种缺乏内在节奏形态变化的线条语言与图绘式、趋于封闭的图式结构相匹配,在风格与笔法上构成上古书法的完型。这是据以判断两汉魏晋以前中国书法只存在书体而不具有自觉审美性质的风格形态的基本依据。这种线条与图绘的关系,沃尔夫林也表述为"触觉的与视觉的",这种审美阐释同样适用于描述和阐释中国由上古书法到两汉魏晋书法的风格演变。无论如何,甲骨文、金文、小篆都是触觉意义的,它们是书家与工匠合作的产物,甲骨、金文的巫史性质以及早期书法的非书写性与对工匠制作的依赖,都使这个时期的书法表现为触觉意义的图绘式风格形态。战国两汉时期,书法由触觉形态向视觉形态转换,随着书写性中心价值的确立以及书写媒介的改变——由龟甲、青铜、石碑转向木简、纸帛,书法技巧包括笔法与审美风格建构开始冲破物质材

(秦)《苏解为陶盖文》

 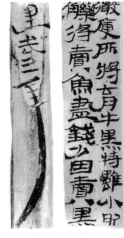 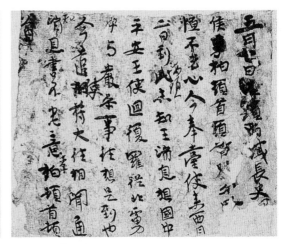

（商）《后母戊鼎铭文》　　　　（汉）《居延纪年简》　　　　（东晋）《李柏文书》

料的辖制而获得了广阔的表现空间。"情感和运动不惜任何代价，书法线条的时空节奏和多极变化成为书法审美的核心。"此外，沃尔夫林关于"封闭的（或建构的）形式相对于开放的（或非建构的）形式"的艺术史风格形式分析概念，也适用于阐释中国上古书法至汉魏书法风格史嬗变。具体说来，上古书法的图式结构是建构性的与封闭性的，从两汉至魏晋书法开始走向开放与非建构性。这主要表现在篆引笔法的解散与图绘式封闭结构的解构。考察这一时期书法艺术史的审美嬗变，其导致风格变革的契机在于草书的兴起。作为一种来自书法小传统、体现下层民间书法审美趣尚的书法俗体，草书以纯粹的视觉抽象形式为书法注入了自由审美的元素和巨大的情感意兴。书家个体的主体情感表现开始取代书法的取象表现，人心代替了自然，书法由法天象地的模仿自然，转向人心营构之象。从触觉到视觉立场的审美改变，书法的结构由开放而走向不断抽象化，最终线条取代结构图式的中心性价值，篆引笔法价值体系走向崩溃。石涛在他的《画语录》中释"一画"说："太古无法，太朴不散；太朴一散，而法立矣。法于何立？立于一画。一画者，众有之本，万象之根。……盖自太朴散而一画之法立矣。一画之法立而万物著矣。……夫画者从于心者也。山川人物之秀错，鸟兽草木之性情，池榭楼台之矩度，未能深入其里，曲尽其态，终未得一画之洪规也。行远登高，悉起肤寸，此一画收尽鸿蒙之外，即亿万万笔墨，未有不始于此而终于此，惟听人之握取耳？"宗白华说："从这一画之笔迹，流出万象之美，也就是人心内之美。没有人，就感不到这美……所以钟繇说：'流美者人也。'罗丹说：'通贯大宇宙的一条线，万物在它里面感到自由自在，就不会产生出丑来。'画家、书家、雕塑家创造了这条线（一画）使万象得以在自由自在的感觉里表现自己，这就是美。美是从人流出来的，又是万物形象里节奏旋律的体现。"②

　　书法空间结构由于线条节奏的引入而成为流动的空间，成为节奏化的生命单位，这主要表现在书法时间统率着书法空间，书法空间成为趋于不断审美生成的自由空间。所以我

们的空间感觉随着我们的时间感觉节奏化了。宗白华在《美学散步》中说："我们的空间意识不是象征，不是埃及的直线甬道，不是希腊的立体雕像，也不是欧洲人近代的无尽空间，而是漾洄委曲，绸缪往复，遥望着一个目标的行程（道）。我们的宇宙是时间率领着空间，因而成就了节奏化、音乐化了的'时空合一体'，这是'一阴一阳之谓道'。"

中国书法形式语言秩序的建立无疑是来自一种生命关怀和美学积淀——"道"的生命进乎技，"技"的表现启示着"道"，由此，也可以说，书法形式嬗变在很大程度上并不是纯粹形式风格主义的，在风格序列递承的表面潜隐着强烈的文化暗喻。"正像每一部视觉历史必然要超出纯粹的艺术范围一样，这种民族的视觉差异也不仅仅是一个纯粹的审美趣味的问题，这是不言自明的。这些差异既受制约又制约别的东西，它们包含着一个民族的整个世界心象的基础。"③

不过，书法形式风格在受观念积淀支配的前提下，也时刻保持着它的形式自律并有着自洽的形式本体演进逻辑，它始终在试错、制像与修正的风格建构中，维系保持着艺术史的动力，并且愈到后来，个人风格对艺术的影响也愈加强烈，这也造成风格进化演变的加快。沃尔夫林在《艺术风格学》中认为："形式的历史从来没有处于静止的状态，它有加速冲动的时候，也有缓慢想象活动的时候。即使在后一种情况下，一种不断重复的装饰也将渐渐改变它的外观。没有什么东西能永远保持住它的效果。今天看来生动的东西，到了明天就不一定很生动了。从反面看，这个过程可以用兴趣丧失的理论和兴趣刺激作用的必然性来解释。从正面说，这个过程可以用每一个形式都将继续存在并产生着新的形式，而且每一种风格都呼唤着一种新的风格来解释。"

中国书法形式语言的本体主要表现在线条上，亦即笔法上，而线条由非表现性到表现性，由非书写性到书写性，则构成中国书法写意精神的灵魂。同时，由线条的生命意识所带来的书法结构的开放性，也使书法成为由时间带动空间的召唤结构——它以"道"与"舞""诗"与"思"的在场而成为存在的象征，而这一切书法美学的实现都无不奠定在书法线条抽象表现价值之上。对书法线条的抽象化提取与美学发现，无疑构成中国书法的全部奥秘。"希腊人将模拟或者模仿自然当作艺术的基本目的，中国人却与希腊人不同，他们试图通过造型手段把握自然的道理。"④

在中国书法中线条无疑成为书法把握自然的造型手段，这即是宗白华所说的书法的空间创造与生命单位。因而书法的造型是一个充满节奏和力的空间格式塔，是充满生命节奏的空间单位，而不是西方的几何学空间。中国书法虽然也始终存在强烈的造型结构意识，这成为风格建构的必然途径，同时取象的宇宙观也成为书法哲学审美意识的直接来源，但是相对来说，线条的中心价值却始终居于书法的核心地位，这尤其表现在书法审美趋于自觉之后。随着书法主体精神的觉醒，书法审美由宇宙论向本体论转化，书法美表现为自然的人化，线条的审美表现随之也达到空前的高度，它成为自由审美的象征。

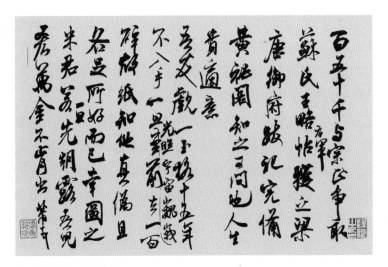

（北宋）米芾《适意帖》

中国书法线条意识的觉醒表现在对篆引图绘性线条的破除，由此线条不再是造型的手段和附庸，而成为造型的本源。它将宇宙法则、哲学理念与自然的人化——周易的取象意识，赋予其中，从而暗示和寄寓着宇宙意识与生命情调。来自毛笔"惟笔软而奇怪生焉"的特殊工具化选择又将线的营构臻至表现力的极致。同时，时间性的注入更使线条获得另一层境的生命紧张与自由节律，这就使得书法线条既具有符号象征意义，也具有感性生命表现力。它以时间性穿越空间性，又以空间性表现、留驻时间性，从而使线条具有了自由审美与表现永恒的双效机制。对于中国书法而言，离开了线条也就谈不上造型本身。而书法的审美独立与笔法体系的建构息息相关。笔法启蒙于民间日常书写，在日常书写中"挥写柔韧的毛笔取代了作为书写工具的铁笔，各式精细、斜曲和起伏的笔画出现了，最终以上特征在楷书和行书中演化为一种复杂的均衡，笔势的绝妙布局"⑤。

汉代草书是笔法意识觉醒的开端，汉简对笔势的强调及用笔顿挫意识的强化，启导了线条的多维审美表现。张芝草书是汉简与章草之间的过渡综合形态，它在杜度、崔瑗草书的基础上建立起较为规范化的笔法语言。赵壹在《非草书》中所说"草本易而速，今反难而迟"，便表明了由笔法规范化所带来的草书书写的审慎心态。从书史立场衡量，东汉晚期草书不只是笔法规范建立的初步阶段，它的核心价值表现在"势"的建立与章草在日常书写中书写规范的建立。至东晋王羲之，书法——包括草书笔法体系才臻于完型。王羲之强化并控制了"势"的普泛表现，将"势"引向"意"，"点画笔势之间皆有意"。用孙过庭的话说，便是"一画之间变起伏于锋杪，一点之内殊衄挫于毫芒"。由此，"势"的一览无余，为有节制的富有丰富节奏变化的笔法变化所取代，书法线条开始由平动向深度空间转进。他消除了章草的奋笔顿捺之势，强化了线条空间内部运动节奏，化圆笔为方笔，以提顿代替圆转，将平动引向二维空间的绞转，将线条点画化，并创造出绞转这一行草书的经典核心笔法。同时，在绞转笔法的基础上，王羲之也创造性地强化了使转笔法，后来这种使转笔法为王献之发扬光大，成为大草的基本笔法。孙过庭《书谱》云："草以点画为情性，使转为形质，草乖使转，不能成字。"可见使转笔法在草书笔法体系中所占据的重要地位。由

王羲之创立的绞转与使转笔法基本奠定了行草书的核心笔法体系,后世书家在笔法上已没有再进行突破的可能,而只能作风格的拓展;甚至在很多情况下,对绞转笔法的认识与把握已成为难以逾越的困难,因为事实上唐代孙过庭之后,绞转笔法已失传。米芾作为唐以后学王大家,没有得绞转笔法之秘,而只是铺毫裹束。他的所谓"八面出锋"在很大程度即是指绞转笔法,不过,米芾虽在笔法上也堪称一代宗师,而于绞转笔法则未达一间。至于赵、董帖学,则于绞转笔法完全懵懂,帖学之衰陋在很大程度上是由王羲之绞转笔法失传所造成的。

(传)皇象《文武帖》

　　王羲之、王献之在东晋奠定了内擫与外拓两大笔法体系,相对而言,王羲之在笔法上的创造性要远远大于王献之。王献之的书法贡献主要不在笔法上,而在草书风格的拓化上。他的外拓笔法实际上就是王羲之所创立的使转笔法的拓化而已。王羲之的内擫笔法有两个来源:钟繇、卫夫人。钟繇在楷体上的独创成就使王羲之行草笔法体系的创立获得了坚实的根基,卫夫人对钟繇笔法的传承也影响到王羲之;同时卫门书派对张芝的师法也影响到王羲之,因而在王羲之眼里的传统理想——汉魏书法——便主要集中在张芝、钟繇身上。这在他的《自论书》中表露无遗:"顷寻诸名书,钟、张信为绝伦,其余不足观。"因而,王羲之内擫笔法的创立也建立在对张芝、钟繇两家深入洞悉体认的基础上。阮元《北碑南帖论》称:"晋室南渡,以《宣示表》诸迹为江东书法之祖。"王羲之对行草书笔法技巧与语言规则的创立与完善,在很大程度上,即将钟繇楷法节奏化、连贯化,并在流动的节奏中化实笔为虚笔,使笔法生出"惟笔软而奇怪生焉"的生动变化;同时,也源于对钟繇楷书笔法的创造性升华。至于使转笔法则与王羲之对张芝章草的拓化有着密切关系,章草笔画之间的萦带回护完全赖使转笔法以成。只是章草使转以平动笔法为之,缺乏生动的笔法节奏即势的空间表现。王羲之使转笔法则在章草使转笔法的基础上,强化了使转用笔的节奏感和笔法的丰富变化。有对七种笔法的审美描述。⑥

　　传卫夫人《笔阵图》显然与传蔡邕《九势》有着一脉相承的关系。它们的共同宗旨都在于将线条点画化,并在给予各种笔法以审美描述的同时,加以技巧厘析、阐释。无论《九势》《笔阵图》真伪,它们较之后世任何书论都更恰切地表现出汉魏晋时期书论家对笔法的热忱和高度关注。而从时间上说,它们对笔法的美学与技法阐释,与王羲之对笔法体系的整合与范型创立,恰恰构成一种前后递承关系,而如果考虑到他们之间存在的书史继承关系,这应不会是一种巧合。因而,很难说王羲之在笔法体系建立过程中没有受到类似或

包括蔡邕《九势》、卫夫人《笔阵图》书论的观念启示。这也反过来表明这些书论存在的书史合理性。因为无论如何，在汉魏晋之前，不可能出现蔡邕《九势》、卫夫人《笔阵图》这样高度关注笔法的书论；在这之后，书论家也丧失了对笔法的热情——并且即使关注笔法，对笔法关注的角度也完全不同。而与之完全相同的是，在东晋，王羲之对笔法体系的定型也使他前无古人后无来者，成为书法语言规则的最高立法者。王羲之笔法体系的创立，结束了一个时代，同时又开启了一个时代——书法审美自觉的时代。

注　释：

① 参阅沃尔夫林《艺术风格史》，中国人民大学出版社，2004年。

② 宗白华《美学散步》，上海人民出版社，2002年，第169页。

③ 沃尔夫林《艺术风格史》，中国人民大学出版社，2004年，第278页。

④ 方闻《心印》，上海书画出版社，1993年，第2页。姜澄清《中国绘画精神体系》，辽宁教育出版社，1992年，第258页。

"在中国，这至简至易"的"一""——"却蕴涵着最丰富的内容，生命的起源，生命力的张弛，存在的关系，情感的律动，宇宙的原理，几乎一切都可包容，从此可见，即使所谓形式美，彼我之间也因文化胚胎、文化基因之相异，而各有所重。

理性之贯注入线条中，线条便获得了象征意义。卦就是象征的符号，符号的象征，线条的价值取决于它所包含的观念的广度与深度。以理性看待线条或透过线条看理性，正是华夏文化传统所积淀出的视觉心理。

⑤ 方闻《心印》，上海书画出版社，1993年，第2页。

⑥ 传卫夫人《笔阵图》云："一 如千里阵云，隐隐然其实有形。丶 如高峰坠石，磕磕然实如崩也。丿 陆断犀象。乀 百钧弩发。丨 万岁枯藤。乁 崩浪雷奔。勹 劲弩筋节。"见《历代书法论文选》，上海书画出版社，2002年，第22页。

对卫夫人、王羲之书论，书史上一向认为系唐人伪托。在古代书论难以确考的情况下加以阙疑，无疑是一种应有态度。具体到书史，这些托伪之作当然不能作为信史，据以研究卫夫人、王羲之的书学思想，但是透过这些托伪之作的表层，可以发现其基本书学观念还是比较接近卫夫人、王羲之所处魏晋时期的书学审美倾向的。如"意""骨"等审美范畴的提出，皆合乎魏晋时期的审美旨趣。实际上，这些伪作皆出自六朝人之手，而其伪作所托，皆有所本。余绍宋《书画书录解题》认为，"其为六朝人所伪托殆无可疑。作伪者或题为卫夫人或为右军各本编后，但附载右军题后一篇；其文亦甚凡近，就此书后词气观之，当亦六朝时人所伪托。窃疑右军时，或作有《笔阵图》，然必非此篇书后之文。此两篇或即因知右军有此作而依伪托之条"。

事实正如余绍宋所言，唐代张彦远在《历代名画记》中便提到卫夫人《笔阵图》，"张僧繇点曳斫拂，依卫夫人《笔阵图》"。可见，卫夫人书论在唐代存在很大影响。依张彦远之眼光，不太可能引用卫夫人书论伪作。依顾颉刚层累地造成古史的观点，古代书论史也具有层累地造成这一特征。即其伪作是依年代推移渐层累造成的。即真中有伪，伪中有真。顾颉刚认为："我们研究史学的人，应当看一切东西都成材料，不管它是直接的或间接的，只要间接的经过精密的审查，含伪而存真，何尝不与直接的同其价值。"对卫夫人、王羲之书论也当作如是观。

姜澄清认为（《中国绘画精神体系》，辽宁教育出版社，1992年，第214页）："旧题卫铄（272—349）所撰《笔阵图》是一篇影响很大的短文，王羲之少时曾从卫学书，卫氏是否写过这么一篇文章，已难确考。旧说或又疑为右军撰，或又疑为六朝人伪托，倘使不纠缠于著作权，而只看成一种思想现实，则《笔阵图》的书法思想是对汉末以来的思想的一个总结，即使它晚出于六朝，'思想'仍不会伪托。"

篇三　书圣之光

　　羲、献的书史意义恰恰在于其在艺术史的有机境遇中为书法史提供了一种个体化的美学风格建构模式与主导动机。项穆在《书法雅言》中曾将王羲之比作儒家创始人孔子，这显然并不过分。如果说孔子作为文化先知在文化轴心时代与老子共同奠定了中国人的普遍文化心理结构的话，那么王羲之无疑是建构起书法轴心时代的创世人物。在这方面，王羲之自身也是颇为自许的，他说："顷寻汉魏名家，钟、张信为绝伦，其余不足观。"作为今草的创立者，王羲之在多种尝试与试错中改变了来自民间书法小传统的草书境遇，确立了草书的文化完型。因而王羲之对今草范式确立的推动，草书创立的书史真相，远远不是如张怀瓘所拒斥和虚饰的那样。他因要彻底否定王羲之创为今体的书史地位而不惜以托古改制的惯常手法炮制出一个今草之祖张芝来。

章一　二王新体
节一　羲、献的妍媚风格

● 风格理想
● 趣味图式
● 主体审美自觉

　　无论如何，在公元4世纪的东晋，由东汉晚期张芝开创的草书风格在王羲之、王献之那里开始发展成为一种新型的玄学化文人书风，而它几乎是在与书法大传统——儒学政教伦理型书学观的抗争中得以实现的，它意味着书法小传统的胜利。不过，这种来自民间的书法小传统的胜出在很大程度上是得益和有赖于文人书家的雅化努力和提升，它改变了早期草书来自民间的集体无意识的发展方向，使草书成为像文学、诗歌一样参与文人精神信仰世界构建的重要部分，甚至在东晋前期很长一段时间，文学、诗歌乃至绘画远远落后于书法的情形下，书法成为文人集体无意识的审美表征和深层文化心理结构的符码。更重要的是，随着魏晋"人的自觉"及"文的自觉"，书法作为展示人物之美的"有意味的形式"，获得了独立的美学意义，从而成为人的对象化。这意味着书法的审美转型，书法由汉代政教伦理本位转向魏晋书法审美本位。由此，书法的风格与审美问题便全面昭示出来。

　　王羲之、王献之作为草书新体的创立者和东晋书法新美学思潮的启蒙者，其书法审美风格趣尚的主旨在于新妍，南朝很多批评家也将其归为"媚"。①

　　正如有的学者所指出的那样，妍媚在南朝并不具有贬义，②而毋宁说是一种符合时代审美精神与审美趣尚的美学表述，只是作为一种新的书法美学风格，它的文化含义自然也隐喻着对"古质"这一审美保守主义的反抗。因而，自然地，妍与质、今与古也就构成一对书法美学风格上对立的范畴。它实际上也代表了一种新的文化阶层和美学思潮的兴起，这种新的书法美学思潮所要求的是与历史所被动赐予的完全不同的东西。③

　　王羲之、王献之无疑由于引领并参与

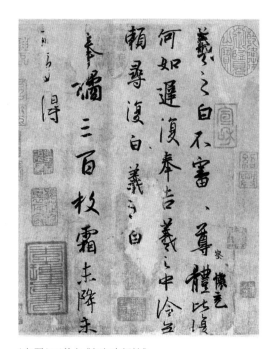

（东晋）王羲之《何如奉橘帖》

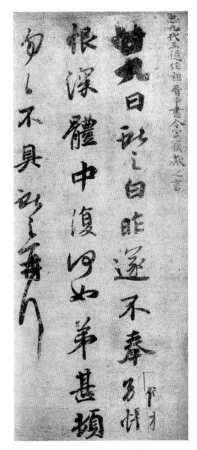

（东晋）王献之《廿九日帖》

了这一新的书法美学思潮与书法变革运动而成为书史的中心，但几乎在其后不长时间的南朝，他们所代表的书法风格在取代一切旧有风格而泛化为一种笼罩性的时代风格时，妍媚作为美学风格本身却成为一种引起广泛争议和讨论的问题。虞龢认为：

> 古质而今妍，数之常；爱妍而薄质，人之情。钟张方之二王，可谓古矣，岂得无妍质之殊。父子之间，又为古今，子敬穷其妍妙，固其宜也。④

梁武帝则一反南朝重情悦美的审美风尚，而倡导复古，贬抑王羲之、王献之，推崇钟繇古法，但却收效甚微。古质与今妍的对立和事实上古质已经难以抑制今妍的书法审美思潮的勃兴，则表明南朝已是一个"质"被"文"取代的时代。今妍以其对书法审美的关注和书家主体精神的揭橥，以及对书法形式、风格技巧的洞悉把握而超越古法，成为书法审美发展的必然趋势。按照虞龢的观点，古质今妍是书法发展的常道，是今与古书法的不同审美表现。张芝、钟繇比之羲、献可谓古矣，二者之间必然有妍质的差别；羲、献之间，又为古今，因而，王献之擅其妍妙，也是非常自然的事。后世孙过庭、张怀瓘沿袭并深化了虞龢的书学观念。应当指出的是，在书法古质与今妍的问题上，始终潜隐着道与艺的扞格与纷争，因而，古质与今妍从来不是一个纯粹的时间性概念，它始终以其思想史和文化史的要求昭示出儒家的政教伦理观念，并以其"道"的形上性构成对艺的压制和笼罩，所谓"德成而上，艺成而下"。在很多情形下，古质被理解和阐释为对道与经的遵循，而今妍则被视作对道与经的背叛。刘勰在《文心雕龙·通变》中讨论各种文体时写道：

> 摧而论之，则黄唐淳而质，虞夏质而辨，商周丽而雅，楚汉侈而艳，魏晋浅而绮，宋初讹而新。从质及讹，弥近弥澹，何则，竞今疏古，风末气衰也。

联系到他宗经、征圣、原道的文学审美思想，不难把握刘勰对古质的界定阐释，即孔子推崇的文质彬彬的儒家文化理想。⑤而他对战国秦汉及魏晋南朝文学的指责则在很大程度上是由于认为它们失去了对儒家经典的遵循。

因而在今妍成为魏晋南朝书法审美主潮的同时，指斥今妍背离古法、反叛儒学正宗的言论也不时出现。梁武帝对儒学的提倡及在书法领域对钟繇的尊崇和对羲、献书风的贬抑便表明了这一点。不过，从整体上来说，复古书风在整个南朝始终没有占到主流地位，羲、献的妍媚书风始终构成南朝书法的审美主潮，直到隋朝

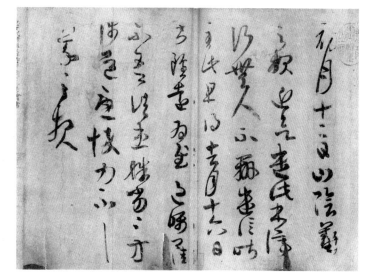

（东晋）王羲之《初月帖》

统一南北后，才由于儒学复兴和玄学的消歇，北朝书法构成对南派书法的全面扼制而趋于衰微。

在玄学书法氛围下，源于人物品藻的妍媚神采、风韵与气骨成为书法审美的重要范畴，它是与人物品藻联系在一起的。玄学语境下的书法审美与儒学背景下的书法审美，最大的不同是由人格本体论取代取象比德的宇宙本体论，从而不是外在自然，而是内在精神本体成为书法审美主旨。自然之象隐退，而人的神采、气质、精神、风度、智慧、襟抱成为书法连类取譬的象征。像韵、神采、气骨着力于揭橥人的内在精神一样，妍媚、风流所揭橥的形式之美也是人的对象化，而这种形式风格之美是在人作为主体与存在被遮蔽的儒学中心主义时代所无从发现和追寻的。毫无疑问，它是玄学文化所孕育出的个人主义的产物，是一种文化境遇与个人创造性选择的结合物。⑥"一种个人意义的情感思想行为制造有创造力的个性，只有靠反作用才能产生；它是对一个问题的回答或是对一种挑战的反应。一个艺术家只有与那个已经置放在他身上的任务较量搏斗并着手去解决这个任务的过程中才会形成。在解决那个任务之中，他的个性才会一步一步地意识到自己。个性在这之前是不存在的，它只有与具体的任务所造成的一定的境况发生关系时才会被生动描绘出来。"⑦

从羲献开始，风格取代书体成为书法艺术史的基本价值与理想，并与魏晋以前非自觉的书法史作了彻底的划分。因而有充分的理由认为，潘伯鹰、白蕉将书法史从魏晋时代发端具有片面的深刻，这实际上已获得来自思想史、文化史的支持。不过，这种史观模式划分并不意味着对魏晋之前书法史的否定，而只是从主体审美出发对书史有机境遇的一种个性化理解与阐释。从史学立场而言，它足以构成一种自洽的书法史观模式。无论如何，缺少人的主体活动的没有姓名的书法史充其量只是缺乏人文主义色彩的贫乏的历史编年录，

甲骨文　　　　　　　　青铜器饕餮纹样　　　　　　（东汉）《大吉买山地记摩崖》

只有当人成为书法史的主体而取代政教伦理书法教旨主义时,书法艺术史才会趋于走向真正意义上的审美自觉。因而书法艺术史的主导动机即建立在风格与个性的发现上,它推动书法家从匿名的书法史中走出,而走向个人风范的主体精神史。这不啻是一种对美的发现,它有异于甲骨卜辞通达天人的朦胧宗教美,也有异于青铜饕餮的狞厉美,更有异于来自集体无意识的汉碑摩崖的崇高美。它是一种源于自身内在精神美的对象化的惊异发现,是一种追寻无限自由的灵魂的独晤,是一种存在的诗意揭橥,它美在人本身。这是魏晋玄学人物品藻之下的书法审美所生成的超越先此一切书法时代的价值源头。

因而今妍是书法走出集体无意识时代后美的觉醒与发现,是伴随着人的自觉而产生的新的美的历程。当它挣脱了来自儒学教化羁绊以及宗经征圣要求下的古质神圣呓语,今妍便成为美的本质力量的显现。而之所以围绕古质与今妍会产生那么多文化—审美论争,就是因为美始终反映出思想史的要求并受思想史支配。明确了这一点,有关妍媚风格的扞格论争就变得容易理解了。豪塞尔在《艺术史的哲学》中指出:"文化和艺术的历史生命就在于提出和采用传统中不同的方向……这就是当我们说起历史中的连续性和非连续性时大体上所意指的东西,因为我们必须认为整体上的连续性是与在诸部分的不连续性不相矛盾的。""暗示新风格的各种努力几乎总是这样的,问题在于它们在何种程度被采用和继续向前发展。任何时代都具有处于萌芽状态的各种风格可能性,到底其中的哪些准定会结出果实来,有很多种倾向出现在时间的过程中,但它们中的大多数却没有什么变化,对于风格的历史来说,严峻的事实不是一种艺术上的可能形式应该被发现,而是它应该被坚持。"⑧

羲、献的书史意义恰恰在于其在艺术史的有机境遇中为书法史提供了一种个体化的美学风格建构模式与主导动机。项穆在《书法雅言》中曾将王羲之比作儒家创始人孔子,这显然并不过分。如果说孔子作为文化先知在文化轴心时代与老子共同奠定了中国人

的普遍文化心理结构的话,那么王羲之无疑是建构起书法轴心时代的创世人物。在这方面,王羲之自身也是颇为自许的,他说:"顷寻汉魏名家,钟、张信为绝伦,其余不足观。"⑨作为今草的创立者,王羲之在多种尝试与试错中改变了来自民间书法小传统的草书境遇,确立了草书的文化完型。因而王羲之对今草范式确立的推动,草书创立的书史真相,远远不是如张怀瓘所拒斥和虚饰的那样。他因要彻底否定王羲之创为今体的书史地位而不惜以

(东晋)王羲之《上虞帖》

托古改制的惯常手法炮制出一个今草之祖张芝来。⑩

在张怀瓘的书史阐释中,张芝成为今草的合法性创立者,而王羲之今草的创立者身份在书史的合法性谱系中被剥夺与篡改。而为在托古改制的权力话语下建立起私人化的书史合法性叙述并达到抑羲扬献的目的,张怀瓘将王献之推为张芝之后的唯一继承者,王羲之则被张怀瓘斥为:"羲之草有女郎才,无丈夫气,不足贵也。"其草书在《书断》中被列为第八。而面对欧阳询、杨驸马称王羲之创为今草的事实,张怀瓘则大加抨击,认为"右军之前能今草者不可胜数,诸君之说一何孟浪,欲杜众口亦犹践履灭迹、扣钟消声也"⑪。

这显然是张怀瓘的主观臆断。事实上张芝草书到东晋已渺不可寻,无片楮墨迹留存,庾翼曾收藏有张芝书作,后过江遗失,身为唐人的张怀瓘又从哪里能够见到张芝一笔书?考诸唐代之前书学文献,无一语及于张芝创为今草,此验诸东汉赵壹《非草书》所述也可以得到确证,因而可以确定张怀瓘推尊张芝创为今草完全是出之于一种托古改制的理论需要。事实上,他也确实达到了书史目的。在唐代之后,张芝创为今草已成为合法性书史叙述,后世书法史家皆加信奉并纳入书史正统,而对王羲之书法妍媚、"女郎才"的抨击揶揄也开始产生整体书史效应并影响到后世对帖学的认识与评价。也就是说,张怀瓘借助书史权力话语和书史误读造成后世书史的期待视界,以至这种误读已成为书法史合法性叙述的一部分,至今仍在发生着整体书史效应。

毋庸置疑,"今妍"的出现是文化范式改变和审美转型的结果,是玄学氛围下产生的人的自觉与美学觉醒的标志,这决定了"今妍"的历史生命价值和美学价值。"今妍"的这种历史价值预设,决定了它的文化对抗性,这种对抗性既表现在文化上也表现在美学上。而南朝齐梁之后,形式主义、风格主义浮艳文风的泛滥——这主要表现在文学诗歌中宫体诗

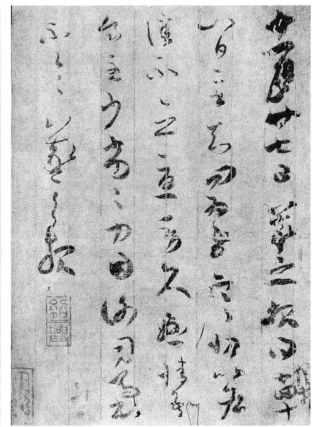

（南朝）羊欣书作（局部）　　　　　　　（东晋）王羲之《寒切帖》

的出现——导致儒学的反弹及对浮艳文风的批判，从而"今妍"成为儒学的对立物，并在很大程度上影响到"今妍"作为审美范畴及审美价值取向在文学艺术领域的声誉和地位。隋唐之后随着儒学的全面复兴，对玄学的抵制批判与对六朝浮艳文风的批判几乎同时进行，并上升到意识形态高度予以清算力矫。唐太宗李世民通过对王献之的批判而对六朝书法作出全面否定便表明了这一点，他对王羲之的偏袒推崇以及对王羲之的历史评价，则完全出自儒家立场，因而可以说，王羲之在唐太宗李世民推崇下成为书圣的同时也被全面歪曲了。因为在"尽善尽美，不激不厉"的儒家"中和论"描述中，王羲之书法源自魏晋风度的骨鲠悲慨之气也被全面遮蔽了。⑫

　　因而，从王羲之书风来看，用"妍媚"来加以审美评价并不准确。事实上，在整个东晋南朝也并没有批评家将王羲之书法归为妍媚风格，反而务推其书尤饶骨力。而在南朝宋齐之间六十多年的时间里，王羲之的书法长期被王献之书风所抑制笼罩，学王献之一脉如羊欣、萧思话、王慈、王志，远远盛于王羲之，原因即是相较于王献之草书的风流气骨，王羲之字体微古，不合趣尚。虞龢所谓"父子之间，又为今古，子敬穷其妍妙"指的就是这一点，后来梁武帝贬抑王献之，推崇钟繇，并有限度地推崇王羲之也是出于对古质的倡导和今妍

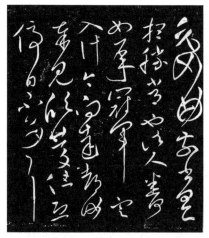
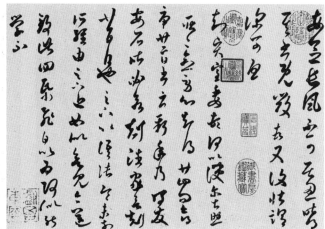

（东晋）王献之草书（局部）　　　　　　　　（东晋）王羲之《长风帖》

的裁抑。不过，所谓的"今妍"只是南朝书家将二王与钟、张相比较而言，就"二王""今妍"本身而言，即使在齐梁，它也远远没有堕落到宫体诗词那样浮艳的境地。书法的高度文人化和高度抽象表意性的雅文化的文本特征，都使得它有可能远避俗滥浮艳，这便是即使在南朝齐梁浮艳文风泛滥之际，书法也始终没有受到浮艳文风侵袭的原因，而这也就使得书法今妍与古质之间并没有表现出文学领域那样的尖锐冲突，同时，也使得书法领域的"今妍"作为审美趣尚与齐梁浮艳文风失去了可比性。在这一方面，即使在南朝被普遍视为"妍媚"的王献之书风也是如此。因此，这也就意味着对书法"今妍"的认识只能从书法历史本身出发。当然，后来书史对羲、献所谓"妍媚"书风的误读所造成的书史效应，其破坏程度完全出乎人的意料，甚至二王的妍媚被定性并等同于齐梁浮艳文风，这也便再一次证明，书法的审美活动始终都难以逃脱思想史的支配。

王羲之今草的创立整合了两种书史传统，这就是张芝的草书传统与钟繇的楷书传统；同时他从卫门书派那里扩大和提高了对张芝传统的认识与理解，而取经卫觊、卫瓘、卫夫人对张芝草书的拓化，也内化为王羲之草书的创新动力和审美资源。同时，玄学的意象理论所提示出的哲学高度及内在精神的抉发也为王羲之书法建立起内在超越的价值本源。他将张芝流于集体无意识的草书审美游戏冲动转换成为一种具有严格形式自律和技术自律并渗透进强烈文化审美意识的自我确证的文人化艺术，因而，草书不再是逸笔草草的"墨戏"，而联结着书家主体意识和文化人格表征。"夫书者，玄妙之伎也，若非通人志士，学无及之"，这句话意味着文人掌握书法权力话语的真正开始，从而也将政教伦理型书法与文人书法作了彻底划分。更为重要的是，王羲之对章草图式的变革减省使草书走出图绘化繁缛困境。"擘扶柱桎，诘屈犮乙"⑬，而以纯净的抽象化结构与线条将草书与玄学体无的美学观相结合，从而收容了巨大的精神内涵。

在王羲之创为今草之前，中国书法基本处于装饰性的图绘化阶段，以篆引为基本笔

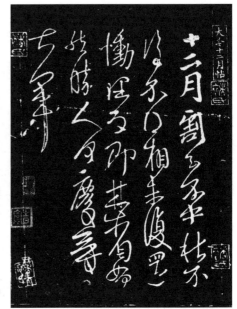

（东汉）《熹平石经》残石　　　　　　　　　　　　　　（东晋）王献之《十二月帖》

法特征的篆书体系在视觉含义上是以图绘性而不是书写性为指归的。汉代典型的官方隶书也同样表现为图绘性装饰趣味，中国书法在其长期发展过程中所表现出的对时间性的漠视延宕了书法自由审美意志的觉醒，而缺乏形式化努力与个体风格建构也都使书法表现出审美类型化而缺乏个体精神意向。张芝草书作为文人以自由审美意志介入书法的开始，改变了书法装饰化、图绘性的固有意象及审美类型化，为书法个体审美风格建构提供了历史向度。不过，从书法史的主导动机来说，张芝草书还只是提供了一种美学实验，而这种实验具有多向性的发展方向。张芝将草书导向"草本易而速，今反难而迟"的装饰化向度，便表明这种草书实验的历史困难。而张芝无力将处于书法民间小传统的草书再提升一步，使之文人化，也表明了草书发展的不确定性和非主体性。书史表明，书法与玄学合流及王羲之对书史的历史性洞鉴和主体性省思是改变草书历史文化生命的决定性因素，因而草书在东晋的完型在很大程度上不是一种集体共同参与的结果，而是个人主导动机对艺术史有机境遇有效干预和强力改变的结果。⑭

　　相较于王羲之，王献之在草书史历史之维与审美之维的绵延作用，在于他发展了由王羲之创立的今草风格，而将草书导向一种更加抽象化的主体自由审美境界。这首先需要一种来自形式化的突破与建构，由此，草书开始进入一个快速生长期。他曾建议王羲之改体，认为："古之章草未能宏逸。今穷伪略之理，极草纵之致，不若稿行之间，于往法固殊，大人宜改体。且法既不定，事贵变通，然古法亦局而执。"⑮ 王羲之是否听从了王献之的劝告，书史没有记载，因而无从判断，不过王羲之对张芝古法的超越和新体的创立表明王羲之与王献之一样，是一个始终把握了风格的生命历史过程的人物。王献之草书的趣味图式

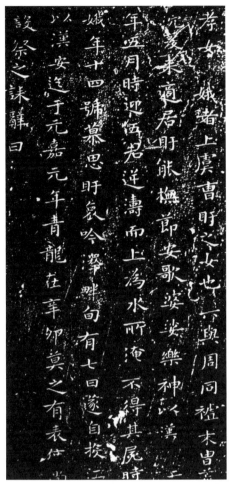

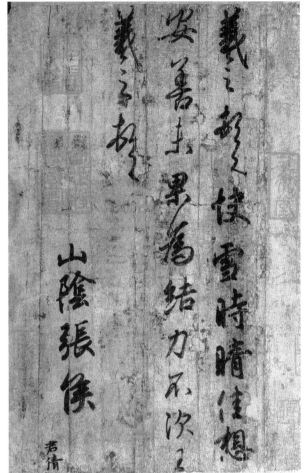

（东晋）王羲之《孝女曹娥碑》　　　　　（东晋）王羲之《快雪时晴帖》

与价值在于，他将王羲之玄学化的哲理型草书发展成为一种天才预言式的幻想型草书。与王羲之草书的内在超越不同，王献之草书显示出的是一种外在超越。羲、献草书的两种不同美学进路开启了后世两种书法审美类型，一为唐型狂草酒神精神，一为宋型禅书内省精神。唐代张怀瓘几乎是通过对王献之的偏执推崇而创立了神格品评体系，并在抑羲扬献的述史批评模式中将王献之推为草书的天才式人物。不过，颇有疑问的是，一个始终意欲建构唐代壮美书法美学理想范型的理论家，却对与他同时代的唐代狂草开山祖张旭不置一词，而将草书的壮美理想的实现完全寄托在王献之身上。⑯

　　张怀瓘对王献之体现壮美理想草书的美学阐释无疑体现了唐人对草书的壮美理想，王献之草书由此成为唐人草书的理想范本。实际上，张旭、怀素草书都是经由王献之的草书途径发展而来，而后世标于张芝名下的狂草如《冠军帖》也显系出自王献之之手。由于经过张怀瓘的批评努力，王献之从被唐太宗李世民的批判否定的命运中彻底扭转过来，而几乎在这同时，张怀瓘却将唐人鄙薄的妍媚风格与王羲之联系起来，使之成为他扣

（东晋）王献之《鹅群帖》

在王羲之头上的恶谥。"逸少则格律非高，功夫又少，虽圆丰妍美，乃乏神气，无戈戟铦锐可畏，无物象生动可奇，是以劣于诸子……逸少草有女郎才，无丈夫气，不足贵也。"张怀瓘对王羲之草书有女郎才、无丈夫气的讥评，左右影响了后世对王羲之的合理评价，也歪曲了王羲之书法美学风格的真实性。

事实上，妍媚作为书法美学风格的声誉扫地，是与唐人对六朝文化的总体批判具有密切联系的。唐人立足关陇儒学文化立场，对南朝玄学及齐梁浮艳文风的批判否定，都使得处于南朝书法审美思潮的羲、献书法也被视为浮艳文风的一体化产物。唐太宗李世民对王献之的批判以及张怀瓘对王羲之的批判都表明了这一点。唐代书学由于受初唐尊崇儒学的影响，在书法审美中偏重于筋骨论，因而初唐对魏晋南朝书法的接受是带着北派先在的文化视野的，换句话说，对王羲之的推崇并不表明唐人对南派书法的全盘接受。初唐对钟繇及南派一系尤其是王献之的彻底否定，包括在书法审美上对"韵"的回避，都表明唐人是有选择地设定和变革南派书法，并在北派书法固守骨力的前提下有节制地接纳南派书法，这便是初唐所提出的立足儒学立场的"中和论"。初唐对王羲之的接受也是在这一既定的文化审美模式中完成的，因而在唐人的阐释中，王羲之的书法形象已完成了一个从玄学到儒学的转换。不过，王羲之虽然避开了初唐遭受被批判与被否定的命运，但至中唐却在草书潮流全面崛起和儒学衰退的背景下遭到张怀瓘、韩愈的全面批判和否定。张怀瓘、韩愈虽来自不同文化领域，但却都对王羲之书出之以妍媚、俗书的讥评，这反映出唐人对六朝文化根深蒂固的鄙薄，至于将王羲之书法归于妍媚、姿媚是否合理妥当就不加置虑了。

如上所述，妍媚在六朝与唐代文化语境中具有不同的审美阐释和接受层面，也就是说，妍媚在南朝并不具有贬义，而是人物之美的同构反映，是人物品藻在书法美学观念中

的显现。宗白华说:"《世说新语》
时代尤沉醉于人物的容貌、器识、
肉体与精神的美。"[17]而这种对于
来自人本身之美的欣赏恰是主体
审美自觉的表现。至于南朝齐梁
时期,文学上宫体诗泛滥所导致的
文风的浮艳奢靡乃至低俗色情,并
没有影响反映到这个时期的书法
领域。因而可以说,为南朝整个文
人阶层所普遍欣赏接受的书法妍
媚之风,只是来自文化审美观念上
的语义同构,但论其实质却并不具
有同构性,换句话说,妍媚书法于

(东晋)王羲之《行穰帖》

齐梁宫体的浮艳文风有着本质差别,而这是由书法的雅文化性质所决定的。同时,归结于
羲、献书法本身,王羲之书法所蕴含的魏晋风骨及王献之书法所体现出的天才美都不是妍
媚所能涵盖的。唐人回避"韵"以及以"中和论""筋骨论"取代"韵"便表明玄学氛围下
的羲、献书法是以"韵"相表里的,而南朝书法的妍媚只是一种表面现象,并不能够真实反
映羲、献书法的魏晋风韵,更不用说内在风骨了。

　　在很大程度上,以妍媚作为对南朝附庸美学风格的批判是从初唐开始的,并且随着初
唐对南朝玄风和齐梁浮艳文风的总体批判而对其彻底否定与抵制。妍媚在六朝文化中所
具有的来自人物品藻审美语境下的美学含义被解构,而成为书法批评意义的贬义词,隐喻
着人格伦理上的非道德感。韩愈所发出的"羲之俗书趁姿媚"无疑在批评王羲之书法的同
时也寄寓了他对王羲之道德人格的否定。唐人以妍媚对王羲之书法的贬斥,虽然影响到后
世对王羲之书法的客观真实评价,但却并没有发生整体性影响。实际上,真正以妍媚始又
以妍媚终并完全歪曲误读二王帖学导致帖学衰颓的是赵孟頫;另一位帖学宗师董其昌虽示
人以淡,但其内乏骨力而又从另一面显示出妍媚的真相。宗白华说:"美之极即雄强之极,
王羲之书法,人称其字势雄逸如龙跳天门,虎卧凤阙。"[18]因而真正的妍媚——美之极是不
能与靡弱画等号的。

　　在帖学史上,赵、董皆号为一代宗师,但其对二王帖学的隔膜,却使他们无论从人格精
神还是审美风范都与羲、献相去霄壤,他们对二王帖学皮相的理解与继承,最终演绎出浮
艳异化的帖学支脉,使帖学沦为不可承受之轻。

注　释：

① 羊欣《采古来能书人名》："王献之……善隶稿，骨势不及父，而媚趣过之。"虞龢《论书表》："献之始学父书，正体乃不相似，至于绝笔章草，殊相拟类，笔迹流泽，婉转妍媚，乃欲过之。"

王僧虔《论书》称："郗超草书亚于二王，紧媚过其父，骨力不及也。"

② 如何准确理解妍媚是认识二王帖学的关键。在很大程度上，宋代之后帖学趋于靡弱便与对帖学妍媚的异化理解认识有关。而对妍媚的认识，事实上在现当代帖学研究中也存在着严重误读。有学者认为，二王妍媚书风与南朝士人崇拜女性媚态有关，而崇尚女性之美的意识的产生与魏晋南北朝的士族盛行服食及仙人崇拜有关。祁小春在《迈世之风》（台湾石头出版社，2007年）中认为："这种女性体态的仙人丰姿逸态，可以说是东晋士族心目中普遍认可的一种典型。王羲之与早期上清派道士的关系原本密切，他们其实是有着相同信仰和审美上的价值观取向。此种审美风气，其影响是深远的……仙人崇拜的风气所带来的影响，波及了贵士生活的各个层面，当然于书法也有所反映，这一点可以从当时的人物评论与书评之关系上看出。如上所述，魏晋南朝书评中，'媚'气横溢，表现女性之美的语词被广泛使用，而'仙''神''道'或与之相近的语词也频频出现。"

在魏晋南北朝时期，媚字大抵属褒义语词，隋唐以降，次第变迁而渐成贬义，于今其义仍未大变。一般来说，一种审美观念之产生，恒受社会风气思潮之影响，晋唐于媚之审美悬殊如此，乃两者之社会性质根本不同所致。盖病态社会产生病态文化，而魏晋南朝士族名士所尚的媚态审美，亦为其社会文化之部分表露……笔者在此提出一个问题，在当时的士族贵族看来，艺术之美究竟何在？他们所追求的究竟是一种什么样的美？当然，这个问题的内涵较为复杂，不可一概而论，但其中至少有一现象不容忽视，这就是崇尚女性美之倾向。在当时书论中，这一常识常常以比喻的形式表现出来，尤其值得注意的是，此现象在魏晋南朝之前之后的各个时代却并不多见……在唐人看来，王羲之书法存在女郎才式的媚态，而检诸魏晋南朝书法评论，其中也确实有一种崇尚女性之美的倾向，而且相当流行。近来已有学者注意到以王羲之为代表的魏晋人书法崇尚女性妍美之现象。如庄希祖在《魏晋南北朝名家书法概论》一文中就曾论到："王羲之的书作笔画，确实是珠圆玉润，流利劲净，结体也妍丽秀美，姿致横生，有一种女性的妍美，这一点又与魏晋人的崇尚有关。"至于崇尚"媚"的女性之美为何会产生于魏晋南北朝那个时代、那种社会，为什么普遍受到士族阶层的欢迎？这种思潮的意识从何而来，是否限于书艺？庄文未就此问题展开讨论。为了探索其产生的历史背景及渊源所在，笔者认为，崇尚女性之美的意识的产生，与当时魏晋南北朝的士族盛行服食及仙人崇拜密切相关。

众所周知，魏晋南北朝的士族之间有服食风气，以王羲之为代表的士族名士酷嗜服食，而且身体力行。《晋书·王羲之传》记载："羲之雅好服食养性……与道士许迈共修服食，采药石不远千里。"事迹广为人知。关于魏晋人服食，自鲁迅的著名讲演文《魏晋风度及文章与药及酒之关系》（《鲁迅全集·而已集》）问世以来，已有许多相关论述陆续问世，其中余嘉锡的论文《寒食散考》（《余嘉锡文史论集》所收）允推精深，其所引史料最为详备。在考察《服食与药》一章，指出了士族名士服食养性的目的之一，还在追求"美容"的效果，为的是使其身体的外观变得更加优美。王瑶对此现象的出现作了如下分析："在魏晋其风直至南朝，一个名士是要长得像个美貌的女子才会被人称赞的。一般士族们也以此相高，所以有许多别的时代不会有，甚至认为相当可怪的故事流传着。病态的女性美是最美的仪容……社会的风气既已如此，貌美健谈，即可为人们所称赞，目之雍容而至显位，自然大家也都注重于容貌的妍丽了——男子敷粉施朱，都是在崇拜男子的病态女性美底风气下产生的。这种化妆的方法一定很多，其目的无非是想要把姿容弄得很美丽，像个小白脸，像个美貌女人一样地好看……这些都可以说明当时人是多么崇拜一个男子的女性美和多么有意识地追求这种女性美。"

王瑶这一段议论明确说明，士族名士所喜好追求的美是阴柔妩媚的女性美。不过他们追求此美的目的绝不是出于想要变成女性的那种病态式的变态心理，也不是因过度思慕女性而出现的男性生理要求使然，实际上乃是源自神仙崇拜思想。士族名士渴望长生不死，然而一个人能否为神仙，在他活着的时候大概无法检验，但至少在外表上要与神仙的姿态相仿佛，要具备望若仙人的仪表，这是士族名士们所仰慕追求的。而服食就是能达此目的的手段之一，所以服食就成为一种时尚，在士族之间盛行起来。

王羲之书法艺术给唐人留下了"姿媚""圆妍丰美""有女郎才"的印象，其原因以及背景等，已作以

上推测分析，但任何事物产生，都有其极为复杂的原因，不能做单一化的解释，亦有个人气质性格等因素的作用。比如在童蒙期间的书法学习过程中，授受者之间的关系，不能说完全没有影响。唐人感觉王羲之书法之中有柔媚气息，或与他的书法启蒙之师卫夫人有关？除去技法等一般学习内容外，老师的书法审美意识趣向、好尚对学生产生一些直接间接影响也不是不可能。

我认为二王妍媚书风与女性阴柔崇拜意识无关，更不能用所谓阴柔的女性变态心理来解释认识二王书法问题。妍媚是植根于人物之美的书法美的一种发现，它是魏晋玄学人物品藻的一部分。因为从本质上说，美不是事物的一种直接属性，美必然要涉及人的内心，它只存在于观照者的心里。以王羲之为代表的魏晋书法的历史贡献正在于它将对书法的追寻由外在自然转向人的内心，从而书法成为人的对象化。

美是文的自觉与人的自觉的表现，它对以往整个书史而言不啻是一种美的发现，而这种美与已往全部书法美都具有完全不同的历史内涵。它植根于人性的解放而获得超越性审美自由，并以其审美自由重新给定书法美的定义。书法美只有与人的内心结合起来才是美的，这种美是魏晋风度的表现，是晋人的美、晋韵的美，是风骨的美，归结到一点是人物品藻之美，正如宗白华所言，中国书法的美学，竟是从人物品藻发展出来的。

李泽厚在《美的历程》中的一段话对晋人的美与漂亮——其中也自然包括妍媚，作出了更为接近历史真实的认识与阐释，他说："《世说新语》津津有味地论述着那么多的神情笑貌，传闻逸事，其中并不都是功臣名将们的赫赫战功或忠臣义士们的烈烈操守。相反更多的倒是手执拂尘，口吐玄言，扪虱而谈，辩才无碍。重点展示的是内在的智慧、高超的精神、漂亮的外貌，而所谓漂亮，就是以美如自然景物的外观体现出人的内在智慧和品格。例如：'时人目王右军，飘若游云，矫若惊龙'；'嵇叔夜之为人也，岩岩若孤松之独立；其醉也，傀俄若玉山之将崩。'（《世说新语》）；'朗朗如日月之入怀'；'双眸闪闪若岩下电'；'濯濯如春月柳'；'谡谡如劲松下风'；'若登山临下，幽然深远'；'岩岩清峙，壁立千仞'……这种夸张地对人物风貌的形容品评，要求以漂亮的外在风貌表达出高超的内在人格，正是当时这个阶级的审美理想和趣味。"王南溟在《书法学·书法理论史》一章中认为：在儒学传统中，书学有遵循象的法则的职责，书法创作必须按照儒家教义，服从于礼，而玄学却偏重于情，越名教而自然。对那些森严烦琐的礼法的摒弃，使"情"从"礼"中解放出来，而让情与道合一，在"道"的境界中行到自由。南朝的书法批评的"情"，在书法创作中最终取得了权力。这在"质"与"妍"的关系上也可看出，因为在书法中的"质"与"妍"，不仅仅具有一种书法观念演变的史学上的意义，即书法到底是服从儒家政治伦理的需要，还是满足人的天然的需要。魏晋以来，流美风气的形成，始终是围绕着对人的哲学思考而展开的，充分地肯定人的内在的审美本性，而不仅仅是社会价值的实现，这是"情"被张扬和肯定的重要意义之所在。

因而，妍媚——美与漂亮作为魏晋风度的重要内容和体现无疑有着更为深广的社会历史文化内容，同时也有着来自人格本体论的基础，而与女性崇拜乃至道教仙人崇拜并无必然的联系，这是认识二王妍媚书风的关键。后世赵董帖学正是由于对妍媚的误读导致帖学实践上走向阴柔软媚。钱泳不无深刻地指出了这一点："子昂书法，温润娴雅，远接右军，第过于妍媚纤柔，殊乏大节不夺之气，非正论也。……一人之身，情致蕴于内，姿媚见乎外，不可无也。作书亦然。古人之书，原无所谓姿媚者，自右军一开风气，遂至姿媚横生，为后世行草祖法，今人有谓姿媚为大病者，非也。"韩玉涛则从骨力与汉魏古法层面针对二王妍媚作出不同的阐释：右军从汉魏出来，深于拟古，汉魏的莽卷大气，他是脱略不尽的，纵然力趋妍媚，那骨力依然道上。什么叫"龙跳天门，虎卧凤阙"呢？我意，"龙跳"指其字势轩举，所谓翩若惊鸿，婉若游龙；"虎卧"指其点画沉重，亦即尚骨力之谓。

袁昂、萧衍比过庭，去右军较近，他们所见右军真迹，较初唐为多，玩味也是深刻的。一个"爽爽"，一个"雄强"，都说明右军之书，重意气，尚骨力，有一种既凝重又洒脱的特殊的"风气"。他的书法既没有谈客的"虚无"，也没有礼法之士的"专谨"。他的特殊的"风气"使人自觉不自觉地想起纵横家风度来。这正是时代为之，后人莫及的。这些评语，比起过庭的"不激不厉"来，自然还真的多；这也说明所谓"思虑通审，志气和平"云云，是想当然的了。

③ 阿诺德·豪塞尔："在艺术中，变化的条件不是那么容易观察到，因为在艺术领域中，变革的冲动一般来说不是来自一个清楚的由出身立场或财富来划定的阶级，而是来自一群由更为复杂的原因而构成的文化精英。然而它却是一个不成问题的事实，在许多情况下，一定的阶级寻求与这相同的方式来把自己

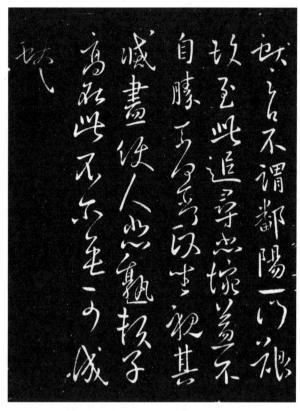

（东晋）王献之《鄱阳一门帖》

划定为风尚的领导者。一个由有文化的文物、艺术爱好者们和鉴定家所组成的集团支持和宣传一些艺术形式，并由于这而引起了这些艺术形式的新奇和难解，可能被大多数人所采用以至理解，于是不怎么先进的人试图赶上那些杰出人物。当一种风尚变得广泛传播了，它也就失去了所有的价值。但与此相对照，一种艺术种类变得广泛接受，它就会变成一种风格并取得相称的历史重要性。"（《艺术史的哲学》，中国社会科学出版社，1992年，第223页）

④ 南朝梁《论书表》，《法书要录》卷二，人民美术出版社，1984年，第36页。

⑤ 张玉华："刘勰认为商周以前文章总的倾向是质，商周之文（主要指五经），则丽而能雅，文质彬彬，是最合理想的文学范本。他宗经的思想在此又一次强烈地表现出来。"《文化转型与中国古代文化的嬗变》，巴蜀书社，2000年。

⑥ 阿诺德·豪塞尔："历史中的一切成就都是个人的成就，而个人总会发现他是处于某种确定的时间和地点的境况之中，他们的行为举止是他们天赋才能和所处环境两者共同的结果。"《艺术史的哲学》，中国社会科学出版社，1992年，第207页。

⑦ 阿诺德·豪塞尔："正如马克思·韦伯说及他的理想样本那样，一种风格也就是一种理想国。"《艺术史的哲学》，中国社会科学出版社，1992年，第207页。

⑧ 阿诺德·豪塞尔《艺术史的哲学》，中国社会科学出版社，1992年，第207页。

⑨《法书要录》卷一《王羲之自论书》，人民美术出版社，1984年第5页。

⑩ 唐张怀瓘《书断》："然伯英学崔杜之法，温故知新，因而变之以成今草。转精其妙，字之体势一笔而成。偶有不连而血脉不断，及其连者，气候通其隔行。惟王子敬明其深旨，故行首之字往往继前行之末。世称一笔书者，起自张伯英即此也。"《法书要录》卷七，人民美术出版社，1984年，第240页。

⑪ 唐张怀瓘《书断》，《法书要录》卷七，人民美术出版社，1984年，第239页。

⑫ 韩玉涛在《反中和论》中认为，不激不厉、风规自远是孙过庭对王羲之的误读，真正理解认识王羲之不能从《兰亭序》入手，而"应以《丧乱帖》为极诣，其他都不能与之相比……自从季札观乐以来，宫廷美学……庙堂美学，即'神之听之，既和且平'的中和原则，在中国美学界，一直有极大的势力。但有豪杰，逆进横行，势必冲决其罗网而后可。大王的雄强、俊爽就在其樊篱之外。但'父子之间，又为今古'。针对大王残存的灵和，献之早就拔戟而自为一队，他要极草纵之致。后世学王的，虽然羲、献并提，但往往是从献之得笔，这不是偶然的，唐人惊呼'王家小令草最狂！'道出了此中奥秘。在这条路上，出现了与'不激不厉，而风规自远'大相径庭的'奇怪'书、'变态'书，而这些书又与《丧乱帖》遥遥相望，表现了中国书道的奇矫。这不能不引人深思。孙过庭是服膺儒学的人、服膺中和的人，这两句话，正是他服膺儒家、服膺中和的证明，因而也就是自欺欺人的了……王右军是务实的人，正是因为他忧国忧民，甚至忧身，在他末年才写出了那一系列佳作，'思虑通审，志气和平'是没有的。当然作为总的审美判断，'不激不厉，而风规自远'也就是不符合实际了。"韩玉涛《书论十讲》，江苏教育出版社，2007年，第55页。

⑬ 赵壹《非草书》,《法书要录》卷一,人民美术出版社,1984年,第3页。

⑭ 王僧虔在《论书》中的一段话颇能说明这一点:"亡曾祖领军洽与右军俱变古形,不尔,至今犹法钟、张。"阿诺德·豪塞尔在《艺术史的哲学》中论述到风格与形式的起源时写道:"如果人们开始追踪一个既定的风格形式的真正起源,他们首先要考虑这风格的公众。首先要注意,不仅是'不是所有的事在所有的时候都是可能的'这一点,而且是另外一点:即使在相同的时间中,对于各种不同的社会阶层、经济阶级、专业集团或教育层次来说,也不是所有的事都同样可能的。"

⑮ 唐张怀瓘《法书要录》卷四,人民美术出版社,1984年,第156页。

⑯ 张怀瓘在《书断》中几乎是饱含激情地对王献之草书作了狂热的赞美:

献之……后改变制度,别创其法,率尔私心,冥合天矩,观其逸志,莫之与京。至于行草,兴合如孤峰四绝,迥出天外,其峻峭不可量也。尔其雄武神纵,灵姿秀出。臧武仲之智,卞庄子之勇。或大鹏抟风,长鲸喷浪;悬崖坠石,惊电遗光。察其所由,则意逸乎笔,未见其止,盖欲夺龙蛇之飞动,掩钟、张之神气。

⑰ 宗白华《美学散步》,上海人民出版社,2002年,第219页。

⑱ 宗白华《美学散步》,上海人民出版社,2002年,第218页。

节二　魏晋风度辨

- 玄学
- 忧生之嗟
- 存在与自由

魏晋时期随着人的觉醒，文的自觉也构成文化艺术的主题。这个时期，魏晋玄学①已开始取代儒学成为一般知识思想和信仰，它开始冲破儒学普遍教化和功利化审美观念的桎梏，人的存在成为思想领域思考的中心，而这一切都无不是围绕着玄学有无、本末、言意之辨的思想背景而展开的。围绕魏晋士人精神与心灵的问题始终是名教与自然，个体自由与社会规范，出世与入世，即生命的安顿问题，而这个问题随着东汉普遍王权和大一统儒家意识形态的崩溃与终结而变得空前尖锐起来。魏正始玄学的出现便是东汉至魏晋社会思想矛盾冲突演化的结果。对儒学信仰的破灭导致魏晋人的觉醒，这两者是密切联系而不可分割的，同时前者又是后者的基础与前提。随着儒学的全面崩溃，儒学已失去统一思想的作用，久被抑制的道家、阴阳家、名家、法家重又开始抬头，思想文化领域呈现出多元化格局，而作为主流思想的则是老庄哲学，亦即玄学。在很大程度上，玄学标志着中国士阶层自形成后的第一次政治觉醒，也是发生在社会意识领域的道统与政统的第一次严重对立，魏晋士人贵无本己，玄学领袖王弼公开对儒家名教礼义提出抨击挑战："夫仁义发于内，为之犹伪，况务外饰而可久乎？故夫礼者忠信之薄，而乱之首也。""推其原也，六经以抑引为主，人性以从容为欢。抑引则违其愿，从欲则得自然。""故仁义务于理，伪非养真之要术。廉让生于争夺，非自然之所出也。"②提出"越名教而任自然"的口号。"竹林七贤"领袖阮籍、嵇康更是公开抨击儒家经义，"非汤武而薄周公"，嵇康由此招致杀身之祸。与老庄哲学一样，魏晋玄学实际上是用人格本体来概括通领宇宙的。魏晋玄学的关键和兴趣并不在于去重新探索宇宙的本源秩序和自然的客观法则，而在于如何从变动纷乱的人世自然中去抓住根本和要害，这个根本和要害就是"无"。魏晋玄学无不围绕本末、体己、言意进行，对"无"的本体论确证，使魏晋玄学打破了由谶纬经学以神设教所建立起的天人合一宇宙本体论思想秩序，而从思想的原点——"无"来重估一切价值。"儒家话题的终点成为玄学话题的起点，'无'被置于优先的位置，不仅导致了思路起点的大转换，也导致了一个生活价值态度的大转换。由于'无'为本而'有'为'末'，那么与'无'相应的自然秩序就处于与'有'相应的道德秩序之前，与'无'相应的自然人性就处在与'有'相应的社会人性之前。那种淳朴、混沌的自然生活态度，就被置于明智理性和谐的礼乐生活态度之

前,具有了价值上的绝对意味"③。如果说两汉儒学天人合一宇宙论的根本目的在于论证普遍王权的合法性,并围绕着这种合法性建立起神学目的论的话,那么,魏晋玄学则旨在打破这种以神设教的思想谱系,而凸现出个体自由与存在的价值追寻,并从个体存在意义上颠覆现存思想秩序的合法性。由此,魏晋士人相较于东汉士人普遍丧失了圣道主义的道德伦理热情,他们由卫道转向体己,由清议转向清谈,回避社会现实,遁世高蹈,由社会集体性退隐走向个体文化担当。因而在王弼、何晏建立起以无为本的玄学本体论的哲学体系之后,虽然裴颜提出"崇有论",向秀、郭象提出"名教即自然",从维护儒学正统立场出发,极力泯除玄学与儒学的对立紧张,力图调和玄儒,重整儒学思想秩序,但这种种理论努力统统归于失败,其原因就在于儒学在魏晋已失去继续存在下去的社会文化基础,魏晋士人向外发现了自然,向内发现了自己的深情,所谓"情之所钟,正在吾辈"。充满悲剧感的幻灭世相,使他们摆脱了对现实的虚幻理想——与其将自身交付无从把握的不可知的命运,还不如独善其身,执着于个体人生。这使魏晋士人远离现实政治,遁世高蹈、愤世嫉俗、放浪形骸、蔑弃礼法成为他们的普遍行为选择。他们寄情山水之间,采石服药,饮酒佯狂——"在表面看来是如此颓唐、悲观消极的感叹中,深藏着的恰恰是它的反面,是对人生、生命、生活的强烈的欲求和留恋,而它们正是在对原来占据统治地位的奴隶制意识形态——从经术到宿命、从鬼神迷信到道德节操的怀疑和否定,才有内在人格的觉醒和追求。也就是说,以前所宣传和相信的那套伦理道德、鬼神迷信、谶纬宿命、烦琐经术等等规范、标准、价值都是虚假的或值得怀疑的,它们并不可信或并无价值。只有人必然要死才是真的,只有短促的人生中总是充满那么多生离死别、哀伤不幸才是真的。"④

由此,生死问题构成魏晋时期的一大思想主题。"死生亦大矣,岂不痛哉","修短随化,终期于尽"。人生命运的无常和社会政治的严酷黑暗,以及处于政治漩涡中心而随时可能招致杀身之祸的现实都使魏晋士人在忧惧中生出"忧生之嗟"。对死的畏惧和生的眷恋使他们的个体生命意识趋向觉醒。由此,死亡的危机反而从正面激发起人们的强烈的存在意识——一切都是虚假的,只有人的生命最终要走向死亡才是真实的,这是魏晋玄学的怀疑论哲学基础,它以个体生命的在场凸显出生命的本真。这便是超越死亡、追寻存在的意义。在这一点上,魏晋玄学与西方现代存在主义不无相似之处。存在主义认为,现代人需要学习死亡,通过对死的恐惧,把自然引向人本身,以超越宇宙时间获得不朽。

主观时间所谓不朽(永恒)也正是这个不占据空间的主观时间的精神家园。似乎只有能体验到一切均无(无意义、无因果)、无功利而又生存,生存才把握了时间性,所谓"烦""畏"的正是由于占有时间在时间中。所以提出先行到死亡中去。⑤

魏晋时期是中国文化心理感伤期,由于无法在人生观——精神本体论层面解决生死问题而处于普遍的精神困境。"魏晋人迁逝感的产生,使人生短暂与时间永恒的矛盾开始自觉地袒露在中国文人面前,并变为强烈的意识冲击着他们。"⑥以老庄哲学为核心的魏

（东晋）《杨府君神道柱》

晋玄学解决了魏晋士人生存论的精神紧张，因而，魏晋士人不再膜拜外在权威偶像，不再相信天命，而是重生贵己，珍视自我的存在。但对魏晋士人来说，死的困惑始终悬置于他们的精神空际，他们始终无法摆脱对死的困惑和感伤。"这种对生死存亡的重视哀伤，对人生短促的感慨喟叹，从建安到晋宋从中下层直到皇家贵族在相当长的一段时间和空间弥漫开来，成为整个时代的典型音调。"⑦中国文化的人本主义取向使其始终无法建立起具有彼岸意识的终极宗教关怀与信仰，即便是道教，也只是将一般意义讲求长生久视的养生保真之术与神仙方术杂糅结合起来，能安生而不能安死——解决终极关怀问题，而道教学理的阙如和思想内容方面的荒诞不经更使道教难于确立宗教彼岸意识。⑧

这是东汉魏晋以来佛教作为外来文化能够深入华夏本土的重要契机，它以其一般知识思想与信仰，深深契入中国文化核心，与玄学相表里，开始对中国文化艺术宗教信仰产生全面影响，并在很大程度上改变了中国文化的面貌。

魏晋玄学人格本体论的确立，推动了思想文化领域的范式变革，他们不是从既有的天命出发来认识问题，而是从本体存在现实出发来认识世界——人取代天，成为精神的标尺，并由此从哲学本体论上完成了由象到意的转变，这在王弼的言意之辨中有明确的体现。⑨

魏晋玄学由象到意的转化实现了对现实世界的内在超越，而审美经验领域导向人的主观精神和个体自由，从而人与天道的冥合构成宇宙精神的最高体现，这标志着魏晋玄学由宇宙本体论向人格本体论的转变。"言意之辨不惟与玄理有关，而于名士立身行世亦有影响。按玄者玄远，宅心玄远，则重神理，而遗形骸，形神分殊本玄学之立足矣。学贵自然，行尚放达，一切学行无不由此演出。"⑩

正是基于生命本体的自觉，晋人在玄学的哲思与美学的诗思之间找到连接点，这

就是超越有限追求无限，在有形象限中把握内在神理，于是"神""韵""意""情""妍""风骨"开始成为晋人的最高审美理想，而这种审美理想恰恰成为晋人生命情调的反映——"晋人的美学是人物的品藻。""总括地说，当时艺术性的人伦鉴识，是在玄学、实际是在庄学精神启发之下，要由一个人的形似把握到人的神，也就是要由人的第一自然

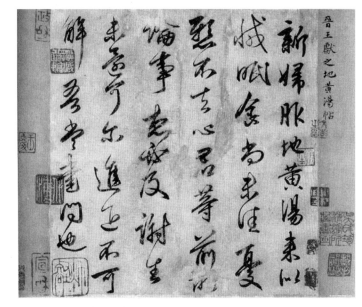

（传）王献之《地黄汤帖》

的形象，以发现出人的第二自然的形象，因而成就人的艺术形象之美。而这种艺术形象之美，乃是以庄学的生活情调为其内容的。人伦鉴识，至此已经完全摆脱了道德的实践性，及政治的实用性，而成为当时的门第贵族对人自身的形象之美的趣味欣赏。"⑪

晋人对礼法名教的冲破，使他们获得了绝对的精神自由。"礼岂为我辈设也"，从王弼、何晏倡导崇无贵自然，到阮籍、嵇康的"越名教而任自然"，"情"的主体意识和自然意识不断被强化，神也从天道束缚中解脱出来，而成为与人冥契的标志。在晋人那里天道已让位于人心，一股人欲的激荡使人成为最高的主题。玄学的本无、言意之辨都无不围绕着人这一主题而展开，而其思想努力则旨在泯除一切外在礼法对人的束缚，使人获得绝对的自由。晋人礼玄双修，辩才无碍，挥麈清谈，妙绝言象，共谈析理，穷天人之际，炼丹服食，饮酒佯狂。晋人之美源于玄学之美。它以老庄哲学为根柢，把人生与宇宙自然打成一片，乃能获得超绝言象、尽得神理的大自由、大洒脱。晋人的内在精神超越使他们得以获得更为真实的宇宙意识。如果说儒家异化的天道只不过是世间君权的反映，玄学的天道则是一种冲破名教的泛神论宇宙观，它使晋人真正获得了超越性的时空意识。晋人对生命自然的感喟，对天地宇宙的放怀，都表明他们对宇宙自然的全新理解与接受。王羲之在《兰亭诗》中写道：

仰视碧天际，俯瞰绿水滨。
寥朗无涯观，寓目理自陈。
大哉造化工，万殊莫不均。

群籁虽参差,适我无非新。

晋人以陶醉的胸襟领略自然宇宙之美,宇宙之理乃与个体心灵息息相通,而宇宙之理的最高启示,便是个体生命的不息创造。由此,艺术成为宇宙意识与生命情调的表达,艺术成为生命单位并成为存在的证明和启示。"它总是与宇宙的流变、自然的道、人的本体、存在的深刻感受和探寻连在一起。艺术作为情感的形式,由远古那种规范性的普遍符号,进到这里的对本体的探寻和感受的深情抒发,算是把艺术的本质特征完美地凸现出来了。"⑫

晋人追求自然绝俗的个人表现,狂狷任诞,反抗桎梏性灵的名教礼法,追求真性情、真血性,在超越的自由精神追寻中追求人与自然的冥契。晋人的生命意识是自然主义的、人格主义的,因而他们能以真道德反抗虚伪的孔德之容,而与乡愿俗儒划清了界限。"当时文俗之士最仇疾的阮籍行动最为任诞,蔑视礼法也最彻底,然而正是在他身上我们看出这新道德运动的意义和目标,这目标就是把道德的灵魂重新建筑在热情和率真之上,摆脱陈腐礼法的外形,因为这礼法已经丧失了它的真精神,变成阻碍生机的桎梏,被奸雄利用作为政权工具借以诛杀异己。"⑬

晋人不滞于物的潇洒心灵使其玄学人格自然走向与儒家名教的对立,而这是玄学思想演生过程中的必然结果。玄学正是在儒学的价值废墟上建立起它的全部学说和信仰世界的,这自然导致魏晋思想史的内在紧张。实际上伴随着玄学的发展,从正始之音到竹林七贤再到中朝玄学以至江左玄学,在玄学成为社会之主导思潮的背景下,儒玄冲突仍构成这个时期思想领域的现实。⑭⑮⑯

魏晋风度在其优雅、超脱的表面,隐含着巨大的矛盾冲突——仕与隐、礼与法、名教与自然、情与理,它既包含着巨大的个性心理冲突,又内含着人与社会的巨大冲突。因而在晋人不拘礼法、任诞狂狷、饮酒佯狂、服药隐遁的悖逆常情的行为举止中,反映出的是冲破名教礼法对人性自由的压抑桎梏与对个性自由的价值追寻。晋人以个体哲学为突破口,以"无"为价值原点,谋求心性与宇宙精神的融合。由此,存在与自由成为玄学的最高主题,而这一切反叛行为所指向的目标都无不是儒学的名教礼法,这从王弼到阮籍、嵇康激烈批判、抨击儒学的言论中可以清晰看出。由对世俗世界和礼乐名教的鄙弃,晋人将全部生命价值的展开都紧紧围绕着自我人格本体,从而个人的价值超越名教功利、外在事功、世俗权威——人是目的,由此,人的襟抱、才性、智慧、风度、气韵、姿容、谈辩都构成审美的对象。"这种追求人的气韵和风神的美学趣味和标准,不正与前述《世说新语》中的人物品评完全一致吗?不正与魏晋玄学对思辨智慧的要求完全一致吗?它们共同体现了这个时代精神——魏晋风度,言不尽意,气韵生动。以形写神是当时确立而影响久远的中国艺术——美学原则,它们的出现离不开人的觉醒,这个主题,是这个人的主题的具体审美表现。"⑰

老庄哲学的玄学观和《周易》的天道观,将晋人引向自然与美的无限自由的价值追

寻，并以生命感性和生命经验为绝对真实，达成与宇宙天道的冥契，这构成晋人的宇宙意识与生命情调。

注　释：

① 在关于魏晋玄学的普遍性论述中，似乎都过于强调玄学与儒学的相关性，而没有从思想史谱系转换的立场认识到玄学与儒学的彻底反叛与对立。也就是说，玄学并不存在一个与儒学调和兼综的问题，它是作为与儒学的对立面出现的，这也是魏晋玄学思想史转折意义的体现，关于这一点似在许多有关魏晋玄学的经典论述中尚未得到厘清。汤用彤在《魏晋玄学论稿》(《魏晋玄学论稿》,上海古籍出版社,2001年)中写到言意之辨时说："忘言得意之义，亦用以会通儒道二家之学。……汉武以来，儒学独尊，虽学风亦随时变，然基本教育固以正统为中心，其理想人格亦依儒学而特推周孔。三国晋初，教育在于家庭，而家庭之礼教未堕。故名士原均研儒经，仍以孔子为圣人。玄学中人，于儒学不但未尝废弃而且多有著作。王、何之于《周易》《论语》，向秀之于《易》，郭象之于《论语》，固当代之名作也。虽其精神与汉学大殊，然于儒经甚鲜诽谤（阮嗣宗非尧舜、薄汤武，盖一时有激而发）。"

李泽厚、刘纲纪认为（《中国美学史》，安徽文艺出版社）：玄学的产生是从两汉到魏晋思想上的一个极为重要的变化，它标志着两汉儒学的没落和一种哲学新潮的崛起。两汉后期儒学被定于一尊之后，由儒学政治伦理学说与阴阳五行学说糅杂搭配而成包罗万象的宇宙系统论，成为大一统的汉帝国巩固其统治的理论基础。与此相辅而行的，是对儒家经典进行种种烦琐而牵强解释的经学。随着东汉王朝的崩溃，笼罩着这个包罗万象的宇宙系统论的神圣光环黯然失色了，以阐发圣人的微言大义为己任的经学也成了令人再难以忍受的烦琐学问。统治阶级自身的腐败黑暗及其所造成的社会大动乱，连年不断的战争，朝不保夕的流离失所的生活，大规模的死亡，白骨蔽平原、千里无鸡鸣的残酷景象，这一切给了汉代儒学以比任何理论的批判都更为有力的打击，使之成了一些堂皇而虚假的词句……虽然玄学家们并没有完全把儒家一脚踢开，但是站在他们所理解的道家的立场上来解释儒家的，实质上是把儒学纳入玄学的体系之中，用来加强玄学的地位和权威，只有在个别激进的玄学家如嵇康那里，才出现公开的反儒倾向。

余英时在《士与中国文化》（上海人民出版社，第375—376页）中认为：论魏晋玄学者，又谓其为对儒学之直接反动，则亦未能得持论之正。儒学之简化既早已蔚成运动，与玄学之尚虚玄至少在发展之趋向上，并行不悖，则二者之间似不应为正与反之关系。何晏、王弼皆儒道双修，并未叛离儒门，此点近人已有定论。故就一部分意义言，玄学正是儒学简化之更进一步发展。所谓千里来龙，至此结穴者是也。

余敦康《魏晋玄学史》（北京大学出版社，2004年，第1—2页）认为："玄的主题是自然与名教的关系，道家明自然，儒家贵名教，因而如何处理儒道之间的矛盾使之达于会通也就成为玄学清谈的热门话题。玄学家是带着自己对历史和现实的真切的感受全身心地投入这场讨论的。他们围绕着这个问题所发表的各种看法，与其说……是对合理的社会存在的一种热情的追求。在那个悲苦的时代，玄学家站在由历史积淀而成的文化价值理想的高度，来审视现实，企图克复自由与必然、应然与突然之间的背离，把时代所面临的困境转化为一个自然与名教、儒与道能否结合的玄学问题。无论他们对这个问题的回答是肯定还是否定，都蕴含着极为丰富的社会历史内容，表现了那个特定时代的时代精神。

"就理论的层次而言，玄学家关于这个问题的讨论，经历了一个正反合的过程。正始年间，何晏、王弼根据名教本于自然的命题对儒道之所同作了肯定的论证，这是正题。魏晋禅代之际，嵇康、阮籍提出了'越名教而任自然'的口号，崇道而反儒。西晋初年，裴頠为了纠正虚无放诞之风以维护名教，崇儒而反道，于是儒道形成了对立，这是反题。到了元康年间，郭象论证了名教即自然，自然即名教，把儒道说成是一种圆融无滞、体用相即的关系，在更高的程度回到玄学的起点，成为合题。从思辨的角度来看，合题当然要高于反题，也高于正题。在郭象的玄学中，关于儒道会通的问题似乎已经得到真正的解决，但是理有固然，势无必至，理论的逻辑并不等于现实的逻辑。就在郭象刚刚建成了他的体系之时，紧接着的'八王之乱'、石勒之乱立刻把他的体系撕得粉碎，从而使名教与自然重新陷入对立。我们今天回顾玄学的这一段历史，不能不带着极大的疑虑和困惑，追问一下儒道究竟能否在现实生活的层次达到会通，如果事实上难以解决，那么，最大的阻力来自何方？既然困难重重，解决的可能性十分渺小，何以玄学家仍然苦心孤

诣地在理论的层次长期坚持探索,他们的探索有没有给后人留下值得借鉴的普遍性的哲学意义?"

在玄学另一重要问题,即玄学与佛学关系方面,汤用彤认为并不是佛学影响了玄学,而是玄学影响了佛学,玄学是独立产生发展的。这种观点有别一般性结论,对我们深入认识研究玄学具有重要启示意义。(汤用彤《魏晋玄学论稿》,三联书店,2009年,第133页)

现在我们要回到本文第一段所提出的两个问题:(一)玄学的产生是否受佛学的影响?魏晋思想在理论上与佛学的关系如何?我的意见是,玄学的产生与佛学无关,因为照以上所说,玄学是从中华固有学术自然的演进,从过去思想中随时演出'新义',渐成系统,玄学与印度佛教在理论上没有必然的关系。易言之,佛教非玄学生长之正因。反之,佛教倒是先受玄学的洗礼,这种外来的思想才能为我国人士所接受。不过以后佛学对于玄学的根本问题有更深一层的发挥。所以从一方面讲,魏晋时代的佛学也可以说是玄学,而佛学对于玄学的推波起澜的助因是不可抹杀的。

综上所说,关于魏晋思想的发展,粗略书为四期:(一)正始时期,在理论上多以《周易》《老子》为根据,以何晏、王弼作代表;(二)元康时期,在思想上多受《庄子》学的影响,激烈派的思想流行;(三)永嘉时期,至少一部分人上承正始时期的温和派的态度而有新庄学,以向秀、郭象为代表;(四)东晋时期亦可称佛学时期。我们回溯魏晋思潮的源头,当然要从汉末三国时期荆州一派易学与曹魏形名家言的综合说起。正始以下乃至元康、永嘉,以迄东晋各时期的变迁,如上面所讲的,始终代表这时代那个新的成分,一方面继续发展的趋势,前后虽有不同的面目,但是在思想的本质上,确有一贯的精神,魏晋时代思想之特殊性,恐在乎此。

②《王弼集校释》,中华书局,1980年,第94页。

③ 葛兆光《中国思想史》,复旦大学出版社,2001年,第320页。

④ 李泽厚《美的历程》,文物出版社,1981年,第89页。

⑤ 参见李泽厚《历史本体论》,三联书店,2003年,第88页。

⑥ 黄河涛《禅与中国艺术精神的嬗变》,1994年,第109页。

⑦ 李泽厚《美的历程》,文物出版社,1981年,第88页。

⑧《汉书》云:"神仙者,所以保性命之真,而游求于其外者也。聊以荡意平心,同死生之域,而无忧惕于胸中。然而或者专以为务,则诞欺怪迂之文弥以益多,非圣王之所以教也。孔子曰:索隐行怪,后世有述焉,吾不为之矣。"《汉书·艺文志》卷三十,中华书局,1982年。

⑨ 王弼云:"夫象者,出意者也。言者,明象者也。尽意莫若象,尽象莫若言。言生于象,故可寻言以观象;象生于意,故可寻象以观意。意以象尽,象以言著,故言者所以明象,得象而忘言。象者所以存意,得意而忘象,犹蹄者所以在兔,得兔而忘蹄;筌者所以在鱼,得鱼而忘筌也。然则言者象之蹄也,象者意之筌也。是故存言者非得象者也,存象者非得意者也。象生于意而存于象焉,则所存者乃非其象也。言生于象而存言焉,则所存者乃其言也。然则忘象者乃得意者也,忘言者乃得象者也。得意在忘象,得象在忘言。故立象以尽意,而象可忘也。重画以尽情,而画可忘也。"见《王弼集校释》,中华书局,1980年,第609页。

⑩ 汤用彤《魏晋玄学论稿》,上海古籍出版社,2001年,第35页。

⑪ 在《世说新语·容止》中有这样的记载:"嵇康身长七尺八寸,风姿特秀。见者叹曰:萧萧肃肃,爽朗清举。或云:肃肃如松下风,高而徐引。山公云:'嵇叔夜之为人也,岩岩若孤松之独立;其醉也,傀俄若玉山之将崩。'"

"时人目王右军飘若游云,矫若惊龙。"

"王右军目陈玄伯垒块有正骨。"

"颎性弘方,爱乔之有高韵。"

"孙兴公为庾公参军,共游白石山,卫君长在座。孙曰:'此子神情都不关山水而能作文?'庾公曰:'卫风韵虽不及卿,诸人倾倒处亦不近。'孙遂沐浴此言。"

"时人道阮思旷,骨气不及右军,简秀不如真长,韵润不如仲祖,思致不如渊源,而兼有诸人之美。"

⑫ 李泽厚《美学三书》,安徽文艺出版社,1999年。

⑬ 宗白华《美学散步》,上海人民出版社,2000年,第225—226页。

⑭戴逵评正始、元康玄学说：竹林之为放，有疾而为颦者也；元康之为放，无德而折巾者也。《晋书·隐逸》卷九十四《戴逵传》，中华书局，1982年。

⑮晋范宁斥何晏、王弼以玄学误国：

王何蔑弃典文，不遵礼度，游辞浮说，波荡后生。饰华言以翳实，骋繁文以惑世。缙绅之徒，翻然改辙。洙泗之风，缅焉将坠。遂令仁义幽沦，儒雅蒙尘，礼坏乐崩，中原倾覆。古之所谓言伪而辨，行僻而坚者，其斯人之徒欤？昔夫子斩少正卯于鲁，太公戮华士于齐，岂非旷世同诛乎？桀纣暴虐，正足以灭身覆国，为后世鉴戒耳，岂能回百姓之视听哉？王何叨海内之浮誉，资膏粱之傲诞，画魑魅以为巧，扇无检以为俗。郑声之乱乐，利口之覆邦，信矣哉！吾固以为一世之祸轻，历代之罪重；自丧之衅小，迷众之愆大也！

又《晋书》卷三十五《裴頠传》：

頠深患时俗放荡，不尊儒术。何晏、阮籍素有高名于世，口谈浮虚，不遵礼法，尸禄耽宠，仕不事事。至王衍之徒，声誉太盛，位高势重，不以物务自婴，遂相仿效，风教陵迟，乃著《崇有》之论，以释其蔽。《晋书》卷七十五《范汪子宁传》，中华书局，1982年。

⑯徐复观在《中国艺术精神》中曾对正始、竹林、中朝、江左玄学作了整体厘析评述，从中可以看出魏晋玄学的谱系转换、流变及士人心态的不同变化。他说：

"及正始名士出而学风大变，竹林名士出而政治的实用意味转薄，中朝名士出而生命情调之欣赏特隆。于是人伦鉴识在无形中由政治的实用性，完成了向艺术的欣赏性转换。自此以后，玄学尤其是庄子，成为鉴识的根柢，以超实用的趣味欣赏，为其所要达的目标，由美的观照得出他们对人论的判断。即是在此前一阶段的人论鉴识实近于康德之所谓认识判断……在中朝名士以前，此种趣味判断在人生中所表现之意味较深，而在中朝名士以后，尤其是到了江左，此种趣味判断在人生中所表现之味较浅，但其流行则更为泛滥。因为此时的玄学已脱离其原有的思想性，仅须从佛学方面吸取新的源泉。

"《世说新语·文学》第四中有一条注谓：袁宏以夏侯太初（玄）、何平叔（晏）、王辅嗣（弼）为正始名士，阮嗣宗、嵇叔夜、山巨源、向子期（秀）、刘伯伦（伶）、阮仲容（咸）、王濬冲（戎）为竹林名士，裴叔则（楷）、乐彦辅（广）、王夷甫（衍）、庾子嵩（敳）、王安期（承）、阮千里（瞻）、卫叔宝（玠）、谢幼舆（鲲）为中朝名士。"

"三种名士不仅在时间上有先后，在性格上亦有异同。这些名士虽然都是玄学的中坚人物，但概而言之，正始名士在思想上系以《老子》为主，而傅以《易义》，这是思辨的玄学，方由烦琐的经学反动而来，其中除夏侯玄有规格局度，为世所重外，何、王在生活中都非常庸俗。从这些名士身上，不能启发出艺术精神。竹林名士在思想上实系以《庄子》为主，并由思辨落实于生活之上。这可说是性格的玄学。他们虽形骸脱略，但都流露出深挚的性情。在这种性情中都含有艺术的性格。这是当时知识分子在曹、刘之争，曹氏与司马氏之争，接着是八王之争的残酷现实夹缝中想逃避此一残酷现实，以希望得到精神上安息之地而又未能真正得到的结果。他们对时代人生都有痛切的感受，所以竹林名士实开启魏晋时代的艺术自觉的关键人物。到了元康名士，即中朝名士，则性情的玄学已经在门第的小天地中浮薄化了，演变而成为生活情调的玄学。这种玄学只极力在语言仪态上求其合于玄的意味，实即求其合于艺术形态的意味，于是玄学成为生活艺术化的活动了。"徐复观《中国艺术精神》，华东师范大学出版社，2001年，第90页。

⑰李泽厚《美的历程》，文物出版社，1989年，第95页。

节三 《兰亭》：书法史的权利话语

- 文人聚会
- 人生感喟
- 适我无非新

　　东晋永和九年，公元353年，三月上旬巳日，王羲之、谢安、孙绰、谢万、许询、孙统、谢绎、曹茂之、王彬、华茂、华平、王应之、王蕴之、王献之、王涣之、桓伟、庾友、虞说、庾蕴等42人，会于会稽山阴兰亭，流水曲觞，饮酒赋诗，行修禊之礼，赋诗不成，罚依金谷酒数。王羲之、谢安等11人作诗二首，郗昙、王丰等15人作诗一首，王献之等16人作诗不成而被罚酒。①所谓修禊，即以香熏草药沐浴以祓除不祥。《晋书·礼下》："汉仪，季春上巳，官及百姓，皆禊于东流水上，洗濯祓除去宿垢，而自魏以后但用三日不以上祀也。晋中朝公卿以下至于庶，皆禊洛水之侧。"

　　不过兰亭雅集并不是民俗意义的三月三临水修禊祓除不祥，而是东晋会稽名士集团发起的一个例行的文人聚会。它虽然因与民俗节日的联系而不可避免地带有某种仪式的意味，但却意不在此；同时，兰亭雅集与书法也并无必然的联系，它并不是由书家集体参与的文人雅集，其中参与的名士很多是文学家、上层官僚、清谈名流。而这一切皆由于王羲之的参与和《兰亭序》的产生而改变了，它成为书法史上一个重要文化事件，这一书法事件随着历史的推移和文本扩散撒播不断放大，从而具有了形而上的书法仪式象征意味。同时它也以其走向自然的山水情怀强烈地体现出晋人的生命情调与宇宙意识。②

　　晋人以玄学"越名教而任自然"的心态纵任于山水造化之间，从而无限延展了他们的心理空间和心理时间：他们将个体时间的绵延转化为宇宙永恒的固定空间。他们渴求在与宇宙自然的

（明）文徵明《兰亭修禊图》（局部）

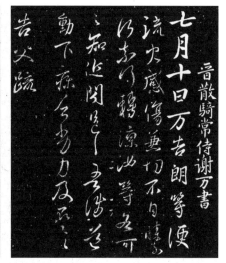

（东晋）庾翼《故吏帖》　　　　　　　　　　（东晋）谢万《七月十日帖》

精神交流中达到与道的冥契，从而抓住时间之手，"在逝者如斯夫"的巨大人生感喟中让个体生命走向不朽。"但死生亦大矣"的生死困惑又必然使他们在俯仰之间体会到自然永恒和生命迁逝的哀伤，从而生出嗟生之叹。③

东晋士人任诞不羁、放浪形骸、服药行散、共谈析理、遁隐高蹈、追求优雅从容的人生态度，但是偏安江左的悲剧现实，却使他们的内心总是充满着巨大的不安和矛盾冲突；而东晋并不平静的权力角逐和世族间的倾轧，也使东晋世族的清谈头面人物并不能真正做到老庄的高逸，他们徘徊、挣扎于仕与隐、情与礼、自然与名教之中无以自拔。"魏晋多故，故天下名士少有全者"的残酷历史现实，使魏晋士人自觉地选择避开官场与权力中心，而隐居高蹈，陶醉于自然山水之中。王羲之、谢安、郗愔皆是远避世情的人物；但是身居门阀政治的核心，家族的利益和社稷之责又使他们无法彻底回避政治。因而东晋世族精英人物莫不是集仕与隐于一身，谢安、殷浩、庾翼、庾亮、郗超、谢万莫不如此，因而他们在清谈析理、陶醉于玄学风流时，偏安危局中的匡危济时也要求他们能够放弃一己之私的名士气而表现出一匡天下的豪气，庾翼、谢万、殷浩、桓温的北伐之举虽没有做到真正收复中原失土，但也表明东晋士人自有一种玄学人格之外的英雄豪气。因而晋人的所谓超然事外，只是他们在艰难世事中的一种无奈之举，在他们内心始终无法弥平来自现实的世俗情怀。这从王羲之致殷浩、谢万、桓温、司马昱的信中及晚年归隐后的《十七帖》中都可明白看出。王羲之是一个对现实政治有着清醒认识和洞悉的卓荦人物。在与谢安、司马昱的信中，王羲之以天下为己任，对当政者不识大局、盲目北伐、陷民于苛政提出严厉批评，并纵观时局，提出还保长江、长江之外羁縻而已的战略设想，表现出王羲之对天下大势的统观把握及极高的政治智慧和政治远见，其有鉴裁的治国之才由此可见。王导早年一直征召王羲之入朝担任侍中、吏部尚书，但都为王羲之坚决拒绝。在东晋，王羲之不仅深有

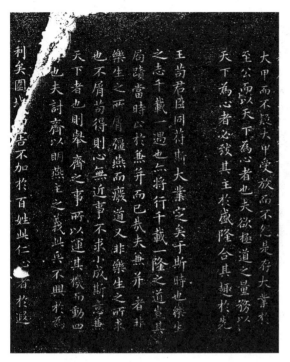

（东晋）王羲之《乐毅论》（局部）

时誉，有令名，其出处行藏甚至关乎时政之隆替。殷浩在给王羲之的信中说："悠悠者以足下出处观政之隆替，如吾等亦谓为然。至如足下出处，正与隆替对，岂可以一世之存亡，必从足下从容之适？幸徐求众之心，卿不时起，复可以求美政不？若豁然开怀，当知万物之情也。"④

在殷浩眼中，王羲之是一个关乎东晋存亡、能够挽狂澜于既倒的人物。时殷浩为扬州刺史，为左右东晋政局的关键人物，因而，殷浩对王羲之的推崇当非虚誉，而王羲之在时人乃至当权者心目中的地位也可见一斑。透过这封信，王羲之清介自守、无意宦途之逸志高怀袒露无遗。⑤

在王羲之身上，没有那种出身豪门贵胄的跋扈和贪恋势位的权势欲，在他身上更多地体现出魏晋名士的通脱放达和淡泊利欲。当然相较于一般魏晋名士的放浪任诞，不拘礼法，王羲之更多表现出洞达的理性和不随世碌碌的骨鲠。也正是出于对艰难时世的忧患关切，王羲之才抑制住对仕途的反感，在近50岁时再次出仕。实际上这个时期，王羲之的隐逸思想已经产生，只是现实命运还使他一时无法断然放弃仕途。但是这个最终结局还是无可避免地到来了。永和十一年（344）距他任会稽内史仅仅四年，王羲之因与上司扬州刺史王述不睦，并久鄙其人，耻居其下，遣使朝廷请将会稽郡从扬州划出为越州郡，使者失辞，遭朝廷拒绝，为时人所讥嘲。王羲之以清誉出身，集矢众议，遂称病去郡，告誓父母，作誓墓文，表示永绝宦途。

王羲之从此归隐山林，绝意于仕途，这应该是王羲之早年便向往实现的理想生活，"初渡浙江有终焉之志"，只不过在这之前强烈的家国意识使他无法心安理得地做一个逍遥的隐士。而当现实政治一再给他以刺激及不公正的待遇时，他对宦途及政治的厌恶终于使他无法忍受了，由避世而出世遁隐便成为自然的选择。王羲之在知天命之年做出的一生中最重大的抉择，他彻底地摈弃告别了官场，而皈依于书法这一纯粹审美之域——诗意地栖居。"魏晋玄学实际落实为人生的艺术。"归根结底，王羲之不是为现实政治而存在，而是为书法艺术永恒的审美之维而存在。王羲之对现实政治的拒绝，表明他实现了人生的审美自由，而他的书法也正是在他归隐后才达到圆融之境。在他归隐之前写《兰亭序》时，

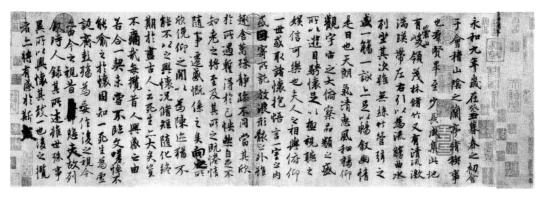

王羲之《兰亭序》（冯承素摹本）

尚无沉雄郁挫之笔，至《十七帖》则在表面圆融中和的面目下，而含有内在的风神骨力，并不乏沉郁感激。史称"羲之书暮年多妙"，无疑是指这一时期的作品，而这并不是简单的技巧上的成熟，而是思想境界的内在超越所致，它是随着王羲之由避世到出世的思想转变，及由此带来的审美上由淡逸到散逸、再到放逸的演化而实现的。熊秉明认为："王羲之被推为伟大的书法家，在内容上，他表示了中和与放逸的混合体，也是长时期间，中国士大夫在艺术上所追求的意境；在形式上，他的技法的确能够有效地表达这一精神内容。此外，我们可以还加上一点的是，他为人的骨鲠，他的许多言行都证明了这一点，所以他的中和并不落入温懦，他的放逸也不流为洒散或放肆，有一种内在逸的执着贯穿其中。"⑥

东晋士人无建安士人的慷慨悲歌之气以及正始士人不惜以身殉天下反抗名教和司马氏政权的道德情怀，他们追求寄心玄理与自然山水的优雅闲适生活，远避世事，所谓"名士当身心俱泰"。不过，动荡的朝政和偏安一隅的政局，却并没有让他们真正做到这一点，这在孙绰的《兰亭后序》中已明白道出：

屡借山水以化其郁结。

不过，沿着玄学"越名教而任自然"的思想理路，东晋士人还是在山水自然美与天道玄理中找到了心灵的寄托。他们在与大自然的激情碰撞中，将个人忧生之嗟和生死感伤升华到一种宇宙意识和哲理高度，从而使生命的悲剧性崇高和诗化体验化作美学与艺术表现——《兰亭序》千载之下还在以其奕奕神采感动着我们，"后之揽者亦将有感于斯文"。⑦他们在自然中发现了美，并将这种宇宙大化之美归结为个人心灵，"群籁虽参差，适我无非新"，从而萌发出无限的创造力和自由超越精神。

注　释：
① 孙明君在《两晋士族文学研究》中对兰亭雅集与会人员进行了详细考辨，并对《兰亭序》的三个文

本进行考证（中华书局，2012年，第147—151页）：

参加兰亭雅集的人员有不同说法，一是41人说，一是42人说。谨将宋前出现的有关材料列举于下：

一、《世说新语·企羡》刘孝标注引王羲之《临河序》云："右将军司马太原孙丞公等二十六人，赋诗如左。前余姚令会稽谢胜等十五人不能赋诗。"按：这是目前文献中最早的文字记载，赋诗者26人，不能赋诗者15人，总共41人。因为现在存世的兰亭诗之作者正好包括王羲之为26人。所以赋诗如左的26人一定包括了王羲之本人。遗憾的是王羲之在文中对于赋诗与未能赋诗者只是列举了两人作为代表，并没有涉及其他人的名字。

二、唐何延之《兰亭记》云："《兰亭》者，晋右将军，会稽内史，琅琊王羲之字逸少所书之诗序也。右军蝉联美胄，萧散名贤，雅好山水，尤善草隶。以晋穆帝永和九年暮春三月三日，宦游山阴，与太原孙统承公，孙绰兴公，广汉彬之道生，陈郡谢安安石，高平郗昙重熙，太原王蕴叔仁，释支遁道林，并逸少子凝、徽、操之等四十有一人，修祓禊之礼，挥毫制序，兴乐而书。"（见张彦远撰、刘石校点《法书要录》第58—59页）按何延之没有说明赋诗者几人，未赋诗者几人，只是笼统地说王羲之与孙统等41人聚会，王羲之究竟是在41人之内还是在41人之外，作者语焉不详。此外值得注意的是此文列举的与会者名单中出现了释支遁，释支遁在其他几种文献中都没有出现。

三、宋孔延之《会稽掇英总集》卷三载有王羲之、谢安、谢万、孙绰、徐丰之、孙统、王彬之、王凝之、王肃之、王徽之、袁峤之、郗昙、王丰之、华茂、庾友、虞说、魏滂、谢绎、顾蕴、孙嗣、曹茂之、曹华平、桓伟、王玄之、王蕴之、王涣之之诗。并云："一十六人诗不成，各罚酒三觞；谢瑰、卞迪、王献之、丘髦、羊模、孔炽、刘密、虞谷、劳夷、后绵、华耆、谢藤、任凝、吕系、吕本、曹礼。（邹志方点校《会稽掇英总集》第51页）按此说认为出席聚会者共42人，其中赋诗者26人，未赋诗者16人。作者列出了所有与会者的姓名。"

四、宋施宿《嘉泰会稽志》卷十云："《天章寺碑》云：王羲之、谢安、谢万、孙绰、徐丰之、孙统、王彬之、王凝之、王肃之、王徽之、袁峤之、郗昙、王丰之、华茂、庾友、虞说、魏滂、谢绎、顾蕴、孙嗣、曹茂之、曹华平、桓伟、王玄之、王蕴之、王涣之各赋诗，合二十六人。谢瑰、卞迪、王献之、丘髦、羊模、孔炽、刘密、虞谷、劳夷、后绵、华耆、谢藤、任凝、吕系、吕本、曹礼，诗不成，罚三觞，合十六人。《世说》以谢藤作谢胜，余杭令作余姚令，何延之《兰亭记》云四十一人，有许询、支道林，《晋书》列传又有李充，当以碑为证。"（施宿等纂《嘉泰会稽志》，见《宋元方志丛刊》第17册）按：此说认为出席聚会者共42人，其中赋诗者26人，未赋诗者16人，列出了与会者姓名。作者还对有关文献进行了辨析，但何延之《兰亭记》有许询、支道林的说法并不准确，何延之只是提到了支道林，并没有提到许询。

五、宋桑世昌《兰亭考》卷一载《兰亭诗》："后将军会稽内史王羲之、司徒谢安、司徒左西属谢万、左司马孙绰、行参军徐丰之、前余姚令孙统、王凝之、王宿之、王彬之、王徽之、陈郡袁峤之，十一人各成四言五言诗一首。散骑常侍郗昙、前参军王丰之、前上虞令华茂、颍川庾友、镇军司马虞说、郡功曹魏滂、郡五官左谢怿、颍川庾蕴、前中军参军孙嗣、行参军曹茂之、徐州西华曹华、荥阳桓伟、王元之、王蕴之、王涣之，已上一十五人一篇成。侍郎谢瑰、镇国大将军掾卞迪、行参军事印丘髦、王献之、行参军羊模、参军孔炽、参军刘密、山阴令虞谷、府功曹劳夷、府主簿后绵、前长岑令华耆、前余姚谢腾、府主簿任凝、任城吕系、任城吕本、彭城曹礼，已上一十六人诗不成，罚酒三巨觞。"按：此说认为出席聚会者共42人，其中赋诗者26人，未赋诗者16人。此说的最大特点是第一次详细列出了与会者的姓名及官职。此外，在人名方面尚需注意：此文中的"徐州西平曹华"下面有注：《漫录》云曹华平，其他文献皆作曹华平，曹华与曹华平当系同一人；此文中的"王宿之"，其他所有文献中皆为"王肃之"。王肃之乃是王羲之第四子，王宿之史无其人，是故"王宿之"，当为"王肃之"之误；此文中的"王元之"，与葛立方《韵语阳秋》相同，施宿《会稽志》等文献作"王玄之"。王玄之乃是王羲之长子，王元之史无其人。据宋罗泌《路史·国名记》卷一载："玄都氏避圣祖讳为元氏、都氏。"是故，此处也可能是宋人为了避讳，故意将王玄之改之为"王元之"。

六、宋葛立方《韵语阳秋》卷五："永和中，王羲之修禊事于会稽山阴之兰亭，群贤毕至，少长咸集，序以谓虽无丝竹管弦之盛，一觞一咏亦足以畅叙幽情。则当时篇咏之传可考也。今观羲之、谢安、谢万、孙绰、孙统、王彬之、凝之、肃之、徐丰之、彭峤之十有一人。四言五言诗各一首。王丰之、元之、蕴之、涣之、郗昙、华茂、庾友、虞说、魏滂、谢峰、庾温、孙嗣、曹茂之、华平、桓伟十有五人，或四言，或五言，各一首。

王献之、谢瑰、卞迪、卓髦、羊模、孔炽、刘密、虞谷、劳夷、后绵、华耆、谢藤、任凝、吕系、吕本、曹礼十有六人,诗各不成,罚酒三觥(葛立方《韵语阳秋》第35页)按:此说认为出席聚会者共42人。其中赋诗者26人,未赋诗者16人。作者列出了与会者的姓名。""王元之"当为"王玄之"之误。

以上六种文献中,人数中虽然有41人和42人的区别,除了何延之《兰亭记》之外皆记载赋诗者26人,因为有诗歌存世,各家对他们的参会没有异议。以上各种文献中涉及的未赋诗者当中,除了释支遁、许询、李充及王操之、王献之兄弟之外,都不是当时的士族精英,他们主要是会稽内史王羲之属下的僚属,可以不做深究。"丘髦"与"卓髦"当为同一人。

在以上涉及的人物中,释支遁的身份与众不同。何延之的《兰亭记》重在叙王羲之《兰亭序》墨迹如何到达唐太宗手中的传奇故事,对此过程有人坚信,有人质疑。至于他们所谓的释支遁曾经与会的说法则值得怀疑。支遁是当时会稽地区的著名僧人,这次是会稽地区的士族雅集,也许是王羲之有意没有邀请他;也许是虽然邀请了,他借故不来,如果他出席雅集,以其才华,赋诗一首两首当没有问题。据此推断,支遁没有出席雅集的可能性更大。

从与会人员看,这是一次以士族领袖王羲之为召集人,以会稽士族精英谢安、孙绰等人为主体的名士雅集。

今天我们看到的《兰亭序》有三种不同的文本:其一是《世说新语·企羡》刘孝标注引的王羲之《临河叙》:

永和九年,岁在癸丑,暮春之初,会于会稽山阴之兰亭,修禊事也。群贤毕至,少长咸集。此地有崇山峻岭,茂林修竹;又有清流激湍,映带左右,引以为流觞曲水,列坐其次。是日也,天朗气清,惠风和畅,娱目骋怀,信可乐也。虽无丝竹管弦之盛,一觞一咏,亦足以畅叙幽情矣。故列序时人,录其所述,右将军司马太原孙丞公等二十六人,赋诗如左。前余姚令会稽谢胜等十五人,不能赋诗,罚酒各三斗。

其二是《艺文类聚》卷四"三月三日"条下的王羲之《三日兰亭诗序》。

永和九年,岁在癸丑,暮春之初,会于会稽山阴之兰亭,修禊事也。群贤毕至,少长咸集。此地有崇山峻岭,茂林修竹;又有清流激湍,映带左右,引以为流觞曲水,列坐其次。虽无丝竹管弦之盛,一觞一咏,亦足以畅叙幽情。是日也,天朗气清,惠风和畅,仰观宇宙之大,俯察品类之盛,所以游目骋怀,足以极视听之娱,信可乐也。

其三是被许多人视为"正式文本"的《兰亭序》出自《晋书·王羲之传》:

永和九年,岁在癸丑,暮春之初,会于会稽山阴之兰亭,修禊事也。群贤毕至,少长咸集。此地有崇山峻岭,茂林修竹;又有清流激湍,一觞一咏,亦足以畅叙幽情。是日也,天朗气清,惠风和畅,仰观宇宙之大,俯察品类之盛,所以游目骋怀,足以极视听之娱,信可乐也。

夫人之相与,俯仰一世,或取诸怀抱,晤言一室之内;或因寄所托,放浪形骸之外。虽趣舍万殊,静躁不同,当其欣于所遇,暂得于己,快然自足,曾不知老之将至。及其所之既倦,情随事迁,感慨系之矣。向之所欣,俯仰之间,已为陈迹,犹不能不以之兴怀。况修短随化,终期于尽。古人云:死生亦大矣。岂不痛哉。

每览昔人兴感之由,若合一契,未尝不临文嗟悼,不能喻之于怀。固知一死生为虚诞,齐彭殇为妄作。后之视今,亦犹今之视昔。悲夫,故列叙时人,录其所述,虽世殊事异,所以兴怀,其致一也。后之览者,亦将有感于斯文。

② 宗白华在论到兰亭雅集时说:晋人的人格唯美主义和友谊的珍视,培养成一种高级社交。如竹林行游、兰亭禊集等。玄理的辩论和人物的品藻是这种社交的主要内容,因此,谈士的隽妙,空前绝后。宗白华《美学散步》,上海人民出版社,2000年,第217页。孙明君认为:中古时代著名的文人聚会,按照性质可以分为君臣型文人雅集、士族型文人雅集等不同类型。建安时代曹氏父子的邺下文人集团,西晋贾谧的"二十四友",齐竟陵王萧子良的"竟陵八友",梁昭明太子萧统的文学集团,简文帝萧纲的文学集团都属于君臣型文人集团。西晋石崇等人的金谷之游、东晋王羲之等人的兰亭雅集、晋末谢琨等人的乌衣之游等则属于士族型文人雅集。

兰亭雅集中的主要人物有各种不同的身份:他们是诗人,也是玄学家,是政治精英,也是士族名士。是故这次雅集具有多重属性,诗人之雅集、玄学家之雅集、政治家之雅集。这些属性皆是兰亭聚会的个

别属性，在这些属性中还包含着一个共有属性。所谓共有属性乃是指这种属性是渗透和体现在各种个别属性之中。兰亭雅集的共有属性应该是士族聚会，兰亭雅集的士族属性可以从聚会形式诗文中的士族意识，组织者的士族领袖地位等方面得到确认。在以往的研究中虽然一直有人关注到了其中的士族，但没有给予足够的重视，没有指出士族聚会乃是兰亭雅集的共同属性和基本属性。《西晋士族文学研究》，中华书局，2012年，第155—156页。

③ 王羲之在《兰亭序》中说："况修短随化，终期于尽。古人云：'死生亦大矣，岂不痛哉？'每揽昔人兴感之由，若合一契，未尝不临文嗟悼，不能喻之于怀，固知一死生为虚诞，齐彭殇为妄作。后之视今，亦犹今之视昔。悲夫，故列叙时人，录其所述，虽世殊事异，所以兴怀，其致一也。后之揽者，亦将有感于斯文。"见上海书画出版社《中国碑帖名品》，2011年。

④《晋书》卷八十列传第五十《王羲之传》，中华书局，1982年。

⑤ 王羲之在《报殷浩书》中说："吾素自无廊庙志，直王丞相时果欲内吾，誓不许之。手迹犹存，由来尚矣。不于足下参政而方进退。自儿娶女嫁，便怀尚子平之志，数与亲知言之，非一日也。若蒙驱使，关陇、巴蜀皆所不辞。吾虽无专对之能，直谨守时命，宣国家威德，固当不同于凡使。"《晋书》卷八十列传第五十《王羲之传》，中华书局，1982年。

⑥ 熊秉明《谈王羲之》，《熊秉明文集》卷三《书法与中国文化》，文汇出版社，1999年，第241页。

⑦ 20世纪60年代由郭沫若《由王谢墓志的出土论到〈兰亭序〉的真伪》一文所引发的"兰亭论辨"成为现代书法史上的重大事件。而其学术规格之高、影响范围之广、参与论辨的学者人数之多，都使它在很大程度上超越了书法的范围，而成为一个文化事件。

造成"《兰亭》论辨"这种轰动性效应的原因，当然与郭沫若名高一代的史学宗师的文化地位有关，但更重要的还在于《兰亭序》本身的经典性和崇高书史地位，使围绕它而展开的真伪之争牵动起文化界的敏感神经。因为在书史上，《兰亭序》已成为中国书法的一个象征性文本和符码，因而对《兰亭序》的真伪之争便远远不是对一传世帖本的真伪考辨那么简单，它实际牵涉到由传统经典书法所培育起的书法信仰的维系，这一点对于20世纪60年代的现代书家来说也未尝不是如此。现代帖学名家沈尹默便对郭沫若将《兰亭序》称为伪作极为愤慨不平，他虽然没有直接参与"兰亭论辨"，但却在和赵朴初诗中表明了自己的立场和心迹，并对郭沫若大加抨击揶揄："何来鼠子敢跳梁""今日连根铲大王"。而20世纪60年代大批一流文史学者介入"兰亭论辨"，并形成对峙的两大阵营，本身也足以表明《兰亭序》的文化分量。

由郭沫若挑起的这场"兰亭论辨"，至今似乎已尘埃落定。学术界对其中涉及的基本问题已达成共识。如魏晋时期并不是隶书独行的天下，而是真行、隶楷并行，是否具有隶书笔意并不能视为魏晋书法的唯一风格标志。再如手写墨迹系统与铭石碑刻系统的并行、分野，都表明郭沫若魏晋书法必须有隶意而后可的结论是错了，从而也证明了他"在天下的书法都是隶书体的晋代，而《兰亭序》却是后来的楷书，那么《兰亭序》帖必然是伪迹"结论的错误。

但是，是否得出以上结论，围绕"兰亭论辨"的一些重要问题就全部解决了呢？同样，是否得出以上结论，就意味着对郭沫若《兰亭》真伪考辨的史学价值的否定呢？问题并不这么简单。种种迹象表明"兰亭论辨"并未结束，围绕它的一些重大书史问题的研究还只是刚刚开始，而有些重大书史问题还未及触及。可以说，由"兰亭论辨"作奠基向书史纵深开掘，将在很大程度上改写书法史，并对书法史尤其是帖学史作出与以往全然不同的描述和阐释。我认为这便是"兰亭论辨"给书史研究所带来的绵延性及后发性的震撼效应，这种绵延性、后发性的震撼效应将在以后的书法史学研究中逐渐显露出来。从这个意义上说，"兰亭论辨"的史学价值是恒久的，而这也证明，作为一代史学大师，郭沫若一生学术生涯中唯——次介入书学研究所引发的这场"兰亭论辨"，对他自己来说，决非缺少深谋远虑的率意之举。

正如有的学者所指出的，"兰亭论辨"争论的中心是隶书笔意和魏晋书法的书体风格问题，而却严重忽视了《兰亭序》本身的风格真伪，即《兰亭序》是否能够体现王字风格的问题。"因为判断《兰亭序》真伪最重要的最终的依据是《兰亭序》。"在王羲之书法全无真迹传世的情况下，又有谁敢肯定《兰亭序》必真无伪呢？换句话说，即使王羲之《兰亭序》底本必真，而又有谁敢说《兰亭序》摹本所表现出的风格与底本完全一致呢？而事实上，元明清帖学的衰败正是由于赵、董误法《兰亭》或者说由《兰亭》风格之伪造成的。看来，绕了一个大圈，我们现在才真正回到《兰亭序》真伪论辨的起点上。

由《兰亭序》所导致的帖学衰颓这个谜底，从元到清以至近现代维持了一千多年，即使在20世纪60年代初，《兰亭序》仍在书史上占据着崇高地位，还无惧识者对它发出怀疑和挑战，帖学也始终维系着用笔千古不易的老传统（清末虽有李文田、赵之谦对《兰亭序》提出质疑，但未成气候）。其间只有白蕉这位帖学天才面对帖学的凋敝发出"论帖于今孰知源"和"晋唐遗法吾疑东"的浩叹。这也可以说是间接对《兰亭序》笼罩下的帖学道统的质疑，而他自己的帖学实践则是根本在《兰亭序》笼罩之外的。他的帖学实践正是由于从王字杂帖入，而不是从《兰亭》入，才取得了不世成就，以至沙孟海面对白蕉的《兰花诗卷》发出"近三百年能为此者数人而已"的惊叹！可以说在现代书法史上，白蕉已以自己的帖学实践，无声地对《兰亭序》予以了彻底否定，继沈尹默之后改写了帖学的历史。而这与郭沫若公开否定《兰亭序》，指《兰亭》为伪迹，几乎在同一时间。

（东晋）《王兴之夫妇墓志》（局部）

　　"兰亭论辨"发生在一个学术空气已日渐淡薄并将很快连淡薄的空气也即将失去的时代——时在1965，距"文化大革命"的发生只间隔短短的一年，它像是一次学术的核聚变，围绕《兰亭序》真伪这个似乎纯粹的考据学问题，而将当时文史界精英学者思考的兴趣中心一下子凝聚在一起，这不能不说是一个学术奇迹。这种景象在现代书法史上是唯一的一次，恐怕以后也很难再有。随着20世纪80年代第二次"兰亭论辨"的结束，一些基本的结论已为学界所公认了，学者也认为可说的话不多了。而对"兰亭论辨"的发起者郭沫若，论者则更多的是抱着贬多褒少的态度，似乎郭沫若在"兰亭论辨"中，是犯了一个低级的史学错误，甚至有学者认为郭沫若挑起"兰亭论辨"暗含着其他政治目的也未可知。

　　事实上，"兰亭论辨"表面上好像已结束了，但可以发现，它所打开的巨大史学空间却刚刚开始渐次展开，其中很多史学课题将启发学者进入更高层次的史学路径，深入地加以认识理解和阐释将直接改写书法史。如以上对赵孟頫误法《兰亭》而直接造成帖学衰颓问题的认识，便是我在近期重新思考"兰亭论辨"问题时认识到的。《兰亭序》对书法史的影响太大，抓住《兰亭序》的真伪问题，便可以进入魏晋南北朝书法乃至整个帖学史研究的全新史学理路，认识到这一点，便会不由得不佩服郭沫若的一流史识。你可以在基本的结论上不认同郭沫若有关《兰亭序》真伪的观点，但你却不得不承认，他对《兰亭序》的否定彻底打破了自元至清帖学道统的偶像，从而使人们敢于越过《兰亭序》去重新认识帖学历史，而这与重写书法史已无二致。并且，即使就《兰亭序》真伪考辨本身而言，郭沫若也为学者打开一条反向性思路：《兰亭序》从书体上讲，固然可以承认其不伪，但其风格上相较于王字原貌的严重失真，实与伪作没有什么本质的不同。事实正是如此，一部帖学衰败的历史，正是由《兰亭序》风格之伪造成的。因而从这个意义上，我们又不得不服膺郭沫若的史学洞见。正是他引发的"兰亭论辨"为重写书法史提供了重要的史学支撑。看来，新的"兰亭论辨"还刚刚开始。

　　徐复观在《兰亭争论的检讨》一文中对"兰亭论辨"做了较全面梳理：

　　郭沫若在1965年《文物》第六期刊出《由王谢墓志的出土论到〈兰亭序〉的真伪》一文，结论是《兰亭序》的文与字都是后人伪托的，在书史上作了一次大翻案。由此所引起的争论至今还余波荡漾。郭氏此文立论的要点如下：

　　一、1965年1月19日，在南京新国门外人台山，出土了与王羲之同时同行辈的王兴之夫妇墓志。在这以前的1958年，在南京挹江门外，发掘了四座东晋墓，皆属于颜氏一家。1964年9月10日，在南京中华门外戚家山残墓中，发现有谢鲲墓志。上述墓志及砖刻的字体，皆是汉代隶书，与《兰亭序》"楷行"书（以楷字为基底的行书）不类。由此推断在王羲之时代，不应有像《兰亭序帖》这种字体。

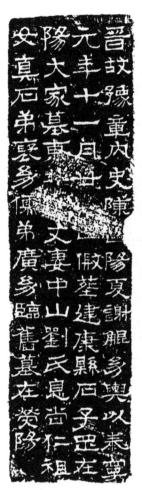

（东晋）《谢鲲墓志》

二、全部接受李文田"梁以前之《兰亭》与唐以后之《兰亭》，文尚难信，何有于字"的结论。郭氏更将《世说新语·企羡篇》注所引的《临河叙》与传世《兰亭序》作一文字对比后，而断定"《兰亭序》是在《临河叙》的基础上加以删改、移易、扩大而成的"。即是断定世传《兰亭序》这篇文章，不出于王右军之手。

三、断定"《兰亭序》的文章和墨迹，就是智永所依托"。又以《神龙墨迹本》，即系智永稿本，亦即系《兰亭》真本。

四、在有关羲之的文献中，只说他"善草隶"这一类话，因而断定王羲之的字，"必须有隶书行意而后可"。

此外还有《书后再书后》的补充，因不太重要，以后将随文附及。郭氏文章刊出后，《光明日报》7月23日及《文物》第七期，刊有高二适《兰亭的真伪驳议》，其要如下：

一、当时右军兴乐为文，可无命名。但《世说》文本，固已标举王右军《兰亭集序》。高氏认为《临河叙》乃刘孝标注《世说》随意所加之别名。不能以注之别名，推翻本文《兰亭集序》之名。按高氏此说绝对可以成立，《兰亭序》的大同小异的名称，大概有十个左右。但都有"兰亭"二字，则无异致。

二、据《世说·自新篇》"戴渊少时游侠"条刘注引陆机《荐渊于赵王伦笺》，与陆机本集所载此笺相较，《刘注》显有移动增减。以此例彼，刘注所引《临河叙》之文字，当亦系由《兰亭集序》原文删节移易而来。

三、以"定武兰亭"，确示吾人以自隶草而变为楷，故楷字多带隶法。"并举"癸丑"之"丑"，"曲水"之"水"等十二字，证明变草未离钟繇、皇象，未脱离隶式。

四、引宋羊欣《采古来能书人名》"颍川钟繇"条"钟书有三体，一曰铭石之书，最妙者也；二曰章程书，传秘书教小学者也；三曰行狎书，相闻（按与友人之简札）者也"之言，谓"今右军书《兰亭》，岂能斥之以魏晋间铭石之文"。

五、神龙本乃褚摹《兰亭》，不可归之智永。

《文物》第九期，刊有郭氏《驳议的商讨》，其要点如下：

一、强调注家引文能减不能增。刘注《临河叙》有"右将军司马太原孙丞公等二十六人"等四十字，为传世《兰亭序》所无，故《临河叙》非由删节《兰亭序》而来。

二、《兰亭序帖》"把东晋人书所仍具有的隶书笔意失掉了"。"王羲之是隶书时代的人，怎么能把隶书笔意丢尽呢。"

三、此外又谓"《兰亭序》大申石崇之志"，所以传世《兰亭》，自"人之相与"以下一段文字，"确实是妄增"。

《文物》第九期郭氏"商讨"一文后，又有他的《〈兰亭序〉与老庄思想》一文，认"一生死""齐彭殇"，"是有玄学的根据"。世传《兰亭序》比《临河叙》多出的一大段文字，"却恰恰从庸俗观点而反对这种思想，与羲之当时的思想背景不合"，故系智永伪托。

郭氏的上述文字刊出后，出现有好几篇捧场的文章，仿佛已成为定案。但1971年章士钊的《柳文指要》行世，中有一篇《柳子厚之于兰亭》的文章，因柳子厚曾提到"兰亭"及"永"字等，可见柳是承认《兰亭序》的文与帖是出自右军。更申言笔札与碑版字体不同之史实；进而指李苟农（文田）的"习有偏嗜，因而持论诡谲"。若如李之言，"《兰亭》遭到否定，怀仁所集右军各种字迹，将近百种，皆无存在……夫如是，吾诚不知中国书法史，经此一大破坏，史纲将如何写法而可"。更指出李苟农即曾写晋唐杂帖及爨体（按指《爨宝子》《爨龙颜》两碑之汉隶），意谓王羲之何以不能善精诸体。又指出王、爨并非截然二体。《兰亭》使转，每每含有隶意。"文中未指出郭氏之名，其为全面反驳郭氏之说，至为显然。

1972年《文物》第八期刊出郭氏《新疆新出土的晋人写本〈三国志〉残卷》一文,对章氏之说加以答复,其论点为:

看到这两种(按一种指1924年发现,已流入日本者)《三国志》的晋抄本,又为帖(按指《兰亭序帖》)的伪造添了两项铁证。字体太相悬隔了……上述两种《三国志》抄本都是隶书体。……《三国志》的晋本既是隶书体,则天下的晋代书都必然是隶书体……在天下的书法都是隶书体的晋代,而《兰亭序帖》却是后来的楷书体,那么,《兰亭序》必然是伪造。这样的论断正是合乎逻辑的。

据此,郭沫若认为,《兰亭序》的真伪问题"在我看是已经解决了"。

熊秉明(《熊秉明文集》卷三《关于"兰亭序"的一个假定》)认为:

事实上,《兰亭序》问题很难说已经解决,因为就在同意《兰亭》为伪的一边,意见也还分歧。有人认为为伪,而不判断作伪者是谁(甄予等人),有人断定依托者是智永(郭沫若),有人认为是唐人集字所成,而王字混入智永字(史树青)。

我想《兰亭序》和王羲之的字有距离是可以肯定的,但我认为并不是伪造。不少人提到《兰亭》风格的"姿媚",更有人把《兰亭》中若干字和智永《真草千字文》中同字作了比较(见《文物》1965年第十二期,史树青《从萧翼赚〈兰亭〉图谈到〈兰亭序〉的伪作问题》)。这个工作很有意义,很有说服性,两种字极可能出于一手。我的假定是,唐太宗所得到《兰亭序》是智永的临本。而今天所存的《神龙半印本》(或谓冯承素所摹)即是此临本的摹本。

魏晋是一政治分裂动荡的时代,书体变革创新的时代,同汉与唐的书体稳定很不同,用塌笔非常显著的《三国志》,或风格较古的石刻二爨,来推测王羲之的字是并不客观的。我想应等到有更多的墨迹资料出现,我们对于南北朝的书法在时间上的变迁和地域上的分布有了更明确的认识后,对这个问题才能作更肯定更可靠的结论。

节四　书法世族：一个文化生态现象

- 门阀世族
- 门第之显征
- 书法的世俗化

从东汉晚期到魏晋时代，书法史中的一个重要转变，便是文人书法流派的出现，它标志着书法开始成为一种自觉的审美方式，也是文人实现自我价值和文化抱负的重要手段，由此书法也一跃由下层行当而成为文人所垄断掌握的一门高雅艺术，更是文人审美寄兴之所在。随着魏晋玄学的兴起，书法成为人物品藻的重要内容而与玄学清流相阐发，成为魏晋士人展示自我人格风范与邀名播誉的手段，书法之雅俗乃至与人格之高低相表里。在由汉到魏晋的书法文人化过程中，书法世族的出现也构成一个重要文化生态现象，并成为左右魏晋书法的主导性力量。如卫氏、索氏、王氏、谢氏、郗氏、庾氏书法世家，基本上以家族传承与书法家族间的交互影响涵盖、左右了整个魏晋书史的流变。

书法世族的产生出现与六朝贵族政治——门阀政治的特殊形态有关。[①]司马睿依靠琅邪王氏建立东晋政权，时谓"王与马共天下"，即表明门阀世族与皇权的并驾地位。六朝门阀政治是出现于东晋而不同于历史上任何一个朝代的独特政治权力形态，它在东晋存在一百余年，东晋之后便再没有出现过。由于门阀在政治、经济上具有独立性，从而使它能够游离于皇权的控制并与皇权形成对峙而不具有依附关系。[②]王敦两次反叛东晋朝廷便表明门阀势力对皇权的挑战。由此，在很大程度上，皇权反而还受制于门阀世族的控制。东晋王朝便是在王、谢、庾、桓四大门阀世族轮流执政的局面下走向终结的。因而，魏晋门阀士族不同于东汉豪门世族。东汉豪门世族不论自身多么显贵强盛都须无原则地依附于皇权——尤其是经学世族更是如此——大一统皇权是豪门世族的生存根基，因而不可能出现豪门世族凌驾皇权的现象。东晋门阀世族则由于大一统王权崩溃后，摆脱了对皇权的依附，而表现为并驾乃至凌驾和控制皇权。东晋王朝的建立与稳固离不开门阀世族的支持，没有世家大族的支持，东晋王朝便不可能建立与维持，因而，东晋士族虽然是东汉士族的延续和转化，但其政治文化根基和性质则完全不同。"世家大族和士族以汉魏之际作为分界线。世家大族的发展处在一个相对平和安静时期。他们崇尚儒学，沿着察举、征辟道路入仕，罢官则回籍教授。至于士族则或以乱世经营而得上升，或预易代政争而趋隆盛。他们一般以玄风标榜，沿着九品官人之法出仕，当然这也只是大体言之，并非每个宗族的发迹都如此整齐划一。"[③]

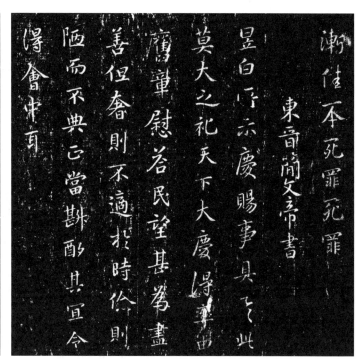

（东晋）明帝《墓次帖》（局部）　　　　（东晋）简文帝《庆赐帖》

　　魏晋士族是历史形成的一个社会阶层，东汉所见世家大族，是魏晋士族先行阶段的形态，这两者都是中国古代社会中宗族结构与封建经济发展潮流相结合的产物。东汉大族得入魏晋为士族，意识形态由儒入玄也是必要条件。

　　由此可以说，东晋士族不仅左右着政局，同时也掌控左右着文化形态，由东汉儒学至魏晋玄学的转变在很大程度上便是世家士族掌控文化而加以调控的结果。如果说魏晋易代之际由于权力争夺玄儒之间还表现出激烈的名教斗争的话——何晏、嵇康、张华、陆机、郭璞、潘岳、刘琨、范晔、裴頠等一大批文人名士皆死于非命，到东晋则由于士族对司马氏政权的控制，而使得玄学已处于文化上的绝对主流地位。东晋丞相王导身为东晋清谈领袖，过江后机务繁多，仍不废清言。《世说新语·文学》中说："旧云王丞相过江左，止道声无哀乐、养生、言尽意，三理而已。然宛转关生，无所不入。"而他的施政方针更是体现为玄学的清静无为，所谓"愦愦"之政。以王导为中心，东晋朝廷上层如谢安、庾亮、桓温、王羲之、郗愔、殷浩、郗超、谢鲲，包括明帝、简文帝，对玄学无不倾力有加，尤其是简文帝。"东晋玄学一枝独秀，符合门阀政治的需要。"④

　　这就不难理解东晋王、谢、郗、庾四大门阀世家，为何在获得与皇权共治并轮流执掌左右东晋政局的显赫权力之余，还要不遗余力地投身文化艺术，并博取清名，以谈玄博艺为贵。这实是维护世族门第和文化身份的需要，并由此使世族清流与其他凡庶阶层区别开来。陈寅恪认为："所谓世族者，其初亦不专用其先代高官厚禄为其唯一之表征，而实以家

学及礼法等标异于其他诸姓……夫世族之特点,即在其门风之优美,不同于凡庶,而优美之门风实基于学业之因袭。"

东晋王、谢、郗、庾四大世族不仅掌控着东晋玄学风流,书法胜流也尽出于四大家族之中。王、谢、郗、庾四大世族或为姻亲通家,或为知交盟友,于书法一道也递相陶染。郗鉴进入东晋朝廷,除纪瞻的大力举荐外,王导无疑也起了重要作用,王导作为东晋首辅如不首肯,郗鉴也不会被东晋朝廷接纳。郗王两家后结成姻亲,郗鉴把女儿郗璿嫁给王羲之,王献之也娶郗昙女为妻,郗鉴与王导遂结成政治同盟。"后来庾亮坐大,王导以郗鉴作为重要奥援。"⑤而庾亮欲联手郗鉴剪除王导,则遭到郗鉴的坚拒。这充分表明郗鉴在王、庾家族冲突中的作用,同时,也显示出郗鉴在维护东晋门阀政治格局平衡中所起到的重要作用与影响。后来王郗两家关系疏远,乃至产生嫌恶。《世说新语·贤媛》:"王右军郗夫人谓二弟司空(愔)、中郎(昙)曰:'王家见二谢(谢安、谢万)倾筐倒庋,见汝辈来平平尔。汝可无烦复往。'"此时陈郡谢氏门户日就兴旺,故郗夫人有此语。虽然如此,郗昙女仍嫁王羲之子献之。不过后来王献之与郗昙女离婚,另尚简文帝公主。⑥

高 平 郗 氏	
郗鉴	(269—339)字道微,官至太尉,王羲之岳父,草书豪劲、丰锐。
郗愔	(313—384)字方回,官至司空,善草书,早年与王羲之齐名。
郗超	(336—377)郗愔长子,官至司徒左长史,草书得家传。
郗昙	字重熙,郗愔之弟,官至中郎将,擅草书,有父兄之法。
郗俭之	字处约,昙之子,官至太子率更令,长于草书。
郗恢	字道胤,俭之之弟,官至镇军将军,善正行书,正书谨严。

郗氏书法世家一门皆善书,郗鉴善草,张怀瓘《书断》评其书曰:"草书卓绝,古而且劲。"窦臮《述书赋》评郗鉴语:"道徽之丰茂宏丽,下笔而刚决不滞,挥翰厚实深沉,等渔父之乘流鼓枻。"郗鉴之子郗愔书法早年与庾翼齐名,书名高于王羲之,作章草尤工。郗愔也为谈玄遁隐之士,与王羲之为知交。《晋书·郗愔传》:"愔在临海,与姊夫王羲之、高士许恂,并有迈世之韵,俱栖心绝谷,修黄老之术……在郡优游……后以疾去职,乃筑宅章安,有终焉之志。十许年间,人事顿绝。""善众书,虽齐名庾翼,不可同年,其法遵于卫氏,尤长于章草。纤浓得中,意志无穷,筋骨亦胜。"《淳化阁帖》收有《廿四日帖》《九月七日帖》《远近帖》等。从书法新变立场来看,王羲之书法后出转精,变章草之质直而为今草之妍美,庾翼、郗愔则守章草旧规,未预新体,因而名声反为王羲之所掩,书风上遂有新旧之别。郗昙也善书,有《孝性帖》传世,但名声上不及郗愔。郗愔子郗超则不仅深研佛理,著有佛学论著《奉法要》,为清谈名士,同时也擅书,这表明文化上王、谢、郗、庾一流高门有

共同特征,而书法也构成玄学清流的重要内容,成为门第雅俗之别的显征。王僧虔《论书》评其书说:

> 郗超草书亚于二王,紧媚过其父,骨力不及也。

李嗣真《书后品》称:

> 嘉宾与王庾相埒,是则高手。

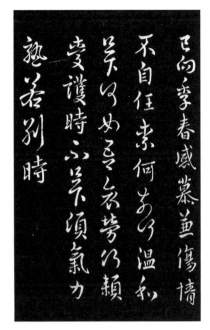

（东晋）庾翼《已向帖》

此外郗俭之善草书,郗恢善正行书。

庾氏家族与王氏家族也有着非同一般的交谊。在王导执掌东晋朝政时,庾氏家族尚未显赫。明帝死后,成帝幼冲即位,庾后临朝称制,庾亮与郗鉴、王导、卞壶等并受遗诏,辅少主,庾亮以帝舅之尊专擅朝政,排斥王导,王、庾两家遂成水火之势。不过王羲之却并未卷入王庾家族权力倾轧。咸和九年(334),庾亮由芜湖移镇武昌,兼领江豫荆州刺史,王羲之应庾亮召入征西将军府担任参军,后迁长史。庾王家族间的权力斗争似乎并未影响到王羲之与庾亮之间的关系,在庾亮与王导交恶,企图借助郗鉴的力量,合力剪除王导时,王羲之也没有站在庾王任何一方。身处复杂微妙的三角关系中,王羲之真正做到了超然事外。庾亮直到逝世前始终对王羲之赏誉有加,临终时他曾上书朝廷称"王羲之清贵有鉴才"。

颍 川 庾 氏	
庾翼	（305—345）字稚恭,官至安西将军、荆州刺史,善隶草,早年与王羲之齐名。
庾亮	（289—340）字元规,官至中书令,有书名,能自立于钟、王之间。
庾冰	（296—344）字季坚,庾亮之弟,擅书。
庾怿	字淑豫,亮从弟,书宗法钟繇。
庾准	字亮祖,庾亮之孙,官至豫州刺史,工草书。

庾氏一门,庾亮、庾翼、庾冰、庾怿皆善书,而以庾翼为最。庾翼为东晋清流中具有家国意识和现实关怀的人物,少有冠世经略大才,与杜乂、殷浩并有才名。早年书名超过王羲之,庾亮曾向王羲之求书,王羲之回答说:翼在彼,岂复假此?后王羲之书名超过庾翼,庾翼颇有不平,曰:小儿辈爱野鹜贱家鸡。不过后来庾翼对王羲之书法也表示出

由衷的赞赏,他看到王羲之致庾亮的章草尺牍后,致王羲之信说:吾昔有伯英章草书十纸,过江亡失,常痛妙迹永绝,忽见足下答家兄书,焕若神明,顿还旧观。⑦《淳化阁帖》收有《故吏帖》《已向帖》。

　　谢氏家族与王氏家族在王、谢、郗、庾四大世族中门第最高,并且王、谢两家也有通家之好、婚宦之谊。不过,谢氏家族门望在东晋的显赫要晚于王氏家族。"谢氏门户突出始于简文、孝武之际,其时王谢士族并称,论人才则谢安出众,故桓温荐顾命之臣,以谢安居首;太原王氏王坦之更贵,故联称王谢者以谢氏居后。"⑧这里所称王谢家族中王氏不是指琅邪王氏,而是太原王氏。此时琅邪王氏门祚已衰,为太原王氏所取代。"陈郡谢氏在东晋发展的三个阶段,分别以谢鲲、谢尚、谢安三个人物为代表。谢鲲跻身玄学名士,谢尚取得方镇势力,谢安屡建内外事功。"⑨尤以淝水之战一役,谢安声势威望达到顶点。"苻坚以百万之众饮马江左,势欲吞食晋国,人心危甚,而安用谢玄辈,亲授方略,各当其任,从容缓带,以威重压浮议,终至以寡胜众,一扫而群虏净尽,使东晋社稷增重九鼎,皆安之力也。"⑩谢安书法正、草学王羲之而以行书称著,右军评谢安书云:"卿是解书者,然知解书者尤难。"王僧虔云:"谢安得入能书品录也。"⑪谢安为会稽隐士集团的核心人物,与王逸少、许询、桑门支遁等游处十年。屡推朝廷征召,被禁锢为官。直以弟谢万北伐失败,坐废庶人,才勉强出仕。因出仕向与隐志不符,曾招致清流讥议。累迁尚书仆射。"人比之王导,谓文雅过之。"米芾《书史》评其书:"不籴不羲,自发淡古。""王谢两族,各以文采相高,而安于谢族尤主斯文盟会,居伯仲群从间若师资礼。"⑫王谢两家亦有通家之好。"珣兄弟皆谢氏婿,以猜嫌致隙,太傅安既与珣绝婚,又离珉妻,由是两族遂成仇衅。"⑬从谢安传世作品看,多为行书。

陈　郡　谢　氏	
谢安	(320—385)字安石,官至太保,初学王羲之,尤擅行书。
谢万	(320—361)字万石,谢安之弟,自得家学,尤长行草。
谢尚	字仁祖,谢安从兄,善草书。
谢奕	字无奕。官至安西将军,豫州刺史,长于行书。
谢静	谢奕之子,谢安之侄,善写经,书入能品。

　　谢安于书法亦入能流,颇为自负。"乃为子敬书稿中散诗,得子敬书,有时裂作校纸。"⑭实际上,谢安是十分爱重王献之的,对王献之评价也甚高。"人有问太傅:子敬可是先辈谁比? 谢曰:阿敬近撮王、刘之标。"⑮谢安执掌朝政后,对王献之提携有加。不过,两人在书法上则颇为矫情较劲。谢安书赠王献之,希献之宝重;而献之与谢安书,谢安辄书后答复,甚至裂作校纸,简傲如此,也难怪谢安让王献之署题太极殿匾额,王献之不予理会,誓

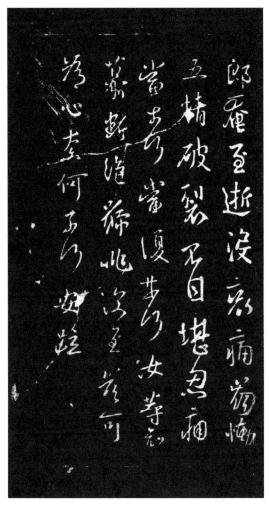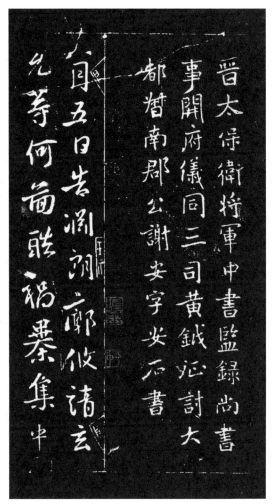

（东晋）谢安《八月五日帖》（宝晋斋法帖）

不从命了。就书法而论，谢安与王献之相比无疑略逊一筹，只是谢安与王羲之同辈，是王献之的父执辈，加之主东晋清流盟会，为一代坛宗，更为有功于东晋社稷的一代名臣，所以在王献之面前便不能不摆点老资格。《宝晋斋法帖》收有《每念帖》《六月帖》《告渊郎帖》。谢安弟谢万亦工书，《宣和书谱》云："万工言论，善属文，作字自得家学，清润遒劲，风度不凡，然于行草最长，惜其岁月之久，少及见者。"谢尚草书气势峻宕，《宣和书谱》收录有《余寒帖》，已佚。

在东晋四大书法世族中，琅玡王氏无疑为第一高门，所谓"王与马共天下"，司马氏东晋偏安朝廷，完全依靠琅玡王氏的鼎力辅佐才得以建立与稳固。而渡江之首倡也出自王旷之议。东晋司马睿政权建立后，王导、王敦掌控朝廷军事大权，形成门阀政治格局。作为由儒入玄的人物，王导不仅为权倾朝野的重臣，亦为清谈领袖。王导过江后，虽政务繁冗，但仍不废清言。《世说新语·文学》："旧云王丞相过江左，止道声无哀乐、养生、言尽意，三

理而已,然宛转关生,无所不入。"

琅 玡 王 氏	
王廙	（276—322）王羲之从父,官至平南将军、荆州刺史,擅章草,谨传钟法。
王导	（276—339）字茂弘,王羲之从伯,衣带钟繇《宣示表》,过江,擅行草,官至太保、司徒。
王敦	（266—324）王羲之从伯,擅行草,扬州刺史,都督征讨诸军事。
王旷	生卒年不详,官至淮南太守,王羲之之父,王导从弟,与卫氏世为中表,得钟繇法于卫夫人,授予王羲之,擅行隶。
王衍	字夷甫,官至司徒,擅行草。
王羲之	（303—361）字逸少,官至右军将军,会稽内史。博精群法,创擅行草,羊欣称云:古今莫二。
王洽	（323—358）字敬和,王导第三子,官至领军将军,早年与王羲之齐名,擅隶行。
王恬	字钦豫,王导次子,官至会稽内史加散骑常侍。擅隶书,草字尤妙。
王献之	（344—386）字子敬,官至中书令,王羲之第七子,擅隶草,与王羲之并称二王。
王劭	字敬伦,王导第五子,官至散骑常侍,工草书。
王邃	字处重,王导从弟,官至平西将军、徐州刺史,作行书有羲、献法。
王允之	王导从侄孙,擅草行。
王涣之	王羲之第三子,《淳化阁帖》收有《二嫂帖》传世。
王珣	（350—401）,字元琳,王洽之子,官至尚书令,以行书称,有《伯远帖》传世。
王凝之	生年不详,卒于公元399年,王羲之第二子,官至会稽太守,工草隶。
王荟	生卒年不详,王导幼子,其书法庾肩吾《书品》列为下之上。
王操之	生卒年不详,王羲之第六子,字子重,官至豫章太守,工草隶。
王珉	（351—388）,王洽之子,字季琰,书法与王献之齐名,王献之称大令,王珉为小令。
王昙首	（394—430）,王珣之子,善书,《淳化阁帖》收有《服散帖》。

在书法上,王导也是南派书法的开派奠基人物。就书法创作而言,王导可能逊于从弟王廙,但王导将钟繇《宣示表》衣带过江,播钟法于江左,并成为王氏一门书法不传之秘与立身之基。王羲之即由钟法入,并通过王廙、卫夫人融采张芝、卫门笔法。后钟繇《宣示表》一直在王氏一门私下传授,由王导传《宣示表》于王羲之,王羲之传王敬仁,敬仁死,遂将《宣示表》殉葬。王氏一门能在东晋书法世族中独领风骚,也许与独传钟法之不传之秘不无关系。王敦作为一代枭雄,书法风格也殊为纵横不羁,有跋扈之势。《晋书·王敦传》:"敦务自矫厉,雅尚清谈,口不言财色,既素有重名,又立大功于江左,专任阃外,手控强兵,群从贵显,威权莫贰,遂欲专制朝廷,有问鼎之心。"王导一门三世,出了王洽、王恬、

王珣、王珉四位杰出书家。王僧虔《论书》称："亡曾祖领军洽与右军云俱变古形,不尔,至今犹法钟、张。右军云:弟书遂不减吾。"羊欣《采古来能书人名》称王恬善隶书。"珣三世以能书称,晋孝武帝雅好典籍,珣与殷仲堪、徐邈、王恭、郗恢等并以才学文章被遇……为时宗师。然时以弟珉书名尤著……则知珣之所以见知者不在书。"⑯王珣虽以才学文章称,书法并无时誉,但东晋书法世族包括羲、献,传下的唯一真迹即为王珣的《伯远帖》,就书法本身

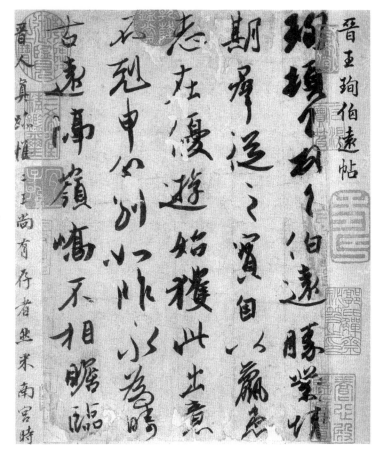

(东晋)王珣《伯远帖》

而言,亦堪称奕奕间有一种风流气骨。而王珉为洽之少子,名出珣右,时人之语曰:"法护非不佳,僧弥难为兄。"僧弥,珉小字也。时有外国沙门名提婆,妙解法理,为珣兄弟讲《毗昙经》。珉时尚幼,讲未半,便云已解,即于别室与沙门法纲等数人自讲。法纲叹曰:"大义皆是,但小未精耳。"辟州主簿,举秀才,不行。后历著作、散骑郎、国子博士、黄门侍郎、侍中,代王献之为长兼中书令。二人素齐名,世谓献之为"大令",珉为"小令"。⑰工隶及行草,"金剑霜断,崎嵚历落,时谓小王之亚也"。王僧虔《论书》称:"自导至珉三世善书,时人方之杜、卫氏。""亡从祖中书令珉,笔力过于子敬。书《旧品》云:'有四匹素,自朝操笔,至暮便竟,首尾如一,又无误字。'子敬戏云:'弟书如骑骡,骎骎恒欲度骅骝前。'"

王羲之一门书家辈出,在琅玡王氏书法世族中构成最大的分支。"凝之得其韵,操之得其体,徽之得其势,涣之得其貌,献之得其源。"在王羲之擅书的几个儿子中,除王献之之外,也许要数王徽之书艺最精。王徽之有《新月帖》传世。《宣和书谱》评其书曰:"律以家法,在羲、献之间。"魏晋时期书法不同于前代书法的一个突出特点,便是书法的世族化,这是文人书法发展的必然结果。东晋门阀世族不仅掌控着政权,同时也掌控着文化,他们

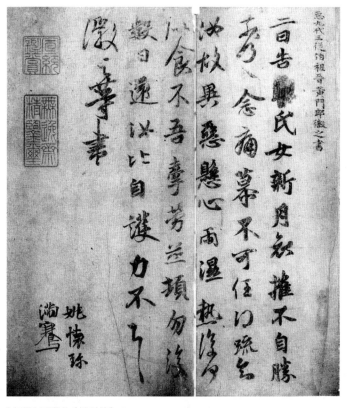

（东晋）王徽之《新月帖》

集清流与权贵于一身，从而成为文化艺术的垄断者。⑱

在东晋王、谢、郗、庾四大书法世家中，琅邪王氏家族无疑是最具历史意识与创造性活力的，不仅在政治上开辟了东晋朝政新局，建立了东晋门阀政治，时称"王与马共天下"，而且在文化艺术上也开一代风气。王导将《宣示表》衣带过江，启南派书法源流，并为清谈盟主。王导一门三世，王恬、王洽、王珣、王珉以及从子王羲之、侄王献之皆为东晋书法胜流。琅邪王氏通过王羲之、王洽、王献之两代书家的努力，完成

了汉晋草书由小传统到大传统的转变，并围绕玄学思潮建立起书法文人化传统与理想典范，这包括书法的文人化精神体系和审美体系，从而为帖学的建立奠定了历史基点。由南朝到隋唐的书法谱系基本是围绕二王进行的，在这方面，东晋谢、庾、郗书法世族是无法与王氏一门相比肩的。事实上随着二王书史影响的不断扩大，这些书法世族的书史影响在东晋之后便已微乎其微了。

进入南朝，二王书法已开始发生整体书史效应。从南朝齐梁开始的"四贤论辨"基本上是围绕"二王"与张芝、钟繇展开的。这个时期在书法领域展开的有关古质今妍的书学论争及其价值轮回和隆替，实际表现为维新思潮与保守复古思想的对立冲突。而二王新体的最终价值确立，则表明二王书法所建立起的新的美学原则与秩序的历史胜利。

注　释：

① 陈明认为（《儒学的历史文化功能——士族：特殊形态的知识分子研究》学林出版社，1997年，第154—156页）：

后来渡江成为侨姓士族主体或主干的，就是这永嘉之难后中州士族的孑遗。我们从士、士大夫和士族这三个层面对它的特征作些分析。士，这里指其学术风格。显然，这个中州士族群体整体上是以玄学而非经学为其思想上的特征的。经学向玄学的转变或玄学的产生就其本身来说，其本质或者说基本精神

仍是儒学，但引进了道家无为而治的政治设计及对个体生命之安顿的人生哲学诸内容。这二点又与中州士族的社会地位（士大夫）及经济地位（士族）相关。作为整体的士族固然是士、士大夫和庄园主三位一体，但就个体而言，士族不一定每一代每一时间区段都有子弟成员入仕，即使如此，官职职位也有差异。中州士族在社会地位或角色一层面，共同特征是在中央朝廷（包括东海王府及其集团如琅邪王等）为官，由于司马越的势力范围在洛阳东南一带，故他在地域上也相对集中于这一区域。这正是汉末魏晋以来政治经济比较发达的地区。如太原王氏的王济一支，自其祖王湛开始，即任汝南太守，可说是世居京洛了。由此又可看到，中州士族与汉代士族那种较为普遍的"城市与乡村的双家型态"不同，由于出任高官或中央官，他们多世居城镇，与原籍关系比较淡薄，经济上对庄园的依赖较少，对俸禄的依赖较多。

香港学者苏绍兴在《两晋南朝的士族》一书中，对《世说新语》所载两晋士族人数统计列表，吴中郡姓韦、裴、柳、薛、杨、杜及山东郡姓王、崔、卢、李、郑所占比重极小。即使有出现者，如河东裴氏（五人、二十四次），也是由于裴秀、裴颜任职中朝；而北朝声名赫赫的崔、卢诸族，则不见一人一次。有趣的是来自关中儒家世族的裴氏诸人，思想风格承袭汉代经学传统，与京洛玄学风气格格不入，如裴秀"儒学洽闻，当禅代之际，总纳之要，其所裁当，无违礼者"（《晋书·裴秀传》），裴颜更是"深患时俗放荡，不遵儒术，乃著《崇有论》以释其蔽"（《晋书·裴颜传》）。这种冲突与其说是贵无崇有的逻辑演变，不如说是中州文化与地方文化冲突的表现。

玄学、高官与超越地域性，构成中州士族的根本特征。三者是紧密相关的；玄学的政治理想与生活方式是因为他们在一定程度上具有职业政治家的身份，政治视野也因超越了地域的狭隘性而变得开阔；但是，由于久居城市与原籍关系淡化，也使得其社会根基变浅，生活方式或离农村庄园的勤勉淳朴越来越远。考虑到侨姓士族，即中州士族之过江者，其各方面都继承着中州士族的风格，而与郡姓吴姓氏族区别开来，本文把中州士族和侨姓合起来算作中央氏族。

② 毛汉光《中国中古社会史论》第144页：

西晋南北朝正史，以及后来学者对该期间累世官宦家族之称呼，共得二十八种。曰高门；曰门户；曰门地；曰门望；曰膏腴；曰膏粱；曰甲族；曰华侨；曰贵族；曰势族；曰贵势；曰世家；曰世胄；曰门胄；曰金张世族；曰世族；曰著姓；曰门阀；曰伐阀；曰名族；曰高族；曰高门大族；曰士流；曰士族。上列二十八种，所指意义小异而大同，由于各人对同一事实所着重之点不同，遂有名词上的差异。

③ 田余庆《东晋门阀政治》，北京大学出版社，1989年，第336页。

④ 田余庆《东晋门阀政治》，北京大学出版社，1989年，第336页。

⑤ 参阅田余庆《东晋门阀政治》论郗鉴一章，1996年，第39页。

⑥ 参阅田余庆《东晋门阀政治》论郗王家族的结合一节，1996年，第55页。

⑦ 虞龢《论书表》，《法书要录》卷二，第41页。

⑧ 田余庆《东晋门阀政治》，北京大学出版社，1996年，第213页。

⑨ 田余庆《东晋门阀政治》，北京大学出版社，1996年，第213页。

⑩ 见《宣和书谱》卷七。

⑪ 见《宣和书谱》卷七。

⑫ 见《宣和书谱》卷七。

⑬《晋书·王导传》卷六十五附《王珉传》，中华书局，1982年。

⑭ 王僧虔《论书》，《法书要录》卷一，人民美术出版社，1984年，第20页。

⑮ 南朝宋刘义庆《世说新语·品藻》，《诸子集成》第八册。

⑯ 见《宣和书谱》卷十四"王珣"条。

⑰《晋书》卷六十五《王导传》附《王珣传》，中华书局，1982年。

⑱ 陈寅恪在论到东汉之后世族的文化特征时写道：

"东汉以后学术文化，其重心不在政治中心首都，而分散于各地之名都大邑。是以地方大族盛门得为学术文化之所寄托……而汉族之学术文化，变为地方化及家门化矣。故论学术只有家学之可言，而学术文化与大族盛门常不可分离也。"转引自许辉、李天石编著《六朝文化》第105页。

章二　对韵的精神追索
节一　韵胜与度高

● 器度与器识

● 枯而膏，淡而美

● 骨与韵

魏晋书法是以韵胜的，而这韵即来自魏晋风度的支撑。①虽然魏晋时期书家论书并不出之以韵，但在《世说新语》及魏晋南朝史学文献中，以韵论人则比比皆是：

颜性弘方，爱乔之有高韵。②

乐彦辅道韵平淡，体识冲粹。③

敬弘神韵冲简。④

彦伦辞辩，苦节清韵。⑤

舅张融有高名，杲风韵举动，颇类于融。⑥

其风清素韵，弥足可怀。⑦

由于韵构成魏晋玄学人物品藻的一个重要审美概念，因此导源于人物品藻的书法品评便无法回避韵的审美影响。在南朝书法批评中，对韵的审美描述往往用"神"来表述。⑧在后世，"神""韵"则被整合为一个独立的审美概念——"神"，"神"维系着大自然与人的内在冥契，而由于"韵"的渗透，使"神"从东汉宇宙本体论的象喻中独立出来，愈益内倾化，从而显示出书法精神的内在超越。马宗霍在《书林藻鉴》中写道："晋人书以韵胜，以度高。夫韵与度，皆须求之笔墨之外也。韵从气发，度从骨见，必内有气骨，以为之干，然后韵敛而度凝。徒以韵胜，则韵流于气矣。徒以度高，则度离于骨矣。浮于气者韵必薄，离于骨者度必散。两晋人物，大抵丰神疏逸，姿致萧朗，故其书亦似之。"⑨

"韵"不是一般风格，而是超越风格之上，是文人艺术的总体审美风范与要求，具有内在超越性，同时具有广义的审美涵盖。因而，韵便分别葆有风韵、玄韵、清韵、气韵、神韵等等不同审美概念指向，但"韵"却始终是主导性的审美概念，即便是"气""神"与"韵"结合而生成的"气韵""神韵"较固定的独立审美概念，在书法史上，也随着审美思潮的嬗变而产生离析。如在宋代，"韵"便与"气"分离而成为独立的审美概念，而与"逸"分别成为文人书画的审美精神象征，"气"与"神"反倒显现出与文人书画的精神悬隔。

从审美文化根源上说，"韵"产生于人伦鉴识，而人伦鉴识的玄学题旨则奠基于魏晋玄

学的言意之辨,"此时的人伦鉴识。实以玄学为其根柢,凡是含好的意味的鉴识都有生活情调,个性中的玄学的意味,它指的是一个人的情调,个性有清远、通达放旷之美。"⑩

魏晋玄学的言意之辨,以老庄哲学对道的追寻完成从宇宙本体向人格本体论的转换,像荀粲言不尽意论所认为的那样,《六经》皆为圣人所履之迹,而不是所以迹,故他认为《六经》皆是圣人之道的糟粕而不是圣人精神之本。在《周易·系辞》对书、言、象、意关系的描述中,象居于尊崇的地位,这是文字系统落后于思维语言系统所必然产生的一种现象,但是随着文字系统的成

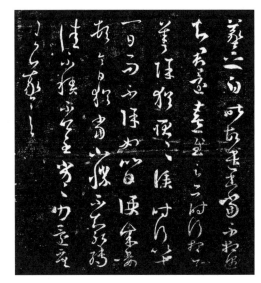

（东晋）王羲之《昨故遣书帖》

熟、发展,书、言、意、象的关系也发生了质的变化,庄子最早发现了这一变化并对此进行了深入的阐释:"可以言论者,物之粗也;可以意致者,物之精也。言之所不能论,意之所不能察致者,不期精粗焉。世之所贵道者,书也。书不过语,语有贵也。语之所贵者意,意之所随者,不可言传也。"在庄子看来,书、言、语都不能够反映对象的真实存在,所反映出的只不过是对象的外在形貌名声。而形貌名声并不是真实的所在。在庄子的阐释中,虽然没有出现对"象"的描述,但象、意关系无疑构成其重要命题。因此,在庄子的哲学体系中,实际上已经奠定了魏晋玄学言意之辨的哲学基础。王弼的言意之辨正是对庄子象意理论的继承与美学延伸,从而开启了正始玄学之源流,他在《周易注》中说:

　　夫象者,出意者也;言者,明象者也。尽意莫若象,尽象莫若言。言生于象,故可寻言以观象;象生于意,故可寻象以观意。意以象尽,象以言著。故言者,所以明象,得象而忘言;象者,所以存意,得意而忘象。犹蹄者所以在兔,得兔而忘蹄;筌者所以在鱼,得鱼而忘筌也。……是故存言者,非得象者也;存象者,非得意者也。象生于意而存象焉,则所存者乃非其象也;言生于象而存言焉,则所存者乃非其言也。然则,忘象者,乃得意者也;忘言者,乃得象者也。得意在忘象,得象在忘言,故立象以尽意,而象可忘也,重画以尽情,而画可忘也。

　　言意之辨,即意在从哲学上确立无限的精神本体和人格主体,"意"即是对突破有形象限的道的领悟,它源自庄学的自由精神。它的目的是突破名教礼法对自然本性的束缚,以自然为旨归,使人格本体归于自由之境。所以王弼在言意之辨中,认为象、言皆为"意"

之迹，言以尽象，象以尽意，犹蹄之于兔，筌之于鱼。象、言在尽意，尽意之后，象、言便失去了意义。因而言意之辨，并不是纯粹语言解释学问题，它实际上反映出言与意之间所存在的现象与本体的关系问题，而言意之辨的旨归即是抛开现象追寻形上本体，通过言意之辨来论证性与天道、名教自然、以无为本，通天尽人这些哲学根本问题。它冲破汉代儒学的经学实证论与本质主义，推动了魏晋思想转型，实现了从官方经学意识形态化到个体化自由哲学的历史超越。从荀粲的言不尽意论，到欧阳建的言尽意论，再到王弼的得意忘言论，表面上是围绕语言解释问题进行论辨并重述早于先秦时期易道哲学即已关注论证的象意问题，但事实上却是在深层表明魏晋哲学从儒家到道家的转换。性与天道于儒门孔子未得而闻，而儒家性与天道的终结处，正是魏晋玄学的发端处，魏晋玄学正是通过以无为本的玄学阐释开启了天人之际的形上追寻，建立起玄学体系。"汉末经学之简化运动，充其至极，亦仅能阐明群经之义，而不能于宇宙万物之最高原理提出统之有宗，会之有元之解答。此在魏晋之士，则尤以为未达一间，而无以满足内心之需求也……经典所讲者，仅为人事之理，故乃未观至极，必须进而探究通摄万物之最高原理，始为达玄境而可以安顿其自觉心也。是以魏晋以下纯学术之儒学虽未尝中断，而以经国济世或利禄为目的之儒教，则确然已丧。士大夫于如何维系社会大群体之统一与稳定既不甚关切，其所萦何者唯在士大夫阶层及士大夫个体之社会存在问题，就此一角度言，魏晋思想之演变实环绕士大夫之群体自觉与个体而进行。"⑪

如果说荀粲以《六经》为圣人糟粕以及言不尽意的哲学观念，早已埋下儒道不可调和的思想对立并成为魏晋玄学的观念主导的话，那么，表面上何晏、王弼，通过《论语注》《老子注》对"圣人有情无情"的阐释，调合儒道"圣人体无，老子未免有"，但是以无为本的玄学宗旨最终还是无可避免地导致儒道之间的冲突对立。魏晋禅代之际，竹林玄学领袖嵇康、阮籍更提出"越名教而任自然"的口号，"非汤武而薄周孔"并对儒家《六经》经义进行激烈抨击，认为《六经》是对人性的压制，因而违背人性的自然发展，其所倡导的仁义不仅不能"全性""养真"，反而会把人引向虚伪，因为人们为了遵从仁义礼教等社会伦理道德规范，就不得不压抑自己的个体欲求。阮籍甚至认为礼制名教是使"天下残曲，乱危、死亡之术"。(《大人先生传》)竹林玄学之后，为消弭儒道冲突，维护名教，裴頠提出"崇有论"，向秀、郭象提出"独化论"，认为名教即自然，但紧随而起的八王之乱导致西晋灭亡，其玄学理论一一归于失效。玄学所谓名教危机，实际上是由人统天，还是以天统人问题——亦既是性道天命问题，也是社会政教礼法问题，更明确地说即是道统与政统的紧张对立问题。李泽厚认为："与老庄哲学一样，魏晋玄学实际上是用人格本体来概括统领宇宙的。魏晋玄学的关键的兴趣并不在于重新探索宇宙的本源秩序，自然的客观法则，而在于如何从变动纷乱的人世自然中去抓住根本和要害。这个根本要害就是无。魏晋玄学的中心课题无不围绕本末，体已，言意进行。"⑫由此言之，"意"在魏晋那里是指精神本体，具有形上价

值，由对"意"——精神本体的追寻而敞开存在真理之光，并从审美上开启了玄学的人伦鉴识。在魏晋南朝，"韵"在诗书画文论中的大量出现运用，便是玄学人格本体论及艺术美学对其产生深刻影响所致。因而，言意之辨之"意"，以其玄学本体论，奠定了"韵"这一书法美学核心概念范畴的基础，"韵"即"意"，而"神""逸"，作为重要书法美学核心概念也同样有着易道哲学背景与渊源，三者之间，有合有分，而"意"则成为三者易道哲学的本体论基础。魏晋之后，"意"之衍生催化出意象论；至中唐，又在易道本体论基础上与禅宗美学融合诞生出意境论，在这方面，可以明显看出，魏晋之"意"的哲学—美学本体特征。它是魏晋之"韵"诞生的哲学—美学前导。"魏晋人生观之新型，其期望不在超世之理想，其向往为精神之境界，其追求为玄远之绝对，而遗资生之相对，从哲理上说，所在意欲探求玄远之世界，脱离尘世之苦海，探得生存之奥谜。"⑬

魏晋书法思想由宇宙本体论向人格本体论的转换是玄学思潮一体化的产物。玄学对人格本体论的绝对强调，开启了书法审美经验领域的新纪元，钟繇的一段话可以视为书法本体论崛起的先声："笔迹者界也，流美者人也。"继钟繇之后，晋代书论已呈现出向人格本体全面转换的趋向，这在成公绥、卫恒、索靖的书论中有明确的表述。

> 工巧难传，善之者少，应心随手，必由意晓。
> 睹物象以致思，非言辞之所宣？
> 睿哲变通，意巧滋生。

成公绥、卫恒、索靖书论虽然在体格上，还无法彻底消除蔡邕书法宇宙本体论的影响，但对"意"的强调已构成一种强言而从宇宙本体论中离析出来。到了卫夫人、王羲之那里，对意的阐释便构成纯粹的审美范畴，而获得完全独立的审美地位。

在卫夫人、王羲之书论中，"意"作为玄学化的审美范畴被突出地强调出来，"意"的玄学意味及本身蕴涵的对审美对象的内在迢越，使得在他们的书论中，书法已不再单纯是法天象地的自然附属物，而是成为文化的象征符号。因此，真正体悟书法之三昧必须具备玄的心灵状态。在王羲之、卫夫人的书法中，"意"作为理论核心具有多层面的显现，这显示出"意"对书法的广泛渗透，但传卫夫人，王羲之书论中，"意"的价值最终是体现在书法内在精神的把握上，这可视为魏晋玄学在书法理论中的最高体现。

> 须得书意转深，点画之间皆有意，自有言所不尽得其妙者，事事皆然。

传王羲之书论已清楚不过地表明玄学得意忘象之旨对书法渗透的程度，书法须点画之间皆有"意"，只有"意"才构成书法艺术的内在原则。"意"的玄学书论在晋代的确立，

促使书法的形式自律也愈趋抽象化。它由一般的自然象征转化为人心营物之象。在卫夫人、王羲之的书论中,书法形式成为生命图式的表征,这与东汉蔡邕传《九势》对自然的描摹已经拉开了距离:

> 一,如千里阵云,隐隐然其实有形。
> 、,如高峰坠石,磕磕然实如崩也。
> 丿,陆断犀象。
> 乛,百钧弩发。
> 丨,万岁枯藤。
> ㇏,崩浪雷奔。
> 勹,劲弩筋节。

在卫夫人、王羲之的书论中,书法形式的自律已不单纯是一个技术性的课题,而是渗透着玄学的文化参与——点画、结字、笔法不仅要融注进书家的主体精神——"意",而且从中还要表现出对自然的审美追寻由外在自然转向人的内心,从而书法成为人的象化。

在初唐以迄盛中唐书法审美领域,"韵"一直受到抑制并处于终结状态,这与初唐统治者倡导儒学的北方关陇文化立场有关。受北方关陇文化影响,唐代社会政治制度方面受北朝文化影响很深。因而初唐表面上倡导南北文化统合,但事实上,明显倾向北朝文化,这突出表现在对儒学的倡导,并对儒家经典加以全面重新整理注解,孔颖达的《五经正义》便是唐代官方对儒家经学的权威注本,由朝廷颁行全国成为科举制艺的标准,而对南朝玄学则大力抑制,并最终加以颠覆。因而在初唐书法审美领域,玄学已经销声匿迹,北派的"筋骨论"取代南朝的"韵",从而使得"法"变得光大遍至。唐太宗李世民通过为唐修《晋书》撰写《王羲之传论》,彻底清除了南朝玄学对书法的影响,将王献之这一被南朝玄学书法推崇备至的天才人物批驳的一无是处,贬低其书为"严家之饿隶"。除王献之外,对萧子云这一王献之书法传脉南朝重要书家也大加嘲弄,从中可以看出唐太宗对玄学支配下的南朝书法的深恶痛绝。

> 献之虽有父风,殊非新巧。观其字势疏瘦,如隆冬之枯树,览其笔踪拘束,若严家之饿隶。其枯树也,虽槎枒而无屈伸,其饿隶也,则羁羸而不放纵。兼斯二者,故翰墨之病矣!子云近出,擅名江表,然仅得成书,无丈夫之气。行行若萦春蚓,字字如绾秋蛇;卧王濛于纸中,坐徐偃于笔下,虽秃千兔之翰,聚无一毫之筋;穷万谷之皮,敛无半分之骨,以兹播美,非其滥名邪?……所以详察古今,研精篆素,尽善尽美,其惟王逸少乎?

而值得庆幸的是,对王羲之的青睐,使唐太宗李世民在书法领域为南派书法保留了一丝尊严,此或出自其纯粹的个人审美倾向与喜好,抑或与他综合南北文化的谋献有关。但无论如何,他完成了一个影响后世整个书史的书圣形象塑造。只不过,对王羲之书圣形象的塑造已远离了南派玄学宗旨,而是从儒家中和美的立场将王羲之塑造成了一个体现儒家美学理想的书法人物,这是造成后世误读王羲之的开始,而唐太宗李世民对《兰亭序》的片面推崇,更加剧了这一点。随着《兰亭序》被推崇为"天下第一行书",并成为学习王羲之书法的不二法门,王羲之书法遭受后世误读,从而最终导致后世帖学衰败的伏笔便就此埋下了。

在初唐魏晋玄风遭到抑制,魏晋之韵为唐"法"所遮蔽的情形下,孙过庭对魏晋风韵的抉发便成为空谷足音。孙过庭是在初唐唯一能够冲破"法"的笼罩而对魏晋风韵拥有理解并做出合理阐释的理论家。虽然受初唐整个儒家书法审美思潮氛围的影响,孙过庭仍无法从"韵"这一魏晋玄学审美语境阐释王羲之书法,而是从"中和美"立论,但由于他对王羲之书法从观念到创作的深刻理解,使孙过庭真正从理论到实践层面对初唐对王羲之书法的片面理解及"法"的异化做出了有效反拔,得以真正深入魏晋风韵堂奥,从而也使孙过庭成为初唐惟一真正理解认识王羲之书法的枢纽式人物。

孙过庭之后,唐李嗣真在《书后品》中始列逸品,并将"逸"置于九品之上——上上品,他论逸格说:

昔仓颉造书,天雨粟,鬼夜哭,亦有感矣。盖德成而上,谓仁义礼智信是也;艺成而下,谓礼乐射御书数也。吾作《诗品》犹希闻偶合神交、自然冥契者,是才难也;及其作《书评》,而登逸品数者四人……故斐然有感而作《书评》,虽不足对扬王休,弘阐神化,亦名流之美事矣。

李嗣真将张芝、钟繇、王羲之、王献之四人列为逸品,称曰:"有四贤之迹,扬庭效伎,策勋底绩,神合契匠,冥运天矩,皆可称旷代绝价也。"

逸格具有不拘常法,纵任无方的艺术特征,它有一种非人工的超脱尘俗的象外之致。在审美表现上,逸格与神格有较大差距。"逸格并不在神格之外,而是神格的更进一层,并且从能格到逸格,都可以是客观迫向主观,由畅形迫向精神的升进。升进到最后,是主客合一。物形与精神的合一。'神'与'逸'在观念上,我们不妨将二者加以厘清,而在事实上,也将如妙格之与神格一样,只能求之于微茫之际。"⑭

"神格"虽然也注重对审美对象内在意蕴洞彻幽微的揭示,但这是在对"形"的把握的前提下,神与形构成主客体的统一。绘画美学中的"以形传神论",便特别强调"形"对"神"的制约关系。"逸格"则超脱有形象限而直入形上精神超绝处,从而具有纵任无方、冥

合天矩的自由审美特征。"从词义学的角度看，'神'是人的对应词。故逸格是人的潇洒心灵的艺术，而'神格'是精神的道化。虽然二者都具有出世离尘的成份，却同中有异；向世界观靠拢，便是'神格'；向人生观靠拢便是'逸格'。'逸格'的上升与神格的下降，是审美精神的变化。这种价值调整反映了审美趣味对于道的冥契移向人生情趣。"⑮

自朱景玄继李嗣真之后，重新确立逸品的地位之后，张彦远《历代名画记》，又将画的风格列为五等，即自然、神、妙、精、谨细，而把自然列为第一等：

夫失于自然而后神，失于神而后妙失于妙而后精；精之为病也，而成谨细。自然者，为上品之上；神者，为上品之中；妙看，为上品之下；精看，为中品之上；谨而细者，为中品之中。余今立此五等，以包六法。

张彦远将"自然"列于"神""妙"之上，事实已表明，"逸格"在唐代最终确立。"故论者以张的自然为上品之上。至少我们可以认为，'自然'已含'逸品'的含义。价值尺度的转化已明显可见。张彦远生活的时代距李唐灭亡，已是朝夕旦暮之间，至北宋终于由黄休复明确提出'四格'而'逸格'居首。"⑯

初唐李嗣真书法"逸品"论虽经提出，但并没有获得确立，而是很快被中唐张怀瓘的书法神、妙、能三格论冲击遮蔽了。这表明儒家审美观念虽受到庄禅观念冲击，但还仍然占据着有利地位，并对唐代书法产生整体影响。

北宋时期，随着"逸格"论的确立和禅宗的光大遍至，书法领域的审美观念发生了明显的变化，这即是禅宗自性论和尚意思潮下，逸格与"韵"的确立。而"逸"格与"韵"作为自然论却是庄禅一体化的产物。北宋立足"意"，对"逸格"与"韵"的阐发与推崇，表明北宋书家据儒逃禅的价值选择。历史上北宋是书法文人化程度最高的时期。陈寅恪称"华夏民族之文化，历数千载之演进，造极于赵宋之世"。宋代对文人的优裕宽容政策和科举制下仕途的通畅，使得北宋书家具有了书史上第一流的文人身份和高自标置的自尊与文化自觉意识，这是书史上其他朝代书家所不可比拟的，像欧阳修、苏轼、黄庭坚皆为开宗立派的文豪与一代诗词宗匠。唐宋八大家中，苏轼父子一门即占三位，苏洵、苏辙、苏东坡。此外，曾巩作为擅书者，不仅出自苏轼门下，并且与苏轼同列唐宋八大家之属。这便将北宋书法的文人化提升到书史最高水平。由此，北宋不仅开启了帖学的滥觞，同时也推动了文人画的开端，从而真正确立了文人书法的历史地位。

由此，这也使得北宋文人得以在不改变儒学信仰的前提下，接受禅宗自喻适意的生活方式，与禅僧存在广泛交往。像欧阳修、苏东坡便号为居士，黄庭坚更自号为山谷道人，参学于黄龙晦堂禅师。在北宋四家中，是与禅宗渊缘最深的人物。因此，相较于苏东坡、米芾书法，强调意造，自性、墨戏、真趣，黄山谷一生的书法则是全面围绕"韵"展开的，这也

在很大程度标志着"韵",从魏晋倡导到北宋的完全确立。事实上,在魏晋时期,"韵"虽经由玄学言意之辨而获得哲学—美学奠基,但整个东西两晋时期,"韵"始终没有作为书法审美概念,从字面上出现在书法领域,只是以意释韵,以人"韵"评书"韵",两者在追寻象外之意层面构成契合。至南朝,"韵"首次出现在书法袁昂《古今书评》中"殷均书如高丽使人,抗浪甚有意气,滋韵终乏精味",但使用频率极低,南朝书论中仅此一例。反倒是在同期人物品藻中——如《世说新语》——大量使用。此外,在画文论中也使用率较高,并且产生了很大影响力。如谢赫"六法"对气韵生动的倡导,便奠定了气韵作为后世文人画的最高标准,也是后世南宗文人画逸格——四格之首的源头。甚至可以说,气韵即"逸格",无气韵则无"逸格",它们在哲学美学渊源上是一致的,皆源于庄玄一体化路径。宋代"逸格"论还同时明显受到来自禅宗的影响。

至北宋,宋人书论中"韵"始随见广泛,对"韵"备极推崇,可谓典型的"韵"论,这是唐代所不及的:

书法惟风韵难及。虞书多粗糙。晋人书虽非名家,亦自奕奕,有一种风流蕴藉之气。缘当时人物以清简相尚,虚旷为怀,修容发语,以韵相胜,落华散藻,自然可观。可以精神解领,不可以言语求觅也。

书画以韵为主。

笔墨各系其人工拙,要须其韵胜耳。

幼安弟喜作草,求法于老夫。老夫之书本无法也,但观世间万缘,如蚊蚋聚散,未尝一事横于胸中,故不择笔墨,遇纸则书,纸尽而已,亦不较工拙与人品藻讥弹,譬如木人舞中节拍,人叹其工,舞罢,则又萧然矣。

晁美叔尝背议予书唯有韵耳,至于右军波戈点画,一笔无也。有附予者传若言于陈留,予笑之曰:若美叔则与右军合者,优孟抵掌谈说,乃是孙叔敖耶?

盖美而病韵者,王著,劲而病韵者,周越,皆渠侬胸次之罪,非学者不尽功也。

徐浩为颜真卿辟客,书韵自张颠血脉来,教颜大字促令小,小字展令大,非古也。

观魏晋间人论事,皆语少而意密,大都尤有古人风泽,略可想见,论人物要是韵胜为尤为难得。蓄书者能以韵观之,当得仿佛。

可见在北宋,从蔡襄到黄庭坚、米芾,普遍以"韵"论书相尚,"韵"成为北宋书法的核心题旨,这与北宋书家推崇晋人萧散简远的玄学书法审美观有关。这使得北宋书家追求道家玄远闲适的心态,求放逸自然、虚静淡泊。米芾的真趣论与苏东坡的虚静论——动、静构成放逸的两面,也显示出来自禅宗心性论与顿悟说的影响——而这一切皆是围绕"韵"所进行的,尽显了"韵"的旨归。同时,居于文人化立场的文化自觉也使北宋书家始终致

力于提升自身的心性修养,注心锐念于雅俗之辨,视俗为书法之痼疾,因此追寻学问文章之气,围绕心性修为与圣哲之学,北宋书家建立起立完整的"韵"的书学观。

北宋书家尤其是黄山谷对书法"韵"的论述,不仅将魏晋南北朝至唐代一直没有明确化的"韵"加以阐释确立,而且又在很大程度上丰富了"韵"的现实文化内容。魏晋之"韵"偏重主体精神与道的形而上层面,而黄庭坚对"韵"的阐释则强调了它文人修养与圣哲之学的一面,使"韵"更加具有内在超越性,这对书法的文人化建构其影响与作用无疑是巨大的。

细加体究,这与黄庭坚一生喜参禅,服膺禅宗有关。禅宗对自性和意境——"韵"胜的美学追寻,对他的书法观念产生了深刻影响;另一方面,文人士大夫的文化身份使黄庭坚尤重学养和心性人格修炼。对他来说,书法须广之以圣哲之学而寄道于书法,乃得脱俗之"韵","若其灵府无程,即使笔墨不减,元常、逸少只是俗人耳"。而书"韵"之美,即是境生象外,而超尘脱俗的。如传王羲之书论所云:"夫书者,玄妙之技也。若非通人志士,学无及之。"黄庭坚批评周越书法,即归其胸次之罪——"韵"矣。

从书法审美范畴建构而论,从魏晋南北朝经唐代而至北宋,几个具有重要内在关联的核心书法概念——"意""韵""逸",相沿不悖,得以赓续。对其如何加以分梳厘析呢?细加梳理论析,可以显见,"意"在北宋已基本脱去魏晋言意之辨之"意"的精神本体意向,而倾向转换为对个性意志与情感的强调,其中禅宗自适其意的顿悟观念也自蕴含其中,当然与"韵"超脱世俗,高逸绝尘之审美致思也达成一致。"逸"作为道家的一种生活姿态与高蹈遁世的精神追求在思想观念上明显倾向于对世俗生活的间离与超越,从而表现出审美上的象外之思,这与"意"与"韵"皆是相互融通的。只是在北宋,随着黄休复创立绘画"四格论"而以"逸格"为首,"逸格"便逐渐作为古代文人画固定的最高标准而逸出书法审美领域。因此,也是从北宋开始,"逸格"虽然作为审美品评标准,还存留于书法批评框架内中,但是却从此没有如其在文人画批评领域那样高的品级位格。它表明在书论中"逸"已逐渐被"韵"所取代。相对来说:"意""韵""逸"在北宋皆分别获得了相应较为固定化的语境。而就宋人而言,与后世大多偏重从"意"的立场来看待认识北宋书法不同,北宋书家则更愿意偏于从"韵"的立场来体认书法,并同时以反观同代书法。这就不难理解范温为何要对"韵"擘肌析理,层层推论,精意辨析。它从深层反映出北宋书家对"韵"的无限眷注及美学努力。

王偁定观好论诗画,尝诵山谷之言曰:"书画以韵为主。"余谓之曰:"夫书画文章,盖一理也。然而巧,吾知其为巧;奇,吾知其为奇;布置关阖,皆有法度;高妙古谈,亦可指陈。独韵者果何形貌耶?定观曰:"不俗谓之韵。"余曰:"夫俗者,恶之先,韵者美之极。"书画之不俗譬如人之不为恶,自不为恶至于圣贤其间等级固多,则不俗之去韵也远矣;定

观曰："潇洒之谓韵。"余曰："夫潇洒者,清也;清乃一长,安得为尽美之韵乎?"定观曰："古人谓气韵生动,若吴生笔势飞动可以为韵乎?"余曰："夫生动者是得其'神',曰'神'则尽之,不必谓之'韵'也;定观曰："如陆探微数笔作狻猊,可以为韵乎?"余曰："数笔作狻猊,是简而穷其理,曰理则尽之,亦不必谓之韵也。"定观请余发其端,乃告之曰,有余意之谓韵。定观曰："余得之矣。盖尝闻之撞钟,大声已去,余意复来,悠扬宛转,声外之音。其是之谓矣。"余曰："子得其梗慨而未得其详,且韵何从计?"定观又不能答;予曰:盖生于有余。请为子毕其说。自三代秦汉,非声不言韵,舍声言韵自晋人始,唐人言韵者亦不多见。惟论书画者颇及之。至近代先达始推尊之以为极致。凡事既尽其美,必有其韵。韵苟不胜,亦亡其美。夫立一言,于千载之下,考诸载籍而不谬,出于百善而不愧,发明古人郁塞之长,度越世间闻见之陋,其为有包括众妙,经纬万善者矣。且以文章言之,有巧丽,有雄伟,有奇,有巧,有典,有富,有深,有稳,有清,有古,有此一者可以立于世而成名矣。然而一不备焉,不足为"韵"。众善皆备而露才见长,亦不足以为"韵",必也备众善而自韬晦,行于简易闲淡之中,而有深远无穷之味,观于世俗若出寻常,至于识者遇之,则暗然心服,油然心会。测之而益深,究之而益来,是之谓矣。其次,一长,有余,亦足以为"韵"。故巧丽发之于平淡,奇伟者行之于简易,如此之是也。自《论语》《六经》,可以晓其辞,可以名其美,皆自然有"韵",左丘明、司马迁、班固之书,意多而语简,行于平夷,不自矜衒,而"韵"自胜。自曹刘、沈谢、徐庾诸人,割据一奇,臻于极致,尽发其美,无复余"韵",皆难以"韵"与之。唯陶彭泽体兼众妙。不露锋芒。初若散缓不收者,"韵"于是乎成。是以古今诗人,唯渊明最高。[17]

范温论"韵"是宋人对晋"韵"产生以来的全面梳理、阐释及总结。表明"韵"至北宋始得到极力推崇,而在魏晋南朝以后至隋唐则并未受到重视。范温通过对"韵"的辨析,否定了潇洒之谓"韵",生动之谓韵,不俗之谓韵,简而穷理谓之韵的种种观点,点出有余意谓之韵。这是与魏晋言意之辨,"意"乃象外之旨,得意忘言的玄学题旨完全相符的。在这方面宋人所尚之"韵"与晋人言意之辨之意完全打通,"韵"即"意","意"乃"韵"。像"韵"在魏晋南朝具有高谢风尘,事绝言象的内在超越的精神气象之美一样,"韵"在北宋也成为"凡事既尽其美必有其'韵',"韵"苟不胜,亦亡其美"的超越众美而集美于一身的最高审美表征,是美的极致。北宋政治教化方面崇儒,而美学观念上却崇道。对易道美学"韵"的崇尚便是这种观念的集中体现。韵要求合众美,然而"众美皆备而露才见长",也并不足以为韵,"必也备众善而自韬晦,行于简易闲淡之中,而有深远无穷之味……测之而益深,究之而益来,其是之谓矣"。这便是"韵"的要旨——有余意。而妙在笔画之外,有无穷之思。由此,"韵"超于众美,它不是一种风格规定"或巧丽、雄伟,或有奇、有典,有深,有稳,有清,有古",它超越风格之上。所以范温认为文章有上述一者,则可以立于世而成名矣,然而一不备矣则不足为"韵"。而范温对书法的认识也始终固守"韵"。他认为"书

法之韵"，二王独尊，推究其因，惟始不典尽法度，而妙在法度之外，其"韵"自"远"。范温认为北宋得书法之"韵"者为苏东坡。前辈人推蔡襄为宋朝书家第一，黄山谷则认为蔡襄实不及苏东坡。苏轼评书主"意"发于内，故得韵；而偏得于美，徒具外在形貌则病"韵"，即无"韵"。在这方面苏东坡极力推崇黄庭坚。认为黄庭坚书法"气骨法度"皆可议，唯偏得（兰亭）之"韵"。也即晋"韵"。

值得尤为关注的是，在北宋"韵"已取代"神"，"神"低于"韵"。这在范温论"韵"中已明确表现出来。王定观问于范温，吴道子画笔势飞扬，可不可以称为韵？范温回答说，笔势生动，是得于"神"，称"神"就可以了，不必称为"韵"。在宋人审美观念中"神"是技巧的出神入化。"'神品'经过千锤百炼，最后达到浑然天成，没有制作的刀斧痕迹。""韵"则是超越象外，"发纤秾于简古，寄至味于淡泊"。神立足于技的超绝，而"韵"则是立足于人的精神境界的超越。熊秉明说"神品"是儒家所认为的最高理想，那么也可以说，"韵"则是道家所认为的最高审美理想。所以北宋朱长文延张怀瓘《书断》倡立，"神""妙""能"三格，作《续书断》，也以"神""妙""能"三格评唐宋书家。从书史上看，他的书史贡献在于在北宋确立了颜真卿的书史地位。而"神格"却没有能够在北宋赢得超过"韵"的审美地位。因而作为"神格"的余响，朱长文的"神格"论在北宋也并没有产生多么大的影响，反而是很快便被"韵"的书论所遮掩掉了。

范温对"韵"的阐释，在北宋全面建立起"韵"的美学观，"韵"横跨书画文论，成为古代书画文论的核心审美范畴与概念。"韵"与近"韵"的"逸格"开始高于"神格"。同时随着"逸格"向绘画领域的转向与趋近，"韵"在书法领域开始成为兼括"逸格"的最高审美范畴。在书法美学史上，"韵"始终未被格位化，而这正是它基于哲学—美学的精神向度所在。它超越一般风格之上，而成为一种来自本土文人艺术——特别是书法——的文化要求和审美规定。从北宋之后并上溯到魏晋，"韵"已成为中国文人书法内在超越和获取伟大途径的象征与美学根柢。

作为较固定的书法审美批评标准"逸"虽在初唐由李嗣真率先提出，但却中经中唐张怀瓘书法"神格论"冲击，而始终在书法审美领域没有获得确立。至张彦远于晚唐在《历代名画记》将"自然"列于"神""妙"之上，再经黄休复于北宋创立绘画四格论，"逸格"便与南朝谢赫"六法"之首格"气韵生动"，固化为古代文人画的最高评价标准。与之相较，"逸格"在北宋包括宋代之后书法审美领域却一直没有如在古代文人画领域居于最高审美范畴。相较而言，是"意"，即"韵"，在北宋获得与魏晋南北朝同等核心审美地位，从而使"韵"成为古代文人书法的最高审美标准与典范。

意境论在晚唐产生，但是却一直没有受到重视。因此司空图《二十四品》倡为诗歌意境论，却未见称于当世，曾使北宋苏东坡遥引为憾事。至北宋，意境论在诗文画论中开始受到极力推崇，这在一定程度上受到来自北宋尚意文人书法及禅宗审美观念的影响，苏东

坡也从诗歌疏淡自然意境论立场对魏晋唐代名家书法作出评论：

> 予尝论书，以为钟王之迹，萧散简远，妙在笔画之外，至唐颜、柳，始集古今笔法而尽发之，极书之变，天下翕然以为宗师，而钟王之法益微。至于诗亦然。苏、李之天成，曹、刘之自得，陶、谢之超然，益亦尽矣。而李太白、杜子美以英玮绝世之姿，凌跨百代，古今诗人尽废。然魏晋以来，高风绝尘，亦少衰矣。李杜之后，诗人继作。虽间有远韵，而才不逮意。独韦应物、柳宗元发纤浓于简古，寄至味于淡泊，非余子所及也。唐末司空图崎岖兵乱之间，而诗文高雅，犹有承平之遗风。其论诗曰：梅止于酸，盐止于咸。饮食不可无盐梅，而其美常在咸酸之外。盖自列其诗之有得于文学之表者二十四韵，恨当时不识其妙，予三复其言而悲之。《书黄子思诗集后》

北宋时期，"韵"承"意"而固化为最重要的书法审美概念，"意"则更进而化出意境论。意境遂成为北宋之后诗文画论领域普遍运用的核心审美概念。北宋之后，于诗文画言意境，于书则言"韵"，而不涉意境。至元明清此已成通例。而古代文人画尤重意境。这种意境实际是即是"韵"；而在北宋书论中，"韵"与"意"始终并举，这在苏东坡书论中多有显示。

> 通其意则无适而不可。
> 吾虽不善书，晓书莫如我。苟能通其意，常谓不学可。
> 吾书意造本无法，点画信手烦推求。

宋人对意的崇尚无疑混合了哲学与美学的双重诉求。宋人从义理层面赋予了"意"以形而上的心性意识，从美学层面则更多地倾力于感性生命意识表诉。这在苏东坡书论中表现的尤为强烈。在他的书论中对虚静、疏淡简远之旨与意造无法的双向追求，一体两面地诠释了宋人所尚之"意"所葆有的美学张力。同时也从更为绵延的历史层面显示出宋"意"与晋"韵"内在理路的一脉相通。

综合上述，可见"韵"在中国书法美学史上占有着极为重要的书史地位，是中国书法史上的核心审美范畴。作为审美范畴，它既是风格又超越于风格之上，成为文人书法审美上的总体要求。在这方面，它高于"神"乃至"逸"。"神"可以游离于文人书法审美风格以外，对非文人书法，如北碑，或体现非文人书法风格的书法，如张旭、怀素、徐渭草书皆可称"神"，而却不可以"韵"称之。因此，"韵"是体现本土文人审美风范与意蕴高度的书法审美概念与范畴，甚至可以说它是对古代文人书法典范的最高审美揭橥。在这方面"神"无疑远逊于"韵"。所以"神"与"韵"两者之间不能混淆，两者之间的差异宋代以后

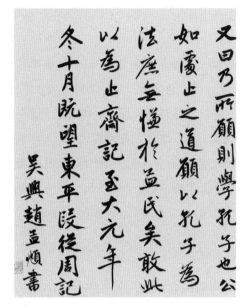

(元)赵孟頫《止斋记》(局部)

尤为明显的表现出来。范温论"韵",便明言重"韵"不重"神",至明清也多言"神"而不及"韵"。至碑学倡起,"韵"便彻底终结了。徐复观、钱钟书说"气"与"韵"都是神的分解性的说法,"都是"神"的一面,所以气常称为"神气",而韵亦常称为"神韵"。或"神韵"是"韵"的足文申意,""皆是失察不确的。"神"固然在南朝时与"韵"并用,甚至构成复合审美概念,但南朝之后"神"与"韵"作为书法审美概念开始趋于离析。明显的标志是中唐张怀瓘创"神""妙""能"三格,高标"神格",而不及"韵"。张怀瓘之倡导"神格"对应的是对王献之狂草的推举及王羲之的贬仰。在某种意义上也是对魏晋风韵的抑制。所以他将具有玄学色彩的"妙"列为无足轻重的次格——与此相应,对王羲之草书大加诋斥,称"有女郎才无丈夫气",而对王献之草书则表为一笔书的天才,不惜赞词大力推崇:

> 尔其雄武神纵、灵姿秀出,藏武仲之智,卞庄子之勇。或大鹏抟风,长鲸喷浪,悬崖坠石,惊电遗光,察其所由,则意逸乎笔。

这种对"神"的偏面推崇无疑反映出对"韵"的抑制与疏离。"逸"作为审美概念与"韵"也存在细微的差异,并不完全相同。"韵"与"逸"在晚唐尤其到北宋,皆将其用来评论文人书画,但从审美概念发生的角度论,"韵"是魏晋玄学"言意之辨"的产物,它具有哲学—美学的双重内涵并且具有文人审美观念的高度典范性,而"逸"作为先秦既已出现的一种遁世高蹈的隐士畸人的生活形态则并不与特定的哲学观念有关。它无疑受到某种哲学思想或观念的影响与支配——如来自道家思想的影响,但本身却并不能视为道家的直接观念体现,这与"韵"直接衍生自魏晋玄学的言意之辩,并以其"有余意"精神本体的哲学—美学观念的内化体现而上升到文人书法的核心审美范畴完全不同。因此,在北宋,"逸格"虽然获得确立,但却是发生在绘画领域,而在文人书法领域——"逸"则远逊于"韵"。因为在北宋,书法作为文人艺术的直接体现和典范,其地位要明显高于绘画,并且客观公正地说,中国古代绘画的文人化转化其重要转折点即在北宋。而推动它真正现实文人化转向的即是书法领域的巨擘苏东坡、米芾等人。由此,甚至可以说,如果不是苏东坡、米芾首倡文人画,在理论上对文人画加以倾力阐释并融书法于画法。则文人画在北宋乃至元代的命

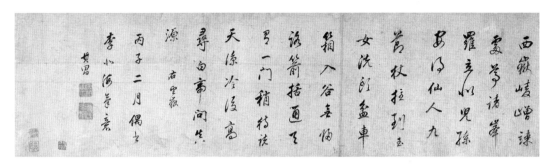

（明）董其昌《望岳诗》

运则真正似难预料,至少不会一变而为绘画史的主宰,并在晚明经南北宗理论划分成为文人画主体而完成对绘画史的重写。由此"逸格"在北宋成为文人画的核心范畴并经北宋至元明清一直成为文人画的最高美学范畴和专有典范概念。在书法审美领域,"逸格"反倒是渐渐隐退了。而在北宋,书法核心审美概念和最高美学典范则无疑是"韵"。这在黄山谷包括欧阳修、蔡襄、苏东坡、米芾书论中有明确的显示。苏东坡虽少直接言"韵",但他对"意",疏淡、虚静、澹泊的倡导、阐释则未免不是对"韵"的高度尊崇与眷注,这同样是毋庸置疑的。至于北宋以后,南宋书法已摒弃"韵"不论,元、明人书法也皆不主"韵"。元人赵孟頫重古意、法理,衍为风气,蔚成主流。明人重"神",不重"韵"。至清代"韵"作为一种书法审美观念已彻底异化并趋于终结。元代晚期倪瓒以孤隐而倡逸气,但主要表现在绘画领域,在书法领域并没有发生多大影响,因为以赵孟頫书风在元代的根深柢固,倪瓒尚无力撼动反拔赵孟頫的书法审美观念,只是在隐逸书画家群体中产生较大共鸣。

在中国书法审美史上,"意""韵""神""逸""气"是五个最为重要的核心审美概念与范畴。[18] 它们不仅是各自独立的审美概念,在不同书史历史时期,这五个独立审美范畴与概念还相互加以整合,产生出大量复合性审美概念,从而体现出"意""神""韵""逸""气"作为奠基产生的巨大创生力。而从书法审美流变立场来审视:"意"以其言意之辨的玄学能指而成为"韵"的意向性生成;"韵"则从其对"意"哲学—美学的完美承载而化约为"意"的超越。"韵"从西周礼乐文化"立于礼""成于乐"的乐教之审美极致——中和之境衍生,又经魏晋玄学言意之辨的哲学美学催化,而成为"意"的美学延伸与内在超越,从而确立为魏晋南北朝书法的最高美学风范——玄远超迈、清旷虚静的人格精神本体显现。这既是魏晋风度的象征,也是以王羲之为代表的魏晋风韵的美学体现。在这方面,"韵"以其内在超越的审美内涵融摄"神""逸",使其成文人书法美学精神的最高揭橥。舍"韵"无以言文人书法;舍"韵"也无以言文人书法之境界与内在超越,这成为认识与判断古代文人书法审美价值的美学起点与终点。当然,面对古代文人书法的现代转换而言,"韵"又自以其巨大的哲学—美学蕴摄而联通古今,构成新的审美境域。

中国书法"韵"的生成提示出书法内在超越的伟大——气韵非师。[19] 它以超越技巧而

由艺术家内在超越所呈现出的艺术主体精神为召唤。徐复观在《中国艺术精神》中论古代文人画时写道："在中国作为伟大的艺术家必以人格的修养，精神的解放为技巧的根本，有无这种根本，即是士画与匠画的大分岭之所在。"而这种人格修养的奠基与凝聚即是"韵"，它构成中国书法美学史上永恒的召唤结构。

注　释：

① 徐复观《中国艺术精神》，华东师范大学出版社，2001年，第186页。

"现在谈到韵的问题。"经籍上无韵字，汉碑亦无韵字。韵字盖起于汉魏之间。如前所述，曹植《白鹤赋》"聆雅琴之清韵"，此或为今日可以看到的韵字之始。然"韵""均"皆古代调音之器，故皆有"调"字"和"字之义，讲训诂的人便多以"钧"与"均"即古"韵"字，这是与音乐有关系的字。然《广雅》曰："韵，和也。"则古代"和"字实亦作"韵"字用。以作Zhythm译气韵或韵，在今日已得到一般之承认。Zhythm指音乐的律动，旋律而言，前引曹植的《白鹤赋》，以及嵇康《琴赋》的"改韵易调，奇异乃发"，这都是音乐的。但音乐本身表示律动意义的，有它很早已出现的"律"字。所以以韵字出现后，直接用到音乐方面的并不很多，而魏晋时因平上去入的四种声调，已经发展完成，再加上以翻译佛典时，由发音上互相校正的启发，反较之用到音乐上的为多。及晋吕静《韵集》出，而"韵"字殆成为当时文学上的专用名称。

韵是当时在人论鉴识上所用的重要观念。它指的是一个人的情调、个性，有清远、通达、放旷之美，而这种美是流注于人的形象之间，从形相中可以看得出来的……以玄学为基柢的作品，从超俗方面去加以把握，其风格当然是淡的，这正是此处的所谓韵了。气与韵，都是神的分解性的说法，都是神的一面；所以气常称为"神气"，而韵亦常称为"神韵"。若谓一般的形貌为人的第一自然；则形神合一的"风姿神貌"，亦是这里的所谓气韵，是人的第二自然。艺术之美，只能成立于第二自然之上。当时的人论鉴识，所以成为艺术的人论鉴识，正在于借玄学——庄学之助，在人的第一自然中发现了这种第二自然。顾恺之所说的"传神"，正是在绘画上要表现出人的第二自然。而气韵生动，正是传神思想的精密化，正是对绘画为了表现人的第二自然提出了更深刻的陈述。所谓"韵"和骨气之"气"一样，都是直接从人品鉴上转出来的观念，是说明神形合一后两种形象之美。

颖识通达，天韵标令，娶乐广女。裴叔道曰，妻父有冰清之姿，婿有璧润之望。《卫玠别传》。

澄丰韵疏诞，少有门风。

支道林常养数匹马，或言道人畜马不韵，支曰，贫道重其神骏。

昙性韵方质。

冀州刺史杨淮二子乔与髦，俱总角，为成器。淮与裴頠乐广友善，遣见之。頠性弘方，爱乔之有高韵……广性清淳，爱髦之有神检——论者评之，以为乔虽高韵，而检不匹，乐言为得……《注》荀绰《冀州记》曰：乔字国彦，爽朗有远意。髦……清平有贵识……《晋诸公赞》曰乔似淮而疏。《品藻》。

有人目杜弘治，标鲜甚清令，初若熙怡容无韵。盛德之风，可乐咏也。《赏誉》。

张彦远《历代名画记》卷二《论画体二用拓写》："夫失于自然而后神，失于神而后妙，失于妙而后精；精之为病也，而成谨细。自然者上品之上。神品为上品之中，妙者为上品之下，精者为中品之上。谨而细者为中品之中，余今立此五等，以包六法。"

② 南朝宋刘义庆《世说新语》，《诸子集成》第八册，上海书店，1986年。

③《晋书·郗鉴传》卷六十七，中华书局，1982年。

④《宋书·王敬传》，中华书局，1982年。

⑤《南齐书·周颙传赞》卷四十一，中华书局，1982年。

⑥《南史·陆杲传》卷四十八，中华书局，1982年。

⑦《南史·王钧传》，中华书局，1982年。

⑧ 钱锺书《管锥编》，中华书局，1979年，第四册，第1355—1356页。

谢赫之世，山水诗已勃兴，而画中缺乏陶谢之伦，迫使顾、陆辈却步；山水画方滋，却尚不足与人物画

争衡，非若唐后之由附庸而进为宗主也（参考《全后汉文》仲长统《昌言》）。赫所品之画，有龙、有蝉雀，有神鬼、有马、有鼠，尤重"象人"；故谢肇淛《五杂组》卷七评"六法"曰："此数者何尝一语道得画中三昧？不过为绘人画花鸟者道耳。"龙、马、雀、鼠、蝉同于人之具"生"命而能"动作"（《全晋文》卷二九王坦之《答谢安书》）。"人之体韵犹器之方圆"，其书与谢安来书均载《晋书》坦之本传，论立身行己者。"形"即"体"，"神"即"韵"，犹言状貌与风度；"气韵""神韵"即韵之足文申意，胥施于人身。如《全宋文》卷一〇顺帝《诏谥王敬弘》：神韵冲简、识宇标峻；《世说·任诞》："阮浑长成、风气韵度似父"；《金楼子·后妃》记宣修容相静惠王云："行步向前，气韵殊下，又《杂记》上记孙翁归好饮酒，气韵标达。赫取风鉴真人之语，推以目画中之人貌以至物象，犹恐读者不解，从而说明曰："生动是也。"杜甫《丹青引》："褒公鄂公毛发动，英姿飒爽来酣战。"正赫所谓"气韵"矣。赫谓"六法"惟陆探微、卫协备该之矣。又称卫协"六法之中，殆为兼善"。而唐朱景玄《唐朝名画录·叙》云："夫画者以人画居先，禽兽次之，山水次之，楼殿屋木次之。……以人物禽兽，移生动质，变态不穷……故陆探微画人物极其妙绝，至于山水草木，粗成而已。"故知赫推陆、卫，着眼只在人物，山水草木，匪所思存，"气韵仅以品人物画"。张彦远《历代名画记》卷一《论画》六法，更为明白，有云："至于台阁树石车舆器物、无生动之可似、无气韵之可侔。……顾恺之曰：画人最难，次山水，次狗马，其台阁，一定器耳，差易为也；斯言得之。鬼神人物有生动之可状；须神韵而后全，若气韵不周，空陈形似，谓非妙也。……今之画人，粗善写貌，得其形似，则无气韵，具其彩色，则失其笔法。"张引顾恺之语，足征晋、宋风尚，赫之品画，正合时趋。其以"生动"与"气韵"对称互文，"神韵"与"气韵"通为一谈，亦堪佐证吾说。

⑨ 马宗霍《书林藻鉴·书林记事》，文物出版社，1984年，第43页。

⑩ 徐复观《中国艺术精神》，广西师范大学出版社，2007年，第132页。

⑪ 余英时《士与中国文化》，上海人民出版社，2003年，参见第138—329页。

⑫ 李泽厚《中国古代思想史论》，安徽文艺出版社，1994年，第194页。

⑬ 汤用彤《魏晋玄学论稿》，三联书店，2009年，第269页。

⑭ 徐复观《中国艺术精神》，广西师范大学出版社，2007年，第243页。

⑮ 姜澄清《中国绘画精神体系》，甘肃人民美术出版社，2008年，第152—153页。

⑯ 姜澄清《中国绘画精神体系》，甘肃人民美术出版社，2008年，第151页。

⑰ 钱钟书《管锥编》第四册，中华书局，1979年，第1362—1363页。

⑱ 叶朗认为："韵"和"气"不可分。"韵"是由"气"决定的。"气"是"韵"的本体和生命，没有"气"也就没有"韵"。"气"和"韵"相比，"气"属于更高的层次。所以不能"气"等同于"韵"。而且就绘画作品来说，"气"表现于整个画面，并不只是表现于孤立的人物形象。（《中国美术史大纲》，上海人民出版社，1985年，第221页）

叶朗对"气""韵"的辨析似可做历史的厘析。"气"作为宇宙自然的本源是生命力的象征，因此秦汉阴阳宇宙本体论，"气"构成阴阳的根本。至魏晋时期，"气"由宇宙阴阳之"气"经孟子阐发为道德人格主体之"气"，并进一步引入到书画文论中。曹丕《典论·论文》首倡"文以气为主"，指出作家生命气质对文学风格的支配作用，并强调文章以风骨为主；至南朝谢赫"六法"，以"气韵生动"为绘画第一要义，至此"气"与"韵"整合为统一性概念与范畴。"气"的影响也臻于最高点，南朝时期，"气"与"韵"渐趋离析。唐人不言"韵"，也少言"气"，而言"神"。如张怀瓘"神""妙""能"三格，便以"神格"为主。至南宋理学兴起，倡理气论，而以理统气，理在气先，理成为宇宙本源，"理生"气"并寓于"气"之中，"气"为理所支配，表现出非主体性特征，表明"气"已经理学化。"气"格的下降表明"韵"无疑已超迈"气"之上。"气"已难统辖"韵"，到明代中期阳明心学倡"气"在理先，反叛程朱理学，即在恢复心性本体倡导，生命感性高于理。

⑲ 关于气韵非师，徐复观在《中国艺术精神》中说："心的自身，为技巧所不及之地，所以说这是不可学，而是以生而知之，自然天授。明李日华《紫桃轩杂缀》有如下几句话，正说透此中消息。他说"绘事必以微茫惨淡（即气韵）为妙境。非性灵廓彻者，未易证入。所谓气韵必在生知，正此虚淡中所含意多耳"。

除气韵生知，即不可避讳艺术创造的天才性，中国古代艺术的意境气韵创造还有赖于学养与人格胸次的修炼与升华。孔子讲克己，庄子讲为道日损，孟子讲"吾善养吾浩然之气"。都是强调道德人格的卑

以自牧的修养。因为只有扩充提升道德修养,超越世俗之上,才能够臻于人生崇高境界。在儒家为善与仁的内圣;在道家为至人真人。由人生境界转化为审美,表现为道德境界与审美境界的融合,并诉诸于心手合一的技术表达,则构成艺术作品的"气韵"。因而"韵"是超越技术或单纯风格意义的,它是人生境界在艺术审美中的转换,简言之无境界则无气韵。这是本土艺术审美的主体特征,在这一方面它与西方美学有着根本的不同。

节二　抽象意味的构成

● 象与意
● 气、神采、韵
● 工夫技巧

魏晋玄学参与下的书法已完全摒弃了法天象地的取象意识和外在功利化的儒家教义束缚，而成为人的符号，这是魏晋书法与前此一切书法的最大不同与对立处。由此，魏晋书法开始围绕人这一主体建构起与以往书史全然不同的审美范畴，"韵""神采""风骨""妍""情""妙"开始取代"象""势""力"成为这个时期书法批评的审美轴心。玄学的"无""体道""本己"，象征着宇宙自然的无限本体与主体的无限自由和内在超越。它超乎"形""名"之上，而成为人格本体的内在精神象征。正因为没有具体的"形""名"可言表，所以它有着无限的潜在力量，并表现出抽象意味的价值追寻。

"象"的失落与"意"的崛起，无疑是魏晋书法走向内在超越的转折点。"象"被冷落，表明维系其命运的整体性哲学观念——宇宙本体论的黯然退场，书法取"象"论被"意"完全取代。"意"体现了书法的玄学化要求，即基于人格本体的内在精神规定。它使得书法与人的内在精神结合，从而不是外在自然，而是人的生命经验和人格本体成为书法审美的主旨。卫夫人最早做出了这种理论努力：她将"骨""肉""筋"引入书法审美批评领域，从而将书法从对大自然的依附中解脱出来而归趋于生命本体。"骨""肉""筋"这种基于生命本体的书法审美范畴的建立，使"意"这一玄学主题有效地向审美生成转换，并促使书法审美不断走向深化。这突出表现在"骨"对"势""力"的取代。到南朝，"神采论"正式确立并演化出"气韵""妙""妍"等审美范畴，而"骨"则成为书家主体精神——气韵与书法内在生命力的象征，并由此构成骨气、风骨这些独立的审美范畴。

魏晋书法理论由宇宙本体论向人格本体论的转换是玄学思潮一体化的产物。玄学对人格主体的绝对强调开

（西晋）山涛书作

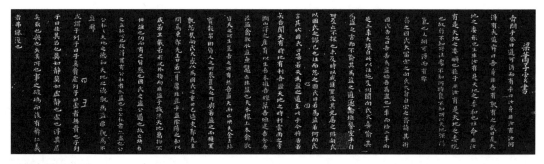

（南朝）萧子云书作

启了书法审美经验领域的新纪元。钟繇的一段话可视为魏晋书法理论人格本体论崛起的先声：

> 笔迹者界也，流美者人也。

在魏晋书论中，书法"法天象地"的宇宙法则已被人的主体精神所取代，由此，书法"象"的范式已不具有绝对的价值，书法的审美意义最终要通过人的主体精神意识才能全面显现出来。人格本体论将书法对宇宙本体的依附中拯救出来，从而确立了人格本体在书法中的独立地位。继钟繇之后，晋代书论已呈现出向"意"全面转换的趋向，这在成公绥、卫恒、索靖的书论中有明确的表述。

> 工巧难传，善之者少；空心隐手，必由意晓。
> 睹物象以致思，非言辞之所宣。
> 睿哲变通，意巧滋生。

成公绥、卫恒、索靖的书论虽然在整体上尚无法彻底消除蔡邕书论宇宙本体论的影响，但书法意的强调已构成一种强音而从宇宙本体论中离析出来。到了卫夫人、王羲之那里，对意的阐释更构成纯粹的审美范畴，而获得完全独立的地位。

晋代玄学思潮对书学的渗透，促使魏晋书论实现了由宇宙本体论向人格本体论的转换。这在传卫夫人、王羲之书论中得到明确的反映。在传卫夫人、王羲之书论中，意作为玄学化的审美范畴被突出强调出来。意的玄学意味及本身所蕴含的对审美对象的内在超越，使得在他们的论述中，书法已不再单纯是法天象地的自然附属物，而成为文化的象征符号：

> 夫书者玄学妙之伎也，若非通人志士，学无及之。

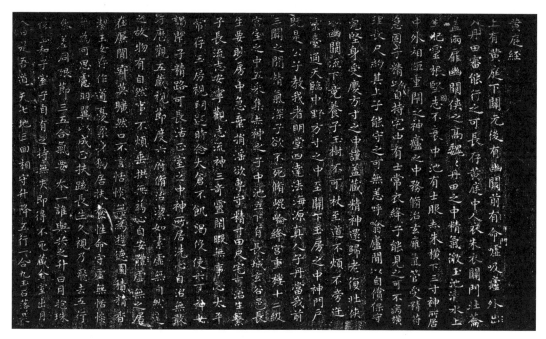

（东晋）王羲之《黄庭经》（局部）

　　因此真正体悟书法三昧者，必须具备玄的心灵状态。在王羲之、卫夫人的理论体系中，意作为理论核心，具有多层面的呈现，这显示出意对书法的广泛渗透。但卫夫人、王羲之书论中意的价值最终还是体现在对书法内在精神的把握开掘上。这可视做魏晋玄学在书法理论中的最高体现：

　　　　须得书意，转折点画之间皆有意，自有言所不尽，得其妙者，事事皆然。

　　王羲之书论已清楚不过地表明玄学"得意忘象"之旨对书法渗透的程度，书法须"点画之间皆有意"，只有意才构成书法艺术表现的内在原则。在王羲之书论中，意虽然还没有表现为一种具体的文化规定，但书法与玄学的冥合实际上已开启了书家个体文化行为模式对书法的有效干预，这同东汉儒学对书法的钳制有所不同。在表现方式上，东汉儒学对书法的笼罩构成强大的社会整体效用，而玄学与书法的结合则表现出对个体情感的追求，它从宇宙本体趋向个体的内心经验，由此，魏晋书论表现为由宇宙本体论向人格本体论的转换，从而使得书家从集体无意识中苏醒过来，而成为独与天地往来的生命个体。受魏晋玄学人物品藻的影响，卫夫人书论已表现出由生命图式来审视书法以谋求审美内在超越的意向，卫夫人在理论批评史上首次将"骨""肉""筋"引入书法审美领域，从而将书法从对大自然的依附中解脱出来，而归趋于生命本体：

（三国）钟繇《墓田丙舍帖》

善笔力者多骨，不善笔力者多肉，多骨微肉者谓之筋书，多肉微骨者，谓之墨猪，多力丰筋者圣，无力无筋者病。（《笔阵图》）

东汉蔡邕的宇宙本体论建立起"势""力"审美范畴，从而突破了有形象限，趋向抽象化。"势"是阴阳运动变化的形式，"力"则是"势"的外化表现，这两个审美范畴的建立来源于对"象"——宇宙本体的抽象把握。卫夫人"骨""肉""筋"审美范畴的建立则实现了对蔡邕"势""力"审美范畴的超越，而这种超越的实现是以生命本体为基础的。这两种来源于不同本体的审美范畴，在理论批评史上构成了两个具有逻辑承递结构的审美系统。在理论批评史上，审美范畴的转换生成过程表现为由宇宙本体向人格本体——由象到意的过渡，从而生命体验构成书法审美领域的最高经验。由此，在魏晋书论中，"势""力"被"骨""肉""筋"所取代已成为一种必然。"骨"作为生命的象征与宇宙自然之"力"具有完全不同的审美含义，"力"只是一种阴阳运动变化的"势"的显现，而不具有生命经验的诗化因素，"骨"则是生命力的象征，它植根于对生命主体的本源追寻和尊崇。实际上，"骨"本身含有"力"的因素，所谓"善笔力者多骨"已说明"力"成为"骨"的构成条件。所不同的是，与"骨"相较，"力"显然不具备丰富的文化审美内涵，后世往往骨力统称也意在弥补"力"作为审美概念在意蕴方面的不足，当然，从语义学角度讲，在骨力这个概念中"力"已是虚位了。自卫夫人在晋代提出后，历南北朝不断深化，"骨"成为后世书法审美的一个重要范畴，同时，它也成为南朝书法人格本体论衍生深化的一个重要基点。

人格本体论在晋代的确立，促使书法的形式自律也愈趋抽象化。它由一般的自然象征转为人心营构之象。在卫夫人、王羲之的书论中书法形式成为生命图式的表征，这与东汉蔡邕《九势》对自然的模仿已拉开了距离。

在卫夫人、王羲之的书论中，书法的形式自律已不单纯是一个技术性的课题，而是渗透着玄学的文化参与。点画——笔法不仅要融注进书家的主体精神——意，而且从中还要表现出对自然——道的体悟。因为从本质上说："美不是事物的一种直接属性，美必然要涉及人的内心，它只存在于观照它们的心里。"魏晋书论的历史贡献正在于它将对书法的审美追寻由外在自然转向人的内心，从而书法成为人的对象化。

节三 历史的交点：意和法的最佳整合

- 立法者、创造者
- 调节机制
- 最佳整合

随着人的自觉与文的自觉，魏晋书法开始进入一个审美上的全面觉醒时期，并由此与此前的一切书法划清了界限。晋人书法围绕着的问题已不是书法自身的问题，而是书法与人的关系问题。这个问题随着书法与玄学一体化而得到强调并给出了答案——书法是人的符号。这种观念史的改变所引发的书法和审美突破，导致建立在儒学天人合一宇宙本体论基础上的取象论的全面崩溃。书法的教化意识开始衰减。由此，书法由对外在自然的模拟和外在空间的铺陈占有转向人的内心。书家主体精神得到强化，书法将为表现人的内在精神作出努力，这已成为书法创作的主题。

书法主体意识的自觉，极大地推动了书法本体的发展与嬗变，使得书法本体脱离并超越于书法实用性羁绊与自洽演变轨道而迅速臻于成熟。如魏晋楷书的早熟便得力于钟繇的先觉性推动，他几乎是超越整个时代的认识水平，以个人之力将楷书推进到近于成熟完型境地，而成为书史公认的楷书之祖。南派楷书源流的开启全赖钟繇的先觉性创造，来自对钟繇的承传，东晋以后南派楷书遥遥领先北派楷书一个多世纪。钟繇之所以在楷书领域表现出非凡的创造力，无疑与他强烈的主体意识有关。他的名言"笔迹者界也，流美者人也"，明确表明他对书法人化自然的深刻洞悉，而钟繇作为南派文人书法的最早开拓者也表明书法创造与人的主体精神密切相关。既是立法者，也是创造者，法的建立源于书家主体意识的自觉。而主体意识的自觉强化，又使书法内在精神得以显扬，从而构成意与法的张力结构。继钟繇之后，在行草书领域，王羲之的出现无疑也具有相应的典范意义。他在张芝、钟繇的基础上，减省隶意，变转笔为点曳，强化折笔顿笔，破圆为方，变古质为今妍，创行草新体，楷书也一跃趋于完型。王羲之以后，南派楷书已无力向前推动。与其父齐名的王献之则在王羲之今草的基础上，在草书风格的营构与拓展上向前推进了一步，从而与王羲之草书形成外拓

（三国）钟繇《还示表》

（东晋）王羲之《乐毅论》

与内擫的张力结构——这成为草书史的动力源和调节机制，保持了草书激情与理性的平衡与张力。张怀瓘评羲、献草书说：

> 子敬之法，非草非行，流便于草，开张于行，草又处其中间。……若逸气纵横，则羲谢于献；若簪裾礼乐，则献不继羲。

　　二王草书本身的风格差异以及所引起的月旦臧否，本无足轻重，重要的是，他们分别将草书推向一个可供发展的历史象限。如果不是二王顺应玄学思潮对草书的文人化推动，处于小传统语境中的草书俗体，便不会一跃成为雅化的文人化书体，也不会从古质一变而为今妍，并与玄佛合流表现出抽象意味和最高意境。王羲之草书作为风格原型和美

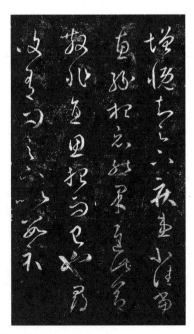

（东晋）王羲之《增慨帖》

学范式几乎规定并孕育了后世草书的各种发展途径与方向，这既包括笔法技巧，也包括美学风格。离开王羲之草书的美学规范，后世草书，无论是唐代旭、素狂草，还是宋黄山谷、明王铎草书都将失去传统美学提倡的风流和蕴藉。相对于王羲之，王献之在书法史有机境遇中的价值在于，他顺承王羲之草书的既有美学风格范型和技巧法则而拓展了草书的表现力，这种草书美学风格拓展的结果是它为唐代狂草提供了一种历史奠基和前导，从而与王羲之草书共同为草书史建立起一种双向变奏结构。就王献之草书范型本身而言，这种拓展是递承而不是变革，因而，羲、献草书在同一美学风格范型内构成互补性两翼而几乎对整个草书史构成整体笼罩，这种互补性所带来的良性结果便是，即使是王羲之在复古主义时代遭到异化误读的沉滞期，二王书法在整体上也没有丧失活力。这是羲、献草书具

有永恒典范性的美学价值所在。

二王处于书法历史变革的交点,书史又为他们提供了最佳的历史机遇与契机,使他们可以享有书史广阔的文本自由创造空间,在创造性天启中发挥出他们的美学智慧。二王草书像钟繇楷体书一样,分别在字体与书体领域取得开创性成就与地位,他们既是书史的创立者,也是立法者,他们的书体与风格创造由此也成为后世高不可及的范本和必须遵循的元典。更为重要的是,魏晋书法在遵循书法本体发展自律的同时,也以其艺术意

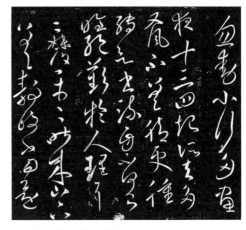

(东晋)王献之《忽动帖》

志改写了书史的发展方向。他们以书法小传统——草书,取代书法大传统——汉隶,并结合新的文化范型——玄学,开辟出中国书法全新的美学意蕴。晋人的书法是这自由的精神人格最具体最适当的艺术表现,这抽象的音乐似的艺术才能表达晋人空灵的玄学精神和个性主义的自我价值。① 由此,魏晋书法以其书史的赐予和非凡的创造力,获得了法与意的最佳整合,并以其对书法内在精神的追寻和审美自由的揭橥而建立起书法的文人化传统。

注 释:
① 宗白华《美学散步》,上海人民出版社,2000年,第213页。

节四 传承性与神秘化

- 核心是笔法
- 神秘化
- 张旭

　　书法传承是随着笔法的产生和书法世家门派的出现而产生的书法现象,传承的核心是笔法。在汉代以前,由于笔法意识的淡薄和书家社会地位的低下,更重要的是尚没有形成以名家为中心的书法门派,因而笔法问题并没有受到重视。两汉时期,随着书家社会地位的提高,书法作为"王政之始,经艺之本"为儒家所重视,更由于出现了一些有影响的著名书家和书法流派,因而围绕这些名家便出现了笔法传承。

　　书史上最早的笔法传授始于蔡邕。"所谓笔法传授就是以蔡邕为始祖,从魏晋的钟、王,沿六朝而下的书法传统,是为表明其权威而建立起来的,全是以名家为中心,指明书写技法是一种相互传授承袭的关系。其中有的是师徒关系,有的是家族的血统关系,倘若对照各个书法家的传记看,其中也有明确的史实依据,未必从一开始就都是凭空捏造之谈。在其他有关书法历史和文化的书籍中,有些书法家往往被忽略遗漏了,但在这种书法流派的记载中,却留下了他们的名字。"①由于故意将笔法传授神秘化,因而便将蔡邕的笔法传授描绘成来自神授天启:

　　蔡邕初入嵩山学书,于石室中得素书,八角垂芒,颇似篆,写史籀、李斯用笔势,邕得之,诵读三年,遂通其理。②

《汉石经残字》

　　蔡邕由此也就被推为笔法的始祖。"一般说来,书写的技法就是从这种神秘化传授开始的。"③由于笔法是书法的核心,而笔法又往往为名家所掌握,因而,笔法往往成为不传之秘,它往往只在书法世家与各门派学生子弟间传授,同时由于对笔法的尊崇和讳莫如深,便造成笔法的神秘化,伴随着笔法的传承,往往同时羼杂着神秘甚至荒诞的色彩和传说。如郑杓《衍极》:

　　(钟繇)见张芝《笔心》,遂作《笔骨论》,又从刘德

昇入抱犊山学书。后与魏太祖、邯郸淳、韦诞、孙子荆、关枇把议用笔。因见蔡邕笔法于诞，苦求不与，痛恨呕血，太祖以五灵丹救之。诞死，繇令人发其墓，遂得蔡氏法，一一从其消息。

又如钟繇《用笔法》：

（钟繇）临死乃从囊中出以授其子会，谕曰："吾精思学书三十年，读他法未终尽，后学其用笔，若与人居，画地广数步，卧画被穿过表，如厕，终日忘归，每见万类皆画象之。"

（唐）孙过庭《书谱》（局部）

这种传说的真实性无疑是很值得怀疑的。钟繇作为三国魏廷一代重臣，即使对笔法再迷恋，应该也不会做出掘人坟墓的无德不齿行径。

另外，关于王羲之笔法的传承，也有一些经不起推敲的传说："（王羲之）于父旷枕中见卫夫人所传蔡邕笔法，窃而读之，书遂大进。卫夫人见之流涕曰：'此子必藏吾书名。'"④还有伪托王羲之的《笔势论》十二章也殊为荒诞不经："告汝子敬，吾察汝书性过人，仍未闲规矩，父不亲教，自古有之。今述《笔势论》一篇开汝之悟……初成之时，同学张伯英欲求见之，吾诈云失矣。盖自秘之甚，不苟传也。"这里说的张伯英应当是指东汉草书家张芝。王羲之与张芝相差一百余年，怎么可能是同学呢？可见托伪之人的拙劣荒诞。孙过庭在《书谱》中也指出当时笔法传授的伪托现象："代有《笔阵图》七行，中画执笔三手，图貌乖舛，点画湮讹。顷见南北流传，疑是右军所制。虽则未详真伪，尚可启发童蒙。"

不过，撇开这些笔法神人天授或荒诞不经的笔法传授不论，魏晋时期的以名家为中心的笔法传授确实成为人们普遍重视的书法现象。这与笔法创立的私密化有关。像钟繇《宣示表》便由王导衣带过江，传到江左。其楷法在北方失传，而由王氏一门传承光大。钟繇的《宣示表》则由王导传王羲之，王羲之传王敬仁，"敬仁死，遂殉葬"。此外，卫夫人得钟法，王羲之少时学卫夫人，后师叔父王廙，王廙也谨传钟法；此外，王导也师法钟繇，可见王氏一门率由钟法而来，而这种笔法传授是真实可信的。再如卫门书派，其笔法传承也渊源有自。卫觊是卫门书派的创始人，善草及古文，卫瓘"采张芝法，以觊法参之，更为草稿"，即相闻书。卫瓘传卫恒，卫恒博识古文，草书也崇尚张芝。卫恒传卫夫人（铄），卫铄传王羲之，王羲之传王献之，王献之传羊欣，羊欣传王僧虔，王僧虔传萧子云，萧子云传智永，智永传虞世南，直启唐代书法，可谓一脉相承。

书法传授谱系表
蔡　邕—蔡　琰—钟　繇—卫夫人—王羲之—王献之—羊　欣—王僧虔—萧子云—智　永—虞世南—欧阳询—陆柬之—张彦远—张　旭—李阳冰—徐　浩—颜真卿

被唐代张怀瓘推为今草之祖的张芝，其笔法传授也是有脉络可寻的。张芝弟张昶也善草书。张芝传姜孟颖、梁孔达、田彦和、韦诞。张芝姊孙索靖也为张芝传人，后世谓："精熟之极，索不及张；妙有余姿，张不及索。"三国卫觊也传张芝草法，卫氏一门除师法钟繇外，也宗张草法，觊后有卫瓘、卫恒及卫恒弟卫宣、卫庭，恒子卫璪、卫玠也皆书法著称，四世家风不坠。卫恒从女卫铄也善张芝草法，后传王羲之。王羲之创为今草，便是由变革增损张芝章草而来。

可以看出，魏晋南朝时期已开始建立起以名家为中心的书法传承谱系，这种以笔法为中心的书法传承谱系是书法世家、门派得以延续的基本条件，也是推动书法史发展的基本动力。从这个时期的书法传承来看，有两方面颇为突出：一是文人书法已成为书法的价值中心，同时也是书法变革的主体，书法新体、新的审美风尚及新技法都源自文人书家，从而文人书家也就成为笔法传授的中心；二是东晋开始，世家大族垄断了书法的话语权，他们集官僚与文人于一身，占据了书法史的中心地位，书法传承也就开始围绕世家大族而展开。

通过这个时期的书学文献来看，汉魏晋至南朝的书法传承谱系，除了蔡邕笔法神授及钟繇盗掘韦诞墓求得蔡邕笔法显系荒诞不经的传说之外，张芝、钟繇、卫觊、卫夫人、王羲之为笔法传授的中心是较为符合史实的。只不过，这个时期尚没有建立起笔法神授的观念，各个流派的笔法传授虽清晰可按，但并没有围绕某位名家建立起一个神秘化的笔法传承谱系。如张芝、钟繇、王羲之在这个时期都没被神圣化，并以他们为中心建立一脉相承

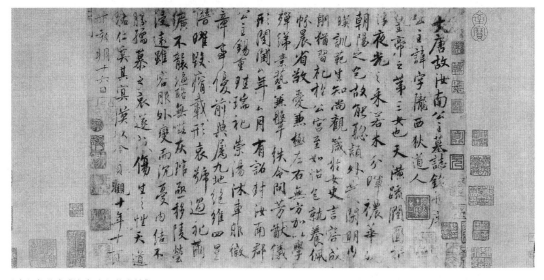

（唐）虞世南《汝南公主墓志铭》

（隋）《龙藏寺碑》（局部）

的书法谱系。颇可证明这一点的是，在从汉到魏晋南朝的大量书学文献中，没有一篇类似后世笔法传授谱系的书论。这种围绕某位名家建立起来的书法传承谱系，在很大程度上是后世层累造成的，目的是建立起权威性的书法道统——同时，也是崇尚古法的需要。崇尚古法便需要托古，正如初唐要复兴儒学，便需要建立起儒家道统一样。书法传承谱系的建立在很大程度上便是谋求书法道统的奇里斯玛权威的支撑。这种带有强烈人为裁剪编撰痕迹的书法传承谱系首先出现在唐代，无疑与唐人重“法”有关。同时，魏晋南北朝分裂对峙，书法传统断裂，虽然中经隋代短暂修复，但隋朝书法重北轻南，南派书法传统仍处于断裂状态，因而唐代书法便迫切需要来自书法传统的支撑，尤其是魏晋南朝以王羲之为典范的文人书法传统的支撑。书法传承谱系的建立便是唐人谋求这种书法权威传统支撑的书法文化心理的真实反映。张旭之后，也即唐代后半期，广泛流行起了传统性的崇尚古法的笔法传授。在唐张彦远的《法书要录》中有一篇佚名之作《传授笔法人名》，可视为书史上笔法传授的开山之作：

　　蔡邕受于神人而传之崔瑗及女文姬，文姬传之钟繇，钟繇传之卫夫人，卫夫人传之王羲之，王羲之传之王献之，王献之传之外甥羊欣，羊欣传之王僧虔，王僧虔传之萧子云，萧子云传之智永，智永传之虞世南，世南传之欧阳询，询传之陆柬之，柬之传之侄彦远，彦远传之张旭，旭传之李阳冰，阳冰传之徐浩、颜真卿、邬彤、韦玩、崔邈，凡二十有三人。

　　这个笔法传承谱系反映出以蔡邕为始祖，以钟王为中心的典型崇王心态。事实上，在这个谱系中，蔡邕、钟繇都居于陪衬附庸地位，真正居于谱系中心的是王羲之，王献之以下书家，如羊欣、王僧虔、萧子云、智永、虞世南全都是崇王一脉便说明了这一点。至于将张

（唐）颜真卿《湖州帖》

昭融六亲辑睦，诚宜作配 三从执礼百行宜家四德 寒松动有令仪言为女则 纯粹之心温润之姿岂弟 第二女也禀和柔之性蕴 陽郡太守南華郡太守之 朝恩加蒡寵冠常倫贈之 韓城縣令考藉馮翊郡 一同後胤光昭姻聯帝戚 思貞乾陵令政聞三異化洽 元康皇朝左監門将軍祖 夫人諱峻河南人也曾祖 書 撰憲部郎中上柱國徐浩 将作監賜紫金魚袋李峴 縣君獨孤氏墓誌銘并序 唐将作監李峴故妻南華

（唐）徐浩《李岘妻独孤峻墓志》（局部）

旭、徐浩、邬彤、颜真卿归入这一谱系，显然与唐代书法变革和维新思潮寻求传统权威支撑有关。由初唐奠定的崇王观念已根深蒂固，中唐之后崛起的以张旭为代表的狂草审美思潮无疑标志着唐代的书法壮美理想对王羲之书风的反拨，这明确反映在张怀瓘抑羲扬献的倡论中。不过，从笔法传承而不是从风格建构的立场来衡量，王羲之书法毕竟是唐代书法的立身之基，因而，王羲之书法在传统承传中的书史地位不容轻易否定。不仅如此，作为托古改制的权威依托，唐代书法的变革运动还需要来自王羲之的偶像庇护，这便在很大程度上可以解释，唐人为何要将张旭、颜真卿、邬彤包括怀素也归于传王谱系的深层心理。至于张旭、颜真卿、徐浩、邬彤、怀素是否真的属于传王一脉已经变得不重要了。[5]

由这个谱系，中唐以后所有名家都归于张旭一脉，而张旭自身也是非常强调书法的正统性的："吴郡张旭言，自智永禅师过江，楷法随渡。永禅师乃羲、献之孙，得其家法，以授虞世南，虞传陆柬之，陆传侄彦远，彦远仆之堂舅以授余，不然何以知古人之词云尔。"[6]

（唐）张旭《严仁墓志》（局部）

张旭这个表白已清楚不过地表明自身书法乃与王羲之为一家眷属。

从书史立场检讨，笔法谱系的编纂难逃人为结撰的嫌疑，其目的是强调笔法的正宗和门派的嫡传，而就唐代流行的笔法谱系传授而言，则是突出强化了以王羲之为核心的笔法传承的正统性，以至连张旭也归于其系谱之中，这在很大程度上也为晋唐一体化结构作了书史张目。不过，需要厘析的是，"笔法传授"尤其是魏晋时期以钟、卫、王为中心的笔法传授无疑是一种真实的历史存在，它并不会因自唐代兴起的人为化的笔法谱系的编撰而被抹杀。

从魏晋至南北朝时期，随着书法的文人化与楷书、行书、草书的成熟，笔法成为文人书法的核心。由此，能否掌握笔法构成文人书法与工匠书法的分野。在这方面钟繇楷书的高度成熟与东晋下层工匠墓志铭砖的拙陋便颇能说明这一问题。由此，掌握与深研笔法便成为魏晋世族引以自贵的法门，也是强化尊显自身文化清流地位的砝码。有理由相信，魏晋王氏书法世族正是因独传钟、卫笔法并在笔法上拓化新变而尽掩谢、郗、庾诸书法世族而独领风骚。王僧虔《论书》说："亡曾祖领军洽与右军俱变古形，不尔，至今犹法钟、张。"

毫无疑问，王羲之在笔法上的创新变革达到他所属时代的顶点。他对在从张芝章草到卫门、钟张一系的民间书法的广泛摄取综合的基础上，创立了新的具有魏晋时代审美特点的笔法体系。这个笔法体系的主体特征在于，彻底消除了隶意，与章草做了彻底的划分。笔法上则由线而点画化，运笔方面则由平动而绞转。绞转笔法的创立，是王羲之笔法的核心，也构成二王帖学的笔法高度。这在他的《十七帖》《丧乱帖》《远宦帖》《二谢帖》《得示帖》中都有显明的表现。甚或可以说，能否认识或体现绞转笔法是判断是否企及二王帖学的一个主要标志。

如果将绞转笔法与内擫笔法作为王羲之笔法的核心笔法，那么，可以发现，即使在王献之笔法中也少有体现。王献之的外拓笔势，强化了草书线条的张力，但却在很大程

度上弱化了线条的内在节奏与线条构筑的绞转之势。王献之的这种外拓笔法随着他在南朝宋齐很长一段时间内,在影响上超过其父而对当时草书造成笼罩。如王慈、王志草书笔法皆受到王献之的影响。可以发现,整个南朝在笔法上是以绞转笔法的渐趋消失为特征的,并呈现出笔法不断弱化衰陋的趋势。到绞转笔法再度出现一直要等到初唐孙过庭的出现才成为可能。到王羲之七世孙智永,笔法上已难守家法,而是启唐法之门,这可称之为二王书法的俗世化。在这方面,智永堪称先行者。不过,相对来说,整个南朝还是由于对二王笔法的传承而处于笔法传承的鼎盛期,尤其是宋齐时代。王慈、王志草书在承传二王草书方面又有所拓化进新。在很大程度上对唐代草书的产生做了书史铺垫。至于二王本身,王献之虽未尽守家法,对绞转笔法有所弱化,但他的外拓笔势,却得力于对其父王羲之内擫笔法的领悟与拓化。也就是说,王献之的外拓笔法是以中含骨力的内擫笔法为依托的。在这一方面,唐人草书实得力于王献之,而从渊源上说也端赖于王羲之。由此,这也可以看出笔法嫡传在笔法传承史上的递进作用。

初唐,由于唐太宗李世民的倡导,独尊王羲之,王羲之尽掩钟繇、王献之而被推为书圣。王羲之的《兰亭序》也被推为最高的元典,为欧阳询、褚遂良等名臣书家所摹效。唐太宗李世民更是珍若拱璧,携之左右。不过,初唐对王羲之的推崇,在审美上无疑偏离了魏晋风韵。立足关陇文化立场,初唐在文化上折中南北,重新振兴儒学,这就决定了初唐在书法上重北派之骨,而轻南派之韵。初唐对六朝玄学的批判便透出此中消息。因而,在塑造王羲之书圣形象的过程中,儒家中和美的理想便强烈渗透进来,从而王羲之被塑成为一个南北兼融、体现儒家中和审美理想的书圣。严格说来,这已不是魏晋玄学化语境中的王羲之。由此,初唐的书风并没有因尊崇王羲之而表现出玄风晋韵,而是更多地体现出法度与规范。像欧阳询、虞世南、褚遂良书法都是极为恪守法度的。三者之中,似乎只有褚遂良尚存有一种逸韵,这突出表现在褚摹《兰亭》上。在《兰亭》传摹本中,相较于定武《兰亭》、神龙本《兰亭》,褚摹《兰亭》超越法度之外而显出潇洒之神。这也是褚遂良在宋代成为米芾心仪效法的典范的原因。

因而,可以说王羲之笔法至初唐,虽经智永由隋至唐嫡传,但却被严重异化了。其主要标志就是绞转笔法的消失。有理由认为,孙过庭《书谱》的出现就是针对初唐学王异化的强烈反拨。《书谱》从理论到实践的双重高度提示出学王门径,并对魏晋风韵进行了新的合乎本源的阐释。在笔法上则恢复与重现了二王绞转笔法典则。而事实上,在二王笔法传承谱系上,孙过庭相较于虞世南并不是谱系中的传脉人物。但恰恰是这并不存在于笔法传授谱系中的边缘化人物却在初唐将魏晋风韵发扬光大,并对二王笔法作了淋漓尽致的发挥,从而力矫初唐学王风气之失。不过,值得注意的是,孙过庭之后,绞转笔法再度消失,而为紧承其后而起的旭素具篆隶古法笔意的草法所取代。在很大程度上,孙过庭之后,绞转笔法的消失,成为后世帖学笔法走向衰颓的一个分水岭。事实上,横亘

宋元明一直到晚清赵之谦出现之前,绞转笔法在帖学史上遁失近八个世纪之久。

唐代之后,"笔法传授"趋于终结,至宋代已无以名家为中心的"笔法传授"现象存在。由此也可以说,晚唐至五代是笔法最为衰陋的一个时期。宋高宗《翰墨志》说:

> 本朝士人,自国初至今,殊乏以字画名世。纵有,不过一二数。诚非有唐之比……岂谓今非若比,视书漠然,略不为意? 果时移事异,习尚亦与之汗隆,不可力回也?

> 本朝承五季之后,无复字画可称。至太宗皇帝,始搜罗法书,备尽求访,当时以李建中字形瘦健,姑得时誉,犹恨绝无秀异。至熙、丰以后,蔡襄、李时雍体制方入格律,欲度骅骝,终以骎骎,不为绝赏。继苏、黄、米、薛,笔势澜翻,各有趣向。然家鸡野鹄,识者自有优劣。犹胜泯然与草木俱腐者。

> 学书之弊,无如本朝,作字真记姓名尔。其点画位置,殆无一毫名世。先皇帝(徽宗)尤喜书,致立学养士,惟得杜唐稽一人,余皆体仿,了无神气。因念东晋渡江后,犹有王、谢而下,朝士无不能书,以擅一时之誉,彬彬盛哉! [7]

从北宋开始,围绕《淳化阁帖》的编纂,宋人试图重建以二王为中心的笔法道统。而这个笔法系统完全靠对魏晋摹本、墨迹的揣讨研悟而无笔法私相嫡传之可能,这使得宋人在笔法的探索追寻上,显得困难重重。黄山谷有诗写道:"世人尽学《兰亭》面,欲换凡骨无金丹。谁知洛阳杨风子,下笔便到乌丝栏。"而对《淳化阁帖》编选者王著的诟病,也使北宋书家对二王书法相对持一种超然间离之态,这尤其表现在苏东坡、黄山谷身上。黄山谷说:"《兰亭》虽真行书之宗,然不必一笔一画为难。譬如周公孔子不能无过,过而不害其聪明睿圣,所以为圣人。不善学者,即圣人过处而学之,故蔽于一曲。今世学《兰亭序》者多此也。鲁之闭门者曰,吾将以吾之不可,学柳下惠之可,可以学书矣。"苏轼除指议王著《淳化阁帖》甄选不精,"选了许多不重要的仿品,甚至很多错误的作品,冲淡和歪曲了王氏传统"外,"苏轼对内府藏品评价也不高,他说他曾于秘府看过墨刻本,他认为除去王献之《鹅群帖》像是真迹外,其他都是唐勾摹本。"[8]这很能说明黄山谷、苏东坡对取法晋人的态度。

由于"笔法传授"道统的中断,在北宋名家一系中,能够上攀魏晋者绝少,而由于能够获睹魏晋传世墨迹的机会也殊罕遘,无奈之下,北宋名家大多近距离地受唐五代杨凝式、李邕、颜真卿的影响。如蔡襄取法颜真卿,苏轼取法李邕、徐浩,米芾取法褚遂良。相较之下,米芾较之苏东坡、黄山谷对晋人的研悟体认要深入得多。这与他富收藏并心仪晋韵有着密切的关系。在他的收藏品中,二王法帖成为无上珍品,"他列举过,他收藏中,他最珍爱的部分即晋代法书"[9]。"余白首收晋帖,止得谢安一帖,开元建元中御府物,曾入王涯家,右军三帖,贞观御府印;子敬一帖,有褚遂良题印。又有丞相王铎家印记。

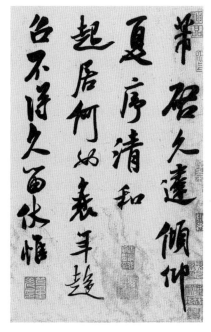

（北宋）米芾《清和帖》（局部）

及有顾恺之、戴逵画《净名天女》《观音》，遂以所居命为《宝晋斋》。"⑩在他的书法藏品中还应有《王略帖》，米称之为神，誉为天下第一书。褚摹《兰亭序》及装为一卷的《晋贤十三帖》。相较于二王，米芾似更为尊崇王献之，他在笔法上也更多地受到来自王献之外拓笔法的影响。他径称"臣刷字"，而讥评沈辽排字，黄山谷描字，苏东坡画字，显示出他在晋法上出时人一头地的自负睥睨心理。米芾作书尚势重韵，这使他取法褚遂良，除体势风格外，笔法上则少受其笼罩。他在笔法上八面出锋，沉着痛快的审美追寻，更多地还是来自晋人尤其是王献之的影响。他对王献之的推崇也一再从他的有关言论中流露出来：

唐太宗力学右军不能至，复学虞行书，欲上攀右军，故大骂子敬耳。子敬天真超逸，岂父可比也？

晋太宰中书令王献之字子敬《十二月帖》。此帖运笔如火箸画灰，连属无端末，如不经意，所谓一笔书也，天下子敬第一帖也。⑪

在北宋四家中，米芾无疑是入古最深的人物。他由唐入晋，于晋韵登堂入室，从而在笔法上迥出时流。细加探究，米芾用笔显然不同于苏东坡、黄山谷，他自称振迅天真，苏轼也称他风樯阵马，沉着痛快。这说明晋人力倡的"势"在他的笔法上有着强烈反映。而他对王献之的心仪，也使他对王献之的外拓笔势有着自然的亲和。此外，在笔法的丰富性上，米芾也超越苏、黄、蔡三家，他对起收笔的体察和转笔的出色把握，都使他在一定程度上延续了晋代绞转笔法。只是由于受唐人的影响，他的笔法已表现出过分与依赖提按平铺的迹象。在这方面他深刻影响了明代的王铎，并开行书摇曳奇变一门，这是继王献之之后，行草炫奇美学的又一拓展。在绞转笔法的丰富性与内在节奏上则远逊孙过庭。这也表明即使像米芾这样的一位笔法大师，在笔法传授道统断裂之际，要上窥晋人古法亦洵属不易。

北宋米芾之后，笔法上呈现出大幅衰退迹象。南宋书家在风格上多沿袭北宋名家，笔法上无新的拓新。至元代赵孟頫，虽号为复古，上追晋韵，力矫宋人，但笔法却为《兰亭序》所囿。赵孟頫认为："魏晋书至右军始变为新体。《兰亭》者新体之祖也。然书家不学《兰亭》，复何所学，故历代咸以为例。"

赵孟頫自己更是身体力行，他一再临习《定武兰亭》，并一跋再跋，以至十三跋。赵孟頫对《兰亭序》的推崇于此可见一斑。赵孟頫于书于画皆以古意相尚，他的名高一代，实将文人画推到一个新的历史高度。而相对于他的绘画，他在书法上的识见是有问题的。王羲之法帖那么多，而且不乏能够真正体现王字魏晋风格韵者，如《十七帖》《得示帖》《丧乱帖》《远宦帖》《二谢帖》等，赵孟頫视而不见，却独耽力于明显带有唐人"法"的痕迹的《兰亭序》以及显系伪作的《快雪时晴帖》，以至一生抖擞不去一个"俗"字和一个"媚"字，此皆误法《兰亭》之误也，此一误，不仅

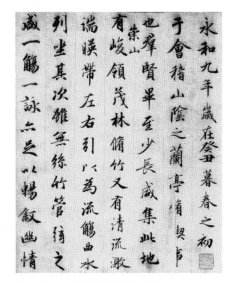

（元）赵孟頫临《兰亭序》（局部）

误了赵孟頫，也误了从元到清的帖学。试想，如果赵孟頫推崇并加以力学的不是《兰亭序》，而是《得示帖》《十七帖》，则赵书肯定会是另一种样子，而以赵书为范式的元明清帖学也就不会妍媚靡弱以至颓废不振了；再进一步假设，如果《兰亭序》不经过唐人的歪曲，而能够保留王羲之原迹的风格精神，则赵孟頫书法及后世帖学也定会成另一种格局。从这个意义上看，《兰亭序》对帖学而言关系至巨，真可谓成也《兰亭》、败也《兰亭》，而不幸的是，帖学的最终命运是败在《兰亭》！

赵孟頫之后的董其昌，一生对赵看不上眼，并一生与赵较劲，但在对《兰亭》的推崇上却是一脉相承。董也是对《兰亭》一临再临，传世《兰亭》临本竟有十余通之多。董书取法较杂，并自认于宋人颇有心得，但他的书法实为唐宋孱弱的混合体，于唐人则实是未着边际，如果有的话，也是从《兰亭序》的异化风格中得到的。此外，对禅宗的耽迷，使董其昌始终以淡意相尚，但这与晋韵又实是两码事。因而颇可玩味的是，董其昌虽一生将赵孟頫视为敌手，但董除了在书法的淡意和松活上较赵书稍胜一筹外，在对《兰亭序》的接受和帖学观念上则是如出一辙。清初书坛，赵、董书风的相继流行，以至同沦为趋时贵书便充分说明了这一点。

帖学的衰败，在很大程度上是由赵孟頫误法《兰亭》造成的，也就是取法不高造成的。将《兰亭》推为"天下第一行书"的神圣化举动，使《兰亭》成为帖学的元典和学王的不二法门，而赵孟頫自身的身体力行和他实际上成为有元一代的帖学宗师，皆使帖学全面走向误区。一个显著的事实是，从元代开始，学帖无不从《兰亭》始，著名书家无不临习《兰亭》，此尤以清代为盛。阮元在《南北书派论》中已指出这一点："元明书家，多为《阁帖》所囿，且若《禊序》之外，更无书法，岂不陋哉！"这里的关键还在于，《兰亭序》实是严重失真的唐人风格，而不是王字的原貌。由《兰亭序》难窥魏晋风韵，这是帖

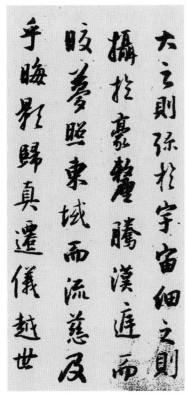

（明）王铎临《圣教序帖》（局部）

学走向衰颓的关捩！

而赵、董由《兰亭》上溯晋法，实乃笔法误读，由此造成其笔法的平庸，而其核心则在于绞转笔法的丧失，即以平动代替绞转，笔法为唐法所囿，趋于简单化。

王铎无疑是宋代米芾之后入古最深的人物。正如沙孟海在《近三百年的书学》中说："一生吃着二王法帖，天分又高，功力又深。居然得其正传，俨然明代的帖学中兴之主。矫正赵孟頫、董其昌末流之失，在于明季可说是书学界的中兴之主。"作为晚明帖学后劲，王铎显然对董其昌乃至赵孟頫的帖学是不满的。他所力矫的就是赵董帖学的泥古不化和软媚不习，由此，王铎独标气骨，崇力尚势，沉雄郁勃，在这一方面，他与黄道周的书法观念完全一致。而黄道周对董其昌的尖锐批评，也未尝不可视做代表王铎的观点："董宗伯衰集，已尽古人之态，而皇索已还，虎踞鸾翔，半归妖媚，其次排比整齐而已。"又说："董先辈法，包举临模之制，极于前贤，率其姿力，亦时难佳。"他主张："书字自以遒媚之宗，加以浑深，不坠佻靡，便足上流矣。"这与王铎崇力尚势的书法美学思想是完全一致的，因而王铎的复古实在讨源，即越过赵董帖学的陷阱，力矫积习，直入魏晋堂奥，还帖学本来面目。当然作为一位极富创造力的天才书家，王铎对二王，还是存在着强烈的超越意识的。

按王铎自述，他年十五即勤力于《圣教序》。他说："《圣教》之断者，余年十五，钻精习之。"现在最早见到的王铎《圣教序》临作，为他写于34岁的《为景圭先生临〈圣教序〉册》。从这件临作中，可以看到，王铎对《圣教序》的精深理解和把握。他并不首重形似，而是注重对《圣教序》内在精神的抉发和气息的传达。在笔墨上，他则更加强化了墨色的浓淡枯湿变化，从而使其临作更具神采。王铎一生倾力二王，中年以后更是念兹在兹。他视王羲之为自家，称"吾家逸少"，"临吾家逸少帖"，可见他对王羲之的尊崇。王铎在《阁帖》上下的工夫，晚明书家无出其右者。他自谓："（铎）日写一万字，自订字课，一日临帖，一日应请索，与此相间，终身不易。"而他的临帖功夫，也让人叹为观止。钱谦益在《王铎墓志铭》中说："视阁诸帖，部类繁多，编次参差，蹙衄起伏，错见侧出，如灯取影，不失毫发。"他说："予书独宗羲、献，即唐宋诸家，皆发源羲、献，人自不察耳。动曰某学米，某学蔡，又溯而上之曰：某虞，某柳，某欧。寓此道将五十年，辄强项不肯屈服。古人字画诗文，咸有矩矱，匪深造博闻，难言之矣。"⑫

目前海内外搜集最全的《王铎书法全集》，其收录王铎传世作品350件，而临作便占了90件之多，其中大多为临二王及《阁帖》作品，几占临作的一半，计有：

临王羲之《采菊帖》《增慨帖》

临王羲之《帖轴》

临王羲之《嘉兴帖》

临王献之、王羲之帖

临王献之帖卷

临《圣教序帖》

临王羲之《瞻近帖》

临《兰亭序并律诗帖》

临王献之《原余帖》

临王羲之《秋丹》《小园》《至吴帖》

临王羲之《永嘉》《敬豫帖》

临王羲之《石审清和帖》

临王羲之《月半念足下帖》

临王羲之《省前书帖》

临王羲之《小园子帖》

临王羲之《丘令帖》

临王羲之帖

草书临王献之帖卷

临王羲之、王献之帖

临王羲之帖

临王献之帖轴

临王羲之《瞻近帖》

临王献之《昨得不快帖》

临王献之《忽动委曲帖》

临王羲之《法和帖》

另外，临作中还包括晋唐一系张芝、王筠、王昙、王僧虔、怀素、褚遂良、唐太宗、王涣之、柳公权、米芾等书家作品。

像王铎这样对古人大量地临摹，不要说在明代，即使在整个书法史上也是极为罕有的。

在王铎的二王临帖中，我们可以注意到王铎试图解决的不同问题和不同着力点。在对王羲之作品的临摹中，他强化了转笔及连绵变化的内在节奏，并突出强调了理性的优雅、节制，肆而不狂，这也是王铎力求从王羲之草书中寻觅的晋韵感；在对王献之作品的临摹中，王铎则强化草书的外拓之势和狂肆之美，虽然他在极力压抑笔触间的外张之势，但草书的张力还是不可抑制地表现出来。他从王献之草书中找到了晋韵与草书张力的平衡点。因而这使他不再能够接受唐人狂草不加节制的一味疏狂，"吾学书四十年，必有深受于吾书者，不知者则谓高闲、张旭、怀素野道，吾不服，不服，不服。"因而，在张芝、怀素作品的临帖中，王铎便极力弱化草纵之势，而试图用晋韵消弭狂草的非理性成分。从中我们也可以找到王铎指斥旭素狂草为野道的合理性依据。

就对二王草书外拓笔势的开拓而言，王铎无疑厥功甚伟，他围绕《淳化阁帖》，将二王草书的晋韵感升华为一种崇高风格，使大草在唐人之后又臻于一种新的美学境界。而其笔法之失，亦在于唐法的阑入，过于注重提按腾挪而缺少绞转笔法，使王铎与米芾一样，都在笔法上走向外放而不是内守。借助外拓的结构，其笔法更是走向过分铺张。归结为一点，这种笔法之失，即是绞转笔法的失传，居于二王帖学笔法核心的绞转笔法的失传对帖学而言无疑是致命的。"孙晓云在《书法有法》中认为：'以不转笔运指模拟延续古人以转笔运指约定俗成的汉字造型和特有的笔画，即求形似，这就是画字。……书法发展到清末，后期碑学实际上已不自觉地进入无法阶段。到康有为《广艺舟双楫》的问世是无法的呐喊和宣言。从理论上肯定了'无法'。"书家从整体上自觉地进入"无法时代"。孙晓云这里所指称的以转笔运指的笔法实即绞转笔法，亦即二王帖学核心笔法；不转笔运指即平动笔法，亦即唐人笔法，赵、董及帖学末流笔法即此。

由上所述，随着魏晋六朝笔法传授道统至唐代的终结，书法笔法开始走向衰颓。北宋以二王帖学相尚，也为帖学道统重建时代，但由于历经晚唐至五代书法衰陋疲敝，继之丧失"笔法传授"嫡脉，而为时代所压制，不能高古。米芾虽号为入古第一流人物，于晋韵别有孤诣，但在笔法则较之晋人古法自有疏失。赵、董帖学对二王的误读则径可视为笔法异化的标志，其关键即在误法《兰亭》。

（明）王铎临《阁帖》（局部）

王铎号为明代帖学的中兴之主。他由《淳化阁帖》、米芾上窥晋韵，可谓集帖学之大成。然所失之处亦与米芾略同，即在晋唐一体化的笔法整合中，没有探得绞转笔法真脉。这种笔法之失当然是由"笔法传授"道统中断造成的，实非个人之力所可超迈和拯溺。

可以看到，"笔法传授"在从魏晋到六朝以至唐代的传授过程中确实起到了延续二王笔法道统的书史作用，并在很大程度上确保了笔法的嫡传性和正统性。从这个意义上说，"笔法传授"无疑是符合书史真实的客观存在。而笔法谱系即对笔法传授历史谱系的结撰编排则可能在很大程度上不可避免地羼入人为的主观成分乃至虚构编造。如钟繇盗韦诞笔法，再如将蔡邕指为"笔法传授"之祖，乃至宋代之后"笔法传授"的结撰都属此类。因而，"笔法传授"与"笔法传授谱系"二者是应该严加区别的。也即是说，由魏晋开启至六朝初唐的笔法传授历史与同一时期或前延或后延的笔法谱系编撰是不应加以混淆而应加以区别的两回事。

其次，"笔法传授"道统的存在，在对书法笔法的嫡传与维护笔法的正统性方面无疑起到了决定性的作用。因而在很大程度上，二王笔法的难度与高度，决定了其在缺乏真迹及笔法嫡传的境况下是很难单凭临摹与想象便能够完全认识与掌握的。这也是六朝之后二王笔法虽经嫡传而难以保持笔法的纯正而渐趋走向衰颓异化的史因所在。

注　释：
① [日]中田勇次郎《中国书法理论史》，天津古籍出版社，1987年，第45页。
② 陈思《秦汉魏四朝用笔法》，《历代书法论文选》，上海书画出版社，1979年，第398页。
③ [日]中田勇次郎《中国书法理论史》，天津古籍出版社，1987年，第42页。
④ 《卫门书派研究文集》张铁民《由卫门书派到王门书派的历史考察》，山西高校联合出版社，1992年，第56页。

卫夫人，《书断》说她是"廷尉展之女，弟恒之从女"，但有的说她是"晋廷尉展之女，恒之从妹"（郑杓、刘有定《衍极并注》，陶宗仪《书史会要》）。查《晋书·卫瓘传》："恒族弟展，字道舒……"由此可知，前者搞错卫恒、卫展的兄弟关系，后者搞错卫恒、卫夫人的长幼关系。

卫夫人继承了卫派书派的艺术传统精神，实践与理论并重，有《笔阵图》传世，又不恪守家法，以开放性的精神接受、融化了蔡邕、钟繇笔法，羊欣说她"善钟法"，陶宗仪说她"受法于蔡琰"。蔡琰从她父亲蔡邕那里接受笔法是很自然的。但卫夫人是在什么关系的背景下受法于蔡琰而得蔡邕笔法的呢？历代笔法传授说均以蔡邕为始，再由蔡琰传钟繇，钟繇传卫夫人，卫夫人传羲之，等等。又说钟繇见蔡邕笔法于韦诞处，苦求不与，诞死，繇盗发其冢得之。据此可谓蔡邕、钟繇为一脉相承的书了。其实不然。钟繇卒于230年、韦诞卒于253年，钟繇何能盗韦诞之冢？蔡琰生卒年，陆侃如考为170年（？）—215年（？），郭沫若在创作《蔡文姬》剧本时考其生年为177年（？），卒年不详。钟繇生于151年，比蔡琰长20岁左右，是长一辈的人，怎能长幼颠倒，反由蔡琰传授笔法呢？所以，与其把钟繇书法渊源归于蔡邕一脉，还不如就把钟繇看作是刘德昇一系，更符合史载。蔡、钟分属两脉，有何不可？卫夫人直接接受钟法，尚缺依据。卫夫人生卒年的272—349年，与蔡琰相差一百年左右，所以她们之间不可发生直接的接受关系。但卫夫人从卫家同门兄长处间接获得蔡邕笔法，是完全可能的，因为蔡琰曾是卫家媳妇。《后汉书·列女传》说蔡琰"适河东卫仲道，夫亡无子，归宁于家"。河东是卫家郡望所在，卫仲道是否是卫觊、卫瓘一房，史载不详，但同属卫氏家族无疑。据郭沫若推算，蔡琰16岁左右嫁到卫家，在这种婚姻关系的基础上，两门世传书法赖以交流结合，是顺理成章的。

⑤ 卢携《临池诀》对张旭草书一脉传承的张扬也真切地说明了这一问题："……旭之传法，盖多其人，若韩太傅滉、徐吏部浩、颜鲁公真卿、魏仲犀。又传蒋陆及从侄野奴二人。予所知者，又传清河崔邈，邈传褚长文、韩方明；徐吏部传之皇甫阅，阅以柳宗元员外为入室，刘尚书禹锡为及门者。言柳公常未许为伍，柳传方少卿直温，近代贺拔员外恕、寇司马璋、李中丞戎，与方皆得名者。盖书非口传手授而云能知，未之见也。"唐卢携《临池诀》，《历代书法论文选》，上海书画出版社，1979年，第293页。

⑥ 同上。

⑦ 宋高宗《翰墨志》，转引自曹宝麟《中国书法全集·北宋名家》第41卷，荣宝斋出版社，2001年。

⑧ [德] 雷德侯《米芾与中国书法的古典传统》，中国美术学院出版社，2008年，第83页。

⑨ [德] 雷德侯《米芾与中国书法的古典传统》，中国美术学院出版社，2008年，第83页。

⑩ [德] 雷德侯《米芾与中国书法的古典传统》，中国美术学院出版社，2008年，第83—84页。

⑪ 米芾《书史》，转引自水赉佑《米芾书法史料集》，上海书画出版社，2009年，第11页。

⑫ 王铎临《淳化阁帖》与山水合卷尾（参见村上三岛编《王铎的书法·卷子篇二》）。

章三　江左风流
节一　表现与表现媒介

● 尺牍
　● 合法性书体
● 章草

　　在魏晋六朝书法自觉中,行草书尺牍取代篆隶成为书法审美的中心,并成为士夫清流寄寓玄理、摽拔志气、立言不朽的方式与手段。而作为表现媒介,在六朝文人书法中,是以尺牍为主要表现载体的。①

　　颜之推作为由南入北的文人,受儒家经艺审美观念及北派轻视书艺观点的影响,对书法——尤其是南派尺牍行草抱有轻视漠然的态度,所以他告诫后人对书艺只须留意,不必过于执着认真。不过,同时他也强调"尺牍书疏,千里面目",表明南方六朝尺牍在文人交往中所具有的重要性。

　　尺牍,古代指书信,亦称翰札、书札。它的产生既与文学的繁盛——重文词有关,同时,就书法本身而言,则与汉简策有着直接渊源关系。牍,即写字的木简,因古代书简约长一尺,故称尺牍。秦汉以来,书法的载体已由先秦甲骨、钟鼎石刻转移至简牍。随着隶变进程的加剧,简牍已成为汉代日常书写形式,无论官方、民间都广泛采用,如西汉时期武威、居延、江淮汉简,其内容既包括官方文书及儒家经典,也有戍卒官吏的日常军务记录。这表明简牍书法在西汉已成为被官方认同的合法性书体。秦俗书为隶,汉正体为隶,西汉汉武帝时期,因擅史书——隶书,获致仕途通达已成普遍社会现象。《汉书·贡禹传》载:

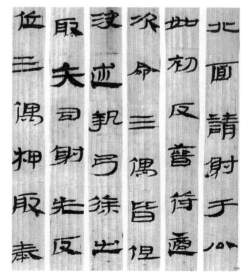

《武威汉简》(局部)

　　何以礼义为,史书而仕宦。

　　在隶书的日常实用书写中,加速了隶草的产生,史书很可能即包括隶草。②

　　在一系列的书法典籍中留下了书体演变进化的雪泥鸿爪。③④⑤⑥⑦

　　书史上所说的稿草,即指隶草——章草,草书实由隶草化出。草书的出现预示着"翰

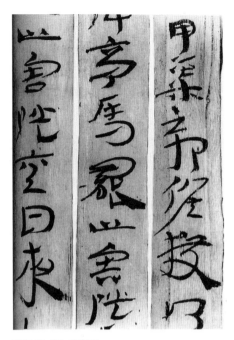

《居延汉简》（局部）

墨之道"生焉，围绕尺牍草法，构成东汉书法的重要现象，当时名家无不以善草著称。

不过，颇为值得注意的是，汉代简牍多出自西北地区，而在草书艺术表现水平上也以西北简牍为高。东汉晚期以来，一流草书家如张芝、索靖、赵袭、罗辉、张昶皆出于河西，而东汉善草书者姜诩、梁宣、田彦和、韦诞皆为张芝弟子，此绝非偶然。

伴随着东汉晚期草书的兴起，书法的实用化与艺术审美功能日渐分离。而随着士阶层与儒学的疏离，士大夫群体之个性自觉日渐强化高涨，草书逐渐与士夫清流的个体文化独立意识相结合。张芝高尚不仕，拒绝朝廷征聘，世称张有道。余英时认为书法之艺术起于东汉而盛于汉季，与东汉士大夫群体自觉过程正相吻合，而草书的任意挥洒，正与其追求自由个性表现相表里。

东汉士子无疑在草书中发现了一种纯粹自足的审美世界，它远离政教伦理和普遍教化，并与仕途出处无关，从而诱发了一种审美集体无意识。而张芝则更将草书引向一种书体创造，"史游制于急就而不之能"，在这方面，张芝对草书的推动要远远超过史游、崔瑗、杜度。张芝草书减省了崔、杜草法的装饰性，强化了草书的规范性与表现性。不过正由于对草书规范化的注重，使张芝草书没有解决草书趋简易、赴急速的问题。这从赵壹《非草书》对东汉晚期草书"难而迟"的抨击中也可明白看出。张芝自己也说过"匆匆不暇草书"的话，说明他写草书也是比较缓慢费时的。

有理由认为，草书是与简牍相伴而生的隶变产物，从西汉至东汉中期的隶变进程一直以简牍为主要载体，由此简牍成为西汉时期一种重要的书法交流方式，这成为尺牍书法的源头。至东汉中后期简牍书则随着纸的普及由简牍向纸楮转移，并成为专门的书体。东汉后期灵帝创立鸿都门学，招致的书家中便有专门以工尺牍闻名的。

梳理考察汉代草书发展，从隶草到尺牍草书，中间明显缺少书史一般所习称的章草环节，也就是说，在隶变的多向分化发展过程中，后世指称的章草有名无实，并不存在。在汉代隶变进程中，演化出隶书正体、稿草，但未见合乎后世理解描绘的章草形态。在南朝之前，也未见章草的名称，最早以"章"名书者，是南朝齐羊欣《采古来能书人名》："瑯邪王廙，晋平南将军，荆州刺史，能章楷，谨传钟法。"但这里的"章"显然并不是指章草。由此可以论断，史游《急就章》包括索靖《出师颂》的章草形态显系后世糅以楷法的伪托之作。

这也就不难理解为什么关于章草的名实问题始终成为书史上众说纷纭、歧义横生、观念最为混乱的问题。实际上，依照章草的定义，在汉代草书史上根本找不到对应的草书形态，也就是说，章草在汉代根本就不存在。即便从整个草书史来看，章草也缺乏一个合法化过程——在汉代用草书言事须经皇帝特诏——草书之名本身便说明了它的非合法性身份。而草书在三国魏吴时期的另一称谓——行狎书，也表明它的非尊贵身份。因而草书只是隶变过程中不自觉的产物，而它之所以能够成为士夫清流青睐的对象，完全是因为人的自觉与文的自觉。魏晋时期，随着儒学礼教的崩溃，魏晋玄学开始占据思想文化的中心，成为文化的主潮，也使得文人士夫掌握了文化话语权。由此文人士大夫的审美趣味和文化价值选择第一次超越了势统，左右引领了时代文化审美潮流。以草书为表现形式，

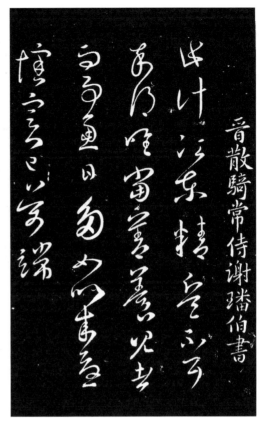

（东晋）谢璠伯书作

以尺牍为载体的书法品藻活动，构成南朝士夫清流的主体审美实践。相较于汉代草书出于游戏冲动和感性体验，魏晋时期草书已成为魏晋书家的自觉文化表达。书法与玄学合流，构成魏晋人物品藻、展示人物之美、追寻个性自由和不朽声名的，与绘画、诗歌并驾的手段。魏晋南朝时期，草书在表面上仍未取得官方正体地位，但与汉代不同的是，草书已成为文人化书体，并由于士夫清流的广泛参与而影响到社会上层。从《淳化阁帖》中可以看出，东晋时上至皇帝、宰相、将军，下至清流，皆无不热衷草书，因而草书已摆脱在汉代"四科不以此求备"的艺之卑微者地位。这个时期，书法政教伦理的实用性功能已全面衰退，至少在士夫清流书家中实用功利书写已占据不到任何地位。由此士夫清流的审美性书写与匠师文吏的实用性书法已划分出严格的界限，东晋碑刻皆出工匠之手，士夫书家则视碑榜之事为贱役而加以拒斥。在东晋，铭石书、章程书皆不为清流所务，只有相闻书——亦称行狎书，即尺牍书法——成为士夫书家的专擅书体。"王献之特精于行楷，不习篆隶。"事实上，在东晋不仅王献之不擅隶，王羲之、王导、卫夫人、谢安、王洽、王洵、王珉等书家皆以行草著称，而不擅隶书。史称所谓擅隶者，只是沿书史以隶为尊的正例而已。[8]

在东晋南朝中，围绕尺牍书法的欣赏创作已成为玄学人物品藻的重要组成部分，从而

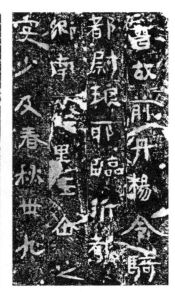

（东晋）《王仚之墓志》

构成一个自足的审美世界，足以别士庶与雅俗清浊，所谓"勿欺数行尺牍，即表三种人身"。

东晋士族书家互相陶染，"至于王谢之族、郗庾之伦，纵不尽其神奇，咸亦挹其风味"。这种围绕尺牍展开的书法活动事实上已成为玄学人物品藻的延伸，也就是说，六朝以尺牍行草创作为中心的士夫书法更多承载的文化内涵是与对自身存在价值的关切联系在一起的。它以超实用的趣味欣赏为所期的目标，由美的观照得出他们对"伦"的判断。尺牍书法远离政教，而系于一己心曲，在其中所传递出的是超越世俗的情怀。"魏晋士人的书法活动，表现为以尺牍为主要的创作形式和欣赏对象，驰骋于由书写不谨的草稿而演变成的草书世界中，而视石刻、榜题等为文史和工师所从事的为贱役。同时在社会玄风和清谈的影响下，书法批评从形式到内容处处呈现为对人物的赏誉和品藻。上述特点使得这一时期的书法无论从创作、欣赏到批评以及理论诸方面，都表现为鲜明的以人为中心的特征。"⑨

注 释：

① 颜之推在《颜氏家训·杂艺篇》中说：

真草书迹，微须留意。江南谚云："尺牍书疏，千里面目也。"承晋宋余俗，相与事之，故无顿狼狈者。吾幼承门业，加性爱重，所见法书亦多，而玩习功夫颇至，遂不能佳者，良由无分故也。然而此艺不须过精，夫巧者劳而智者忧，常为人所役使，更觉为累。韦仲将遗戒，深有以也。

② 启功认为：

汉代草书简牍中的字样，多半是汉隶的架势，而简易地、快速地写出。所以无论一字中间如何简单，而收笔常常出雁尾的波脚。且两字之间绝不相连。直到汉魏之际以至晋代，才有笔画姿态和真书相似，字与字之间有顾盼，甚至有连缀的草字。这容易理解，即是前者是隶体，也即是汉隶的快写体；而后者是新隶体，也即是真书的快写体而已。后人为了加以名义上的区别，对前者称为章草，而对后来称为今草。启功《古代字体论稿》，文物出版社，1999年，第32—33页。

③ "降逮后汉，好书尤盛，曹喜、杜度、崔瑗、蔡邕、刘德昇之徒，并擅精能，各创新制。至灵帝好书，开

鸿都之观，善书之人鳞集，万流仰风，争工笔札。当是时中郎为之魁，张芝、师宜官、钟繇、梁鹄、胡昭、邯郸淳、卫觊、韦诞、皇象之徒各以古文、草隶名家。"康有为《广艺舟双楫·本汉》，上海书画出版社，1979年，第795页。

④"觊子瓘字伯玉，为晋太保，采张芝法，以觊法参之，更为草稿，草稿是相闻书也。"南朝宋羊欣《采古来能书人名》，《法书要录》卷一，人民美术出版社，1984年，第13页。

⑤"（胡）昭善史书，与钟繇、邯郸淳、卫觊、韦诞并有名，尺牍之迹，动见模楷焉。"见《三国志·魏书·管宁传》，中华书局，1982年。

⑥"（北海敬王刘睦）善史书，当世以为楷则。及寝病，帝驿马令作草书尺牍十首。"《后汉书·宗室四王传》，中华书局，1982年。

⑦"钟有三体：一曰铭石之书，最妙者也；二曰章程书，传秘书、教小学者也；三曰行狎书，相闻者也。三法皆为世人所善。"南朝宋羊欣《采古来能书人名》，《法书要录》卷一，人民美术出版社，1984年，第12—13页。

⑧阮元在《北碑南帖论》中道破了这一点：

"唐人修《晋书》，南北《史》传，于名家书家，或曰善隶书，或曰善正书、善楷书、善行草，而皆以善隶书为尊。当年风尚，若曰不善隶，是不成书家矣。故唐太宗心折王羲之，尤在《兰亭序》等帖，而御撰《羲之传》惟曰'善隶书，为古今之冠'而已，绝无一语及于正书、行草。盖太宗亦不能不沿史家书法以为品题。"见《历代书法论文选》，上海书画出版社，2002年，第635页。

⑨林京海《读〈颜氏家训〉论魏晋六朝书法的特征》，见《中国书法全集》卷二十《魏晋南朝名家》，荣宝斋出版社，1997年，第39页。

节二 书论与品评

● 审美转换
● 人物品藻
● 品评

与晋代书论强调意的整体倾向有所不同,南朝书论已超越了对意的泛化体认而进一步由人的内在精神层面上升到主体审美的建立。可以说,晋代书论借重玄学只解决了人格本体问题,而对书法的审美抉发则处于一种启蒙状态;当然人的自觉是艺术自觉的内在依据,但应该看到,二者的产生并不是同步的,它需要一个生成转换过程,而这一书法审美转换直到南朝才得全面实现。

在南朝大量书论如羊欣《采古来能书人名》、王僧虔《论书》、袁昂《古今书评》、萧衍《古今书人优劣评》、庾肩吾《书品》中,对意的抽象把握已为对书法的内在审美范畴的知觉把握所取代。而这些审美范畴的建立无不导源于魏晋玄学的人物品藻。魏晋玄学的人物品藻凸现了人的主体价值并直接将生命本体导入审美经验领域,从而人本身也成为独立的审美对象——人的才性、道德、风度、襟抱、言语、举止都获得审美价值,这在《世说新语》中全面反映出来:

殷中军道右军:清鉴贵要。

王右军目陈玄伯:垒块有正骨。

庾公曰:卫风韵虽不及卿诸人,倾倒处亦不近。

时人目王右军,飘若游云,矫若惊龙。

嵇叔夜之为人也,岩岩若孤松之独立;其醉也,傀俄若玉山之将崩。

魏晋南北朝书论			
朝 代	著 者	篇 目	著 录
曹魏	钟繇	《用笔法》	
西晋	成公绥	《隶书体》	《成公子安集》
西晋	卫恒	《四体书势》	《晋书·卫恒传》

（续表）

朝 代	著 者	篇 目	著 录
西晋	索靖	《草书状》	《晋书·索靖传》《墨池编》《书苑菁华》
东晋	卫铄	《笔阵图》	《书苑菁华》《法书要录》
东晋	王羲之	《自论书》《笔势论十二章并序》《题卫夫人〈笔阵图〉》后《记白云先生书诀》	《书苑菁华》《法书要录》
南朝宋齐	羊欣	《采古来能书人名》	《法书要录》《墨池编》
南朝宋齐	王僧虔	《书赋》《论书》《笔意赞》	《墨池编》《书苑菁华》
南朝宋	虞龢	《论书表》	《墨池编》
南朝齐梁	陶弘景	《与梁武帝论书启》	《法书要录》《书苑菁华》
南朝齐梁	袁昂	《古今书评》	《法书要录》
南朝齐梁	萧衍	《古今书人优劣评》《草书状》《观钟繇书法十二意》	《法书要录》《书苑菁华》
南朝齐梁	庾肩吾	《书品》	《法书要录》《佩文斋书画谱》
北朝梁隋	颜之推	《颜氏家训·杂艺篇》	《颜氏家训》
南朝梁	庾元威	《论书》	《法书要录》
南朝宋	萧子云	《萧子云启》	《法书要录》
南朝陈	智永	智永题右军《乐毅论后》	《法书要录》
北魏	江式	《论书表》	《法书要录》《墨池编》《书苑菁华》
北魏	王愔	《古今文字志目》	《书苑菁华》《图书集成》

正始玄学所孕育出的人物品藻是对东汉政治性品藻的一次转化，这种转化本身所蕴含的思想史的意义自不待言。魏晋庄禅一体化的哲学意义正在于对东汉粗陋谶纬神学目的论的冲击和荡涤，它的思想宗旨和根据目的都针对儒学这个潜在对象。因此，不论王弼、何晏与郭象、向秀、裴颀在玄学认识论上有什么不同，他们最终的目的都是以玄学人格本体论来取代儒学的宇宙本体论。"对自我第一的肯定，对外在标准（包括权势名利）的鄙视，不管实际是否做到，在当时哲学上却非常重要。人（我）的自觉成为魏晋思想的独特精神，而对人格作本体建构，正是魏晋玄学的主要成就。"①徐复观在《中国艺术精神》一书中论到东汉人伦鉴识之风及魏晋玄学时，曾对其学理及审美嬗变作了精辟的论述，认为魏晋玄学与东汉政治性品藻之风密不可分。他说："东汉末年，人伦鉴识之风大盛，其中最著者为郭林宗，据《林宗别传》，他曾'自著书一卷，论取士之本末，行遭乱亡失'。后来刘劭著了一部《人物志》，可以说是此一风气下的结晶。"②

魏晋玄学人格本体论所建立起的艺术化人生观念构成魏晋士人的生命情调，人物品

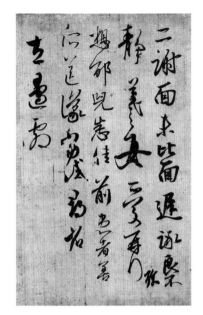

（东晋）王羲之《二谢帖》

藻即是这种艺术人生观在审美经验领域的投射。

南朝书法品评模式主要受到魏九品中正制及玄学人物品藻的影响，这构成南朝品第、品藻两种书法品评模式建立的思想渊源。不过就南朝书法品评而言，即便是品第模式也融入了强烈的玄学意味，这说明在玄学思潮笼罩下脱离精神主体而仅仅对书法作机械的品第几乎丧失意义。书法审美既因主体的参与而获得价值，则对书法的审美观照也必须融入生命主体意识，这构成南朝书法批评的理论基调。南朝书法品评模式的建立始自袁昂。袁昂《古今书评》一卷系奉敕之作，系统品评自秦汉至魏晋书家二十五人，而对张芝、钟繇、王羲之、王献之尤为推崇，并由此开启"四贤论辨"批评格局。同时在《古今书评》中，人物品藻"目"的方法得到广泛的运用：

> 王右军书如谢家子弟，纵复不端正者，爽爽有一种风气。
> 王子敬书如河洛间少年，虽皆充悦，而举体沓拖，殊不可耐。
> 羊欣书如大家婢为夫人，虽处其位，而举止羞涩，终不似真。
> 张伯英书如汉武帝爱道，凭虚欲仙。

袁昂的书法品藻方式在萧衍的《古今书人优劣评》中得到承袭，甚至品评内容也基本相同：

> 张芝书如汉武帝爱道，凭虚欲仙。
> 羊欣书似婢作夫人，不堪位置，而举止羞涩，终不似真。

与袁昂、萧衍书法品藻方式不同，庾肩吾的《书品》采用了魏九品中正制的品第方式。他在《书品》中系统胪列自汉至齐梁书家一百二十三人，将其分为三品九等——上上品、上中品、上下品；中上品、中中品、中下品；下上品、下中品、下下品。品第方式在艺术领域的运用并不是一个孤立的现象，同时期的《古画品录》《诗品》也都运用这一方式进行艺术品评。虽然所采用的品级不同，但都可视作"九品中正制"这一曹魏政治官人法在艺术领域的同构移置，至袁昂、萧衍的书法品第方式向人物品藻方式转化。在这之后，品第、品藻方式整合为从形式到内容的有机统一体，构成书法理论批评的"原型"。从唐代李嗣真的

《书后品》、张怀瓘《书断》,直至清代
包世臣《艺舟双楫》、康有为《广艺舟
双楫》,横跨上千年的书法理论历程,
基本上并未摆脱六朝书论的模式。

　　南朝袁昂、萧衍的书法品评与
同时期的《世说新语》《诗品》《古画
品录》处于同一种玄学的文化氛围
内,这使得袁昂、萧衍的书法品评尤
其强调玄学化的"神鉴",即遗貌取
神的直觉把握。这正是玄学化品鉴
的精髓所在。在这一方面,它不同于
东汉崔瑗、蔡邕的《草书势》《篆势》,
后者只是将书法与自然物象作表面
的形象类比。崔瑗、蔡邕书论虽然也
体现出书家主体审美意识,但其主体

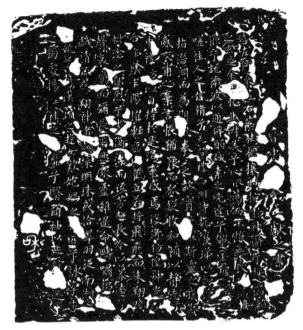

（东晋）王献之《玉版十三行》

审美精神是外化的而不是内倾的,因此在《草书势》《篆势》中,书家主体精神与书法对象
之间是分离的——主体审美只停留在法天象地的取象层次而没有实现书法审美的内在超
越。萧衍、袁昂的书论则突破了有形象限,其批评方式是直觉点悟式的,突出强调书法内
在的神韵、骨气,而形象则仅起到传神的作用。随着"象"在书法审美经验领域地位的下
降,书法审美突破有形限阈,而进入一种文体自由的审美境界。"情""神采""风韵""骨""气"
等审美范畴也随之建立起来,并构成后世意境论的先导,这标志着南朝书论与品评的内在
超越。

　　（一）"气""骨"
　　在南朝书论中,"气"构成一个重要的审美范畴。"气"作为一个哲学范畴在先秦也被
称做"元气","气"与"道"共同构成宇宙本源,只不过"道"表现为形而上的精神本体,而
"气"则构成宇宙的物质本源:

　　有一而有气,有气而有意,有意而有图,有图而有名,有名而有形。
　　道始生虚廓,虚廓生宇宙,宇宙生元气。

　　在孟子哲学中,"气"由宇宙物质本源转化人的生命主体精神:

　　我善养吾浩然之气。……其为气也,至大至刚,以直养而无害,则塞于天地之间。其

为气也,配义与道;无是,馁也。是集义所生者,非义袭而取之也。

魏晋时期,"气"作为审美范畴在曹丕《典论·论文》中得到运用,它被用来指称作家基于个性气质的创作风格:

文以气为主,气之清浊有体,不可力强而致。譬诸音乐,曲度虽均,节奏同检,至于引气不齐,巧拙有素,虽在父兄,不能以移子弟。……徐幹时有齐气……孔融体气高妙。

"气"作为审美范畴,在南朝书论中,也得到确立。在南朝书论中,气明显地含有宇宙本源及生命意志的含义:

书之气,必达乎道,同混元之理。
爽爽有神,骨气洞达。
王右军书如谢家子弟,纵复不端正者,爽爽有一种风气。
　　　　　　殷均书如高丽使人,抗浪甚有意气。

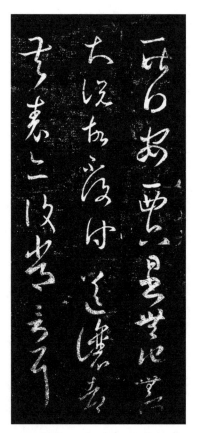

(东晋)王羲之《安西帖》

"气"构成书法的本源规定——既体现为书法的形式规定,也构成书法的精神规定,也就是说,"气"最终要体现出宇宙大化与生命意志的内在契合,这构成南朝玄风下的审美要求。由此,"气"冲破了书法的有形象限,而使书法在生命的运动中体现出崇高精神的律动。

"骨"作为书法审美范畴确立于晋代。卫夫人在《笔阵图》中首次提出"骨"的概念,但在卫夫人书论中,"骨"还没有被赋予一种人格化的生命精神,而仅是指一种内倾化的笔力。至南朝,在玄学人物品藻风气的影响下,"骨"的概念发生了审美变化,"骨"成为书法内在生命力的表征:

卫恒字巨山,瓘之仲子,官至黄门侍郎。瓘尝云,我得伯英之筋,恒得其骨。王献之晋中书令,善隶稿,骨势不及父,而媚趣过之。
爽爽有神,骨气洞达。

从东汉开始,书法宇宙本体论逐渐向人格本体论演化,由此,"象"被"势""力""神采"所取代。到南朝,"神采论"正式确立并演化出"气""韵""妙"等审美范畴,而"势""力"则为"骨"所取代,"骨"成为联结书家主体精神——"气""韵"与书法内在生命力——"势""力"的中介,并由此构成"骨气""风骨"这些独立的审美范畴。

"气"构成书法宇宙大化的物质本源,而"骨"则构成书法的内在生命力。因此,在南朝书论中,气、骨被合称为"骨气"。骨气成为书法生命意志和形上精神的象征,它内蕴于人格本体,并诉诸道德美感,而趋向人性崇高的塑造和守护。骨气之美乃在于它表现出书法在时空运动中的生命力的周流衍化和对人格本体的无限关注。

(二)"神采""韵"

"神采"这一书法审美范畴早在东汉便由蔡邕提出,但在蔡邕书论中神采与形质尚处于同等的地位,至少还未将神采与形质对立起来。因此,蔡邕在强调书法须"沉密神采"的同时便接着指出"为书之体,须入其形"。到南朝时期"神采"才被突出强调,并直接取代形质,从而神从形中完全独立出来,这不仅表现在南朝的书法批评中,在文学绘画领域也都对"以形写神"作了突出强调:

> 书之妙道,神采为上。
>
> 骨气洞达,爽爽有神。
>
> 古人云:形在江海之上,心存魏阙之下,神思之谓也,文之思也,其神远矣。
>
> 恺之每画人成,或数年不点睛,人问其故,答曰:"四体妍蚩,本无于妙处,传神写照,正在阿堵中。"

南朝书法批评对"神"的强调直接导源于玄学人物品藻,也就是说只有通过"神鉴"才能洞彻幽微,穷理尽性:

> 盖人物之本,出乎情性。情性之理,甚微而玄;非圣人之察,其孰能究之哉?凡有血气者,莫不含元一以为质,禀阴阳以立性,体五行而著形。苟有形质,犹可即而求之……虽体变无穷,犹依乎五质。故其刚、柔、明、畅、贞固之征,兼乎形容,见乎声色,发乎情味,各如其象。
>
> 夫色见于貌,所谓征神。征神见貌,则情发于目。
>
> 物生有形,形有神精;能知精神,则穷理尽性。性之所尽,九质之征也。

由此,这种对人的内在意蕴的"神鉴",反映到南朝书法批评中,便是对书法脱略形象的"神""韵"的强调。"神""韵"象征着对有形象限的超越和对内在审美自由的获得,

这使书法摆脱了形质、功夫的外在束缚而达到一种主体自由的畅神境界。

在南朝书法美学范畴中，虽然没有出现"韵"的审美概念，但可以说，这个时期的书论无不体现出对"韵"的追慕，这可视做玄学人物品藻尤重韵致在书法审美上的表现。可以看到，在这个时期的文献中，对"韵"的人物品藻，描述比比皆是：

《世说新语·品藻》："颜性弘方，受乔之有高韵。"

《世说新语·赏誉》："孙兴公为庾公参军，共游白石山，卫君长在坐。孙曰：'此子神情都不关山水，而能作文。'庾公曰：'卫风韵虽不及卿诸人，倾倒处亦不近。'孙遂沐浴此言。"

《晋书·郗鉴传》："乐彦辅道韵平淡，体识冲粹。"

《宋书·王敬传》："敬弘神韵冲简。"

《齐书·周颙传赞》："彦伦辞辩，苦节清韵。"

《梁书·陆杲传》："舅张融有高名，杲风韵举动，颇类于融。"

《南史·王钧传》："其风清素韵，弥足可怀。"

《向秀别传》："秀字子期，河内人。少为同郡山涛所知，又与谯国嵇康、东平吕安友善，并有拔俗之韵。"

由于"韵"构成魏晋玄学人物品藻的一个重要审美概念，因此，导源于人物品藻的书法品评便无法回避"韵"的审美影响。在南朝书法批评中，对"韵"的审美描述往往用"神"来表述——在后世"神""韵"，则被整合为一个独立审美概念——"神"维系着大自然与人的内在契合，由于"韵"的渗透，使"神"从东汉宇宙本体论的象喻中独立出来，愈益内倾化，从而显示出书法本体的内在超越。

在南朝书论中，形式范畴的技法论已失去存在的价值，"神""韵"成为最高审美范畴，而这无不导源于魏晋玄学人格本体论的确立。源自人格本体论审美范畴的"神""韵"将书法从形式法则的物化束缚中解脱出来而成为一种审美自由的象征和隐喻。"神""韵"在南朝书论中构成两个极具张力的审美范畴，这个时期对书法审美"清""简""淡""远""雅"的追求，都无不导源于"神""韵"两个审美范畴。

南朝庄玄合流的书法审美观直接建立在反叛儒家中庸美学的基础之上。儒家中庸美学对规范及政治道德伦理的强调给书法艺术的变革设置了极大障碍。东汉赵壹《非草书》便代表了儒家中庸美学的思想倾向。魏晋玄学作为对东汉儒学的反叛，"使晋人得到空前绝后的精神解放，晋人的书法是这自由的精神人格最具体最适当的艺术表现"。因此，南朝书论始终维系在对生命本体的内在自由的遵循上。对宇宙本体和生命本体的二极观照构成南朝书论的核心。"神""韵"便是这种源于生命本体的内在审美自由与宇宙本体外在契合、超越的审美象征。这种审美自由的本体规定和价值选择，使"神""韵"走向对人工

法则的反叛,在庾肩吾《书品》中,张芝、钟繇、王羲之被推为上上品,而他们的书法创作无不表现出"神"与"天然"的审美特征。位列下下品的二十三位书法家则无不为技巧工夫所围而缺少"天然"的韵致、神采:

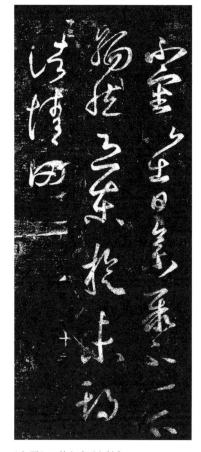

（东晋）王羲之《不审帖》

> 此二十三人,皆五味一和,五色一彩。视其雕文,非特刻鹄,视其下笔,宁止退响,遗迹见珍,余芳可折,诚以驱驰并驾,不逮前锋,而中权后殿,各尽其美,允为下之下。

可以看到,在南朝书论中,工夫、技巧作为形而下的法则已遭到彻底摒弃,因此,是"神""韵"而不是技巧、功夫构成南朝书论的主旨。

（三）"妙"

在南北朝书论中,"妙"构成一个重要的审美范畴。它的发生机制与魏晋庄禅一体化的玄学背景密不可分。朱自清阐释"妙"写道:

> 魏晋以来,老庄之学大盛,特别是庄子,士大夫对于生活和艺术的欣赏与批评也在长足的发展,清谈家也就是雅人要求的正是那"妙",后来又加上佛教哲学:更强调了那虚无的风气,于是乎众妙层出不穷。在艺术方面,有所谓的"妙诗""妙句""妙楷""妙音""妙舞""妙味",以及"笔妙""刀妙"等。在自然方面,有所谓"妙风""妙云""妙花""妙色""妙香"等。又有"庄严妙士"指佛寺所在;至于孙绰《游天台山赋》里说到"运用自然之妙有",更将万有总归于一"妙"。在人体方面,也有所谓"妙容""妙相""妙耳""妙趾"等。至于"妙舌"指会说话,"妙手空空儿"(唐裴铏《聂隐娘传》)和"文章本天成,妙手偶得之"(宋陆游诗)的"妙手",都指的手艺,虽然一个是武的,一个是文的。还有"妙年""妙士""妙容""妙人""妙选"都指人,"妙""妙绪""妙语解颐"也指人。"妙理""妙义""妙旨""妙用"指哲学,"妙境"指哲学,又指自然与艺术;哲学得有"妙解""妙觉""妙悟";自然与艺术得有"妙赏";这种种又靠着"妙心"。

从朱自清对"妙"的描述中,可以看到,"妙"渗透到魏晋南北朝生活艺术各个领域,构成玄学化的艺术致思和内倾化的审美境界。"妙"作为审美范畴是从先秦哲学范畴演绎

过来的。在《老子》哲学体系中,"妙"是与道联系在一起的,它的本义是指道的最高境界。

> 常无,欲以观其妙;常有,欲以观其徼。此二者,同出而异名,同谓之玄,玄之又玄,众妙之门。

> 古之善为道者,微妙玄通,深不可识。

道作为宇宙本体是虚无的,因而它玄之又玄,不可把握,存在于而又绝对游离于一切实体之中或之外,成为一切变化的总门——众妙之门,而"妙"便是道的这种形上性质的抽象表述。

至南朝,"妙"从哲学范畴向美学范畴转化,构成南朝书法批评的重要审美范畴。在南朝书论中,"妙"被描述为一种超绝形象、难以言传的审美境界,它不能靠逻辑分析来知觉把握,而必须靠顿悟来体认:

> 夫书者,玄妙之伎也,若非通人志士学无及之。

> 骨丰肉润,入妙通灵。

> 臣闻爻画既肇,文字载兴,六艺归其善,八体宣其妙。

> 子敬泥帚,早验天骨,兼以掣笔,复识人工,一字不遗,两叶传妙。

"妙"作为玄学化的审美致思,它显示出对外在形象的脱离和对内在精神意蕴的持存,从而超脱有形象限,成为一种超时空、非实体的存在。"若构以物体,则未见精粹,若取之象外,方厌膏腴,可谓微妙也。"南朝书论对"妙"的重视,表明这个时期书法理论已不满足于从外在形质把握书法,而是超脱有形象限,追求一种象之外致。由于"妙"直接从哲学范畴移植到美学范畴,因而"妙"较之"神""韵"更具有微妙玄通的抽象意味,并且更能体现出本土美学的审美特征。

受魏晋玄学的影响,南朝书法理论已完成由宇宙本体论向人格本体论的转化。"妙"作为审美范畴,便是这个时期庄禅一体化的产物。由此,"妙"始终维系着的是人的主体的解放,而不是对外在偶像的膜拜。它超脱功夫与技巧的规约,而成为心灵的自由审美表现,这在庾肩吾的书论中有明确的表述:

> 敏思藏于胸中,巧态发于毫铦。詹尹端策,故以迷其变化;《英》《韶》倾耳,无以察其音声。殆善射之不注,妙斲轮之不传。是以鹰爪含利,出彼兔毫;龙管润霜,游兹蚕尾。学者鲜能具体,窥者罕得其门,若探妙测深,尽形得势,烟花落纸,将动风采,带字欲飞,疑神化之所为,非世人之所学。

　　南朝书法理论反对儒学对书法的功利化要求,而倡导书法的自由审美表现。由此,基于天才气质的悟性的抒发和对规则的破除便构成南朝玄学书论与儒家中庸书论的最大对立处。"妙"所显示出的"神化之所以,非人世之可学"与儒家中庸美学的文质彬彬、尽善尽美,相去已成霄壤。"妙道玄化,独发天机,于天地之外,别构一种灵气,使审美趋于蹈虚揾影,超旷空灵",从而使南朝书法理论实现了本体的超越。

　　在理论批评史上,书法品评模式及"气""骨""神采""韵""妙"诸多审美范畴的建立,构成南朝书论的中心语境。这是魏晋玄学文化参与下的产物,魏晋玄学人物品藻及对生命主体的关注,导致南朝书论的人格本体论倾向。表现在书法品评中,即运用象喻和直觉点悟而不是借助理性分析和逻辑推理来对书法进行整体把握。这种书法批评方式,在以后往往招致非议,被认为是古典书学缺少体系和理性分析的表现,这种来自西方美学立场的指责忽视了书法审美活动阐释的非形式化与活感性和诗意化特征。事实上,书法作为抽象化的象征符号,其审美阐释难以诉诸形式化揭橥。而书法本体所隐喻的宇宙精神与生命意识更是无法靠理性分析来知觉把握。由此,南朝书论的人物品藻便成为诗意化审美的有效阐释机制。可以说,南朝书论最终表达的是对书法本体的生命关怀。

注　释:
① 李泽厚《美的历程》,文物出版社,1989年。
② 徐复观《中国艺术精神》,华东师范大学出版社,2005年,第91页。

节三 《千字文》：书法的元典

● 重要一环

● 僧侣精神

● 传王大宗

　　《千字文》在中国书法史和小学史上皆占有重要地位。在书史上，它是笔法门派、家法传授的重要文本，各家各派皆借重《千字文》以广大家法门派，二王书风便是凭借智永《千字文》得以广泛撒播。自隋唐以来，历代大家皆有《千字文》传世。在小学史上，《千字文》是影响巨大的童蒙读本，与《三字经》《百家姓》合称"三百千"。"唐宋以来，《千字文》广为流行，背诵《千字文》被视为识字教育的捷径。《千字文》的续广增编，宋元以来不下于数十种。如《续千字文》《广易千文》《叙古千文》《正字千字文》等。"而就其在书史上的影响而言，《千字文》《急就章》堪称双璧。

　　据传《千字文》共有三种传本，一为临钟繇的《古千字文》，一为萧子范所撰《千字文》，一为梁周兴嗣撰《千字文》，前二本皆已失传。今传周兴嗣撰《千字文》是奉梁武帝命敕撰。传"梁武帝从王羲之遗书中摭取不重复千字，每字片纸，杂碎无序，命散骑侍郎给事中周兴嗣编为韵语，周一夕缀字成文进上，鬓须皆白"（《尚书故实》）。从书法史的角度言之，周兴嗣所传只是其编撰的《千字文》韵语，而梁武帝所集王羲之千字，却并没有靠周兴嗣《千字文》韵语传世，从这个意义上说，周兴嗣所传《千字文》只传下文词，而没有传下书法。因此，就书法而言，周兴嗣所撰《千字文》也已经失传了。在从汉魏到隋唐的《千字文》传播史上，智永《千字文》是一个关键。它承上启下，起到了衣钵承传的作用。智永《千字文》的底本很可能即是依据周兴嗣次韵，梁武帝集王羲之《千字文》所书，它虽然不是临写，因而没有能够保留其原作风格，但智永却通过大量书写《千字文》，使《千字文》得以广泛传播。如果没有智永《千字文》传世，《千字文》很可能遭逢失传的厄运。

　　在六朝传王一脉中，智永《千字文》无疑占有重要地位并起到关捩作用。联系到智永身处陈、隋间，二王书法衰落，至隋朝更是为碑刻一统天下的情势，智永的作用和地位更是不可小觑。实际上，在唐代之前，二王一脉系于智永一身，而智永《千字文》作为书史最早传世的《千字文》文本，无疑开启了隋、唐崇王的先河，并从笔法上对唐、宋、元、明、清一千多年帖学产生了极大影响。

　　从隋代书法来看，碑刻占据书法创作的中心地位，北派压倒南派，南派书法在隋代几无任何地位。隋代有影响的书家薛道衡、房彦谦、丁道护皆以擅碑著称，由此南派书法历

天地玄黃，宇宙洪荒。日月盈昃，辰宿列張。寒來暑往，秋收冬藏。閏餘成歲，律呂調陽。雲騰致雨，露結為霜。金生麗水，玉出崑岡。劍號巨闕，珠稱夜光。果珍李柰，菜重芥薑。海鹹河淡，鱗潛羽翔。龍師火帝，鳥官人皇。始制文字，乃服衣裳。推位讓國，有虞陶唐。弔民伐罪，周發殷湯。坐朝問道，垂拱平章。愛育黎首，臣伏戎羌。遐邇壹體，率賓歸王。鳴鳳在樹，白駒食場。化被草木，賴及萬方。蓋此身髮，四大五常。恭惟鞠養，豈敢毀傷。女慕貞絜，男效才良。知過必改，得能莫忘。罔談彼短，靡恃己長。信使可覆，器欲難量。墨悲絲染，詩讚羔羊。景行維賢，克念作聖。德建名立，形端表正。空谷傳聲，虛堂習聽。禍因惡積，福緣善慶。

（隋）智永《千字文》（局部）

（隋）《太仆卿元智暨夫人姬氏墓志铭》（局部）

经宋、齐、梁、陈至隋代趋向全面衰落，这是隋代统治者立足关陇文化立场，在书法审美价值选择上重北抑南所致，因而北派碑刻一系便取代南派二王一系占据了书法正宗地位。在这种情势下，王羲之一脉实际便处于濒临失传的危险。当时永禅师见古法渐没，为了复兴书风，遂以右军为范本。因而智永在隋代的出现，具有反拨时风、承递弘扬王羲之魏晋书脉的意义。这也是智永积三十年之功，书八百本《千字文》分送浙东各寺的意义所在。由此可以说，王羲之帖学一脉，在陈、隋间赖智永而不坠。《千字文》为初中唐诸家欧阳询、褚遂良、张旭、怀素、李怀琳、高闲等衣钵相传，对唐代书法产生了重大影响。对此，熊秉明在《中国书法理论体系》一书中有过中肯精辟的分析："在书法传授继承上，他（智永）是重要的一环。包世臣在《述书下》曾着重地讲道：'唐韩方明谓八法起于隶字之始，传于崔子玉，历钟王以至永禅师者，古今书学之机栝也……在承先上，他继承了蔡邕、钟王，在后启上，他把书法传给虞世南，启发了唐书法家的第一代人物，这是纵的方面。横的方面，他写过《千字文》八百本散给江南诸寺，这些《千字文》显然是给人们，特别是抄经的僧徒作范本用的，对当时一定有相当大的影响，对后世影响则是有记载可查的，张旭、孙过庭、欧阳询、褚遂良、怀素诸人都临过，宋元明书家也都临过，所以智永是在书法教学上起过示范作用的重要人物。"

就笔法及书法风格而言，智永《千字文》是贴近王氏家风的。正如苏东坡在《跋叶致远所藏禅师千文》中所说："永禅师欲存王氏典型以为百家法，故举用旧法，非不能出新意求变态也，然其意已逸于绳墨之外矣。"在苏轼看来，智永《千字文》旨在为后世垂立王羲

（隋）《妙法莲华经卷》（局部）

之书法典范，因而率沿王氏法脉，不求新变，然此非不能求异态矣。这无疑是苏东坡立足北宋尚意书风求变立场而发。事实上，智永的《千字文》相较于王羲之书风，已体现出书法时代审美变化。在笔法风格上明显受到齐梁王氏一门书风如王慈、王志、王僧虔的影响，而与魏晋王羲之书风有了较大的差异。智永为王羲之七世孙，距王羲之时代已逾三百年，中间又经历了齐梁时代王羲之书风举世中衰，在这种情势下，智永要完全嫡传王羲之书风而不受时代书法审美思潮的影响是根本不可能的。因而我们在智永《千字文》中便发现了一种鲜媚丰肥、温润精密，有别于王羲之而近于齐梁书风的审美风格特点，后世概述为"智永得右军之肉"。肉者，丰肥是也。

　　由于受齐梁书风的影响，智永《千字文》在笔法上也表现出自身的特点，这就是苏轼指出的"深稳"。笔法上没有王羲之骨力弥漫的洞彻及充满内在节奏变化和张力的绞转笔法，多平动，重藏锋回护，绵密而醇厚。智永《千字文》笔法对初唐书法产生了巨大影响，它不仅直接为虞世南所受授，成为初唐传王主脉，并对后世帖学，尤其是赵孟頫、董其昌产生重大影响。赵孟頫帖学笔法在很大程度上即来源于智永。在这一方面，智永《千字文》笔法有异于传世王羲之手札，而近于《兰亭序》。在20世纪60年代"兰亭论辨"中，郭沫若即认为《兰亭序》是出自智永伪托。他说："像这样一位大书家是能够写出《兰亭序》来的，而且他也会作文章。不仅《兰亭序》'修短随化，终期于尽'的语句很合乎禅师的口吻，就其时代来说，也正相适应，因此我敢肯定，《兰亭序》的文章和墨迹就是智永的伪托。"①郭沫若的观点对现代有些学者如史树青、熊秉明影响很大。熊秉明在《关于〈兰亭序〉真伪问题的一个假定》中即认为："唐太宗所得到的《兰亭序》是智永的临本，而今天所存的神龙本（或谓冯承素所摹）即是此临本的摹本。"②而有的学者也认为，《兰亭序》远离王羲之而接近了智永，"所谓媚的成分正是智永所带进去的，若干字竟和智永的无别"。当然上述观点只能说是一种推测和假定，仅是一家之言，并未形成定论。

（唐）欧阳询《千字文》（局部）

智永《千字文》另一个令人感兴趣的问题是，他的《千字文》与佛法即宗教情怀的关系，或者换个说法，智永书法是否体现出一种佛教精神。因为有学者认为在智永《千字文》中，并未体现出一种禅味和宗教情怀，这无疑是颇使人疑惑的。对此熊秉明在《中国书法理论体系》中，有着一段深入的论述："他的书法和佛法究竟有什么关系，我想可以这样说，他是一个诚笃的大僧，其专心致志于书法和他的僧侣生活一致，但这一致是外在的。他的书风和一般佛经抄本风格颇不同，他热衷于书法，而自己并不抄经。《宣和书谱》记载当时御府所藏智永二十三种帖，其中有《千字文》十五种，杂帖七种，临王羲之《言燕帖》七种，竟没有一种是佛经，说他全然不关心抄经吗？却又不然，他的意图是要把自己的书法立为抄经僧的模范，所以写了八百本《千字文》散给江南诸寺，这当然比亲自抄经更有助于佛法的传布。究竟这八百本《千字文》有没有深入地影响陈隋时代抄经书体呢？这是个有趣的问题，目前难于答复，似乎智永的影响在纯书法领域大于纯抄经领域。另一个问题是，智永的书体是否能代表佛教精神？写佛经和写儒家经典、文学辞章，在书法风格上有什么不同？这一点似乎智永并未注意到。他的书风鲜媚，决无寐静淡泊，更无冷峻苦修的意味。他只是追求一种形象优美的字体。书家意识到要把书法和佛家精神结合，是禅宗风行以后的事，我们可以说他是一个过着僧徒生活而献身纯艺术的书法家。"③

熊秉明以上对智永书法的分析不无道理，但也并不尽然。作为高僧的智永其僧侣精神虽然并未与其书法达成深层的一致，将书法施之于宗教践履，而是更多地表现为一种弘

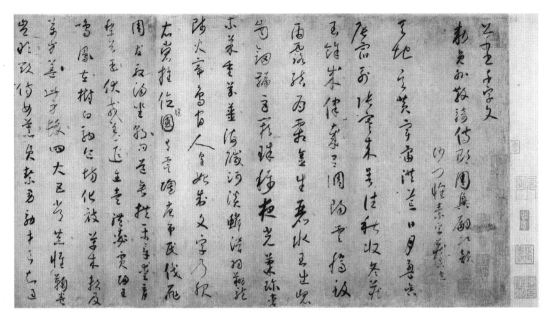

（唐）怀素《小草千字文》（局部）

扬王氏家族书风的外在事功，其念兹在兹甚至超过宗教关怀，不过种种迹象表明，智永作为僧人，还是无法彻底隐去宗教情怀和禅味，其《千字文》真书有写经意味，尖锋入纸，重捺势，略勾趯，草书疏淡、散缓，中不外耀，如苏轼评语："永禅师书骨气深稳，体兼众妙，精能之至，反造疏淡，如观陶彭泽诗，初若散缓不收，反复不已，乃识其奇趣。"所谓散缓、骨气深稳、疏淡，正是智永书法中所蕴含的禅意，只不过它不是刻意为之，而是自然流露出来的。这种虚和、静穆的禅意在唐宋之后成为禅意书法的自觉追求，我们在董其昌、倪瓒、八大的书法中不难感受到这种精神意味。此外，东晋时期玄佛合流，已开书法与佛教融合之先河，书法的象外之旨已成书家普遍所尚，因而智永在书法中自觉追寻佛家精神是非常自然的事。

在后世有关智永的书法评论中，皆明确指出智永得王羲之精髓，为传王一脉之大宗。米芾《海岳名言》称："智永临集《千文》秀润圆劲，八面俱备。"清梁巘《评书帖》："晋人后智永圆劲秀拔，蕴藉深穆，其去右军如颜之于孔。"但也有评家对智永书法提出批评，认为其书过于雅正、温润，无奇气。唐李嗣真《书后品》便称："其精熟过人，惜无奇态。"明项穆《书法雅言》云："智永专范右军，精熟无奇，此学其正而不变者也。"刘熙载《艺概》云："永禅师书，东坡评以骨气深稳，体兼众妙，精能之至，反造疏淡，则其实境超诣何如哉？今摹本《千文》，也尚多有，然律以东坡之论，相去不知几旬矣！"清鲁一贞《王燕楼书法》曰："隋智永、唐虞世南皆宽和有余，英迈不足。"也有论者将智永与书史上书家相较，加以评骘，得出不同的结论。唐张怀瓘《书断》："微尚有道（张芝）之风，半得右军之肉，兼能诸体，于草最优。气调下于欧、虞，精熟过于羊、薄。"认为智永书宗张芝，而非完全源自王

羲之,于右军仅半得其肉,也就是得其丰肥,而无得其骨力,这无疑是与历代诸家评论相左的。对智永的书法成就,张怀瓘认为气调不及欧阳询、虞世南,而精熟则超乎羊欣、薄绍之之上。

　　智永《千字文》传王一脉,奠定了初唐崇王的基础,对后世帖学也产生了深远的影响,其《千字文》成为后世习草的必习文本。同时,智永《千字文》为草书的系统化、规范化奠定了深厚的基础,这也是唐代草书家无不临习智永《千字文》的原因。

注　释:

①《由王谢墓志的出土论到〈兰亭序〉的真伪》,《郭沫若全集》第三卷,人民出版社,1984年,第64页。

② 熊秉明《关于〈兰亭序〉真伪问题的一个假定》,见《熊秉明文集》卷三,文汇出版社,1999年,第173页。

③ 熊秉明《中国书法理论体系》,四川美术出版社,1990年,第131—132页。

篇四　北派书风

　　相较于南派书法,北派书法则始终受功利书体嬗变与实用功利的支配与牵制,没有开启书法文人化源流,这导致北派书法在主体精神与审美意识方面始终无法走向自觉。这种非自觉状态使北派书法只能受制于实用功利与自洽的书法本体演进,而无力开拓出独立审美疆域。行草书在北派的衰绝便明确表明了这一点。

　　由于文化模式和文化认同方式的不同,北派始终没有走上文人化的道路。北派书坛也存在书法世家,如崔、卢书法世族。

章一　历史的交接处
节一　忧患时代与艺术发展

- 南北差异
- 北凉体
- 平城魏碑在北碑书法史上的奠基地位

　　经历了"八王之乱"与"五胡乱华"的双重毁灭性打击,公元317年西晋灭亡,一时间,中原涂炭,世家大族纷纷过江,并拥立琅玡王司马睿在建康建立起东晋偏安政权,北方则陷于少数民族全面混战状态。从公元304年至439年这130余年间,北方共出现16个少数民族政权,史称"五胡十六国"。这无疑是中国历史上最混乱、最动荡、最黑暗、最痛苦的时代。不过这也是一个民族文化大融合,文明大碰撞、大迁移的时代。正如吕思勉所说:"这一时代,只政治上稍形黑暗,社会的文化还是依然如故。而且正因政局的动荡,而文化乃得为更大的发展。其中关系最大的,便是黄河流域文明程度最高的地方民族,分向各方面迁移。"①

　　南北对峙导致文化模式的不同价值选择,造成南北文化进程的差别。南方文化在文化进程中无疑要远远快于北方。在整个北方还陷于五胡十六国混战之际,东晋已在书法、文学、绘画领域达到辉煌的高度,而玄学作为士人个体哲学在本体论探询方面所达到的高度,完全不是北方对汉学的承继之功所可企及的。而玄学随世家士族南渡,曾经弥漫河洛一带的玄风彻底消遁,这造成北方文化真空,少数民族统治者要稳定巩固自身的统治便不得不借助儒学以获得文化支撑。前秦、后赵、北凉、北魏都无不大兴儒学,征聘北方高门士族来建构自身文化的合法性。北朝经学的复兴是以北方士家大族的私学为基础的,其中包括中州地区的河洛之学,也包括以凉州为中心的河西私学。如崔玄伯、崔浩父子便在北魏执掌枢要,位居尊崇,这使得儒学在北方获得复兴与延续,同时也使得儒学的文化——审美理念始终构成北方文化的核心价值。除儒学外,北方长期战乱,使人民颠沛流离,生如朝露,转死沟壑,人们不得不把希望寄托于彼岸世界,以填充平复心理空虚及精神痛苦,从而佛教也为社会所普遍接受,成为一般知识思想与信仰,甚至在精神信仰方面,佛教的影响要超过儒学,北齐将佛教宣布为国教便证明了这一点。

　　南北文化的不同形态,造成了南北书法的审美差异。阮元的《南北书派论》《北碑南帖论》便是立足南北社会文化对峙的视角揭橥出南帖北碑的不同书法本体特征。

南派乃江左风流,疏放妍妙,长于启牍,减笔至不可识;而篆隶遗法,东晋已多改变,

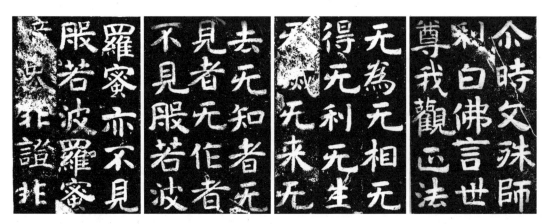

（北齐）《文殊般若经碑》（局部）

无论宋、齐焉。北派则是中原古法，拘谨拙陋，长于碑榜。而蔡邕、韦诞、邯郸淳、卫觊、张芝、杜度篆隶、八分、草书遗法，至隋末唐初犹有存者。

　　相对来说，南派书法从东汉至三国两晋经历了一个连续发展的过程，并且在书法本体演进中由隶楷之变而转向草书审美自觉，使书法本体自洽进入到一个更高发展阶段，并建立起文人化书法传统；北派则缺少像南派这样一个连续化本体演进过程，加之北方少数民族对文化包括书法的隔膜，都使得西晋以后的北派书法始终处于非自觉状态。不过，相对于文学在五胡十六国时期的绝迹、一片荒芜，书法在十六国时期却获得较大的发展——当然这是完全不同于南派书法文化审美向度的发展，主要表现在五凉写经体、塔铭、碑刻及敦煌、楼兰残纸方面，其中尤以河西走廊的五凉为最盛。西晋覆亡后张轨保据河西七十年，社会安定，经济丰饶，永嘉之后大批中原士人避居河西，使中原儒学传统在河西得以保全与发扬光大。"百余年间纷争扰攘固所不免，但较之河北、山东屡经大乱者，略胜一筹。"②王夫之曾认为永嘉之乱后，能守先王之训典的经学士族都全身而奔往西北东北。东汉以来，甘肃西州一带便具有深厚的书法传统，尤其是在草书方面堪称重镇，甚至可以说，汉代草书的演进和大播与河西具有重要渊源关系，东汉一代草圣张芝、索靖皆出于河西便颇能说明这一点。从五凉书法来看，由于书法文人化程度不高，所以行草书未能得到如南派羲、献草书那样的突破性进展，尚停留在存省章草遗意的古质阶段，与西晋楼兰敦煌残纸一脉相承。但较之汉代简牍草书在书写审美水平上尚存在很大差距，这似乎与行草书仍处于民间实用性书写、不被重视有关，并且其作品大多为私人化书写而与官方书写制度无关。相对而言，汉代简策虽也出自下层军卒文吏，但由于所书录内容事关军事戍守要务，加之汉代存在简册制度，因而在书写上便不得不保持某种程度上的恭谨，而书写者也相对要求有较高书写技巧水平，这可能是五凉行草书虽处于汉简之后，而水平反与汉简存在很大差距的原因。十六国时期，碑刻书法承西晋新隶体，但由于受

（北魏）《杨儿墓志》

战乱影响，作品既少，水平也普遍低下。就碑刻书法本体演进而言，十六国碑刻尚处于启蒙状态，如这个时期北凉《沮渠安周造佛寺碑》（445）、《程段儿造塔发愿文》《白双咀造像塔刻经发愿文》，前秦《邓太尉碑》（367），后秦《辽东太守吕宪墓表》，后燕《崔遹墓志》等，在书体上皆极为稚拙。不过也有例外，前秦的《广武将军碑》（368）则显示出十六国碑刻全新的风格意识和营构，它既保持了两晋新隶体破圆趋方的结构框架，又不失篆隶古法，具有汉碑的雄强气格，显示出胡汉审美合流的新的审美风格价值取向。从某种程度上它为后来魏碑的酝酿产生予以重要审美启示。

　　相对而言，能够代表五胡十六国书法整体水平的无疑是写经书法，其中以五凉水平最高，作品也最多。写经虽在西晋时已出现，如写于公元296年（西晋元康六年）的《诸佛集

（北魏）《光州灵山寺舍利塔下铭》

要经》便是现存最早的写经，但写经大量出现却是十六国时期，并且写经体也奠定并大盛于这个时期，构成书法史上写经的高峰。仅五凉传世写经便有：

西凉建初七年（411）《妙法莲花经》

北凉承平七年（449）《持世经》

北凉承平十五年（457）《佛说菩萨藏经第一》

北凉《佛华严经第二十》

北凉《十住论第七》

北凉《维摩诘经解方便品第二》

北凉《优婆塞戒经残卷》（一）（二）

北魏灭梁后，写经衰落而代之佛教的造像，直至隋唐写经随佛学鼎盛而臻于另一高峰，但论写经水平却无法与十六国时期写经乃至北魏写经相提并论。十六国写经尚保留着来自汉简的章草遗意，稚拙而不失灵动遒劲；隋唐写经则由于精谨和"法"的笼罩而趋于僵化，缺乏早期写经风格的朴质烂漫，以至成为楷书的一个程式化分支。至隋唐以后，写经趋于全面衰落以至终绝。

十六国写经的兴盛与少数民族统治者佞佛有关，加之凉州地处西域，是丝绸之路必经之路，佛教东传便是从于阗、姑臧，至凉州进入中原长安内陆，因而凉州也是佛经兴盛之地，佛图澄、鸠摩罗什、道安皆在此译经弘法，后入长安、邺城，因而凉州是最早的佛教中心、译经中心。"魏晋南北朝时期，中土佛教的写经数量应是多得无法估计的，而现在能见到的六朝写经几乎都是出于西北地区的敦煌、库车、鄯善等地。"[③]这无疑与西域凉州的佛教中心地位有关。

五凉经体书法在北派书法中的重大书史价值在于它确立了经体书法的书史地位，对后起的北魏魏碑新体起到奠基作用。北魏在文化尤其是佛教方面受北凉影响甚大，太武帝灭北凉，将凉州僧徒三千人、宗族吏民三万余家迁徙到平城。在书法上北魏也完全承袭北凉书风，由于北魏统治者同样大力尊崇佛教，使得经体书法在北魏得到长足发展。不过北魏魏碑新体——"平城体""洛阳体"相对"北凉体"[④]已发生了本质的变化。"北凉体"出于弘法的需要，书法作品以写经为主，造像题记甚少；而北魏时期则由于像教的兴盛，书法作品多为造像题记，写经则明显减少，这是北碑经体书法一个重要变化。由于碑刻皆为大字，因而魏碑在吸收经体书风和笔法的基础上，又融以汉晋隶意，创造出魏碑新体。魏碑

（北凉）《沮渠安周造佛寺碑》（局部）

虽在广义上仍为经体范畴，但事实上与一般经体书法发生了质的变化。"北凉体"仍处于隶变过程，具有浓厚的隶书遗意，而"平城体""洛阳体"则已汰除隶书笔意，以方笔为主。太和之后，魏碑已完成楷隶之变，从而将楷书继南派楷书之后推到一个更高的书史高度。

　　在清代碑学的叙述中，北魏孝文帝迁都洛阳后产生的"洛阳体"标志着魏碑的成熟。而在北魏孝文帝迁都洛阳之前近一个世纪的平城魏碑则几乎被遮蔽了。当然，这并不是人为地遮蔽与忽略，而是限于平城魏碑在出土发现甚少，碑学倡导者对平城魏碑所知极为有限。以"洛阳体"为典范的魏碑就自然成为清代碑学考察探究的中心。如果说阮元作为清代碑学的首位倡导者，还只是从汉魏古法的立场来宏观认识体察魏碑的话，到康有为则将魏碑划分为三个类型："一曰'龙门造像'，一曰'云峰石刻'，一曰'冈山、尖山、铁山摩崖'，皆数十种同一体者。龙门为方笔之极轨，云峰为圆笔之极轨，二种争盟，可谓极盛。四山摩崖，通隶楷，备方圆，高浑简穆，为擘窠之极轨也。《龙门二十品》中，自《法生》《北海》《优填》外，率皆雄拔。然约而分之，亦有数体。《杨大眼》《魏灵藏》《一弗》《惠感》《道匠》《孙秋生》《郑长猷》沉著劲重为一体；《慈香》《安定王》《元燮》峻荡奇伟为一体。总而名之，皆可谓之龙门体也。"

　　近年来，随着平城魏碑出土发现日多，学界对平城魏碑的研究认识得到深化，对平城魏碑在魏碑史上的奠基地位有了基本认识。这也就从根本上改变了以往对魏碑的认识。因而，关于魏碑起源生成与嬗变、成熟问题的探讨，也需要从新的书史立场加以认识。

　　平城魏碑共历97年，天兴元年（398）至太和十八年（494）。魏武帝拓拔珪建国至太

（东晋）《广武将军碑》

武帝拓跋焘即位前，尚未发现有碑刻。较早发现的平城魏碑有《鲜卑石室石刻祝文》《太武帝东巡碑》等。由于北派楷书未受到南派楷书的启蒙，平城魏碑便不得不从隶楷之变重新发端。当然这种隶楷之变，不是承接汉隶，而是主要由写经体、"北凉体"及东晋、西晋碑刻化出。它表明魏碑在隶楷之变方面远远落后于南派楷书近一个多世纪，是重启隶楷之变的产物。早期魏碑横画起收笔呈尖突上翘的夸张特征。这显然是模仿隶意而不得法的表现。随着平城魏碑的演进，这种横画起收笔尖突上翘的夸张笔势被方笔斩截之势所取代，并在书体结构上，呈现出斜画紧结之态。这是魏碑典型结构的发端。

　　平城魏碑几乎规定了魏碑的后期发展。如被康有为极力推崇的魏碑典型——"龙门体"，便产生于平城魏碑后期（太和年间）。至于云峰石刻、四山摩崖风格类型，也孕育诞生于平城魏碑。被康有为评为"丰厚茂密之宗"的《晖福寺碑》，便产生于孝文帝迁都洛阳的前十余年（484），它无疑是云峰石刻的直接源头。

　　一个明确的史实是，郑道昭曾在平城为官，并深得孝文帝信任和重用，官至中书令，他的书法风格应该早在平城时期逐渐形成。后来随着孝文帝迁洛，郑道昭到山东地方任州长官，于平度云峰山、天柱山刻下大量石刻，随之其平画宽结风格魏碑在山东一带广泛撒播。从魏碑平画宽结与斜画紧结两大风格类型来源来看，平城时期对来自写经体与"北凉体"及西晋碑刻的取法变革，强化刀法和夷族霸悍雄旷的精神气质，是形成魏碑斜画紧结风格

类型的主要原因,所呈现出的结构紧张,与汉隶的平正舒宕风格大异其趣。从而反映出来自夷夏之间书法审美上的差异与对立。

平城魏碑的早熟促使在北方产生了一种与南方钟繇所创立的楷书系统,在审美风格上完全不同的楷书形态。因而可以说,魏碑不是一般意义上楷隶之变的产物。相较于魏碑,早于魏碑一个多世纪的南派楷书,在魏晋时期已完全成熟,楷隶之变作为书体变革,已趋终结。由此魏碑的生成嬗变,具有自身的演进特征。它既不能视作楷隶之变的产物,也不能视作与南派楷书具有同一裔缘的楷书形态,由此与南派楷书成为两个独立的体系。而其在形成过程中,几乎没有受到来自南方楷书系统的影响。有学者认为魏碑仅指"龙门体",受到来自南派楷书的影响,甚至认为是王献之在公元4世纪晚期创立了魏碑,其依据是,王献之《廿八日帖》中的某些字的方笔与魏碑无异。这无疑是有违书法史的主观臆断。南派楷书在三国魏钟繇手里已臻于成熟,怎么可能在王献之时代再创立处于楷书进化形态的魏碑?可以看出,目前史学界在围绕魏碑起源研究方面的混乱观念。

平城魏碑出土发现日多,已远不是康有为在《广艺舟双楫》中所述:"孝文以前,文学无称,碑版亦不若今之所见者,惟有三碑。道武时则有《秦从造像金堂题铭》;太武时则为《巩伏龙造像》《赵𡊮造像》,皆新出土者也。"如新近出版的《平城魏碑十二品》,便为我们重新认识平城魏碑及魏碑的生成源流和在北朝书法史上的地位提供了一手资料。

平城魏碑显示出魏碑生成嬗变的复杂性,在很多方面改写了以往人们对魏碑历史的认知。比如魏碑源起、成熟的节点;北派楷书与南派楷书的差异与时空错位;魏碑的楷隶之变;魏碑与北方世族书法等等,皆可能依据平城魏碑做出新的推断和结论。

首先,魏碑不是南方隶楷之变的续承。在公元4世纪乃至更早,南派楷书便在钟繇手中完成。以后经永嘉之乱,钟繇《荐季直表》随王导衣带过江,南派楷书遂在北方失传。因而,晚于一多世纪后的平城魏碑面临着楷隶之变终结所带来的困局,不得不人从自身内部探寻与推动魏碑变革。这也是另一种意义的隶楷之变。只是这已与产生于一个多世纪之前并最终由钟繇完成文人化楷书体系建构的南派楷书没有什么直接关系了。因为迟至北魏太武帝拓跋焘即位之前,魏碑尚未产生。

从早期平城魏碑来看,碑刻发展极不平衡,呈现出由稚拙、初具形貌,到迅速臻于圆熟的三个阶段。如《鲜卑石室石刻祝文》《嵩高灵庙碑》《太武帝东巡碑》尚带有西晋写经和石刻意味,横画起收笔方而翘,具有隶楷混融的形态,斜画紧结的体势尚未产生。但令人惊奇的是,早于《太武帝东巡碑》《嵩高灵庙碑》的《长庆寺造塔砖铭》(431)却体现出成熟的平画宽结楷书特征,已经基本脱尽隶意。这透露出,早在太平真君拓跋珪统治年间,由于崔、卢书法世家的存在,平城魏碑即显示出早熟的一面。

《长庆寺塔砖铭》属崔浩平画宽结一派,并且笔意精湛,无典型魏碑刀凿之痕。据阮元引《北史》《魏书》《齐书》《周书》,证明崔、卢世家书法在北方派系占据大宗,根系深广:"此

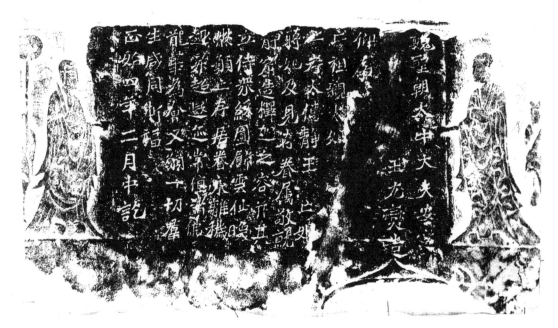

（北魏）《元燮造像记》

中，如崔悦、崔潜、崔宏、卢谌、卢偃、卢邈，皆世传钟、卫、索靖之法"。

显然，在平城魏碑中，崔、卢世家书法占据着重镇地位，具有很大影响。可以推断，平城魏碑中，受崔、卢世家书法影响形成的平画宽结风格成熟在前，基本在公元5世纪前期即臻于成熟，典型作品即《长庆寺塔砖铭》。而斜画紧结风格作品，则平城魏碑早期尚处于嬗变不成熟的阶段。如《太武帝东巡碑》《嵩高灵庙碑》等，更多体现出鲜卑少数民族粗犷霸悍的审美精神气质。

而平画宽结风格的平城魏碑，至孝文帝拓跋宏迁都洛阳之前达到高峰，出现了如《晖福寺碑》（484）这样的典范作品。鉴于它与孝文帝迁都洛阳之后产生的云峰山刻石在审美风格上的高度一致，有理由推断《晖福寺碑》应出自郑道昭之手。赖非在《郑道昭书法的平城遗风》中写道："因为主持《云峰山刻石》的郑道昭出自荥阳豪门，少、青、壮年，在平城度过。经过了中书学严格的国学（含书学）训练。见证了平城书法的发展与繁荣。"

太平真君十一年（450），崔浩在"国史案"中被拓跋焘诛杀灭族。范阳卢氏、河东柳氏、太原郭氏、崔浩的姻亲世族也受到牵连被灭族。这便导致崔、卢一派世家书法被边缘化以至湮没。而崔、卢世家书法一脉，幸赖郑道昭一脉相传。

其中值得注意的现象是，斜画紧结的魏碑在孝文帝迁都洛阳前后的太和年间后来居上，超越了平画宽结的魏碑，臻至高峰，占据主流地位，平画宽结的魏碑地位则有所下降，乃至被边缘化。"龙门体"即斜画紧结的典型。《龙门二十品》中，几无平画宽结作品。如《始平公造像》《魏灵藏造像》《孙秋生造像》《牛橛造像》《杨大眼造像》《贺兰汗造像》《郑长猷造像》《一弗造像》《马振拜造像》等，皆为斜画紧结作品。探究其原因在于，"龙门体"

为北魏新体,是北魏探寻推动的书法创新变革,同时,也是孝文帝汉化的产物。而平画宽结魏碑,则是出自北方世族崔、卢一派的旧体。这就是为什么在孝文帝迁都洛阳之后,平画宽结魏碑急剧衰退的原因。而北魏分裂后,随着反汉化鲜卑复古势力的回潮,在书法领域,"龙门体"新体为隶古化书体取代,书法走向复古。这种倾向在东、西魏皆极为普遍。因而造成书体的混乱,直到北齐才渐趋规范,并出现平画宽结的复兴。代表人物有唐邕、僧安道壹、王子椿、姚元标,典范作品有《响堂山刻经》、四山摩崖,尤以《泰山经石峪金刚经》为擘窠极则。也是平画宽结北碑的最佳体现。至北周,平画宽结魏碑仍占据主流,但已失去磅礴雄浑之气势,而转向内撅骨力,遂开隋唐欧阳询一派。

由此,可以为魏碑平画宽结一脉寻出一条发展线索。平城崔、卢世家书法为平画宽结之发端,所传乃中原古法;北魏太和年间为郑道昭所承继,经孝文帝迁都洛阳后,由郑道昭推广流播于北方;而孝文帝迁都洛阳后,由于"龙门体"作为斜画紧结新体为官方所极力推崇,平画宽结则被视为中原旧法而被边缘化,但传脉不绝;至北魏分裂为东、西魏,汉化中断。而随着鲜卑化复古思潮得到复兴,至北齐而达到鼎盛。平画宽结与斜画紧结,作为两种不同风格类型的魏碑,最大的不同在于:平画宽结魏碑多含篆隶之意,结体平正博大,具噔嗒之风;斜画紧结的魏碑去除隶意,强化刀法,刻厉挺耸。在北周周武帝灭佛之前,平画宽结类型魏碑,由河北向山东流播,北齐开始出现大量气势宏大的摩崖刻经,推动平画宽结魏碑臻至高峰。

以上述梳理可以得出一个重要结论:魏碑的生成源于平城,并成熟于平城,其节点即在孝文帝迁都洛阳前后,而不是康有为认为的:魏碑成熟于孝文帝迁都洛阳之后的"龙门体"。这是一个需要修正的重要史实,它将根本改变书法史学界对平城魏碑在魏碑史中地位的认知。

注 释:

① 吕思勉《中国政治史》,北京联合出版公司,2014年,第83页。
② 陈寅恪《隋唐制度渊源略论稿》,河北教育出版社,2002年。
③ 华人德《六朝书法》,上海书画出版社,2003年,第40页。
④ 施安昌在《"北凉体"析——探讨书法的地方体》(《书法丛刊》1999年第4期)一文中分析了十六国时期的二十件写经碑刻作品,认为:"'北凉体'其书写的间架结构和运笔方法有着十分明显的共性,字体方扁,在隶楷之间。上窄下宽,每每有一横或者竖、撇、捺一笔甚长,竖笔往往向外拓展,加强了开张的体势,富于跳跃感。特别是横画,起笔出锋又下顿,收笔有燕尾,中间是下曲或上曲的波势,成两头上翘形式。碑版上尤为突出,可谓犀利如刀,强劲如弓。点画峻厚,章法茂密,形成峻拔、犷悍的独特风格,颇有'凉州大马'横行天下的气势。鉴于此书体在4世纪末期和5世纪前期的古凉州及以西地区盛行,又在北凉的书迹中表现最为典型(如《沮渠安周造佛寺碑》)故称之为'北凉体'。"
一 前凉《李柏文书》
二 后凉《维摩诘经》
三 西凉《十诵比丘戒本》

四　西凉《妙法莲花经》

五　西凉《律藏初分第三卷》

六　北凉《优婆塞戒经》

七　北凉《高善穆造塔发愿文》

八　北凉《田弘造塔柱发愿文》

九　北凉《法华经方便品》

十　北凉《白双咀造像塔刻经发愿文》

十一　北凉《翟万衣物疏》

十二　北凉《佛说首楞严三昧经下》

十三　北凉《程段儿造塔发愿文》

十四　北凉《沮渠安周造佛寺碑》

十五　北凉《持世经题记》

十六　北凉《沮渠封戴墓表》

十七　汉凉《佛说菩萨藏经》

十八　后凉至西凉《镇军梁府君墓表》

十九　北凉《佛说华严经》

二十　北凉《十住论题记》

施安昌《善本碑帖论集》，紫禁城出版社，2002年，第242—243页。

再做些具体分析：

（一）从作品的题记名款和出土地点可以证明它们是由在不同地点的不同人写的，作品又属于抄经、尾题、衣物账、发愿文、造寺碑多种用途。书手工拙，亦见高低。这就反映出当时确有这种风格流行着。

（二）以手写的与写刻的比较，可以看到，一方面墨迹流畅活泼（长横起笔尖细），铭书端庄凝重，意态有别；另一方面都具备北凉体的特点。碑版上由于刀法的加入使粗犷险劲之态更加强烈了。

（三）《律藏初分第三卷》有几种笔迹，从图片看，前七行工整，后十七行为行书，都不同于北凉体。卷末标题与题记则以北凉体写出，字也大。写文与标题取不同字体是通例。汉碑碑文隶体，碑额篆体。现在的印刷品标题用宋体。标题字体，典雅庄重，往往是较古的字体。此经卷的不同字体，不仅说明北凉体的存在，而且说明它的特殊地位，还可以说明在建初以前已通行相当长的时间了。再看《佛说首楞严三昧经》的标题，把北凉体特征加强了，是同样的道理。

（四）为了论证某种书风是地区性的，还必须和同时期其他地区的书法资料对比。十八国与东晋的书迹已见不少。如新疆的晋人《三国志》抄本，苻秦的《譬喻经第三十出地狱品》（356年），江苏镇江的晋《刘剋墓志》（357年），南京象山的晋《王闽之墓志》（358年），四川巴县的晋《杨阳神道阙》（399年），云南曲靖的晋《爨宝子碑》（405年），山东益都的宋《刘怀民墓志》（464年），齐《佛说观普贤经》（483年）等，体势姿态，各具神采，皆与北凉体相殊。当然在别的地区个别地也会出现北凉体作品，因为擅长北凉体的书者及其作品都会流动，一种风格也会在模仿中传开。

华人德《"北凉体"刍议》认为：

一、"北凉体"是从魏晋京城洛阳的"铭石书"演化而来，属于隶书中比较端庄的一种，特征明显，虽然结构和用笔中含有楷书成分，这是其时已进入楷书书写时代，楷法不自觉地羼入，而非隶书向楷书过渡时必然出现的一种书体。

二、较典型的"北凉体"仅出现在4世纪八九十年代到5世纪70年代近百年间西凉、北凉包括北凉建立在鄯善、吐鲁番一带的流亡政权所留下的部分墨迹和铭刻文字中，另外还有东晋末的《爨宝子碑》和刘宋初年的《晋恭帝玄宫石碣》等。历史上不同地域的书风互相交流和影响的情况是有的，擅长北凉体的书者及其作品都会流动，一种风格也会在模仿中传开。但是从当时的情况看，西北地区和南方的书风互相交流影响的可能几乎不存在。双方相距万里，并有敌对政权隔隔。虽然五凉政权有时受封任并作朝贡，如晋义熙十四年（418），西凉李歆受晋封酒泉公，北凉沮渠蒙逊受晋任凉州刺史。宋景平元年（423）蒙逊遣使至宋入贡，宋以蒙逊为河西王。宋元嘉二十一年（444）流亡在高昌的沮渠无讳死，弟安周立，受

宋封为河西王等。个别南方人也迁徙到西北地区谋生，如北凉承平七年（449）《持世经》为"吴客丹杨张杰祖写"。但其时僻处云南的《爨宝子碑》（405）早已前此而立。且晋宋自视正朔所在，经济、文化皆远远高于西北地区，首都建康为文采风流之地，绝不会去模仿边区少数民族政权的如"北凉体"或《爨宝子碑》书风的。当然西凉、北凉也不可能去学东晋、刘宋的这类铭石书的，因为晋宋间最流行时髦的是二王书风，而不是"铭石书"。所以我认为西北地区和南方在同一时期出现的一种类似的书风，不是"北凉体"作为地方体因流动模仿而传开的一种形态较独特的隶书，应该是一种隶书的时代风格，而不是独有的地方体。

三、"北凉体"书迹主要出现在敦煌、酒泉、鄯善，吐鲁番等地发现的写经、石塔、造寺碑上，这些都与佛教有关。而十六国同时期其他地区则没有发现"北凉体"书迹，包括张掖、武威这些曾作过北凉都城的地方。这与太武帝灭佛、焚烧佛经、毁坏寺塔有没有关系？十六国前期铭石书出现类似于后来"北凉体"的笔形或结体，到4世纪末到5世纪中叶，中原地区是否也出现过类似"北凉体"的书风？只是这些书迹因后世的毁损或尚未发现而不知道，谨提出以供来者。（《华人德书学文集》，荣宝斋出版社，2008年，第165—167页）

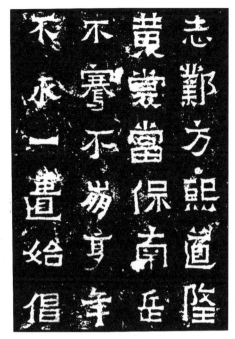

（东晋）《爨宝子碑》（局部）

节二　碑—帖、楷—行、民—士

- 南北书派理论
- 文化模式
- 民间性质

由清代阮元提出的南北派书法史划分理论，为认识与阐释魏晋南北朝书史提供了一种宏观的历史视角。但阮元的南北派理论自提出之后，便不断受到批评和抨击，这些批评和抨击有的还直接来自碑学内部。①

此后，王国维、沙孟海、祝嘉皆沿袭康有为的看法并发挥其观点，否认阮元南北书派理论。

一个贯穿魏晋南北朝的书史现象，便是南帖北碑的分治。北派与南派在书法本体演进中，走了全然不同的道路。②

魏晋南北朝时期，书法南北派的形成在很大程度上并不是书法本体自洽发展形成的结果，而是由不同文化模式价值规定与文化认同所造成的。"每一个文化模式，事实也同时存在着一套认同体系。文化模式中有其文化的核心构成要素，而且这些要素因其文化模式的不同而各异。某一要素在一种模式中处于核心地位，而在另一种模式中则处于非核心的地位。"③北派书法由于钟繇楷法的南传而在楷隶之变的本体进程中落后南派整整一个世纪，这也就意味着北派楷书不得不开启另一条本体化进程，从汉隶写经传统中寻求北派楷书变革的动力，因而当南派楷书早在公元4世纪中期已完成楷隶之变，北派则迟至公元6世纪才开启楷隶之变进程。在这之前的一百多年间，由于北方陷于由氐、羌、羯、鲜卑等少数民族建立的五胡十六国的相互混战中，文化受到严重摧残，整个北方处于文化衰落低迷的境地。书法也随之处于窘境。公元398年魏道武帝拓跋珪统一北方，结束了五胡十六国争战不已的混乱割据局面。至公元493年孝文帝自平城迁都洛阳，实行汉化政策，儒学在北方得到全面复兴，书法的本体变革也随之进入迅猛发展时期。④

北魏在文化上尊崇汉代儒学，并大兴佛教，魏碑便是崇佛运动的产物。魏碑作为新兴书体，它延续了汉隶传统，并融会吸纳了北凉经生体，在精神气质与艺术风貌上则表现出鲜卑少数民族剽悍粗犷的气质。北魏对儒学的尊崇，使得它在书法上强调社会功利、实用观念和对古法的遵循。魏碑便以其对汉魏以来铭石书传统的延续而显示出它对书法正统观念的尊崇和固守。在南方，由于魏晋严厉禁碑，使铭石书传统遭到冷落而趋于边缘化，书碑作为书法活动已远离文人书家的视野，文人书家将书碑视为工匠贱艺而不无鄙夷。文

（东晋）《石尠墓志》

人书家的翰墨之道，寄托于尺牍手札，所谓"尺牍书疏，千里面目"。因而，东晋的墓志碑刻率皆出自工匠及民间书家之手，文人书家绝不参与其事。

由此，在北派，碑刻书法成为书家创作的中心，而帖系书法则在北派未见启蒙。推究其因，这与北派书法的非文人化及书法实用功利性观念具有密切关系。南派帖学的发展导源于文人对草书的介入与倡导，它是对东汉张芝草书文人化思潮的提升。魏晋时期，随着人的自觉与文的自觉，书法开始与玄学紧密结合。书法摆脱政教伦理的束缚而成为独立的文人化艺术。因而东晋王、谢、郗、庾书法世家的出现无疑是魏晋玄学一体化的产物，离开魏晋玄学氛围，东晋世家书法就无从产生。同时，魏晋玄学及东晋后期的玄佛合流，促使书家在形上精神与审美层面追求书法的内在超越与神采风骨，这就使得书法与书家的主体精神紧密结合在一起，书法审美开始从取象转向人格本体，书法成为人的对象化。这是魏晋书法趋于自觉的标志。相较于南派书法，北派书法则始终受功利书体嬗变与实用功利的支配与牵制，没有开启书法文人化源流，这导致北派书法在主体精神与审美意识方面始终无法走向自觉。这种非自觉状态使北派书法只能受制于实用功利与自洽的书法本体演进，而无力开拓出独立审美疆域。行草书在北派的衰绝便明确表明了这一点。

由于文化模式和文化认同方式的不同，北派始终没有走上文人化的道路。北派书

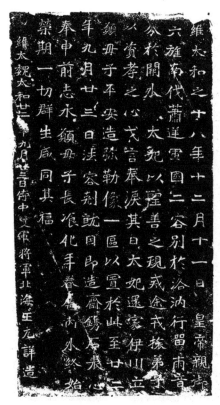

（北魏）《元详造像记》

坛也存在书法世族，如崔、卢书法世族。⑤

另据阮元《南北书派论》："其书家著名见于《北史》《魏书》《齐书》《周书》《水经注》《金石略》诸书者，不下八十余人。"但北派书法在整体上却并没有表现出书法的文人化向度。"北朝望族质朴，不尚风流，拘守旧法，罕肯通变。"⑥对汉隶旧法的遵循，使其在书法观念上无法突破儒学经艺之本的书法观，更无法将书法与主体精神和个体审美价值追寻相结合，从而只能流于类型化。北派书法的"北凉体""龙门体""经生体""摩崖经体"皆表现出类型化的审美特征，"其书碑志，不署书者之名，即此一端亦守汉法"。也就是说，北派书法并不存在自觉的个人风格意识，这种个人意识指的是自觉的文化意识与审美意识。因而，北派书法不存在如南派王羲之、王献之那样的具有鲜明个性审美风格特征的书家及作品。

书法的个体自觉与自觉的文化意识及审美意识是建立在书法文人化的基础上的。没有文人化基础及在文人化基础上产生的文人化书法流派，就不可能产生书法的个体自觉与自觉的书法文化意识与审美意识。北派书法虽然并不缺乏书法文人化基础，但个体自觉的缺乏却使其无法在书法文人化基础上追寻自觉的书法文化意识和审美意识，推动书法的审美自觉，而是沉沦于日常功利性实用书写，从而使书法远离了人格本体，这使得在北派内部始终没有诞生出真正意义的文人书法。由此，世家书法在北派不仅没有占据主导地位，反而在很大层面为民间书法所笼罩。在北朝书史上，除崔浩、卢谌、高遵、郑道昭著录于正史，名声较著外，大部分书家都于史无称；而且即使是上述诸家的传世书法作品，其真伪也难于考辨，就更不用说大量无名书家的作品了。北派大量传世的作品为佛经抄本和碑刻墓志、造像题记、摩崖刻经。佛经抄本和造像题记的书家，大都不传姓名。康有为比作"江汉游女之风诗，汉魏儿童之谣谚"，并且说"有后世学士所不能为者"。⑦康有为称他们为"平民书家"，把他们的书法比作汉代乐府。"书法本可说是一种文人专有的艺术，基本上和没有识字机会的劳动人民是脱离的。但在历史上，也曾有过和工匠结合的书法，而产生了非常的异彩，那就是铜器的铭文、瓦当文、石刻题记之类。"⑧

这些作品固然不排除有的是出自名家之手，但大部分作品无疑皆出自民间书家。就北碑而言，也体现出书法与工匠的结合。即使是那些出自名家如朱义章、郑道昭、安道壹

之手的作品,也经由工匠的参与。况且,这些为我们后世所认定的名家在当时也不见得即是以书法著称。对书法名声的淡漠,恰恰反映出北派书法的非主体意识,这与南派书家极力追求书法声誉,将书法与文章、诗歌一样视为立言的不朽事业正好相反。北派书法所表现出的非个体自觉与非文人化倾向,使得北派文人书法与民间书法⑨相混淆,并且,即使是文人书法也很难从北派整体书法格局中离析出来。换句话说,北派文人书法是隐性的存在,并且缺乏书法文人化的价值取向。所谓文人书法在很大程度上是因士大夫身份而定的,如崔浩、郑道昭皆出身世族并官居北魏高位,无疑属上层士大夫阶层。北派文人书家在主体精神和审美观念价值取向上的双重弱化,使得北派文人书法始终没有发育壮大,而只是作为一种潜流对北派书法的本体进程起

(北魏)《王世成造像记》

着推动与规导作用——魏碑能够在孝文迁洛后,用短短三十余年时间于太和前后迅速臻于成熟,显然不能低估来自北派内部文人书家的影响,而且这种影响愈到后来愈加强烈地显示出来,并直接构成隋唐书法的先导。但在表面上,北派书法的文人化倾向却被民间化所掩盖,并且这在很大程度上也构成一种书史事实。大量民间书法的存在,造像题记、墓志、摩崖、写经,使得民间书法构成北派书法的一种泛化现象,同时,由于文人书家与民间书法的趣味相混融,以及民间书法存在的数量远远超过文人书家作品的总和,也使得民间书法真正成为这个时代的书法主体。当代有些学者否定民间书法的概念,并且对以非自觉书法来界定北派书法也产生怀疑,认为书史上并不存在一个与官方书法或文人书法相对应的民间书法形态。⑩同时,认为非自觉书法与自觉书法在书法史也同样是一个难以界定的问题。事实上,民间书法是一种毋庸置疑的存在。作为一种广义的文化现象,它不仅广泛地存在于书法史领域,而且在文学史、绘画史上也是一种普泛化的存在。《诗经》中除《雅》《颂》,十五国风皆为民歌,而将国风赫然置于《雅》《颂》之前,也表明民歌作为诗歌源流的先导地位。历史上,有孔子删诗之说,这也表明民间文学与文人雅文学的相互影

(北魏)郑道昭《云峰山题字》

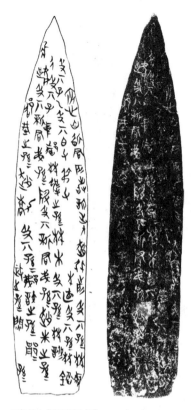

（春秋）《侯马盟书》

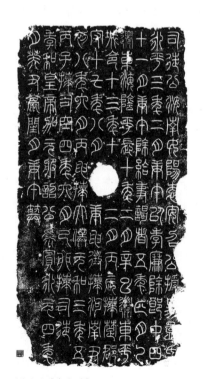

（东汉）《袁安碑》

响。孔子说："礼失而求诸野。"民间文化思想小传统，实是中国文化思想大传统的渊薮。在中国思想文化史上，大传统与小传统之间始终构成一种张力，民间文学艺术经过雅化而逐渐由小传统向大传统转化，大传统则需要不断地向小传统汲取创造性本原与动力。这愈在文学艺术史早期阶段便表现得愈加明显。如《楚辞》《汉乐府》包括五代诗词、宋词以及后来的元曲，都是大传统与小传统之间相互融合转化的创造性典范。此外，绘画史上的工匠画与文人画之间也存在着民间工匠画与文人画的融合分化。明代董其昌倡导绘画南北宗，将整个绘画史划分为南宗、北宗，南宗为文人画，北宗为工匠画，便显示出中国绘画由文人画与工匠画的结合而走向分化之迹。书法显然也不例外。在从先秦到魏晋南北朝的书法变革思潮中，来自民间书法的小传统始终表现为一种书法史的活跃力量，并在很大程度上对书史演变起到支配作用，与书法大传统之间形成对立、紧张，同时，以其颠覆性推动了书法大传统的进程。春秋战国时期，大篆传统的式微便与六国地方性民间书法的崛起有着极大的关系。由晋国《侯马盟书》开启的隶变进程为秦国全面继承，并构成书法小传统的主导力量。秦统一后，经"书同文"，小篆虽然取代六国古文及宗周大篆传统，表面上成为书法大传统象征，但是小篆的装饰化、工艺化却造成它书法本体意义的极度异化、脆弱，伴随着秦王朝短命的十五年统治的结束，小篆也黯然退居边缘，仅仅缩居玺印、碑额题铭一隅，民间化的代表书法小传统的隶书则全面登场，左右了汉代整个四百余年的书法发展进程，进而对整个书史都产生了全面的转换性影响。同时，其两条本体演进脉络——草化与隶化，最终都取得书史合法性地位。只不过，一条是通过官方渠道取得正体地位，一条是经过文人士大夫之手获得书史主体地位。由此，这种来自书法小传统对书史的影响无疑是巨大的，甚至是革命性的。很难想象，没有来自书法小传统的隶书

变革,中国书法会顺利走上抒情写意的文人化行草之途,因为魏晋书法的自觉正是奠基在书法小传统——民间书法的基础之上。当草书在东汉晚期形成审美热潮,来自正统儒家立场的反应是充满鄙夷和不屑的,这在赵壹的《非草书》中表露无遗。

魏晋文书残纸　　　　魏晋文书残纸

由此看来,草书的民间性质毋庸置疑,它远离政教功利中心,远离书法大传统,甚至与日常实用也不沾边,在赵壹眼中简直就是无用之物。而恰恰就是这百无一用的草书成为中国书法走向审美自觉的开端,并且在魏晋时期经过与玄学的合流而成为文人化艺术。从魏晋开始,草书便占据书法主导地位,并通过文人变革转变为草书大传统,成为中国书法走向写意之境的开端,并对文人画产生重要影响。

毫不夸张地说,中国艺术的写意精神实奠基于草书。由此来看,民间书法小传统对书法的影响和重塑力量是无与伦比的。它既是一种否定性力量,也是一种建构性力量。它始终与书法大传统相互纠结,相伴而生。宋代帖学建立以后,由于文人书法权利话语的遮蔽,导致书法小传统逐渐走向衰微,直到清代碑学产生,书法小传统才再一次焕发出生机,并成为颠覆书法大传统的宰制性力量。

从书法文化学立场界定民间书法,可以如上所述,将其归为书法小传统范畴,而以无名化为旨归。无名化可以说是民间书法的一个重要文化学特征。它与体现书法大传统的官方书法、名家文人书法,恰恰构成对应。民间书法的无名化主要是指其书法身份的无名化和书家社会地位的无名化。这可以从两汉到魏晋南北朝的大量简牍、帛书、碑刻、墓志、摩崖、写经作品中加以论定。应该指出的是,民间书法并不一定全部出自徒隶工匠,民间书家的成分构成极为复杂,包括僧侣、经生、军卒、工匠、下级官吏、底层文人,因而,民间书法的文化性质虽然与书家的社会地位低下有关,但却并非完全体现为非文化性质。如果民间书法果真是完全出自徒隶戍卒之手,那么民间书法也就难以真正构成一种与书法大传统交互作用、推动书史发展的基本力量了。因而,无名化倒是能够较为恰当地揭橥民间书法的真实性质和书法品格。无名化并不意味着民间书法必然走向文人书法的对立面,而是表明它的非主体性和书法文化学意义的边缘性。

这就牵涉到与民间书法密切相关的另一问题：书法的自觉与非自觉问题。从一般意义的泛化的非主体性审美而言，自书法产生以来，书法美感无疑便已产生。伴随甲骨卜辞与商周金文在巫史文化氛围与礼乐文化中透露出的书韵感，美轮美奂，无疑传递出强烈的美的意味。不过从主体立场而言，甲骨金文包括后来的小篆正体所表现出来的美都带有一种装饰性及非主体性的美。也就是说，它是一种来自法天象地的拟物之美，而非人的对象化的人物之美，它来自人的集体无意识和类型化审美，因而造成这个时期书法与人存在本身的疏离。由此，书法的自觉与非自觉的界定主要表现在人的自觉与主体审美的自觉。"艺术是心灵之事。只有凭着从对象上展开的人的本质的丰富性，才能发展着而且部分地第一次产生着人的主观的感受丰富性，欣赏音乐的耳朵、感受形式的眼睛——简单地说，能够从事人的享受和把自己作为人的本质力量来肯定的种种感觉。"⑪因此，判断书法的自觉与非自觉着眼的是书法与人的主体精神的结合——人的本质力量的对象化，而不是书法的纯粹外在形式美。在书法史上，将魏晋书法作为书法自觉的发端，正是着眼于人的自觉与审美的自觉。书法开始摆脱外在政教功利和取象比物，而与人物品藻紧密结合，书法成为存在的象征，由此，生命意识与生命美学开始构成书法美学的中心范畴，气韵、风骨、神采成为书法的最高审美境界。这成为书法人文主义传统的开端。而书法非自觉，即书法所表现出的美是源于集体无意识的审美积淀，远离主体审美与人格本体——尤其是远离个体心灵。这也导致非自觉书法的审美类型化和非主体化。康有为在《广艺舟双楫·十六宗》中称赞北碑（南碑）有十美：

> 古今之中唯南碑与魏为可宗。可宗为何？曰有十美：一曰魄力雄强；二曰气象浑穆；三曰笔法跳越；四曰点画峻厚；五曰意态奇逸；六曰精神飞动；七曰兴趣酣足；八曰骨法洞达；九曰结构天成；十曰血肉丰美。

将康有为描述与阐释的南碑与魏碑的十美与南朝书论的书法品藻加以比较，则不难看出南北派书法在审美上的差别。⑫

康有为所阐释的南碑、魏碑十美皆远离书家的个性之美，更没有体现出人的本质力量的丰富性，而只是一种类型化的公共风格，相较而言，袁昂、萧衍对南派书家的审美阐释则是立足于人格本体论立场的书法品藻，它揭橥出书法与人的精神、气质、襟抱、德操、风度的内在关系以及来自感性生命自由的审美生成。由此，南派书法所表现出的美是个体感性的美，是基于人格本体与内在文化超越的个体之美，而不是类型化的非主体审美。"一般形式美经常是静止的、程式化、规格化和失去现实生命感、力量感的东西（如美术字）。有意味的形式则恰恰相反，它是活生生的、流动的、富有生命暗示和表现力量的美。中国书法线的艺术非前者而正是后者……它既状物又抒情，兼备造型（概括性地模仿）和表现（抒

（北魏）《张黑女墓志》

发情感）两种因素和成分，并在其长久的发展行程中，终以后者占了主导的优势。书法由接近于绘画雕刻变为可等同于音乐和舞蹈，并且不是书法从绘画而是绘画要从书法吸取经验、技巧和力量。"⑬

　　虽然从书史的整体立场出发，我们不能对南北派书法做出二元对立的审美价值判断，但从书史本体进化立场而言，南派书法要领先于北派书法并更早地趋向审美自觉和文人化启蒙则是毋庸置疑的事实。作为南北朝两极对峙社会政治与文化形态格局下的南北派书法，在长达二百余年的并行同步发展进程中，相互之间始终没有产生重大审美影响。南北书法的真正融合是在隋唐——严格说应在初唐。隋唐南北统一的实现，真正消除了南北书法的隔阂，为南北书风融合创造了条件。至隋代南北二派书法尚未显融合之迹，但智永对王羲之书风的弘扬及传脉于虞世南，已使南派在隋代北派书法占据绝大势力的书法格局中占有了一席之地。迄于初唐，统合南北书风已是大势所趋，而唐太宗李世民对王羲之的尊崇和初唐对"法"的倡导也都表明唐人兼容南北的雄心和书法审美理想。因此，北派书法以其质实、力量感与气势和古拙的结合，同南派书法相整合，共同奠定了唐代书法的整体格局。

注　释：

　　① 康有为在《广艺舟双楫》中便认为：

　　"阮文达《南北书派》，专以帖法属南，以南派有婉丽高浑之笔，寡雄奇方朴之遗，其意以王廙渡江而南，卢谌越河而北，自兹之后，画若鸿沟。故考论欧、虞，辨原南北，其论至详。以余考之，北碑中若《郑文公》之神韵，《灵庙碑阴》《晖福寺》之高简，《石门铭》之疏逸，《刁遵》《高湛》《法生》《刘懿》《敬显儁》《龙藏寺》之虚和婉丽，何尝与南碑有异？南碑所传绝少，然《始兴王碑》戈戟森然，出锋布势，为率更所出，何尝与《张猛龙》《杨大眼》笔法有异哉！书可分派，南北不能分派。阮文达之为是论，盖见南碑犹少，未能竟其源流，故妄以碑帖为界，强分南北也。"见《历代书法论文选》，上海书画出版社，2000年，第804页。

　　② 阮元在《南北书派论》中阐释这一书史现象时写道：

　　"书法迁变，流派混淆，非溯其源，曷返于古？盖由隶字变为正书、行草，其转移皆在汉末、魏、晋之间；

（北魏）《杨大眼造像记》

而正书、行草之分为南、北二派者，则东晋、宋、齐、梁、陈为南派，赵、燕、魏、齐、周、隋为北派也。南派由钟繇、卫瓘及王羲之、献之、僧虔等，以至智永、虞世南，北派由钟繇、卫瓘、索靖及崔悦、卢谌、高遵、沈馥、姚文标、赵文深、丁道护等，以至欧阳询、褚遂良。南派不显于隋，至贞观始大显。然欧、褚诸贤，本出北派，洎唐永徽以后，直至开成，碑版、石经尚沿北派余风焉。南派乃江左风流，疏放妍妙，长于启牍，减笔至不可识，而篆隶遗法，东晋已多改变，无论宋齐矣。北派则是中原古法，拘谨拙陋，长于碑榜。而蔡邕、韦诞、邯郸淳、卫觊、张芝、杜度篆隶、八分、草书遗法，至隋末唐初，犹有存者。两派判若江河，南北世族不相通习。至唐初，太宗独善王羲之之书，虞世南最为亲近，始令王氏一家兼掩南北矣。然此时王派虽显，缣楮无多，世间所习犹为北派。赵宋《阁帖》盛行，不重中原碑版，于是北派愈微矣。"见《历代书法论文选》，上海书画出版社，2002年，第629页。

③ 郑晓云《文化模式与文化认同》，中国社会科学出版社，1992年，第65页。

④ 康有为在《广艺舟双楫》中称述太和书法时说：

"孝文黼黻，笃好文术，润色鸿业，故太和之后，碑版尤盛，佳书妙制，率在其时。……太和之后，诸家角出。奇逸则有若《石门铭》，古朴则有若《灵庙》《鞠彦云》，古茂则有若《晖福寺》，瘦硬则有若《吊比干文》，高美则有若《灵庙碑阴》《郑道昭碑》、'六十人造像'，峻美则有若《李超》《司马元兴》，奇古则有若《刘玉》《皇甫驎》，精能则有若《张猛龙》《贾思伯》《杨翠》，峻宕则有若《张黑女》《马鸣寺》，虚和则有若《刁遵》《司马升》《高湛》，圆静则有若《法生》《刘懿》《敬使君》，亢夷则有若《李仲璇》，庄茂则有若《孙秋生》《长乐王》《太妃侯》《温泉颂》，丰厚则有若《吕望》，方重则有若《杨大眼》《魏灵藏》《始平公》，靡逸则有若《元详造像》《优填王》。统观诸碑，若游群玉之山，若行山阴之道。凡后世所有之体格无不备，凡后世所有之意志亦无不备矣。"见《历代书法论文选》，上海书画出版社，2002年，第806页。

⑤ "魏初重崔、卢之书。宏自非朝廷文诰、四方书檄，初不妄染，故世无遗文，尤善草隶。……宏祖悦与范阳卢谌并以博艺名。谌法钟繇，悦法卫瓘，而俱习索靖之草，皆尽其妙。谌传子偃，偃传子邈；悦传子潜，潜传子宏，世不替业。"见《北史·崔宏传附崔浩传》，中华书局，1982年。

⑥ 阮元《南北书派论》，《历代书法论文选》，上海书画出版社，1979年，第632页。

⑦ 康有为《广艺舟双楫》，《历代书法论文选》，上海书画出版社，1979年，第826页。

⑧ 熊秉明《中国书法理论体系》，四川美术出版社，1990年，第129页。

⑨ 所谓"民间书法"，其创造的主体自然是身份不显的民间人士，这是毫无疑问的。我们作此判断并不依据于某种"政治"或是阶级分析的方法为作成分鉴定，而是依据其存在样式状况以及产生此种样式状况的心理根源、审美情趣。认定民间工匠写手是民间书法的创作主体，并不等于说，凡是出自他们之手的就必定属于民间书法，就如同现今书法家们借鉴民间样式而创作的作品并不属于民间书法一样。

民间既是一个身份的认定，也是一种文化的界定。它是指那些产生或存在于民间，相对游离于官方或上层社会—文化之规定、法则之外的状态、形式或行为。因此，民间的身份和对上层社会法则的游离是界定一个事物民间性的两个必要条件。所以一个遵循上流社会法则的民间人士和一个游离法度之外的上层艺术家的行为，我们都不能认定它们具有民间性。

诚然，现实社会生活中的一切都是相关联的，文化与艺术更是如此。民间文化与上层文化本身更是两个互渗互助的概念。那种以官方的文字政策、教育制度直接相关为理由而否定民间书法客观存在的做

法,本身就是将两种文化存在形态绝对割裂开来、对立起来了。

无论是民间书法,还是文人士大夫书法,都只是相对独立的存在,它们有着千丝万缕的联系,因此不少"民间书法"的样式或产生条件,受到更高层文化的影响是一点也不奇怪的。因为识字、写字过程就是接受传播知识的过程。而在古代中国,知识始终掌握在官方或文人的手中。所以在这个过程中,受到官方法则或知识阶层影响是无可避免的,那种与官方的文字政策、教育制度毫无关联的"民间书法"是不存在的,而以此来否定民间书法的存在更是可笑的。

承认"民间书法"受到上层文化影响,并不影响它的存在可能性,就像承认"文人士大夫"书法受到"民间书法"启迪也无损其价值一样。(参见马啸《鄙视与理解:关于非自觉书法命运性质之思考》,《书法研究》1993年第6期)

民间书法作为与文人书法相对的书法类别划分,是价值趣味图式上的划分,而不是文字学意义上的划分。民间书法的创造者无疑也接受过基本课字教育启蒙,而一些下层文史、经生则很可能还过相当正规的教育也未可知。由此,判断民间书法的性质,不能从文字政策和官方教育制度加以衡量,似乎识字能书者便不能以民间书家视之,这是对民间书法的误读——决定民间书法性质的不是书家主体是否受过教育,而在于其身份、地位与书法审美趣味、倾向上的边缘化与无名化。

魏晋北朝十六国残纸			
朝代	文献名	书写时间	出土地
十六国	《晋阳秋》残卷(佚名)		1972年新疆吐鲁番阿斯塔那151号墓出土
十六国	残家·书某人启残纸		1975年新疆吐鲁番哈喇和卓98号墓出土
西凉·佚名	《秀才对策文》	408	1975年新疆吐鲁番哈喇和卓91号墓出土
前凉·佚名	《王宗上太守启》残纸		1964年新疆吐鲁番哈喇和卓3号墓出土
前凉	《李柏文书》	346	
前凉	《王念卖驼券》		1965年新疆吐鲁番那斯塔那39号墓出土
前秦	《韩翁辞为自期召弟应见事》	384	阿斯塔那385号墓出土
北凉	《仓曹贷粮文书》	399	阿斯塔那385号墓出土
北凉	《兵曹牒为补代差佃守代事》	423	哈喇和卓96号墓出土
北凉	《出麦账》	424	哈喇和卓96号墓出土
北凉	《宋泮妻隗仪容随葬衣物疏》	425	哈喇和卓96号墓出土
北凉	《兵曹李禄白草》	433	哈喇和卓91号墓出土
北凉	《随葬衣物疏》	436	阿斯塔那62号墓出土
北凉	《阿富卷草》	436	哈拉和卓91号墓出土
北凉	《翟万随葬衣物疏》	437	阿斯塔那2号墓出土

（续表）

魏晋北朝十六国残纸			
朝代	文献名	书写时间	出土地
北凉	《高昌郡兵曹牒尾署位》	424	
北凉	《高昌郡兵曹白请差直步许奴至京牒》		
北凉	《民杜犊辞》	436	
北凉	《阚建兴辞》	437	
北凉	《高昌郡功曹白请改动行水官牒》	441	
北凉	《残辞》	441	
北凉	《因欠税见闭在狱启》		
北凉	《狱囚阿奴翚启》		
北凉	《多妇被夺事呈辞》		
北凉	《高昌郡功曹白请溉雨部葡萄派任行水官牒》		
北凉	《户口籍之一》《户口籍之二》		
北凉	《武宣王沮渠蒙逊夫人彭氏随葬衣物疏》	458	
北凉	高昌郡内学司成白请差刘苜蓿牒		

⑩ 民间书法概念的提出无疑缘于文化学上大传统与小传统的文化分类概念，在学理上无疑是完全可以成立的，正如文学上有民间文学，音乐上有民间音乐，绘画上有民间美术，正史之外有野史及民间传说一样，它早已成为文化学研究所接受的对象。从书法史来说，来自民间的俗体的变革与官方雅化的正体化始终构成书法史发展的基本动力。郭沫若在《古代文字之辩证发展》一文中已明确指出了这一点：这和文学的发展过程有类似的平行现象。文学起源于民间的口头文学。在阶级社会中，文学为统治阶级服务，逐渐脱离群众，逐渐雅化，因而，也就逐渐僵化。到了一定的阶段，由民间文学吸取新鲜血液而再生，但又逐渐脱离群众，逐渐再雅化，因而逐渐僵化。如此循环下去，呈现出螺旋形的发展。中国书法的发展也正是这样。

从文俊在《论民间书法之命题在理论上的缺陷》（《书法研究》1995年第3期）中写道：

研究评价"民间书法"缘起于清代中叶的碑学，而确定命题并做专门的深入探讨，则是近年的事情。有些人由此对中国书法史和传统书法理论进行新的审视，得出若干颇有学术价值的看法，其意义还是应该予以肯定的。但是由于"民间书法"的概念不够清晰，论者亦从未对其做任何的界说和证明，从而使一些论述如同空中楼阁，不切实际，徒增许多纷谬而已。既然提出了民间书法，是否意味着有一个与之相对的"官方书法"呢？没有人对此做出必要的说明，不过论者的用意大约是为了和书法家即士大夫书法相区别，读者也能明白，却不知任何一种含混的提法，都会伏下隐患，导致论说的失败。

这个概念的出现与文字学研究有关，最初学者们用民间文学、俗体等名目概括那些工匠隶人、民间书手以及其他大量无署名的粗劣文字遗迹，而文字离不开书法，于是书界易之曰"民间书法"，近年则有泛滥之势，似乎已经把战国至唐的金石启牍、陶砖瓦纸等各种无署名文字遗迹囊括殆尽，问题即出在这里。

我们认为研究任何问题，都要先将其基本情况搞清楚。包括相关的种种文献记载。史实或名物制度，实证资料的调查与分类，爬梳并弄清它们在证明某些现象或提示本质规律的作用等，之后才会有客观的描述、生动深刻的理论概括，才能避免盲目和错误。具体地说，在讨论"民间书法"之前，必须能够确认林

林总总的文字遗迹是否真的属于民间作品，铸刻或书写者的身份确定为平民奴隶罪徒作品，确定具有区别于"官方书法"和名家书法的"民间特征"，然后再论及其他。过去有的人喜欢把北朝石刻文字统称之为"民间书法"，随意驰骋想象，煞有介事地乱说一气，写这种文章如果不是缺乏起码的常识，就是在作欺人之谈，愚弄读者。

（北魏）造像题记

其次，"民间书法"之作者的身份如何确定？如平民工匠、奴徒刑徒、职业书手等，不过在确定作者身份属于民间之后，仍然不能肯定他们的作品一定是民间书法。

凡古代的读书人，从启蒙开始，都要经过较长时间的书写训练，按照《说文解字叙》所引汉代尉律，至少为十年，训练的内容和标准由官方认可，并据以考试，这样每一个学生的书法都会染上官方色彩，他们进则为官为吏，退则为民间俊秀，倘以后者身份作字，当如何判断性质、归属？

汉武帝置张掖、武威、酒泉、敦煌四郡，既派兵屯守，又徙民以开发，即《史记·武帝本纪》所讲"徙天下奸猾吏民于边"的情况。近百年来，先后在这些地区发现四五万枚汉代木简，引起学界书坛的震撼余波至今犹存，有的人并没有对这些简牍书法进行过认真的研究，致使其丰富的内涵被简单化。

研究民间书法，还必须解决下列问题：社会可划分若干职业阶层，究竟应该从哪个层次来界定"官方"和"民间"理论依据、可行性，在书法研究中的意义，官方书法和名家书法各自与民间书法的同异关系？老实说这些问题很难理出头绪，其根源在于民间书法这个概念本身的先天不足。（参见丛文俊《从"非自觉书法"质疑说到书法史研究的若干问题》，《书法研究》1996年第6期）

马啸在《书法的动力——从敦煌书法看民间书法的作用》中指出：

现今有些人不喜欢民间书法，甚至连民间书法这个名字都不喜欢，认为它是一种不可考又子虚乌有的存在。因为，通常被一些人认为是"民间书法"的书迹和官方的文字政策、教育制度直接相关。然而无论考古学的证明，还是历史学、民俗学、社会学的证据都证明了"民间书法"的真实存在，否则四十余年前（1965年）的那场"兰亭论辨"中有理的一方必定是郭沫若无疑了。郭沫若先生在这场论辨中的失理，恰恰在于其忽视了在千余年前的魏晋时代存在着一种与当时文人士大夫书法相对应（对立）的民间书法样式——至少在整个隋唐以前，生活于上层社会的书法家（或文人士大夫）们根本不属于那种工匠式的劳作，他们根本不会将墨迹留在石块上（即使像题写碑匾这样在如今趋之若鹜的事，也被文人们视作是一种低等劳动），因此，从墓志书法样式来推究魏晋时期上层贵族书法的样式，简直就是缘木求鱼。

"兰亭论辨"已过数十年，论辨双方孰是孰非现今已一目了然，然而这场由郭沫若挑起的文化论战，其积极意义却不可低估，它使我们有机会坐下来认真探究魏晋时期的书法的真实面貌和它的原生态环境，而兰亭论辨的缘起，最根本的原因也正是由于在王羲之生活的那个年代，文人士大夫与下层工匠所书写或创制的汉字形式在许多时候、许多情形下，有着天壤之别，而这种巨大的差异，正说明了民间书法的客观存在。

⑪ 马尔库塞《审美之维》，李小兵译，广西师范大学出版社，2001年，第125页。

⑫ 袁昂记录了一些对当时人物的评价："王右军书如谢家子弟，纵复不端正者，爽爽有一种风气。"

"王子敬书如河洛间少年，虽皆充悦，而举体沓拖，殊不可耐。"

"陶隐居书如吴兴小儿，形容虽未成长，而骨体甚骏快。"

"张伯英书如汉武帝爱道，凭虚欲仙。"南朝梁袁昂《古今书评》，《法书要录》卷二，人民美术出版社，1984年，第74页。

⑬ 李泽厚《美的历程》，文物出版社，1989年，第43—44页。

节三　时间差

●《宣示表》

● 造像题记

● 魏楷、唐楷

　　从书法史的分野来看，南北二派的分化之迹在西晋永嘉之乱后，随着中原文化南迁，玄风南渡，北方则明禁老庄，远离玄风，大力提倡儒教。正始以后，人尚清谈，迄晋南渡，"经学盛于北方，魏儒学最隆，历北齐、周、隋以至唐武德、贞观……故《魏书》儒林传最盛"①。由此，南北朝在思想文化领域已直接造成南北书派格局的形成。②

　　东汉晚期，随着隶变的完型，书体嬗变开始向楷隶之变与行草书本体变革演进。至三国魏钟繇已基本完成楷隶变革，楷书趋于定型。不过，楷书作为新兴书体，尚无力改变以隶为尊的强大社会势力，获得官方正体地位。这个时期，行草书则正处于重大变革发展阶段，在某些方面已突破章草樊篱，更加草化，但独立的今草体制应该还没有建立起来。到西晋陆机《平复帖》出现，章草的古质面目和结体已被突破，章草典型的捺势渐隐，笔势一变为右曳直下，今草体势趋于形成，它离今草的成熟实只有一步之遥。永嘉之乱后，随着南北书派的形成，书体的演进在南北二派中间也表现出极大的时间差。晋室南渡，以《宣示表》诸迹为江东书法之祖，这意味着钟繇楷书南传，北派已得不到钟繇楷书的技术启蒙，因而，北派的书体之变不得不从最原初的楷隶之变发端。

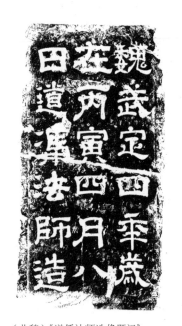

（北魏）《道凭法师造像题记》

　　从书史源流看，南北二派皆祖述钟、卫，但"索靖则惟北派祖之，枝干之分，实自此始"③。由于地缘政治所导致的文化上的隔绝和对抗，使南北书法走上两条不同的发展道路。南派由于魏晋时期即严行禁碑，因而书法由碑转向尺牍。从书体上说，即是隶书衰歇，而楷行草书成为书法的主流。北派则拘守汉隶古法，同时，由于佞佛祈福，而导致造像题记的流行，碑刻蔚成正宗，行草不振。此外造成这一结果还有一个更深层的原因即是，南派书法的文人化使南派书法比之北派书法早一百三十余年即完成隶楷之变，进入新的书体发展阶段。书法史将魏晋时期称作书法的自觉时期，即指以二王为代表的南派书法。北派在南北

朝时期还正处于楷隶之变，不仅没有完成楷化，也远离行草书体变草这一更高书体发展阶段。北派书法承汉隶余绪，并承袭了三国魏晋时期的写经体；而钟繇楷法则由于西晋永嘉之乱时王导衣带过江而成为南派帖学之祖，并成为不传之秘，在北方失传，遂导致北派楷隶之变的迟滞。也就是说，北派书法的发展缺少了文人化这一中间环节，而是在汉隶与经生体的基础上发展起来的。因而北派书法除延续保留了汉代章草传统之外，魏碑则将石刻制度推至顶峰，并成为具有独立体系的书体。北派书法是在相对封闭的文化环境中自我发展演变的，几乎很少受到外来因素的影响。在很大程度上，北派草隶即为汉末章草，北派不重行书，故行书始终未加以文人化而处于古法阶段。因而，那种认为北派书法受到南派书法的影响，"书可分派，南北不可分派"的观点是与书史不符的。南北书派虽在某些个别作品上存在风格的类似，但个别不能涵盖整体。南北书派个别风格的相融，不能掩盖整体上的互异性。事实上，主张南北不可分派者，也只能举出《爨宝子》《爨龙颜》《瘗鹤铭》等几个孤例以证其说，这与北碑的巨大遗存相距不啻霄壤。而且即使这几个碑刻孤例，也在风格形态上与魏碑典型具有很大的不同。正如阮元所说："即以焦山《瘗鹤铭》与莱州郑道昭《石门》字相较，体似相近，然妍态多而古法少矣。"反过来说，南派尺牍行草，也在北派书法中难觅其迹。

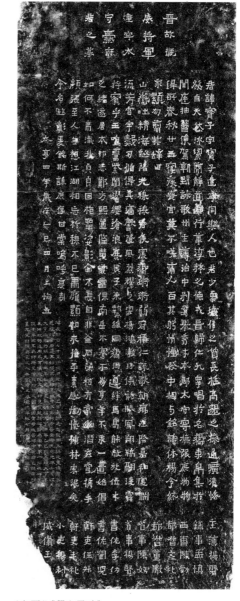

（东晋）《爨宝子碑》

但以上史料，如阮元所言，"凡此各正史本传皆无一语及于师法二王者"，而所提书家皆谓善草隶，唯一提到工草行书的书家只有卢昌衡。实际上，这里提到的草隶即是指张芝、索靖章草或稿草遗裔，而不可能是二王风格的行书或今草。从书史流脉说，北派传递了两个系统：一是汉隶系统，一是张芝、索靖的章草系统。这两个系统在北魏时期获得相异的发展。汉隶经魏碑楷隶之变演化为新体，而章草则始终处于张芝、索靖古法阶段。事实上，南派行草书也由张芝一脉演化而来，所不同者，南派章草经由陆机、王羲之变革古

体、脱略古法这一文人化过程而成为今妍的新体。北派章草则由于缺省这一文人化书法的自觉过程，因而仍停滞于古法实用化阶段。有的学者以魏晋新疆、楼兰残纸论定北派也肯定存在与南派风格相同的行草书，从而否定南北书派的存在，这无疑是对书史的误读。这种误读混淆了书史的时间维度。北派章草与二王行草根本不处于同一书史层面，也不是同一个书史概念。以此来否定阮元南北书派是无力的。

目前所见到的北派草书，除《李柏文书》及北凉残纸介于章草与行书之间的稿纸之外，大多为写经作品。至于《济白帖》《为世主残纸》等敦煌、楼兰残纸一系作品，虽近于后来的王羲之书风，但由于是书于西晋永嘉之乱（307）之前，因而便不宜将其归于北派书法。

从北凉到北魏写经书法的存在，虽然表明北派书法并不全系碑刻，也有与南派书法相同的墨迹文本存在，但相对于北朝中后期碑刻造像记，墓志的蔚然风起，写经的存在未免显得黯然。这也说明相对于帖，北派尤重碑。从书体而言，北派的写经，沿袭三国魏晋已趋定型的写经体惯有风格，在书体风格方面没有做出新的改进，只是将其视为弘扬佛法便宜行事的一种实用书体。因而写经体书法便超越书派分野而成为南北派共有，风格上可以说确无法分派。而在碑刻造像记方面，则北魏孝文帝迁洛以后，则大力变革推动，"龙门体"便诞生于这一时期，从而使魏碑呈现出全新的审美风格，而与南朝碑刻风格迥异。

继太和、景明时期魏碑臻于高度成熟之后，魏碑由"龙门体"斜画紧结转向平画宽结，为唐楷导夫先路，暗下一转语。

进入东、西魏，随着鲜卑化回潮，汉化运动消歇，书法复古思潮弥漫。魏碑新体变乱，屡入隶法，书风怪诞混杂，魏碑新体面临异化。至北齐北周时期，魏碑正体遭受冲击的势头有所缓和并受到明显抑制。但以"龙门体"为标志的魏碑新体却并没有保持和重新占据主流地位，而是随着北齐北周融隶入楷的书风蜕变，创出摩崖经体书法，魏碑书体嬗变臻至一个新的阶段。

从北朝书法整体发展来看，碑刻占据绝对优势，处于主流地位。而帖脉则除写经一路外基本处于弱化颓势状态。与魏碑在汉碑及北凉体基础上获得全面变革进新相反，北朝帖脉除写经体一仍其旧保持经体风格外，几无新变。不仅如此，在很大程度上，相较于魏晋楼兰残纸还表现出明显的停滞倒退。细加分析，北凉行草虽在某些方面汰除了章草遗意，表现出向行草书的嬗变，但由于缺少更高意义的技法纯化，因而无力建立起规范化的笔法体系。除少数作品具有新理异态外，大多作品尚处于无法粗率状态。在这方面也可以看出，北凉行草书缺少与魏晋楼兰——此指西晋书法的有效承接，而魏晋楼兰残纸如《济白帖》《为世主残纸》一脉则在永嘉之乱中原士族南渡后，为以王羲之为代表的世族书法所发扬光大，并在玄学风气下创出一代新体。

至于北魏时期，在帖派一系，虽存在不少写经作品，而行草墨迹则至今没有出土发现。这与北魏盛行象教——刻立造像记以弘法，强调实用性书写，除写经外，抑制日用性书写

有关。

事实上，北魏崔、卢书法世族，承沿钟繇、卫瓘，俱习索靖，世不替业。"魏初重崔、卢之书，自非朝廷文诰四方书檄，实不妄染，尤善草隶。"这说明即是如崔卢这样的书法世家，也只是将书法作为服务王政的实用性工具，而并不具有自觉的创作审美意识，因而也就根本谈不上以书法抒发展现个体情感与心性，这是北派文人书法创作滞后的体现，从而也使得北派书法始终围绕实用性、工具性、民间性而不是审美性、本体性与文人化展开，这构成南北两派书法不同文化——审美的价值分野。

北派实用性的书法价值取向，使其无力推动章草一脉向今草嬗变，因而由北凉《李柏文书》一系作品可以推测，北凉帖脉一系不会脱离章草阶段。即如崔卢书法也只会是古质性章草，为宗法索靖一脉遗裔，而不可能是与南派相垺的今草。这从史料文献上可以得到佐证：

> 浩既工书，人多托写《急就章》，从少至老……所书盖以百数……浩书体势及其先人，而巧妙不如也。世宝其迹，多裁割缀连以为模楷。（《魏书》卷三十五《崔浩传》）

由此可见，崔浩作为北方经艺世族，始终恪守北方儒家经艺传统，在书体上也始终固守着对章草以至篆书、楷书北方书法传统的遵循，而抵制或鲜克预流书体新变，所谓"浩书体势及其先人，而巧妙不如也"便透露个中消息，崔浩在书法上是一个保守性人物，而即便宗守家法，也尽力汰其妍质，即审美表现。由此也可以推测，北魏存在两个书写系统。一为铭石书石刻造像系统，一为写经及章草——章程书。章草可能即是用来书写朝廷文诰书檄的官方书体。《魏书》说崔浩"自非朝廷文诰四方书檄，实不妄染"之后，紧接着说"尤善草隶"，已明白指出崔浩所专擅并用之于朝廷文诰檄之体即章草，而其"自非朝廷文诰""实不妄染"，推测可能有两个方面的原因：一作为世传家学之体，罕为世人窥习，少所染翰，意在自重其价；二作为官方章程书，仅仅用之于朝廷书檄庄重一途，以示尊崇之意。

对章草世传家法的尊崇还表现在崔浩一生倾力书写《急就章》上。《魏书》说："人多托写《急就章》，从少至老，初不惮劳，所书盖以百数，必称'冯代强'，以示不敢犯国。"其谨也如此。与其"自非朝廷文诰四方书檄，实不妄染"，轻易不随意染翰的情形相反，崔浩一生受人之托，孜孜矻矻，不加惮劳地为人书写《急就章》，以至百数，而其中原因大可耽味。《急就章》作为汉代以来流行的小学启蒙读本，是开启童蒙、系于教化的经典文本，崔浩肆力于兹，与他积极推扬教化有关，"北魏通行的字书，是汉朝以来广为流传的《急就篇》"，而其更深层的原因，则表现出崔浩作为困守北方、身陷鲜卑部酋异族统治的北方士族领袖对儒家普遍教化的固守和弘扬。这与他一生始终存有齐明姓族、整齐人伦、推动鲜卑部酋不断走向汉化的政治理想相一致，而他最终惨罹灭族之祸也未尝不与他对汉化政治

（北魏）《解伯达造像记》

理想的不懈追寻有关。④

　　颇引人困惑的是，崔浩倾其一生大量书写的逾百本《急就章》写本为何无一遗存，至今无法觅见。考虑到北凉、北魏大部分写经皆藏于敦煌藏经洞，直至19世纪由道士王圆箓于藏经洞倒塌偶然机缘，才得以发现，是否可以推测，崔浩书法皆为人秘藏不宣，后世无由得见。还有一种可能即是崔浩因国史案遭族灭，并祸及姻亲，清河崔氏、河东柳氏、范阳卢氏、太原郭氏连同遭到灭族，北方世家大族遂一时尽归澌灭。清河崔氏号为北魏书法世家，世不替业，既遭灭族之难，则书法之家传必蒙厄难，而作为世族领袖的崔浩，其书迹也无疑会遭到鲜卑勋贵之忌恶而尽毁也未可知。这种事例在书史上也不鲜闻。

　　由上所述，可以获得对北朝书法，尤其是众说纷纭、长期困扰书法史学家关于南帖北碑问题的全新理解和阐释途径。从北朝存在大量写经以及史料文献记载，北魏崔卢世家世传钟繇、卫瓘、索靖精擅草隶来看，北朝除碑刻外，还无疑存在帖脉一系。只不过，这个帖脉并不等同于南方二王帖学。因而从史学立场而言，这个北方帖脉一系的显性存在，虽然可以在很大程度上纠正和改变长期以来很多史学家不承认或无视北派存在帖脉一系的习见和误读，但是从文化——审美立场来看，阮元南帖北碑的史学预设和前见并未被颠覆而仍具有合法性。

　　这突出表现在，相较于写经一系，北朝碑刻在数量上占据绝对优势，而且在文化地理区域分布上较之写经占据远为广大的文化空间。此外，北朝碑刻经过太和年间孝文帝迁洛汉化改革，已从汉隶旧体中蜕变而出，创为"龙门体"新体，标志着楷书书体超越南派进化到一个新的发展阶段，而北朝写经则还仍在沿魏晋写经遗裔，处于古质章草阶段，与北朝刻石的书体嬗变相较明显滞后，在南方同一时期，章草已蜕变演化为二王今草。

　　由此，北朝所尚之帖，无论从书法审美风的进新还是文人化价值方面皆不能与南方二王帖脉相提并论。由于北朝流行的写经与章草固守汉魏经艺传统，尚古质而今妍不足，在书体变革方面远远滞后于碑体，因而也不足以代表北朝的主流书体。就此而言，阮元南帖

（北魏）《元弼墓志》

（北魏）《郑长猷造像记》

北碑的述史模式仍然成立。只不过，对北朝写经章草一脉的揭橥，足以改变治史者长期所持北朝无帖的史学观念，而由此入手深入研究认识北朝帖脉一系的沿承、兴替历史，从而深化魏晋南北朝书法史研究。

当代力主南北不可分派的治史者，大都以王褒入关为例，证明南派北传及对北派书法的影响，并以此证明南北书派的互融性。但颇可质疑和值得商榷的是，在使用这段史料时，大多数学者皆采用了非时空定位的含混的手法，不究及王褒入关的年代，而只是孤立地夸大了这一事件的作用和影响。事实上，王褒入关是在公元554年西魏破梁之后，王褒随着被俘虏的梁百官士庶被带到长安。如果注意一下时间便可获知，在公元554年之前，南北派书法早已分别达到成熟的顶峰。魏碑在公元5世纪前后便产生一系列被后世目为经典的作品，如《始平公造像记》（495）、《一弗造像》（496）、《尉迟造像记》（495）、《解伯达造像记》（477）、《姚伯多造像记》（496）、《元详造像记》（494）、《吊比干文》（494）、《元弼墓志》（499）、《崔承宗造像记》（483）、《广川王造像记》（502）、《郑长猷造像记》（501）、《马庆安造像记》（501）、《崔敬邕造像记》（517）、《石门铭》（509）、《郑文公碑》（511）、《张猛龙碑》（522）等等。而南派则在早于魏碑成熟一个世纪前的公元4世纪便出现了王羲之、王献之、王珣等伟大的书家及一系列代表性作品，如《丧乱帖》《得示帖》《十七帖》《远宦帖》《兰亭序》《伯远帖》《鸭头丸帖》《廿九日帖》《黄庭经》《洛神赋十三行》等。

因而可以说，早在公元554年之前，南北两大书派的审美风格已经定型。在这种情况下，仅凭王褒入关，以一人之力根本无法扭转北派风习。而北派作为卓然自立的书法体系也自会本能地对南派书法加以拒斥，这从出土资料尚不见有南派二王书法作品可以看得

很清楚。据史载："褒入北周,贵游翕然学褒书,赵文渊亦改习褒书,然竟无成。至于碑榜,王褒亦推先文渊。"可见王褒对北派书风的影响的极为有限。在这方面,有学者也注意到这一问题。美籍华裔学者卢慧纹认为："这次大规模文化交流的影响可能不如想象中深远。目前所见北方出土的刻石或书迹不见南方书风的影响,而南方也同样少见北方风格的作品。这个问题尚有待更进一步的研究。"⑤

从时间上说,南派书法早于北派一个多世纪即完成楷隶之变,同时更早于北派几个世纪完成了今草新体变革。北派内部则始终没有孕育出行草书,直到隋统一南北,才受南派影响开始草书启蒙。但是受关陇文化影响,隋代始终倾向北派,南派书风不振。只有智永一脉绵延,这种情形直到初唐才由于唐太宗李世民大力推崇王羲之而得到彻底改变,同时,北派由于初唐"尚法"氛围的形成及文人化因素的渗入而与南派相整合,共同奠定了唐代书法的基础。

北派书法作为特定含义的楷书,则自始至终有着自洽的本体化演生进程,它与南派楷书分属两个不同的系统,并且从公元5世纪至6世纪一直并行发展,二者之间没有产生交互影响。事实上,由于钟繇楷法南传,使得南派楷书早于北派楷书一百三十余年便臻于成熟,而由于钟繇楷法在北方失传,北派楷书走了一条与南派楷书迥然不同的道路。

王学仲在《碑帖经书分三派论》中认为,汉简分三派之系,其中从三国魏晋开始出现的经生体即是魏碑的导源。"他们采用了一部分含有草意隶情的汉简去抄写佛经,便于快速的传播,蜕变而形成独立的经生体,再发展成为石经摩崖体。"⑥当然,这种对经生体的取法存在一个逐渐接受融合的过程。永嘉之乱后,北派在书体变革方面面临着真空,而当公元4世纪中后期南派楷、行、草新体已臻成熟之际,北派在书法领域尚是一片混乱。这个时期正值北方陷于五胡十六国混战之际,造成书法凋敝,很难出现变革之举,书法呈守成之势。

在书法史的普遍性论述中,楷书成熟于唐代似已成定论。而"唐尚法"的史学阐释更加强化了这种书史习见。人们毫不怀疑是颜真卿、柳公权在唐代将楷书推向成熟,而在他们之前,楷书仍处于楷隶之变的进化阶段。颇能说明问题的是,被后世视为"欧、柳、颜、赵"四大家中,唐人便占了三位,而颜真卿则更是被视为奠定楷书规范法度的总结性人物。苏东坡说:"诗至杜子美,书至颜鲁公,文至韩退之,画至吴道之,古今之能事尽矣。"

如果不是依循书史的习见与定论,而

十六国写本《晋阳秋》(局部)

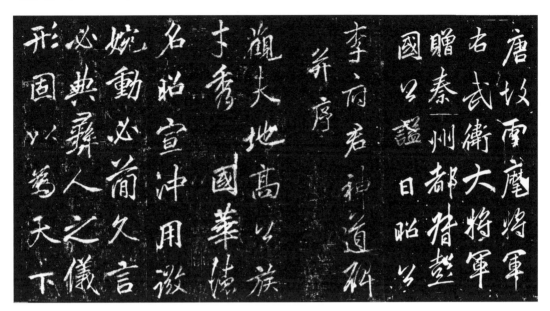

（唐）李邕《李思训碑》（局部）

是从视觉材料出发，则会发现将楷书的成熟归之于唐人是不符合书史史实的。考诸书史，事实上早唐人一百余年的北魏、东魏时期，便完成楷隶之变，楷书已趋于成熟，而且唐人楷书的主体风格在这个时期的魏碑中已导源大备了。⑦

在以上论述中，阮元将褚遂良、徐浩、柳公权、殷仲容、王行满、韩择木、欧阳询皆划为北派，并认为其碑版书法沿袭北派，唐自永徽以至开成皆沿北派，事实也正是如此。欧阳询楷书戈戟森严，乃北派风貌；褚遂良楷书保留着浓重隶意，亦北派裔缘。欧、褚由隋入唐，已届垂暮，实为六朝人，初唐时期他们的书风已经形成。此外，薛稷、柳公权包括颜真卿，其书也皆源于北派。而更为重要的是，从唐代尤为崇碑这一点也可以看出，唐代碑版书法从石刻制度上也是与北碑一脉相承的。相对而言，行书在唐代的地位远没有楷书高，原因很简单，行书不能入碑之故。唐太宗李世民《晋祠铭》首开以行书入碑之先例，后李邕也以行书写碑，但唐太宗、李邕以行书写碑的努力，唯有开创之功而无垂范之效。整个唐代乃至宋元明之世，以楷书入碑还是碑体正例，以行书写碑名世者绝少。因而，唐尚法之潜在史因，乃在崇碑这一大关键。

唐代楷书受北碑影响这一方面，除阮元，康有为、钱泳皆有论述。钱泳在《书学》中指出："有唐一代崇尚释氏，观其奉佛念经，俱承梁隋旧习，非高祖太宗辈始为作俑者。……今六朝唐碑俱在，可以寻绎。"康有为在《广艺舟双楫·导源》中也说："唐宋名家，为法于后，既以代兴，南北朝碑遂掩郁不称于世。永叔、明诚虽能知之，亦不能大暴著也。然诸家之书，无不导源六朝书，虽世载绵缅，传碑无多，皆可一一搜出。"

因而可以说，唐代楷书并不具有书史原创性，也不具有书法史叙事所强调的集大成

（北魏）《安定王元燮造像题记》

性，它只是延续了魏碑正例，是魏碑的惯性延续，因此，楷书的成熟不应定在公元7世纪的唐代中晚期，而应推前一百年，即公元6世纪初中期——北魏中晚期至东魏初期。⑧要打破楷书成熟于魏碑之后的唐楷的书史习见，便需要重新划分魏碑的分期，并打破魏碑处于隶变进程、是非隶非楷书体的狭隘认识和书史定见。可以发现，魏碑从酝酿产生到逐步成熟以至臻于高峰，前后用了约三十余年时间。具体来说，从北魏太平真君元年到北魏孝文帝迁洛以前为魏碑的酝酿阶段。从太平真君元年至太和共37年时间，这个时期较长，书体风格发展缓慢，这主要是因为北碑在发展初期，无论在笔法、体势风格方面都没有找寻到审美定位和技术支撑，而主要表现为对汉隶古法的惯性延续和变异，魏碑形态尚未真正出现。因而这个时期魏碑没有产生有影响的作品。从太和至景明时期（477—500），是魏碑的发展成熟期。这个时期，随着孝文帝迁洛，并大兴龙门石窟，魏碑已彻底摆脱汉隶、写经的影响，呈现出独有的一己面貌和风格，迅速臻于成熟。康有为所称的"龙门体"即产生于这个时期。魏碑在这个时期能够迅速臻于成熟的原因大约有两个：一是北魏在迁洛开凿龙门石窟的过程中，有大量北凉僧徒工匠参与其间，他们的造像题记直接承继了"北凉体"，从而使魏碑在风格上迅速臻于成熟；同时他们在"北凉体"的基础上又施以方笔斩截的平直刀法，遂形成魏碑雄奇角出、极意方笔的剽悍风格。这只要看看北魏太和十一年（487）的北魏写经《佛说灌顶章句拔除过罪生死得度经卷第十二》即可明白看出。沙孟海将这一时期的魏碑划分为"斜画紧结"时期，这也是魏碑的典型风格。自北魏宣武帝正始年间至东魏为魏碑蜕变成熟期，即隶变终结期和楷书成熟期。这个时期沙孟海将其划分为"平画宽结"时期。由"斜画紧结"到"平画宽结"，实际表明魏碑已进入与前期魏碑性质完全不同的发展阶段。一方面魏碑"斜画紧结"的早期典型风格还在延续；另一方面魏碑作为楷隶之变的标志，以"平画宽结"，消弭了早期"斜画紧结"的霸悍气势，使方笔极轨的楷书作品开始大量出现，它表明魏碑已进入完全成熟的楷书形态，这可举出大量作品为证。如《元龙墓志》（504）、《元祐墓志》（519）、《元瑛妻穆玉容墓志》（519）、《元谳墓志》（520）、《元尚之墓志》（523）、《比丘尼统慈庆墓志》《元纂墓志》（525）、《元晖墓志》（525）、《元则墓志》（526）、《萧宗昭仪胡明相墓志》（527）、《元位墓志》（528）、《元悛墓志》（528）、

《元晫墓志》（525）、《元景略妻兰将墓志》（528）、《赫连悦墓志》（531）、《元爽墓志》（533）、《僧会法师墓志》（534）、《元钻远墓志》（533）、《高归彦造像记》《刘懿墓志》（540）等等。

由此，魏碑"平画宽结"时期应提前至北魏而不是在东、西魏。同时，"斜画紧结"与"平画宽结"也不应理解为魏碑的两种风格类型，[⑨]而应是魏碑具有质的不同的两个发展阶段。"平画宽结"也不是一般意义上的魏碑，而是魏碑脱尽隶意进入楷书成熟形态的典型形态。此外，魏碑"平画宽结"的产生也并不是隶书影响的结果，这与东西魏时期出现的篆隶书复古风气有着根本不同，同时，这个时期楷书的成熟也与南派书法的影响无关。北派受南派影响要迟至公元556年梁亡后的北周

（北魏）《元谧墓志》

（北魏）《元悛墓志》

（北魏）《氾灵岳墓表》

才开始，早于此一个世纪（魏正始年间）的北派书法断无受南派书法影响的可能。阮元《南北书派论》明确论述到这一点：

> 其间唯王褒本属南派。褒入北周，贵游翕然学褒书。赵文渊亦改习褒书，然竟无成。至于碑榜，王褒亦推先文渊。可见南北判然两不相涉。《述书赋》注称唐高祖书师之褒，得其妙，故有梁朝风格，据此可见南派入北唯有王褒。

由此来看，这个时期北派楷书的成熟是魏碑自洽进化的结果，同时，也表明魏碑逐渐抛弃了早期剽悍粗拙的风格而逐渐雅化，显示出北魏统治者的皇家趣味。颇能说明这一点的是，这个时期的作品大多为元姓宗室墓志。由于是宗室墓志，因而雅化的趣尚便取代早期造像题记的粗蛮风习和刻露趣味。这些作品虽大多不著书者姓名，但可以肯定地说，它们均出自当时专业书家和名家之手。而从楷书进化里程来看，北派楷书比南派楷书落后了一个多世纪。另一方面，更为重要的是，在这些北魏楷书作品中，后来的唐代楷书风格已大备。无论欧柳，还是颜褚，其风格渊源在这些北魏楷书中已见出荦荦大端。如《元钻远墓志》《刘懿墓志》之于颜鲁公，《僧会法师墓志》之于褚遂良，二者之间在风格上毫无二致。这些作品的存在，不得不使人对唐人楷书的原创性产生怀疑，这实际上已牵涉到文人书法对民间书法的遮蔽和权力话语问题。

不过，从书史立场来看，北魏中晚期虽然楷书已臻于成熟并完成隶变，但由于尚存在以隶为尊的观念，因而不论北魏中晚期还是东、西魏、北齐、北周乃至整个隋代，都普泛地存在尚隶意的主流趋向。表现在书法作品中，即是隶意的广泛存在，从而在楷书的书体风格、形态方面表现出非统一性，高度成熟的楷书与隶楷错杂的楷书同时并存。但是仅这一点并不影响我们得出北魏楷书已完成楷隶之变并趋于高度成熟的书史结论。因为体现这个时期楷书成熟的作品已不是个别的存在，而是大量出现，并呈现出风格的多样化趋势。书史表明，它不仅仅孕育出唐楷，而且其本身就是臻于与唐楷相同高度的楷书形态。

得出以上结论，并不是要抹煞唐楷的成就及书史地位，而是意在通过可靠的书史视觉材料，揭橥还原书史的真实。相对而言，唐楷的贡献在于它在整体上强化了楷书的规范性，确立了以楷为尊而不是以隶为尊的时代审美风尚，并通过楷法遒美的选官制度使楷书

（北魏）《葛山摩崖刻石》（局部）

得到了最大程度的普及，从而使楷书成为广泛普及的实用性书体。在这种尚法的实用化努力中，实际上，很多方面已与艺术性审美无关，而是沦为功利化的实用性书写。颜真卿即写过《干禄字书》一正一帖，剖析说明，此专为仕子干禄求官之用，已与书法审美无涉。所以后世对唐法攻击揶揄最烈，米芾斥云："大抵颜、柳，挑剔名家，为后世丑怪恶札之祖，从此古法荡无遗矣。"⑩

魏碑——尤其是"龙门体"，以其与佛教造像的结合，而成为礼佛活动的一部分，其为写经体无疑。⑪

由上可知，造像题记即佛教愿文，不论像主和出资人对象为谁，其中心内容都是祈佛祐护、祷祝平安，其造像及造像题记的目的与写经祈求功德的礼佛目的都是相同的。造像题记——魏碑的宗教功能，可以很好地说明它与写经体的渊源。作为魏碑新体"龙门体"实奠基于"北凉体"基础之上，颇能说明这一点的是主持开凿龙门石窟的北魏沙门即主持开凿云冈石窟的昙曜，而开凿龙门石窟的僧徒工匠皆由北凉输入。这表明魏碑实是经生体的变种。北魏太和之后，它的发展演变构成北朝经体书法嬗变发展的中心。北朝后期北齐、北周摩崖体皆由"龙门体"演变而来。

魏碑在太和年中形成"龙门体"典型风格后，随即由"斜画紧结"向"平画宽结"这一更高楷化形态转变。至延昌、正光时期，魏碑已完成楷隶之变，其楷书本体化进程已趋于终结。其中所蕴含的书史意义是极为丰富的。首先，北派楷书的成熟虽在南派之后，但北派楷书所包含的书体意义却要远远高于南派楷书。南派楷书一系源自钟繇，至东晋二王楷书已臻于全面成熟，但楷书属初创新体，加之为士族文人书家所垄断，因而对整个社会层面的辐射影响极小。由于楷书在魏晋发展的不平衡，遂使一些出自民间书家之手的碑刻尚保持由隶变楷的方正稚拙面目。并且，即使二王一脉楷书，如《黄庭经》《乐毅论》《曹娥碑》《洛神赋十三行》，也由于不是真迹传世，而是出自唐摹本，因而其真实面目也不易判断。事实上，由于自东晋开始今体草书开始占据主流地位，导致篆隶书法包括铭石书——碑刻书法的衰落，因而楷书的本体化进程已由南派转向北派。北派后来居上成为铭石书系统楷本体进化的主体，这从南北碑楷书本体进化的对比中不难看出。从公元5世纪中期开始，魏碑作为楷书形态已远远超过南派楷书，并且，事实上已臻于楷书高峰。它不仅

是隋唐楷书的导源，而且早于隋唐楷书，将楷书定型化，而这无疑是需要从书史立场重新认识的重大书史问题。

注　释：

①皮锡瑞《经学历史》，中华书局，第182页。

②阮元在论到南北书派时说：

"正书、行草之分为南、北两派者，则东晋、宋、齐、梁、陈为南派，赵、燕、魏、齐、周、隋为北派也。南派由钟繇、卫瓘及王羲之、献之、僧虔等，以至智永、虞世南；北派由钟繇、卫瓘、索靖及崔悦、卢谌、高遵、沈馥、姚元标、赵文深、丁道护等，以至欧阳询、褚遂良。……直至开成，碑版石经尚沿北派余风焉。"

"晋室南渡，以《宣示表》诸迹为江东书法之祖，然衣带所携者，帖也。"

"北朝望族质朴，不尚风流，拘守旧法，罕肯通变。惟是遭时离乱，体格猥拙，然其笔法劲正遒秀，往往画不出锋，犹如汉隶。"

《南北书派论》，见《历代书法论文选》，上海书画出版社，2002年，第630页。

③阮元《南北书派论》，《历代书法论文选》，上海书画出版社，1979年，第632页。

④陈明《儒学的历史文化功能——士族：特殊形态的知识分子研究学》，学林出版社，1997年，第135页。

《崔浩传》载："太平真君十一年六月诛浩，清河崔氏无远近，范阳卢氏、太原郭氏、河东柳氏，皆浩之姻亲，尽夷其族。初，郗标等立石铭刊《国记》，浩尽述国事，备而不典。而石铭显在衢路，往来行者咸以为言，事遂闻发。有司按验浩，取秘书吏及长吏生数百人意状。浩伏受赇，其秘书即郎吏已下尽死。"

这么残酷的杀戮难道仅仅只是因为修撰国史"备而不典"？周一良先生考证说，所谓备而不典就是"暴露"了拓跋氏祖先国破家亡之耻辱，遂触犯鲜卑贵族以及太武帝之忌讳，但它对此国史之狱充其量只具有"导火线"的作用。实际上，绝大多数学者都是将崔浩之难置于郡姓士族与代北贵族的矛盾关系的广阔背景中去把握的；认为它是民族矛盾所致。其代表者吕思勉先生说："（浩）身在北朝而心存华夏"，"浩书果触其忌，闵湛、郗标安敢以刊石为请？"陈寅恪先生从自己的阶级（Stratun）观出发别有一说。他认为，"浩之于社会阶级意识，甚于民族夷夏意识。即是说，浩之被祸，在于其高官与博学合一之贵族政治理想与鲜卑部落酋长有高官而无学术文化这一政治力量集团的矛盾。应该说这二者并不矛盾，虽所偏重方面不同，其实结合起来可以互相补充。因为细细考察，吕思勉等所论从夷夏之大防立论，谈的汉化问题，陈寅恪讲得具体，说的封建化问题。在崔浩心里，这二者是结合在一起的。从崔浩之难，除开看到拓跋焘之残暴，我们感受更为强烈的，乃是北朝郡姓士族用夏变夷的执着和儒学作为一种文化精神存在于民间的意义。"

《卢玄传》载："浩大欲齐整人伦，分明姓族。玄劝之曰：'夫创制立事，各有其时，乐为此者，讵几人也？宜其三思。'浩当时虽无异言，竟不纳，浩败颇亦由此。"

陈寅恪《魏晋南北朝史讲演录》（万绳楠整理，贵州人民出版社，2007年，第212—214页）。

"崔浩欲'齐整人伦'即郭林宗以伦取仕之意；崔浩欲'分明姓族'，即看重家族之意。崔浩取士，是想二者并进，既重家世，又重人伦。家世高卑根据官宦，人伦优劣根据儒学。在崔浩的心目中，能具备高官及儒学两条件的姓族，是他所理想的第一等门第。他可以说是一个欲借鲜卑统治力，以施行其高官与儒学合一的贵族政治的人。施行高官与儒家之学合一的目的，即为复儒家所谓五等之制，方法即'齐整人伦，分明姓族'。"

崔浩既然主张高官与儒学合一的贵族政治，鲜卑有政治势力而无学术文化，自必被排斥在崔浩所理想的贵族政治之外……崔浩的《国记》"备而不典"（《魏书·崔浩传》），鲜卑本无文化可言，其为不典，是很自然的，而崔浩却因此罹祸。

崔浩想要建立的姓族与人伦、高官与儒学合而为一的贵族政治像梦影一样幻灭了，北方门第最高的两个士族清河崔氏与范阳卢氏，基本上被杀绝了。对原鲜卑部酋来说，如果不消灭崔浩、崔浩的姻亲及其姓族，那就是他们自身将被汉人所同化。当时所谓汉化，就是要推崇有文化的士族，要与他们合而为

一。鲜卑部酋已经走在这条路上了，所以他们对《国记》"备而不典"反感。但这时他们的汉化是不自觉的。自觉的是鲜卑部酋对汉化的抵制。崔浩事件的发生，表明在北魏政治上，鲜卑部酋反汉化的力量超过了汉人的儒家大族的汉化力量。但是汉化对当时的少数民族来说，是大势所趋，挡不住的。到孝文帝时，北魏进入了一个新的汉化时期。

⑤ ［美］卢慧纹《江左风流与中原古法——由王褒入关事件谈南北朝时期的南北书法发展》，《中国书法史学国际学术研讨会论文集》，西泠印社出版社，2000年。

⑥ 王学仲《碑帖经书分三派论》，《中国书法全集》，荣宝斋出版社，2000年，第21页。

⑦ 从书史立场看，唐楷应是北碑的终结，因而唐楷应属北碑一系。关于这一点，阮元在《南北书派论》《北碑南帖论》中有深入无疑的论述：

"北派由钟繇、卫瓘、索靖及崔悦、卢谌、高遵、沈馥、姚元标、赵文深、丁道护等，以至欧阳询、褚遂良。南派不显于隋，至贞观始大显。然欧、褚诸贤本出北派，泊唐永徽以后直至开成，碑版、石经尚沿北派余风焉……虞世南死，太宗叹无人可与论书，魏徵荐遂良曰：'遂良下笔遒劲，甚得王逸少体。'此乃徵知遂良忠直，可任大事，荐其人，非荐其书。其实褚法本为北派，与世南不同。此后李邕、苏灵芝等，亦皆北派，故与魏齐诸碑相似也……唐之殷氏（仲容）颜氏（真卿）并以碑版隶楷世传家学，王行满、韩择木、徐浩、柳公权等，亦各名家，皆由沿习北法，始能自立。"见《历代书法论文选》，上海书画出版社，2002年，第630页。

（隋）《龙藏寺碑》（局部）

⑧ 从一个长时段的书史眼光来看，唐代楷书实由魏碑而来，不论是欧阳询、褚遂良、薛稷，还是颜真卿、李邕，都深受魏碑影响，而就魏碑中某些碑刻所臻至的成熟高度而言，已与唐碑无别。即如颜真卿也直接胎息魏碑。这只要看一下魏碑《元钻远墓志》（北魏永熙二年，533）便可明白颜书之所从来。这样说并不意味着否认唐代楷书的成就，而意在表明魏碑与唐碑的历史递传性与一致性——魏碑—唐碑一体论。颜真卿的书史贡献只是将已存在于魏碑中的平画宽结一路楷书提炼升华到"法"的极诣，并以其喤嗒大度的庙堂之气，完美地体现出盛唐气象。

此外，考诸史实，唐代楷书发展至盛唐仍具有不平衡性，同时，魏碑仍对唐代楷书发生重大影响，这在《千唐志斋》的唐人碑刻中可见一斑。在这些作品中——如唐宫女墓志仍体现出魏碑斜画紧结及自由烂漫的民间化审美风格特征，这是考察唐代楷书所应注意的书史现象。

⑨ 赖非认为（《"斜画紧结"与"平画宽结"是北魏书法的两个阶段》，《中日书法史论研讨会论文集》，文物出版社，1994年）：

"斜画紧结"是北魏书法的时代特点，"平画宽结"是东魏、西魏、北齐、北周、隋代书法的时代风格。这就是我们沿着沙孟海的思路观察北朝书法得出的结论，也是我们与沙孟海不尽一致的地方……按右手执笔的生理习惯，写斜画要比写平画方便快捷。沙孟海说，这是由于写字用右手执笔关系自然而成。真书取代隶书符合文字演化的规律和书写的生理习惯。从审美上讲，虽然斜画比平画略显粗野，但却比平画来得顺手。北魏正处在隶真刚刚变后的初期，文字在实用上的矛盾还没有马上缓和下来的时候，"斜画紧结"是其必然形成的结体特点。

"当新的文字形体出现后，文字结构与书写的矛盾暂时趋于缓和。书写的艺术性追求便逐渐被突出。尤其是文字的艺术性在社会上普遍受到重视的时候，这种追求很快就表现出明显效果来。一般地说，早期的文字变革形体为上，笔画次之，而艺术性追求，笔画为上，形体次之。所以北朝初期的短短几十年内，真书的笔画形态已相当丰富多彩。一直到北魏末，真书总是在笔画形态上大下功夫，而形体一直恪守着变革后'斜画紧结'的特点而未变，尽管有个别作品曾以平正面世，但它不代表时代特点，代表时代特点

的是那些占绝对优势的斜画紧结者。东、西魏开始,'斜画紧结'的真书转向'平画宽结'。溯其根源,主要是由于隶书重又大量出现的影响,其次还有真书追求艺术完美形象时遗弃粗野风习的结果,隶书的基调本来就是'平画宽结',它对真书的影响,不仅'拉'平了斜势,而且还创造出一个新的隶书真法类型。隶真书类型也是以'平画宽结'为特征的。这样,隶书、隶真书、被隶书'拉'平笔画的真书,无一不是'平画宽结'。所以说,'平画宽结'是东西魏、北齐、北周、隋代的书法时代特点。"

赖非先生以上论述将"平画宽结"的出现定在东、西魏时期,并把"平画宽结"视作魏碑由于受到来自隶书的影响而产生的风格类型。事实上由于自正始年至北魏晚期魏碑已进入"平画宽结"时期,也就是已完成隶变,进入楷书成熟阶段,因而我认为需重新认识和理解"平画宽结"的书史含义。

⑩ 米芾《海岳名言》,《历代书法论文选》,上海书画出版社,1979年,第361页。

⑪ 王昶云:"按造像立碑,始于北魏,迄于唐之中叶,大抵所造者,释迦、弥陀、弥勒及观音、势至为多。或刻山崖,或刻碑石,或造石窟,或造佛堪(或作龛,或作堪),或造浮图。其初不过刻石,其后或施以金涂彩绘。其形模之大小广狭,制作之精粗不等。造像或称一区(或作区,或作躯),或称一堪,其后乃称一铺。造像必有记(记后或有颂铭),记后题名。昶所得拓本,计自魏至隋,约百种,则其余之散佚寺庙塔院者当不可胜纪也。尝推其故,盖自典午之初,中原板荡,继分十六国,沿及南北朝、魏、齐、周、隋,以迄唐初,稍见平复。旋经天宝安史之乱,干戈扰攘,民生其间,荡析离居,迄无宁宇,几有'尚寐无吪''不如无生'之叹。而释氏以往生西方极乐净土、上升兜率天宫之说诱之。故愚夫愚妇,相率造像,以冀佛祐。百余年来,浸成风俗。释氏谓弥陀为西方教主,观音势至又能率念佛人归于净土,而释迦先说此经弥勒则当来次补佛处,故造像率不外此。综观造像诸记,其祈祷之词,上及国家,下及父子以至来生,愿望甚赊。其余鄙俚不经,为吾儒所必斥。然其幸生畏死,伤离乱而想太平,迫于不得已,而不暇计其妄诞者。仁人君子,阅此所当恻然念之,不应遽为斥詈也。考造像之人,官职、姓氏、地名有资考证者,悉已分疏本条。其称谓之无关典实,而散见各碑者,今更汇录于此。凡造像之人自称,曰佛弟子、正信佛弟子、清信士、清信女、优婆塞、优婆夷。凡出资造像者,曰像主、副像主、东西南北四面像主、发心主、都开光明主……释迦像主、开明像主、弥勒像主、弥勒开明主、观世音像主、无量寿佛主、都大檀越、都像主、像斋主、左右箱斋主。造塔者曰塔主,造钟者曰钟主,造浮图者曰东面、西面、南面浮图主。造灯者曰登(同燈)主、登明主、世石主(未详)。劝化者曰化主、教化主、大化主、都录主、坐主、子坐主。邑中助缘者曰邑主、大都邑主、都邑主、东西面邑主、邑子、邑师、邑正、左右箱邑正、邑老、邑僧(疑同胥)、邑谓(疑同谓,亦同胥)、邑渭(疑同谓,亦即胥)、邑政(疑同正)、邑义、邑日(未详)、都邑忠正、邑中正、邑长、乡正、邑平正、乡党治律(并未详)。其寺职之称曰和上、比丘、比丘尼、都维那、维那、典录、典坐、香火、沙弥、门师、都邑维那、邑维那、行维那、左右箱维那、左右箱香火。其名目之繁如此,撮其大凡,以广异闻。而造像题记之梗概备于此矣。入唐以后,不复赘论云。"见王昶《金石萃编·北朝造像诸碑总论》,转引自汤用彤《汉魏两晋南北朝佛教史》,北京大学出版社,1997年,第364—365页。

章二 特定含义的楷书
节一 汉化与魏碑新体

- 汉化与新体
- 龙门体
- 文化范型

西晋由"八王之乱"最终酿成永嘉之乱,导致西晋覆亡。随着中原文化南迁,衣冠南渡,北方世家大族纷纷过江,并于公元317年,由琅玡王司马睿建立东晋政权;北方则陷于羯、羌、氐、匈奴、少数民族血雨腥风的混乱割据状态,先后出现了前赵、前秦、前燕、南燕、后燕、西凉、南凉、北凉五胡十六国政权,前后长达130年处于混乱割据局面。公元439年,北魏拓跋焘统一北方,结束了北方长期分裂割据的状态。

五胡十六国时期,中原文化在整体上无疑受到严重摧残,随着北方士族过江,北方面临文化真空。使北方文化免于不坠者,除留守北方的经学士族,如崔、卢等世家、大家的支撑外,西北儒学传统亦为重要一脉。西晋永嘉之乱,除大批士族过江南渡外,尚有许多士人为躲避战乱而遁入西北地区,在此授徒讲学,延续汉学传统。"秦凉州西北一隅之地,其文化上续汉魏、西晋之学风,下开北魏、齐、隋唐之制度,承前启后,继统抉衰,五百年延绵一脉,然后始知北朝文化系统之中其由江左发展变迁者之外,尚别有汉魏西晋之河西遗传。"①

此外,由于少数民族统治者无法依赖自身的蛮族身份来对具有高度文明的民族进行合法性统治,因而早在五胡十六国时期,前赵、前秦、后赵、后秦的统治者刘渊、苻坚、石虎、姚苌都无不大力尊崇儒学。文化心理上的虚怯使得他们虽然名义上具有征服者的无上权威和荣耀,但在文化领域却不得不向被他们所征服的汉民族文化表示臣服,这无疑构成一种悖论,不过出于维护现实统治的需要却使他们义无反顾地走上这条汉化的道路。正如陈明在《儒学的历史文化功能》一书中所深入分析的那样:"由于诸胡由野蛮入文明只有以高度发达起来的华夏文明为参照系,所以其在中原的统治成败很大程度上取决于与'道义之神州'的关系,取决于status与society关系的结构方式,取决于儒学和负载儒学之思想观念的汉族士人的态度。如果没有汉族儒士大夫的支持,其军事上的成功要受到影响。即使军事上取得成功,也不能建立起适应中原社会的国家形态及其统治。另一方面,如果考虑到十六国是我们历史的一次民族大融合,那些儒士大夫以一隅存天下之废绪,以贱士折嗜杀横行之异类,以夏变夷之功,实在不应埋灭。"

如果说在五胡十六国时期,汉化还主要表现为对儒学的尊崇和弘扬,对礼乐教化的普适和遵循,而少数民族统治者在主体上对汉化还保持着一种间离——事实上,是来自深层

文化心理的文化抗拒的话,那么,北魏孝文帝实行的汉化改革运动则在真正意义上实现了夷夏之间的文化认同。随着孝文帝由平城迁都洛阳,诏断胡语、禁胡服,一律改学汉语,着汉装,改鲜卑复姓为汉姓,首姓为"元"氏,确立胡人皇族大姓并与汉族世家大族通婚,从而建立起以鲜卑贵族与汉姓世族联合主政的政权,这使得从五胡十六国时期开始的中国历史上最大规模的民族大融合得以实现。北魏孝文帝的汉化运动无疑是深刻的社会历史变革,它已经不是一般意义的社会文化变革,而是立足民族融合的文化一体化的变革,也就是说,它的终极目标是走向胡汉融合与文化同化,这足以揭示出孝文帝汉化改革的本质意义。由此,也就不难理解为何在孝文帝汉化运动之前或之后甚至当时,汉化变革始终都遭到来自鲜卑顽固守旧势力的激烈反对和反抗,以至崔浩及一批汉族儒士为之付出生命的代价。这种文化对抗事实上反映出不同民族间意识形态与信仰的隔膜与对立,是保持自身

(北魏)《铁山摩崖》

民族文化的独立性和主体性还是实行全面汉化的思想对立论争贯穿北魏立国初中期乃至整个北魏。一直到北魏灭亡分裂为东、西魏及北齐、北周的整个北朝的历史,仍是如此。东西魏、北齐、北周的复古思潮和鲜卑化复辟回潮便说明了这一点。陈寅恪认为:"北魏晚期六镇之乱,乃塞上鲜卑族对于魏文帝所代表拓跋氏历代汉化政策之一大反动,高欢、宇文泰俱承此反对汉化、保存鲜卑文化之大潮而兴起之枭杰也。"②

不过,拓跋氏统治阵营中虽存在反对汉化的顽固派,但是从整体上说,即使拓跋氏统治者中的顽固派也并不反对一般意义上的文化层面上的汉化,如接受儒学为文化正统、以儒术立国等;他们所极力反对与反抗的是对自身进行民族同化的汉化,如放弃鲜卑种性、语言、习俗、服饰,完全被汉民族同化。因而如果说早期汉化主要表现为居于鲜卑政权的北方士族领袖,"想以中国的文化传统,配合北魏的现实政治力量,发扬以士族为中心的政治力量加以政治扼制,更多地表现为权利政争的话",则北魏后期拓跋氏顽固守旧派与中原士族的斗争主要表现为反汉化——不是儒学礼教接受层面的汉化,而是种族保存意义上的反同化斗争。汉化与反汉化斗争虽然构成北魏至东西魏、北齐、北周的整体历史内容,并且表现得极为惨烈,但无论如何,通过北魏孝文帝改革,汉化已经成为北朝历史不可阻挡的社会文化潮流,北魏之后,包括羌、氐、

羯、鲜卑少数民族已与汉民族融为一体，到隋唐时期则完成了这一民族大融合的最后进程。

　　这种汉化变革自然也无可避免地反映到书法领域，其突出标志便是魏碑新体的酝酿产生。魏碑从酝酿到成熟，用了短短不到40年时间，便于太和之后迅速臻于高峰，而太和年间正是孝文帝汉化改革运动达到高潮之际。可见魏碑新体与孝文帝改革之间具有密切联系，换句话说，魏碑新体即是孝文帝汉化运动的产物。颇能说明这一点的是，魏碑作为书法新体（史称"龙门体"或"洛阳体"），从公元490至530年，只存在了短短40年时间，而这与孝文帝汉化改革及其后续影响在时间上相终始。

　　孝文帝去世之后，鲜卑拓跋氏的汉化运动遭到抑制。《魏书·世宗纪》史臣曰："世宗承圣考德业，天下想望风化，垂拱无为……太和之风替矣。"随着时间的推移，鲜卑贵族反汉化思潮抬头，复古之风日渐弥漫，最终酿

（北魏）《张相造像记》

成六镇叛乱，尔朱荣于洛水河阴尽诛北魏汉化集团，由此北魏分裂为东、西魏。在书法领域，由于北朝后期书坛大力恢复古风，在北魏时期已基本绝迹的隶书死灰复燃，篆隶书作猛增到百分之二十五至百分之三十。隶书作品多于篆书作品，但却华饰有余，古朴不足，北魏"龙门体"则被抑制，趋于边缘化。对北朝楷书本体变革而言，这无疑是一股复古逆流，但从书法风格史的立场来看，它则催生出一种新的书法风格类型——摩崖经体。相较于"龙门体"与书法本体嬗变的切近，摩崖经体无疑游离于北朝楷隶之变的大势之外，但它的出现却使北朝书法与佛教精神达成一致，并使佛学大乘涅槃空观境界，在四山摩崖中得到深切的体现。康有为在《广艺舟双楫》中将魏碑划分为三种类型，其中之一便为摩崖经体：

　　魏碑大种有三：一曰"龙门造像"，一曰"云峰石刻"，一曰"冈山、尖山、铁山摩崖"，皆数十种同一体者。龙门为方笔之极轨，云峰为圆笔之极轨，二种争盟，可谓极盛。四山摩崖，通隶楷，备方圆，高浑简穆，为擘窠之极轨也。

（北魏）《高贞碑》

魏碑作为书法新体，是夷变于夏又复归于夏的产物，它既是鲜卑拓跋氏推行汉化变革，追寻文化更新的结果，也是民族融合的产物，它在体现出鲜卑拓跋氏少数民族在艺术领域谋求追寻中原文化——审美价值的同时，又体现出拓跋氏北方游牧民族的精神气质和审美风貌，为汉文化注入了一种清新刚健之风。更为重要的是，魏碑作为书法新体，显示出书法史的全新发展和创造力，是北朝书法趋于新变的标志。它取代五胡十六国时期的写经体风貌（含浓重隶意），而成为北朝书法主流，并与南派书法构成两大对峙格局，从而开启了另一种本体化进程。

魏碑的出现与产生，使北朝书法在书法本体嬗变演化中获得了支配性地位。在南派碑刻楷隶之变趋于缓慢乃至停滞的情形下，北朝碑刻书法的楷隶之变进程快速发展，并远远高于南派。事实上，钟繇一系帖派楷书始终只局限在王氏一门书家中传播，而并没有在南派碑刻书法——铭石书中体现出来；"论大字水平南朝不及北朝"，加之东晋南朝长期禁碑及士大夫书家视碑刻为工匠贱役，不屑染指，导致南朝碑刻成就远

远低于北朝。因而，自北魏之后，以碑刻为主体的楷隶之变进程的支配权已转移到北朝书家手中，而以北魏"龙门体"③为典型标志。

事实上，如果不拘囿于书史成见，楷书的成熟完型并不是完成在唐人手中，而是在公元5世纪末6世纪初的北魏时期即已完成楷书的定型化过程——楷隶之变，唐楷只不过是顺承魏碑之势而加以庙堂化、正体化，并与科举结合，以至"楷法遒美"成为选官的标准之一，从而使楷书所体现的"唐法"成为唐代书法的普适化标志。这颇似隋唐在社会政治文化典章制度上承袭北魏、北周，而形成关陇文化体制。从书法立场而言，魏碑也从根本上奠定了隋唐楷书的根基，并在书法观念上对隋唐书法构成整体影响。隋代独崇北碑、全面遏制帖学以及初唐始终保持对北碑"骨"的尊崇并力矫六朝之韵，便表明了这一点。因而，可以

（北魏）《元均暨妻杜氏墓志》

肯定地说，如果没有魏碑立足楷隶之变的本体变革，从东晋至隋唐的楷书嬗变便将因失去中间环节而成为书史断层。

　　从风格史层面而言，北碑作为儒学文化范型所孕育出的书法风格，最大程度地保留了汉隶古法，这成为中古之后书法史发展的基本动力。唐代书法便是通过对北碑的追溯而获得篆隶古法的支撑，从而从盛唐开始谋求走出王羲之南朝书风的笼罩，建立阳刚之美的盛唐气象。④张旭、颜真卿、怀素的出现便表明唐人已开始摆脱对南朝风格的追慕与仿效，而表现出盛唐风格的自我实现。

　　在文化模式与范型方面，魏碑除了深受儒学影响，与其具有深层的精神联系外，与佛教也关系极其密切，魏碑中的造像题记皆是礼佛的副产品。但是颇有意思的是，早期魏碑——"龙门体"，在审美风格与内在精神层面并没有表现出佛教精神价值倾向，不仅如此，

（北魏）元桢墓志（局部）

它所表现出的雄强霸悍气质反而与佛教崇尚静穆的圆融精神相距霄壤，甚至恰恰相反。在这一方面，来自书法本体自洽的进化要求由于远远超过了书法宗教精神要求而使得魏碑与佛教在宗教精神层面发生了间离脱节。魏碑相较于五凉写经及北齐、北周摩崖刻经，是最缺乏宗教色彩的，不过，恰恰是由于对佛学的疏离，使它成为北朝最具活力，同时也是最具创造力的书法新体。因而，从书法史本体演进的角度而言，无论是"北凉体"，还是北齐、北周摩崖刻经，其书史价值都无法与魏碑新体相提并论；如果缺少魏碑这一环节，碑刻大字楷书的成熟无疑要大大推迟，而隋唐书法也将会是另一种面貌和格局了。由此，南北书派二元对立格局成为推动书法史发展的基本动力，其对书史的影响在后来18世纪的书史进程中甚至远远超过了帖学。到清代乾嘉碑学思潮崛起，碑学开始取代帖学而建立起牢固的碑学统治，从而推翻宋代以后文人书法独霸书坛的帖学一元论书史模式。阮元在他的《南北书派论》中认为，要恢复汉魏古法，必须通过北碑这一途径，他说：

　　所望颖敏之士，振拔流俗，究心北海，守欧褚之旧规，寻魏齐之坠业，庶几汉魏古法不为俗书所掩，不亦祎欤？

　　魏碑新体，指北魏太和前后魏碑，是孝文帝汉化运动的产物，它代表了魏碑的最高成就，在公元5世纪末至6世纪初代表了书史中的最新变革趋势，并在楷书——碑刻大字楷书的进化方面超过南派楷书。魏碑用短短四十余年的时间便完成了碑刻楷书的定型化，这成为隋唐楷书的直接源头。虽然北魏覆亡后，东、西魏鲜卑化复古思潮彻底打断了魏碑的本体演进进程，但魏碑作为楷书典型，其书法影响已无法消除。隋代统一后，魏碑便成为统合南北、占据书史主导地位的书体。

注　释:

① 陈寅恪《隋唐制度渊源略论稿·礼仪第二》,河北教育出版社,2002年。

② 陈寅恪《隋唐制度渊源略论稿·兵制六》,参阅陈寅恪《魏晋南北朝史讲演录》第三节《六镇起兵的原因》,贵州人民出版社,2007年,第233—236页。

③ 施安昌认为(《碑帖善本论集》,见《北魏邙山体析——兼谈皇室及贵州的铭石书》,紫禁城出版社,2002年,第255页):

以《元桢墓志》为典型的流行于洛阳邙山墓志上的书法风格,可以称为北魏邙山体。当然,同属于邙山体的作品,彼此之间仍有或肥或瘦、或方或圆、或萧散或谨栗、或平实或峻肆的不同,也有生熟、优劣的分别,那是因为不同的书者与刻工造成的。

故宫博物院收藏一批元魏志石和二百余种拓本。拓本基本上是民国年间接连发现、就地捶拓后获得,许多是初拓,有的原石今不知所在。笔者曾将墓志拓片按时间先后排列,逐一观察得到如下结果。一、从太和二十年(496《元桢墓志》纪年)到北魏结束(永熙三年,534年),邙山体墓志连续不断地出现。二、前段数量尤其多,晚期渐趋减少。三、求同存异。邙山体一路的可占到墓志总数的十之七八,所以说邙山体为北魏墓志书法之大宗。作为一种风格,拥有众多作品,集中在一个地区,延续四十年,在古代书法遗迹中并不多见。根据现在的材料,以太和二十年(496)《元桢墓志》为最早,永安三年(530)的《寇霄墓志》为最晚。

施安昌《碑帖善本论集》,紫禁城出版社,2002年,第258—259页。

《魏书·高祖纪》:太和十九年六月诏迁洛之民,死葬河南,不得还北,二十年春正月,诏拓跋氏改姓元氏。瀍河两侧的北邙山域所建立的北魏统治集团的墓区,分为孝文帝元宏的长陵,宣武帝元恪的景陵,孝明帝元诩的定陵和孝庄帝元子攸的静陵。陵区内除元氏宗室之外还有九姓帝族、勋旧八姓和其他内入的余部诸姓以及一些重要降臣的墓葬。其分布位置,遵循等级尊卑、关系,有一定的秩序和规则。由于历史上墓葬被盗掘,志石大量毁失,如今帝王碑志已无从见到,亲王、后妃及其他皇亲国戚则有许多墓志留存。如元宏之兄弟元羽、元勰、元详,元恪兄弟元怀、元悦、元怿,元子攸兄弟元钦,还有元宏的父亲献文帝拓跋弘的兄弟元略、元简,他们的墓志皆能见到。又文成帝拓跋濬妻仙姬、嫔耿氏、嫔寿姬,元宏九嫔赵充华,元恪贵华夫人王普贤、嫔司马显姿、嫔李氏等,也有墓志遗存,上述诸志的笔体,几无例外地为邙山体。至于亲王妃和其他诸王的志石书体,邙山体亦为绝大多数,不再一一赘举。

再从各陵区情形来看,邙山体在长陵、景陵的墓志中比例高,定陵次之,静陵再次。这种比例变化同上面讲的"前段数量尤其多,晚期渐趋减少"是一致的。元魏之后,邙山体仍有采用,但已是个别现象了。

从上述两方面可以得出一个结论:邙山体的庄重遒美得到北魏社会的公认,成为元氏宗室与上层贵

族的铭石书,这一情况保持了孝文、宣武、孝明、孝庄四世。洛阳为都,故邙山体具有两重性:既是宗室铭书,又是地区风格之一种。

刘涛认为(《中国书法史·魏晋南北朝》,江苏教育出版社,2002年,第439页):"太和以来随着一批南朝士人书家投奔北魏,北魏书家的构成发生变化,由书法背景不同的两个群体组成:世居北方的书家和投北的南方书家。北魏的南方书家所传的书法与北方的书家必所不同,当是南朝新研的书风。随着北魏'汉化改制'的完成,南方的新书风大受欢迎,迅速传播,北魏相沿已久的保守书风便悄然发生变化,不再以旧体书法为主流,而是以洛阳体楷书成为正体。这是北魏书风出现重大转折的标志,表明新书风已经形成气候,'洛阳体'就是仿学南朝之书的体势。"

严格说,以上说法是得不到来自书史史料文献支持的,带有很大臆断成分。证诸书法本身,此说更难以成立。"龙门体"是北派书法内部的产物,由"北凉体"及写经体演变而来,其成熟源于孝文帝汉化的推动。但这种汉化本身并不意味着北方书法对南方书法的模仿与被动接受,而是北派楷隶之变本体自洽的产物。这由考察北魏书法的整体演变进程不难得出结论。

④ 公元8世纪初中期开元—天宝(713—742)年间,唐代书法经过初唐百年酝酿演变发展终至盛唐阶段,开始建立起与晋代书法并驾的唐型书法审美范式。至此,唐代书法完成由初唐崇王到盛唐确立自身书法审美范式的创造性转换。这种书法盛唐气象主要体现在以张旭为代表的狂草潮流以及颜真卿为代表的楷书流派方面。李泽厚将其称为"两种盛唐",他拿诗歌与书法相比,认为李白与杜甫都称盛唐,但两种美完全不同。拿书法来看,张旭和颜真卿都称盛唐,但也有两种不同的美。"在美学上具有大不相同的意义和价值。以李白、张旭等人为代表的'盛唐',是对旧的社会规范和美学标准的冲突和突破,其艺术特征是内容溢出形式,不受形式的任何束缚拘限,是一种还没有确定形式、无可仿效的天才抒发。那么,以杜甫、颜真卿等人为代表的盛唐,则恰恰是对新的艺术规范、美学标准的确定和建立,其特征是讲求形式,要求形式与内容的严格结合和统一,以树立可供学习和仿效的格式和范本。如果说,前者更突出反映新兴世俗地主知识分子的'破旧''冲决形式',那么,后者突出的则是他们的立新。"

节二　魏碑中的文字畸变

- 楷隶之变
- 笔法完型
- 风格字

北魏承汉魏隶书传统，在钟繇楷法南传、缺乏新体变革支撑参照的情形下开启了楷隶之变。由于从西晋覆亡到北魏拓跋氏统一北方，中间经历了一百三十余年，而在这一百三十余年中，由于五胡十六国争相纷立，中原文化凋敝，书法也衰陋不堪。相较于北方，南派由于受到钟繇楷法沾溉，早于一个多世纪前即完成了楷隶之变，楷书趋于定型。因而当北魏在统一北方后，谋求书法楷隶新变时，它已远远滞后于南派书法。同时，更重要的是，南派钟繇楷书经王导、王羲之、王献之王氏一门变革，已成为文人化书体，并且只限于在上层士族书家中传播。东晋碑志碑刻书体则全系出自下层工匠之手的新隶体，而不是钟繇楷法。北派书法楷隶变革，虽也无疑有留守北方的世家世族，如崔、卢书法世族的参与，但是，由于北派书法的文人化程度不高，因而始终没有形成占主导地位的文人书法流派，书法审美意识也始终处于非自觉状态。加之北方因佞佛而多造像立碑，这便为民间书家广泛参与书法创作提供了广阔的空间。在《龙门二十品》中，只有《始平公造像》《孙秋生造像》确知为朱义章、萧显庆书丹，其余十八品皆不知书家姓名。这在北派传世作品中是一个普遍的现象。如在大量存世的北碑作品中，除《石门铭》《郑文公碑》《嵩高灵庙碑》《泰山经石峪金刚经》等少数作品书家姓名为人所知外，其余大量碑刻摩崖作品不知书者姓名。康有为在《广艺舟双楫》中经过考证，南北朝碑书家合起来也才不过十六人。这表现出北派书法的两个突出特征：一是文人书法社会地位较低，文人书家参与书法活动程度不高；再者就是民间工匠书家构成一个很大的创作群体，大量传世魏碑作品都是出自他们之手。由于民间书家文化水平普遍不高，就使得魏碑在楷隶之变新体变革过程中，出现畸变现象。江式在《论书表》中曾针对北魏书体讹乱的情况加以抨击，认为：

> 兵戈之间无人讲习，遂致六书混淆，向壁虚造。

从书史上看，在魏晋以前，每一个书法重大变革时期，都意味着书体的重大变革。春秋战国时期，宗周大篆传统为六国古文所颠覆。由于诸侯力政，不统于王，言语异声，文字异形，六国古文多讹变减省。而在隶变过程中，书体的讹变现象更是非常普遍。这突出表

（北魏）《孙秋生造像题记》

现在，篆书在隶定过程中，文字结构形旁误读。如篆书形旁"火"，隶变为四点水；篆书草旁相混，"可"字又讹为"句"。从这个意义上说，讹变是书体由古体向今体演变过程中所无法避免的，同时，也是书体由繁难向简易、由象形向表意发展的必然代价。郭沫若在《古代文字之辩证的发展》中认为："作为应用工具的文字，由于社会生活的日趋繁剧，不得不追求简易速成，这样的倾向应该说是民间文字的一般倾向。"①

隶变在书史上出现的重大意义，首先在于它消除了汉字的象形意味而使汉字成为纯粹抽象的表意符号，从而构成书法的古今分野。唐兰在《古文字学导论》中归纳概括文字书体演变规律时明确指出："文字的演变有两个途径：一是轻微地渐进地在那里变异；一是巨大的突然的变化。前一种变异里有自然的变异和人的变异。自然的变异都是极轻微的，不知不觉的……人为的变异不仅是笔画上的小小的同异，由于各种理由而发生的变化是异常复杂的。不过，假如归纳起来，实在不外改易和删简、增繁的两种趋势。在几千年来文字演变的过程里，这两种性质相反的工作永是并行不悖的。"

在隶变基础上产生的楷隶之变，是对隶变抽象表意发展的进一步深化。在楷隶之变的书法本体进程中，北派以魏碑为标志的楷书正体化无疑显示出书法史的重要演进。虽然它比南派楷书进化要滞后得多，但魏碑后来的发展则证明，至少从南朝开始，北魏在铭石楷体进化方面已高于南派，书法史楷书的本体进程也由南派全面转移到北派。晋宋禁碑，周齐短祚，故称碑者，必称魏也。由此，北派楷书较南派楷书也凸显出楷隶之变进程中的全部复杂性。魏碑作为孝文帝倡导汉化运动的产物，无疑带有某种文化激进色彩。它颠覆汉隶古法，并融入强烈的游牧民族

（北魏）《元诱妻冯氏墓志》　　　　　　　（北魏）《申洪之墓志》

霸悍气质，是夷变于夏、复归于夏的结果。由于游牧民族粗犷审美趣尚的融入及大量工匠民间书家的参与，魏碑在楷隶变中俗化的成分较之南派加剧。这表现在书体讹变减省更加普泛，为求书写速度加快，大量采用减笔和简化结构，线条符号性增强。而刀法的介入，使方笔露锋成为魏碑典型笔法，同时，在剔除隶书圆笔结构、净化线条、塑造点画方面起到极大推动作用。可以说，在推动楷书笔法的完型方面，北派楷书要远远超过南派楷书。

因而，对魏碑的畸变应作客观书史分析。魏碑中有些减省讹变，是出于民间刻手的粗陋，[②]这在魏碑中虽也是较突出现象，但并不占主流。魏碑大部分的减省讹变还是顺应楷隶之变的合理化书体变革。尤其是北魏太和以后的魏碑，净化了结构，消除了在隶书中尚保留着的象形性孑遗，推动了楷书的完型。这个时期出现的很多魏碑作品已与唐楷无异。唐楷中欧、颜、褚诸家风格，皆可以在这个时期的魏碑中寻到源头。

具体说来，魏碑中元姓墓志及太和之后的作品，无疑大都出自专业书家或文士书家之手。这与"龙门体"多出自工匠刻手有着很大的不同。这些魏碑作品在楷书结构中已很少讹变现象，即使某些讹变的写法也往往成为通例，而为隋唐书法所接受。事实上，后世很多异体字都产生于魏碑楷隶之变的书体变革过程，而这些由隶楷畸变所造成的异体字，由于获得后世文字史和书法的双重接受而具有了合法性。

因而，从楷隶之变的书法本体进程而言，魏碑中的文字畸变并不完全表现为负面因素，而是楷隶之变与书体本体变革进程中必然产生的现象，同时，也符合每一书体变革期的嬗变规律。在由古文向今文的书体嬗变中，由减省删繁所造成的书体讹变几乎是不可避

（北魏）《元宝建墓志》

免的现象。早在东汉时期，崔瑗在《草书势》中即说：

> 惟作佐隶，旧字是删，草书之法，盖又简略。

由此，在北魏江式的《文字表》以及颜之推的《颜氏家训》中，对魏体的抨击都完全是站在固守篆隶古法的复古保守立场的。江式所谓"篆形谬错，隶体失真"便表明了这一点。而他所要进行纠谬匡俗的措施，便是以许慎《说文》为准，用籀文、大篆匡正魏碑时风。事实上，无论是江式还是颜之推都没有能够理解和认识魏碑的书史价值，因而也就不可能将魏碑置于楷隶之变的宏观书史背景上予以肯定性评价。他们只看到魏碑对篆隶古法的改变和悖谬，而没有看到和认识到魏碑作为楷书新体的书史进步意义，更没有将社会底层民间书家的粗陋与文人及专业书家遵循楷隶之变书体演变规律所进行的书体创造区别开来，以至造成后世对魏碑的偏见和认识局限。

事实上，魏碑在公元5世纪即完成楷隶之变，将楷书推至成熟。隋唐楷书只不过是魏碑的顺延性发展而已，其本身相对于魏碑并没有原创性和超越性意义，而这无疑是长期以来被书法史家所忽视的问题。这与唐代之后南派尽掩北派，欧、褚本为北派书家也被归为南派有关。以至于颜真卿、徐浩、李邕、柳公权这些受北派挚乳的楷书大师也被编排进南派谱系之下，从而，他们在楷书上的成就以及与南派所存在的风格差异，也就被视为原创性的创造，从而也就掩盖了他们的楷书风格对北碑的继承关系。

魏碑在北魏太和至延昌、正光臻于极盛。至北魏覆亡后，北魏分裂为东、西魏。东、西魏承袭北魏书风，但在风格上却发生很大变异。一是魏碑雄强排奡之气已趋于消失，变得委顿靡弱；再者就是隶书复古风气的回潮，这在东魏书法中表现得尤为显著。如东魏《李仲璇修孔子庙碑》《李道赞率邑义五百余人造像记》《元均暨妻杜氏墓》《隗天念墓志》《报德玉像七佛颂碑》《道凭法师造像记》《杜照贤等造像记》《元延明妃冯氏墓志》都无

不在楷书的架构内，施以隶书笔意，有的作品甚至还羼有篆书结构与华饰。东魏书法这种复古风气相对于北魏楷书而言无疑是一种倒退，并且，其笔法结构上的真、篆、隶三体杂糅，也造成魏碑的真正畸变。到北齐、北周时，便在东、西魏隶书复古风气的影响下，产生了真隶型摩崖写经。岗山、尖山、铁山、葛山四山摩崖及《泰山经石峪金刚经》皆为摩崖写经的皇皇巨作。摩崖写经相对于北魏楷书无疑是一种风格的异化。就北碑楷书本体完型而言，在书体进化上也是一种复古倒退，其真、隶、篆三体的杂糅更是造成书体的畸变现象。不过，从风格层面而言，它对魏碑也构成一种风格学的拓化。因而，从书法风格学立场而言，它也具有不可替代的书史价值。

注 释：

① 郭沫若《奴隶制时代》，人民出版社，1973年，第258页。

② 沙孟海在《近三百年的书学》中说："搦着毛笔去摹写毛笔所写而刻的南帖，这怕不能想象，何况又要把一枝绵软的笔，去摹写那猛凿乱斫尖锐粗硬的北碑当然更困难了。死守着一块碑，天天临写，只求类似，而不知变通，结果不是漆工，便是泥匠，有什么价值呢？……经过多次翻刻的帖，固然已不是二王的真面目，但经过大刀阔斧，锥凿过后的碑，难道不失原书的分寸吗？我知道南海先生也无以解嘲了。"他认为碑版文字，先书后刻，刻手佳丽，所关非细。有些碑戈戟森然，实因刻工拙劣所致。在20世纪80年代撰写的《两晋南北朝书道的字体与刻本——〈兰亭〉帖争论的关键问题》中，他进一步认为："刻写不同才是导致《爨宝子》与《兰亭序》风格差异的根本原因。刻手好的，东魏时代会出现赵孟頫的书体，刻手不好的，《兰亭》也会变成《爨宝子》。"

沙孟海的上述观点影响很大，几乎成为左右北碑研究的主导倾向。很多学者根据沙孟海碑刻手观点立论，否定北碑笔法和北碑风格的主体性，并进而否认北碑书体，认为北碑书风是由刻工拙陋造成的，更有的学者认为北碑即不规整字体，从而否定民间书法。在这方面，丛文俊、华人德的观点是具有代表性的。丛文俊在《魏碑体考论》中认为（见《碑帖的鉴定与考辨》，上海书画出版社，2012年，第401页）：

"胡俗尚武而性粗豪，故能容忍，甚至欣赏工匠的刀斧之迹，任由刻厉矜夸的'刻风'与改造掩饰书写原貌，以此酿成流俗。试想，如果鲜卑统治者懂得欣赏书法艺术的书写美，必然要郑重其事，敕工精雕细刻，如果汉族善书士大夫能珍惜手迹，也会郑重其事，使刻石书法一如唐宋之精。可以说，北朝时期，没有人真正关心书法，没有人讲论书法。王褒之书得到激赏，恐亦不免被刻风所掩。这里，还可以引出一个问题，即南北为敌，然不能没有往来，何以不见南书传入之迹，我们推想，北魏时期的人们也许不具有认识风流，赏悦其美的能力和需求，苟有传写，亦必寂寥，终为刀斧所坏，东魏、西魏紧衔齐、周，汉化日深，风气始稍见扭转。

在古代，皇室、贵族的东西经常受到仿效，由尊崇转化为拥有，使礼制转化为习俗，构成一种独特的历史文化趋向。同样，因'上以风化下'而推演书法时尚的现象相当的普遍，'刻风'抑或相辅而行。晋宋、十六国和北魏前期，各地均有蜕化铭石书，其基础在于大众化之通俗用字的不规范与滞后。'刻风'则加重了这一倾向。不同的是，晋宋书法以士大夫清流的取尚为主体，北方则任由蜕化铭石书自然发展。当魏碑体形成之际，汇集各地工匠固有的'刻风'与士大夫、文吏书法平分秋色，雅俗共存。风气既成，很快就会出现上行下效的局面。如果说代表王者风范的碑志'刻风'在改造、掩饰书法原貌上迈出一步，仿效者就会转相夸大而迈出三步，甚至十步，北朝摩崖造像书法的发展正是如此。"

华人德在《论魏碑体》中（见《碑帖的鉴定与考辨》，上海书画出版社，2010年，第370—371页）认为："龙门造像记刻工刀法简单，并不着意要刻出毛笔书写的笔意，而是将刻刀平直斜削，刀刀锋利，双刀刊刻，以最简单的轮廓来表现字的笔画。横画常刻成平行四边形，点和钩则刻成三角形，横折竖画转折处斜刻一刀，以示顿笔调锋，刻工刻字，都是将每一字的相同方向笔画一起刻成，然后再刻其他方向的笔画。

因为刻工一般不识字,相同方向的笔画一起刻成省时而方便,如先将一字中所有的横画刻好,再刻竖画或点撇、捺等,所以相同笔画往往形状方向都完全一样,没有变化。若书丹的笔画在刊刻时不小心擦去,就会漏刻、错刻。刻完后,如无人检核,这些错漏处就永远流传后世,这种情况在北朝造像记和墓志中甚为常见。所以龙门造像记的字给人的感觉是方峻挺拔,而又生硬刻板。清人将龙门造像记看作是'方笔之极执'其实这'方笔'主要由刻工造成的。洛阳自西晋末以来,将近二百年间战乱不绝,碑刻极少,石工刻字技术不熟练与产生这一现象有一定关系。还有更主要的原因是:发愿人出资建造佛像只刻上姓名和祈愿文字,即已达到目的,对书刻的优劣则并不关心。这种心理就像后世给寺庙捐资,在功德簿上签名和写上出钱数一样,既已表示了心愿,对在功德簿上所写字的优劣则并不关心。而寺观僧道也只注重造像的庄严、装饰的宏丽,文字内容是极次要的。故早期的石窟、石龛开凿,大多是王公大臣出资兴造的,所以还将造像刻成碑的形式,或刻在显著地位,书刻也较认真,《龙门二十品》中多数造像记即如此。但是像刻在古阳洞窟顶的《云阳伯郑长猷造像记》还是刻工粗劣,字句重复,有些字笔画漏刻或错刻,说明书刻都是无人关心,不加检验。以后的造像记小品则多半是在佛像周围空隙处乱凿乱刻。从总体上讲,碑刻大类中,造像记要比碑碣、墓志、摩崖、石经等书刻简率粗糙。"

上述观点,不仅造成魏碑研究的观念混乱,也在很大程度上制约了魏碑研究的深化。

在魏碑研究中,认为魏碑书体是由刻工拙陋造成的观点,具有很大代表性,很多学者皆由此入手立论,否定魏碑笔法。对魏碑笔法的否定实际直接造成对魏碑书体的否定,进而彻底否定了魏碑的书史合法性,因为不同书体皆由不同笔法所造成,否定魏碑笔法,而将魏碑风格视做刀法介入的结果,便等于否定了魏碑的书写性,而将其视为靠刀法经营所造成的装饰性书体。其最终的结论便是魏碑不可学。如启功先生便有"莫笑研经持论陋,六朝遗墨见无多""透过刀锋看笔锋"的论述,在他看来,北碑刀法掩盖歪曲了笔法,刀法不能代表笔法,这也就在很大程度上否定了北碑笔法的合法性。结果是由对魏碑刻手粗陋问题的关注,遮蔽了魏碑风格学价值,以致本末倒置,这种倒果为因,使其从根本上无视魏碑的书体风格问题,而只是简单地将魏碑风格的形成与刻手拙陋画上等号。

书体与风格真是由刻工拙陋造成的吗?首先,魏碑的方笔源于笔法而不是刀法。众所周知,魏碑是隶变的产物,是由隶向楷嬗变的书体,其大源源自汉魏,而其直接来源则胎息于北凉写经体。经体书的渊源可追溯到汉简,三国魏晋写经为经体书正脉,北凉体、北魏写经则为其一脉相承。而由于魏碑是直接为造像服务的,因而魏碑实际是写经体的别种。魏碑从萌芽到成熟仅仅用了不到40年的时间。在这中间,北凉写经体对魏碑的成熟起到了催化作用,如果没有对北凉体的承袭,魏碑根本不可能在这么短的时间内迅速趋于成熟。太武帝拓跋焘于太延五年(439)北魏灭北凉后,将僧徒3000人、宗族吏民3万迁徙到平城,这中间就有许多高僧与擅长刊刻造像的工匠,主持经营大同石窟的就是来自北凉的昙曜。太和十八年(494),北魏孝文帝迁都洛阳,开凿龙门石窟,实际上也为这批工匠所为。太和之后,魏碑以龙门体为标志,迅速走向成熟,实直接得益于北凉体的嘉惠。事实上,写经体从三国魏晋开始至西晋北魏已经自成统系,从索纨书于建衡二年(270,晋泰始六年)的《太上玄元道德经卷》到高昌砖铭,其中代表性作品《太上玄元道德经卷》《吴书·孙权传》残卷、《十诵比丘戒本》、十六国写本《晋阳秋》残卷、《秀才对策》《三国志·步骘传》残卷、《妙法莲花经》《大涅槃经》等奠定了经派体系的基础,从而为魏碑的崛起作了铺垫。因而魏碑无疑是笔法成熟在前,刀法介入在后,龙门体与北凉体不同的只是前者更加强化了方笔的斩截之势,在北凉写经体的基础上,风格更趋雄强,方笔直露更趋明显,这只要将早期北魏写经《大般涅槃经卷第一寿命品第一》《大般涅槃经》《妙法莲花经卷第六》《佛说灌顶章句拔除过罪生死得度经卷第二》与北凉写经《优婆塞戒经卷六》加以比较就可以看得很清楚,而上述北魏写经作品也可以反证魏碑的方笔是源于笔法而不是刀法的。也就是说,方笔直露的斩截之势以及斜画紧结的体势是这个时期书法审美的时代主导风格,它是来自集体无意识的审美追求,而不是由刻工拙陋所造成的。

魏碑究竟是由刀法拙陋造成的,还是有着既定的书体、风格和笔法预设?不解决这一问题,就无法真正认清和探讨魏碑。目前书法史学界对魏碑的认识,大多纠缠于魏碑刻工粗陋、歪曲笔意问题,并以偏概全,否认魏碑作为书体风格的合法性,即魏碑作为书体风格不是生成于笔法,而是由刻工拙陋所造成的误读。

在早期书法史上,始终存在刀法与笔法问题,如甲骨文、金文、小篆、汉碑、摩崖、墓志、砖铭、唐碑乃

至后世的刻帖，它们皆是由书手和刻手共同完成的。但之所以在上述诸体中人们没有提出和关注书手刻手问题，是因为甲骨、金文、小篆刀法不明显，或者更准确地说是圆笔多于方笔，人们习惯性地认为圆笔与书写性融合一致，能准确反映笔意，而却将方笔与刀法的作用等同起来。因而，当面对全由方笔露锋构成的魏碑时，便认为魏碑是由刀法造成的，而不是用毛笔写出的，甚至认为用毛笔根本不可能写出斩截方整的魏碑来。事实上，如果我们不是仅仅从观念来推测、认识魏碑刀法与笔法、刻手与写手问题，而是从书法史的立场来验证此一问题，则我们自会得出不同的结论。

　　由于在书法史上任何一个时期——主要是宋代之前——都存在着刻手与写手问题，这也就意味着始终存在一个刀法与笔法问题，但是刻手必须忠实于书家原作却始终是一个最基本的要求，之所以有书丹的存在，即表明刻手是没有违背书家文本、僭越原作、任意刀凿的自由的。实际上，帖学盛行以后，在摹拓方面也与碑刻存在同样的要求。试想如果刻手或拓手可以任意而为的话，那么，传世的唐摹本王羲之手札以及宋代以《淳化阁帖》为代表的帖学一系摹刻本还值得珍视吗？换言之，由于存在刻与写的矛盾，在书法文本的传达上会出现工拙问题，即能否真实再现原作问题。但这种工拙与能否真实再现存在一个度的问题，即小有出入，而不可能违背原作，也就是说，作为刻手主观上是必须追求真实再现原作的，这是刻本的最基本的要求；对刻手而言，能否做到这一点，也是衡量其是否具有或达到专业水准的标尺。因而书法史上传世的石刻、摹刻本大多是符合、忠实于原作的，如汉碑、唐碑、宋代帖学刻本，包括契文、钟鼎文，这也是它们能够成为经典、足资后世取法的前提。当然，就帖学而言，帖学家出于对书法气息、神韵、笔墨细微传达的高要求，而对石刻存有一种轻视或不信任，如米芾便说："石刻不可学，但自书使人刻之已非己书也。故必须真迹观之乃得趣。"但我们现在理解米芾这句话，只能从其帖学家固有立场来认识，而不能以此作为其否定碑刻笔法真实性的依据。我始终认为，刻手拙陋与精工，可以造成书法的工拙，而不能造成书体和风格，这是理解和认识书手与刻手问题的关键。就工拙而论，不论甲骨文、金文、汉碑、魏碑、摩崖、墓志、唐碑，包括帖学摹本一系，皆存在精工与粗拙问题，但这不会影响到书体的整体方面。因为，我们对上述书体、书法的认识，是立足于那些书刻俱佳的经典代表作，而一般性作品是不会进入书史经典接受体系的。

　　较诸其他书体，魏碑固然大大强化了刀法的作用，但是细加探究，魏碑的刀法并未掩其笔法，换句话说，魏碑的刀法是遵循魏碑笔意的自然延伸的，是刀从书出，而不是像平常所理解的那样以刀夺笔。这可以由传世北魏墨迹写经证明，关于这一点，我们在上文中已加以论述，此处不赘。

　　刀法在魏碑中的强化给人们造成魏碑是不循笔法、任意刀凿而为的印象，这无疑是对魏碑笔法的误读。在书法史上，书体的变革往往与笔法的演进互为同步，笔法的演变在推动书体演进的同时，书体的演进也同时带来笔法的解放，因而任何一种书体都离不开特有的笔法作为支撑。从这个意义上说，魏碑无笔法支撑是不可想象的。作为走向隶楷之变的魏碑，其典型的笔法特征便是方笔露锋，强化顿按、净化线条，用笔直过，剔除隶书的圆笔成分，以点画代替线条，以方笔代替圆笔，促使书法由汉隶的圆笔系统向楷书方笔系统转化，直接奠定了楷法之源。没有魏碑以方笔取代圆笔、以点画取代线条的笔法变革，便不可能完成楷隶之变。而魏碑的这种笔法变革在经历了从三国魏晋至西凉北魏的二百余年间发展的写经体书法中已经趋于成熟，魏碑只是顺势加以强化而已。在这方面刀法只是处于一个辅助的地位。因而刀法不是造成魏碑风格的主导性因素，影响其风格生成的主导因素仍然在于笔法。在甲骨、金文、隶书、摩崖、墓志书刻一体的魏碑中，虽然写与刻的关系处于一个相对松散状态，每一种书体

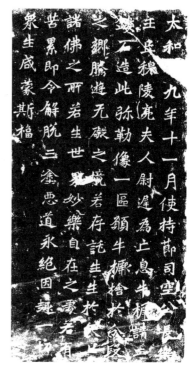

（北魏）《尉迟造像记》

中都有精工与粗拙的作品存在，但又有谁会因为在上述诸体中存在草率粗陋的作品而否认其书体？而在魏碑研究中，便有很多学者，以魏碑中的粗疏作品来否定魏碑的合法性。事实上，魏碑中大量的书法精品，如《始平公造像》《魏灵藏造像》《孙秋生造像》《杨大眼造像》《张猛龙》《关际公》《张黑女》《解伯达造像》《一弗造像记》《尉迟造像记》《广川王造像记》以及大批元姓墓志，又岂能以粗疏视之？而这些作品无疑是具有魏碑典型标志的，研究认识魏碑只能以这些作品作为基准作品，而不能以那些刻手粗陋的魏碑作品作为基准，进而以此否定魏碑的合法性，这就如同用甲骨文中学生习刻的作品来代替甲骨文面貌，并以之作价值判断一样荒谬。

关于碑刻手的研究，其有价值的方面在于促使我们去关注影响魏碑书法工拙这一容易被忽视的因素，但如果无限夸大书手粗陋对魏碑风格的影响，甚至由刻手粗陋所导致的粗陋作品的存在，进而否定魏碑笔法的书史合理性，将魏碑视作刀法作用下的产物，这便将魏碑研究引向误区。

通过以上梳理，可以得出以下几个基本结论：

一、魏碑是建立在写经体基础上的独立书体。

二、魏碑的笔法由写经体笔法演化而来，其方笔是由隶楷之变笔法由圆趋方的大势所决定的，而不是由刀法所主导的。

三、刻手粗陋可以造成书体之工拙，但不能造成书体与风格。将刻手粗陋与魏碑方笔画等号，并否定魏碑书体的合法性，是现当代魏碑研究领域最严重的史学歧误。

章三 书法与佛教
节一 汉译佛典与写经

- 南统与北统
- 经生与经坊
- 北凉体与龙门体
- 南方不重写经体

　　佛教自西汉末传入中国,经历约一百余年的发展,至东汉桓、灵之世在社会上产生了一定影响。汉桓帝便是中国历史上第一位信奉佛教的皇帝,他于宫中"立黄老、浮屠之祠",这表明这个时期佛教是被与黄老之术同等看待的。不过,终东汉之世,佛教只在社会上层流播并得到朝廷的支持,在民间尚没有产生广泛影响。东汉晚期,随着佛教的传播,一些西域僧人也相继来到洛阳传法。同时,伴随着佛教流布的广泛,译经也开始出现。至东汉桓、灵之际,总共译经53部、73卷。其中安世高翻译有34部,凡40卷;支娄迦谶译出的共13部,27卷。由于汉代是佛教初传期,因而,汉译佛经大多为1卷1部的小部经典,很少卷帙浩繁的大部经典。在安世高译出的34部经典中,6卷本的只有6部,其余全是1卷本。在支娄迦谶译出的10余部佛经中,只有1部《道行般若品注》为10卷本,其余皆不超过2卷。安译佛经,禅经为多,所以安世高被视为佛教禅学的开山;支娄迦谶所译佛经多系般若经典,所以他就成了佛教般若学的先驱。

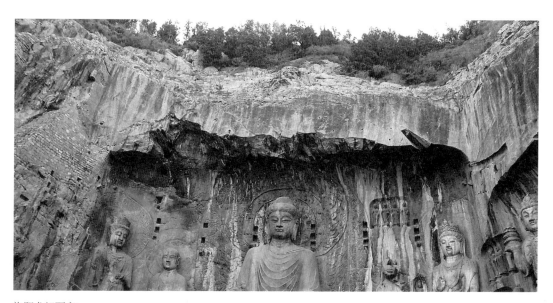

洛阳龙门石窟

僧人写经（局部）

据梁代慧皎《高僧传》记载，汉代译师有安世高、支娄迦谶、安玄、严佛调、康孟详、摄摩腾、竺法兰等人，其中以安世高、支娄迦谶在佛教史中的影响较大。

三国魏吴时由于战乱频仍，译经较少，魏吴译经40多部，近70卷。见于《祐录》卷十三有译师康僧会、朱士行、支谦三人。另见于梁《高僧传·译经上》正传三人，昙柯迦罗、康僧会、维祇难。"两晋译经从西晋司马炎泰始元年（265）到东晋安帝司马德宗义熙末年（418）150多年，译师近30人，250余部，近1300卷。"[①]译经最多者为竺法护，155部371卷，占晋译经一半以上，对佛教在中国的传播起到巨大推动作用；其次是东晋（姚秦）鸠摩罗什，译经35部294卷。康僧会是佛教史上第一个兼融佛儒道思想的僧人，朱士行则是第一位西行求法者。他对旧译《道行般若》深感不满，乃西渡流沙，求得梵本大品《般若》，并派遣弟子将这部梵文经典送回当时中原佛教中心洛阳。鸠摩罗什首次译出《中论》《十二门论》和《百论》的《三论》，奠定了大乘《般若》"性空"学说，对僧肇的"般若"

中道观产生了极大影响。

南北佛学由于偏重义学与禅学之不同而分为北统与南统。与南朝佛教的偏重义学（即所谓佛教的南统）不同，北朝的佛教总的说来是偏重于禅学。"这主要是因为北朝（尤其是北魏）的统治者起自朔漠，他们既没有儒家思想的传统，也没有道家思想的传统（当然更没有玄学清谈的传统）。他们对于南方佛教的那种不着边际的空谈，根本不感兴趣，他们是比较讲究实际的。因而他们要求佛教的主要是'修福''行善'祈求庇护。比如，他们不但大肆建寺、度僧，而且不惜付出浩大的代价开凿石窟……南朝的统治者虽也建寺、度僧，但他们却很少可能搞像开凿那样的伟大工程，他们更加注意的是搞'讲经'、说法那一套的佛教'义理之学'。而北朝的统治者们则除了建寺度僧、开凿石窟等等之外，却是要和尚们坐禅、修行，以为他们祈求冥福，而对于讲经、说法等活动，不但不感兴趣，而且持反对态度。北齐文宣帝高洋，甚至主张废除禅学以外的佛教，虽然由于僧稠（北齐时的著名禅僧）等人的劝止，高洋的这种极端主张并未得到实施，但他所表达的意见却是清楚而坚决的。正是在这种社会背景下，才形成了以'习禅'为风尚的北方佛教的传统——佛教的北统。"②不过，北朝的译经却并不只限于禅经，而且孝文帝也较注重义学。《魏书·释老志》云："魏有天下，至于禅让。佛经流通，大集中国，凡有四百一十五部，合一千九百一十九卷。"

魏晋南北朝时除译经外，为广泛传播佛家经义，还需要专门的抄经者——经生及组织抄经的经坊。据学者研究考证，当时的"佣书者"，他们的职业主要有四类："一是经坊工作人员，经坊是官办的抄经机构，专抄各种经籍；二是寺院僧人，只抄佛经；三是学士，或称学仕（使）郎，他们所抄的大多是经史子集之类的书；四是经生，或者叫作'写生''书手'，他们以抄书为业，只要能换钱谷，什么书都抄。这四类人的生活状况不一样。"③

朝代	经目	年代
前秦	《譬喻经第三十出地狱品》	甘露元年（359）
后秦	《大云无想经卷第九》	
前凉	《道行品法句经第三十八、泥洹品法句经第三十九》	升平十二年（368）
前凉	《道经品法句经卷第三十八》	升平十二年（368）
后凉	《大智度经卷第三十》	麟嘉五年（393）
西凉	《十诵比丘戒本》	建初元年（405）
西凉	《十诵比丘戒本》	建初二年（406）
西凉	《妙法莲花经》	建初七年（411）
西凉	《律藏初分第三卷》	建初十二年（416）
北凉	《优婆塞戒经残卷》	玄始十六年（427）

（续表）

朝代	经目	年代
北凉	《法华经方便品》令狐及写	承玄二年（429）
北凉	《佛说菩萨藏经第一》	承平十五年（457）
北凉	《佛说首楞严三昧经下》令狐文嗣写	
北凉	《将世经题记》吴客丹杨郡张杰祖写	
北凉	《佛说菩萨藏经》樊济写	
北凉	《佛华严经》	
北凉	《十位论题记》	
北魏	《大慈如来十月二十四日告疏》	兴安三年（454）
北魏	《佛说灌顶章句拔除遇罪生死得度经卷第十二》	太和十一年（487）
北魏	《胜鬘义记》《胜鬘义记卷尾》	正始元年（504）
北魏	《大般涅槃经卷第四十》	正始二年（505）
北魏	《华严经卷第四十一》	延昌二年（513）
北魏	《华严经卷第四十一》	延昌二年（513）
北魏	《华严经卷第四十七》	延昌二年（513）
北魏	《华严经卷第三》	正光三年（522）
北魏	《大般涅槃经卷第三十一》	永熙二年（533）
北魏	《大般涅槃经卷第三十一》	永熙二年（533）
北魏	《大般涅槃经卷第一》	
北魏	《维摩诘经》	
西魏	《金光明经卷第四》	大统十六年（550）
西魏	《大般涅槃经卷第三十》	
西魏	《法华经义记》	
北周	《大般涅槃经卷第三十》	保定元年（561）

佛教对书法构成的影响主要表现在两个方面：一是书法风格层面，一是审美观念方面。这两个方面虽然互相渗透，难以绝对划分，但是在书法史上的不同时期却各有侧重。六朝时期写经体的出现便突出表现为佛教对书法的渗透与影响。所谓写经体，即是僧人用来抄写佛经的书体，后来逐渐形成一种固定的书体与风格。不过，值得注意的是，写经体并不是一种独立的书体，换言之，写经体并不是书史本体发展演变的必然产物，它是随着佛教传播和影响日益扩大而对既定书体中某一风格类型的工具性拣择和移置，因而，这里所谓的写经体，主要是指其风格层面。写经体的风格来源主要是汉简和汉魏时期的楷书新

（北魏）《安弘嵩写经残卷》（局部）

体。它弱化了汉简的圆弧引带笔势和乱头粗服的率化品格,强化正体意味,但又在很大程度上保留了隶书笔意。与简书及楷书新体相较,为加快书写速度,写经体往往露锋入笔,顿势收笔,不重回护藏锋,转折处则耸肩直过。因而,在实用性需求支配下,写经体最大程度上地净化了线条,破弧为圆,省减笔意,汰除隶势,推动了楷书的深化。现存最早写经体为西晋元康六年(296)的《诸佛要集经》,这件作品已经昭示出写经体的全部要素。不过,西晋时期写经体还保持着早期写经体来自汉简绵密沉厚的书体风格的影响。至五凉时期,写经体习染北方少数民族雄强气质,开始变得峭刻霸悍,方笔露锋开始占据主流,并形成"北凉体"。"北凉体"的典型风格特征为起收笔皆为方笔露锋,横画与捺画极力上挑,形成与隶书蚕头雁尾相似的波折。此类书体仅流行于西北地区,其书风在写经与碑刻方面具有同步性。如北凉《沮渠安周造佛寺碑》《酒泉北凉高善穆造像塔记》与《优婆塞戒经残卷》(一、二)便在书风上如出一辙。"北凉体"在北魏灭凉后传播到平城,并奠定了北魏书法的基调。从北魏早期太平真君三年(442)的《鲍燕造石浮图记》便可明白看出受到来自"北凉体"的影响。孝文帝迁洛实行汉化后,北魏经体书风在"北凉体"的基础上强化了楷意,泯除横画与捺画的极意波挑——隶意,改以尖锋入纸,直过重顿,肩转则施以耸笔折下,点画峻整警精,较之"北凉体",楷意更加强烈,开始形成以《龙门二十品》为典范的"龙门体"——亦称"洛阳体"。"龙门体"主要流行于太和至正始年间的洛阳京畿地区,至东、西魏开始衰微,为篆隶复古风所取代。北魏经体书主要受到"龙门体"的影响,也就是说"龙门体"成熟在前,北魏经体书形成在后,或者说,北魏写经体直接源于"龙门体"。经历了从三国、两晋到五胡十六国、北魏的发展演变,经体书已趋于定型。从写经体风格渊源来看,"龙门体"源于"北凉体",它在"北凉体"的基础上深化了"写经体"风格,成为写经体的典范。北魏之后,写经体在很大程度上延续了"龙门体"风格。作为书史上独特的书法风格范型和书体类别,南北朝写经具有风格的浑融性与统一性,只是在笔势的表现上,南朝写经较之北派要温润秀逸。写经体定型于北方,因而,写经体在北方的流播要广于南方。更加有意味的是,北方写经体始终居于主流地位,并支配着北朝书法的整体演变。而在南方,写经体则始终被排拒于文人书法核心之外,即使是同样抄经,像东晋王羲之的《黄庭经》《曹娥碑》也很少有写经体意味。文人书家对写经体的排斥造成经体书法在南朝几乎没有任何地位,因而在南朝书法的发展中,写经也几乎没有构成任何影响。在整个东晋及南朝书法名家中几乎没有一位书家以写经名世。④相较而言,写经书法在北朝则占据着主导地位。早期魏碑"龙门体"虽然不是严格意义上的经体书法,但它与"北凉体"的渊源关系却表明它直接胎息于经体书体,是写经的变体,而北魏写经体也直接导源于"龙门体"。北魏分裂为东、西魏后,魏碑新体虽然趋于衰微,但写经体却代替魏碑大行于世。北齐开始酝酿形成的摩崖经体书法在很大程度上受到写经体的影响,甚至有学者认为:"北齐、北周,山东、河北等地的摩崖刻经,如泰山《金刚经》、邹城四山摩崖刻经、水牛山《文殊

般若经》、唐邕刻经都是放大的写经体。"⑤作为书史意义的写经体,由于受到唐"法"及楷书本体自洽演变的笼罩,至唐代已趋于僵化与高度程式化。唐代之后,写经体则已基本终绝。它的再一次大放异彩还要等到一千余年后的清代乾嘉碑学大兴时期。

注 释:

① 郭朋《中国佛教简史》,福建人民出版社,1993年,第33页。

② 郭朋《中国佛教简史》,福建人民出版社,1993年,第140—141页。

③ 参见沃兴华《敦煌书法》,上海书店出版社,1995年,第2—3页。

④ 余英时《士与中国文化》,上海人民出版社,1987年,第350—351页。

二十余年前陈寅恪先生尝考论天师道与书法之关系,以为南北朝时代之书法与道教写经有关。其说发人之所未发,至为精当。然鄙意以为其间犹有可申论之处,兹不辞讥笑而附著吾说于下。西晋南北朝士大夫之生活、思想、感情既多承汉魏士风而来,则书法自当为陶冶性情之一种艺术,而不主实用可知。但写经在宗教上虽为一种功德,然毕竟不得不谓为书法之实用,而稍远于纯粹之艺术矣。然则就表面观之,则殊不然。盖写经仅限于用正书或隶书,并不用草书,兹仅就陈先生原文所举之例证,转摘一二条于下,以实吾说,《真诰》卷十九《叙录》云:

"三君(杨君羲、许长史谧、许椽翙)手迹,杨君书最工;不今不古,能大能细。大较虽祖效郗法,笔力规矩并于二王。而名不显著,当以地微,兼为二王所抑故也。椽书乃是学杨,而字体劲利,偏善写经。画符与杨本似,郁勃锋势,殆非人功所逮。长史章草乃能,而正书古拙,符又不巧,故不写经也。"

《太平御览》卷六百十六引《太平经》云:

"郗愔情性尚道法,密自遵行。善隶书,与右军相符。自起写道经,将盈百卷,于今多有在者。"

《云笈七签》卷一百七陶翊撰《华阳隐居先生本起录》云:

(隐居先生)祖隆,好读书善写。父贞宝善稿隶,家贫以写经为业,一纸值四十。

据此可知写经必须为善正书或隶书之人。许长史虽擅草书而正书古拙,遂不写经。则尤是草书不用之于道家写经之证也。今尚传世吴索统所书之《道德经》五千言。亦为道教典籍,而其书体正作正体或隶体,只为旁证。由是观之,两晋南北朝时书法艺术之一部分——隶书——虽曾为道教所利用(实则汉魏隶书亦实用性,记见前),而其中最为士大夫性情所寄,亦最宜于发挥个性之部分——草书——则仍不失为一种无所为而为,不以实用为主之艺术也。故陈说虽是,然犹不足据之以证吾说为非。诚恐好学深思之读者,于此或有所感,故略辨释其疑点如此。

⑤ 见华人德《六朝书法》,上海书画出版社,2003年,第45页。

节二　佛教与山石书法

- 文化心理
- 四山摩崖等
- 佛教审美意识

在古代宗教文化信仰中,对山的崇拜与对天的信仰是紧密连在一起的,它的中心是对神的崇拜。神居天所,而山则绝地通天,是通往上天的路,所以古代帝王祭天封禅活动都在山岳举行。泰山作为五岳之首,自秦代起便成为祭天封禅的神山。由此,"可以说,摩崖书法出现的最深层的文化心理是发轫于原初的宗教崇拜及神话传统。在这里面积淀着人们渴求与天神、自然、人生对话的欲望。山石信仰就可以说是泰山文化圈的表现特征之一。在《诗经·鲁颂》中有:'泰山岩岩,鲁邦所瞻',《大雅》中有'嵩高维岳,峻极于天;维岳降神,生甫及申'的诗句,都是在歌颂这些山石的至尊、至极高大,为万物的始源。而山石从人类一开愚昧状况之后,就成了中华民族自我力量的一种特殊的材料,这种现象在齐鲁地区尤为明显"①。

从文化心理原型上,佛教与摩崖书法的结合自然不能排除摩崖书法本身所具有的原初宗教崇拜因素,山的宗教品格与佛教达成一致。不过,从北齐、北周起开始出现的大批摩崖写经,在文化动机上并不纯粹是宗教崇拜的结果,而是佛教面临法难,遭遇废佛运动而激起,是护教的产物。此外,佛教的末法思想也是促成摩崖写经产生的重要原因。据说佛祖释迦寂灭后,经正法、像法二期,佛教将进入衰微期,即末法阶段。这种末法意识促使佛教徒刻经弘法,以求"托以高山,永留不绝",金石长存,从今镌构。

这批刻经前后进行了大约十年,紧紧围绕在北周废佛运动前后,随着北周废佛运动的停止,北周摩崖刻经活动也就停止了。

北朝摩崖刻经,主要分布于齐鲁境内,其中尤以岗山、尖山、铁山、葛山四山摩崖及泰山经石峪、徂徕山映佛岩、汶上水牛山摩崖刻经为最。此外,河北响堂山石窟刻经、涉县娲皇宫石窟刻经及河南安阳小南海石窟刻经也是北朝摩崖刻经的重要遗存,但论规模皆不及前述几种摩崖。有学者认为摩崖刻经主要流行于齐鲁,与北朝二次灭佛皆在西部,齐鲁乃儒家大本营、孔孟圣地,因而灭佛亦稍松懈有关。

摩崖经体书法的产生标志着佛教对书法的渗透与融合达到一个更高的审美阶段,甚至可以说摩崖经体书法标志着佛教与书法的结合臻于完型。相较于三国魏晋南北朝一般经生体,摩崖经体在很大程度上已完全摆脱实用性书写羁绊,而体现出浑穆博大的大乘般

若精神与境界。北朝书法与佛教的融合走的是与南朝完全不同的道路。南朝佛学与玄学合流重义理玄鉴，其书法的佛学审美特征表现在对"韵""意""神"的内在精神追寻上，强调不沾滞于物的空、无、玄远之境。北朝书法与佛教的结合则表现得颇为曲折。早期魏碑如龙门造像题记，作为佞佛的产物，显然与佛教密不可分，但造像题记——"龙门体"由于受实用化及楷隶之变的支配，其本身却并未表现出佛学的宗教精神，而是更多地表现出鲜卑拓跋少数民族的剽悍气质。从书法本体的发展而言，魏碑的楷化要求和本体进化在很大程度上削弱了其对佛教的审美融摄，因而北魏楷体虽然在北朝书法整体进程中意义重大，由于它的开拓性努力而使大字楷书的本体进化程度远远高于南朝，并对隋唐

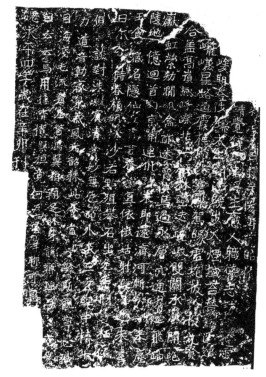

（北魏）《论经书诗》

书法作了重要奠基的事实，使魏碑已先于唐代楷书一百余年完成楷书的定型化，不过，就与佛教的结合而言，魏碑在审美风格上却与佛教离得最远。北朝真正与佛教结合得极为紧密并体现出佛教审美特征的是经生体。经生体由汉简演变而来，它强化汉简的捺势——隶意，减省起笔的动作并强化向右掣劲的生理惯性，以提高书写速度，同时又糅入大量楷化结构和笔势。在审美上，它体现出佛教圆融静逸的审美致思和内在意趣。颇有意味的是经生体的定型和广泛运用是在北朝，由此，经生体也始终与北朝书法的整体发展相终始，并构成北朝书法的轴心。而在南朝，经生体则被排斥于文人书法之外，成为专属书体。颇能说明这一点的是，传王羲之、王献之的小楷《黄庭经》《曹娥碑》《洛神赋十三行》已是纯粹的楷书，而与经体小楷尚存浓重隶意大相径庭。写经体到南北朝时已与当时世俗流行的正行书有着明显的区别。因而经体自然也主要体现在北朝书法中。王学仲在《碑帖经三派论》中把书法加以划分概括，认为主要有两种。其一是经生体，其二就是摩崖体，而这两种皆以北朝为最。经派书法之所以可以自成统系，有多种原因。大体说来有以下三点：一、石刻摩崖为实现佛教不灭这一思想，由写经进而刻石成为大型摩崖；二、其书体由经生体转而摩崖体；三、其书写阶层既不是帖学的贵族士大夫，也不是北碑的乡土书家，而主要是写经生、僧人和佛教信士，是一些佛教界的书法家。因此，如果把六朝经书加以概括，主要有两种，其一就是经生体，其二就是摩崖体。

（北魏）《铁山大集经》（局部）

在北朝书法发展过程中，魏碑新体与经生体之间既存在着融合吸收的关系——魏碑新体广泛吸收了"北凉体"的风格影响——又保持着各自独立发展。孝文帝迁洛实行汉化，"洛阳体"——亦称"龙门体"迅速成熟，风靡书坛。这个时期除龙门造像题记、墓志外，北魏写经也大量问世，盛极一时。如《大般涅槃经卷第一》《大慈如来十月廿四日告疏》《大般涅槃经卷第三十一》《华严经卷第四十一》《贤愚经卷第二》《大方广佛华严经卷第四十五》《妙法莲花经》等。

导致北朝书法由经生体向摩崖体转变的契机在北魏分裂为东、西魏后，东、西魏复古书风的重兴。这主要表现在大量书法作品又开始糅入篆隶笔意和体势，以"龙门体"为代表的魏碑新体受到强烈冲击，新体开始出现篆隶杂糅现象。如东魏《李道赞率邑义五百余人造像记》《王偃墓志》《报德玉像七佛颂碑》《道凭法师造像记》《杜照贤等造像记》《杜照清妻等十八人造像记》《元澄妃冯令华墓志》《元延明妃冯氏墓志》等作品大量糅入隶意，有的作品则完全出之以隶法。至北齐时期，篆隶复古现象日趋强化。东魏时篆书作品不足六分之一。北齐、北周时大约达到百分之二十五至百分之三十。

东、西魏出现的篆隶复古风气相对于魏碑新体的楷化演变，在很大程度上无疑是一种倒退，它是鲜卑保守派对孝文帝汉化政策的逆转与反拨。在文化表现上，由于这种复古的盲目性质而导致书体的混乱。它不仅没有取代魏碑新体，建立起新的书体风格，反而导致书风的讹滥靡弱。很难想象，如果不是北齐摩崖经体书法的力挽颓波，北朝书法将堕入何种窘态。摩崖经体书法的产生当然不是东、西魏复古书风顺延或反拨的结果。它的出现与书法本体的自洽发展无关，而是如上所述，它的出现是因法难和护法催促而生。当然，在客观上摩崖经体的出现挽救了东、西魏复古书风的颓势和混乱局面。不过同时，它也打断了北魏楷书的演化进程。因而，摩崖书法相对于北魏楷书新体无疑也带有复古性质，是北朝书法的歧出。只是作为摩崖经体，它在崇佛的前提下，对篆隶古法的审美阐释比之东、西魏的盲目复古、欲变而不知变，具有全新的超越意义，并创立了隶真型摩崖经体这一新的书法范型。

就摩崖经体书法本身而言，它无疑是建立在东、西魏篆隶复古书风的基础上的。摩崖经体本身对佛教圆融静穆审美境界的追寻恰与篆隶古风的浑穆趣尚相契合，从而篆隶古法构成摩崖经体的主干。甚至可以说，没有篆隶古法的支撑，摩崖经体便无从产生。不过，考察摩崖经体书法的酝酿发展过程，可以发现，摩崖经体书法的完型固然不排除来自篆隶复古书风的推助与影响，但东、西魏的篆隶复古书风并不是摩崖经体书法的唯一风格来源。作为隶真型新型书体，它既有来自魏碑真书的影响，也有来自早期写经体的影响。

这两种来自北朝书法内部的影响，再加上外部篆隶复古书风的影响，才酝酿生成摩崖经体书法的新面目。颇能说明这一点的是，在东、西魏虽然篆隶复古书风也大大改变了北朝书法面目，尤其是强烈冲击了北魏新体——"龙门体"，但终究东、西魏摩崖经体并没有显出端倪。不仅如此，整个东、西魏书法在整体上陷入风格书体混乱状态。随着统一的魏碑风格的破裂，东、西魏盲目的篆隶复古风使北朝书法陷入倒退，并且始终没有出现风格再造，或是统一风格整合的趋向。有理由相信，摩崖经体作为风格书体建构，其完型是带有书史偶然性的。虽然这并不排除它在审美观念上的主导动机。寻绎探究摩崖经体书法的酝酿产生，排除广义泛化的风格来源，而将风格构建固着于本原性的书史文本，可以发现，《唐邕写经》构成整个摩崖经体书法风格建构的原型，毋宁说，《唐邕写经》构成北朝摩崖写经的风格母题和真实来源，北朝摩崖就是从《唐邕写经》风格母题发展起来的。北朝摩崖刻经主要分布在两大区域，一是太行山东麓以邺城为中心的小南海、南北响堂山、中皇山；另一则是

（北魏）尖山摩崖《大空王佛》

山东泰峄山区的洪顶山、徂徕山、泰山、水牛山、峄山、尖山、铁山、岗山和葛山，并且两者之间有着前后承递关系。而其中《唐邕刻经》是最早显露出摩崖经体书法风格的作品。在南北响堂寺石窟刻经及涉县娲皇宫梳妆楼背后摩崖刻经中，《维摩诸经第十三品》《华严经菩萨明难品第六》《华严经净行品第七》及南响堂寺华严洞中心柱刻经等尚属典型隶书，但板滞乏神，笔画也较细弱；而北响堂寺石窟洞外唐邕刻经铭、涉县娲皇宫梳妆楼背后山崖第一号刻经、涉县娲皇宫鼓楼东摩崖刻经及北响堂寺《无量义经》则已显示出统一性摩崖经体风格，并已经开始占据主导风格地位，这些具有统一性风格的摩崖刻经无疑皆出于《唐邕刻经》同一书家之手。相形于这些已显现摩崖经体堂皇丰腴气度的刻经作品，其他刻经则显出寒俭陋相。这也表明摩崖经体风格是首先在河北邺都附近酝酿发展起来并逐渐定型的。后来这种唐邕摩崖刻经风格由西向东传播，在北齐晚期及北周初在邹峄泰岱地区摩崖刻经中大发异彩，达到高峰。

《唐邕刻经》的经主即唐邕，而署经者即书刻者，则不是出自唐邕之手。唐邕为北齐重臣，曾被封为晋昌王。据《北齐书·唐邕传》载："邕太原人，封晋昌王，故其内室以妃称之。"这样一位高官如果善书肯定会史有明载，但史书却不见有唐邕善书的记载，因而可以断定他只是一位崇奉并热心弘扬佛法的北齐显宦。不过，唐邕虽然不是书家，但由于他作为资助人和经主对摩崖刻经的积极推动，促使摩崖经体的形成与成熟，从而使《唐邕刻经》成为北朝摩崖经体风格的滥觞。据学者研究考证，北朝摩崖刻经除邹城岗山外，邹城铁

（北魏）泰山经石峪《金刚经》（局部）

山、葛山、尖山、峄山、泰山经石峪、徂徕山映佛岩、汶上水牛山等七处刻经的书法艺术面貌非常接近，而上述摩崖刻经风格与河北响堂山《唐邕刻经》风格完全一致。同时，由于《尖山刻经题记》《铁山题记》和《石颂》中均提到僧人安道壹，因而有理由可以断定，河北响

堂山《唐邕刻经》与齐鲁四山摩崖及泰山经石峪不仅具有递承关系,而且前后皆出自安道壹之手。刻经书写者安道壹,史书无载。据已发现的刻经遗存,知其除在洪顶山书刻佛经外,在徂徕山、泰山经石峪、峄山、尖山、铁山、葛山及南响堂寺都有他的作品。南响堂寺二号前壁《般若经》极似安氏书写风格,只是由于年代前后关系及受外部地理环境影响,后者较前者风格上更为雄浑壮穆,同时也更为成熟。北朝碑学专家赖非经考证认为:"唐邕和陈德信等人都是北齐重臣。唐邕在齐都邺城附近刻经,此后他们的妃子又在山东邹县为经主,这些都证明大沙门僧安道壹不仅在山东地区传经布道,宣扬佛法,而且也活动于北齐国都邺城。他与当时的许多王公大臣交往,借助他们的权威和财力在山东地区刻经。很可能山东地区摩崖刻经就是由安道壹由邺城传播过来的,更证实了两处摩崖写经的先后发展关系。"②

摩崖刻经活动至北周已基本趋于终结,北周的摩崖刻经已显示出荒率懈怠的意味,如刻于北周大象元年(579)的铁山摩崖与北齐《泰山经石峪金刚经》相较便荒率粗肆得多,而且更为重要的是,在书风上,北周尚瘦硬的审美趣尚已在摩崖刻经中显露出来。它力矫北齐摩崖刻经的丰腴雄浑,而开瘦劲冷峭一路,从而奠定了隋代书法尚瘦硬的基本审美格局。

北朝摩崖刻经作为一代书风,虽然至北周已趋于全面终结,但它对后世书法的影响则不容低估,尤其是对唐代书法的影响尤为显著,甚乃有着很大影响,可以说,唐代书法的盛唐气象便是在北朝摩崖刻经风格的基础上发展起来的。以颜真卿为代表的盛唐楷书风格便直接导源于北朝摩崖经体。康有为在《广艺舟双楫》中便认为:"唐邕写经碑,实导唐贤先路。"而欧阳询、褚遂良、薛稷、李北海、柳公权的楷书风格也无不讨源于北朝楷书。因而,从某种意义上说,北朝摩崖刻经作为风格原型推动了楷书风格多元化发展,它是继北魏"经生体""龙门体"之后,在东、西魏篆隶复古的书法审美趋向中产生的全新的北碑风格类型——摩崖经体。这种摩崖经体风格类型虽在隋代由于废佛运动的终结而趋向衰微,但到唐代却被融合接受,成为唐人建构书法盛唐气象的风格原型。沙孟海论唐人书法与北朝书法关系时认为:"唐人讲究'字样学'。颜氏是齐鲁旧族,接连几代专研古文学与书法。看颜真卿晚年书势很明显出自汉隶,在北齐隋碑中间一直有这一体系,如《泰山金刚经》《文殊般若碑》《曹植庙碑》皆与颜字有密切关系。"③

伴随着北齐摩崖经体的产生,佛教审美观念也开始向书法全面渗透,④并使北朝摩崖经体书法全面体现出佛教审美意识,这是北朝前期书法所没有的现象。北朝前期的经生体,与魏碑新体——"龙门体",虽然与佛教有着千丝万缕的联系,并且也都是佛教的直接产物,但不论是写经体还是魏碑新体与佛教的联系都只是表现于外在工具性层面,而没有与佛教建立起对应性的审美接受,也就是说,佛教作为一种宗教观念还没有以一种审美的方式对这个时期的北朝书法产生深刻的影响或对其加以渗透,而书法也没有在审美观念层

面接受或反映出来自佛教的影响。因而可以看到,这个时期的写经体只是在抄经这一实用性驱动下对汉简书体的移置和工具性强化,而谈不上在写经体中反映出佛教观念和审美意识。至于"龙门体"更是如此,它不仅没有反映出佛教观念和佛教审美意识,而且其霸悍雄强的风格表现出的恰恰趋向佛教审美意识与观念的反面。从书体上说,摩崖经体摆脱了写经体实用性羁绊而向宗教—艺术审美转换,它对篆隶古法的汲取恰恰是对经生书法实用性的反拨,而它走向自然的法天象地宇宙意识更是对北朝早期写经书法的突破与超越。

注　释:

① 胡传海《走向自然——四山摩崖刻经的文化意义》,《北朝刻经研究》,齐鲁书社,1991年,第293—294页。

② 王思礼、赖非《中国北朝佛教摩崖刻经》,《北朝刻经研究》,齐鲁书社,1991年,第22页。

③《沙孟海论书丛稿》,上海书画出版社,1987年,第219页。

④ 关于书法与佛学的关系问题,熊秉明认为(见《中国书法理论体系》"书法与佛教"一章,四川美术出版社,1990年):

大家都知道佛教在中国文学艺术发展史上,发生过深刻的影响。这影响具体地说表现在两方面:一方面是关于形式的,也就是技巧的;一方面是关于内容的,也就是精神思想的。

比如佛教的诵读启发了中国诗人对音律规则的认识,而在思想上则激发了若干中国诗人对禅境的追求。

在绘画雕塑上,佛教带进了许多新的技法,而在内容表现方面则产生了肃穆的佛像。

书法的情形相当不同。随着佛教而来的印度文化,并没有书法,所以在形式方面不可能带来新的技法。在内容方面,是不是中国书法也曾试着表现佛教精神呢?历史上有不少以书法名世的僧人,他们的书法是不是表现佛教精神呢?六朝隋唐留下大量佛经抄本,这些抄本的书体表现佛教精神吗?这些朝代还留下石窟造像的题记,这些题记的风格表现佛教精神吗?在文学方面,中国诗人散文家曾追求过禅的意境,在书法上也有过这样的追求吗?禅宗主张扫除文字,若无文字,又如何有书法?但是,既有排斥文字的哲学议论,又有排斥文字的禅诗,当然也可以有排斥文字的书法,这样的书法是如何表现的呢?

书法与佛教的关系是伴随着佛教对书法的渗透与书法自觉地表现禅佛意境而不断得到加强的,因而佛教对书法的影响是不容置疑的。六朝写经、摩崖经体与魏晋玄学化书风都可视作庄禅一体化审美影响的结果,而唐宋时期逸格与心性论书法审美思潮的崛起更可视作禅佛对书法审美的进一步影响。

节三　佛学对书法的渗透

- 译经抄经
- 北凉体三阶段
- 玄学佛学合流

　　佛学作为外来文化对书法的渗透是随着佛教在中国社会的传播和对中国文化的渗透与融合逐渐实现的。佛教在两汉之际传入中国，首先面临的便是译经与抄经。佛教与书法的结合便是从译经抄经开始的。当时由于尚未发明印刷术，佛经的传播全有赖于经生的抄写。而在各种佛事中，最普遍的是抄经。六朝以来，最流行的经典都有明训，抄经、受持读诵有极大功德。如《妙法莲花经·普贤菩萨劝法品》云："若有受持读诵、正忆念、修习书写是《法华经》者，当知是人则见释迦牟尼佛……抄写佛经既有极大功德，所以自六朝以来，写经和抄经在僧尼和居士中都极为盛行。"①在现今流存的敦煌写经中，很大一部分经卷是出自祈佛佑祉的抄经。由于抄经是宗教行为，需表虔敬之心，因而写经风格便融入佛教淡逸静穆的审美精神，并逐渐形成"经生体"。

　　相对于抄经的实用化而言，经生体应是赴急速而产生的，兼具草情楷意，它强化了汉简的圆转与隶意捺笔，并融入了楷化的方折笔势。经生体在南派定型化之后，便没有能够再得到进一步的演化发展，并被排斥在文人书法的主流格局之外。因而经生体无论在书体与书法风格方面，对南派书法都没有产生深刻影响。而经生体在北派却产生了整体书史效应，并直接构成北派书法发展演变的中心内容。这可以划分为三个阶段。第一个阶段为十六国时期，这个时期随着北方佛经的产生，写经抄经已开始大量出现，"北凉体"便产生于这个时期。"北凉体"是最早出现的北方写经体，北魏灭北凉后，将北凉大批僧侣工匠迁往平城，营建大同云冈石窟。公元493年北魏孝文帝迁洛，北魏写经与"龙门体"都深受"北凉体"的影响。北魏写经相较于"北凉体"，弱化了隶意和横画头尾双翘的典型笔势，施

大同云冈石窟

（北魏）《佛说佛藏经卷》（局部）

以方笔露锋，净化结构与线条，在楷隶之变的本体演化中又向前推进了一大步，此为第二个阶段。至北魏太和、景明年间，魏碑已基本完成楷隶之变，这个时期的很多作品已臻于高度成熟，有些楷书作品与唐楷已毫无二致。第三个阶段为北魏分裂后，由于东、西魏复古保守势力抬头，汉化政策遭到抵制，魏碑新体的发展处于停滞状态，而篆隶复古风则弥漫整个书坛。至北齐、北周，魏碑开始向摩崖经体转化，在山东鲁西南泰岱地区出现铁山、岗山、葛山、尖山及泰山经石峪摩崖写经。这些摩崖写经皆利用山崖和巨磐石坪书写擘窠大字，大字深刻，字大至尺。康有为《广艺舟双楫》称其书曰：

> 尚有尖山、冈山、铁山摩崖，率大书佛号赞语，大有尺余，凡数百字，皆浑穆简静，余多参隶笔，亦复高绝。

北派经生体的发展，不仅推动了经生体的演变成熟，同时，也推动了楷隶之变，并在魏碑新体变革中完成了楷书的定型，为隋唐楷书奠定了基础。从碑刻楷书的本体演变来看，南派从公元4世纪后便落伍于北派，碑刻楷书是在北方发展成熟的；而隋唐楷书则是直接承袭了北派楷书，而不是南派钟繇、二王楷书传统。事实上，南派钟繇、二王楷书传统在二王之后随着钟繇真迹的失传，加之南派不重楷法，已趋于式微，王羲之、王献之《黄庭坚》《乐毅论》《洛神赋》也皆不是真迹。北方经生体的演变则在很大程度上标志着楷书的整体进程。从这个意义上说，佛学对书法的渗透直接推动了经生体的产生和风格演变，并对楷隶之变产生了重大影响。

因而，佛学对书法影响的开始首先是表现在书体上，通过写经抄经推动了经生体的产生成熟，而佛学对书法观念与审美上的影响则是随着东晋玄佛合流而逐渐产生的。写经在宗教上是一种功德，然毕竟不得不谓之为书法之实用而稍远于纯粹之艺术矣。在北方，佛教

的影响主要表现在书体上，而很少表现在审美观念与书学思想上，"北朝僧人从僧肇以后就很少能写文章"②。而在南方，佛教对书法的影响则主要表现在审美观念及书学思想方面。

东西两汉佛教初传之际，佛教主要靠依附黄老之术及方术奇技、祭祀斋醮以立定脚跟，扩大影响。其流行教理行为与当时中国黄老方技相通。至魏晋玄学兴，佛教大乘般若学说通过与玄学格义的方法得以迅速传播，并深入中国传统文化内部，在哲学义理层面与玄学融合。般若学围绕玄学，以空释无，遂成六家七宗，即本无宗、心无宗、即色宗、识含宗、幻化宗、缘会宗，本无宗又分出本无异宗，合称六家七宗，而主要为本无宗、心无宗、即色宗三家。实际上六家七宗在思想与哲学本源上皆出于玄学有无之辨，与玄学为一家眷属。只是般若学强调一切存在皆为假象，不存在实有。"于是六家七宗，爰延十二，其所立论枢纽，均不出本末有无之辨，而且亦即真俗二谛之论也。六家者，均在谈无说空……贵无贱有，返本归真，则晋代佛教与玄学之根本义，殊无区别。"③

从这个意义上说，佛教是借助于玄学扩大了它在中国思想领域的影响并一改早期佛教借助方术奇技和禅教依附黄老之术以立身的窘境，而开始向哲学义理方面转化，大乘般若学开始取代小乘禅学。事实上，从思想题旨上看，佛教的大乘般若学中观论并没有超出玄学言意本无、有无之辨的思想哲理范畴，因此，葛兆光在《中国思想史》中对佛教究竟是征服中国还是借助玄学完成的一种思想转化提出了疑问。事实上，佛教并没有在真正意义上征服中国，它只是借助本土玄学思想资源，在思想范畴的重心上加以变化提升，从宗教意识方面强化了玄学的出世意味。由此所谓僧肇完成了佛学的中国化，也仅在于表明，它全部接受了玄学的思想题旨和基本观念。他以大乘佛学空观中道论对"玄学"有无、本末之哲学命题加以拆解，认为"有与无，既非实有，亦非空有"，从而将老庄玄学的"无"界定为佛教般若学的"空"，般若学的中心思想便是空寂，从一切方面说空。这便将执着于现实的自然名教问题及本无、言意、有无之辨的玄学引向宗教的彼岸世界，从而玄学的终点成为佛学的起点。

"无"与"空"之别，尽在老庄玄学之"无"，为化生万物之"无"，为实有，而佛学般若之"空"，为非有之空，是实空。东晋佛教般若学之空之所以能够取代玄学之"无"，乃在于玄学发展到后期郭象阶段已难以提出有创造性的思想阐释，而陷于玄学本体论的困境，以至同室操戈，否定何晏、王弼玄学的以无为本、有无之辨：

> 无既无矣，则不能生有；有之未生，又不能为生，然则生生者谁哉？块然而自生耳。④

为了化解"无"与"有"的矛盾，郭象提出"独化于玄冥"的玄学主张，即世界宇宙本源万物不是生于无，而是自然独化而生，这也就无疑从思想本源上否定了道这一老庄玄学的精神本体。郭象玄学独化论虽然有着来自庄学的自然论的影子，但作为玄学理论，郭象

（东晋）谢安《六月帖》（局部）

的独化论则等于抽空了玄学的精神本体论架构，从而也等于对何晏、王弼正始玄学有无之辨、以无为本玄学理论的取消，它除了暴露出郭象在玄学观念上的退化保守外，也显示出到东晋后期，玄学已无力从本体论层面解决自身理论上的矛盾而陷于思想困境。⑤

玄学与佛学的合流，深化了魏晋玄学，并使郭象之后的玄学理论发展趋于终结。⑥大乘般若中观学说，将归于人生安顿的玄学导向宗教涅槃境界，这就从终极意义上解决了自汉魏以来在士人中间普遍存在的忧生之嗟与生死困惑。"因为佛教从一个新的视角看待生死、人生这些哲学的根本问题，它进一步强化了人的迁逝感和社会流行的清谈之风，从更高的层次把自然时空的迁逝与生死、人生联系起来，对于玄学所关注的一系列理论问题，如言意之辨、有无本末之争、神形之辨等，给予一种新的解释，这就激发了东晋士人回过头来以一种新的方式研讨玄理。但是，这时玄理的研讨，已不同于正始年间只局限于少数代表人物的理论研讨，也不同于两晋之际只求遁迹而不求其本的社会性的行为模仿。这时的玄理研讨是前两个时期的结合，在名僧与名士的相互交往中，具有一种普遍的社会性质和审美品格的倾向，是义理与行为的融合，是将自然时空迁逝的玄学化和佛学化，因而能迅速地转化为艺术形式。"⑦

在书法审美观念上，佛教大乘般若空观、僧肇"妙悟"说及竺道生"顿悟"说、慧远形神论较之魏晋玄学对书法的影响，更为主体化和内倾化，使其开始由书法人物品藻走向更为抽象的意境之美与意象之美，这在晚唐五代及北宋时期开始强烈表现出来。宗白华认为："禅是中国接触佛教大乘以后体认到自己心灵深处而灿烂地发挥到哲学境界与艺术境界。"⑧由此，佛禅美学较之玄学人格本体论升华了审美的境界，将主体审美引向与道冥契的宇宙色相、秩序和超然于物我对立的象外之境，因而，佛玄合流下的美学观照虽然也不断强化了审美的主体性，但这种主体性泯除了心与物、象与意、情与境的对立，而别构一种灵奇，在静照玄览中得以澄怀观道，研味取象。如果说魏晋玄学的人物品藻无不围绕着人的生命情调——精神、风度、襟抱、智慧加以人伦鉴识的话，佛教审美则开始走向生命情调宇宙意识——心与物的冥合，由此不是人格论而是意境论构成佛教美学的主旨。无论是谢赫的气韵论、顾恺之的迁想妙得论、竺道生的顿悟说，还是宗炳的畅神论、支遁的即色论、王羲之的表意论、王僧虔的神采论，无不是在主体审美中追寻更高的精神实体与体证更高的美学境界。"佛学物我俱一的精

神本体论恰好扬弃了魏晋玄学的矛盾和局限，使主体与客体、人与自然、心与物、情与理、意与象等在心境本体上无限和谐自由地统一起来，并形成了中国美学特有的意境范畴所赖以产生的理论背景，这是佛学得以参与影响推动六朝美学进一步发展的深刻根源。"

　　这个时期佛学对六朝书法美学的影响各有侧重。北派由于重象教不重义理，加之屡次遭受灭佛打击，大乘空观思想与审美观念在北齐、北周四山摩崖及《泰山经石峪金刚经》中有强烈的体现，只是这种体现没有转化为理论观念而在北朝书学中体现出来。南派由于玄学的优势及人的自觉与文的自觉思想背景下书法艺术的高度觉醒与文人化，佛学观念无论在理论审美观念还是书法实践领域都产生出普遍的影响。王羲之欣然接受即色宗创立者支遁的解庄逍遥义，便表明他在思想观念上接受了佛教观念思想的影响，这无疑全面反映在他晚年的书法创作中。他的《十七帖》玄淡旨远，无世俗烟火气，此来自佛学"神"论影响无疑。孙过庭《书谱》评其书曰："写《黄庭经》则怡怿虚无。"此外，东晋清谈领袖、书家代表人物谢安书法"不羲不献，独得古淡"，也分明有着来自佛教观念的影响。而王珣的《伯远帖》其潇洒出尘之意，也颇具佛理。

注　释：

① 田光烈《佛教与书法》，河北人民出版社，1991年，第14页。

② 曹道衡《南朝文学与北朝文学研究》，第231页。

③ 汤用彤《两汉魏晋南北朝佛教史》，北京大学出版社，第192页。

④ 郭象《庄子·齐物论》注，王先谦《庄子集解》，《诸子集成》第三册，上海书店，1987年。

⑤ 这一点从支遁解《庄子·逍遥游》而向秀、郭象逍遥义尽废便很能说明问题：

"《庄子·逍遥篇》，旧是难处，诸名贤所可钻味，而不能拔理于郭、向之外。支道林（即支遁）在白马寺中将冯太常共语，因及《逍遥》，支卓然标新理于二家之表，立异义于众贤之外，皆是诸名贤寻味之所不得，后遂用理。"

"支语王（逸少）曰：'君未可去，贫道与君小语。'因论《庄子·逍遥游》，支作数千言，才藻新奇，花烂映发。王遂披襟解带，留连不能已。"

"而支遁之解《庄子·逍遥游》能够胜于郭象、向秀两家处，正在于以般若学空观立论："夫逍遥者，明至人之心也。庄生建言大道，而寄指鹏鷃。鹏以营生之路旷，故失适于体外；鷃以在近而笑远，有矜伐于心内。至人乘天正而高兴，游无穷乎放浪。物物而不物于物，则遥然不我得，玄感不为。不疾而速，则逍然靡不适。此所以为逍遥也。若夫有欲，当其所足，足于所足，快然有似天真。犹饥者一饱，渴者一盈，岂忘烝尝于糗粮，绝觞爵于醪醴哉？苟非至足，岂所以逍遥乎？"见《世说新语·文学》及刘孝标注，《诸子集成》第八册，上海书店，1987年。

⑥ 对郭象之后玄学的终结只是一个有限性的论说，而并不能以此来认证整个魏晋玄学。同时，也不能将郭象玄学视作王弼、何晏玄学的深化和合理性发展。事实上，郭象的"独化论"玄学已违背、消解了王弼贵无论玄学。而玄学是以"无"为本体的。失去了对"无"的形上认识，玄学也就根本不存在了。至于僧肇"不真空论"它实将玄学"有""无"翻转为"空""无"以空为宗，否定实有，将道家哲学引向宗教，这与玄学已根本无涉，从而也就谈不上终解玄学了。

⑦ 罗宗强《玄学与魏晋士人心态》，浙江人民出版社，1991年，第336页。

⑧ 宗白华《美学散步》，上海人民出版社，1981年，第76页。

章四　北朝后期的复古风
节一　篆隶书复古及真书风格变态

- 魏碑三大类
- 篆隶古法
- 错位异化

自公元493年孝文帝迁洛实行汉化政策后，魏碑迅速臻于成熟，它开始冲破汉隶古法体系而具有了自我面目。作为北派楷隶之变自我进化的产物，魏碑具有与南派楷书完全不同的审美风格特征。南朝禁碑导致铭石书衰落，这也在很大程度上影响到楷书的进化。因而，从北魏开始，楷书的本体进程已转移到北派。从北魏到隋唐，是北派楷书而不是南派楷书左右主导着楷书本体进程，隋唐楷书一脉全系出自北魏。至北魏太和年间，魏碑已完成楷隶之变，并对整个北朝书法构成笼罩之势。

康有为将魏碑划分为三大种类：龙门、云峰石刻、四山摩崖，是别具只眼的。虽然他将魏碑自立一体，但在总体上，他还是认为龙门、云峰石刻、四山摩崖有着内在的一致性，属同一法脉。从书法审美风格上看，龙门、云峰、四山摩崖三者差别极大，一为方笔之极轨，一为圆笔之极轨，一为擘窠之极轨。并且魏碑龙门一脉至太和、景明间已由斜画紧结变为平画宽结，完成楷隶之变。"北周文体好古，其书亦古，多参隶意。"不过，虽然魏碑三体龙门造像、云峰石刻、四山摩崖在审美风格上有着很大不同，但它们的一致性表现在皆为写经体，都是由汉简及汉隶古法演变而来。这种演变的最初完型主要表现在太和时期的龙门体上，之后虽然四山摩崖、云峰石刻表现出对早期魏碑——"龙门体"的反动，但从写经体源头而言却实出于龙门造像一系。更重要的是，无论是龙门造像、云峰石刻还是四山摩崖，都是宗教热忱的产物，"我们可以感到一种初兴的宗教热忱和一种真率的艺术风格的结合，这朴质倔强出自北方外来民族的剽悍气质"[1]。

整个北朝书法在文化模式上始终受到儒佛思想的支配，因而在书法审美上，北朝书法也体现出儒佛思想的双重表现。魏碑前期对写经体与汉隶的融合变革，后期对篆隶古法的回归和对佛学静穆简逸意蕴的兼摄，都清楚地表明了这一点。不过相对而言，由于北魏、东魏、西魏、北周各代书法与儒、佛关系的不平衡，甚至北魏太武帝、北周周武帝还有二武灭佛法难的发生，这也由此导致了北朝各代书法具有不同的文化表现和审美特征。北魏书法作为北朝楷隶之变本体进程的起点，它更多地受到来自书法本体自洽运动的支配，也就是说魏碑的本体自律在某种程度上超过来自儒佛思想的文化要求。这就不难解释魏碑何以能够在短短三十余年的时间便迅速臻于全面成熟，同时也可以解释为何魏碑

并未因受到汉隶儒家传统与佛教经生体的影响而向汉隶与写经体全面靠拢,而是更多地体现出楷隶之变的本体要求与自洽,并体现出强悍的少数民族精神气质。对整个北朝书法来说,北魏楷书不仅是北派楷隶之变趋于成熟和完型的标志,同时也是经体书法发展的更高阶段,它直接为北齐、北周摩崖经体书法奠定了基础。从东魏、西魏开始,魏碑开始发生某些变异。一方面魏碑中出现了一些艺术风格与艺术技巧上更为成熟的作品;另一方

(北魏)《王僧墓志》

面,魏碑在整体上开始出现审美上的混乱现象,如篆隶的复古性回潮、粗蛮风习的弥漫以及装饰性的出现等②,而这些现象如篆隶古法恰恰是魏碑在楷书本体化进程中所力求汰除掉的,因而这种复古风气的全面出现,在很大程度上造成了魏碑的倒退。推究造成魏碑复古现象出现的原因,主要在于:随着北魏拓跋氏统治的覆亡,北魏为东、西魏所取代。东魏主高欢、西魏主宇文泰皆为北魏六镇边将出身,他们在政治上的崛起皆由反对北魏拓跋氏政权汉化运动而促成。陈寅恪认为:“六镇之叛,就其基本性质来说,是对孝文帝汉化政策的一大反动。”③孝文帝汉化政策的中心,在于促使鲜卑贵族向汉人士族转化。自尔朱荣之乱起,北朝一度发生胡化的逆流,历北齐、北周至隋朝,又恢复了汉化。

东、西魏分立后,高欢、宇文泰相互征战长达十余年,各不逞,于是东、西分立局势定。由于东、西魏皆为洛阳文官集团的反对者,因而在文化上便表现为对北魏孝文帝汉化运动的反拨矫治。这种反拨在很大程度上并不是针对汉化本身,而是表现为对孝文帝汉化具体政策的抵触。因而汉化仍在延续,但汉化的基本内容已发生改变,这突出表现在文化礼制上的复古思潮。表现在书法领域,魏碑的发展进程趋于滞缓,而代之以篆隶古法的复兴。这个时期出现的大量魏碑都带有隶意甚或完全出之以隶法,如《李道赞率邑义五百余人造像记》《王偃墓志》《元均暨妻杜氏墓志》《叔孙固墓志》《报德玉像七佛颂碑》《道凭法师造像记》《杜照贤等造像记》《元澄妃冯令华墓志》《元延明妃冯氏墓志》。至北齐、

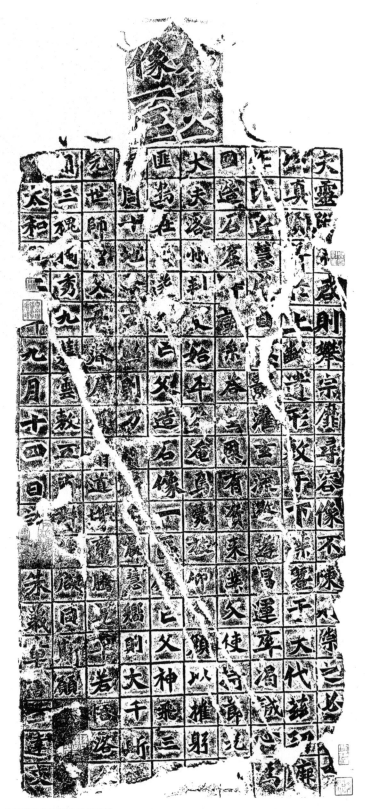

（北魏）《始平公造像记》

北周，在篆隶古法的基础上又产生了一大变革。这既是北齐、北周对东、西魏篆隶古法复兴深化发展的结果，同时，也是北齐、北周经体书法走向成熟的标志。与前期魏碑相比，北齐、北周书法更加强化了篆隶古法，凸现出写经体的特点。这种复古风格与佛教义理精神所达成的更深层的结合，使北齐、北周摩崖写经更加强烈地

(北魏)《房周陁墓志》

表现出一种宗教悲愿精神。不过，从书法本体立场而言，北朝书法前后期发展之间无疑构成一种悖论。相对于落后南派楷书一个多世纪的北派楷书而言，推动与加速楷书的本体化进程无疑是北朝前期书法的中心内容，因此，北朝前期楷书虽然也从经生体演变而来，但在书法审美风格上却并没有表现出强烈的宗教精神，像北魏太和时期"龙门体"所表现出的雄强霸悍风格便与佛教的出世涅槃精神相距霄壤。这个时期北朝楷书更多的是从楷书本体进化意义上追寻一种自洽演进，这就使得龙门造像题记这些与佛教紧密结合的经愿书法，反而在风格上并不具有经系书法本应具有的宗教精神。从太和到景明年间，魏碑在楷隶进化方面迅速臻于成熟，并出现大量具有典范意义的楷书作品，如《元尚之墓志》《元钻远墓志》《元晫墓志》《高归彦造像记》《元景略妻兰将墓志》《萧宗昭仪胡明相墓志》《元龙墓志》《元祐墓志》等等。

这些作品的出现验证了魏碑在楷书本体进化上的完型，但就书法审美风格而言，却已基本脱离了经系书法的审美范畴，而具有了另一层的书史意义。在很大程度上，北魏书法标志着孝文帝汉化运动在书法领域的新体变革，它虽然是夷变夏的结果，但却意味着书法史的创新，是夷变于夏，又复归于夏的书法创造。

从东、西魏开始的篆隶古法复兴，无疑又将魏碑拉向经体一系，并且在书法风格与书法精神上更多地渗透进佛学观念。不过，从东、西魏书法本身来看，它的篆隶古法复兴除了针对反拨魏碑新体变革这一点而言具有较强的目的性之外，篆隶古法本身所指向的书史目标却表现得含混不清。甚至可以说，篆隶古法复兴本身对北朝书法本体进程而言恰恰是一种复古倒退。它将已完成楷隶之变的魏碑又拉向初始阶段，而这是与东、西魏复古保守儒学思想笼罩下对书法的政教功利实用主义观念密不可分的。随着北魏的覆灭分裂，

（北魏）《元崇业墓志》

在文化思想观念上走向对孝文帝汉化政策的反动，汉隶古法的复兴便意味着对书法领域魏碑新体的否定。而东、西魏分立之后，高欢、宇文泰之间长达十余年的混战争立也加剧了书体的混乱，使北魏太和之后已趋于完形的楷隶之变受到很大冲击，并由此导致由北碑开创的魏碑新体变革发生逆转。同时，由于北朝缺乏南朝文学艺术与社会思想领域所产生的人的自觉与文的自觉，在文学艺术领域始终缺乏自振。除了由南入北的庾信创作出如《哀江南赋》这样一些足以传世的文学作品外，北朝文学领域除了一些民歌外，几乎没有出现像样的文学作品。在书法理论批评领域也是如此。自北魏至北周二百余年，北朝仅仅产生了王愔《文字志目》、江式《论书表》、颜之推《颜氏家训》书论部分等寥寥数篇论著，这与南朝书法理论批评的鼎盛与高潮迭起完全不可同日而语。更为遗憾的是，即便是这不多的寥寥数篇书论也不具备自觉独立的主体审美意识，而是以儒学的经艺立场来审视书法，因而他们的理论兴趣始终不在书法审美与书家风格，而在于依经论书，强调书法的政教功能。这导致北朝始终没有产生真正的书法理论。不论是江式、王愔还是颜之推，对书法的认识都不过是立足儒家实用理性的文字论或书体论。这种狭隘的书法理论批评意识又反过来严重桎梏了书家的审美创造力。与北朝实用理性的书论相适应，北朝书家，即便像崔浩、卢谌、赵文深这样的士族文人书家对书法所持立场也完全是立足实用功利观念，受儒家经艺模式的严重束缚，而缺乏像南朝书家那样的自觉审美创作意识。

事实上，在北朝书法领域，真正在实践意义上具有审美自觉并冲破北朝书法理论限阈范式建构的即是魏碑新体变革，它同时具有审美自觉与书法本体演进的双重意义。在书法史上，魏碑作为佛教造像的附属物，它在借鉴汉隶以及写经传统的同时，又糅入少数民族的审美趣味与精神风范，在不失书法传统本源的前提下发挥出极大的审美创造性，在

北派一系楷隶之变本体进程中创造出一种完全不同于南派楷书的新体——碑楷书，从而与南派草书体构成书史两大范型，主宰了自南北朝至隋唐楷书发展进程，并与南派书法一道奠定了隋唐书法的基本格局。

不过北朝滞后的书法理论和保守的书法立场，使魏碑作为书法新体，从其启蒙发展初始便受到来自上层统治者的抨击，北魏太武帝拓跋焘始光二年曾下诏："在昔

(北魏)《元晖墓志》

帝轩，创制造物，乃命仓颉因鸟兽之迹以立玄学。自兹以降，随时改作，故篆、隶、草、楷并行于世。然经历久远，传习多失其真，故令文体错谬。"④

后来北朝书学家江式、王愔、颜之推也一直对魏碑新体持批判立场，认为魏碑淆乱古法，专辄造字，是丧乱之余的产物。在他们心目中，只有篆隶古法才是书法正宗，才是儒学卵翼的书法正朔，而没有能够从书史的宏观立场与高度，洞悉把握魏碑在推动楷隶之变进程中的巨大作用和本体地位，因而，在他们的书论中，魏碑新体没有书史合法性。这种弥漫北朝书坛的复古保守主义观念直接导致东、西魏篆隶古法的复辟，而作为汉化运动书法变革产物的魏碑新体也就在东、西魏篆隶古法复兴的保守主义浪潮中趋于全面式微。

东、西魏隶法的复兴，距汉隶传统衰微已近百余年，因而并没有取得多大成效，如果不是紧承东、西魏的北齐将写经体推向极致并创造性地将隶书与魏碑融合创为摩崖刻经新体，那么，兴起于东、西魏的篆隶复古风很可能会像沉渣的泛起倏忽而逝。

从写经体本身而言，它与佛教的结合自然要求写经体从书法风格到内在意蕴都体现出佛教精神。佛经是圣人之言，抄录圣人之言，自然需要恭谨的态度与典雅的书法，各种写经体正是在经生的笔下创造出来的。不过，从经生体产生之初来看，由于译经与佛经传播的需要，实用性的快速书写却构成写经体的一个主旨。写经体便是在汉简隶草的基础上又融以楷书笔意而成。现存最早的写经是《诸佛集要经》，它已基本奠定了经生体的风格原型，后来的五凉写经，"北凉体""敦煌写经""高昌体"，包括北魏写经，虽然

在风格上前后有一定变化，但作为经生体统一性整体风格却无大的变化差异，这中间实用性书写是使经生体在风格上保持长期稳定的重要原因。北魏时期，手写经生体向刻石写经体嬗变转换，而值得注意的是，这个时期的刻石写经体尚没有要求经生在书写风格中以体现佛教精神和义理作为主导动机来加以考虑。当然，经生体作为抄录佛经圣语的书体，它在冥冥之中便具有了某些非世俗的、体现佛教圆融般若精神的风格因素。如它对隶法宽博意蕴的摄取与圆转笔势的化用，都表明经生体在强调简捷快速书写的前提下尚需具有一种与佛教精神相匹配的形式风格特征。应该说，经生体在产生之初便奠定了这种形式风格特征，只是相对而言，这种形式风格与实用性书写之间还存在着一种间离。换言之，这种形式风格尚不足以与佛教精神构成对应匹配。

颇能说明这一点的是，北魏"龙门体"在显示经生体由墨迹向刻石转换之际，书法的本体演进——楷隶之变构成其主导动机，而佛教精神却被完全遮蔽了，这应该说是书法与佛教之间的一种历史吊诡。书法借助佛教的精神动力以占领楷隶之变本体进程的先机，但它却在佛教的名义下将佛教精神抛置一旁，以至无论如何，人们都很难将那些被康有为称为"龙门体"的、剑拔弩张的造像题记与佛教精神联系起来。

东、西魏的隶书复兴为北朝书法最终寻求对佛教精神的表现提供了契机。隶书的复兴当然首先不是为了着眼于书法的佛教精神表现，而在于以此来抑制北魏书法的变革势头，并以此表示对孝文帝汉化运动的否定，但是隶书本身与经体书法的历史联系却在审美精神层面为东、西魏隶书的复兴提供了一种价值预设。紧承东、西魏而来的北齐——尤其是北齐的佛教狂热以及与北齐佛教狂热构成对立二极的北周灭佛法难，无疑为经体在审美风格与精神价值上追求与匹配佛教精神理想提供了可供实现的现实条件。由此东、西魏隶书的复兴也就避免了一味复古的尴尬境况而具备了明确的精神指向和艺术史主导动机。从东、西魏到北齐、北周，书法的风格变化是极其迅速甚至是不无突兀的。东、西魏混杂的书法秩序，到北齐开始变得有序而统一。在东、西魏残存的北魏书法楷书风格几乎完全消失，笨拙肤浅，显然与汉隶传统存在隔膜的隶书作品在短时间内获得了风格形态的明确化，同时，一种由楷隶结合而形成的富有篆意的真隶楷书风格类型——摩崖写经体产生了，它从萌芽到成熟只不过用了短短几十年时间。以北齐摩崖经体的出现为标志，经体书法彻底摆脱了实用化的羁绊而走向一种对佛教涅槃精神的价值追寻。

（北魏）泰山经石峪《金刚经》刻石

（南朝）《罗浮山铭》

毫无疑问，从北齐到北周出现在河北、河南、山东，尤其是山东鲁西南邹峄地区的摩崖写经，为书法史提供了一种新的书法文化范型，它表明书法与佛教的结合获得了一种形式化与仪式化，它是书法热忱与佛教悲愿的双重产物。相对来说，北齐在摩崖经体风格的催生方面无疑起到了决定性的作用，而如上所述，这是两种完全不同的佛教力量争斗的结果。北齐初年狂热的崇佛思潮导致北齐大兴佛教，而文化上的复古倾向则导致篆隶古法的复兴，紧承而来的北周法难造成末法和护法意识产生，这都直接为摩崖经体的产生酝酿了社会精神氛围与书史前提。

值得注意的是，从北齐开始出现的摩崖写经皆为擘窠大字，而且主要分布在山东境内邹县泰峄地区，如岗山、尖山、葛山、铁山摩崖，皆数十种同一体者，字体非隶非楷，圆融无碍，通隶楷，备方圆，高深简穆，为擘窠之极轨，起止无境，字径约在40—50厘米间；《泰山经石峪金刚经》则字大盈尺，通隶楷，备方圆，高深简穆，被康有为称为榜书之宗。

摩崖写经以走向自然的崇高感，表现出佛教超越世相、磅礴与万物齐一的涅槃境界。怀着对末法的恐惧，护法的神圣以及佛教信仰的崇高使摩崖写经构成一个自足的佛陀世容。无欲而脱略俗谛，静穆如迦叶尊者拈花微笑、参透禅机，在寂寥参太虚中显空纳万境之象，至此北朝摩崖经体开始在佛教精神本原中寻觅到了书法与佛经的契合点。这无疑是对书法文化范式和审美模式的一种拓化与升华。它表明佛教精神本原与书法图式在长期的试错中开始获得一种审美文化类型建构与匹配，它使佛理禅意开始进入书法的精神体系，并在书家文化心理结构深层建立起精神积淀，同时也在审美模式方面开始对书法构成全面影响和笼罩——这成为佛禅与北朝书法结合的开端。

从北魏开始并臻于完形的书法楷隶之变在东、西魏遭到冲击和扼制，至北齐已由真隶型摩崖写经所取代。从书法本体演进立场而言，这无疑是一种错位和异化。但是，正是在这种错变中催生出摩崖写经这一全新的书法类型。同时，全面考察梳理摩崖写经就会发现，这种真隶型书体虽然全面渗透融会了汉隶古法，但它的底里是建立在魏碑新体的基

（北魏）《唐邕刻经》

础上。

北朝摩崖经体包括河北响堂山《唐邕写经》都反映出这种隶楷错变所导致的书体驳杂与异变。因而在很大程度上可以说，无论摩崖经体对篆隶古法的效仿是多么执着，都无法阻止北魏楷书本体的延续。

从北朝书法整体发展来看，北朝摩崖写经作为一种书法风格类型只占据了极短暂的时间，它在瞬时达到一个辉煌的顶点，然后又很快走向衰落。随着北周灭北齐，尤其是隋朝于公元539年灭北周统一中国，摩崖写经便随之迅速衰落，摩崖写经体作为风格类型也遭到彻底忽视，开始湮没无闻，而从东、西魏开始便受到全面抑制的北魏楷书又重新开始占据书法主流地位，从而左右了隋唐书法的发展。由此说来，摩崖经体不过是北魏真书的风格变态而已。

注　释：

① 熊秉明《中国书法理论体系》，四川美术出版社，1990年，第132页。

② 华人德在《论北朝碑刻中的篆隶杂糅现象》（见《华人德书学论集》，荣宝斋出版社，2008年）中认为："篆隶真诸体杂糅的书写现象，在后人看来觉得浅陋鄙野，而当时既成为时尚，也就习惯成自然了，往往还会使一些书家有意无意按照这一习惯去创作，如北周天和年间赵文渊书《西岳华山庙碑》。但这种现象在北魏就出现了，其出现是和宗教有关，而绝非卖弄学问的一种习气。"

"《魏书》卷一百一四《释老志》载：道士寇谦之在嵩山修道，托言太上老君授其天师之位，赐得《云中音诵新科之诫》20卷，以'清整道教，除去三张伪法，租米钱税，及男女合气之术'。于太常八年（423）有自称老君之玄孙的牧土上师李普文到嵩山，授谦之《录图真经》60余卷，以辅佐北方泰平真君。上师李君手笔有数篇，其余，皆正真书曹赵道覆所书。古文鸟迹，篆隶杂体，辞义约辩，婉而成章。当时寇谦之吸取了佛教中的律学，要革除清整道教中自汉以来收'租米钱税及男女合气之术'等腐败秽乱的规定和法术，提倡礼拜、服食、导引等修炼方法，并确立自己在道教中的地位。于是假托神道，先后赐授《云中音诵新科之诫》及《录图真经》等，这些道术文字，'古文鸟迹，篆隶杂体'。不难想象，寇谦之要取得太武帝及朝野士人和信徒的崇敬信任，所谓神道所授之书必须用不同于凡间通用文字书写，嵩山地近洛阳太学，有残存的曹魏正始三体石经（隶、篆、古文）。汉晋人所著字书如《说文解字》《字林》等也都传世，可资参考。学不稽古、粗通六书的道士（包括寇谦之在内）若要将这种道书全部以上古古文鸟迹来书写，是无能为力的。除了杜造一些文字符号外，就是把少数可以象形、会意的字模仿古文写成，而多数字以篆书，篆书不能者又以隶书凑足，故成所谓'古文鸟迹，篆隶杂体'者也。这些道书于始光初年（424）献于太武帝时，朝野闻之，受其法术，赞明其事，认为《河图》《洛书》皆寓言于虫兽之文，自古无比。虽人或讥之，但由于太武帝的崇奉，确立了寇谦之大师的地位，新法得以畅通，道业大行。太武帝还'亲至道坛，受符箓，备法驾，旗帜尽青，以从道家之色也'。自后诸帝，每即位皆如之，文成帝、献文帝等都曾登道坛受符箓。"

道家符箓是一种具有宗教符咒意义的经符性书体，它在书法史上没有产生多大影响，更不可能对某一时代的主流书体产生重要影响。对书法本体的偏离使其命运就像书史上的龙书、鸟虫书、薤书一样，倏忽而过，烟消云灭，因而可以肯定地说，北朝的篆隶杂糅现象与道教徒的杜撰道书——古文鸟迹、篆隶杂体——并不相类。东、西魏的篆隶复古风是对北魏前期龙门新体的反拨，从文化上说是鲜卑化回潮对孝文帝汉化运动的反动，目的是以退守汉学扼制汉化激进新制，这当然也反映在书法领域，即以篆隶古法力矫北魏新体变革。

③ 参见陈寅恪《魏晋南北朝史讲演录》，万绳南整理，贵州人民出版社，2007年，第233页。

④《魏书·世祖记》卷四上，中华书局，1982年。

节二　滞后的书论

- 非自觉、非审美
- 江式书论
- 实用性书法理念

　　从魏晋开始,随着人的自觉和书法的自觉,缘于人物品藻的主体审美意识便构成书法理论的主流,取象的书法自然观让位于人格本体论,书法获得了独立的审美地位。到了南朝,书法日渐与人的内在精神产生密切联系,书法成为人的对象化。由此,神采、风骨、气韵构成书法重要的审美范畴。相对于南朝书法批评理论的高度审美自觉,北朝书论则始终处于非自觉、非审美状态。北朝书论主要表现为书体论和政教伦理型的书法功用论。在从北魏到东、西魏以至北齐、北周的一百七十余年中,北朝书论始终受实用教化理论所支配,而没有产生主体性的审美理论,因此,真正意义上的书法理始终处于附庸的地位。江式的《论书表》便是立足复古立场的书学论著,"述其撰集《古今文字》四十篇之缘由,谓大体依许氏为本,上篆下隶"。而他的书学观点也不出书法实用化立场。书法实用功利化观念使江式书论自然尤重古今之辨与书法正体。他编纂《古今文字》的目的也在于以篆隶为本,察纳雅言,扬为正声,对北魏初期书法讹滥之风加以反拨。[①]

　　江式的书论再清楚不过地表明他对儒学书法观的皈依,透过他的书论,也可以清楚看出北朝书论与南朝书论的对立。在南朝书论已将人格本体论作为书学中心加以揭橥之际,北朝书论尚仅仅停留在书体的古今正讹之辨层面,为书法的实用化所纠缠,并且即便是书体理论也显示出保守主义的复古性质,如对篆隶古法的强调,便强烈地显示出这一点。至于江式所抨击非难的"篆形谬错,隶体失真",则未尝不是魏碑新体变革的应时之举——楷隶之变。北魏新体变革的中心即是降解篆隶古法,由隶书向楷书过渡,在这个过程中书体的简化讹变是不可避免的现象。

　　对北魏楷隶之变的漠视与攻击和对篆隶古法的固守与赞美都表明江式书论的复古性质,这是与北魏崇尚儒学、延续汉代经学传统的文化取向相一致的。自魏晋正始、太康以来,儒家经学已为玄学取代,永嘉之乱后,玄风南渡,儒学在东晋南朝更趋式微。而在北方,由于少数民族入主中原,出于维护稳固统治和收拾世道人心的需要,他们大力倡导、推崇儒学,这方面以北魏儒学最盛。北魏结束了五胡十六国在北方争战割据的混乱局面,于公元439年统一北方。作为游牧民族,拓跋氏政权要统治以汉族为主体的广大北方区域,就需要从文化上接受儒家文化正统,融入汉族文化。公元493年孝文帝迁洛的汉化政策,

便开启了这种汉化进程，它直接奠定了北朝的儒学根基和主体地位，并直接构成隋唐制度的渊源。皮锡瑞《经学历史》说："案北朝诸君，惟魏孝文、周武帝能一变旧风，尊崇儒术，考其实效，亦未必优于萧梁，而北学反胜于南者。由于北人俗尚朴钝，未染清言之风、浮华之习，故能专宗郑、服，不为伪孔、王、杜所惑。此北学所以纯正胜南也。"焦循曰："正始以后，人尚清谈，迄晋南渡，经学盛于北方，大江以南，自宋及齐，遂不能为儒林立传。梁天监中，渐尚儒风，于是《梁书》有《儒林传》《陈书》嗣之，仍梁所遗习也。魏儒学最隆，历北齐、周、隋，以至唐武德、贞观流风不绝，故《魏书》《儒林传》最盛。"

北朝对儒学正统的皈依，使其在文化传承上以汉代经学为尊，排斥魏晋玄学。反映在书法领域，书法的政教功利实用观念便成为主导性理念，这种观念同样也反映在北朝另一位书学家王愔的书论中。王愔的《古今文字志目》，从书学题旨上已表明了他的实用性书法理念。他甚至不提书法而以文字立旨，便表明在他心目中尚牢固地存在着书法是文字而不是书体、风格的观念，在这种情形下，就更谈不上自觉的书法审美意识与审美观念了。相较于同一时期的南朝书论，大多从书势、书意、书状、书评、书赞审美立场立论，则北朝书论在书法审美批评观念上的滞后便显得尤为突出了。从王愔这篇只有目录而原文早佚的书论中，可以看出，北朝书学也并不缺乏史学意识及对魏晋南朝书法的了解，如在下卷志目中便录有魏晋书家五十八人，其中王羲之、王献之、王导、王珉、王廙、庾翼、谢安、郗愔、索靖、卫夫人、王洽等便赫然在列，但因原文已佚，王愔对南派书家的具体评论便无从得知了。不过，可以相信，囿于书法实用观念，王愔对南派书家的认识不会具有自觉的审美立场和相应的批评视角。

北朝重功利实用的儒家正统书法观念所造成的影响是普泛的，它构成北朝书论的主导倾向。影响所及，即便由南入北的书论家也难以摆脱其观念笼罩与桎梏。颜之推在《颜氏家训·杂艺篇》中便流露出这种强烈的书法实用观。②

作为由南入北的文人，颜之推曾在内府寓目观赏到大量二王法帖，他本人也雅好翰墨，但从上文所述可以看出，颜之推对南派书法并不抱有推崇的态度，而只是认为"真草之迹，微须留意"。他甚至告诫子孙于书法一艺不能过精，以免为人役使，并以韦诞戒子孙禁绝书艺史例儆示后人。

与江式对北朝书体因隶变而造成的讹变状况大为不满而加以抨击相同的是，颜之推对北朝书体的讹变混乱也深加诋訾。③

从书史立场审视，魏碑书体正值隶楷之变，在这种书体古今变革潮流中，伴随着对篆隶古法的扬弃，书体产生减省乃至一定程度上的讹变都是不可避免的现象，而不能将其视之为"造字猥拙"。颜之推之所以将北魏书法的新变视为专辄造字，表明其书法观念与江式如出一辙——缺乏书法审美立场，并对书法时代审美变革缺乏历史洞悉和宏观把握，同时也表明他在书学立场上仍然固守儒学经世致用的正统书学观念。

北朝崇儒贬艺的文化模式决定了北朝书论的认读范式,它不是围绕书法审美、书法风格及书家主体展开叙事,而是将篆隶古法、正伪辨讹作为书论的中心,这就从根本上抑制了北朝书论的发育成熟。从严格意义上讲,北朝始终没有诞生出真正意义的书法理论,它只是经艺模式下的书体论、文字论的一种延续。也就是说,北朝书论始终没有将书法与人的主体精神对应起来,从而发展出一种书法本体论。这种滞后的书论对北朝书法构成全面压抑,同时又反弹回自身而使其陷于沉沦。

注 释:

① 江式在《论书表》中说:

皇魏承百王之季,绍五运之绪,世易风移,文字改变,篆形谬错,隶体失真。俗学鄙习,复加虚造,巧谈辩士,以意为疑,炫惑于时,难以厘改。故传曰:"以众非,非行正。"信哉,得之于斯情矣。乃曰追来为归,巧言为辩,小兔为麵,神虫为蚕,如斯甚众,皆不合孔氏古书、史籀《大篆》、许氏《说文》《石经》三字也。凡所开卷,莫不惆怅,为之咨嗟。夫文字者,六艺之宗,王教之始。前人所以垂后,今人所以识古。故曰:"本立而道生。"孔子曰:"必也正名。"又曰:"述而不作。"《书》曰:"予欲观古人之象。"皆言遵循旧文,而不敢穿凿也。

臣六世祖琼,家世陈留,往晋之初,与从父应元俱受学于卫觊。古篆之法,《埤苍》《雅》《言》《说文》之谊,当时并收善誉。而仕至太子洗马,出为冯翊郡。值洛阳之乱,避地河西,数世传习,斯业所不坠。世祖太延中,皇威西被,牧犍内附,臣亡祖文威杖策归国,奉献五世传掌之书,古篆八体之法。时蒙褒录,叙列于儒林,官班文省,家号世业。见《历代书法论文选》,上海书画出版社,2002年,第66页。

② 颜之推说:"真草书迹,微须留意。江南谚云:'尺牍书疏,千里面目也。'承晋宋余俗,相与事之,故无顿狼狈者。吾幼承门业,加性爱重,所见法书亦多。而玩习功夫颇至,遂不能佳者,良由无分故也。然而此艺不须过精。夫巧者劳而智者忧,常为人所役使,更觉为累。韦仲将遗戒,深有以也。"

③ 颜之推还说:"北朝丧乱之余,书迹鄙陋,加以专辄造字,猥拙甚于江南。乃以'百念'为'忧','言反'为'变','不用'为'罢','追来'为'归','更生'为'苏','先人'为'老',如此非一,遍满经传。惟有姚元标工于草隶,留心小学,后生师之者众。洎于齐末,秘书缮写,贤于往日多矣。"均见颜之推《颜氏家训》,《诸子集成》第八册,上海书店出版社,1987年。

后 记

　　卢辅圣先生主编的七卷本《中国书法史绎》(以下简称《史绎》)是一部从选题酝酿、框架章节到撰写出版，几经跌宕、迁延历时20年之久的书法史论著。从体例上看，它具有通史的性质，在写作方式上，它兼融史料疏理、风格史、思想史的整合性，是一部倾向于艺术史价值追寻，并强调史观的书法通史。在这一方面，它与二十多年前由江苏教育出版社出版的七卷本《中国书法史》有着不同的史学定位与写作路径，体现出当代书法史研究的不同思致与理路。从学术多元化的现代书学背景来看，这无疑是符合当代书法史研究期待的。

　　毫无疑义，当代书法史研究已成为一门显学，并且随着进入学科体制并获得来自高等书法教育——从本科到硕士、博士及博士后的支撑，书法史研究已获得长足进展；史学积淀愈益丰厚。较之近现代的书史研究已具有超越之势，取得不俗实绩。这主要体现在史料与文献考辨及个案研究方面。最具有代表性的书法史学成果即刘正成主编的百卷本《中国书法全集》及七卷本《中国书法史》的出版，近年连续推出的系列博士论文——书史研究专著，也增添了书史考据文献方面研究的份量。

　　首先应该肯定，书法史研究应以史料文献为基础，这是书法史学的基础，离开史料及相关文献，书史研究就无法展开。也正是从这个意义上来看，当代书法史学在相较于历史学、哲学、文学、艺术学、美学等诸学科落后半个世纪之久，至20世纪80年代以学科立身之际，首先进行文献考辨梳理是符合书法史学科建构要求的，是书法史学谋求自立与深化发展的题中应有之义。经过30余年的艰难开拓与深化研究，当代书法史研究，不仅已具学科规模，而且在学术积淀上成果卓著，且在当代书法学术研究方面占据主导地

位并产生广泛影响,颇能说明这一点的是,30余年来,史料考据之风弥漫,在由中国书协主办的全国书学研讨会暨"兰亭奖"理论奖评选中,文献考据方面的论文、论著占到80%以上,单一的史料考证成一统天下的地步,而具有史观、历史意识与问题意识的书法史论著却难得一见。

这种书法史研究中的考据偏执,实际上在引导研究者注重史料、注重信史的价值追寻过程中,也使书史研究本身失去了历史意识与对历史的主体观念,这便值得人们警觉反思了。何谓历史?何谓史学?史料与考据是否能够真正还原历史?期待视野中的历史与考据史述下的历史有何区别?这是当代书法史学研究达到一个相对自觉阶段后必然要提出并反思的问题。同时,书法史作为研究书法艺术的历史,其建构模式、学科框架、学科规范及学理内容与一般史学的差别也自在反省之列。这些问题,在当代书法理论界、史学界并不是自明的,其中对书法史作为艺术史这一书史性质的认知,便是被掩抑遮蔽的,并且是极少被书法史研究者所思考认识的问题。这与当代书法史研究者大多缺乏西方现代艺术理论素养,排斥艺术哲学有关,对艺术理论特别是西方艺术理论有着根深蒂固的学科偏见。他们大多为史学、文献学及古典文学研究出身,对传统旧学的固守,使得他们将书法史研究归类于解经证史的学问一途,并视为不二法门,所谓例不十,证不立,最终将书法史推向冬烘的乾嘉旧途。

事实上,明末清初,随着西学东渐及中国社会文化转型,史学研究已开启由旧史学向新史学的转型。梁启超作为新史学的开山,他于1901、1902两年,先后发表《中国史叙论》《新史学》两篇文章,倡导新史学,打破王朝体系,主张伸民权、写民史、去君史,而在梁启超之前,康有为立足今文公羊学,以三世说阐释孔子经学,托古改制,撰《新学伪经考》《孔子改制考》,在传统经学内部,对乾嘉旧学给予沉重打击,已宣告乾嘉旧学的终结。只是康有为的经学研究已超出纯粹经学范围,而具有援学术入变革社会之激进理论之中,这对梁启超新史学的倡导也起到观念先导的史学铺垫作用。

随着梁启超新史学的深化,近现代史学已完成传统史学向现代史学的转型,而随着西方史学观念的引入,中国现代史学已建立起完全不同于传统史学的学科形态。如郭沫若的《中国古代社会研究》,以恩格斯《家庭、私有制的国家的起源》为理论观念基础,是中国现代第一部用西方现代社会学理论研究中国古代史的史学论著,也是现代中国古史研究的经典著作;而他随后写作出版的《青铜时代》《十批判书》《奴隶制时代》包括甲骨、金文著述,皆以其宏阔的历史视野和体大思精的文化品格,极大推动了中国现代史学的深化发展和学科建立。在郭沫若之前的王国维,其史学研究二重证据法的提出,也显然得益于西方现代考古学之助。他说:"吾辈生于今日,幸方于纸上之材料外,更得地下之材料,由此种材料,我辈固得据以补正纸上之材料,由此种材料,亦得证明古书之某部分全为实录。即百家不雅驯之言,亦不无表示一面之事实。此二重证据法,惟在今日始得勾之。虽古书之

未得证明有，不能加以否定。"其所言二重证据，惟在今日始得，即表明二重证据法，实得益于现代考古学。安阳殷墟甲骨文的出土以及商周金文的出土发掘都得益于现代考古发现。当时主持殷墟发掘的即是留学美国哈佛大学的著名考古学家李济。而王国维作为近现代史学巨擘，他的古文字及商周史研究，虽在整体上偏重于乾嘉旧学，但在学理上却不囿于史料考证一途，这是他与章炳麟、黄侃乃至罗振玉主要区别之处。毋宁说，在他的貌似守旧的思想观念中，是存有深厚的西学观念的影响的。这从他早年服膺西方尼采哲学可以得到证明。而他后来之所以放弃哲学，是因为最终悟到哲学可信而不可爱。在20世纪二三十年代，随着一批现代史学家的崛起，中国现代史学已完全冲破清代乾嘉考据旧学一途，而建立起现代意义的史学体系。在郭沫若社会史学派崛起稍后，以顾颉刚为代表的《古史辨》派，在全面梳理研究与考证中国古史过程中，提出层累地造成中国古史的观念，对系统认识研究中国上古史提供了卓荦的史观支持。胡适虽在历史研究中表面上服膺乾嘉旧学，但他的"大胆设想，小心求证"的史学研究方法与观念已与传统史学观念大异其趣。大胆设想，实即观念预设，而这正是对史观的强调。作为美国著名实用主义哲学家杜威的高足，胡适是推动中国现代史学观念变革的先驱人物之一。他的《中国哲学史》采用西方哲学观念，开现代中国哲学史研究之先河。他的史学观念无疑也深刻影响了顾颉刚及一批现代史学家，包括傅斯年、吴晗、罗尔纲等。

既如被当代史学界一致尊崇的陈寅恪，实际上，也并不是如当代史学界一厢情愿所认为的那样仅以考据博洽著称，是守旧派的史学。他游日、德、美近二十年，据说通晓十几种外语，尤精梵文、吐火罗文，这本身便表明他不是纯粹守旧的传统学者，而是援中入西、身沐欧风美雨洗礼、经历新文化运动陶染，且具有中西双重视阈的现代学者，表现在学术上，即是打通中西——既是中国的，又是现代的——像陈寅恪的名著《隋唐制度渊源略论稿》《唐代政治史述论稿》，便是立足隋唐门第、家庭、地域、文化形态观念研究隋唐史，其史学研究之精深，显然并不全在史料考据，而实得益于其卓荦的史观。在这方面，他受到来自西学的影响不容置疑。由此来看，研究中国历史包括传统学问，一味排斥西方理论观念不仅是狭隘片面的，于中国现代学术整体价值取向也扞格不通。以此反观当代书法研究可叹者良多，而将当代书史研究一味主张史料考据之偏狭学风，衡诸中国现代史学研究，其学理之庸鄙，观念之冥顽倒退岂可道里计。应该说，当代书法史学界的思维水准，理论观念还达不到20世纪二三十年代史学的水平。而论之史学视野与胸襟则更勿论矣！

郭沫若曾说过，要认清国学的真相，需跳出国学之外，其实五四新文化运动一代学者，正是借助西学这一他者的眼光，才认清了国学的真相，认识看清了中国传统问题。

在写作《中国书法史绎·本体化》之前，我没有对魏晋南北朝书法史做过专门深入研究，只是写过不少文章，涉及到这个时期的书法问题。如陆机《〈平复帖〉考辨》《王褒入关及南风北传问题》《关于碑刻手问题》《〈兰亭序〉的笔法问题》《论书法"南北书派"》

《由〈兰亭序〉的真伪说开去》《误读与史观的歧异》等。此外,早年撰写的《中国书法理论史》,其中对魏晋书论也作过一定研究、梳理。

在中国书法史上,魏晋南北朝无疑是最为复杂的一段历史时期,无论在文化思想,还是书法本体嬗变、书法审美思潮方面,都表现出极其复杂的形态与格局。因而,意欲对魏晋南北朝书法史做一全面的研究梳理,无疑是一项极为艰巨的学术工作。

首先,魏晋南北朝时代,书法处于中国文化一个大变局时期,五胡乱华造成的永嘉之乱,使中原文化受到极大摧残,致使西晋灭亡,政统失序。西晋皇族司马氏被迫南渡,与士族结合,建立起偏安的东晋王朝。琅琊王氏家族,在东晋王朝建立过程中起到的作用尤大,而历史上东晋王朝建立后,王导、王敦出将入相,实际操控着东晋朝政,所以历史上有"王与马共天下"之说。

从文化形态上看,随着玄学的兴起,儒家经学已呈现出分崩离析的局面,很快为玄学所取代。魏晋士人开始摆脱大一统王权桎梏,立足人格本体论来观察认识宇宙自然与生命本体。他们已不被政统王权所束缚,转而以个体哲学确立起独立的主体意志,并使玄学成为时代主潮。玄学与儒学的根本区别在于,儒学是建立在普遍主权之上,强调对名教礼法规范的遵循,儒家伦理至高无上,玄学则冲破儒家经学束缚,而以老庄哲学自然天道、体己本无为观念核心,对现有一切价值进行重估,并在这一思想观念重塑过程中确立起个体意志的权威,从而使魏晋玄学成为整个中国思想史上,最具个性色彩与人性意识的思想形态。

魏晋玄学思想观念的历史超越,当然不是凭空而生。而是得益于普遍王权的衰落与门阀士族政治上的崛起,以及由此造成的对王权的制衡与独立,从而在思想形态上,体现士族观念的玄学取代儒家经学成为魏晋思想主流。

相对于东晋玄学思潮的光大遍至,北方历五胡十六国,长期割据混战,至公元439年,北魏统一北方,共历145年,而其所普遍推崇的思想观念,除佛道两教外,便是正统儒家思想。这无论在北凉、北魏、东西魏、北齐、北周,都是一以贯之的。在敦煌边地,还由于西晋永嘉之乱之际,一批中原学者因躲避战乱避居河西敦煌,而传承儒学于斯,从而使敦煌成为北方传承儒学的重要一脉,对儒学在北方的复兴起到重要支撑、撒播作用。

由于魏晋南北朝时期,南北朝在社会文化思想形态的迥异与冲突、对立,造成南北朝书法的不同面貌与本体自洽。而这是魏晋南北朝书史研究所需着重面对与解决的重要内容与课题。

就当下魏晋南北朝书法史研究现状而言,由于对魏晋南北朝整体社会文化思想观念缺乏宏观认识与整体把握,加之对魏晋南北朝缺乏史识与本体洞悉,因而在具体研究上存在许多观念误区与史学混乱。这突出表现在以下几个方面——书体方面:近现代以来,康有为对阮元南北书派论的抨击,造成对北碑南帖认识上的困惑与淆乱。这在王国维、沙孟

海、祝嘉以及当代华人德、王玉池,白谦慎,刘涛的相关研究中,皆有所表现。在魏晋南北朝书法审美观念研究方面,当代学者也存在一些似是而非的观念。如张天弓混淆与颠倒魏晋书法理论审美自觉,将学术界公认的魏晋书法审美自觉转换为魏晋书法理论自觉并加以批驳。在关于魏晋南北朝民间书法问题研究中,丛文俊否认民间书法作为书法概念的合法性,针对丛文俊否认民间书法的观点,马啸著文予以反驳。

此外,如何准确理解妍媚是认识"二王"帖学的关键。在很大程度上,宋代之后帖学趋于靡弱便与对帖学妍媚的异化理解认识有关。面对妍媚的认识,事实上,在现当代帖学研究中也存在着严重误读,有学者认为,"二王"妍媚书风与南朝士人崇拜女性媚态有关,而崇尚女性之美的意识的产生与魏晋南北朝的士族盛行服食及仙人崇拜有关。我认为"二王"妍媚与女性阴柔崇拜意识无关,更不能用所谓阴柔的女性变态心理来解释认识"二王"书法问题。妍媚是植根于人物之美的书法美的一种发现,它是魏晋玄学人物品藻的一部分。因为从本质上说,美不是事物的一种直接属性,美必然要涉及人的内心,它只存在于观照者的心里。以王羲之为代表的魏晋书法的历史贡献正在于它将对书法的追寻由外在自然转向人的内心,从而书法成为人的对象化。

美是文的自觉与人的自觉的表现,它对以往整个书史而言不啻是一种美的发现,而这种美与以往全部书法美都具有完全不同的历史内涵。它植根于人性的解放而获得超越性审美自由,并以其审美自由重新给定书法美的定义。书法美只有与人的内心结合起来才是美的,这种美是魏晋风度的表现,是晋人的美、晋韵的美,是风骨的美,归结到一点是人物品藻之美,正如宗白华所言,中国书法的美学,竟是从人物品藻发展出来的。

因而妍媚——美与漂亮作为魏晋风度的重要内容和体现无疑有着更为深广的社会历史文化内容,同时也有着来自人格本体论的基础,而与女性崇拜乃至道教仙人崇拜并无尽然的联系,这是认识"二王"妍媚书风的关键。

以上种种问题的存在,表明魏晋南北朝书史研究的复杂性与难度所在,同时也表明单一的史学进路,而不与文化史、思想史相整合,是无法真正进入魏晋南北朝书史内部的。因为魏晋南北朝书法史,不仅是书法南北书派分立、书体大分化的时代,同时也是一个佛教广泛进入中土,并与老庄哲学融合碰撞,推动玄学产生的文化大变革时代。魏晋玄学的文化转型导致书法审美的嬗变,这突出表现在书法从汉代经世实用性审美向魏晋书法人格本体转化,推动魏晋书法走向审美自觉,同时也直接导致西晋以后南北朝的思想史分野。汤用彤在《魏晋玄学论稿》中分析说:"玄学的发祥地实在北方,虽然再后因为政局的不宁和其它关系,名士接踵不断南下,但也并不因此可以说北方根本没有新学了。要到西晋以后,'新学'乃特盛行江左,这样晋朝末年的思想,南北新旧之分,真可算判然两途了。因此南北朝的名称,不仅是属于历史上政治的区划,也成为思想上的分野了。"

也就是说魏晋玄学对魏晋南北朝书法发生了整体影响,成为认识探究魏晋书法的思

想预设。这种影响延至南朝，对南朝书法审美嬗变起到长时段影响，而相对来说，随着永嘉之乱，玄风南渡，玄学对北朝书法则没有产生任何影响，北朝书法在思想文化领域，还是深受儒学与佛教的影响与支配。在文化学术传统上尊儒，而在思想信仰上则是崇佛。只是这种崇佛倾向，并不如南派以老庄解佛，构成玄学思潮，这是南北朝文化的最大不同，这也直接造成南北朝不同的书法审美价值取向。

由于魏晋南北朝书法文化境遇的多元与复杂，从而造成魏晋南北朝书法史研究的高难度。在很大程度上，离开文化史，思想史与美学史的支撑便无法展开魏晋南北朝书法史研究。更难以进入其文化——审美境遇，得出正确结论。如离开玄学就无从解释"二王"尺牍草书的兴起与魏晋世族对书法的价值追寻，也无从解释从魏晋到南朝人物品藻框架下，神、韵、情、妙、风骨、势等书法审美范畴的生成，而相对于南朝玄学，离开儒学与佛教便无从了解与认识北朝书法从"平城体""龙门体"到东西两魏以至北齐、北周书法的演变。事实上，整个魏晋南北朝书法都受制于这个时期地域文化、门阀、宗教、种族等种种影响。这种影响一直历隋代至初唐才渐趋消退。

书法史除了文献史料，还有无数个问题，是上下文串接起来的无穷无尽的问题史。就像历史研究不可能穷尽史料，并且即使穷尽史料也并非真正能够做到得出正确结论一样。书法史也不会终止于问题的终极问答。这就是为什么西方现代史学从实证转向分析与阐释的原因。因此，企望通过实证得出终极历史的想法无疑未免太轻率了。实际上，我们至今所面对的全部历史，都是由理解者和文本相互作用所产生的历史的真实和历史理解的真实，即效果历史；也就是说，历史始终是处于不停的变化过程中，并没有终极的历史真理；历史本身会因理解者与所处阶段不同，而表现出不同的形态与面貌。所以克罗齐才会说："一切历史都是当代史。"科林武德则径言："一切历史都是思想史。"

魏晋南北朝书法史，作为书法史的重要断代无论从文化审美，还是从书史研究本身而言还只是刚刚起步，尚没有建立起成熟的史学框架与研究视角。如果从文化史学或艺术史研究立场而论则更是如此。因而目前的魏晋南北朝书法史研究，还只是最初步的研究，无疑它会随着现代人文学科的深化发展以及史学、艺术史视野的扩大与多元而趋于进一步的深化发展，并会出现与产生高水平的史著。

值此本著出版之际，借机对"韵的精神求索""北派书风""书法本体化进程"等章节作了较大修订，补充增添了近几年个人的一些相关学术成果，并增加了导论部分，主要从框架、视野及南北玄学与经学士族文化境遇和书法史背景作了总括分析与揭橥。

图书在版编目（CIP）数据

魏晋南北朝书法史稿 / 姜寿田著. —— 上海：上海
书画出版社, 2023.9
ISBN 978-7-5479-3198-1

Ⅰ.①魏… Ⅱ.①姜… Ⅲ.①汉字—书法史—中国—
魏晋南北朝时代 Ⅳ.①J292-092

中国国家版本馆CIP数据核字(2023)第179087号

魏晋南北朝书法史稿

姜寿田　著

责任编辑　杨　勇　夏雨婷
审　　读　曹瑞锋
责任校对　田程雨
封面设计　陈绿竞
技术编辑　顾　杰

出版发行　上海世纪出版集团
　　　　　上海书畫出版社

地址　　上海市闵行区号景路159弄A座4楼　201101
网址　　www.shshuhua.com
E-mail　shuhua@shshuhua.com
印刷　　上海丽佳制版印刷有限公司
经销　　各地新华书店
开本　　787×1092mm　1/16
印张　　21.5
版次　　2023年10月第1版　2023年10月第1次印刷

书号　　ISBN 978-7-5479-3198-1
定价　　128.00元

若有印刷、装订质量问题，请与承印厂联系